新编设计批评

黄厚石 著

东南大学出版社
·南京·

图书在版编目（CIP）数据

新编设计批评 / 黄厚石著． — 南京：东南大学出版社，2022.2
　ISBN　978-7-5641-9984-5

Ⅰ．①新… Ⅱ．①黄… Ⅲ．①设计 – 艺术评论 – 中国 Ⅳ．①J052

中国版本图书馆 CIP 数据核字（2021）第 273875 号

本书提供教学 PPT，请联系：smallstone4175@sina.com；或 LQchu234@163.com.（仅供选用教材的任课老师索取）

新编设计批评
Xinbian Sheji Piping

著　　者	黄厚石
出版发行	东南大学出版社
地　　址	南京市四牌楼 2 号　邮编：210096
网　　址	http ://www.seupress.com
经　　销	全国各地新华书店
印　　刷	江苏扬中印刷有限公司
开　　本	787 mm × 1092 mm　1/16
印　　张	29.75
字　　数	762 千字
版　　次	2022 年 2 月第 1 版
印　　次	2022 年 2 月第 1 次印刷
书　　号	ISBN　978-7-5641-9984-5
定　　价	85.00 元

本社图书若有印装质量问题，请直接与营销部联系。电话：025-83791830
责任编辑：刘庆楚；封面设计：杨依依；责任印制：周荣虎

序

邬烈炎

"设计像科学那样,与其说是一门学科,不如说是以共同的学术途径、共同的语言体系和共同的程序,予以统一的一类学科。设计像科学那样,是观察世界和使世界结构化的一种方法,因此,设计可以扩展应用到我们希望以设计者身份去注意的一切现象,正像科学可以应用到我们希望给以科学研究的一切现象那样。"[1]设计学家阿克在《设计研究的本质述评》中对"设计"作出的阐释,渲染了它作为一门学科的学术性色彩,使"设计"与"设计学"之间的界限变得模糊。

长期以来,人们都将设计的学科性质定位为"边缘学科""交叉学科""综合性学科",如"设计学是以人类设计行为的全过程和它所涉及的主观和客观因素为对象,涉及哲学、美学、艺术学、心理学、管理学、经济学、方法学等诸多学科的边缘学科"[2]。

可以认为,艺术设计是所有艺术门类中发展最为迅速的门类,也是高等教育中发展最为迅速的学科。作为一门新兴学科,虽然艺术设计的学科体系仍处于不断发展与完善的阶段,其知识内容仍处于不断建构与重构的状态,但它已成为一门具有本体意义的、具有独立价值的学科门类乃是不争的事实,于是已有专家建议主管部门在学科门类、序列中将其单列,使它不再隶属于"文学"乃至"艺术学"的门类之下。而设计学则相反,是发展较为缓慢的学术领域,它在学科建设、课程建设和基础理论研究方面严重滞后,其基本事实是:从设计内在意义——事理学学理上描述历史发展与形态演化的并具有历史学价值的设计史著作还未出现,从作为"人为事物的"科学或"人工科学"的内在逻辑关系上论述"设计原理"的著述也还未问世,设计概论、设计美学、设计原理、设计学原理被混为一谈,大多停留于简史、分类、特性等一般格式的重复。设计心理学、设计符号学与语义学、设计方法论、设计管理学则处于名词解读与常识阐释的起步阶段,而设计批评学、设计思维与创意学、设计文化学等仍属空白。

设计学的内部结构与作为学科的知识体系正在被人们试图解读,一本《现代设计史》被克隆出数十种教材,而某些似是而非的理论又因迅速发展的学科数量,因扩招而迅速增长的学生人数,及非专业意义上的教师所授课程而被误传。

学科与理论的缺项实际上也反映了课程设置的缺项与课程结构的偏颇,设计学——设计史、设计理论、设计批评等课程,与设计基础、专业设计是艺术设计专业课程群中的三大组成部分,显然,它在受重视程度方面,在课时、质量等方面,远

[1] 朱铭、奚传绩主编:《设计艺术教育大事典》,山东教育出版社,2002年版,第4页。
[2] 朱铭、奚传绩主编:《设计艺术教育大事典》,山东教育出版社,2002年版,第205页。

未达到与后两者同等的程度，设计史与设计概论课程成为一种点缀或摆设。

因此，虽然我国设计教育界已经编著出版了为数不少的"设计概论"或"设计史"，但设计学领域仍有太多的空白有待填补，仍有巨大的空间可以开拓。

设计学系列教材的编写，以逐步建构设计艺术学学科的课程结构与教学体系为基本目标，具有理论研究与教学教材的双重性，又不乏设计艺术学科各专业发展的适用性与广泛性。着眼于各类高等教育中的艺术设计学学科的课程教学，也可用于研究生的参考与辅助读物，还可供其他设计研究者参考。

设计学系列教材在设计对象、设计问题结构、设计的价值形态等方面表达一系列见解，进而对设计媒介、设计文本、设计语义、设计体验、设计语境、设计文化、设计审美、设计批评等问题进行全面而深入的论述。还就后现代语境、设计的全球化现象、数码技术对设计的影响、反审美、无意识的商品化、后情感与惊慕体验、异趣沟通等概念与新现象方面作出敏锐的剖析。

事实上，正是理论研究、教学实践与教学编写三者的互动关系真正推动了设计学学科的发展：理论研究梳理历史演进的线索，从设计现象中挖掘具有规律价值的内在逻辑，建构原创性的知识；而教学经过课程设计、实施及相应的课题设计与作业安排，将理论与知识进行具有实验性、虚拟性与游戏性的验证与演绎；而教材则将知识秩序化，编织成清晰的可供操作的规则。于是，设计学教材的编写出版将在其中起到独特的作用。

（本文是邬烈炎教授2009年为作者《设计批评》第一版所写的"前言"。本版移为"序"，略加删减。）

一本迟到的教材

（自 序）

从2003年开始,我开了一门被称为"设计批评"的课程。在当时,这是我感到非常陌生的一个学科领域,也几乎没有相关的教材可以参考。在积累、准备了几年后,我出版了《设计批评》(2009年)这本书,作为该课程的教材(《新编设计批评》也可谓该书的第2版)。但是,每当我看到学生们拿着那本黑色封面的教材走进教室,我都会产生一丝内疚。因为,我一直觉得这本书还不够好。我不追求完美,但渴望实现更加完整、准确的表达,希望将自己在科研和教学中感受到的知识和快乐传递给别人。仅此而已,却并不容易。作为一位教师,一位在别人眼中拥有寒暑假的"清闲的人",我却一直没有时间来完善这本书。一晃十年过去了,在感叹时间去哪里的同时,一位扔掉包袱、重新上路的中年人,终于鼓起勇气把《设计原理》和《设计批评》放在桌面上,勇敢地面对自己的过去和未来。

作为设计学科研究的一个重要方向,"设计批评"远没有像美术批评、电影批评甚至美食批评那样,在社会上产生广泛的影响力。国外一位学者曾经就此批评过国内的学术界,甚至认为中国的设计批评基本上就不存在。对此,我曾专门撰文表示反对。设计批评和美术批评之间存在着不同的学科特点,不可套用后者作为对比评价的范本。一方面,作为一种建立在制造业和商业之上的实用艺术,设计批评的话语权一直就不在高校等"象牙塔"般的研究机构。设计和科技类期刊曾经主导了设计批评的话语权,而它们的功能已经被设计评测类网站进行了全面的继承。这些评测显然具有明显的商业化特征,但这恰恰是设计这个行业的特点所导致的正常现象。在网络时代,这些商业化的评测彻底解构了传统设计评论中的话语权,让消费者能够看到更加及时、更加多元化的设计评论。大量的商业评测和极少数批评家的理论性批评一起,构成了设计批评的基本面貌。另一方面,中国的设计学术界一直在用不同的方式来研究和批评当代中国设计。只不过,研究范式和表达渠道都已经发生了很大的变化。以我自己的探索为例,我倾向于从微观的角度来研究和批判中国人日常生活中的设计文化。从2010年开始,我开始撰写一系列关于中国日常生活和微观设计的批评文章,希望以小见大、见微知著,为中国设计批评的研究出一份微薄之力。我对于职业设计师的创作不太感兴趣,很大程度上是因为我也曾是一位设计师。我在服装、广告、展示等不同设计行业工作过,这让我体会到一点:职业设计师的创作受到太多的限制,他们和艺术家完全是两回

事。换句话说,设计师未必是自己作品的"作者"。极少数成功的设计师无疑具有与艺术家相仿的气质,但毫无代表性。针对他们的批评也很难做到全面与公正。真正影响并塑造设计的品质和特质的,恰恰是那些日常生活中的"无名氏"们!虽然,在职业设计师看来,日常生活中的设计可能在审美格调方面难入法眼,但是它们旺盛的生命力证明了它们具有一种"反脆弱性"。

这种观点完全被贯彻到我的课堂教学中去。我会在第一节课就告诉大家,"设计批评"这门课不是要教大家写文章(虽然西方一些艺术院校里会有专门的设计批评写作课程),而是要大家意识到"设计批评"的重要性,从而建立自己更加完善、全面的批评意识。无论是在设计课程中还是在设计公司的方案讨论中,几乎设计的每一步都离不开设计批评。一个好的设计既是对已有设计问题的全面总结和修正,也能够在实际使用中得到消费者的认可和好评。从长远来看,设计的发展本身就建立在这种否定与否定之否定的基础上。所以,中国怎么可能没有设计批评呢?只不过,目前不存在学术明星般的所谓"设计批评家"罢了。

但这种现实并不意味着中国的学术界放弃了对设计批评话语权的追求,理性批评的声音必须要建立在坚实的学科基础之上,才可能产生脚踏实地的力量。因此在我看来,《设计批评》这本书一直就不仅仅是本教材,它是我为"设计批评"这个学科贡献的一份力量。我相信,诸多年轻的设计研究者们绝不会浪费自己的青春和才华,更多的设计师也会自觉或不自觉地参与到设计批评的活动中去,从而充实、完善、发展这个新兴的重要学科。

从2009年的第一版到2022年的第二版,《设计批评》就像一个儿童一样理应获得巨大的成长。然而,这只是我美好的期望。我知道很难通过一次改版来获得一劳永逸的提升,但这种挑战却也成为一种动力,把我推到精疲力尽的边缘。我并非想证明自己,而想证明一个学科。我想证明"设计批评"这种行为在历史和现实中都发生着重要的作用,"设计批评"这个学科在理论和实践层面都产生着重要的影响。因此,我希望同道中人多给我提意见,多交流,让我在以后的改版中能更接近大家的期望和需求,也让我的微薄之力能得以延续。

在《新编设计批评》中,我增加了整整10万字的内容(初版的纯字数是28万),并增补了350张图片,进一步理顺了章节之间的相互关系,增强了文章的可读性和完整性。与《新编设计原理》一样,《新编设计批评》增加了大量我称之为"锚"的小标题,将文章"团块化",减少大段文字在阅读时形成的障碍,以应对网络对传统阅读方式的"破坏"。此外,由于我近十年来撰写了一些关于中国微观设计的批评文章,因此我也以此为切入点,在教材内容中更多地增加自己的感受和思考。纳西姆·尼古拉斯·塔勒布在《反脆弱:从不确定性中获益》一书中曾这样说:"一个人的经验并不意味着足以构成推导出理念结论的充分样本,只是说,一个人的个人经验是其观点的真实性和真诚性的背书。"——这就是我想做的,我一直想通过我最真诚的努力来认识这个世界,并发出最真实的声音。

同时,我的教学经验成为这次教材修改的重要资源。如同许多教师一样,我也在教学工作中经历过非常困难的时刻。课程重复带来的厌倦,学生与自己年龄差变大带来的恐慌,课堂授课效果变差带来的压力和危机……这些不稳定因素最终

推动着我在教学中必须求"变"。正如前面塔勒布的书名所昭示的那样,当我们从不确定性中获益,那就实现了反脆弱性。受到同事孙海燕博士设计理论教学改革的影响,我把课堂辩论甚至戏剧表演加进了设计批评的课堂,从而提高了学生在课堂上的参与感。我会把这些辩论的部分内容加进《新编设计批评》中,并丰富教材中课堂练习部分的内容。另外,我在南艺教授的"当代文化理论"课程的部分教学作业(比如纪录片拍摄)也被放进了《新编设计批评》教材。因为,"当代文化理论"课程被我视为"设计批评"课程的某种深化和延续。

感谢我的每一位家人,尤其是孙海燕博士和大船小朋友。我们共同度过了一个"间隔年",一起旅行、读书和学习,相互讲故事,分享自己的思考和想象。如果没有这个"间隔年",没有我们之间的互相鼓励与支持,我是不可能鼓起勇气去修改《设计原理》和《设计批评》的。修改教材在我所工作的科研系统中几乎没有什么学术利益和价值可言。然而,通过"间隔年"修整的我,能量满满地来做这种"傻事"(据说"笨"这个词最初就是指去做没有利益的事)——我只是单纯地想把一件事做好而已。

感谢南京艺术学院的邬烈炎教授,在他和东南大学出版社刘庆楚老师的帮助下,《设计批评》这本书得到了"生存"和"发展"的机会。令刘老师和我感到意外的是,初版《设计批评》获得了市场的好评和超出我们预期的销量,这给了我很大的鼓舞。当然我也明白,这种认可建立在同类研究和专著较为匮乏的前提之下,也和《设计原理》一书的口碑之间有着因果关系。我当然意识到本书的不足之处,来自各种不同渠道的善意的评价也推动着我一步一步往前,而不是停留在起点上。我记得本书初版刚发行的时候,有一位读者曾经在网络上这样评价:"我觉得书还是很不错,但是不像《设计原理》那样,看完了还是有些若有所失的感觉。"

是否原话记不清了,意思我一直记得。一记就是十年。真心感谢每一位关注《设计批评》的朋友;希望大家能继续关注《新编设计批评》,并督促我下一回改版,不要那么久。

黄厚石
南京中保村,2021年12月

目录

第一篇 绪 论

引言 ·· 1

第一章 设计批评的现状 ································ 3

 第一节 批评的时代 ································ 3
 【出谷迁乔】································ 3
 【改弦更张】································ 4
 【百花齐放】································ 5

 第二节 设计批评的时代 ··························· 5
 【单行道】···································· 6
 【双向八车道】······························ 7

 第三节 设计批评与设计批评研究的现状 ············ 8
 一、国外设计批评实践与理论发展的现状 ·········· 8
 1）消费文化研究方向 ···························· 10
 【消费分层批评】···························· 10
 【消费权力批评】···························· 10
 【消费符号批评】···························· 11
 【消费霸权批评】···························· 12
 2）视觉文化研究方向 ···························· 12
 【景象社会】································ 12

【图像转向】……………………………………………14
【视觉文化】……………………………………………15
3）文学批评理论的影响………………………………16
二、国内设计批评实践与理论发展的现状………………17
【一碗红烧肉】…………………………………………18
【江湖夜雨十年灯】……………………………………19
【教学相长】……………………………………………21
课堂练习：关于"动画片《熊出没》是否适合儿童观看"
的辩论……………………………………………………21

第四节　设计批评现状的原因……………………………23
一、理论原因………………………………………………23
【我们为什么不敢批评医生？】………………………23
【跷跷板现象】…………………………………………25
【交叉学科的困境】……………………………………26
二、现实原因………………………………………………27
1）理论的贫乏…………………………………………27
2）"行业"的危险………………………………………28
3）产业的定位…………………………………………28

第二章　设计批评学建立的必要性……………………………30
第一节　设计批评学的意义………………………………30
第二节　设计批评课程的意义……………………………31
【三位一体】……………………………………………31
【设计师的底线】………………………………………32
【因材施教】……………………………………………33
第三节　设计批评学的相关学科…………………………33
【美学的探照灯】………………………………………34
【被隐藏在韦斯帕发动机壳之下的】…………………34
【道林·格雷的画像】…………………………………36

[注释]………………………………………………………………38

2 第二篇　设计批评的本体论

引言………………………………………………………………41
第一章　设计批评的概念…………………………………………43

第一节　批评一词的词源 ·············· 43
　　【千钧一发】 ···················· 43
　　【棒杀还是捧杀】 ················ 44

第二节　批评的概念 ···················· 46
　一、设计批评的概念 ················ 46
　二、设计批评的特点 ················ 46
　三、批评与评论的区别 ·············· 48
　　【莫要反讨众丫头们批点】 ········ 48
　　【就事论事】 ···················· 48
　　【酷评】 ························ 49
　　【敢于说NO】 ···················· 50
　四、设计批评的不同形态 ············ 51
　　课堂讨论 ························ 52

第二章　设计批评的价值 ················ 53

第一节　学科价值 ······················ 53

第二节　社会价值 ······················ 55
　　【对抗性交流】 ·················· 55
　　【要枪还是要笔？】 ·············· 55
　　【空谷回声】 ···················· 56

第三节　设计批评的功能 ················ 57
　一、宣传的功能 ···················· 57
　　【要"恰饭"的】 ················ 57
　　【女星如何贿赂记者？】 ·········· 58
　二、教育的功能 ···················· 58
　　【教你如何鉴赏】 ················ 59
　　【教你如何花钱】 ················ 60
　　课堂练习：关于"设计师是否可以改变大众审美"的辩论 ······························ 61
　三、预测的功能 ···················· 62
　　【打鸡血】 ······················ 62
　　【白日梦】 ······················ 62
　　【恐怖片效应】 ·················· 63
　四、发现的功能 ···················· 64
　五、刺激的功能 ···················· 64
　　【星星之火】 ···················· 65
　　【最昂贵的一杯咖啡】 ············ 66

第三章　设计批评的意识·················68

第一节　批评意识是设计意识的前奏 ·········68
【小心地滑】·························68
【女管家的异议】·····················69

第二节　批评意识是对设计意识的重新认识 ·······71
【月光宝盒】·························71
【匠人的修补】·······················72

第三节　批评意识的广泛性 ················73
【起跑线】···························73
【你被人起过外号吗？】···············74

第四节　批评意识之间的矛盾性 ············75
【扇商和伞商】·······················75
【巴别塔】···························76

第五节　设计批评意识的细分 ··············77
一、功能意识·························77
【带轮子的点唱机】···················77
【如何在孪生姐妹中选择？】···········78
二、仪式意识·························79
三、审美意识·························81
【三寸金莲的漫步】···················81
【颜值即正义】·······················81
四、文化意识·························83
五、社会意识·························84
【人民的名义】·······················84
【"后现代"的中国】·················84
六、伦理意识·························85
【你撒谎】···························85
【你浪费】···························86

第六节　女性主义设计批评意识 ············87
一、女性主义批评·····················87
二、被"看"的女性···················89
三、被"想象"的女性·················91
【厌女现象】·························91
【制造女性摩托车】···················92
【厨房革命】·························92
四、被"装饰"的女性·················93

　　　　　【卢斯的困惑】·················· 93
　　　　　【妓院】·························· 95
　　五、女性主义设计批评的意义············· 95
　　　　1）女性设计师研究················ 96
　　　　2）对二元思维方式的批判·········· 98
　　　　　【金字塔和迷宫】················ 98
　　　　　【芭比娃娃和乐高】·············· 99
　　　　课堂练习：关于"我们是否需要芭比娃娃"的辩论
　　　　································ 100
　　　　3）屠神者：反权威的女性主义批评···· 102
　　　　　【狭路相逢】···················· 102
　　　　　【摩洛神】······················ 103
　　　　　【母性的力量】·················· 104
　　　　4）女性主义批评对技术的批判······ 105
　　　　5）女性主义批评与消费分析········ 107
　　六、女性主义设计批评的"泛滥"和逆反···· 108
　　　　课后练习：针对女性车厢的话题拍摄纪录片，完成一次"设计人类学"意义上的调查研究，用纪录片的方式听到不同的批评声音。·············· 109

[注释]································ 110

3 第三篇　设计批评的主体论
New Design Criticism

引　言································ 117

第一章　设计批评的主体性············· 119

第二章　设计批评主体的分类··········· 121
　第一节　自发的批评··················· 121
　第二节　职业的批评··················· 122
　第三节　大师的批评··················· 123

第三章　不同设计批评主体的特征······ 124
　第一节　设计师······················· 124
　　一、设计师批评的产生················ 124
　　　　【冷暖自知】···················· 124

【责任感】……………………………………………………125
　二、设计师批评的缺点…………………………………………126
　　　【行业保护】……………………………………………………126
　　　【作坊批评】……………………………………………………126
　　　【光环背后】……………………………………………………127
　三、设计师批评为设计研究者提供了文字参考………………128
　四、设计师通过作品本身表现出批评态度……………………129
　五、设计师批评与批评家批评之间的边界变得模糊…………130

第二节　批评家……………………………………………………131
　一、被误解的设计批评家………………………………………132
　　　【刻薄语义学】…………………………………………………132
　　　【教人作爱的太监】……………………………………………133
　二、什么是设计批评家…………………………………………134
　三、设计批评家的独立性………………………………………135
　　　【同谋者】………………………………………………………135
　　　【教授的胜利】…………………………………………………136
　　　【最安静的思考】………………………………………………137
　四、设计批评家的定位与意义…………………………………138
　　　【往公众的脸上甩颜料？】……………………………………138
　　　【阳春白雪和下里巴人】………………………………………139
　五、设计批评家在现实中的两种变体…………………………141
　　　【时尚女魔头】…………………………………………………141
　　　【你的裤衩必须换掉！】………………………………………142

第三节　艺术家……………………………………………………143
　　　【文人雅趣】……………………………………………………144
　　　【先天下之忧而忧】……………………………………………145

第四节　公众………………………………………………………146
　　　【起哄】…………………………………………………………146
　　　【巴汝奇之羊】…………………………………………………147
　　　【集体的意识】…………………………………………………148
　　　【公众的秘书】…………………………………………………149

第五节　官方………………………………………………………151
　　　【别人家的市长】………………………………………………151
　　　【国王的新衣】…………………………………………………152
　　　【出轨的火车】…………………………………………………154
　　课堂练习：关于"电影审查制度的利弊"的辩论
　　　………………………………………………………………155

第六节　客户 ·················· 157
　　　　【年轻的困惑】·············· 157
　　　　【衣食父母】················ 159
　　　　【超越客户】················ 161
　　　课后练习：以《道路以目》为题写一篇批评文章
　　　　　　　　　　　　　　　　　　162

[注释] ····························· 163

4 第四篇　设计批评的价值论

引　言 ····························· 167

第一章　设计价值论 ················· 169

　第一节　事实与价值 ··············· 169
　　　　【我们去哪里？】············ 170
　　　　【文化的"包浆"】·········· 171
　　　　【"缺德"的科学】·········· 172

　第二节　设计中的事实与价值 ······· 173
　　一、由装饰批判所反映的工业与艺术的关系 ···· 174
　　　　1）装饰区域的限制 ·········· 174
　　　　【给我一个装饰的理由先】···· 175
　　　　【火车站的困惑】············ 175
　　　　2）装饰和形式之间的关系 ···· 176
　　　　【画龙点睛】················ 176
　　　　【装饰的枷锁】·············· 177
　　　　【假作真时真亦假】·········· 178
　　　　【道德批判】················ 179
　　二、世纪末维也纳的"真实" ········ 180
　　　　1）"真实"性批判的背景 ····· 180
　　　　【咖啡社会】················ 180
　　　　【抢注"真实"商标】········ 181
　　　　【真实的面具】·············· 183
　　　　2）"真实"性批判的逆转 ····· 184
　　　　【道德砝码】················ 184
　　　　【出来混迟早要还的】········ 184
　　　　3）"真实"性批判的实质 ····· 186

　　　　　【"真空"包装】……………………………………… 186
　　　　　【各显神通】………………………………………… 187
　　　　　【卢斯的方案】……………………………………… 187

　　第二章　设计的价值分析……………………………………… 190
　　　第一节　设计的价值构成…………………………………… 190
　　　第二节　设计价值的等级序列……………………………… 192
　　　　　【被扔掉的"除尘器"】……………………………… 192
　　　　　【百货商店的柜台】………………………………… 193
　　　　　【雌雄难辨】………………………………………… 194
　　　　　【拾级而上】………………………………………… 196
　　　　　课堂练习：关于"山寨设计是否有利于中国设计的发
　　　　　展"的辩论…………………………………………… 198
　　　第三节　设计价值的不可公度性…………………………… 199
　　　　　【父亲的善意】……………………………………… 199
　　　　　【候鸟与X射线】…………………………………… 200
　　　一、设计价值的情境………………………………………… 201
　　　　　【我们更爱丑番茄？】……………………………… 201
　　　　　【吃人有罪吗？】…………………………………… 202
　　　　　【情境的分析】……………………………………… 203
　　　二、设计价值的创造………………………………………… 205

　　第三章　设计批评的标准……………………………………… 207

[注释]……………………………………………………………… 209

5 第五篇　设计批评的类型

New Design Criticism

引　言……………………………………………………………… 215

第一章　社会学批评类型………………………………………… 217
　　第一节　政治批评…………………………………………… 218
　　　　【意志的胜利】……………………………………… 219
　　　　【结婚蛋糕风格】…………………………………… 220
　　　　【消失的葵花籽】…………………………………… 221
　　第二节　民族主义批评……………………………………… 223
　　　　【中国人吸中国烟】………………………………… 223
　　　　【敏感的枪口】……………………………………… 224

　　　　课堂练习：关于"我们是否应该抵制日货"的辩论
　　　　…………………………………… 226

第三节　道德批评 …………………… 227
　　　　【牧师与修女之吻】………… 227
　　　　【T型台上的古兰经】………… 229

第四节　社会历史批评 ……………… 230
　　　　【时代的产物】……………… 231
　　　　【"福禄寿"的启示】………… 231
　一、马克思主义批评与设计的社会环境…… 232
　二、马克思主义批评与消费批评 …………… 233
　　　　1）消费误导批评 …………… 235
　　　　2）消费霸权批评 …………… 236
　　　　3）消费废止批评 …………… 237
　　　　4）消费物化批评 …………… 238
　三、后殖民主义批评 ……………… 239
　　　　【外国人喜欢丑的？】……… 239
　　　　【被凝视的他者】…………… 240
　　　　【傅满洲的阴影】…………… 241
　　　　【改旗易帜的困惑】………… 243
　　　　【"失落"的历史】…………… 244

　　　　课后练习："西方人眼中的中国人形象"纪录片
　　　　…………………………………… 245

第二章　作者批评模式 ……………………… 246

第一节　电影批评中的作者论 ………… 246

第二节　设计批评中对作者的认识 …… 247
　一、设计师对于提高设计价值的意义 …… 247
　二、"作者死亡"对于设计批评的意义 …… 249
　　　　【流动的"作者"】…………… 249
　　　　【从光环中抽身】…………… 251

第三节　精神分析理论与超现实主义批评 …… 252
　　　　【缝纫机和雨伞在解剖台上的偶然相遇】…… 252
　　　　【指鹿为马】………………… 253
　一、弗洛伊德与精神分析批评 …………… 255
　二、潜意识与无意识 ……………… 257
　三、象征与超现实设计 …………… 259

　　　　四、"窥淫癖"与"凝视" ………………………………… 261
　　第四节　原型理论与原型批评 ……………………………… 262

第三章　文本批评模式 ………………………………………… 267
　　第一节　语言学的影响 ……………………………………… 267
　　　　一、能指与所指 ……………………………………… 268
　　　　二、语境理论：语用学层次的批评 ……………………… 270
　　　　三、语义学层次的批评 ………………………………… 272
　　　　　　【用收音机打电话】 …………………………… 272
　　　　　　【不向拉斯维加斯学习】 ……………………… 274
　　第二节　俄国形式主义批评 ………………………………… 275
　　　　一、陌生化理论 ……………………………………… 275
　　　　二、构成主义艺术批评 ………………………………… 278

第四章　读者批评模式 ………………………………………… 280
　　第一节　读者反应批评 ……………………………………… 280
　　第二节　"积极"的消费者 …………………………………… 281
　　第三节　"矛盾"的消费者批评 ……………………………… 283
　　　　课后练习：针对上届毕业设计展的批评练习 …… 284

[注释] …………………………………………………………… 285

6　第六篇　设计批评的媒介
New Design Criticism

引　言 …………………………………………………………… 291

第一章　文字媒介 ………………………………………………… 293
　　第一节　评论集 ……………………………………………… 293
　　第二节　杂志（期刊） ……………………………………… 294
　　　　　　【骑墙】 ………………………………………… 294
　　　　　　【评测】 ………………………………………… 294
　　　　　　【商榷】 ………………………………………… 296
　　　　　　【神话】 ………………………………………… 297
　　第三节　报纸 ………………………………………………… 298
　　第四节　网络 ………………………………………………… 299

　　　　【大声点】························· 300
　　　　【马先生们的尴尬】················· 301
　　　　【商业化的背后】··················· 302

第二章　图像媒介······················· 303
　第一节　绘画························· 303
　　一、草图··························· 303
　　二、效果图························· 303
　　三、幻想图························· 305
　　四、绘画风格对设计发展的影响······· 305

　第二节　摄影························· 307
　　　　【买家秀中的一声叹息】··········· 307
　　　　【解构路易十四】················· 308

　第三节　雕塑························· 309

　第四节　电视························· 311
　　　　【超级变变变】··················· 311
　　　　【"百家讲坛"】··················· 312
　　课堂练习：关于"汉服是否应该成为国服"的辩论
　　································· 313

　第五节　电影························· 314
　　一、纪录片························· 315
　　　1）宣传型纪录片··················· 315
　　　2）批评性事件的真实再现··········· 316
　　　3）间接性批判····················· 316
　　　4）直接性批判····················· 317
　　　5）开放性批评····················· 317
　　二、电影的现实主义批判············· 317
　　三、电影的未来主义批判············· 319
　　　1）人与机器······················· 320
　　　　【机器与生活的融合】············· 320
　　　　【机器与人的融合】··············· 321
　　　2）人与城市······················· 322
　　　　【制造乌托邦】··················· 323
　　　　【逃离地球】····················· 324
　　课后练习：用纪录片的手法拍摄一部评测类型的短片
　　································· 326

第六节　设计作品 …………………………………………… 326
　　　一、观念设计的探索性 ………………………………………… 327
　　　二、观念设计的表义性 ………………………………………… 328
　　　三、观念设计的批判性 ………………………………………… 329

第三章　事件媒介 ………………………………………………… 331
　　第一节　会展与庙会 ……………………………………… 332
　　　一、会展的起源 ………………………………………………… 333
　　　二、庙会与会展的区别 ………………………………………… 335
　　　三、庙会向会展转型 …………………………………………… 337
　　第二节　会展设计的社会控制力 ………………………… 338
　　　一、城市的物质空间 …………………………………………… 339
　　　二、城市的心理空间 …………………………………………… 340
　　第三节　设计批评与会展 ………………………………… 342
　　　一、具有代表性的水晶宫博览会 ……………………………… 342
　　　　【难堪的对比】………………………………………………… 342
　　　　【英国精英主义的批评】……………………………………… 343
　　　　【来自欧洲大陆的批评】……………………………………… 344
　　　二、会展批评的主体 …………………………………………… 345
　　　三、大三位一体 ………………………………………………… 347
　　　四、小三位一体 ………………………………………………… 349
　　　　1）期待 ………………………………………………………… 349
　　　　2）体验 ………………………………………………………… 350
　　　　3）话题 ………………………………………………………… 351
　　第四节　媒体在会展批评中的作用 ……………………… 352

[注释] ……………………………………………………………… 356

7 第七篇　设计批评简史
New Design Criticism

引　言 ……………………………………………………………… 361
第一章　朴素设计批评阶段 ……………………………………… 363
　　第一节　功能美评价趋势 ………………………………… 363
　　第二节　形式美评价趋势 ………………………………… 365

第二章 工业革命所带来的设计反思阶段 ……… 367

一、理想的复兴 ………………………… 368
【田园牧歌】 ……………………… 369
【梦回唐朝】 ……………………… 369
【起点】 …………………………… 371

二、标准化生产对设计带来的影响 …… 372

三、德国的狂飙 ………………………… 373
【不一样的好学生】 ……………… 374
【科隆论战】 ……………………… 375

四、未来主义 …………………………… 378

第三章 现代主义启蒙阶段 ……………… 381

第一节 沙利文与"形式追随功能" …… 381
【"罪恶芝加哥"】 ……………… 381
【趁热吃!】 ……………………… 382
【和谐统一】 ……………………… 383

第二节 阿道夫·卢斯与"装饰罪恶论" … 384
一、反总体艺术 …………………… 386
二、装饰批判理论 ………………… 386
三、时装批评 ……………………… 387
四、对艺术与设计关系的批评 …… 388
【咖啡壶和夜壶】 ………………… 388
【墓碑和纪念碑】 ………………… 389
【设计的本质】 …………………… 391

第四章 现代主义设计批评阶段 ………… 393

第一节 柯布西耶与《新精神》 ………… 393
【万国之战】 ……………………… 393
【"新精神"的冲击】 …………… 395
【特洛伊木马】 …………………… 397

第二节 包豪斯的"弹幕" ……………… 398
【神秘主义之争】 ………………… 399
【荷兰风暴】 ……………………… 400
【扳道工】 ………………………… 402
【展览的回音】 …………………… 403
【危险的"钢丝绳"】 …………… 405

第三节 关于"国际风格"的批评 ……… 407
【只欠东风】 ……………………… 407

　　　　【大一统】……………………………………………… 409
　　　　【逆耳之言】…………………………………………… 409

　　第四节　构成主义设计批评 ……………………………… 411
　　　一、纯艺术与实用艺术的功能辩论 ……………………… 413
　　　二、现实主义对构成主义的批评 ………………………… 414

　　第五节　风格派设计批评 ………………………………… 415
　　　　【美丽新世界】………………………………………… 415
　　　　【演说家】……………………………………………… 416

第五章　现代主义反思阶段 ………………………………… 419

　　第一节　后现代主义批评 ………………………………… 420
　　　　【未完成的"为人民服务"】………………………… 420
　　　　【双（雅）重（俗）编（共）码（赏）】…………… 421
　　　　【末日审判】…………………………………………… 423
　　　　【Less is bore】………………………………………… 423
　　　　【独裁者和异装癖】…………………………………… 424
　　　　【老鼠、后学分子和其他害虫】……………………… 425

　　第二节　绿色设计批评 …………………………………… 426
　　　　【每一个人都不能置身事外】………………………… 427
　　　　【流浪地球】…………………………………………… 428
　　　　【附庸风雅的现代主义】……………………………… 429
　　　　【从摇篮到摇篮】……………………………………… 430

　　第三节　设计批评的多元化阶段 ………………………… 431
　　　一、设计批评的多学科化 ………………………………… 432
　　　二、设计成为文化批评的核心内容 ……………………… 432
　　　三、设计批评关注内容的多元化 ………………………… 433

[注释] ………………………………………………………… 434

参考书目 ……………………………………………………… 441

第一篇 绪论

引言

 20世纪被普遍认为是文艺批评的"黄金时代"。设计批评的理论虽然未获得同步发展,但设计批评实践却因为工业生产与物质文化的发展而变得异常活跃。在西方设计批评走向多元化与学科交叉的同时,国内设计批评在产业与理论基础尚不完善的条件下也开始得到重视。设计批评课程不仅可以培养学生的批评意识,也可以增强学生描述设计、评价设计、认识设计与走向社会的能力,并最终提升学生的综合人文素质。因此,对设计批评学科与设计批评课程的定位与评价不能局限于设计实践的范畴,而应该在认识到设计艺术在人文学科、社会学科中未来的重要地位的基础上,深入地发掘该学科课程在联系人与社会之间关系时所发挥的作用。

第一章　设计批评的现状

第一节　批评的时代

"批评的时代"或"批评的黄金时代"常被用来表现文学批评的重要性。这个时代通常被认为是在20世纪人类智慧获得空前解放的时代背景下,由于批评理论的不断丰富和相关学科的交互影响,文学批评获得了巨大发展的时代。它摆脱了经验主义的直观鉴赏,而获得了坚实、多样的理论基础。随之而来的是文学批评从艺术作品的附庸转变为独立的社会批评力量,从对艺术创作经验的总结演变为对艺术创作起到指导作用的预言,从印象式的喃喃自语摇身变为完整的话语方式及学科体系。

【出谷迁乔】

雷内·韦勒克(René Wellek, 1903—1995)(图1.1)曾这样评论20世纪文学批评地位的提高:"18世纪和19世纪都曾被人称为'批评的时代',然而把这个名称加给20世纪却十分恰当。我们不仅积累了数量上相当可观的文学批评,而且文学批评也获得了新的自觉性,取得了比从前重要得多的社会地位,在最近几十年内还发展了新的方法并得出了新的评价。"[1]

因此,美国芝加哥大学教授米彻尔在《论批评的黄金时代》中说道:"我们正处于批评的黄金时代。20世纪末文学表现的主导方式不是诗歌小说,不是电影戏剧,而是批评和理论。所谓主导方式,不是指'流行的''公认的''官方的'方式,而是指'进步的''新兴的''先锋的'表现方式。"[2]文学批评似乎超越了种种文学创作而获得了不可动摇的本体价值。批评家的地位也获得了上升,他们一手扔掉小丑的尖帽,一手戴上学术的桂冠。他们从文本阐释开始,用自己独特的话语方式建立起自己的理论体系。他们已不再满足于为他人做嫁衣,而致力于揭开不同文学程式的奥秘。加拿大批评家诺思罗普·弗莱认为:"批评是按照一种特殊的概念框架来论述文学的。这个框架不是文学自身,但也不是某种文学之外的东西。如果认为它是文学自身,那不过是批评寄生理论的再版;如果认为它是文学之外的

图1.1　文学批评家雷内·韦勒克的著作《批评的概念》。

东西,那么批评的自主权也将消失,而且批评这整个学科将被同化到别的什么东西中去了。"[3]因此,正是在20世纪,文学批评获得了真正的自由。它不再仅仅被归类为文学的一个分支。

【改弦更张】

在20世纪文学批评的发展中,西方经历了三次大的转向。第一次被称为是非理性转向。它主要反映在人本主义文学理论批评中。这次转向在理论上可溯源于19世纪的叔本华、尼采(图1.2)的哲学思想。由于受到20世纪非理性哲学的影响,这种批评充满了非理性的精神。例如表现主义批评对直觉的重视、精神分析学批评和原型批评对潜意识领域的研究,以及德里达的解构主义批评。第二次转向被称为语言论转向。它与分析哲学和索绪尔(图1.2)的现代语言学有着密切的关系。例如俄国形式主义批评、结构主义批评、现象学批评、英美新批评和解构主义批评等。这些批评理论重视文学作品的语音、语法、修辞、格律、文体、风格、结构等"内部规律"的研究。第三次转向被称为文化学转向。这一转向发生于上世纪70年代末80年代初,研究者逐渐感到侧重于语言形式的文学批评切断了文学与社会历史及文化之间的联系。因此,文学批评开始转向历史、文化、社会、政治、机构、阶级和性别条件、社会语境、物质基础等。其中包括新历史主义批评、后殖民主义批评、女性主义批评以及"文化研究"等。

这些批评理论的发展,似乎表明了西方当代文学批评走了一条由外部研究转向内部研究最后又回归外部研究的路。而且人们也认为"这种回归绝非一概否定内部研究的成果,简单地复归传统的社会—历史批评,而是在广泛吸收了语言论转向以来文学研究所取得的积极成果(特别是后结构主义的成果)这一新的基础上的螺旋式上升。它是发展,而不是倒退"[4]。但是这三次转向中的批评流派不仅带有前后发展的历时性,同样它们作为批评方法也在同一时间中被人们不断补充并交叉使用。因此,如果从作者、文本、读者的相互关系来进行分析,可能更加有利于对这些批评理论的理解。

现代文学批评的发展促使人们重新思考文本与语言、文本与世界、文本与作者、文本与读者的关系。在解决这些问题的过程中,批评家的不同思考方式就形成了以上形形色色的批评流派。因此有学者从这样的一种角度将20世纪的文学批评思想分为四大类:(1)着重于文本与语言/结构关系的,以形式主义、结构主义、原型批评等形成的语言学—科学批评视野;(2)着重于文本与作者关系的,以弗洛伊德、拉康的建立在精神

图1.2 上图为德国哲学家尼采,下图为瑞士语言学家弗迪南·德·索绪尔。受到他们的影响,文艺批评开始变得更加重要,批评者的感受以及他们对于作品的分析都开始具备了自成体系的价值。

分析基础上的批评理论、巴赫金的建立在"超语言学"基础上的对话和复调理论等形成的心理学—人本主义批评视野;(3)着重于文本与读者关系的,以现象学、阐释学、接受理论等形成的阐释学—读者反应批评视野;(4)着重于文本与世界关系的,以西方马克思主义、新历史主义、后殖民主义、女性主义等形成的历史—文化批评视野。[5]

【百花齐放】
与文学批评相似,美术批评等艺术批评形式在20世纪也获得了重要的发展。虽然著名的艺术批评史家文丘利(Lionello Venturi, 1885—1961)(图1.3)曾经断言过一切艺术史都是批评史。但从没有哪个时代的艺术批评像20世纪那么充满了活力和张力。例如弗洛伊德的精神分析学对美术批评同样产生了深远的影响,逐渐形成了美术研究中的精神分析批评与原型批评。弗洛伊德本人曾写过两篇相关文章,即《列奥纳多·达·芬奇和他童年的一个记忆》和《米开朗基罗的摩西》。20世纪初以罗杰·弗莱为代表的英国形式主义美术批评则反对通过弗洛伊德的精神分析学来对美术作品进行阐释,从而强调对艺术作品结构秩序的分析,并最终促进了抽象艺术的发展。符号学、图像学给美术批评带来了更大的影响。尤其是观念艺术的出现,导致视觉艺术的含义变得更加难以把握,从而需要批评家来进行辅助性的阐释甚至指导。除了美术批评之外,电影等注重市场短期反应的艺术类型更是增强了对艺术批评的依赖,从而形成了更为细致的批评分工。各种艺术批评都从文学批评中获得了营养,变得更加丰富。

图1.3 著名的艺术批评史家文丘利的著作《西方艺术批评史》。

第二节 设计批评的时代

一个时代的真实批评只能来自于那个时代的证词。[6]
——吉迪恩

不论是在设计批评理论的研究领域,还是在有关设计的批评文献中,还没有学者将20世纪称为"设计批评的时代"。尤其是在目前国内设计批评研究仍旧发展落后的时刻,这样的概括似乎不合时宜。然而,这样的观点是通过对20世纪世界设计史发展进行考察而得出的结论,它和我们国内设计批评研究的落后没有任何关系。之所以将20世纪称为"设计批评的时代",主要有两个原因:一是艺术设计学科的特点和历史导致20世纪成

为设计思想、设计批评活跃的时期;二是文学和艺术学科的理论发展对艺术设计学科产生了重大的影响。

【单行道】

由于真正意义上的现代设计学科和工业革命同步,因此设计学科在诞生之初就处在一个哲学思想异常丰富与活跃的时期。大批量的工业生产在极大地促进了生产力发展的同时,也给社会生活带来诸多影响。生产力和商品的迅速膨胀的确给研究者留下了很多问题,它改变着人们的生活,也刺激着批评家、设计师甚至哲学家的神经。同时,设计风格和设计流派层出不穷,呈现出"你方唱罢我登场"的景象。在那个"城头变幻大王旗"的变动不息的时代,设计理论和设计批评自然也变得异常活跃。每个新的设计流派都需要理论上的支持,而这些设计理论自然会转变成设计杂志上的唇枪舌剑。19世纪末维也纳的风起云涌似乎暗示了20世纪的设计界决不是一块平静的土地。从苏联到荷兰、从维也纳到芝加哥、从包豪斯到匡溪、从《新精神》到《风格》,从阿道夫·卢斯到帕帕奈克,这个从来不缺乏精彩设计的地球第一次被如此丰富的设计理论所包围,也第一次充满了喋喋不休的争论和批评。这样一个时代难道不是设计批评的黄金时代?

图1.4 英国艺术史学家尼古拉斯·佩夫斯纳。

西方当代文学批评的更迭演变,大体上经历了现代、后现代和后现代之后三个阶段。这条演变的轨迹和设计批评的发展路径是基本重合的,换句话说,设计理论一直在艺术理论的基础上发展,设计批评自然不能摆脱这种影响。在文学批评理论中,英美新批评、现象学批评、结构主义批评等重视本质、深度、内部、中心和整体性、确定性的批评,基本上属于"现代"批评的范围。在设计批评领域,尼古拉斯·佩夫斯纳(Nikolaus Pevsner)(图1.4)所著的《现代设计的先驱者》(Pioneers of Modern Design,图1.5)则敏锐地揭示了现代主义设计的基本轨迹。从中我们能看到,为了适应现代主义思想的合理性,设计批评表现出合理化、功能化的价值取向。

图1.5 尼古拉斯·佩夫斯纳所著的《现代设计的先驱者》(Pioneers of Modern Design)作为设计批评文本在相当长的时期内影响了研究者对设计史的想象。

现代主义设计批评包括的类型不尽相同,所追求的目标与价值标准也各有差异。但在整体上也有许多共同之处,例如对装饰的批判、对机器美学的讴歌、对新风格的渴望与赞美、对设计经济性的重视、对传统设计风格的否定以及随之产生的革命热情和社会责任感等等。但是许多现代主义设计思路在节约设计成本的同时,却在设计中形成了形式主义的趋势。这恰恰说明了现代主义设计过分注重设计内部的形式语言,而缺乏对设计与消费者之间关系的研究。现代主义设计批评带有强烈的乌

托邦色彩，无论是阿道夫·卢斯对装饰艺术的批判，还是柯布西耶关于"光明城市"的设想，都清楚地体现了他们的共同性。但他们的批评思想虽然在一定时期符合了经济规律，但大多脱离了消费者的实际需要，并最终由于国际风格的滥觞而导致了彻底的反思。就好像在包豪斯学院举办的疯狂师生派对那样（图1.6），现代主义时期设计批评的繁荣更像是一次设计精英主义的狂欢。它充满着为了实现现代主义理想而制定的各种规则和训诫。这种批评态度坚决、激情昂扬、狂热异常，它像是行驶在单行道上的一辆汽车，一边哼唱着宣言和赞歌，一边向车窗外抛掷寻常百姓家的过时家具——大雨中一晃而过的路牌上写着四个大字"不可掉头"！

图1.6　上图为1924年在德国魏玛举办的一次包豪斯派对；下图为2018年南京艺术学院排演的《包豪斯》舞台剧中对该历史瞬间的戏剧化再现（梁嘉欣 摄）。

【双向八车道】

在经过一条狭窄但快速的单行道之后，这辆汽车驶入一段非常宽阔的马路。它的驾驶者惊讶地发现原来世界上有这么多的同行者——那些形形色色、花花绿绿的小汽车看起来如此与众不同，他甚至能看到呼啸而过的逆向卡车中驾驶员那模糊的脸。车道越多，有时候更加容易堵车，驾驶员们在轰隆的喇叭声中纷纷下车，在混乱中开始对骂。场面开始变得越来越无法控制，有人站在车顶上吃泡面，有人打着雨伞喂奶，有人站在路边对着广告牌撒尿——广告牌上写着"欢迎入住后现代城"。

在文学批评中，所谓的后现代阶段常常是指从新解释学批评开始萌芽，经接受美学与读者反应批评的发展，直至解构主义批评所表现出的对中心性、整体性、本质性、确定性和深度模式的批判。这些批评理论被认为带有强烈的"后现代"精神。在后现代主义设计中，现代主义设计强烈的精英气息得到了降解，而呈现出更多的媚俗成分。与文学批评相似的是，设计批评中的后现代主义是对现代主义的"拨乱反正"。甚至，后现代主义设计本身也成为对现代主义设计进行批评的文本，它反映了对大众意图毫不关心或自以为是的现代主义设计的强烈不满。正是在这个意义上，后现代主义设计批评成为整个后现代主义话语中最具有视觉展示性的一例。它通过种种戏谑、反讽、戏仿的手段将装饰符号重新搬上了历史的舞台。而在产品设计中，装饰不仅成为产品的视觉形象亦作为产品操作过程的提示性语言而存在。"人性化设计"在成为一种普遍的口号之前，确实体现了设计中新的价值标准，那就是将设计的重点从设计本身转向产品与使用者之间的关系上去。

文学批评或艺术批评较之设计批评的复杂之处在于前者对哲学理论的敏感性要远远高于后者。新历史主义批评、走向多

图1.7 《非物质社会》一书体现了不同类型研究者对设计的认识。它对国内设计学界产生的影响力正是建立在这种跨学科设计批评的基础之上,并启发国内关于设计伦理问题的讨论。在这个意义上,《非物质社会》是当代设计批评的某种缩影,说明设计批评不再是艺术史家的专利,而是通过开放性获得更为重要的社会价值。

元的女性主义批评和后殖民批评等均显示了西方在"后现代之后"的一些最新理论动向。正如建筑批评家查尔斯·詹克斯所说:"所有这些团体和智力产品的驱动力是要揭露压迫,展现隐藏的偏见,并且像批判理论的创造者所说的,要批判社会从而改变社会。"[7]这使得多元化的批评观念层出不穷,并普遍地推动着社会观念的发展。

一方面,在经历了后现代主义对现代主义的批评之后,人们开始反思当代设计与人之间的关系,并且对现代设计进行价值重估。在后现代主义的冲击下,人们开始反思工业社会带来的众多社会问题,尤其是日趋严重的环境污染问题。在全球化的背景下,女性主义批评和后殖民批评都反映了对工业社会权威的抵制和建立多元化价值观的努力。帕帕奈克等批评家试图通过对设计师伦理道德标准的重建来实现绿色设计的目标,而这一目标在马克·第亚尼[8]等人的笔下则通过非物质社会(图1.7)的努力而获得一种宏观景象。

另一方面,由于文化研究等学科的出现,出于对视觉文化或图像文化的重视,设计批评的研究越来越被置于某种宏观领域的背景中。设计艺术作为20世纪最为重要和最具活力的艺术创造之一,被赋予了解释和分析人类文化的重要责任。因此,设计批评已经从简单的功能或形式争论转变为更加复杂、对其他学科有更大启发价值的文化论争。在这个意义上,不仅20世纪已经成为设计批评的黄金时代,21世纪更将成为设计批评发挥更大影响力的时代。

第三节 设计批评与设计批评研究的现状

一、国外设计批评实践与理论发展的现状

欧美国家在设计批评方面拥有悠久的学术传统和完整的学科建设。这主要是因为现代设计史上的主要设计运动和设计思潮都源于这些国家和地区。设计界的批评家自然会亲身经历这些历史时期,并相应地进行学术批评活动和学术研究。因此,相比较其他国家和地区的设计批评还处于零散状况的状态而言,这些设计批评不仅发展成熟,而且对艺术设计的发展起到了重要的推动作用。

西方历史中重要的设计批评事件和文献将在本书第七编"设计批评简史"中详细论述。而就设计批评的现状而言,其特点也与上个世纪发生了较大的变化。在20世纪,设计批评与设计批评研究对建筑理论的依赖性较大。正如我们在设计史中所看到的那样,许多设计风格或设计流派都与建筑风格或建筑流派同源同根;许多建筑师也身兼数职,不仅从事建筑设计,也对平面设计、家具设计甚至艺术创作都有所涉猎。因此,那些从事设计批评的智者也往往是建筑师(如阿道夫·卢斯,图1.8),真正的设计理论家也往往首先是建筑理论家(如佩夫斯纳)。但是一方面,随着工业技术的发展,工业设计、服装设计等艺术设计的研究越来越自成体系;另一方面,随着文化研究的兴起和当代哲学、艺术对日常生活的关注,设计批评也变得愈发多元化。这种多元化包括两个方面:首先是批评者的多元化。批评的主体已经从专业的设计批评家和设计师向其他专业人士扩散。一部分社会学学者和哲学家由于受到20世纪哲学、传播学的影响,从文化的层面对各种设计作出了解释。其次是批评指向的多元化。正是由于批评者的广泛介入,在20世纪丰富的批评理论的基础上,设计批评的目的也越来越多元化。从传统设计批评对设计功能和形式的关注,转变为对设计与人之间社会关系的研究、对设计所反映的意识形态的分析、对设计背后伦理价值的反思以及对设计中性别意识的探讨等等。

但是,尽管设计批评无处不在,国外有关设计批评的研究仍然相当薄弱。工业设计领域有相当理性的价值评价体系,并通过人体工程学等标准形成了一定的批评准则。但这些标准甚至是规范还不能称之为真正的设计批评。服装设计等时尚行业中也有自己的批评家和批评渠道,但这些批评中相当部分又过于感性,充满了朝生暮死的短命词语。这些哗众取宠、转瞬即逝的文章也不能被称为完整的设计批评。相对而言,平面设计领域由于和绘画艺术相距不远,因此设计批评问题容易获得重视。例如2005年9月,罗德岛设计学院(Rhode Island School of Design)和《ID》杂志在伦敦举办了一次平面设计批评的研讨会。会议主要讨论了设计批评、设计史和设计理论之间的关系,以及设计批评在英国的发展状况。早在1994年,迈克尔·比尔鲁特(Michael Bierut)等人就曾编辑过一套专门的平面设计批评文集《近观:关于平面设计的批评文章》(*Looking Closer: Critical Writings on Graphic Design*, 1994,图1.9)。此外,设计批评最活跃的领域当属广告。与日常生活密切相关的广告经常在道德边界线上游荡,常常会刺激到批评者的神经。再加上传播学理论的影响,广告批评常常能深入浅出地分析社会生活的

图1.8 奥地利建筑师与设计批评家阿道夫·卢斯。长期以来设计批评都与建筑批评密切相关。但符号学、消费文化以及图像理论与日常生活理论的发展却使设计批评变得越来越多元化,越来越丰富。

图1.9 Michael Bierut等人编辑的关于平面设计的一系列批评文集《近观:关于平面设计的批评文章》。

方方面面。

1）消费文化研究方向

但是，广告研究不仅涉及设计领域，也和传播学、影视学关系密切。这一特点正反映了设计批评的多元化。因此，设计批评并不一定存在于设计学术研究的文本中，在设计书籍或杂志之外设计批评也无处不在——到处都会有评论员在谈论更加宽泛的社会、文化冲击。

【消费分层批评】

随着商品经济的发展，消费者之间逐渐形成了不同的消费阶层。为了确定自己在社会阶层中的位置，人们在消费中不得不去学习复杂的品牌文化和消费知识，这个过程既有耳濡目染的影响，也有刻意为之的追求。对于消费文化的批评者而言，在消费分层过程中产生的知识错位和人间百态不免成为研究和批评的对象，成为一种"隔岸观火"者的谈资。

大卫·布鲁克斯（David Brooks）写的《在天堂的驱动下：我们现在如何以将来时态生活》[On Paradise Drive: How We Live Now (and Always Have) in the Future Tense, 2004]、《天堂中的布波族：一个新的上层阶级以及他们是如何上升的》(Bobos in Paradise: The New Upper Class and How They Got There, 2001) 都是对当代生活方式的分析，这种分析建立在对消费社会中"物"的解读上。在这方面，美国宾夕法尼亚大学的文学教授保罗·福塞尔（Paul Fussell, 1924—2012, 图1.10）是个专家。他关于二战时期美国社会文化的专著曾获得1976年美国国家图书奖。他擅长对人的日常生活进行研究观察，视角敏锐，语言辛辣尖刻。他最著名的著作有《格调》（ Class: A Guide Through the American Status System, 1983) 与《恶俗》(Bad Or, the Dumbing of America, 1992)。虽然我们通常将他称为是英美文化批评方面的专家，但是他书中所大量涉及的对产品消费的评价成为我们审视自身消费方式的一针清醒剂。

图1.10　保罗·福塞尔2002年的新作《制服：为什么我们的服装决定了我们的身份》(Uniforms: Why We are What We Wear)（中文译本为《品味制服》）。与其他的文化批评家一样，他的批评主题以设计为主。

【消费权力批评】

"消费"在马克思主义批评者眼中始终是一块敲门砖，被视为解读资本主义权力体系的一个密码。因此，消费权力批评的影响力虽然远远超出了设计艺术学科所关注的领域，但是却不可避免地成为设计批评的"草图"和"底色"。当批评者试图对设计艺术所依赖的消费文化现象进行深入解读时，常常不由自主地借助消费权力批评的理论；换句话说，这位"画家"（设计批评者）在作画时往往难以摆脱草图的影响，他在这个草图上

修修改改、涂涂抹抹,万变不离其宗。

伯明翰学派的文化研究具有跨学科学术传统,强烈地凸现出伯明翰学派的政治批判性和重视边缘文化的学术意识。伯明翰学派文化研究的研究对象各不相同,但是许多都针对艺术与设计,带有强烈的文学艺术批评的传统。他们的研究更重视非主流社会团体的共同经验,强调并构建一种健康淳朴的、有机整体的工人阶级的传统文化。因此,与法兰克福学派"批判到底"的态度完全不同,他们则重视受众的解码立场的灵活性。他们认为大众文化不可避免地包含着抑制和对抗的双向运动,大众与统治阶级之间始终进行着不懈的斗争。为了证明大众文化的意义,伯明翰学派特别重视亚文化研究,研究了欧美特别是英国自1950年代以来几乎所有青少年亚文化现象,并形成了极富影响力的亚文化理论体系。此外,与法兰克福学派的"媒介控制"思想不同,伯明翰学派不把媒介看成仅仅是国家用以维护意识形态和传递统治阶级意志的工具,也不把受众当作顺从主流生产体系的消极客体,相反,大众应该是具有能动性并能够进行选择的积极主体。

【消费符号批评】

在符号学和结构主义的影响下,人文学科普遍转向在共时性结构中对物品内在意义进行阐释,设计学科概莫能外。作为一门"研究社会生活中符号生命的学科"[9],符号学必然建立在物质文化的基础之上;同样,设计批评在符号学的发展中获益匪浅。无论是乌尔姆设计学院的奥托·艾舍在教学和实践中对符号学理论的运用,还是荷兰建筑师们如赫茨伯格等创造的"结构主义"建筑,都是这种批评思想的衍生与发展。

让·鲍德里亚(Jean Baudrillard, 1929—2007,图1.11)对包括设计在内的当代文化进行了广泛的研究。他长期以来都致力于研究物质化及其在资本主义结构中的地位。鲍德里亚从符号的角度对设计在现代资本主义中扮演的社会经济角色进行了精确的分析,并采取文化研究方法试图解决几个有关功能主义的错误观念。这位法国社会学家多年以来一直在研究消费品的设计、生产、流通和使用等种种现象。鲍德里亚的观点是"机械复制消解了设计的唯一性,服务的程度跟商品的价值相关联,这是消费时代的明显证据"。因此,消费过程其实是"意义化和沟通的过程"。它直接意味着一个"阶层分类并具有社会区别的过程"。在鲍德里亚看来,极度泛滥的复制产品实际上已经丧失了身份功能,转化为它们自身的模仿。它们可以被还原为空白形式,失去了原本的意义。它们成为纯信息,组成的语言正好用

图1.11 法国哲学家鲍德里亚对于人工制品所展开的符号学分析建构了一种结构主义的设计批评体系。

来表达生产出它们的社会机制。更甚者，实际情况已经到了这样一种程度：在广告的作用下，它不再是被消费的客体影像，而是消费主体的影像。

【消费霸权批评】

消费霸权成为全球化过程中一个不可避免的现象。发达国家在设计竞争中处于绝对优势，并且不断地向发展中国家进行文化输出。而在这个过程中，有时候设计师扮演的角色并不光彩，他们在成功地增加了产品文化附加值的同时，加剧了这一"剥削"。

加拿大记者娜奥米·克莱恩（Naomi Klein, 1970— , 图1.12）对设计和经济的关系进行研究，她在《不要标志：关注商标霸权》（No Logo: Taking Aim at the Brand Bullies, 2000）一书中对知名品牌如何征服世界进行了剖析，并深刻反思了这一现象，也分析反全球化的风潮将如何反扑。哈尔·福斯特（Hal Foster）研究艺术史、当代艺术、建筑和设计，并撰写了《设计和罪恶》（Design and Crime: And Other Diatribes, 图1.13）一书。这本书的题目显然来自阿道夫·卢斯的《装饰与罪恶》。但正如作者所说，这本书的目的和卢斯一样，并不是宣告设计或艺术的"本体"或"自主性"。卢斯的朋友卡尔·克劳斯（Karl Kraus）认为他的批评是为任何实践开拓出必需的发展空间，即为文化提供"流动之屋"（running-room）。同样，哈尔·福斯特也认为："人们应该重新把握艺术自主性的政治位置感和它的嬗变，并重新认识批评学科性的历史辩证感和它的论证——从而试图为文化提供'流动之屋'。"[10]

2）视觉文化研究方向

与文化研究所指向的广泛的研究对象不同，视觉文化更加直接地将艺术设计当作自己的研究范畴。它把人类生产和消费的二维和三维的可视物品当作文化和社会生活的组成部分。它包括不同类别的美术和不同类别的设计（如平面设计、室内设计、汽车设计和建筑设计等），也包括类似时装、化妆和文身等容易被学者忽视的视觉方面。正因为如此，"视觉文化不仅涵盖艺术和设计，而且还包含着常常被艺术史和设计史所忽视或无视的材料。"[11]

【景象社会】

居伊·德波（Guy Ernest Debord, 1931—1994）（图1.14）等人曾通过对日常社会生活的研究直接影响了"庞克"等设计风潮。20世纪中，在欧洲出现了"情境国际"思潮（Situationist

图1.12　年轻的娜奥米·克莱恩所撰写的《不要标志》看起来更像是鲍德里亚消费理论的科普版，因此它成为一本设计批评的畅销书。娜奥米·克莱恩对品牌的批判在一定程度上带有意识形态的色彩，但也成为类似"无印良品"的时髦现象，即表示自己有足够的智商来识破品牌的阴谋。

图1.13　哈尔·福斯特撰写的《设计和罪恶》。

International，1957—1972）。"情境国际"思潮中对社会进行批判以及主张对当下生活采取的行动和作为的观念成为当时的知识青年主要思想的来源之一。"景象"（或景观，Spectacle）一词，是对现代社会的精准描述，排行榜、展览、球赛、电台、电视、杂志、海选、决赛、标语、口号、广告语等等成了日常消费品，每个人亲身经历的生活都变成了一场被别人推动的秀，真实人生成为包装体验和媒体造势的事件。景象指的是：

> 既是现存的生产方式的筹划，也是其结果。景象不是现实世界的补充或额外的装饰，它是现实社会非现实主义的核心。景象以它特有的形式，诸如信息或宣传资料，广告或直接的娱乐消费，成为主导的社会生活的现存模式。景象是对在生产或必然的消费中已做出选择的普遍肯定。景象的内容与形式同样都是现存状况与目标的总的正当性理由，景象也是这正当性理由的永久在场，因为它占用了现代生产以外的大部分时间。[12]

图1.14　居伊·德波的著作《景象社会》（Society of the Spectacle，1967）。

也就是说，景象不仅成为生产体系中的核心元素，也变成生产之外的人类活动的主导因素。于是，商品的生产与图像生产变得同步。产品的外观设计、品牌形象设计、广告策划等等，甚至商品的市场实现在相当程度上都需要依赖自身品质之外的图像性策划、传播和公众认可度。因此，在"读图时代"，图像已经成为重要的非物质性生产资源，商品拜物教也演变为新的图像拜物教，而商业竞争则向图像资源的争夺转变（图1.15）。在这样的"景象"下，情境主义追求"永远新奇的人生"，他们只对自由感兴趣，觉得任何达到自由的手段都是正当的。"景象社会"（the society of the spectacle）已经到来。

"情境国际"的创立者及主要批评家是撰写《景象社会》（The Society of the Spectacle）的居伊·德波以及曾出版《日常生活的革命》（The Revolution of Everyday Life）的哈伍尔·范内哲姆（Raoul Vaneigem, 1934—　）。面对消费的大众日益沦为景观社会的幻象囚徒的困境，德波提倡通过充满活力、创造性和想象力的活动来消除由景观所诱发的冷漠、欺骗、被动与碎片化，从而恢复积极性的生存。他们主张对日常生活经验进行批判，反抗由资本、媒体所掌控的消费社会，并透过政治或艺术的手段试图脱出它的掌控。并企图用激进的方式改革以建构出更完善的生活。

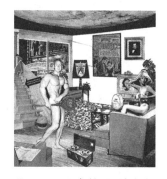

图1.15　理查德·汉弥尔顿作品《什么使今天的家庭如此与众不同》（1956）。景象社会作为一种社会控制形式，通过创造施催眠术的幻象与使人昏乱的娱乐形式所组成的世界来麻木大众。

"创旧"（détournement）就是运用已存在的形式、概念，将之加以改造后对原先的意义和作用产生反噬和颠覆力，并以此传达出不同的甚至是相反的讯息。庞克文化中年轻人运用这

图1.16 著名服装设计师维维安·韦斯特伍德设计的服装是设计亚文化的代表。

样的策略并加以实践,甚至成为它们的艺术形式。例如被称为"庞克"之母的著名服装设计师维维安·韦斯特伍德(Vivienne Westwood,图1.16)在伦敦与马尔科姆(Malcolm Mclaren)共同开设的服饰店"Let it Rock"(1971年开设,数度更名,1975年后更名为SEX),通过夸张反叛的设计风格直接挑衅社会价值。

【图像转向】

尽管居伊·德波提出"景象社会"的目的是对其进行批判,但研究者对"视觉文化"或"图像时代"的研究却越来越深入。1993年,马丁·杰(Martin Jay)出版了《低垂的眼睛:20世纪法国思想中对视觉的诋毁》(Downcast Eyes: The Denigration of Vision in Twentieth Century French Thought)一书,对20世纪法国哲学的反视觉性进行了全面的考察。1994年,美国图像学家米切尔(W. J. T. Mitchell)提出了"图像转向"(the pictorial turn or the iconic turn),后来又被学者们更加广泛地概括为"视觉转向"(the visual turn)。"图像转向"是相对于理查·罗蒂所说的"语言学转向"而提出的,米切尔甚至认为,在"语言学转向"中就已经隐含了某种"图像转向"的思想渊源。他在《图像理论:语言和视觉表达的评论》(Picture Theory: Essays on Verbal and Visual Representation, 1995)中写道:

> 思想界及学术界的话语中所发生的这些转变,更多的是它们彼此间的相互作用,与日常生活及普通语言关系不大。这样说的理由并不见得有多么不言自明,但是人们似乎可以明白看出哲学家们的论述中正在发生另一种转变,其他学科以及公共文化领域中也正在又一次发生一种纷繁纠结的转型。我想把这一转变称为"图像转向"。在英美哲学中,这一转向的种种形式早期可追溯到皮尔斯的符号学,后期可追溯到古德曼(Nelson Goodman)的"艺术语言",两者都探讨了构成非语言符号系统之基础的惯例和符码。更为重要的是,它们并不从如下假定出发,即语言乃是意义的范式。在欧洲,人们可以把这一变化和现象学关于想象和视觉经验的研究等同起来,或把它与德里达的"语法学"等同起来,后者通过把注意力转向书写可见的物质性痕迹而将语言的"语音中心论"模式去中心化了;或者,还可以把这一转变与法兰克福学派对现代性、大众文化以及视觉媒介的研究等同起来,或者与福柯所坚持的权力/知识历史和理论等同起来,这一历史和理论揭示了话语的和"视觉的"、可见的和可说的东西之间存在的裂隙,这种裂隙乃是现代性的"视觉政体"中的关键所在。[13]

此外,约翰·沃克(John A. Walker)和萨拉·查普林(Sarah Chaplin)的《视觉文化导言》(*Visual Culture: An Introduction*, 1997,图1.17)、尼克拉斯·米尔佐夫(Nicholas Mirzoeff)的《视觉文化导论》(*An Introduction to Visual Culture*, 1999)、马尔科姆·巴纳德(Malcolm Barnard)的《作为传达的时装》、《艺术、设计和视觉文化》(1998)、《理解视觉文化的方法》(2001)都是视觉文化研究领域的重要著作。尤其是英国德比大学艺术和设计史教师马尔科姆·巴纳德,他根据图像学、符号学、马克思主义和女性主义的方法针对电影、广告、建筑、时装、家具、汽车等广泛的设计领域进行批评和研究,为我们理解设计艺术提供了一个新的视角。

图1.17 约翰·沃克和萨拉·查普林的《视觉文化导言》。视觉文化研究为我们理解设计艺术提供了一个新的视角。

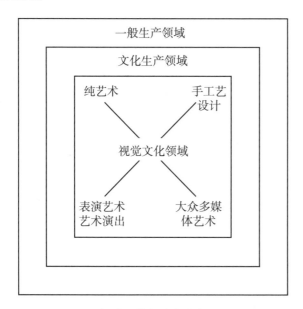

视觉文化领域的分类

【视觉文化】

约翰·沃克《视觉文化导言》对视觉文化领域进行了详细的分类(详见上图),其中纯艺术包括绘画、雕塑、版画、装置艺术、先锋电影、行为艺术、建筑等。而手工艺/设计的分类较为详细,包括:城市设计、店面设计、企业形象设计、标志设计、工业设计、工程设计、插图、平面设计、产品设计、汽车设计、武器设计、交通工具设计、字体设计、木工和家具设计、珠宝、金属工艺、制鞋、陶瓷设计、布景设计、计算机辅助设计、亚文化、服装与时尚、发型、文身、景观与园林设计等[14]——从这个分类中,我们能发现他的分类方法与目前国内设计学的分类差别很大,甚至有悖常识。

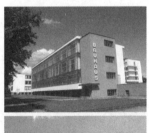

图1.18 格罗皮乌斯设计的德绍包豪斯学院校舍被认为通过将工厂作为设计的统一系统,而最终导致了功能主义风格和大量的现代建筑的风行(作者摄)。

除了一些分类相互重合、存在矛盾关系之外,还有一些分类更加让人疑惑(如对建筑、亚文化的分类)。也许这正反映了"文化研究"视角的一种差异性。

"文化研究"视角的设计批评往往不会从设计的形式与功能入手来研究设计现象,相反,成熟的哲学理论常常成为他们批评的出发点。尼克拉斯·米尔佐夫在分析现代主义设计的形成时,便引用了福科的理论来进行解释和批判。他认为,圆形监狱创造了一种可以观察他人的社会系统。因此,圆形监狱成为一种理想的现代社会组织,福科将其称为"训诫社会"(disciplinary society),主要体现在学校、军事设施、工厂和监狱中。而包豪斯学院恰恰将工厂作为设计的统一系统,并最终导致了功能主义风格和大量的现代建筑(图1.18)。当然,这个视觉系统的关键是谁被观察以及控制。[15]

英国电影理论家彼得·沃伦(Peter Wollen, 1938—)针对电影、时尚和设计文化进行写作。艾伦·韦斯(Allen S. Weiss)在《不自然的地平线:景观设计中的悖论和矛盾》(*Unnatural Horizons: Paradox and Contradiction in Landscape Architecture*)中进行关于美学、声学和景观设计的写作,他认为任何景观设计都受到哲学思想的影响。正如作者所说:"从巴门尼德到黑格尔,大多数西方哲学和神学的目的都是去解决感知和认知之间、现实与理想之间的固有矛盾。然而,似是而非、自相矛盾和冲突在这种永恒的追问中上升,这可以找到无数范例,它们构成了艺术和观念史的基础。这个研究——漫步于吸引我的山水与花园之间、绘画和诗歌之间——描绘了一张蓝图,它暗示着景观设计中的多义性、暧昧性传统。"[16]

3)文学批评理论的影响

当代设计批评受到马克思主义、女性主义及符号学的影响非常大。早在上世纪七八十年代的意大利,马克思主义设计批评就拥有举足轻重的地位。它们有一个共同的特点,就是试图把握被设计物质与社会文化形态之间的联系。重要的批评文献有埃米利奥·埃姆巴茨(Emilio Ambasz)为一次展览所撰写的同名文章《意大利:国内新景象,意大利设计的成就与问题》(*Italy: The New Domestic Landscape*)和皮埃洛·萨特戈(Piero Sartogo)的《意大利再进化:80年代意大利社会的设计》(*Italian Re-evolution: Design in Italian Society in the Eighties*, 1982)等。这些文章强调了设计的文化意义,并将意大利的设计史研究工作与新的英国设计史联系起来,成为伯明翰当代文化研究中心(Birmingham Center for Contemporary Cultural Studies)和创办了《布洛克》(*Block*)并主持英国两大设计史艺术学士课程之

一的米德尔塞克斯理工学院（Middlesex Polytechnic）派的轴心。这种研究最主要的内容是研究设计的表现手法，它源自于罗兰·巴特（Roland Barthes，1915—1980）倡导的符号文化批评。

符号学对当代设计批评的影响非常广泛。通常在广告、摄影和电影影像等领域，符号学批评的应用显得更加重要。它们将单纯的图示影像分析转为物质文化和通俗文化分析。这种转变将研究者带入了设计史领域。迪克·赫布迪奇起初研究的是亚文化群，现在已经逐步开始研究亚文化的物质元素。他在《布洛克》上的系列论文中对诸如1935年至1962年的流行品味、小型摩托车对"摩登派"风格和生活方式的意义、通俗艺术风格等问题进行了探索。这些论文都基于一个重要的观点，那就是"社会关系和过程只能以它们在个体面前呈现的形式而被个体占用"。这里的形式指的是被设计物质的形式，同时也指思想和意识形态的形式，这些形式"完全被置于公司资本主义经济和文化背景之下"。

迪克·赫布迪奇（Dick Hebdige，1951— ）的著作尤其是《亚文化：风格的意义》（Subculture：The Meaning of Style，图1.19）附带研究了传统的设计史，不过它提到了物质文化、影像和表现形式与社会关系和过程的关系这个中心问题。因此，它代表着设计的女性主义分析的出现。女性主义分析对于建筑史和批评以及从化妆品包装到视觉色情的大众传播媒体的影像分析尤为重要。除此之外，女性主义设计史还拥有强大的摧毁力量，可以抹杀设计和定性设计思维、设计实践和设计史研究的社会生活之间的区别。纯化论者以女性主义设计史不够关注设计本身为理由而对其进行抵制，其实是忽略了它的一个重要方面。恰恰是女性主义分析才将物的设计与客体和影像对我们的影响方式紧密地具体地联系到了一起。这并不奇怪，毕竟，通常意义上的设计想要为自己要求的正是在人们的生活中占有一席之地。

图1.19 从迪克·赫布迪奇的著作《亚文化：风格的意义》以及《隐匿于灯光之后：图像与物》的书名与封面就能读出亚文化与当代设计与生活之间的关系。研究与批评设计不能离开设计的存在与被消费的环境。

二、国内设计批评实践与理论发展的现状

当文化研究、符号学、女性主义及后殖民理论等给西方设计批评带来极大促进的时候，西方的设计批评理论研究并没有获得同步发展。由于设计具有特殊的实用性，因此相对文学艺术甚至建筑来说设计与意识形态的联系相对较少。一旦设计批评获得更多的理论支持，就有从设计学科中滑走的危险。但是尽管如此，西方设计批评实践不仅在设计史中形成了完整的设计思想史，也在当代获得了充分的发展。相比较而言，国内的设计批评实践与设计批评研究则更加举步维艰。设计批评的发展需

要平稳、自由的社会政治环境，也需要设计理论研究能提供相应的基础，更依赖于设计产业的发展与成熟所带来的学科动力。这些条件在国内已经慢慢形成，设计批评越来越受到重视，设计批评研究也开始起步。

【一碗红烧肉】

无论是设计批评的实践，还是相关批评理论的研究，都必然建立在坚实的设计理论研究的基础之上，正所谓"皮之不存毛将焉附"。人总是要先解决基本的温饱和欲望，才开始走向矫情和挑剔。设计批评的发展亦是如此。

由于长期的封闭和艺术发展的单一化，中国学术界对西方艺术批评近一个世纪的发展几乎一无所知，批评自身的学科建设更是无从谈起。改革开放以后，各种批评理论大量涌入中国，在艺术领域也出现了大量的批评家。尽管这些理论的引入有生搬硬套的嫌疑，缺乏足够的理论准备。同时，受到其他因素的影响而难以真正获得充分的研究。但是，相对于设计领域而言，各艺术领域的批评理论都是超前的、成熟的。衡量的标准之一就是相关学科领域的译著。例如在建筑学领域，从20世纪80年代开始进行的系列建筑理论著作翻译为国内建筑理论及批评的发展提供了初步的基础。例如汪坦先生主持翻译的一套11本《建筑理论译丛》，不仅成为建筑理论学习的重要参考文献，也为设计学的发展提供了重要的思想源泉。今天国内设计学界对设计史发展和分期的判断无疑都来自于佩夫斯纳的《现代设计的先驱者：从威廉·莫里斯到格罗皮乌斯》(*Pioneers of Modern Design From William Morris to Walter Gropius*)等译著。[17]

相比较而言，设计学的翻译则少得可怜。一方面是因为设计学学科发展滞后，缺少相关的翻译人才（即缺少那些同时精通外语和专业又耐得住寂寞的学者）；另一方面也是因为出版行业对相关译著经济效益的判断。设计艺术往往被看作"雕虫小技"，那么设计理论岂不是有关细枝末节的絮叨？随着学科的发展和国家工业制造能力的提高，有关设计理论的翻译也必然会被提到日程上来。只有完成一定质量和数量的设计著作的翻译，在批评理论的自身建设这个薄弱环节上才能有所作为。美国著名的认知心理学家唐纳德·A·诺曼的两本设计著作《设计心理学》(*The Design of Everyday Things*, 2002)和《情感化设计》(*Emotional Design*, 2003) 分别在2003年和2005年被翻译出版（图1.20）。

这样的设计译著拓宽了我们观察设计世界的角度，并提高了设计师的设计批评意识。作者对生活中各种令人不满意的细

图1.20　美国著名的认知心理学家唐纳德·A·诺曼的两本设计批评著作《设计心理学》和《情感化设计》的翻译给国内设计学界带来了新鲜的空气。但这两本书都不是设计学界翻译的，这或许能说明一些问题。

节的批评，提醒我们设计批评始终是设计实践的动力，因为作者"敢于公开指出许多产品的设计相当拙劣，所以他赢得了相当高的声誉"[18]。另外，奚传绩主编的《设计艺术经典论著选读》（2002，图1.21）、中央美术学院设计学院史论部编译的《设计真言》（2009）、赫伯特·西蒙的《人工科学》（*The Sciences of the Artificial*，1996）等译著或译文选集为设计批评的研究提供了一些理论基础。值得一提的是，在《设计批评》第一版（2009）出版后的十年内，设计学专业的译著得到了很大的发展（图1.22）。尽管这些译著可能存在一些翻译上的瑕疵，但毫无疑问给学习者和研究者带来了极大的帮助；相对而言，那些对译著冷嘲热讽、吹毛求疵的人倒是有"端起碗来吃肉，放下筷子骂人"之嫌！

【江湖夜雨十年灯】

此外，就设计批评自身存在的问题和批评学科的建设，许多研究者都有过积极而深入的思考。他们从各自不同的角度和各自不同的批评实践对自己所置身于其中的当代设计发表看法，其中不少有价值的意见值得重视。早在民国时期，就已有一些关于设计问题的有意识的批评和讨论。其中最著名的一次论争是鲁迅先生和叶灵凤先生的"公案"，鲁迅指责经常运用比亚兹莱风格来进行封面和插图设计的叶灵凤是"生吞琵亚词侣，活剥蔼谷虹儿"[19]。但是显然类似的设计批评事件都带有比较复杂的个人恩怨。民国时期最具代表性的是围绕民族觉醒和国货运动而激发出来的一系列设计批评。新中国成立后，国家政策引导艺术为人民服务，设计批评也具有相同的价值指向。庞薰琹先生写的《为生产更经济、实用、美观的印花布而努力》（《美术》1956年第5期）是这一时代批评文章的代表。50年代末，陈叔亮先生写出了《为了美化人民生活》（《装饰》1959年第11期）和《为提高工艺美术的创作水平而努力：在全国漆器交流会议上的发言》（《美术》1959年第6期）这两篇重要的批评文章，但遭到了一系列激烈的回应，这标志着以阶级斗争为纲的设计批评活动达到白热化程度。

改革开放以后，随着经济的快速发展，设计批评也逐渐苏醒过来。80年代末，中国设计理论界曾爆发过一次激烈的关于"工艺美术"的讨论。严格来说，这次讨论应该算是一次学术争鸣，但是由于诸多文章中都会涉及对中国设计的现状和未来进行反思和批判，所以也是一次重要的设计批评事件。其中广州美术学院设计研究室发表的《中国工业设计怎么办》（《装饰》，1988年第2期）成为讨论的焦点。这一事件体现出改革开放后，设计

图1.21　在设计思想史方面知识的缺乏导致了设计批评理论发展的落后。国内一些学者所编辑的"文献选读"是对设计文献翻译不足的弥补。奚传绩先生主编的《设计艺术经典论著选读》首开了此类先河。

图1.22　近十年（2009—2019年之间），设计理论方面的译著获得了快速发展，这对于非常依赖于理论研究的设计批评而言，毫无疑问是一种重要且必需的学术积累。

批评必然会在产业发展中得到更多的关注。令人遗憾的是，在此之后，中国设计批评并没有得到更进一步的发展，这其中的原因是多方面的。但是，中国设计批评显然已经进入到一个"自觉"的状态，它不再是为了个人利益或政治目的，而是更加关注设计艺术自身的发展规律和内在问题。

开始有更多的学者关注现实的设计问题，并用批评文章进行讨论，以许平先生在文集《造物之门》（1998，图1.23）和《视野与边界》（2004）中刊登的文章为例，都是针对当时中国设计现状的有力批评：《CI的伪化》《试论"中国型CI"发展的指向》将当时国内CI设计的混乱现状揭露于世，并指出CI设计的健康发展道路；而《不可成风的庸俗"寓意"》则针对周恩来纪念馆所体现出的过度的象征性含义与叙事功能进行了批评；《千万只座便器的尴尬》则从现实生活的感受出发，将国内建筑装修领域普遍存在的浪费现象推上前台，提倡通过对设计细节的关注来实现设计资源的节约；而《让艺术成为生产力》则从产业发展的高度旗帜鲜明地指出艺术设计在国家经济发展中的重要地位。此外，许平在国内最早提倡带有明显批评指向的设计伦理研究。除了类似的设计批评文集，国内的艺术类杂志也开始关注设计批评问题。其中，《美术观察》杂志最具有前瞻性，于2005年开始设置"设计批评"专栏。所刊登的文章针对国内的平面、国服等设计领域进行了广泛的争论，成为国内设计批评的一个阵地。

相对于各艺术专业而言，艺术设计专业的批评实践和批评理论研究起步较晚。虽然在建国前后，都有一些针对手工艺及书籍装帧、服装等设计作品的评论，但由于缺乏普遍的研究基础而呈现零散化、表面化的特点。更重要的是，由于没有意识到设计批评研究和实践本身在设计学科发展中的重要性，设计批评一直难以得到重视和发展。虽然设计批评的落后状况有其学科本身特有的一些原因，也受到复杂的政治和经济因素的影响，但学科的盲区问题才是真正制肘其发展的主要原因。2005年6月24日至26日，《装饰》杂志社与大连轻工业学院共同主办了"首届中国当代设计批评论坛"，这是国内首次以探讨中国当代设计批评为内容的学术活动。论坛进行了四个主题的讨论，分别为：1.探索中国当代设计批评的理论基础；2.中国当代设计的责任与使命；3.当代设计中存在的问题；4.当代设计文化的选择与取向。这次会议也标志着设计批评的研究在国内也开始受到初步的重视。

图1.23　当代中国并不缺乏设计批评的实践。诸如许平先生的《造物之门》（1998）和《视野与边界》（2004）等文集带有很大程度的批评色彩。

【教学相长】

随着设计学理论的逐步发展,设计院校也开始重视设计批评方面的研究和教学,一方面希望实现以教促研,另一方面从教学的角度入手来提高新一代学生对设计批评问题的认识。同时在科研和教学中广泛借鉴文学、美术学、建筑学、技术学等相关学科在批评理论方面的研究成果,力图推动设计批评研究的发展。在国内部分综合性大学的建筑学院中,为高年级学生和硕、博士研究生相继开设了有关建筑批评的课程。郑时龄先生编写的《建筑批评学》(2001,图1.24)是国内唯一的建筑批评教材,也成为设计批评课程的一本重要参考资料。同时,在各美术院校和艺术院校中,美术批评已经成为美术学的重要课程。为了实现设计批评理论的初级教育,南京艺术学院设计学院于2003年起设置设计批评课程,将其作为设计基础理论学习的一个重要组成部分。

笔者从2003年开始教授"设计批评"课程。从最初完全陌生的状态开始,笔者试图从教学的内容和方法等各个层面来不断地丰富该课程。在课堂教学中,笔者采用"课上辩论"和"表演"等形式来深化学生对一个问题的理解和探讨的深度;在课后练习中,"纪录片"和"评测视频"等非文字的文本创作也成为重要的批判性研究方式;而学生们写成的批评性文章则通过"天台学设"等公众号进行传播,使其在一定范围内实现批评的社会效果。在《新编设计批评》中,这些课程的内容和实录将提供给大家参考。

这门课程(必修课)的设置体现了将设计理论、设计史、设计批评的教学进行紧密结合的一种努力,并力图填补目前在国内基本上处于空白的设计批评课程的现状。这种"空白"现状包括包括两个方面:1.设计批评实践的缺失;2.设计批评理论的贫瘠。这两个方面互相关联,互为因果。即由于缺乏设计批评的实践,因而导致设计批评理论研究缺乏可供研究的案例;同时,由于设计批评理论的落后,又迫使设计批评实践在一个较低层次上缓慢发展。因此形成了设计批评发展的恶性循环状况。

图1.24 郑时龄先生编写的《建筑批评学》是国内唯一的建筑批评教材,也成为设计批评课程的一本重要参考资料。设计思想史与建筑思想史在很多地方拥有重合的区域。随着设计学科的发展,设计批评教育的重要性也凸现出来。

课堂练习:关于"动画片《熊出没》是否适合儿童观看"的辩论

要求:按照正式的辩论程序来进行,先进行分组。在课后由各个小组分头收集资料,相互讨论,分配工作。除了正反方的

四个辩手以外,其他同学也可以在自由辩论中参与进来。与真实辩论不同的是,辩论前还加入了一个"场景"还原环节。这个"小品"或短剧不仅用来在辩论前"热场",也是对正反方辩论主题的一种形象化的梳理,让观看者更加容易进入情境。正方的观点是"动画片《熊出没》适合儿童观看";反方的观点是"动画片《熊出没》不适合儿童观看"。(图1.25)

意义:许多国内外著名的动画片是否适合儿童观看都存有争议。通过这次辩论,希望能让学生认识到动画片以及很多被设计出来的物品对儿童的成长都会发生潜移默化的影响。而只有敏锐的批评才能逐渐改善我们的生活环境,让这个世界更加美好。这正是这个课程的意义所在!

难点:许多动画片都存在着《熊出没》中类似的问题,而这些动画片也一直是优缺点并存的。辩论双方总能找到这些优缺点,但要说服对方则很困难。重要的是通过这个过程尽可能地展示出动画片对儿童可能产生的影响以及如何避免这种影响。

图1.25　上图均为课程中相关辩论和场景还原的照片（作者摄）。

第四节　设计批评现状的原因

一、理论原因

"为什么在设计领域没有理论上的争辩，就像我们在建筑领域和哲学领域看到的那样？"[20]——马克·第亚尼先生的这个疑惑显然存在于很多设计研究者的脑海中。而伦佐·佐尔茨（Renzo Zorzi）在1987年9月《多姆斯》杂志中的解释则是没有说服力的，他认为是因为"工业设计的历史才一百多年"[21]。其实恰恰是在这一百多年内，设计批评迅速变得更加丰富、更加充满活力的。

【我们为什么不敢批评医生？】
我们敢于在美术馆的画作前指手画脚、评头论足，但是却不敢对医生关于你身体的评价有所质疑，对治疗方案讨价还价。（当然，"医闹"是个例外，它直接跳过了批评这个环节。）这是为什么？

在任何一门学科中，都存在这种各种形式的批评及批评理论。但由于学科类型的不同，这些批评类型之间的差异很大。在一些人文学科中，批评占有至关重要的地位。而在一些自然学科中，批评的发展程度恰恰相反，甚至批评本身是否存在，也要打个问号！赵汀阳在《二十二个方案》中曾指出过为什么人

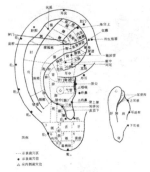

图1.26 一般人不会随便去批评医学。即便是关于中医的争论也算不上是真正的批评。但艺术则完全不同,谁都有资格指手画脚,尤其是与自己生活更加密切的设计行业。

们通常不敢随便批评科学、医学或数学?(图1.26)看起来好像是因为这些行业的专业性使人不敢胡言乱语。但是艺术也有其专业性,为什么人们却似乎仍然有权力随便进行批评?这意味着一方面人们觉得,对于艺术,除了专业性的批评,还可以有一般文化性的批评;另一方面,所谓的一般文化性的批评比专业性的批评更重要。这个观点反映出艺术批评的一个重要特点,那就是它包含着"一般文化性的批评"——它导致了艺术拥有一个可以普遍进行讨论的基础。这个分析比较了科学与艺术之间的所谓"专业性",从而得出了结论,但还没有人从学科的本质差异入手来看待这个问题。

设计与艺术之间尚且存在着极大的差异性,因此有必要将不同学科以及其形成的人类文化进行划分和分析。我们试把人类所创造的全部文化划分为:(1)科学一类的智能文化;(2)科学、技术转化成的工具、器皿、机械、房屋、衣食一类的物质文化;(3)维护物质生产和交换活动的社会组织、规章、制度一类的制度文化;(4)由自然交换、社会交换及社会制度中产生的精神文化产品,这样共四类形式(语言暂不包括在内)。[22]

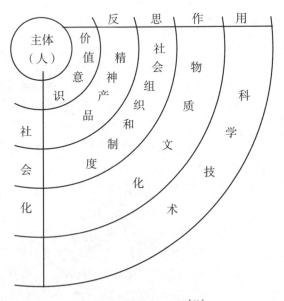

文化生态结构模式图[23]

从上面文化生态结构模式图中我们可以直观地看出作为主体的人和不同类型学科以及其形成的人类文化之间抽象的远近关系。在人与文化环境交互作用的结构层次中,对人的社会化和价值意识影响最直接的是精神文化产品。因此,艺术、文学等人文学科对批评的需求是必然的。它们作为一种精神创造自然

会对每个人的价值判断提出要求,也正因为这种价值判断的多渠道、多标准的可能性,决定了文艺批评的丰富性和可操作性;其次,对人的社会化和价值意识产生影响是社会组织、规章制度一类文化。因此,我们能看到社会批评层出不穷。虽然它们有时尖锐、有时平缓,在不同的社会环境和政治气氛中差异很大,但是却成为社会发展的思想源泉;再次是物质文化。长久以来人们将物质文明看成是人类思想的被动反映,正所谓"形而上之谓之道,形而下之谓之器"(《易经》)。因此,物本身没有道德意义,设计本身也难以对其进行文化价值上的判断;最后是科学、技术一类智能文化。尽管技术学家早已对"技术无道德"的论断进行了批判,但人们始终偏执地认为道德的天平在使用者的手中,而技术本身是单纯的(图1.27);而在模式图中,与人相隔最远,同时对人的价值意识影响最间接的是自然界,它主要是通过科学、技术、物质文化、社会组织和制度等文化作中介影响于人的价值意识。也就是为什么"人们通常不敢随便批评科学、医学或数学"的真正原因——自然科学和价值判断之间缺乏直接的关联。

【跷跷板现象】

即便人们对自然界进行价值反思,也必然是通过精神文化产品、社会组织和制度、物质文化、科学和技术这些文化中介进行的。人首先是通过对伦理、道德、宗教、哲学、文学、艺术等精神文化产品的反思建立自己的价值意识的;其次是对社会组织和制度的反思;再次是对物质文化的反思;最后是对科学、技术的反思。也就是说"人的社会化及价值意识的建构主要是在文化环境中发生的,或者说主要是主体的人与文化世界交互作用的结果,而人与自然界的交互作用则是次要的"[24]。

在这个模式中,设计所处的位置相当微妙。一方面,设计尤其是工业设计常常被看成是技术的一个部分。现代设计的产生本身便发源于工业技术的不断革新,而当代许多电器、交通工具、建筑等设计的高技术含量已经远远地超出了设计批评家甚至设计师、建筑师的知识掌握范畴。类似设计项目必须有大量专业的工程技术人员来合作才能完成。这就是为什么一些工程师常常批评设计师、建筑师"不懂设计"的原因(图1.28)。在这种情况下,有关设计的价值评估在工业设计中已经带有极强的统计学色彩。同时,有关设计的文化批评又往往不能获得技术领域的共鸣,也难以取得那些偏向功能和价格的普通消费者的关注,最终成为批评家自说自话的独白。而建筑、平面设计、时装、手工艺基于和绘画、雕塑等艺术形式的相似性,比较容易形

图1.27 即便人们对技术如各种层出不穷的战争工具进行价值反思,也必然是通过精神文化产品、社会组织和制度、物质文化、科学和技术这些文化中介进行的。也就是说技术本身是没有善恶与好坏的,但使用者与使用的方式则有对错之分。

图1.28 "工程设计"与"艺术设计"的差别并不在于"工程设计"里就没有"艺术",而"艺术设计"里就没有技术。它们的差别在于价值追求的差异性。正因为如此,与"工程设计"相关的批评是"小众批评",是一些专家关于技术细节及运用方式的讨论。而"艺术设计"的批评则涉及社会、文化等层面,成为更受普通人关注的"大众批评"。

成相对成熟的设计批评实践。

另一方面,设计中又包含着丰富的艺术语言。无论是在平面设计、时装方面,还是电器、交通工具、建筑方面,设计的外观都变得越来越重要。在许多时候,设计师的地位远远超过了工程师。尽管工程师还会对设计师的低级错误指手画脚,但最后作品的署名毕竟是设计师。拥有"署名权"的设计师已经像艺术家一样家喻户晓——这说明"设计"这个跷跷板在向艺术的方向倾斜。随之而来的是,"设计"对人的社会化和价值意识影响也越来越直接。但设计的复杂性决定了这个跷跷板永远在寻找短暂的平衡,它不可能成为真正的艺术——只要它正在被我们购买和使用,而不是被放在博物馆里。因此,设计批评可能永远都无法像文艺批评那样活跃。在经济、文化的繁荣时期,设计将向艺术的一侧倾斜;而在经济落后或战争等特殊时期则反之。因此,设计批评的繁荣不仅是测量学术发展水平的标杆,亦是衡量经济发展水平的砝码。毕竟在一个不能吃饱饭的时代是不会有人来关心审美问题的!

【交叉学科的困境】

在很长一段时间内,设计批评不能对设计的工具使用和更广泛的社会角色进行深入的观察和判断。同样,文化研究对设计领域的重视所带来的提示都说明了一个问题,那就是"设计学"被称为"设计学"实在名不副实。从系统论、信息论、控制论角度出发,在设计中形成了一些设计的方法论,例如价值评估体系、人类功效学、设计管理学等等。但是,在设计文化方面批评的缺乏,直接导致了设计理论的贫乏。

对于一个设计学的研究者来说,对设计作品进行分析的困境在于设计的复杂性。功能的分析容易在实践中获得印证,而设计本身与庞杂的历史现象或当下的社会环境之间到底有什么样的关系,究竟如何来解释,这确实是个极大的困境。正如迪克·赫布迪奇所说:"如果说线性是所有论述的一种效果,那么物的世界似乎对连贯性的解释特别抵触。那些撰写产品设计文章的人所必然面临的中心困境之一就是:物体越是具有'物质性'——或者说物体的历史形象和视觉形象越是有限——关于它所能说的东西就越加庞杂,所能作的分析、描述和历史记录就越丰富。"[25]因此,迪克·赫布迪奇认为在设计中所要分析的关系比起在任何别的地方所遭遇到的还要更加熟悉,更具有"物质性",同时也更难以把握,更加相互矛盾。这时候,就需要设计批评者能对材料进行选择,树立明确的目标,建立起完整的批评结构。但这只是研究者在理论上所做的准备,在现实中还需

要完善的社会环境才能实现批评的目的。

二、现实原因

通常人们认为现在国内设计批评的最大问题是设计批评的"缺席"和"失语"。其实，设计批评从来就没有缺席过。许多设计批评家和设计师在各式各样的设计研讨会上，在电视媒体、设计刊物和时尚杂志上（图1.29），一直在就热点的设计问题发表自己的看法。每当一个新产品问世、每当一个大型展会露面、每当一场服装秀粉墨登场的时候，也总有各种铺天盖地的新闻通稿和溢美之词充塞耳目。

如果说在艺术界，一篇尖锐而严肃的批评文章能使批评者名利双收的话，那么在设计界，这样的批评文章除了得罪人之外，还有什么益处呢？在时尚、利益和权力面前，设计批评常常忘记了自己的良知和责任。他们只知道锦上添花，而不愿雪中送炭。他们只能为人滋身养颜，却不会治病救人。

因此，除了理论上的限制外，设计批评的发展受到诸多现实因素的影响。这些因素包括：

1）理论的贫乏

正如前文"国内设计批评实践与理论发展的现状"所述，国内设计学界不仅缺乏带有针对性的国外设计理论的译著，也没有在设计基础理论方面形成系统的研究。对设计史的了解尚且一知半解，何谈设计批评的实践和研究。国内相当部分的设计类书籍属于编著，有的连注释都没有，根本无法根据这些书籍拓展已有的知识。一些粗糙的设计理论教材一用十几年，连错别字都不知道更正一下，更不要说进行深入的修改。由于缺乏理论基础甚至学术道德，一些著名的设计理论家尽管著述多、口气大，却不能一呼百应、让众人服膺，更不能建立有权威性的设计批评家形象。还有一些理论"大师"，一方面怪罪中国设计理论界不够敬业，缺乏所谓"士"的精神，没有知识分子的骨气；另一方面自己却又粗制滥造，创造学术垃圾，躺在功劳簿上游走江湖。

国内的设计理论研究受日本影响很大，脱胎于工艺美术理论。由于历史原因，一直以来设计学界都比较重视中国传统手工艺的研究并且成绩斐然。但随着中国经济尤其是制造业的发展，工业设计、服装设计等现代设计行业在设计研究中变得越来越重要，行业发展也非常迅速。虽然大量的设计观念、时尚理念迅速流入国内，但设计理论方面的准备工作却远远落后于设计实践。设计史和设计理论知识的缺失，导致我们的设计批评建

图1.29 时尚杂志中的许多文章属于设计批评的范畴，但却因为商业利益的需要而演化成一种宣传性质的批评。

图1.30 中国制造企业基本位于世界制造业链条的最后一环,而无法掌控附加值最高的设计环节与营销环节。虽然一些民营企业开始重视设计,但大多还处于设计模仿阶段。这样的设计行业发展状况导致了企业对批评基本是"免疫"的,因为生存往往是第一位的。

立在臆断和猜测的基础上,使我们的语言变得乏味和软弱,更使我们一叶障目、目光短浅,并将最终影响我们的设计实践。

2)"行业"的危险

但凡批评,都有风险。《黑天鹅》和《反脆弱》的作者塔勒布因为批评了金融行业,不得不自己健身练成武林高手以防万一(他觉得请保镖不划算);写文章批评国内茅台和老酒收藏热的作者也被奉劝要"注意安全";就连笔者写篇豆腐大的小文章与国内某大咖讨论一下设计批评的问题,都有其粉丝追到"天台学设"的公众号后台来骂。相比较而言,设计批评这个"行业"尤其"危险",因为很多"高风险"批评的背后是"高收益",而设计批评是一个无收益的"行业"。因此,实际上并不存在设计批评家这个"职业"。

在很多人眼里,"设计"是一个赚钱的工具——为企业赢利、为设计师敛财。而有时候,设计又是某种意识形态的反映。这直接导致了很多批评家缺乏写作的动力。因为这可能是一件吃力不讨好的事,尽管有时候批评者的观点只是为了纯粹的学术讨论。在英国举办的一次有关平面设计批评的讨论中,讨论小组中的成员都不愿说出那些他们认为是重要的当代设计批评家的名字。也就是说,设计批评家的工作常常难以被认可,也很难为他们赢得文艺批评中常常会得到的成就感。在那次讨论中,"危险度"被作为一个关键词进行讨论。设计批评要冒极大的风险:这不仅是得罪人的风险,也包括判断失误的风险。但是,如果设计师不保持对设计的批评思考并形成有冒险精神的、有智慧的和有穿透力的批评,他们如何能以严肃的方式成为批评家呢?如果设计教育者不把学生培养成探险家,那么他们又如何能以批评的视角获得弥足珍贵的创意思维呢?如果没有人挺身而出,又有谁才能戳穿皇帝的新衣?批评或许也是种可以进行交易的行业,但真正的批评始终属于勇敢者。

3)产业的定位

任何艺术学科或文学学科都与经济之间有着密切的联系,但惟独设计批评的发展与经济的发展程度之间才具有如此直接的关联性。在计划经济体制下,产品的设计与生产都由国家统一安排。由于不需要考虑产品的销路,因此也无须为企业的富余生产力担忧,市场竞争此刻为零。同时,大量自上而下的设计思路带有强烈的意识形态色彩,也不允许产生设计观念方面的不同意见。稍有越轨,便可能成为追求小资产阶级生活方式的典型。

随着国家市场经济的建立,设计行业必须承担起"包装"产品外观并"推销"产品的责任。制造业的水平和发展程度越高,

对设计行业的依赖性就越大,设计对生活的影响力也就越强（图1.25）。在这种情况下,一方面设计产业需要理论上、舆论上的鼓励和支持,并依仗媒体宣传来培育消费者,同时提高消费者的审美趣味;另一方面,设计产业的迅猛发展又带来很多的社会问题、环境问题和审美问题。长时间的经济落后导致国内制造业大多成为不需要"设计"的加工企业,那么,建立在实践基础上的设计批评也便失去了赖以存活的基础。随着产业的升级,国内企业也开始重视"设计""创意""文化产业"这些能够提升企业竞争力的关键词（图1.31）。

然而,一涌而上的结果是极度混乱。在极不规范的产业发展中,光怪陆离的设计新观念层出不穷,千奇百怪的设计形式都不乏尝试者,国外的设计思潮纷纷涌入,各国设计师抢滩中国,设计院校则数以千计,而我们的设计批评者却被淹没在当代的无数重大设计事件中,错过了精彩纷呈的美丽时代。也许这不能责怪设计批评家们,作为一个新兴产业,设计行业的发展实在太快。实际上,随着网络经济的发展,设计批评出现了一些新的趋势和类型。设计批评的平台和话语权逐渐从严肃、学术的杂志书籍开始向网络转移。这也体现了中国设计产业升级带来的一些影响:当中国设计产业开始获得重视并快速发展的同时,网络多样化评价平台的出现导致设计批评的话语权迅速被解构重组,设计批评变得更加多样化和零散化。

设计批评目前发展缓慢、不受重视主要应归结为客观存在的理论原因和主观形成的现实原因。既然有这么多的困难,为何还要为建立设计批评学奔走呼号呢？为什么还要在设计院校中开设设计批评课程呢？

图1.31 在设计产业落后的同时,设计的诱惑又使得国内的设计行业发展迅速。在繁荣的表象之后,真实的需求与盲目的建设之间也变得真假难辨。在国内大城市广泛出现的创意产业园就是一个例子。

第二章　设计批评学建立的必要性

第一节　设计批评学的意义

图1.32　美术批评在各种美术展览的基础上发挥批评的作用。这与美术作品往往需要公开展示的性质有关。而设计的实用性则决定了设计评价带有明显的个人性。

相对于一些已经较为成熟的批评研究，设计批评学有着自身的特殊性。因此，在借鉴、吸收文学、艺术批评理论的基础上，设计批评学必须逐渐建立起自己的学科框架与方法。文学批评作为对文学作品的阐释与研究文本，已经获得了足够的重要性并成为一种文学存在形式。与之相似的是电影批评。由于受到当代流行文化与视觉文化的影响，电影批评的重要性和影响力已经逐渐上升。电影艺术的直观性和相对较短的观看时间使得电影批评成为更加大众化的艺术批评方式。而电影中所表现出的强烈的"作者"印记和对各种现代哲学理论的表达更是赋予了电影批评广阔的表现空间。

美术批评则带有鲜明的职业特点（图1.32）。相当一部分美术批评有比较直接的功利目的，更像是一篇命题作文。而当涉及当代艺术的非功利评价时，一些批评家则试图通过对当代哲学观念的再度阐释来为艺术品定位。由于许多当代艺术家的创作本身就寄生在某些哲学观念上，因此相关的解释或批判往往也水到渠成。女性主义、后殖民主义等批评理论在美术批评中自然地变成了武器和法宝，关键时刻皆可降物。

因此，在许多艺术批评学的建设中，学科研究的重要目的是去追踪、熟悉和理解当代哲学的最新发展，并判断其对艺术发展的真实意义，从而为解释和评价当代纷繁的艺术创作确定一个可以把控的坐标，使得艺术批评获得感性书写与理性分析共生的状态。

作为20世纪艺术运动的跟进者，设计拥有与许多艺术类型相通的共性。例如在设计领域中关于现代主义和后现代主义之间的争论虽然比文学艺术更加单纯，但却更具典型性。但是由于受到技术和商业的影响，设计显然应该拥有自己的评价规则。

准确地说,设计批评学应该确立自身的价值标准。

对于许多文学、艺术批评者来说,批评的目的很可能是为了表达自己对作品的理解或阐释自己独特的观点。而设计批评的目的则大多是为了能解决某个现实中存在的设计问题,至少也要起到呼吁的作用。因此,设计批评学的重要部分是去寻找和确定不断变化的设计价值观,从而为设计批评实践提供一个参考的标准。同时,设计批评学还要对已经出现的设计批评进行类型上的划分和总结,进而不断完善设计批评的形式,实现设计批评在理论上的完整性和丰富性。设计批评学还必须关注设计史中有关设计批评实践和设计批评理论的研究,来为设计批评的研究积累案例。这些研究不仅属于设计史研究的范畴,也将为我们认识设计批评的整体面貌和历史规律提供参考。最后,设计批评学应该为设计批评教育提供基本的方法。尤其是在当代国内设计批评教育刚刚起步之时,设计批评学必须为此作出极大的努力,建立起设计批评教育的主要内容和目标。因为,设计批评教育的不断完善将为设计批评学的发展提供坚实的基础。

第二节　设计批评课程的意义

正如前文所述,设计批评在现实中必然要遭遇极大的困难,那么为何还要在艺术院校中开辟设计批评课程呢?设计批评课程的目的是为了培养设计批评家吗(图1.33)?设计批评课程和其他课程之间能形成有效的联系并互相促进吗?

【三位一体】

"设计批评"课程属于设计理论课程群的一个重要组成部分。"设计史"与"设计原理"课程是"设计批评"的前修课程,这是因为设计批评的学习需要设计史与设计基础理论的相关知识作为基础。正因为如此,设计批评课程需要在设计院校的高年级开设。由于艺术院校的特殊性,大多数学生在四年级将忙于毕业设计,因此推荐二年级下半学期或三年级上半学期为选课的较好时期。"设计史""设计原理"与"设计批评"这三个课程将形成类似于文学中史、论、评的课程结合方式,从而与"设计方法""设计管理"一起形成设计理论教学的完整构架。

随着设计批评教育研究的深入,在适当的条件下将逐渐形成为艺术设计本科生、研究生和设计学专业本科生所开设的不同类型、不同目的、不同深度的设计批评课程。根本原因在于不

图1.33　与大多数艺术批评的"阳春白雪"不同(上图,艺术展览),设计批评更多地与日常生活结合在一起(下图,装修现场)。因此设计批评课程的意义并不在于培养批评的"能力",而在于激发批评的"意识"。

同的学生学习设计批评的目的完全不同。对于广大的艺术设计专业的学生来说，设计批评课程的目的并非是将其培养成专业的设计批评家——实际上现实生活中也根本没有这样一种职业。设计批评课程的目的是培养他们的设计批评意识和设计价值观。一个没有活跃的、尖锐的设计批评意识的人无法成为优秀的设计师；而一个缺乏正确的、健康的设计价值观的人也不能成长为让人尊重的设计师。批评意识和价值观的重要意义在下文中还将进行详细的阐述。在这里，需要着重指出的是：设计批评不仅可以形成白纸之上的刀光剑影，也可以成为设计实践的第一个脚印。

【设计师的底线】

首先在探索性的观念设计中，设计活动的本身就是一种批评的方式（现在有批判性设计等不同说法）。设计师在批评意识的指导下，重新思考现实中的生活方式，并通过设计作品最终实现其设计思想的表达。

其次，即便是在日常的商业设计中，设计师也常常要向客户进行设计的评点和解释。而设计投标中的设计说明书则对设计师的写作能力提出了更高的要求。尽管，这一任务有时候由文案来完成。但由于部分文案工作者对设计专业并不了解，无法全面掌握设计师的设计意图。因此，设计师是阐释自己设计作品的最佳人选。设计师如果不进行广泛的阅读，是不可能写出批评性文章来的。设计批评课程将有助于提高学生在设计理论方面的阅读宽度与深度。

图1.34 从传统的手工艺作坊到现代的设计工作室，技能的培养都是非常重要的。但是人文素养必然是设计师教育中越来越重要的部分。设计批评的课程能够培养设计学生的批评意识与主动意识，并提高他们的表达与分析能力。

再次，设计师必须拥有更高的综合素养才能通过不断提高对设计的认识来获得设计能力的飞跃（图1.34）。设计行业对设计师的要求很高，而设计师的综合素质决定了他在这条道路上可以走多远，可以爬多高。在成为设计批评文本之前，设计批评的首要作用是"观察"。用一句话来形容就是通过对当代设计文化的了解，来找到一条对现有设计进行改进的道路。而传统的设计教育只注重对学生设计技能的培养，使设计师变得更加专业化、职业化，却因此缺乏了丰富的人文、社会知识。因此，首先要做一个对设计拥有批评意识的人，其次才是一个设计师。

最后，从长远来看，有必要通过"设计批评"课程以及其他课程的教学来让未来的设计师们树立正确的价值观和道德感。我记得在中央美术学院的一次毕业展上，一位老师曾经在墙面上用这样一句话来激励学生：你在中国最好的美术学院学习过了，你现在知道了什么应该做、什么不应该做！（非原话）这其实也是"设计批评"课程的价值所在，它告诉学生设计师的底线

是什么,也让学生明白自己是承担着社会责任的一个人。

批评并不是给否定的对象以致命一击。批评并非完全是否定的,尽管它可以这样做。它是对设计作品的历史、文化语境进行的研究,也包括社会、政治角度的多维评价。某些建筑师可以理解批评甚至他们本身就是批评家,是因为他们在文化和技术方面都受到了教育。而大部分设计师却往往只得到了技术培训,这造成他们由于无法理解更广泛的批评知识而变得目光狭窄。

【因材施教】

对于艺术设计学专业(设计理论专业)的研究生和设计学专业的本科生来说,设计批评课程的目标又有所不同。对于他们而言,设计批评课程应该是设计理论知识学习的深化。通过设计批评课程的学习,来逐渐了解设计史中设计批评事件的来龙去脉和设计批评文本的具体内容。同时,学会用批评的眼光来看待当代的设计现象与设计事件,并能用文字来表达自己的观点与看法。通过对当代设计的了解与判断来培养自身对设计发展方向的敏锐嗅觉,从而能在宏观上形成对设计文化的理解。并进一步地认识到设计文化在整个人类知识体系中的关联性,探索设计理论研究的发展,进而提高设计理论素养。

至于是否要通过设计批评课程来培养设计批评家则完全是个无意义的问题。从事设计批评活动完全是个人的意愿,与个人的工作性质与兴趣爱好有很大关系。设计批评课程只是对设计院校的学生进行基础的理论训练,成为设计批评家则完全是个人努力的结果。从进行专业的设计批评所需要的知识积累来讲,课程的学习只是其中极小的部分。大量的理论知识学习、丰富的设计实践以及相当的社会阅历都成为一个成熟的设计批评家的必备素质。因此,设计批评课程的主要目的是培养与设计实践有直接联系的批评意识(图1.35),同时建立一种能以批评的眼光来观察设计世界的能力,并最终获得表达自己设计观点的理论武器。

图1.35 图均为南艺设计学专业会展策划课程的结课评图。实际上,所有设计实践课程都可以培养设计的批评意识。让学生意识到这一点,可以更好地增加其创作过程中批评意识的主动性。(梁嘉欣 摄)

第三节 设计批评学的相关学科

加拿大文学批评家诺思罗普·弗莱认为:"鉴于文学自身不是一个有组织的知识结构,批评家必须在史实上求助于历史学家的概念框架,而在观点上则求助于哲学家的概念框架。"[26]这

段描述点出了批评理论的一个特点,就是批评学是一个受到其他学科影响很大的交叉学科。设计批评学也不例外,它所涉及的学科很多,不仅像艺术批评一样要受到美学、心理学、社会学的影响,还与技术学、经济学、管理学密不可分。

【美学的探照灯】

设计批评在分析过程中也必然会涉及设计美学的观点和方法,批评所作出的任何判断都必须以清晰、深厚的哲理基础作为先决条件。而由于设计的特殊性,设计美学也表现出与其他艺术完全不同的审美特质,并对设计批评产生了深远影响。设计在功能方面的要求导致对设计的审美评价与物的功能紧密地结合在一起。随着工业革命之后人类科学技术的不断发展而出现机器美学更是影响了设计创作和设计批评。

在现代主义设计批评中,更是将功能作为评价设计作品的主要标准。而后现代主义对现代主义设计的批评也来源于对其外观单调的不满。后现代社会对通俗大众文化的认知立即在设计领域产生了影响,从服装到日用消费品再到交通工具,设计的每个方面都无一例外地沾染了庸俗美学的习气(图1.36)。因此,对于设计批评来讲,首先要确立的就是当代设计领域的共同美学标准,而标准是与美学发展的步伐保持一致的。设计美学应当是设计批评的信息源,为设计批评学提供理解设计浪潮的语境;而设计批评学则是设计美学的探照灯,为更为抽象的理论总结提供鲜活的设计案例。

图1.36 体现出现代主义早期、后现代主义时期以及极简风格的水壶。在不同的审美周期中,设计批评都试图在审美上确定与时代相符的审美标准。不管这一努力是否是徒劳的,但毫无疑问,设计艺术的发展与社会审美观念之间保持着同步的发展关系。(作者摄)

【被隐藏在韦斯帕发动机壳之下的】

就方法论而言,任何批评学都与解释学(Hermeneutics)有本质上的联系。解释学又称诠释学、阐释学。起源于古希腊哲学,在中世纪发展为圣经解释学和文献学。文艺复兴时期人文主义者则将文献学从宗教权威下解放出来。德国神学家施莱尔马赫(Friedrich Ernst Daniel Schleiermacher,1768—1834)在19世纪初建立了圣经诠释学。19世纪晚期,德国哲学家狄尔泰(Wilhelm Dilthey,1833—1911)将解释学推向普遍化和理论化,引入哲学的范畴。现象学的发展从粗略的大线条看,大概经历了三大阶段:即以胡塞尔为代表的现象学、以海德格尔为代表的存在主义和以伽达默尔为代表的解释学。围绕在胡塞尔周围的有马克斯·舍勒尔、莫里茨·盖格、罗曼·茵加登、米盖尔·杜夫海纳等;环绕着海德格尔的则有雅斯贝尔斯、萨特等;响应伽达默尔的是姚斯、伊泽尔、卡勒、普莱等接受美学和读者反应批评巨流。

解释学起源于对令人费解的或自相矛盾的宗教文本的解释或分类。但是，鲍曼认为18世纪末的解释学已经被看作是一种可以使人正确理解事物的中性工具，而这一变化恰恰是由艺术和设计界中的发展所导致的。14至16世纪，工匠在行会的制约下进行创作和生产，几乎没有人会去关注他们的"私人情感和想象力"。随着18世纪末康德哲学对主体感知和理解能力的重视，研究者开始关注每一件艺术品和工艺品背后的艺术家和设计师，这对解释学的发展产生了重要的影响（图1.37）。解释的目的在于解读明显的意义里的隐蔽意义，在于展开视觉意义中暗含的意义层次。

图1.37 在传统手工艺社会，工匠在行会的制约下进行创作和生产，几乎没有人会去关注他们的"私人情感和想象力"。随着18世纪末康德哲学对主体感知和理解能力的重视，研究者开始关注每一件艺术品和工艺品背后的艺术家和设计师。

迪克·赫布迪奇1988年发表于《隐于光中》（*Hiding in the Light*）的论文《作为图像的客体：意大利小轮摩托车》（*Object as Image, the Italian Scooter Cycle*）是对设计作品进行阐释的一个典型例证。赫布迪奇向读者说明，意大利的韦斯帕和兰布雷塔摩托车（Vespa and Lambretta）的重要性是根据个体理解的差异而发生变化的。也就是说，韦斯帕摩托车对于设计者、经销者和使用者来说，意义完全不同（图1.38）。因此，在赫布迪奇的阐释中，韦斯帕摩托车说明了"人们关于世界的信仰、希望、欲望和恐惧，即伽达默尔（Gadamer）所谓的阐释者的'眼界'，是怎样改变阐释者周围的那些形象和客体的意义的"[27]。

韦斯帕和兰布雷塔摩托车的最大特点是将发动机隐藏在光滑的金属罩后面。迪克·赫布迪奇认为机器部件的封装把用户放在一种和物之间的新型关系中。因此，使用者和物之间形成了更为遥远的、更缺乏物质性的关系。他认为："这是一种安逸的关系。它形成了巴特在1957年所描述的普遍情况，即'同样我们在当代家居设备的设计中可以发现器具的升华。'这种升华通过强化人与技术之间、审美与实用之间、知识与使用之间的界线而实现。金属外壳或金属外衣为联结形象与物的循环增加了一个新的中继站。这向理想远景又迈进了一步：物被非物质化，消费成为生活方式。"[28]

这种对韦斯帕和兰布雷塔摩托车的阐释正好印证了安·费乐毕（Ann Ferebee）在《维多利亚时代以来的设计史》（*A History of Design from the Victorian Era*）中所说的："二战之后，产品时代以工业设计对消费品的扩散化、小型化和非物质化的探索而告结束。"[29] 这种对设计的解释与评价已经远远超出了技术领域，而将设计领域的革新以及产品的外观设计归结为引导潮流的目的。将机车部件封闭在金属或塑料外壳内的设计方法可以追溯到流线型设计的兴起。在赫布迪奇的眼中，这一事件不仅表明使用者与物之间的关系发生了变化，而且已经超出

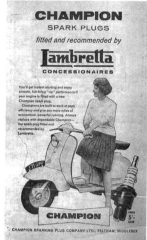
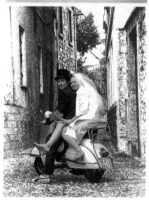

图1.38 迪克·赫布迪奇对韦斯帕和兰布雷塔摩托车的解释已经超出了产品的功能与经济论述，而从一个产品中看到了历史与社会的变迁。

设计外观的普遍认知。它标志着生产程序、资本积累的规模与速度以及商品生产与市场的关系等方面的普遍转变。全球化背景下的跨国公司要求社会、文化生活进行根本重组，并不断地制造大众市场。

通过对这样单一产品的"解释"，设计被赋予了新的意义与价值。外观设计也不再只是某种美学的体现，而被确立为一种"科学"实践，开始拥有其自身合理的、与众不同的功能和目的。外观设计在"解释学"的背景之下，成为联结利润生产与快感消费之间的纽带。生产商以前所未有的规模对设计的视觉方面进行投资，并更加重视设计师的作用，这说明一整套新的需优先考虑的事情即设计已经成为生产领域的重要环节。在这个解释的过程中，赫布迪奇从产品表面的形式语言入手，不仅分析了由外观设计所带来的人与物之间关系的变化，也发现了产品设计与市场变化之间的逻辑关联，最终给予这一看似普通的设计过程重要的历史地位。

【道林·格雷的画像】

大家都曾听过王尔德在小说《道林·格雷的画像》中所描述的那个奇异的故事：贵族少年永葆青春，但他的画像却开始变得丑陋不堪；而当他举刀向画像刺去，却刺死了自己，画像则恢复了青春。从艺术史研究的角度来看，这个故事堪称一个完美的职业隐喻。几乎所有的艺术品都是"永葆青春"的，而研究者在其面前甚为渺小，他们妄想穷其一生解释艺术品背后的故事和隐喻。在这方面，设计艺术和绘画较为接近：设计大多以视觉方式呈现。因此，设计与图像学的联系非常密切。尤其是在广告、装饰等设计艺术中，图像学的解释往往能发现更加深入的设计动机和社会心理。

图像学由"图像志"（iconography）发展而来。"图像志"一词来自希腊语εικων（图像）。与图像志相比，图像学更强调对图像的理性分析。帕诺夫斯基在《视觉艺术的意义》中认为，图像学对美术作品的解释分为三个层次：1.解释图像的自然意义，即识别作品中作为人、动物和植物等自然物象的线条与色彩、形状与形态，把作品解释为有意味的特定的形式体系；2.发现和解释艺术图像的传统意义，即对作品的特定主题进行解释，这叫做图像志分析；3.解释作品的内在意义或内容，这种更深一层的解释叫作图像学。图像学试图揭示在作品的形式、形象、母题和故事的表层意义下面潜藏着的某种更为本质的内容，它把美术作品解释为社会史和文化史中被凝缩的征兆。

现代图像学的研究领域可以归纳为三个重点：1.解释作品

的本质内容,即帕诺夫斯基所说的象征意义;2.考察西方美术中的古典传统,即古典母题在艺术发展中的延续和变化;3.考察一个母题在形式和意义上的变化。现代图像学者经常把图像学与形式分析、社会学、心理学和精神分析等其他艺术史研究方法结合起来,对美术作品进行考察。

专门研究图像与视觉的学者米切尔(W. J. T. Mitchell)在《图像学:图像、文本和意识形态》(*Iconology*: *Image*, *Text*, *Ideology*)一书中认为传统学者把图像学定义为科学是错误的。因为,图像学不是关于图像的科学,而是关于图像的政治心理学。所以,图像的核心不是对图像的认知,而是对图像的恐惧。正是对图像的恐惧才导致了人们对图像的崇拜,这是偶像崇拜和现代拜物教的心理原因。因此,视觉艺术力量根源于人们对构成对象表面因素的一种根深蒂固的惧怕。因此,偶像崇拜和偶像破坏不断交替出现在人类的图像史中。

图1.39 广告的叙事性常常被掩盖在图像的直观印象之下,而在各种挪用、误用和戏仿中充满了歧义和荒诞(作者摄)。

铺天盖地的广告象征了图像时代的到来。尽管有人认为广告是图像与文学合谋的杰作,并且认为文学是广告的灵魂。但设计本身从来就是一个始于文学构思,终于图像表达的活动(图1.39)。在广告中,我们能看到那些让人生畏的消费符号以及它们给人类创造的消费压力。设计图像学是对设计的内容——包括它的形式、结构与它的作用(包括它的象征意义)之间的关系的研究。现代学者把传统的方法、形式分析方法与社会学方法结合起来,解释设计的内容,从而为理解设计艺术创造了新的途径。

不同学科的介入,不仅扩大了设计批评的研究范畴,而且增加了设计批评的研究能力。从而通过对设计艺术的研究,来认识与评价这个由人造物品组成的社会。

[注释]

[1] [美]雷内·韦勒克：《批评的概念》，杭州：中国美术学院出版社，1999年版，第326页。

[2] 张德明：《批评的视野》，上海：上海社会科学院出版社，2004年版，引言第4页；转引自《读书》1995年第5期。

[3] [加]诺思罗普·弗莱：《批评的剖析》，陈慧、袁宪军、吴伟仁 译，天津：百花文艺出版社，1998年版，前言第6页。

[4] 陈厚诚，王宁 主编：《西方当代文学批评在中国》，天津：百花文艺出版社，2000年版，第8页。

[5] 参见张德明：《批评的视野》，上海：上海社会科学院出版社，2004年版，第10页。

[6] Sigfried Giedion. *Space：Time and Architecture：The Growth of a New Tradition*. London：Geoffrey Cumberlege Oxford University Press，1952，p.18.

[7] [美]查尔斯·詹克斯：《现代主义的临界点：后现代主义向何处去？》，丁宁、许春阳、章华等译，北京：北京大学出版社，2011年版，第283页。

[8] 在马克·第亚尼主编的《非物质社会》中，众多不同领域的批评家与科学家对未来社会的设计进行了思考。参见马克·第亚尼主编：《非物质社会》，滕守尧 译，成都：四川人民出版社，1998年版。

[9] [瑞]费尔迪南·德·索绪尔：《普通语言学教程》，高名凯 译，北京：商务印书馆，1980年版，第38页。

[10] Hal Foster. *Design and Crime：And Other Diatribes*. London：Versobooks，2003，Preface.ⅩⅣ.

[11] [英]马尔科姆·巴纳德：《理解视觉文化的方法》，常宁生 译，北京：商务印书馆，2005年版，第5页。

[12] Guy Debord. *Society of the Spectacle*. Rebel Press，New edition Translated by Ken Knabb，2005，p.8.

[13] W. J. T. Mitchell. *Picture Theory：Essays on Verbal and Visual Representation*. Chicago：Chicago University Press，1995，pp.11，12，16.

[14] 参见 John A. Walker，Sarah Chaplin. *Visual Culture：An Introduction*. Manchester：Manchester University Press，1997，p.33.

[15] 参见 Nicholas Mirzoeff. *An Introduction to Visual Culture*. London：Routledge，1999，p.51.

[16] Allen S. Weiss. *Unnatural Horizons：Paradox and Contradiction in Landscape Architecture*. New York：Princeton Architectural Press，1998，p.9.

[17] 其中包括：《现代建筑设计思想的演变——1750～1950》（*Changing Ideals in Modern Architecture，1750—1950*）、《现代设计的先驱者》（*Pioneers of Modern Design From William Morris to Walter Gropius*）、《人文主义建筑学》（*The Architecture of Humanism：A Study in the History of Taste*）、《形式的探索：一条处理艺术的问题的基本途径》（*Search for form：A fundamental approach to art*）、《建筑设计与人文科学》（*Design in Architecture：Architecture and the Human Sciences*）、《建筑的复杂性与矛盾性》（*Complexity and Contradiction in Architecture*）、《符号·象征与建筑》（*Signs，Symbols and Architecture*）、《建成环境的意义：非语言表达方法》（*The Meaning of Built Environment：A Nonverbal Communication approach*）、《建筑体验》（*Experiencing Architecture*）、《建筑学的理论和历史》（*Theories and History of Architecture*）和《建筑美学》（*The Aesthetics of Architecture*）。载《建筑师》2005年第二期上《建筑学翻译刍议》一文，包志

禹文。
[18] [美]维克多·马格林:《人造世界的策略:设计与设计研究论文集》,金晓雯等 译,南京:江苏美术出版社,2009年版,第28页。
[19] 鲁迅:《〈奔流〉编后校记·二》,《鲁迅全集》第七卷,北京:人民文学出版社,2005年版,第168-169页。
[20] [法]马克·第亚尼编著:《非物质社会:后工业世界的设计、文化与技术》,成都:四川人民出版社,1998年版,第13-14页。
[21] 同上,第14页。
[22] 参见司马云杰:《文化价值论:关于文化建构价值意识的学说》,西安:陕西人民出版社,2003年,第58页。
[23] 同上,第59页。
[24] 同上。
[25] Edited by Marty Lee. *The Consumer Society Reader*. Malden: Blackwell Publishing Ltd., 2000, p.125.
[26] [加]诺思罗普·弗莱:《批评的剖析》,陈慧、袁宪军、吴伟仁 译,天津:百花文艺出版社,1998年版,前言第15页。
[27] [英]马尔科姆·巴纳德:《理解视觉文化的方法》,常宁生 译,北京:商务印书馆,2005年版,第61页。
[28] Edited by Marty Lee. *The Consumer Society Reader*. Malden: Blackwell Publishing Ltd., 2000, pp.142-143.
[29] Ibid, p.142.

第二篇 设计批评的本体论

引言

从批评的词源中能观察到批评的特点。由于与日常生活的关联,设计批评表现出与其他艺术批评完全不同的特殊性。设计批评也因此呈现为不同的形式与特征。作为一门关注日常生活的批评学科,设计批评具有重要的学科价值与社会价值,并且发挥着宣传、教育、预测、发现等功能。设计批评不仅仅是关于设计艺术的文字表达,更是设计活动中不可缺少的主要环节之一。在广泛的批评意识的指引下,人们对生活中的设计现象进行分析与判断,从而确定设计改进与更新的要求与标准,并据此来实现设计实践的合理性。不同的性别、生活经历、教育程度等会形成不同的批评意识,女性主义批评正是这种批评意识差异的真实反映之一。

第一章　设计批评的概念

当新生的太阳的红光初次落在伊甸园的绿与金之上,
我们的始祖亚当坐在那树下用一根划着软泥;
世间出现的第一幅简陋的素描令他衷心大悦,
直到魔鬼在枝叶后面低语:"很漂亮,但这算是艺术吗?"
——吉卜林:《创作坊之谜》[1]

批判不是头脑的激情,它是激情的头脑——
它的主要情感是愤怒,它的主要工作是揭露。

——卡尔·马克思

第一节　批评一词的词源

【千钧一发】

批评一词在希腊语中是"Krinein",意思是文学的评判、筛选、区别和鉴定,并成为各种语言中批评一词的原型,英语的Criticism,拉丁语、意大利语和西班牙语的Critiea,法语的Critique,德语的Kritik都由此演变而来。英语的Critic(批评家)一词与Crisis(危机,决定性时刻,转折点)一词存在着词源上的密切联系。从中可以发现,批评家的工作一般都是围绕着critical moment(关键时刻)及某个critical act(重大的行动)开展的。

围绕批评所发生的行为往往都与这个"重大事件"(或重大行动)息息相关,并最终成为一个针砭时弊的"关键时刻"。这个"重大事件"就是一个"导火索",它让被掩盖、被忽视的设计问题或其他问题浮出水面,被人讨论,从而为解决这个问题奠定基础。比如"7.23动车事件"(图2.1)这样在媒体和网上受人关注的大型交通事故,引发了当时很多人从不同角度产生的批评。

在笔者工作的单位周围有两条大马路,在这两条马路刚刚改造为快速通道的时候,都曾经出现过行人横穿马路被撞死或

图2.1　笔者隔壁阳台被"抛弃"的儿童玩具,这普通的场景却令人想起很多年前的一次著名的交通事故,以及它引起的全社会的反思。(图为作者摄)

图2.2 被"巧妙"地设计为椰子树的路灯,在没有出事故的时候并不引人注意;然而,当灾祸来临,人们才意识到其特殊的造型不仅没有特别的审美价值,甚至可能会增加事故的破坏力。人们通过不断地批评和反思,将这种"反人类"设计排除出我们的公共生活。(作者摄)

者撞成重伤的严重事故。单单指责行人的素质是不公平的,因为这两条快速通道的设计都不尽合理,没有给行人留下安全的过街通道。因此,在出事以后,相关部门"迅速地"在一条马路上修建了一个过街天桥,在另一条马路上增建了一个红绿灯路口。在没有出问题之前,缺乏未雨绸缪精神的人常常会忽视这些安全隐患。而在出了问题以后,被掩盖的设计缺陷遭到无情的暴露,人们的批评意识会被激发,从而产生对于原初设计方案的重新审视和再次判断(图2.2)。

在设计批评中,批评的这一特点被表现得淋漓尽致。尤其是大型的设计活动本身就是重大的社会事件,容易引起人们的关注和批评。日常生活中的设计常常不能引起人们对设计的广泛关注,与公共事务、关键性的事物相关的设计活动更容易引发批评界和大众的关注。

阿尔多·罗西在米兰设计的桑德罗·佩尔蒂尼纪念碑曾引发了很多人的批评,批评者中即有建筑师也有政治家和本地商人。有意思的是,在纪念碑的方案出现之前,尽管克罗切罗萨大街外观丑陋、污染严重、交通拥挤、噪声嘈杂,但是好像一直都没有什么人真正认真地抱怨过。而当这个美学化的解决方案被提出之后,各种意见纷至沓来,让人难以招架。"审美对象招致审美判断,而最终的判断的基础是有广泛的文化与社会力量所形成的品位风格,这些品位判断,或者个人喜好常常反对那些与人们熟悉的事物有所不同的东西,而且很少反对那些被认为是纯粹现实状况的东西,比如说老克罗切罗萨大街的混乱。"[2]

实际上,尽管人们可能已经适应了老克罗切罗萨大街的混乱,但是他们对于原先状态的不满并非不存在,它只是被压抑在大众的潜意识之中。这些被压抑的批评,需要一个诱发性因素,才能被很好地表达出来。这正是批评的特点,而它的词源很好地将这个特点表达出来。

【棒杀还是捧杀】

与英文不同,中文的"批评"词源给人留下了明显的贬义倾向。国内一位中国美术史的批评家曾经说过当他为某位近代的中国画家撰写文章时,画家的后人极为生气。虽然文章本身对该画家的评价很高,但是只要提到了他的名字都会引起他人的不快。这是因为人们总是会误解"批评"必然指向责骂与攻击,而忽视了"批评"对于作品的肯定与宣传功能。这与"批评与自我批评"这样的历史记忆有关,更重要的是中文词源本身固有的意义倾向。

"批"字作为动词有八解,本义是用手打人。据《左传》记载,

公元前682年，宋国的一位大夫在门前遇见自己的政敌，"批而杀之"。正因为如此，人们普遍对"批评"带有"棒杀"的畏惧与厌烦心理。毛泽东曾经在《在延安文艺座谈会上的讲话》中指出文艺界的主要的斗争方法之一，是"文艺批评"[3]。这不仅仅是特殊历史时期才出现的阶级斗争下的"批评"认识，而是中国文化传统中具有代表性的对于"批评"的词性认知。实际上，无论是"棒杀"还是"捧杀"，都只是"批评"的极端境地，"批评"在这两个极端之间拥有丰富的意义区间。著名的设计理论家和教育家约翰内斯·伊顿（图2.3）曾经说过："黑色天鹅绒也许是最深的黑色，面重土氧化钡则是最纯的白色。最黑色和最白色都只有一种，然而无穷数量的深浅灰色在白色和黑色之间构成了一个连续的色阶。"[4]

图2.3　如设计教育家伊顿所说：白色和黑色之间构成了一个连续的色阶。设计批评在"捧"与"棒"之间，也充满着不同层次的"渐变"。

这句话是如此朴实，却又是那么容易被人们忽视。黑与白之间则拥有着无穷无尽、不同种类的灰色，世间万物也不是非黑即白的。批评的种类很多，也拥有层次丰富的价值指向。但是，这种丰富性在"批评"一词的词源中被人们忽视了。同时，由于日常生活中常常不乏溢美之词，所以"批评"确实在更多时候承担了针砭时弊的责任。

害怕批评、敌视批评的心态既是一种人之常情，也是一种害怕"失败"情绪的集中反应——他们并未真正地意识到失败作为一种财富在成功中的重要作用，因而过度在意外部评价，担心批评会意味着所有努力的终结。在心理学中，"完美主义"者（比如那些厌食症患者）便是这些不良影响的一种体现："完美主义者总是拿心目中理想的自己来和现实的自己进行对比，结果自然是没有任何事情能让他或者她感到满意。"[5]为了防止被批评，对自己的逼迫（包括自我批评）发挥了盾牌的作用——比如说海明威（图2.4），有人认为海明威经得住任何批评，因为他连自己的批评都无所畏惧，"他是自己最严厉的评论者"[6]——实际上，恰恰相反，他过于在意批评，他甚至不能接受自己变老；与其这样，还不如在被批评中意识到自己的不完美，从而避免陷入一种痴迷——强迫综合征的陷阱。

图2.4　著名作家海明威正在写作，他曾被称为"自己最严厉的批评者"，但实际上那些喜欢自我批评的完美主义者，其动机常常出于对批评的讨厌和畏惧。

因此，批评一词的中文词源让我们看到了这个词汇在我们文化中具有的复杂性和负面指向。这一语义的负面指向又产生了文化上的连锁反应，对批评的畏惧让相互制衡的状态难以形成，从而导致一家独大的状态即"一言堂"的必然出现，这又反过来增加了人们对于批评的畏惧。

第二节　批评的概念

一、设计批评的概念

一般把艺术鉴赏者对作品在深层次上的质量和意义所作的判断，尤其是价值判断称为批评。任何艺术创造都直观地将形象示之与人，而为他人留下丰富的阐释空间。诺思罗普·弗莱认为"批评之于艺术恰如历史之于行动和哲学之于智慧：以语辞对人类创造力的模仿，而这种创造力自身却是不说话的"[7]。

因此，任何的艺术批评都是批评者对艺术家与设计师创作的重新阐释。日内瓦批评学派的批评家乔治·布莱在《批评意识》中认为："批评是一种思想行为的模仿性重复，它不依赖于一种心血来潮的冲动。在自我的内心深处重新开始一位作家或哲学家的'我思'，就是重新发现他的感觉和思维的方式，看一看这种方式如何产生，如何形成，碰到何种障碍；就是重新发现一个人从自我意识开始组织起来的生命所具有的意义。"[8]

虽然日内瓦学派对批评的定义并不适用于所有批评尤其是设计批评。但从中能发现批评的重要基础，就是要建立在批评对象的基础之上。即便是跳出具体作品或设计师范围的设计批评文章，也必然在批评的目的与结论上针对具体的批评对象，并试图解决某个实际存在的设计问题。在这个意义上，我们把设计作品的使用者与评价者对作品在功能、形式、伦理等各个方面的意义和价值所作的综合判断和评价定义，并将这些判断付诸各种媒介以将其表达出来的整个行为过程称为设计批评。

图2.5　瓦尔特·本雅明（上）从日常生活出发关注拱廊街（下）在资本主义世界中的象征意义。他对艺术与设计的两元划分也出现在阿道夫·卢斯的装饰批判理论之中。

二、设计批评的特点

设计批评的特殊性源于设计活动的特殊性。设计是一种与生活密切相关的艺术创造。它既带有艺术的特征又包含着技术的特征。因此，设计批评与其他的艺术批评之间既存在着联系又存在着区别。

瓦尔特·本雅明（Walter Benjamin，1892—1940，图2.5）在《机械复制时代的艺术作品》中曾这样评价人类对设计的审美接受方式，他说："建筑物是以双重方式被接受的：通过使用和对它的感知。或者更确切些说：通过触觉和视觉的方式被接受。……触觉方面的接受不是以聚精会神的方式发生，而是以

熟悉闲散的方式发生。面对建筑艺术品，后者甚至进一步界定了视觉方面的接受，这种视觉方面的接受很少存在于一种紧张的专注中，而是存在于一种轻松的顺带性观赏中，这种对建筑艺术品的接受，在有些情形中却具有着典范意义。"[9]

虽然本雅明的叙述带有现代主义的理解方式，与阿道夫·卢斯想把艺术与设计进行二元划分一样，都体现了工业时代对艺术与设计关系的重新认识。但是，无论在任何时期，与人类相关的实用物品都必然在使用的过程中发挥作用，并同时获得人们的评价（图2.6）。设计批评只有在一个产品或建筑仍在使用过程中时，才能具有批评的意义。也就是"通过触觉和视觉"的"双重方式"来进行"熟悉闲散"的接受。一个放在博物馆中的中国陶瓷只是文物，是艺术品；同时，一个挂在家中墙上的绘画却是设计品，因为它有实用功能。

图2.6 一个不太合理的地灯设计，很容易将行人绊倒。这种对设计作品产生的价值判断，必然依赖于它们在实际使用中发挥的作用（作者摄）。

同样，一个已经下市的产品必然会逐渐淡出设计批评的视野，因为设计批评永远最关注当下的设计活动。在这个意义上，建筑批评必然成为设计批评中最活跃的一个部分，因为建筑的使用周期相对较长。

设计批评与生活的关联性为设计批评带来了如下特点：

（1）设计批评的对象具有广泛性。任何消费者都具有对任何设计作品进行批评的权利。虽然批评的能力不尽相同，但是设计批评体现了"人人可批，事事可批"的基本特点。设计批评活动不仅在口头层面出现在公共领域与新闻媒体，也广泛地以各种文字形式被表达出来。从垃圾箱到摩天楼，从手机到奥运火炬，每一个人造物品都在每一个见过它们的人心中留下了印记（图2.7）。这个印记可能很深，也可能很浅，但每个人都会将它们与自己内心的物体系进行比对，给予它们合适的评价。正由于设计物品在生活中无处不在，所以我们常常忽略了自己刚刚做出的一个评价。

图2.7 设计在生活中无处不在，这决定了设计批评的基本特点（作者摄）。

（2）设计批评的主体具有平等性。设计批评的主体是多样化的，大家相互之间即便洗耳恭听，也未必互相认同。因此，设计批评常常呈现出"公说公有理，婆说婆有理"的特点。很少有哪个艺术批评的行业像设计批评那样缺乏权威。这并非是因为没有有志之士来从事批评这个行业，而是因为设计批评更多地表现出与生活的相关性，从而成为没有门槛的批评宫殿。一个人也许会因为看不懂一张画而保持沉默，但却不会放弃对家门口新修的广场进行评价的权利。

（3）设计批评的结论具有多面性。由于不同的知识结构与利益关系，不同的人会对同一个设计作品有完全不同的评价。这部分是因为人们会从不同的视角来观察事物，并以不同的态

度来进行评价。这种多面性体现了价值观的差异性。同时,这种批评结论的多面性反映了设计与生活发生的多样关系。

三、批评与评论的区别

【莫要反讨众丫头们批点】

中国古代与"批评"的相近词语有"评论""批判"与"批点"等。在现代语言中,还存在着"吐槽"等网络用语,也起到类似"批评"的作用。可以通过对这些词语的了解来认识"批评"的特点。"评论"常常被认为在语气上要比"批评"弱一些,而"批判"则比"批评"要更激烈、更严重一些。实际上这种人为划分是一种建立"批评学"的努力的表现。它们在词源上并没有太大区别。

在少林寺西堂法和塔的铭文上有这样一句话:"评论先代是非,批判未了公案"。《世说新语》里则有关于刘仲雄的此类描述:"刘毅字仲雄,……亮直清方,见有不善,必评论之,王公大人,望风惮之"[10]。显然,这里的"评论"与"批判"都是批评议论的意思,也可以相互通用。

此外,"批点"与"批评"之间带有更加密切的专业联系。因为"批点"被用来指称对文字的评论,并在阅读文字时对其加以圈点。一些经过"批点"的文学著作变得与众不同,甚至"批点"文字本身也自成体系、流传于世(图2.8)。这已经与文学"批评"非常相似了。明杨慎《丹铅总录·诗话类》中有这样一句:"世以刘须溪为能赏音,为其于选诗李杜诸家,皆有批点也"。而在《醒世恒言·卖油郎独占花魁》中的一句对白则体现出"批点"在日常口语中的使用:"做娘的抬举你一分,你也要与他争口气儿,莫要反讨众丫头们批点"[11]。在这里,"批点"一词体现出在文学与日常生活两个方面的灵活性,这与"批评"一词也是极为相似的。

但是,批评理论的研究者常常会强调"批评"一词与其他相关词语的区别。实际上他们是在通过这种区别来确立批评学科的本体特征,从而实现对一个学科甚至一种职业的构建。这种区别的努力最常见的就是对"批评"与"评论"的区分。

【就事论事】

研究者普遍认为"批评"与"评论"的区别在于前者更加专业、更加全面、更加客观。体现在设计批评中,设计批评虽然也可称为设计评论、设计批判或设计评价,但是在严格意义上,设计批评又与设计评论有所区别。一般来说,设计评论是对一件

图2.8 脂砚斋等人都曾批点过《红楼梦》。这里"批点"已经不仅仅是一种评书人对小说内容的理解和文字的欣赏,而逐渐演变成对小说整体结构的补充和再创作。与此相似的,还有金圣叹与《水浒》和《西厢》、毛宗岗父子与《三国演义》、张竹坡与《金瓶梅》等。

具体的设计作品的描述、分析、鉴赏和评价；而设计批评则更加注重对一系列设计作品或设计的某种整体的价值和意义作出评价和判断，这种判断通常以公认的批评标准为基础，并对如何得出评价结果作出解释。

与设计有关的写作种类非常多，那么，什么样的设计写作可以被称为批评呢？除了纯粹的设计史研究外，大部分的设计著作在广义上都可以称为设计批评。关于设计方法与设计经验的描述在设计领域中可谓根深蒂固，并与职业目标的联系也紧密相关，以至于这些著作的最终效果总是比批评写作更受好评。设计师所写的此类书籍包含着强烈的批评成分，因为他们的经验始终建立在对现实设计状况的认识和判断上。但由于他们的写作往往就事论事，甚至带有比较强的功利色彩，所以在狭义上，这种文本可称为评论。

另外，在普通报刊杂志（而非专业类、学术类媒体）上所刊登的设计文章，也可称为设计评论。尤其是在新闻界存在着一种趋势，那就是把新闻和批评弄混淆。新闻当然应该具有怀疑性和批评性，它绝不应当想当然。相反，它应该提出尴尬的问题并揭露事实的真相，而不是让我们去相信既定的观念——它能否在多数时间实现这个理想则是另外一回事。但是，由于新闻面对大众，在时间和内容上受到限制，难以展开对问题进行深入的论述。人们普遍认为，设计批评应该在更加深入的、历史的、社会的意义上，带有更大的意识形态的目的。设计批评家也往往成为社会的智者，能和社会的其他知识阶层进行争论并寻求社会的变革。

【酷评】

在对"批评"与"评论"的界定中，"时装评论"与"酷评"就是一个典型的例子。"时装评论"常常被界定为在大众媒体上发表的针对时装以及与之相关的各种人物、事物、现象的评论性、介绍性、描述性的文章、节目和图片说明的总称。[12]这一定义的依据主要来自于时装评论的特殊性与现实情况。时装杂志类型繁多，而且针对的客户主要是追求时尚的消费者（图2.9）。时装评论必然在内容和语言形式上能够兼容并蓄，以吸引大量的读者。

甚至有研究者认为，"时装评论"本身的性质就是为了把更学术和技术性的文章排除在外："它的作者似乎并不是那么在乎自己是否具有批评性或是质疑精神。时装评论并不是为了什么崇高的精神需要而诞生的，相反的，作为奢侈消费品的衍生物，时装评论从骨子里不太喜欢真正的批评。"[13]正因为如此，

图2.9 服装杂志似乎排斥严肃认真的文字。实际上，与时尚相关的设计杂志均带有这个特点。这只能说明服装评论是设计批评的一种，并不能因此将时尚的设计从设计批评中排除。

"时装评论"常常表现为一种"酷评",即以一种时髦、调侃、感性的语调来吸引普通读者,往往并没有明确的目的性与批判性。

但是即便如此,"时装评论"仍然应该具有评论性,这是由"评论"的词源决定的。介绍、资讯性的报道,甚至图片说明以及访谈还不能被称为"时装评论"。如果所有介绍性、资讯性的报道都能算作时装评论的话,那么服装报刊上的所有文字都成为了服装评论了!那干脆把"评论"二字改改算了,否则终归要为这两个字的理论内涵负责。

但是,"时装评论"作为一种与时尚相结合的设计评论形式,的确不追求语言的严谨性与分析问题的深刻性。著名的服装评论家薇兰德(Diana Vreeland, 1903—1989,图2.10)在1936年左右写下的批评文字充满了个人化的诗意语言:"你为什么不在香烟上印上个人徽章,像著名的爆破手在他的训练机上刻下自己的标记一样?","你为什么不在育儿室四壁绘一幅世界地图?免得你的孩子长大后只有地域观念?","你为什么不戴着樱桃红棉丝绒的宫廷弄臣风帽踏雪寻梅呢?"——这些推销生活方式的批评文章虽然是休闲阅读的绝佳内容,但很难提出更具批判性的内容。

图2.10 服装评论家薇兰德的文风生动活泼,体现出服装评论家不追求语言的严谨性与分析问题的深刻性。但这并不意味着通俗的语言就不能去表达重要的问题。因此,评论与批评的关系只是相对的。

【敢于说NO】

虽然也曾经有一些批评家对服装与文化及消费的关系进行批评,但显然这已经远远超出服装与时尚的范畴了,并且必然不会受到时尚品牌的欢迎。由于时装评论在舆论导向和市场销售两方面都能起到有力的促进作用,因此在经济利益的推动下,时装评论已经成为商业促销环节的一个部分,它的商业特质被放大,并转变为一种牟利的宣传机制,变相的软广告,为一些时尚品牌吸引注意力并灌输消费理念。

正因为如此,设计"评论"与商业性行为的联系更为紧密。实际上,在其他的艺术评论中,"评论"也总是与钞票如影随形,成为批评家养家糊口的必要付出。无论是在美术批评中还是电影批评中都是这样,服装评论更是如此。但是这样的评论会导致批评家成为商家的食客,因此批评家必须要努力保持批评中所包含的学术价值和人文价值,而这正是"批评"与"评论"的区别。

加拿大著名的批评家娜奥米·克莱恩就曾对设计、时尚与经济的关系进行研究。她在著作《不要标志》中对知名品牌如何征服世界进行了剖析,并通过对这种现象的反思来分析与批判全球化的风潮。广告在时尚与LV之间,运动与Nike之间,计算机与IBM之间建立了联系,品牌的文化形象的重要性已经远远

超出了产品的实用功能,以至于缺乏显赫招牌的产品即便价美物廉往往也无人问津。而发达资本主义国家早已完成了品牌的历史积累,在资本、行销能力、全球运筹的经营观念等各方面难以超越。全球性的公司声称要支持文化的多样性,但却造成国家与国家之间的贫富差距不断加大,更使得文化的创造力渐趋枯竭。

娜奥米·克莱恩的批评已经超出时尚评论讨论的范畴,而更具有文化批判精神,是与商业利益无关的批评写作。这样的批评并不受到企业的欢迎,当然也难以对市场带来冲击,它更多的是对设计问题的批判性思考。思考设计在当下与未来消费社会中应该承担的责任及应该扮演的角色。

四、设计批评的不同形态

尽管设计批评与设计评论在内容、目的以及与商业的关系上存在很大不同,但所有有关设计的评论性文字都在广义上属于设计批评。设计批评的层次非常丰富,但是由于国内设计理论、设计媒体与设计展览的缺乏,这些不同层次的设计批评并没有完全被体现出来。同时,由于设计学科在国内的边缘性,一些其他学科的批评文章暂时尚未被视为设计批评的一个部分。

设计批评的第一个常见形态就是为设计展览撰写的展览评论(图2.11)。展览的评论文章常常带有宣传鼓动的性质,是"捧场"的文章。一般由策展人或专业的批评家及名人来撰写,通常被认为专业性不强,有吹捧的嫌疑。但是,这样的评论文章有利于对展览进行宣传,将某个设计理念公之于众或将某个设计师推向前台,对于设计风潮的形成有重要的推动作用。很难指望这样的文章做到公正,但它们确是非常重要的声音,至少可以将展览的主题与追求明确地表达出来。

第二个常见的设计批评形态是在专业设计杂志上发表的"评职称"学术文章。这样的作者往往与批评对象之间并不存在利害关系,往往比较客观。但是有时只是把批评对象当成自己理论甚至某个课题的案例,因此讨论的未必很充分。再加之学术研究者有时写批评文章不能直指要害,因而有隔靴搔痒的嫌疑。大量的术语与其他学科语言的借用是把双刃剑,有时有利于分析设计问题并将其引入更加深入的程度,但有时又可能导致批评走样。

第三种形态是"拍案而起"的批评文章。写作者不限,有可能是设计师,也有可能是作家或是学生。一般发表在较为专业的学术刊物或者发行量大的普通刊物上。那些一直关注设计问

图2.11 为设计展览撰写的展览评论经常是吹捧之作。但是它们也有利于对展览进行宣传,并将某个设计理念公之于众或将某个设计师推向前台。

题的设计师与学者可能对某个糟糕的设计现象忍无可忍，从而无须再忍撰写批评文章。这样的文章能生动而尖锐地反映现实问题，并为进一步的学术研究提供方向。但是，这种批评要求高度自由的媒体来提供交流的平台。并且这种形态的批评可能带有较强的个人主观性，并有可能包含着个人、师门以及其他各种恩恩怨怨。大家"商榷"来"商榷"去，表面客套下面捅刀，血流一地乱得考证不出是谁的DNA。

第四种批评形态是或明或暗的"产品推销"。就好像有些广告把自己伪装成访谈节目一样，一些设计评论比如许多服装评论基本上是隐性广告。与那些上门推销化妆品的巧舌如簧者不同，他们以权威者的身份、以明星的号召力来发布时尚指令，将广告的信息隐藏在华丽的文字与图片之后。这样的评论基本报喜不报忧，但却是设计批评的一个重要部分。因为除了不进行批判之外，它基本上满足了设计批评的基本要求。只不过在目的方面，它不同于前几种类型。它包括杂志上对服装、产品的评论，各种设计公司的投标书与策划案，设计师为自己的作品所撰写的不无得意的评论文字等等。

第五种设计批评形态是文化研究。文化研究者将设计与绘画等图像艺术混为一谈，只是将设计看成是文化现象中的一个突出案例来说明研究者对文化现象的看法与评论。在文化研究的批评视野中，设计与消费、心理学紧密地联系在一起。在失去功能评价这一设计批评基础的同时，批评的视野的确得到了放大，设计的文化价值被突出。但是在这里，设计批评只是大杂烩中的一种味道而已，设计艺术本身的特殊性被忽略了。关键是这种批评在出发点上并不关注设计本身的发展，而丧失了在专业范围内对设计的评价能力。

图2.12　从"巴别塔"的故事到"国际化大都市"的遍地开花，摩天楼都成为财富与权力的象征。有关摩天楼的讨论也从来不局限于单纯的设计领域。

课堂讨论

对高层建筑的讨论（图2.12）。高层建筑已经成为中国各大城市的新标志性景观。它的大量兴建不仅体现了经济利益的需要，更体现了在对现代化的渴望之下带来的心理与社会需要。国外学界对高层建筑的争论已久，尤其是在9·11之后，高层建筑再次成为讨论的话题。这个讨论将启发我们设计批评不仅仅是具体某个设计作品的讨论，更是对设计现象背后各种不同因素的考察与发掘，并进而认识到批评与评论的区别。

第二章　设计批评的价值

第一节　学科价值

许多人文学科的研究都被看成是批评、历史与理论研究的统一体。而设计批评、设计理论和设计史这三门学科同样具有这种同一性。一般来讲，文学理论是研究文学的本体、文学的内在规律、文学作品的构成和特征等；文学批评着重研究具体作品，对具体文学现象作出分析与评价；文学史则研究文学的发展和演变以及作品在历史上的地位。

与此相类似，设计理论是通过对设计实践和设计作品的研究来为设计实践提供理论基础的支撑。设计理论研究设计的原理、范畴及设计的本质等，而对于具体的设计作品、设计师和设计流派的研究，则属于以设计理论为指导的设计批评和设计史的领域。曾有美国学者提出用设计研究的概念替代设计史，这样的概念看到了设计理论、设计史与设计批评之间的相通性，但忽视了不同设计学科之间的差异。[14]

设计理论研究和设计历史研究有重合的部分，这种重合包括研究材料的重合，但它们在结论的指向上是完全不同的。设计史研究追求客观、真实地反映设计历史的原貌。而设计理论则试图去发现在设计历史与设计现状中存在的客观规律，并去总结设计学科的基本构架。设计理论与设计史研究尽管目的不同，但都需要掌握史料，都需要科学严谨的研究方法。

设计批评与设计历史研究的差别更加明显。设计史是研究过去的设计作品与设计现象的，而设计批评则是对一些特定的已经存在的设计进行的判断和阐释。历史上著名的设计批评文献会在后来的设计史家的眼中成为重要的设计史文献（图2.13）。但在一个具体的时间限定中，设计批评与设计历史的研究目的完全不同。设计批评希望对当下的设计现象进行分析从而帮助设计师与其他人明辨是非，或通过引起争论来对重大的设计行为进行深入讨论。而设计史研究则不追求这样的轰动效果，相反，即便带有为设计史中某个问题进行拨乱反正、重新评

图2.13　图为南京艺术学院创作的舞台剧《包豪斯》，直观地展现了格罗皮乌斯（前者，许彦杰 饰）与杜斯伯格（后者，乔志浩 饰）在教学理念上的分析和争辩。在当时，这属于设计批评的范例；而在现在，这则属于设计史研究的对象。这种学科关系虽然会发生转化，但却不会同时并置（梁嘉欣 摄）。

图2.14 设计理论的体系是一张GPS导航图,设计批评则负责找到设计作品在这张图中的位置,并进行具体的价值考察。

图2.15 设计批评与设计史之间有时难以通过时间来进行区分。即便是对当下的设计师或设计实践进行批评时,也往往不能脱离设计中包含的历史信息。图为包含着丰富艺术史信息的范思哲作品。

价的目的,设计史研究也难以在现实的生活中掀起波澜。

设计理论与设计批评之间的分别不仅在于一个是系统知识而一个是作品研究。实际上,设计批评往往也需要系统知识的指导,并常常将结论上升到系统知识的高度。关键在于设计批评担负着鉴别和判断这些不可放弃的义务。设计理论的体系是一张GPS导航图,设计批评则负责找到设计作品在这张图中的位置,并进行具体的价值考察(图2.14)。也就是说,设计批评将无法脱离一些应尽的责任,那就是对现实的分析与评判。而设计理论与设计史都没有这个义务,尽管它们可能涉及到具体的设计评判。

	研究领域	研究特点
设计理论	设计实践和设计作品,并且为发展提供契机 过去、当代	抽象性、预先性、促进性、全面性
设计史	过去的设计	具体性、事后性、反思性、客观性
设计批评	基于评论者或设计师的立场标准对一些特定的已经存在的设计进行判断和阐释	当下性、同步性、结论性、主观性

虽然设计批评、设计理论和设计史这三门学科在价值、目的与方法上都不尽相同。但是在现实的学术研究中,它们常常互相交叉,根据不同的情况被研究者综合使用。我们无法想象一种脱离设计批评和设计史的设计理论,同时无法想象一种脱离设计理论和设计史的设计批评,也无法想象一种脱离设计理论和设计批评的设计史。这三门学科之间的相互渗透、相互蕴涵、相互借鉴的相互合作是十分重要的。比如在德国和意大利,设计史常常被用来对设计者在工业文化范畴中的角色进行文化历史批评,而不仅仅是被当作一种教学工具或为设计实践的历史性综述。"以史为鉴"导致设计史成为对今天的设计问题进行判断的一种参考,同样,设计理论则为设计批评提供了方法与依据(图2.15)。设计批评的研究离不开设计心理学、产品语义学、设计社会学、设计哲学等设计理论的指导,甚至一些常用的批评术语都来自设计理论的研究成果。这导致在设计批评的写作过程中,常常引用设计史中的案例进行证明,也常常使用设计理论的成果进行分析。反之,设计史的写作也常常有"借古喻今"的效果,通过对历史的研究直接地或"含沙射影"地对今天的设计现象进行评价。

第二节　社会价值

批评是一种在冲突情境下发生并展开的精神交流活动，是围绕着具体的艺术家与设计师、具体的作品展开的心灵与心灵的角斗。通过这种特殊形式的心灵交流，批评家和设计师的精神在碰撞中相互获得锤炼，并将这个过程展现给所有的关注者与欣赏者，帮助他们获得对艺术家和作品的可参考的评价。

【对抗性交流】

无论是设计批评还是文学批评，它们都建立在对抗性的基础上。但这种对抗性是对事不对人的，因为批评中所包含的"怀疑"精神是普泛的，它借怀疑之手打开认同之门。也就是说，批评的最终目的是相互交流。因此，我们可以把这种交流称为"对抗性交流"。与文学批评一样，设计批评的理想状态是通过不同主体间的对话与交流来获得设计的认知与判断。而对第三者（包括消费者、鉴赏者）的影响力则毫无疑问会成为理想状态下的设计批评的副产品。

在这个意义上，批评同时也是设计批评的意义将主要包括以下两点：话语自由（交流）的意义与受众接受（传播）的意义。萨特在其《何为文学？》一书里表明，文学活动是一个开放的流动过程，它始于作者的创作，终于读者的接受。作家不是为自己而是为读者创造文学对象的，文学作品这个既是具体的又是想象出来的对象只有在作者和读者的联合努力之下才能出现。因此，在写作行为里就包含着阅读行为，后者与前者辩证地相互依存。同样，设计批评的过程也反映出批评者对设计作品的认识与接受程度。并且相较于其他任何批评的门类，设计批评都更明显地表现出这种交流的重要性，因为大多数设计的目的都包含着商业利益。设计师必须对消费者的批评更加敏感，更加尊重。无论是批评家还是消费者，他们的批评都是复杂的，都反映了各自不同的对设计作品的认识程度。

【要枪还是要笔？】

当不同的话语之间发生冲突的时候，似乎这些努力可以被视为平白无故的口舌之争，为现实生活平添了许多烦恼（图2.16）。与其庸人自扰，不如把头插进沙子里倒耳根清净。但是任何被淤积的矛盾都会像病菌一样在阴暗处滋生，只有阳光下的曝晒才能提供一片健康的土壤。也许任何批评都不可能一劳

图2.16　吵架比打架要文明一些，而战争则更是无奈的解决方法（上图，维也纳军事博物馆壁画）。当然，更加文明的"吵架"即"争论"更有利于解决问题。口辞之争在表面上会激化矛盾，但另一方面却可以揭露矛盾引起重视，避免矛盾在无声中被深化。

永逸、一了百了，但至少建立了渴望交流的立场。正如卡尔·波普尔在《通过知识获得解放》中所说：

> 不可否认，不一致可能导致冲突，甚至导致暴力；我认为这的确很糟糕，因为我憎恶暴力。然而不一致也可能导致讨论，导致辩论，导致互相批评，我认为这是首要的。我认为，当刀剑之战开始被词语之战所支持有时甚至所取代时，便向更美好、更和平的世界迈出了最大的一步。[15]

设计师一般都非常关注消费者对设计的反馈，但这种反馈的获得途径十分有限，甚至调查问卷也未必能如实地将消费者的口头批评转化为文字批评。而作为消费者之一的批评家或者媒体代表则成为这种反馈的形式之一，并在他们的批评中加入了个人的判断。虽然设计批评家在一般情况下还不能像电影批评家那样对电影的票房起到至关重要的作用，但是与媒体相结合的批评家仍然对消费者有着直接的影响力。

【空谷回声】

苹果电脑公司（Apple Computer, Inc.）于1993年推出了"牛顿信息台"便携式电脑（Newton MessagePad，图2.17）。这个野心勃勃的新产品使用笔而非传统键盘进行操作。它在面市以前就已经遭到评论的攻击，《多累斯伯里日报》（*Doonesbury*）在漫画专栏中用了长达一周的时间嘲笑这种产品。这样的负面宣传给潜在的消费者留下了产品不稳定的印象，使他们在购买时犹豫不决，从而影响了产品的销售。[16] 在今天看来，这个产品的失败可能会被归咎于批评家的刻薄。实际上这个产品在当时实在是太超前，消费者可能会在今天接受苹果的Ipod，但在15年前却会感到疑惑。在这个意义上，批评者的声音正是消费者意见的反映，任何批评都不可能是空穴来风。正如罗伯特·赖特在《非零年代：人类命运的逻辑》中所说："你的头脑可以发明出任何新技术，但决定这项技术是否能茁壮的，则是其他人的头脑"。[17]

设计批评家的目的还不仅如此，他们常常希望通过设计宣言与批评文章来改变普通民众对设计的认识，甚至改变大众对设计的审美观与价值观。虽然阿道夫·卢斯成功地通过维也纳报纸来发表自己的观点，但更多的设计批评家与设计师通过专业的设计杂志（甚至创办一份杂志）与个人专著来表达自己对设计的看法。虽然他们并不一定都认为这种方式能影响到专业范围之外的普通民众，但事实上，他们很有可能做到。他们的批

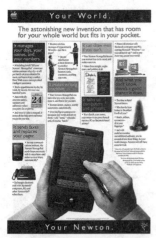

图2.17　苹果电脑公司于1993年推出了"牛顿信息台"便携式电脑并没有获得成功。批评家的批评代表了消费者的意见，毕竟批评家自身也是消费者。

评思想不仅影响了其他设计师,也间接对普通消费者产生了巨大的影响。

第三节 设计批评的功能

一、宣传的功能

无论是设计的策划书、投标书还是展览的目录,人们都需要对设计作品进行分析。这种分析即便是出于炒作与粉饰的目的,也迫使设计师、策划者或文案对设计进行认真的阐释,并最终影响他人的选择与判断。

【要"恰饭"的】

况且,站在中立立场的批评家也有必要对设计作品进行重新的解释,以便更加明确地向消费者传达设计方的信息。因此,即便设计批评家尚未成群结队地出现,但设计行业对设计批评的需要仍然广泛存在。这种需要建立在设计批评所拥有的说明、解释与分析的功能之上。例如,在新手机出现之后,手机厂商都会将新产品发给网站、报刊等媒体,让一些玩机高手对新产品进行评测。这些评测并不完全是产品的炒作,相反他们通过详细的功能测试与相对公正的衡量标准来对产品进行评价(图2.18)。这些测试主要针对产品的功能,比如待机时间、上网速度、拍照效果的比较、屏幕的显示效果、产品操作的易用性等各个方面。同时也会涉及外观设计、产品做工等美学评价。但由于消费者对产品外观会有自己的选择与判断,所以这样的评测报告基本上只涉及基本功能。

这些产品的评测还包括其他电子产品以及汽车的试车报告甚至房地产的评论等等。除了卖方推出的各种报告,消费者也会撰写自己的试用或使用的心得体会,它们都对其他的消费者具有重要的参考价值。所谓的"口碑"效应正是设计批评的反映。在网络时代,这种"口碑"效应已经转化为及时的设计评论。在这个意义上,公正而符合实际的广告宣传也是设计批评的一种,它们都在力图提取、概括、夸张产品或品牌的特色与卖点。但是,对这些不同的说明、解释与分析必须分开对待。卖家的宣传常常只能姑且听之,消费者的声音更加真实可信,而那些看起来像消费者的卖家就是俗称的"托"则常常混淆视听。各种设计评论都会影响消费者的选择和判断,也会影响生产商的选择

图2.18 杂志与网络上的"汽车评测"与"手机评测"都带有很大程度的宣传色彩。但为了顾及杂志与网络等媒体自身的口碑,这些评测仍然会注意客观性与宣传性成分的调和。

与判断。

【女星如何贿赂记者?】

塔勒布在《反脆弱:从不确定性中获益》一书中提到法国作家巴尔扎克曾讲述女星是如何贿赂记者的:她们常常用实物来进行贿赂,继而让记者去撰写吹捧她们的评论;但是,那些聪明的女星则往往让记者写些她们的负面评论,因为这会让观众对她们更有兴趣。这在娱乐圈似乎是不成文的"技巧",即通过负面新闻的炒作来增加曝光率和关注度,它利用了粉丝们对于丑闻的敏感性和对明星的"窥淫欲"。这个例子告诉我们,被批评不一定是件坏事;相反,被批评也有宣传效应。在文学中同样如此,那些受到争议的著作(尤其是那些禁书)引起了人们无限的好奇心,让人想去一窥究竟。人们会想,那些出格的著作肯定有一技之长,哪怕是哗众取宠,总也有可取之处,否则不会如此受到批评家的关注:

图 2.19 安·兰德及其代表作《阿特拉斯耸耸肩》和《源泉》。有人认为她小说的畅销与那些恶意评论之间存在密切的联系。也就是说,无论正面批评还是负面批评,都有可能产生宣传效果,有时候,后者的效果更佳。

一本书遭到了批评,实际上说明它引起了真实的、毫不虚假的关注,表明它不是一本无聊的书,要知道,无聊是一本书最致命的缺陷。让我们想想安·兰德现象(图 2.19):她的书《阿特拉斯耸耸肩》和《源泉》被数百万人阅读,或者我们可以说,这本书的畅销多归功于那些粗暴阴损、试图抹黑她的评论。一阶信息关乎强度,所以重要的是评论家花了多少努力来试图阻止其他人阅读此书;或者用生活中更常见的例子来说,重要的是你花了多少工夫来贬损某人,而不是你具体说了什么。所以,如果你真的希望人们读一本书,就告诉他们这本书被"高估了",同时别忘了带上一些气愤的语调(要获得相反的效果,则采用认为书"被低估"的态度)。[18]

图 2.20 无论是有心栽花,还是无心插柳,"罗质翔"事件堪称中国手机评测行业的一个分水岭,也在客观上给锤子手机带来了充足的"流量"。

正是因为"被批评"具有相当程度的宣传效应,很多企业也善于用这种方式来制造话题,创作出"免费"的宣传效应来。在这方面,意大利的服装企业"贝纳通"、中国的手机品牌"锤子"都曾经有过"登峰造极"的"得意之作"。锤子手机不仅在 2014 年发布前,利用创作者的微博引发了许多批评和讨论;更是在锤子 T1 发布之后的"罗质翔"[19](图 2.20)事件中,体验到了"被批评"引发的宣传效应。

二、教育的功能

英国哲学家约翰·斯图亚特·米尔(John Stuart Mill,1806—

1873)在一段评论中这样说："艺术家不是被人聆听，而是被人偷听的。"[20] 这并不是说艺术家的创作不能被欣赏者直接领悟，而是说批评家对设计的评价将直接影响现在与将来的人们对一个作品的认识。

实际上，设计史上已经被人们所普遍接受并热爱的设计作品基本上都通过批评家的语言而形成经典的地位。当人们亲眼见到某个经典设计作品时，他极有可能发现它与脑海中的图像相去甚远。大量经典作品经过无数次的选择与评价已经具有了先入为主的重要地位，甚至它们像达芬奇的绘画一样让人无法怀疑它的重要性。

【教你如何鉴赏】

如果有人说菲利浦·斯塔克是当代西方的一位产品设计师，那么这句话只是一个陈述句，它只代表一个事实。而如果有人说菲利浦·斯塔克是当代最有才华的设计师之一，那么这个句子就是一个代表着价值判断的表述。而当我们每次描述这位设计师时，都将价值判断自然地与菲利浦·斯塔克（图2.21）结合起来，那么事实与判断就会被混淆起来。大量的批评文字正这样有意无意地教育消费者在内心建立设计师的地位，从而为知名品牌建立权威。

因此，当批评家认识到设计批评对消费者的潜移默化的教育作用的时候，就必须更加理性，更加富有责任心。否则批评家将会给消费者带来长久的不正确的影响力。批评家必须具有对权威的怀疑能力以及社会使命感。因为，很多批评将长久地影响消费的价值观。

同时，在对这些经典作品进行论述的同时，一批设计批评的文章成为艺术教育的经典文献。比如宗白华关于园林的论述，阿道夫·卢斯关于装饰的论述等等。在艺术史上，这样的例子更加突出，大量独立的艺术批评本身已经变成了当之无愧的艺术品。比如桑德罕（Stephen Sondheim，1930—）评论修拉（Georges Seurat，1859—1891）的画"大碗岛"（La Grande Jatte），贝克特（Samuel Beckett，1906—1989）对但丁（Dante Alighieri，1265—1321）《神曲》的观感，穆索斯基（Modest Mussorgsky，1839—1881）以音乐评价特曼（Viktor Gartman）展出的画，福塞里（Henry Fuseli，1741—1825）用图画解读莎士比亚戏剧，玛丽安·穆尔（Marianne Moore，1887—1972）翻译的拉封丹（Jean de La Fontaine，1621—1695）作品，托玛斯·曼（Thomas Mann，1875—1955）版本的马勒（Gustav Mahler，1860—1911）音乐作品，阿根廷小说家毕奥伊（Aldofo Bioy Casares）曾经提出从15

图2.21 设计批评的教育功能与宣传功能之间的界限并非十分明显。就好像关于斯塔克的官方展览一样，虽然展览本身带有教育的目的而非商业目的，但也客观上起到了宣传作用（作者摄）。

世纪西班牙诗人曼里克（Jorge Manrique, 1440—1479）的一首诗发端的一长串艺术品及评论意见。[21] 这些批评文章的优美文字使它们可以被人们在茶余饭后反复阅读，而人们则会把这些优秀批评的内容当作常识来进行接受。

【教你如何花钱】

一位国外学者在谈到明代文震亨所撰《长物志》时，谈到这简直就是"为了那些渴望得到更上流人士认可的暴发户所写的书"[22]。所谓"长物"，本来就是饥不可食、寒不可衣的身外之物（图2.22）。但恰恰是有钱人，尤其是那些经过消费学习、形成消费圈子的文人雅士才懂得"无用"的妙处——"无用"的裹小脚在古代也是"妙不可言"的。

如此看来，《长物志》简直就是中国版的《恶俗》。保罗·福赛尔写的《恶俗》一书，其副标题是"或美国的种种愚蠢"，他在书中批判了大量不合时宜、附庸风雅的消费行为，并把那些拿"肉麻当有趣的设计"称之为"恶俗"，它们往往具有"刻意虚饰、矫揉造作或欺骗性的要素"[23]，比如：

> 割破你手指的浴室笼头是糟糕的，可如果把它们镀上金，就是恶俗的了。不新鲜的食物是糟糕的，若要是在餐馆里刻意奉上不新鲜的食物，还要赋之以"美食"之名，那就是恶俗了。[24]

无论是文震亨所写的《长物志》，还是保罗·福赛尔写的《恶俗》和《格调》，他们都体现了知识阶层在消费方面的某种"优越感"，如福赛尔所说对暴发户们冷眼旁观是他们"生活乐趣中的一个重要部分"[25]。但这种批评的确也在客观上教导别人如何避免消费中的"恶俗"，找到生活里的"格调"。这是设计批评发挥的一个非常重要的作用，尽管在这个过程里，有的批评也在诱导消费者误入歧途。

由于女性消费在整个消费体系中的地位举足轻重。因此，这种消费导向的批评文章常常会面对女性群体。比如，大量的时尚杂志就起到了类似消费者"教育"的作用。只不过，有一些"教育"是通过广告或图像潜移默化地实现的。在两次世界大战之间，在美国就已经出版了很多专门针对女性消费者的著作。在《向消费者太太推销》（Selling Mrs Consumer）一书中，家政管理专家克里斯蒂娜·弗雷德里克描绘了她认为的"女性消费"的特征，"消费者太太通常依本能行事，较少靠理论和理性，并调节自己适应日常现实。而男性是十足的理论派"。而现在，这种书籍显然已经被市场淘汰了。取而代之的是各种网络"带

图2.22　图为苏州工艺博物馆馆藏的工艺品蟋蟀盆和鸟笼（作者摄）。这些做工精美、价格不菲的艺术品在古代生活中即为奢侈消费品，通过《长物志》等类似书籍被文人阶层以及更广大的消费者所接受，产生消费向往和消费崇拜。

货",产品"评测",它们仍然试图引导消费,"教育"消费者。

> **课堂练习:关于"设计师是否可以改变大众审美"的辩论**
>
> 要求:按照正式的辩论程序进行,先进行分组。在课后由各个小组分头收集资料、相互讨论,分配工作。除了正反方的四个辩手以外,其他同学也可以在自由辩论中参与进来。与真实辩论不同的是,辩论前还加入了一个"场景"还原环节。这个"小品"或短剧不仅用来在辩论前"热场",也是对正反方辩论主题的一种形象化的梳理,让观看者更加容易进入情境。正方的观点是"设计师可以改变大众审美",而反方的观点是"设计师不能改变大众审美"。(图2.23)
>
> 意义:设计师和大众审美之间的关系非常复杂。通过这次辩论,让学生们体验到大众审美在形成过程中所具有的复杂性和多样性以及设计师的工作与大众之间所形成的互动关系。
>
> 难点:从长远来看,设计师必然会通过设计作品来改变大众的生活品质并相应地影响大众审美;但在短期来看,设计师不仅很难从大众审美中获得直接的反馈,甚至还要去迎合大众审美。正反双方会在这个问题上产生分歧。

图2.23 上图均为课程中相关辩论和场景还原的照片(作者摄)。

三、预测的功能

> 我之所以如此愤怒是因为我意识到,预测并非中性事物。它会带来医源性损伤,对冒险者造成不折不扣的伤害,就好像用蛇油膏来代替癌症治疗方案,或者像乔治·华盛顿那样进行放血治疗。
>
> ——纳西姆·尼古拉斯·塔勒布[26]

【打鸡血】

预测本身就是一种批评,它带有批评所具有的主观性。因此,设计批评在预测中发挥的作用是双面的——就好像巫师在战争前的占卜有可能会鼓舞人心,也有可能会误导战争的走向。预测本身就包含着价值判断,而且"在某种意义上说,'预料'变化便是促进变化,使之成为可能"[27]。

设计批评将对未来进行判断。这种"未来"可以很遥远,也可以是"不久的将来"。当批评涉及"不久的将来"时,它将对设计的流行趋势与发展方向进行预测。比如下一季服装的流行趋势、未来几年家庭装饰的流行风格、未来电子产品的发展方向、建筑发展的环保趋势、以及在能源压力下的汽车设计方向等等。这些预测建立在基本的可参考的现实设计环境基础上,往往能清楚地对未来的设计发展进行合理的推测与正确的判断。各种概念设计都是这种预测在设计实践中的反映,许多超前的、尚未成熟的设计也反映了设计师对未来趋势的分析与判断(图2.24)。

图2.24 概念车的设计体现了设计师的想象力,同时也是企业进取精神与创新精神的体现。设计批评也必然承担起对未来设计进行预测的责任,毕竟语言上的想象是最少遇到障碍的想象(作者摄)。

【白日梦】

此外,设计批评还常常对遥远的未来进行畅想。儒勒·凡尔纳科幻小说中的很多设计想象在今天都变成了现实,而设计师与批评家也会对未来世界的设计面貌进行想象。例如在科幻小说《生态乌托邦》(*Ecotopia*, 1975)中,作者对当时的许多交通工具现状都进行了批评,并借助这个乌托邦城市的发展成就提出了诸多建议,这些建议中的一部分在今天的现实生活中已经被实现了(或者将要实现):

到处都是大型的圆锥顶亭子,亭子中间有一个杂货摊,卖报纸、漫画、杂志、果汁和小吃(还有香烟!——生态乌托邦居然没有设法禁烟!)。亭子还是微型公共汽车系统的车站,人们可以在这里等车避雨。这些公共汽车有着滑稽的电池驱动装置,

有点像旧金山人曾经非常喜爱的古董电车。它们是无人驾驶的，由一个电子设备通过跟踪埋在大街下的电子线路来操控和停止车辆（当有人没有避开它们时，还有一个安全缓冲器可以把它们停下）。为了确保人们能在停车十五秒内实现快速上下，车厢底板仅比地面高出几厘米，车轮紧靠车辆两端。座位一律朝外，只要走上几步路你就能立即坐下，或是抓住悬挂的抓手站稳。天气不好的时候，带檐的布顶会向外伸开，提供更多更大的遮蔽。[28]

显然，出于环保主义的考虑，作者设想了很多公共的、共享的交通方式，来更加合理地运用资源，这非常符合当下的绿色发展方向。比如作者提出了一种与今天的"共享单车"非常类似的设计方案，甚至预设到了这种系统可能产生的损毁、偷盗和破坏（图2.25）：

图2.25 《生态乌托邦》的作者在小说中精准地预测到了共享单车的出现以及它可能被使用者破坏的状况。许多科幻小说都有类似的"预言"属性。（作者摄）

生态乌托邦人如果要去一两个街区外的地方，通常会使用一种坚固的刷着白漆的自行车，街边停放着数以百计这样的自行车，所有人都可免费使用。白天和傍晚时分居民会骑着这些自行车到各个地方去，到了夜间，工作队会把它们放回合适的地方，以便满足居民第二天出行的需要。当我对一个友善的行人评论说，这个系统一定会让小偷和喜欢故意破坏他人财物的人乐不可支时，他激动地否认了这一点。随后他提出了一个似乎也不算很牵强的理由，即损失几辆自行车要比提供更多出租车和微型公共汽车划算。[29]

【恐怖片效应】

从儒勒·凡尔纳到卡伦巴赫，如果说他们的科幻写作是一种"美梦成真"的话，那么实际上还存在着另外一种科幻的想象，那就是"噩梦袭来"（图2.26）! 恐怖影片常常被认为是现实生活的某种"安慰"——当我们从被惊吓的黑暗空间中走出来，我们长吁一口气，庆幸那只是虚构的惊吓，而现实生活是如此平静和美好，从而感叹原本乏味的日常生活所具有的可控性和安全感——这无异于从一次癌症误诊中解脱出来。同样，对于未来社会的某种近乎悲观绝望的表达，也是对于现实社会的一种另类安慰：如果未来是如此糟糕，那么当下的混乱和不完美就已经是"比蜜甜"了!

图2.26 虽然不同于恐怖影片和灾难影片的刻意描写，但是科幻影片常常也带有阴森的气氛和压抑的情绪。（图为布拉格特效博物馆的早期科幻影片展示，作者摄）

"20世纪之前，一般的科幻小说都会描写一个更完善的地球（通常是通过新技术来实现的），而后来的幻想与科学小说（属于电脑网络制作的幻想作品）则大都描写如何从我们的现

图 2.27 在英国科幻系列电视剧《黑镜》中，各种未来可能出现的高新技术发展都被进行批判式的讨论。虽然该影片常常给人感觉灰暗沉重，但正所谓"良药苦口"，不这样表现，很难让人意识到问题的严重性。

实与未来中逃脱，他们使用的是时光机器、空间机器，或者电脑技术（特别是通过虚拟现实），或者是由网际空间的操纵者来创造出一个新的社区。"[30] 从美好的幻想、技术的崇拜转向技术幻灭和现代生活的逃避，这不仅反映了人们在新技术生活中的不满和悲观，更是对现代生活中匮乏的温情和社会关系的某种呼唤与寻找。

随着人工智能的发展和自动化技术进入日常生活，人们在面对技术时产生了一种无知感和恐惧感，这让人们变得越来越脆弱，也怀疑自身存在的价值。在英国系列电视剧《黑镜》（图2.27）中，一系列关于未来技术和设计进化的展现难免让人感到沉重、压抑和窒息。但这却是科幻批评非常重要的一面，即通过对未来可能产生的负面发展进行提前的判断和批判，从而给社会进行"预警"，拉响绝望的警报。

这种批评很难在短期内获得人们尤其是政府的重视，但却是人类想象力的一种突出表现。它常常结合了社会生活、政治经济生活的想象，并包含着对当代设计进行批判的意味。大量科幻影片都把未来社会描写成能源短缺、交通堵塞、空间匮乏、人际交往闭塞、伦理混乱的糟糕景象，并设计了许多能适应小空间与未来交通的新观念，为未来的设计发展提供了参考。

四、发现的功能

设计批评必然会对复杂而纷繁的当代设计现象进行观察。因此，批评者应该拥有一双"鹰眼"，能够敏锐地在平庸中发现出色的设计与杰出的设计师。就好像罗杰·弗莱对印象派绘画所起到的巨大推动作用那样，设计批评家也应该起到推陈出新的作用。在设计史上，由于批评家与设计师的角色长期合二为一，所以许多设计师都曾为自己的设计流派摇旗呐喊，向社会进行宣传。而设计展览的策展人则更多地扮演了"发现"的角色。设计竞赛、设计展览以及设计年鉴的编纂则更直接地发挥了"发现"的功能。通过在比赛中获奖，许多新锐设计师脱颖而出。

五、刺激的功能

设计批评是一种追根究底的反思，它建立在多元化的基础之上。批评不是对判断的炫耀，而是对判断的反思。它将激起社会与公众对一个共同话题的关注与讨论，从而将不同的声音表达出来，使人们之间获得交流。

【星星之火】

过去几年里,我与活动家拉尔夫·纳德建立了友谊,并在他的身上看到了与上文所说的截然不同的特质。除了他表现出惊人的个人勇气和对诋毁完全漠视外,他还堪称言行一致的典范。就像圣人一样心口合一,可以说他是一个凡世的圣人。[31]

上个世纪50年代,拉尔夫·纳德(Ralph Nader,图2.28)在一次旅行中曾目睹一场惨烈的车祸,这导致他开始钻研和反思汽车安全问题。他随后发表了第一篇关于汽车安全的文章:《美国汽车:为死亡而设计》(American Cars: Designed for Death)。1965年11月,经过在底特律进行的充分调研,纳德出版了《任何速度都不安全:美国汽车设计埋下的危险》(Unsafe at Any Speed: The Designed-in Dangers of the American)这一重要著作。纳德写作这本书的目的,在于"指出通用汽车为了增加销售量,仅在样式设计方面进行了大量投资,而忽视了安全性、产品的信誉以及公众的利益"[32]。他将批评的矛头对准了美国汽车行业的巨擘:通用汽车公司。

图2.28 上图为拉尔夫·纳德在他创办的美国反侵权法博物馆中的科威尔汽车前面留影,这是一种战胜者的姿态,他为之付出了巨大的努力。下图为60年代曾经风靡一时的通用科威尔汽车。

他在书中第一章专门批评通用汽车的科威尔(Corvair)车型,指责该车型很容易打滑和翻车。而通用汽车内部虽然早已发现该问题,但他们通过评估发现每辆车的改进费用为15美元——公司高层居然认为这点钱"太贵了"。然而在通用汽车公司,每辆汽车在样式上花费700美元的同时,只在安全或结构上花23美分,"1964年,该公司在安全研究上支出了125万美元,同年却增收了17亿美元的利润。据估计,这个时期的通用汽车每小时赚230万美元,除了英国和苏联,它比美国以外的任何政府赚得都多。"[33]

对于那些追逐利益的企业来说,它们常常竭尽全力来节省开支,却不愿意在安全性方面多付出一毛钱。这样的现状只有靠尖锐、持续不断的批评和"众人拾柴火焰高"的广泛参与才能有所改观。维克多·帕帕奈克也曾经在文章中抱怨过美国的汽车厂商不愿意给汽车安上高位刹车灯(图2.29),虽然这种可以大幅减少汽车追尾概率的灯具只需要花4美元:

图2.29 高位刹车灯如今已经成为汽车的标准配置,有效地减少了追尾事故的发生概率。但是,这一"常识"却是通过批评者的努力获得的结果。

近15年来,一些设计师,拉尔夫·纳德和我一直在呼吁要在汽车顶部的地方加上第三个红色尾灯。这将减少在发生严重交通事故和交通堵塞时的汽车相撞。国家高速公路管理局在纽约市、费城、波士顿和旧金山的总共12000辆出租车上安装了这个灯做试验,3个月后发现撞车的次数比以前少了54%。国家高

速公路管理局已经决定安装这种特殊的红色尾灯,因为它将便于别的司机确定车的位置,这种灯将会使每辆车多花4到6美元。果不出所料,底特律的发言人却说这是"一种看不见也不必要的设计附属物,将使每一辆汽车的造价提高几百美元"(美国广播公司新闻,1983年10月13日)。[34]

尽管拉尔夫·纳德他们并没能终结三大汽车制造商对产品样式的偏重,但他的努力绝非是毫无价值的,他们就好像是响鼓重锣,提醒了消费者要保持警惕,也影响到了与设计相关的法律制度,并最终产生了对市场的刺激:"针对美国汽车制造商只注重自身利益的做法,市场做出的另一种回应是,进口汽车的比例开始稳步上升,它们不像美国大型汽车制造商那样每年都变更产品款型。这使得消费者不必再向美国的淘汰战略妥协,而有了更多其他的选择。其中最为知名的产品可能是德国大众汽车公司的甲壳虫汽车。"[35] 随着1965年雷比科夫委员会(Ribicoff Committee)受命调查汽车安全问题,这些尖锐的批评终于催生出了1966年的《国家交通和车辆安全法案》(National Traffic and Motor Vehicle Safety Act),从而在两年后对生产模式产生实质性影响。

在这个过程中坚韧不拔的拉尔夫·纳德被塔勒布视为"圣人",而这样执着地维护公众利益并侵犯到他人商业利益的行为必然会招致敌人的诽谤;反过来说,这种诽谤也证明了其批评产生的刺激性效应:"在现代世界中,那些做了正确事情的人却遭遇了反代理问题:你为公众服务,却因此遭到诋毁和骚扰。活动家和倡导者拉尔夫·纳德就遭到了众多诽谤和斥责,很多诽谤都是来自汽车行业。"[36]

【最昂贵的一杯咖啡】

1992年,美国发生的"麦当劳咖啡烫伤案"(Liebeck v. McDonald's Corp.,图2.30)同样体现了企业在利益面前表现出的沉默,而社会监督和法律是打破这种沉默的重要武器。该案的受害者斯黛拉·莉柏克(Stella Liebeck)已有79岁高龄,当时她和外孙驾驶轿车,途经当地一家麦当劳快餐店,他们在汽车窗口买了一杯咖啡。驶离餐馆后,莉柏克需要往咖啡里添加奶粉和白糖,外孙便停住了车。在这个过程中,咖啡发生了意外泼洒,导致她大腿内侧等处皮肤严重烫伤。莉柏克的律师发现麦当劳咖啡的温度过高,竟然比同业高出了10—16摄氏度,以至于在1982至1992年的十年期间,麦当劳总共遭到七百余起咖啡严重烫伤事故的投诉。而麦当劳的辩护律师则认为麦当劳十年以来,

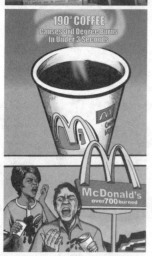

图2.30 美国曾经发生的"麦当劳咖啡烫伤案"是类似消费者权益保护中的一个典型案例,在这个过程中,媒体关注和消费者"起哄"造成的舆论压力起到了非常关键的作用。

总共售出了大约100亿杯咖啡,区区700余起烫伤投诉可谓微不足道。在这个案子中,企业出于对利益的最大化追求,以大数据和概率来设计产品特性和生产流程,忽略了产品使用的安全性。麦当劳最终自食其果,为此付出了巨额的赔偿。

在这些企业被"倒逼"进行技术改进的背后,众多批评者、监督者甚至"起哄者"都起到了很重要的促进作用。他们就好像是一种催化剂,在复杂的社会环境中,让一滩死水掀起阵阵波澜,并最终带来社会变革。这种刺激的作用必须来自善意的出发点,而不能是出于哗众取宠的目的。一方面,批评刺激了设计实践。具有创造性的批评能够助长集体的创作,它可以将受到鼓励的优秀设计中的品格带到更为批量化、也更为便宜的生产中,为实用的设计语言注入更有诗意的特质。另一方面,批评刺激了社会思想的活跃,将人们的视线从具体的设计案头转移,来更多地讨论设计与生活、社会的相关性。

第三章 设计批评的意识

第一节 批评意识是设计意识的前奏

【小心地滑】

我们在日常生活中,经常会看到商场的楼梯或地面上会写着"小心地滑""小心夹手"等提示性语言(图2.31)。这些语言既是一种善意的提醒,也是一种"狡猾"的"免责声明"——如果你滑倒了,可别责怪我噢,我已经告知你了。然而如果设计本身存在问题,这种"免责声明"真的有用吗?

在一所美术学院图书馆阅览室的入口处有一个低矮的楼梯间,这个楼梯间常被用来售卖电影光碟,加之它是寄存书包柜与阅览室之间的一条通道,所以这个低矮空间处的横梁就常常碰到个头并不高的人。显然管理者注意到了这一点,在横梁上贴上了"小心碰头"的提示纸条(图2.32)。但是,仍有大量与横梁"亲密接触"的同学在纸条上写下了自己的不满,这些批评如下:

> 我他妈的恨死你了,又撞我!!!
> 唉!! 把我撞晕了!! 好可怜!
> 不要学我5555!
> 长颈鹿们注意了!
> 不疼的!
> 果然不疼的!
> 谁说不疼的!
> 俺就不怕!
> 我就喜欢撞,管得着吗?
> 建筑的学生不能做出这样的设计啊!

结果这个充满创造力的设计批评"文本"被撕掉了,但随

图2.31 如果你看到如上图所示的各种警告标语,可要小心啦! 它们既是曾经出过"事故"的历史产物,也是"我可告诉过你啊"的未来"故事"的伏笔。(作者摄)

后贴上的"小心碰头"新告示又逐渐被人当成了发泄不满的新bbs。这个例子非常幽默地告诉我们设计批评意识的产生来源于人们对既存设计的不满。由于设计关系到所有人的日常生活,每一个人都会自然地产生设计批评意识。并非每个人都会将这种批评意识转化为文本形式,有的人只是在心里嘀咕,有的人骂骂咧咧,有的人则要去投诉(图2.33)。但是批评家会把这种意识转化为文字,而设计师则会思考如何来进行改进,也有一些普通消费者会亲力亲为地来对不合理的设计进行改进。正如佩卓斯基在《器具的进化》中所说:"不论发明家的背景及发明动机为何,他们都有一个共同特质:对既有事物的'挑剔'和不断寻求改良的强烈动机。他们不断发现日常生活或工作上所用的事物的缺点,并不断思考改进之道。"[37]

因此,佩卓斯基认为器具的缺点是器具演进的动力,而发现这些缺点的发明者"是生产技术最严厉的批评者,他不仅能看出缺点,还能提供解决方法,设计更精良的产品"。[38]发明家不仅仅埋怨器具的缺点,他们还会着手改善,并通过对这些缺点的分析,做出心目中理想的设计。实际上大多数的发明源于对现有器具的不满,而发明家与设计师们都具有一个共同特质:"挑剔"。这种挑剔不仅存在于发明家的心中,同样也存在于设计师的脑海里。设计师往往更加挑剔,因为他们不仅关注物品的功能需要,更是对物品的形式语言非常敏感。甚至一些设计本身并没有太大问题,只是因为趣味不投、风格相异就会引起他们的极大不满。而设计师的设计活动正是建立在这种批评意识的基础之上,甚至可以说,设计实践本身就是一种设计批评,一种通过新的作品来表达自己对现有设计的不满的批评类型。

【女管家的异议】

著名的美国设计师亨利·格雷夫斯(Henry Dreyfuss,1904—1972,图2.34)喜欢在夜里溜到厨房,在冰箱里觅食。当他打开冰箱时,他面对的是"瓶子和罐子组成的森林",而他需要的放在薄饼上的干酪则落在"森林"的后面,怎么也够不到。这种情况自然地激发了这位优秀产品设计师的批评意识,一种英雄气概油然而生,他决定改变这种不能忍受的状况。他设计了一个冰箱内的旋转架子,并说服通用电气公司制造了几个样品。他将样品放在家里的旧冰箱旁边,解决了他每夜寻找奶酪的窘境。对于他来说,他可以像开启档案橱柜一样打开这个冰箱,通过旋转架子很方便地找到任何他想要的东西。

但当他得意地询问女管家的意见时,她茫然地说道:"你使用它,格雷夫斯先生,我会使用另一台。"[39]原来她早已经习惯

图2.32 这个"小心碰头"告示很幽默地告诉我们设计批评意识的产生来源于人们对既存设计的不满。每个人都会自然地产生设计批评意识,虽然并非每个人都会将这种批评意识转化为文本形式,但只要有机会他们就会把批评意识表达出来。

图2.33 某住宅小区出新方案遭到市民们的质疑,该小区的居民在公示平面图上写下自己的批评。为什么为市民做好事的小区出新会在具体执行过程中出现许多问题。这与设计者未考虑到居民的"批评意识"有关。

图2.34 美国产品设计师亨利·德雷夫斯（上）。在他于1939年纽约世界博览会上设计的未来都市规划"民主城"（下）中，设计师通过对未来的预测来表达自己的批评观点。

了冰箱内所有东西的位置，闭着眼睛也能找到它们，根本不需要什么旋转的架子。这个例子一方面说明设计师不能用自己的体验来完全取代消费者的体验。这里的设计师显然是不常做家务的人，只是偶然在冰箱里翻捡残羹冷炙而已。而真正常用冰箱的人都有自己的存储习惯，甚至产生了固定的动作记忆。但是另一方面，设计师的这种批评意识却极其可贵，不仅推动了物品类型的丰富，更是形成了人类物体系进化的基本动力。格雷夫斯先生继续推动这种设计的发展，帮助"通用电气带来了改进的这种旋转架，一种半圆形的、能够做半圈旋转的装置，解决了女管家的异议"[40]。

因此，批评意识是设计活动的前奏，批评意识首先对设计师具有重大意义。一些设计研究者与教育者所强调的"问题意识"正是"批评意识"的反映。没有"批评"，何来"问题"？

那些为生活提供技术的科学家往往具有敏感的批评意识。爱迪生这样的科学家通常不放过任何事物的缺点，只要发现事物有缺点，他就无法感到满意。爱迪生曾在日记上写过："不满是进步的第一要素。让一个对周遭事物完全满意的人来见我，我一定能指出缺点来。"[41]同样，对于设计师来讲这样的批评意识同样重要。这种批评意识不一定针对技术问题，也可能针对设计中的形式问题、功能问题以及社会伦理等问题。当一些有志成为设计师的人向亨利·格雷夫斯进行咨询时，他会告诉他关键"是从现有的设计中找出问题：逛逛百货公司，仔细检视邮购目录，或只是看看自己家中的物品，然后从中找出十几种你不满意的物品认真研究，尝试重新设计"。[42]

因此，批评意识是"人在从事某种活动时的某种态度，这种态度的内容虽然不一定都能在知性的水平上加以表述，但却是人构造他的行为对象的出发点，并且决定着这种行为的性质"。[43]批评意识的特点与指向决定了设计活动的特点与指向。一位设计师的批评意识与其创作之间存在着必然联系，批评意识决定了设计创作的最终面貌。

第二节　批评意识是对设计意识的重新认识

【月光宝盒】

2017年的南京某报纸上,曾刊登了这样的一则新闻:

近日,有网友在微博上传了几张图片,图中显示郑州市社保局办事大厅一窗口柜台设计"不高不低",让办事市民"站立不安",与最近热播的《人民的名义》中的桥段极其相似。[44]

很显然,这是一条"蹭热点"的新闻;从另一个角度说,如果没有《人民的名义》的热播,这样的新闻也许根本无法成为受人关注的焦点。在电视剧《人民的名义》中,贪官丁义珍为了"节约时间",故意将信访局的窗口设计得很低,低到一般人腰的位置,来访者必须把腰弯成90度,才能与窗口内坐着的工作人员对话。该电视剧热播后,国内许多"丁义珍式窗口"(图2.35)——类似的设计不合理的公共服务设施都被揭露出来,引发舆论的关注。这些不合理的设计不论是"有意的",还是"无意的",它们都在这波批评中原形毕露、无地自容;人们更关注的是这些公共设施背后服务意识的缺失和官本位传统的张扬。换句话说,在批评意识的审视下,这些物品背后的设计意识被挖掘出来,让物品背后的各种观念之间展开了充分的对话。

如果说,上边这个例子反应出的问题更多的是细节背后观念缺失的话,下边的这个例子则是血的教训。被曝光的设计意识令人唏嘘,使人渴望能拥有一个"月光宝盒",让时光倒流,通过修改最初的设计来避免悲剧。

2013年11月14日中午,在昆明北市区美璟欣城地下停车场出口,发生了一件令人非常痛心的交通事故。一辆奥迪轿车撞向两个女子和她们推着的一辆婴儿车,导致婴儿车内一个男婴身亡。事发之后,该小区很多住户纷纷质疑建筑中存在的设计误区导致了这起本可以避免的事故。美璟欣城小区的一层都是临街商铺,虽然有3个出入口,但每个出入口前都有30多级台阶,居民进出小区要么走台阶,要么就到地下停车场里乘坐电梯。这样的不合理设计早就引起一些住户的不满。因为如果用推车带着小孩出门,必须坐电梯到地下车库,否则30多层的台

图2.35　在电视剧《人民的名义》热播后,许多地方都"惊现"了"丁义珍式窗口",这充分说明了我们生活中普遍存在类似忽视细节、缺乏服务精神的设计。

图2.36 一座教学楼内的楼梯转角。过分光滑的地砖在清洁后会变得更加危险，而毫无必要的造型夸张的楼梯扶手则阻碍了人行动。（作者摄）

图2.37 一位老年人通过一个简单的塑料挂钩将公交车内的拉手改造为一个临时的"衣架"，这种"灵机一动"显然来自对生活中遇到的不方便的反思。（作者摄）

阶根本上不去。许多老年人因为图方便也懒得走正门，经常直接到地下车库乘坐电梯。

这样的悲剧在很大程度上源于设计的失误（图2.36）。翁贝托·艾科（Umberto Eco）在其1994年所著的《如何与大马哈鱼旅行及其他》（*How to Travel with a Salmon：And Other Essays*）一书中列举了很多令人头疼的现代设计。"艾科批评的产品包括传真机、手机，还有'穷凶极恶'的咖啡壶。从'如何替换驾照'一文中，还能看出他同时对许多官僚程序不满，而这些程序也是设计的结果。"[45] 由于设计缺陷而导致事故和悲剧可谓层出不穷，在亨利·佩卓斯基（*To Engineer is Human：The Role of Failure in Successful Design*）和史蒂夫·卡赛（Steven Casey）的《人为的电击事故及其他关于设计、科技、人类失误的真实案例》中都有过详尽的叙述。

【匠人的修补】

因此，当人们在日常生活中遇见这些让人头痛的设计时，他们常常发挥自己的聪明才智，来对这些缺陷进行弥补（图2.37）。这种积极的行为，显然是对糟糕设计的批评，它无声地提示我们原初设计方案具有的缺陷以及设计师对于设计细节的忽视。这是一种对设计师设计意识的揭示和谴责，它让我们看到了设计方案仅在图纸上存在价值，并未重视现实生活中人们的实际需要——这对于设计师改善作品、提升服务而言是至关重要的批评。理查德·桑内特曾经在《匠人》中描述了一种安装在停车场每个车位后面的防撞柱。那些防撞柱设计得很漂亮，但它们下面都是很锋利的金属，很容易刮坏汽车或者割破小腿。显然停车场的使用者在使用过程中发现了这些问题，用最原始也最直接的办法来进行调整：

不过有些防撞柱已经被反过来摆，这样就安全一些。那些被挪动过的防撞柱摆得乱七八糟的，显然是手动摆的；有可能会伤到人的地方也都已被磨滑磨圆；匠人修正了设计师考虑不周的地方。这些地上停车场的灯光也是明暗不均的，有些地方突然变得很暗，可能会造成危险。于是有人在地上画了歪歪扭扭的白线，引导驾驶员驶进和驶出忽明忽暗的区域；这些都是对原有规划方案的修正。匠人做得更多，他们对灯光的考虑比设计师更加周全。[46]

文中所说的"匠人"实际上指的是那些为了把事情做好而去竭尽全力的人（完全出于内在的动力而非外在的压力），或者

说一种精益求精的精神——这种精神体现在人类的批评意识之中，推动人们在错误中获得成长。人类在这些错误中进行自我反思，从而不断地修正最初的方向，寻找正确和适合的方法。因此，对于批评家与一些设计师来讲，批评意识又是对设计意识的重新认识。它推动批评家与设计师去探索掩盖在设计作品背后的语言与意义，试图对设计的规律和设计理论进行全面的把握与表现。

这种批评意识既与好奇心之间存在瓜葛，也是教育与长期职业习惯的结果。在批评家乔治·布莱看来，任何事物的表面都不能完全地显露一只花瓶或一尊雕像，"在表之外，还应该有一个里。这个里是什么，我感到困惑，这迫使我围着它们转，仿佛要找到一间密室的入口。然而入口是没有的（除非是花瓶顶端的开口，不过那是个假口）。花瓶和雕像是封闭的。它们使我只能呆在外面。我只能看见它们的外部，它们迫使我只能看外部。我们不能真正地建立关系。我因此而苦恼。"[47]

这样的批评意识对于批评家来讲是必不可少的素质与技能，同时也驱使设计师在更深的程度上来认识自己的设计并理解他人的设计。但不管是谁，都有可能在这种批评中出现"表里不一"的评价错位。这种结果即是对设计意识进行重新认识所必然要承担的风险，同时也要求批评家必须要像设计师一样懂设计。只有真正从本质上把握设计，进入设计创造的内核，才能从理论的高度来认识、看待设计对象，进一步开展设计批评。没有对设计本质的把握，即没有强烈的设计意识，批评意识也不可能有所落实。

第三节 批评意识的广泛性

【起跑线】
美国设计批评家维克多·帕帕奈克在他的书中曾这样分析过廉价的塑料玩具对儿童设计批评意识可能产生的潜移默化的影响：

婴幼儿和刚开始蹒跚学步的儿童所玩的玩具常常是被认真考虑过的，比如费雪牌（Fisher-Price）玩具和"芝麻街"（Sesame Street）的派生产品。但这儿又出现了新的道德问题。许多这样的玩具都是由便宜的塑料制成的，很快就会弄脏、打碎或弄坏。玩这样的玩具，儿童没有别的选择，只能吸取这样一种价值：东

图2.38 材质、设计低劣的儿童玩具不仅可能有害于儿童的身体健康，也不易于审美的早期培养。（作者摄）

图2.39 曾被称为"秋裤楼"的苏州东方之门在主体成型后即迎来网友的冷嘲热讽。其外号颇有意味,不是西裤,也不是牛仔裤,而是战斗力爆炸的"秋裤"。

图2.40 南京鼓楼医院的新门诊大楼,虽然内部功能设计非常合理,但是过于丰富的外立面设计不仅引起了密集恐惧症患者的不安,而且激发了网友们起外号的灵感。

西做得都很差,质量并不重要,俗气的色彩和矫揉造作的装饰是标准,当东西玩坏了的时候就被扔掉了,取代它的东西又不可思议地出现了。[48]

价格低廉的塑料玩具的确有可能会培养糟糕的审美观(图3.38),而这种审美观又左右着他们对于设计审美的认知,最终诱导消费的选择。我们通常说儿童是没有"分别心"的,那些精心发明的高品质木质玩具可能还不如塑料扫把对孩子更有吸引力。但正是因为如此,成人对孩子玩具的挑选(也包括日常用品的挑选)就带有更多的引导性和可塑性,因为这种影响是在日常生活中日积月累发生的,并最终推动了设计批评意识的形成。

由于设计活动与日常生活的紧密关系,设计批评意识是所有人的一个广泛行为。许多人都会对他人在公共场所的不文明行为皱眉头,但是并非所有人都会对其进行制止。同样,萌发批评意识的人并不一定会把这种意识转化为批评行为。因为在今天,设计批评已经越来越成为一个专业化行为。在这里,批评意识与批评活动之间的关系是普遍与特殊的关系。

【你被人起过外号吗?】

"你被人起过外号吗?"

这好像是一句废话。几乎每一个人都曾经在生命的某个阶段成为别人嘲笑的对象——除了少数球星得到的"美誉",生活里的多数外号都带有无伤大雅的嘲笑意味。可气的是,这些外号往往还很会抓住你的特征,这种特征来自于你的外貌、声音、动作或者仅仅是名字的谐音。我们有时会对那些给我们起外号的狡猾的人怀恨在心(大多数时候我们根本不知道谁是始作俑者),但是,当我们给别人起外号的时候,则一切都变得云淡风轻、转头是空了!

从苏州金鸡湖畔的"秋裤楼"(图2.39)到南京鼓楼医院的"殡仪馆"(图2.40),我们身边从来就不缺那些刻薄但又似乎不乏幽默(因为它们抓住了特征)的外号。从设计的角度来看,显然这些外号是不公平的——就好像我们流着鼻涕的时候被别人起的那些外号一样。但是如果从另外一个角度出发,这些外号显然也体现了在普通人中存在着广泛的批评意识,即批评意识的广泛性。

这种批评意识的广泛性导致只要一有表达的机会,人们就会对设计问题进行评论。比如人们经常会给一些备受关注的公共建筑起"外号",或是用一些形象的比喻对其进行形容或嘲讽。这些"外号"必然是通过口口相传从而被社会所默许的,它

们的出现与形成体现了广泛存在于社会中的批评意识会通过各种途径上升到媒介的表达中,并被其他人接受。

查尔斯·詹克斯在《后现代主义建筑语言》中曾经列举了不同人针对悉尼歌剧院的评论,这些评论都是生动的比喻(图2.41)。比如建筑师自己将建筑物外壳比拟为球体表面(例如桔子)和飞行中的鸟翼,很多人都曾用白色的贝壳和帆船来象征它,有批评家说它像花朵绽放的过程,澳洲的学生则说他像"正在行房的乌龟",此外还有"撞烂的一堆东西""没有生还者的车祸""互相吞噬的鱼""在争球的修女们"[49]等比喻。这样的比喻在设计史上层出不穷,1851大博览会的展馆水晶宫被称为一根"大黄瓜",1972年慕尼黑奥运会场馆的设计被比喻成"一块扔在地上的抹布"。

这样的比喻可能有的出自批评家之口,有的来自民间的智慧,它们都反映了设计批评的批评意识与其他艺术不同,是一种非常广泛的批评意识。设计批评也因此在一个最广泛的层面进入普通百姓的生活,与每一个人都发生关系。

另一方面,在设计史上还有一个有趣的现象,即"被辱骂的名字成了正式而有趣的专有名词。事物成长的历史就与批评有着关系,就好像很多伟大人物的外号都是被人骂出来的一样"[50]。吉迪恩(一译"基提恩")先生论述的证据是美国民间建筑中的"气球构架",这个名字在当时有很强的嘲笑意味。起外号的人就是那些轻视这种构造的老古板技工们,显然他们觉得这种结构不够坚实牢固。但是,这个外号却在嘲笑和辱骂声中生存下来,反而成为一种形象生动的名称。在这个意义上,被起外号也许不是一件坏事,至少说明有人关注你。或许,还说明了你的某种特征出人意料,它有可能成为你未来的一笔财富。

图2.41 作为悉尼象征的悉尼歌剧院通常被人视为海边美丽的白帆。但也有许多人表现出不同的看法,这说明在人们的批评意识之间存在着巨大差异。

第四节　批评意识之间的矛盾性

【扇商和伞商】

在1985年的电视连续剧《济公》中,曾有一个这样的细节:江南某地,天降大旱,烈日炎炎。两个商人相遇,一个喜来一个悲!原来,一个是卖扇子的,一个是卖雨伞的!济公随后不禁"疯癫"地哼唱道:"哈哈,啥叫满意?你满意来,他不满意;他满意来,你不满意"。在设计中同样如此,从不同人的角度去看,

设计作品也有不同的"好"与"坏"。

国内某个电视访谈节目曾经与一家知名国际4A广告公司合作,举办过一次电视直播的设计师"招聘秀"。来参加招聘活动的包括两位有一定设计经验的年轻设计师和一位大学刚毕业的平面设计专业研究生。这三位应聘者按照该广告公司的要求,为一个虚拟的女性运动饮料品牌设计从包装到广告推广的整体视觉形象。在最后三个提交的设计方案中,那位研究生的作品显然很有创意,饮料瓶的造型不仅很女性化,而且放在超市里一眼就能和其他类似的商品区分开来。但是,最后的评选令我大跌眼镜。一位有两年工作经验的年轻设计师拿到了大奖,得到了这个难得的工作机会,而他的作品在三个方案里看起来最普通,似乎和超市里的成品之间没有什么区别!

个中原因耐人寻味。各种选评活动本身就是一次有目的性的设计批评活动。这次"招聘秀"的几位评委就是该广告公司的高管,他们的选择显然带有强烈的实战性倾向。他们更能接受那些马上就可以在市场中投产的设计方案,而不会在一个太过于超前、具有风险的作品上浪费时间和精力。但是,如果这次比赛的评委来自艺术院校,结果则会完全不同。因为,在艺术院校的教学中,"创意""原创性""创造力"这些标准是最被重视的——这就是批评意识的差别所导致的结果。不同职业产生了不同的批评意识,并最终导致了两个完全迥异的评价体系。

虽然某个特定时期的设计批评会有某种共同的特征与倾向,但是设计批评的意识却带有更加明显的矛盾性。设计批评的目的不是要所有人都来同意某一个判断,而是要对某些不言而喻的设计现实与设计思想提出责问。批评意识的矛盾性具有积极的意义,它有利于在各种设计实践中挖掘出各种已经被人们所默认的思想,并论述它们的非必然性,从而为各种设计变革提供激励性的环境。

【巴别塔】

这种批评意识的矛盾性主要来源于知识结构的差异。这种知识结构的差异产生于国籍民族带来的语言、信仰差异,个人的教育与生活工作经历差异,以及性别差异等。在神话传说中巴比伦塔建造的失败主要源于语言差异,而语言差异是带来批评意识差异的重要原因(图2.42)。在国内广告界存在的不同评价体系则源于职业的差异性。

决定设计批评意识差异化的原因很多,比如性别、年龄、国家、种族等客观原因,也包括教育、生活环境与经历等主观原因。比如,在19世纪末对维也纳环城大道(Ringstrasse)的批评者

图2.42 图为彼得·勃鲁盖尔的名画《巴别塔》及其建造者劳动的细节(作者摄)。据说语言差异是巴别塔建造失败的原因,这也导致了不同国家、地域的群体在批评意识方面具有极大的差异性。

中，最富有代表性的卡米洛·西特（Camillo Sitte, 1843—1903）与奥托·瓦格纳（Otto Wagner, 1841—1918）在批评意识方面的差异性便很好地说明了生活经历与教育对设计批评意识的影响（图2.43）。美国学者卡尔·休斯克在《世纪末维也纳》一书认为："跟西特一样，这位思想家（奥托·瓦格纳）的社会背景和思想关系，清晰地体现在他对环城大道准则那富有创造性的批判上。"[51]

奥托·瓦格纳的父亲虽然出身贫寒，却成功地做了法院公证人。他的母亲则来自一个富裕的官宦之家，她从小就培养儿子新的企业家价值观。而出身于手工艺匠人之家的卡米洛·西特在父亲的耳濡目染之下，从小就具有手工艺的浪漫情怀。因此，在西特批判环城大道体现了无情的功利理性主义并忘却历史价值的同时，瓦格纳则认为环城大道的历史主义错误地把建筑沦为考古研究的产物。同样的环城大道，在一个批评家眼里忘却了历史，在另一位批评家眼里却成了历史主义的一潭死水。原因就在于，他们的批评意识在不同的生活环境与阶级立场下大相径庭，"西特试图扩展历史主义，把人类从现代科技和功利当中拯救出来。而瓦格纳却与之相反，他想要压制历史主义，来迎合一贯理性的城市文明价值观"。[52]

知识结构与社会身份的差异必然会带来完全不同的价值观，而建立在不同价值观基础上的批评意识也自然会发生巨大的分化。另一方面，当代社会对多元化批评精神的认同也会自然地导致批评意识的差异性。现代社会越来越强调人的个性，每个人的观点都会在理论上获得尊重。因此，批评意识受到多元化趋势的鼓舞，也必然会呈现更加多样化的面貌。

图2.43　在19世纪末对维也纳环城大道（作者摄）的批评者中，最富有代表性的卡米洛·西特与奥托·瓦格纳在批评意识方面的差异性便很好地说明了生活经历与教育对设计批评意识的影响。图为维也纳环城大道现状。

第五节　设计批评意识的细分

一、功能意识

【带轮子的点唱机】

在各个艺术领域都出现了这种创造力偏离正道的现象，它不单给我们带来了不实用的茶壶，样子丑陋的茶杯，肚子往里凹陷的花瓶，还带来了坐伤人的椅子，装不了东西的箱子，以及外形奇丑、荒谬、不合规范的房屋——我的雕刻家朋友啊，那些房屋上面无用的雕刻布满污垢。刀法没有分寸，让人无法原谅。我们生活在一个不适宜居住的混乱环境中，不是吗？[53]

图2.44 受到喷气飞机技术的启发,汽车设计变得更具流行和时尚的气息,而忽视了基本的功能需要,甚至塑造了一种虚假的功能性想象。

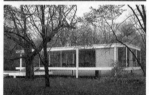

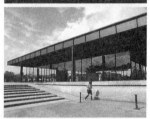

图2.45 密斯·凡·德·罗对"形式主义"批评的反驳体现了设计批评中功能意识的普遍性。即便是以功能为核心的现代主义设计也会遭到功能角度的批评。上图中图为范斯沃斯别墅,下图为柏林国家美术馆。

柯布西耶的这段对设计艺术"偏离正道"的评语几乎都产生于一种朴素的设计批评意识,即功能意识。我们很少会指责绘画、音乐等艺术门类缺乏实用性(尽管它们的确是有实用性的),但是设计艺术却始终难逃功能意识的批评之网。由于设计是一种经过美化的实用之物,因此设计批评的功能意识是设计批评最重要的意识之一。一个在功能上不能满足需要的设计作品,将不能在设计评价中占一席之地,会很快被消费者与市场抛弃。因此,设计批评的功能意识是指在设计批评的过程中去判断功能的要求有没有被充分地满足。

设计史上大量的批评实例都与功能与形式之间的关系有关。在工程设计中,功能评价一直都是设计批评的绝对标准。工程设计中的美似乎都是完美功能设计的副产品。然而在艺术设计中,由于审美因素、消费因素的介入,这个问题变得更加复杂与微妙。尽管艺术设计中包含各种不确定与不理性因素,但一般的设计作品仍然强调功能因素的基础地位。一个在形式上非常成功,同时又能满足功能的基本需要的设计作品被视为成功的、好的范例;而一个虽然造型美观但功能完全被忽略的设计则常被视为带有"形式主义"的嫌疑。

20世纪50年代后期,著名的产品设计师雷蒙德·罗维曾经批评当时极为流行的有尾鳍汽车(图2.44)。他在1955年的一次演讲中,将这种流行的设计比做"华而不实的商品""带轮子的自动点唱机"[54];作为非常成功的商业设计师,罗维还曾经写过《精益求精》一书,他显然非常理解工业制造中的商业元素。但是,他显然对这种违背机械原理和制作技术,纯粹只考虑商业风格和流行元素的设计方法嗤之以鼻。他曾设计了更符合空气动力学原理的汽车,但却由于缺乏喷气时代的象征性暗示而并未获得巨大的商业成功。但是,从长远来看,罗维的功能主义批评显然具有一定的合理性:披着飞机外衣的汽车很快就过时了。

【如何在孪生姐妹中选择?】

密斯·凡·德·罗设计的范斯沃斯别墅(Farnsworth House,图2.45)等建筑曾被批评为"形式主义"的作品。设计师这样来对这种批评进行解释:"如果你遇上了一对孪生姐妹,同样的健康、聪明而且富有,都能生孩子,但是其中一个丑,一个美,你会娶哪个呢?"在这段反驳的文字中,密斯显然在强调在他的建筑作品中,功能性已经被首先满足。但是很显然,当设计师痴迷于其设计本身时,很容易走进一种"为艺术而艺术"的状态,一种"形式主义"的陷阱。

1926年至1928年，哲学家路德维希·维特根斯坦致力于为他的姐姐在维也纳昆德曼街设计和建造一座楼房（图2.46）。对于这位建筑爱好者而言，这是一个非常好的实践机会。由于不用担心造价和工期，维特根斯坦在设计方面既拥有极高的自由度，又很容易坠入某种陷阱，把这个项目当成是一个纯粹的形式游戏，用来囊括所有他梦想中的形式上的可能性：

维特根斯坦将其在工程学方面的才华倾注于诸如取暖器、钥匙之类的物品和厨房等地方，而这些都是当年的建筑师不屑一顾的。由于特别有钱，他无须使用市面上常见的东西，一切都是专门定制的。比如说厨房窗户的把手就特别漂亮：这个把手很特殊，因为它是少数根据实用功能而不是为了展现形式而设计的硬件。但这座楼房的门把手再次反映了维特根斯坦对比例的痴迷；各个房间都很高，但所有的门把手都安在地面和天花板的正中间，所以用起来特别困难。在穆勒别墅，卢斯根本就没有留心这些硬件的细节；取暖器和管道往往被隐藏或者包裹在木头和石头的后面。[55]

图2.46　哲学家维特根斯坦为他姐姐设计的住宅（作者摄），这是一次让这位建筑爱好者进行实践的好机会。也正因为其业余的身份，他缺乏充分考虑功能需求的经验和技术。

对于这座由哲学家设计的建筑，很多批评家曾给出了毁誉参半的评价。许多建筑师对这个作品持一种包容的态度，认为它没有作者自己想的那么糟糕，他们甚至不接受作者自己的评价，甚至认为那是这位哲学家患病之后的臆语。如果仅从形式语言出发，这个作品既独特又纯粹。但是显然维特根斯坦的姐姐并不喜欢这个冷峻的、没有生气的空间。哲学家本人也逐渐地意识到了问题之所在，成了"自己最严厉的批评者"[56]。他在1940年写的私人笔记中提到，这座建筑"缺乏健康"，缺少"自然的生活气息"[57]。

值得注意的是，设计批评的功能意识在现代主义之后获得了前所未有的提升。美国建筑师沙利文的"形式追随功能"以及阿道夫·卢斯的装饰罪恶论都对后来的设计思想影响巨大。虽然在他们的作品中仍能看到大量的装饰，但通过他们的批判，现代社会对任何忽略功能的设计已经产生了天然的怀疑心理。

二、仪式意识

图2.47　阿道夫·卢斯在布拉格设计的穆勒住宅（作者摄），作为维特根斯坦的挚友，卢斯的建筑内部并不像外观那样冷峻，相反，丰富的材质和色彩的运用让家庭充满了温馨感。

一物可不计代价而求之，
　　然则趣味之上者，感觉也。

——蒲柏

图 2.48　上图为英国著名诗人亚历山大·蒲柏,下图为画家比亚兹莱为蒲柏讽刺长诗《鬈发遇劫记》所绘制的插图。

英国18世纪的著名诗人亚历山大·蒲柏（Alexander Pope, 1688—1744,图2.48）曾写过一些关于建筑和园林设计的文章。他在其代表作讽刺长诗《鬈发遇劫记》（*The Rape of the Lock*, 1714）中更是对英国上流社会的无聊生活提出了批评。蒲柏曾这样批评大型化的英国贵族乡村建筑："此颇上佳,而就寝之处何在？进餐之所何往？"

批评的主要原因就是这些住宅的巨大尺度是非人性的,并且是违背功能性需要的。与蒲柏相似,法国批评家也曾经对18世纪规模宏大的英国乡村住宅进行激烈的批评。这其中典型的是关于牛津郡附近的布莱尼姆宫的争论,它由约翰·范布勒爵士（Sir John Vanbrugh, 1664—1726,图2.49）在1705年设计。对此类批评表示不满的佩夫斯纳曾经如此勉强地承认该建筑尺度对于功能性的影响："然而,唠唠叨叨重复厨房与仆人专用房间远离餐厅的这一事实似乎相当不光明磊落——事实上双翼之一,与有马厩的另一边相对,这属于一种为人接受的帕拉第奥传统。仆人也许不得不走很长一段路,在他们到达目的地之前,热菜也许早已彻底冰冷。对于我们而言,那似乎是一种功能失误。"[58]

佩夫斯纳在辩解中首先认为对于舒适的感受,英国人与法国人截然不同。其次,他认为这种宏伟的设计本身就是为了炫耀而不是为了舒适。再次,既然业主本身对此毫无异议而且还乐在其中,那么为何要"皇帝不急太监急"呢？他在书中这样说道："范布勒和他的主顾反倒认为这样的争论特别低劣,他们有足够多的仆人。较之他们自身承担的礼仪,我们称作舒适的东西,无关紧要,这些礼仪十分严格,超乎我们的想象。一座建筑的作用不仅是功利性的,还有一种理想化功能,布莱尼姆宫确实取得了这种功能。"[59]

显然这种超大尺度的设计带有很强的炫耀性,它用显而易见的浪费铺就了一条具有仪式性的红地毯。大量豪华的皇家设计具有这样的特点,今天的奢侈品设计同样如此。而在庆典设计如婚礼中,仪式性的效果本身就是设计的基本目标和评价标准。为了达到这一烘托气氛的视觉效果,"浪费"成为必然（想象一下那些被燃烧的纸钱、爆炸的鞭炮,还有一次性的庆典花车）,而物品的功能则在仪式化的过程中不断地"让位",直到其功能本身蜕变为一种完全的"仪式"。因此,在面对仪式化设计时,评价者的批评意识会下意识地发生转向,而自然地去衡量其仪式感的完成程度和在视觉及心理上发生的效应。

图 2.49　英国建筑师约翰·范布勒爵士（上图）设计的布莱尼姆宫（下图）曾经因为其非人性化的巨大尺度而引起争议和批评。

三、审美意识

【三寸金莲的漫步】

"在外面散步的人,由麦德莲(Madeleine)至埃泰尔(Etoile)必须走最短捷的路线吗?相反的,他们倒要走远一点的路。他们之所以要在同一条街道上往复的走或是转三四个街角,就是这个道理。"

——梯耶尔[60]

这段话是法国人梯耶尔对奥斯曼先生的批评。很显然,奥斯曼对于巴黎街道包括郊区道路的重新改造完全遵循了"两点间距离最近"这个基本的数学原则。这是完全遵循效率原则的理性思考的结果,但是在一些批评者如梯耶尔眼中,这种效率原则不适合所有道路。比如对于散步者来说,这种直线道路毫无美感而言。如中国园林内部的路径那样,有些道路虽然让人多绕几个弯,但却更有审美价值。

从不同的批评意识出发,人们会得到完全不同的结论。在奥斯曼看来,梯耶尔对美的诉求显然是种"矫情";而梯耶尔则会认为奥斯曼非常"不解风情"。这种对设计作品进行评价时带有的复杂、微妙的意识变化说明了功能意识虽然重要,但却不可能单独地发挥作用,它必然会与其他类型的设计批评意识共同指导设计评价。这其中对功能意识影响最大的就是审美意识。

设计批评的审美意识是每一个设计评价者的自然反映。它决定于设计评价者从小受到的审美教育以及整个社会审美观的影响。审美意识不仅贯穿了评价者对设计作品的使用与体验过程,甚至有可能先于功能意识而出现。毕竟在使用一个设计品之前,评价者就可能先在视觉上对其进行审视。而对于一些特殊时代的设计品而言,审美意识甚至可能会超越功能意识。比如中国古代流行的三寸金莲以及西方长期盛行的女性胸衣,它们都在功能上具有重大缺陷,影响了女性的身体运动并对身体的健康带来巨大伤害。但由于特殊时期社会审美观的驱使,它们不仅逃避了功能的怀疑,甚至逃脱了道德的指责,成为一时的风尚(图2.50)。

图2.50 人们对设计中美的评价常常会脱离功能的限制。紧身胸衣尽管不利于身体健康,但却可以成为一个时代的时尚主流。

【颜值即正义】

而在成熟的商品社会中,在外观上不成功的设计很可能会导致市场失败,从而使其功能也不能获得承认。性能强大但造型中规中矩的产品难以在市场立足,这说明消费社会中外观对

图2.51 英国在20世纪六七十年代曾经引进的"莫斯科人"牌轿车,以结实、耐用为主要卖点。

图2.52 作为出租车的Checker汽车,虽然有其功能方面的优势,但是显然无法满足家用轿车的多样化需求。

商品而言重要性获得了提升。一个消费品寿命的终结已经不再决定于产品物质寿命的结束,而取决于外观审美寿命的长短。因此,设计批评的审美意识变得更加重要,甚至会成为消费者选择产品时的第一评价意识。

如果我们教条地遵循"形式追随功能"这一现代主义的批评标准,那么几乎所有物品的外观都将变得面目相似。这样是否就能够减少设计和制造方面的支出,从而削减产品的价格,并让消费者得到真正的实惠呢?福特主义的失败在很大程度上否认了这种可能。在1966年保罗·巴兰和保罗·斯威齐所写的新左翼书籍《垄断资本》中,他们通过计算得出结论:"每年再加工汽车的成本占了汽车价格的百分之二十五。减去为追逐时尚而花费的不必要的钱,去掉汽车制造商和交易商的利润,减去为了不必要的马力而花费的汽油钱,他们得到的结果是,一辆社会主义者的轿车是底特律汽车价格的四分之一。"[61]

如果仅从效率的角度思考,很多人都觉得这样的观点很有说服力。于是,英国曾经在一段时期内引进了俄国的莫斯科人牌轿车(图2.51),他们原以为这种轿车会像农用拖拉机一样,虽然外观丑陋,但是便宜耐用(这实际上是种误解,就好像有时候人们觉得长得漂亮的男人一定花心,长的丑的男人一定老实一样);与之相类似,美国也曾短暂地流行用Checker汽车(图2.52)做家庭用车的潮流,这种车非常笨重,是为了用作出租车而制造的。但是很显然,这些车型的引进并不成功。

在短期内,这些苏联式的"社会主义者的汽车"引发了人们的好奇;但是,随着猎奇心理的褪去,人们在汽车消费中的复杂性逐渐呈现出来。人们不仅有"价格低廉"的需要,更有"外观时尚"的追求,还有"求新求异"的渴望。因此,"由于配额生产缺少竞争的压力,苏联的汽车制造者生产的只不过是老爷车而已。莫斯科人牌和之后的尤格牌汽车都没有在西方市场获得成功。东德生产的特拉班德和这个政权一起结束了生命。苏联最后从意大利那里购买了菲亚特汽车的工厂"[62]。

就像一些网络"名言"说的那样,既然长得漂亮的男人和丑的男人都会花心,那还不如找个漂亮的。尤其是当商品消费的层次变得多样化时,人们对不同类型、不同档次的消费品的审美批评意识是完全不同的。对于一些耐用消费品,功能性可能会成为设计评价的重要参考。而对于一些可有可无但同时又可以提高生活品位、趣味的消费品而言,审美评价意识则显得更加重要。同样,在不同的建筑类型(比如生活住宅与博物馆)中,审美意识的表现也同样差别明显。

四、文化意识

有的时候,一个设计作品不仅在功能上不尽完美,在价格方面虚高不下,而且在审美上也是差强人意的。但是,这种本不应该存在的物品不仅到处盛行,而且似乎必不可少。它们常常是某种文化的产物,服务于该文化语境中人们的消费心理(图2.53)。因此,设计批评需要具有这种"文化意识",否则很容易进入一种对设计过于理性化的评价体系中去。

在一次学术研讨会上,设计史学家维克多·马格林对唐纳德·诺曼的批评就体现了这种文化意识的重要性。众所周知,唐纳德·诺曼是一位认知心理学家,也常常公开指责商品设计中的细节问题。马格林认为诺曼的批评观是一种典型的实用主义,他仅仅考虑产品的功能性是否得到了顺利的实现,而形式本身的内涵并不重要。马格林认为这种批评显然忽视了设计中的文化问题,而把设计完全等同于工程技术,这种观点很有可能源自于诺曼自身知识结构的缺陷:

> 诺曼本来可以不这么赤裸裸地对那些无意义的观点进行斥责,但是,他的想法暴露了自己对设计文化的严重忽视。他认为大多数设计者并不懂得如何设计一款性能完好的产品,但是此种言论只会出自于那些不熟悉历史和当前设计行业的人。诺曼认为许多产品的设计并不理想这一观点是值得商榷的,但他却把狭隘的议题作为设计思路的核心,这确实是不合时宜的……[63]

设计的功能性虽然是物品存在的基本价值,但是在复杂的文化背景中,物品逐渐受到不同时期、不同地域的文化影响而产生了复杂性。文化是形成设计艺术多样性的物质和精神源泉。如果完全以实用主义的观念来批评设计艺术,就等于是否定了设计艺术的复杂性和多样性,将设计艺术史简化为工程技术史(实际上,后者也受到文化的影响)。

设计批评的"文化意识"与"仪式意识"之间有相互重合之处。大部分的仪式设计最终都会成为一种固定的文化模式,因此,设计批评的"仪式意识"中包含着"文化意识"的成分。反过来,并不是在所有的"文化意识"中都能看到"仪式意识"的明确内容,"文化意识"显然更加具有普遍性,也更容易影响到批评者的思考过程。

图2.53 被设计为鱼形状的装饰品摆设(上)、酒瓶(中)、植物油瓶(下),这样的设计"创意"只有在一个文化体系中才能定位它出现的原因和存在的意义(作者摄)。

五、社会意识

如果说设计批评的功能意识与审美意识是设计批评中自然发生的批评意识,那么设计批评的社会意识与伦理意识则是一种明显带有反思性质的批评意识。它通常被掩盖在普通的消费与鉴赏过程之中,只有当批评者有意识地对设计问题背后的原因进行思考时,它才会浮出水面,成为指导设计批评的意识源泉。

【人民的名义】

今天,我们在设计过程中引入了服务设计的概念,尤其是强调社会服务的重要性。其实,这一直都是设计行业追求的目标,只不过形式和名称不同而已。现代主义时期,先锋设计追求无风格、无差别,能为所有人服务的平等设计。虽然在商业体系中,这种理想不可能实现,但是这种批评态度具有典型的社会意识。

在包豪斯的设计师安妮·阿尔伯斯眼中,密斯设计的优雅的、流线型的、毫无装饰的巴塞罗那椅显然是新技术的某种表达,在形式上也和包豪斯的钢管家具有某种相似之处。但是,安妮·阿尔伯斯用一个词来评价它:花哨。她认为:"皮革和铬合金很像她舅舅的希斯巴诺—苏莎跑车用的材料,而且还有自身重量的问题。密斯的椅子很重。这就意味着,它们很难挪动,运输花费也很大,这些都和包豪斯的很多设计理念相矛盾。它们也太昂贵了。总之,它们是为皇室设计的,而不是为了广大的人民群众。"[64]

的确,巴塞罗那椅是德国馆开馆时,给阿方索十三世国王(King Alfonso XIII)和维多利亚·尤金妮皇后(Queen Victoria Eugenie)准备的御座。尽管巴塞罗那椅抛弃了传统皇室家具的一些奢华语汇,但是显然它面对的消费者并非大众市场,因此在安妮看来,"这些椅子和它们的设计师共享着另外一个缺陷。它们体现了最完美的技巧,却包含着一丝冷淡"[65]。

【"后现代"的中国】

在现实生活中,很多设计问题都是复杂社会问题的演化。如果不去分析设计背后的社会原因,就很难解释一些设计问题出现的原因。比如在国内设计中普遍出现的欧陆风情现象,就是某种崇尚西方生活方式的社会意识的缩影(图2.54)。大量的欧陆风格生活住宅、政府办公建筑的出现并不是孤立的现象,它与家庭装饰、家具设计中的欧陆风,欧式骨瓷与仿骨瓷的盛

图2.54 中西结合的中国当代民居与家庭装饰(作者摄)。

行,以及大量用"威尼斯""德芳斯""新奥尔良"等西方地名或"伪"地名来命名的住宅小区一样都是盲目崇尚西方生活方式的代表。

在一些地区清明节烧纸钱的行列中,甚至出现了纸扎欧式别墅的身影(图2.55)。这种现象形象地告诉我们欧陆风格的设计已经潜移默化地成为富裕甚至奢侈的代名词。西方的华丽地名取代了中国传统的街巷名称,富裕的江南小镇则变成了西方别墅群,政府的办公大楼摇身一变化身为美国白宫,明明是中国土著却假装中文说不顺溜,还有电视广告里满眼的洋模特与混血模特——这些改变中国设计面貌的元素无不说明中国的社会发生了巨大变化。

而这一切变化发生在今天一方面体现出当代价值观与审美观的混乱,另一方面也表现出某种"合理性",即当我们的文化与艺术不能产生巨大吸引力的时候,它将自然地去模仿其他的文化与艺术。然而这种模仿是表面的、粗劣的、低级的,就像这些图片中的建筑一样,它只是外面的一层没有灵魂的躯壳。而设计批评者身置其中,如果不能去思考形式背后的社会原因,不能以批判的精神去反思设计现象,那么就不可能对设计现实起到任何积极的意义。因此,设计批评的社会意识就是要穿过设计的表面现象,从历史演化和社会变迁的角度对设计作品进行批评,承认社会意识形态对设计发展的制约与影响,从而担负起通过设计批评与设计实践推动社会进步的历史责任。

六、伦理意识

我们的父母、祖父母和我们一样,生活并且仍将继续生活在比任何已知时期更加可怕的环境中……谎言成为法则,真实难得一见。[66]

——贝尔拉赫

【你撒谎】

"你撒谎!"

这句话几乎成为我们从小就会说(或者经常听到)的一句道德指责。这是一句很重的话!重到令人难以承受、欲哭无泪。在设计批评中,这句"重"话也常常出没,成为批评者相互指责的利器。尤其是现代主义早期,无论是卢斯的装饰批判,还是未来主义的疯狂呐喊,他们都将那些缺乏新意和创造力的折衷主义设计称之为"谎言"或者"犯罪",它们令人"羞耻",例如荷兰建筑师贝尔拉赫也曾经宣布当时流行的建筑是"羞耻的、模仿

图2.55 流行一时的"托斯卡纳风格"(上)别墅和大市场上出售的西式别墅纸钱(下)分别反映了生活中已经被实现的和未被实现的物质梦想。(作者摄)

图2.56 购物网站上身穿本命年红色秋衣的洋模特(上)和商场里无处不在的洋模特面孔(下),无时无刻不在提醒我们被市场"孕育"出来的几十万洋模特大军意味着什么?(作者摄)

图2.57 荷兰建筑师贝尔拉赫（上）被称为现代主义建筑的先驱之一，他设计了结构清晰、缺乏装饰的阿姆斯特丹证券交易所（中、下），并通过红砖的堆砌来突出建筑的结构。

的、撒谎的"[67]，而他则通过阿姆斯特丹证券交易所（图2.57）这样的建筑设计作品来净化这种空气。

在社会审美整体停滞不前，而先锋派又蠢蠢欲动的时代，这种道德批评意识体现出设计新势力的整体不满和受压抑的情绪。当精神压抑到一定的火候，火山就将发生激烈的爆发，就好像在十九世纪和二十世纪之交发生的那样（比如在维也纳）。贝尔拉赫以道德为武器的批评体现出现代主义的出现需要一种强有力的批评力量，这种精神召唤出一股汹涌澎湃的批评潮流。这还不够，它甚至还需要从道德的层面，在裹夹着它的不满的情绪中，来给予旧势力致命的一击。其实，无论是现代主义或是后现代主义，以及其他任何设计的潮流，都是从"道德"批评开始的，它们就好像小伙伴互相指责对方"你撒谎"，给予对方致命一击，从而占据道德制高点。

【你浪费】

在意识到设计在推动消费方面发挥重要作用的同时，设计给资源带来的浪费也成为一个重要的批评话题。设计批评的伦理意识是一种综合的意识，它不仅包括人与环境之间的关系，也包含着人与物，人与人以及人与社会之间的关系。

绿色设计观念的提出，本身就包含着对工业设计及建筑的批判性反思。而一些针对广告的批判，则能深刻地指出广告在塑造消费者禀性时的危险性，以及广告对价值观进行宣传的可能性。所有的设计伦理批判都建立在对商品社会进行反思的基础之上。在商品社会中，漂亮的、不断更新的外观设计推动消费者提前结束旧产品的使用寿命，而华丽的包装则成为吸引眼球、增加消费者面子的废弃物，方便实用的一次性产品为地球带来了更多的垃圾，广告则教会消费者如何通过消费建立不同阶层之间的消费区隔。不堪重负的地球环境促使人们不仅对过度设计，甚至包括设计本身进行了反思与批判。这使得设计批评的伦理意识越来越深入人心，成为设计批评中越来越受到关注的重要方面。一个好的设计应该在实现功能与外观之前就已经考虑到自身与环境之间的关系问题，否则很难得到专业领域的良好口碑。

在1992年1月纽约库珀联盟举办的"世纪末的设计"主题讨论会上，平面设计师提波·卡曼（Tibor Kalman）和设计杂志《大都市》（*Metropolis*）的评论家凯瑞·雅各布（Karrie Jacobs）以"新千年即预示着未来灾难"为演讲主题，严厉地批评百得（Black & Decker）用以分隔咖啡机过滤器的塑料装置纯属多余，并把它作为一切毫无价值、挥霍浪费的产品设计的代表。他

们声称:"不幸之处在于这种问题是有能力在设计过程中避免的"[68]。这样的设计批评具有敏锐的伦理意识,批评家没有仅仅针对那些给人带来虚荣心的"多余之物"(从本质上说,满足虚荣心也是一种设计目的),而将火力直接对准了那些通过设计本可以避免的资源浪费。不论是出于疏忽还是一种技术的"炫耀",过于复杂的多余之物在设计中完全可以避免。

应该指出,在设计批评的伦理意识越来越获得重视的同时,它已经与设计批评的功能意识、审美意识、社会意识更加紧密地结合在一起。它们共同形成设计批评的综合意识。如果完全出于某一种批评意识来对设计作品进行评价,将很难获得设计的全面认识。比如,如果完全从伦理意识出发,大多数设计都将难以为续,因为很难在设计中完全避免对环境的破坏。同样,单独的功能意识与审美意识都不能全面地认识设计的意义。

第六节　女性主义设计批评意识

女性主义批评被看成是20世纪最重要的批评流派之一。但是,与其他的批评流派或批评方法不同,女性主义批评的根本来源是根藏于人类内心的性别意识。当性别意识被激发时,女性开始发现被隐藏、被压抑的性别批评,并最终将批评意识转化为观察、理解、认识世界的新方法(图2.58)。

一、女性主义批评

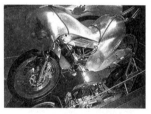

图2.58　上图为20世纪80年代日本东京CK公司设计的"夏娃马齐娜",下图为"设计批评"课程中学生设计的"美女垃圾箱"(作者摄)。这两个作品都带有设计师明显的男性意识。

　　无论你怎么吩咐
　　我都无条件的服从
　　像是听从上帝的命令
　　上帝是你的法
　　你是我的法
　　不想知道更多的事情
　　是妇女最幸福的认识
　　　　　——弥尔顿《失乐园》

欧里庇德斯在《希波吕托斯》中也曾经说过:"我们女人生来就极缺乏做好事的才干,但对于各种残忍凶暴的行为,我们却最有办法。"——这样的文学描述在传统的文学作品中屡见不

鲜。充斥于小说中的善良仙女与蛇蝎毒妇似乎由来已久,长久以来并未引起人们的注意。但在现代思想的冲击下,获得更多就业机会的女性开始在呼唤政治与社会权利的同时,思考传统艺术创作中的性别形象并对其进行批判。

女性主义批评者认为,传统艺术创作与艺术批评中隐含着以男性经验为中心,并承认父权等级制合理的臆想。女性形象成为艺术创作中的永恒客体,而男性则是主掌生杀大权的艺术判官。法国哲学家拉康将其比喻为"阴茎之笔与处女膜之纸",而女性则永远是"那将被书写的空白之页,从一个作为主体的人沦为等待着阴茎之笔的白纸"。男性作家在文学作品中,画家在绘画中有意识或无意识地表达或流露出对女性的仇恨及恐惧。诗人高克多曾经就毕加索玩弄女人的行径作过尖锐的评断:"这个玩弄女人的人在他的作品中暴露自己仇恨女人的心理。他在作品中向女人对他的控制、女人消耗他的时间施以报复,在作品中凶残地攻击她们的脸和衣着。另一方面,他把男性捧高,因为男性没有他要苛责之处,他便以画笔和铅笔向男性示敬。"[69]

正因为如此,女性主义批评常被简单化为女性权利的申请表或控诉书,是某种针对男性批评意识的"逆向思维"。实际上,女性主义批评的含义及贡献远不止于此。美国学者肖沃尔特(Elaine Showalter)将女性文学批评分为三个阶段。第一个阶段就是揭露文学实践中的"厌女现象",即在作品中把妇女描绘成天使或怪物的模式化形象。因此,女性主义批评的第一个行为就是:从一个赞同型读者(assenting reader)变成一个反抗型读者(resisting reader),通过这种直接的反抗行为,来祛除文学艺术作品中的男性意识(图2.59)。第二个阶段是发现女作家拥有一个她们自己的文学,它一直被我们文化的父权价值观所淹没。第三个阶段则要求人们不再只是承认妇女作品,而是号召从根本上重新思考文学研究的基本概念。

女性主义批评通过不断地自我反思实现了从政治运动走向学术运动的转变,成为20世纪以来最重要的批评流派之一。它不仅为女权主义推波助澜,更重要的是通过对男性话语的反驳来获得重新审视与解释世界的方法,并最终影响了不同艺术领域的批评理论。从60年代以来,这种立场鲜明、扩张力极强的批评理论与后现代理论对多元化的追求相契合,在政治、文学、艺术、电影、娱乐、设计等各个方面都产生了影响。相对于艺术家的美学关注与设计师的功能关注来讲,女性主义艺术家更关注历史、社会中的女性境遇。女性主义批评家从对艺术作品美学价值的探究中解脱出来,从"大师叙事"的主流评价中解脱出

图2.59 广告设计中的男性意识与女性意识的逆反回击。

来，将宏观叙事分解为微观的细胞，从而担负起"解构"的任务，使得艺术与设计的评价获得了全新的视角。正如美国女性艺术批评家琳达·诺克林所说，女性主义"鼓励人们走冷静，非个人的，社会学式的，以及以体制为起点的研究方向，便会揭露艺术史这一行据以为基础的整个浪漫、精英主义，个人崇拜和论文生产的副结构，这个结构一直到最近才被一群较年轻的异议分子所质疑"[70]。在这个意义上，女性主义艺术批评对作为整体的艺术世界的知识结构产生了重要影响。

二、被"看"的女性

豪侠豫让云："士为知己者用，女为悦己者容"（《战国策·赵策》）。他说得义薄云天，似乎天经地义。的确，女性的装扮在表面上取决于个人爱好，但如果回过头想想，恐怕大多出于对男性期待的算计。女性从小获得了可爱的儿童娃娃，同时获得了一生的性别教导："女人必须不断地注视自己，几乎无时不与自己的个人形象连在一起。当她穿过房间或为丧父而悲哭之际，也未能忘怀自己的行走或恸哭的姿态。从孩提时代开始，她就被教导和劝诫应该不时观察自己。"[71]

在这种教导与社会观念的长期影响下，她自身并未意识到自己的服饰与行为都是为观察自己的男性所精心设计的。相反，她为满足这种预期而暗自窃喜，她为成为男性的注视对象而骄傲。在日常生活中，这种注视足以令一位女性自豪。然而，这"注视"的背后却隐藏着性别权利的差异（图2.60）。

如果说日常生活中的男性"盯视"（gaze）被掩盖在琐碎的社会行为之下的话，那么博物馆与美术馆中的女性裸体盛宴则将男性的性意识形象地展现为一部身体政治史。女性艺术家"游击女孩"（Guemla Girls）曾经用艺术作品提出了这样的疑问："女人必须裸体才能进入博物馆吗？进入现代艺术区域的艺术家少于5%的是妇女，但85%的裸体是女性"（图2.61）。其实裸体本身并不重要，重要的是在性别意思下对裸体图像的反思。正如琳达·诺克林所说："在一个完全平等，而且可说是无意识的平等世界里，裸体女性不会是问题，然而在我们的世界里，问题就来了。"[72]

正因为如此，英国艺术史学家肯尼思·克拉克（Kenneth Clark, 1903—1983）通过将裸体（nakedness）与裸像（nudity）区分开来，来说明主动的裸体与被动的裸体之间的区别。他认为："裸体只是脱光衣服，而裸像则是一种艺术形式。他认为，裸像并非一幅画的出发点，而是作品达到的一种观赏方式。"[73] "裸

图2.60 罗伯特·杜瓦诺1948年的系列摄影作品。上图为《惊慌失措，巴黎》，下图为《横向一瞥，巴黎》，抓拍到的人们对裸体绘画的反映形象地表现出不同性别的人对女性裸体的心态。

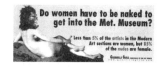

图2.61 女性艺术家"游击女孩"的作品对艺术创作中的女性地位提出了疑问。

体"属于你自己,是主体性的。而成为"裸像"就意味着被别人观看着的身体,是不由自主的、客体的。裸露的身体要成为裸像,必先被当作一件观看的对象。裸体只是自我的呈现,而裸像则转变为公开的展品。

因此,"游击女孩"的尖叫并非大惊小怪。在此之前,也并非没有人发现美术馆里的那些裸体女士。但是,对"裸像"的认识意味着人们发现了"裸体"背后的玄机,并怀疑这些艺术创作的动机。辛迪·夏曼(Cindy Sherman, 1954—)开始用自拍摄影的方式揭示电影等媒介中女性形象的扭曲。芭芭拉·克鲁格(Barbara Kruger)等艺术家则通过海报的方式直观地张贴女性宣言:"你的身体就是战场"(图2.62)。在这些艺术激发人们认识到性别差异不仅是天生的,也是一种社会的建构。因此女性艺术家的迫切任务便是回收自己的身体,行使书写自身的主动权。同时,艺术家与批评家开始对所有的艺术创作进行重新审视。

除了美术馆之外,另一个媒体更加直观地将这种"被看"的性别定位展现在我们面前,那就是广告。由于广告建立在刺激与引导消费的直接利益的基础上,因此它形象而不加掩饰地将女性的社会地位表现出来。为了确立和引导市场,它把女性定型为母亲、清洁工、厨师和护士。广告中的女性形象不仅贤惠而且快乐,满足于家务劳动与相夫教子,甚至兴奋地抱着洗衣粉在洗衣机前翩翩起舞。简·鲁特(Jane Root)在《女性图像:性特征》(*Pictures of Women: Sexuality*, 1984)中联系电视广告中对女性形象的表现时说:"女人总是被表现成一副愚蠢地面对一些简单的产品欣喜若狂的形象,就好像一种新品牌的吸尘器或是除臭剂真的能够使她的一生为之不同那样。"[74]

在被描绘成一个女超人的同时,女性在广告中还被塑造为一个对男性财富炫耀的捧场者,用身体甚至"裸像"来吸引眼球的3B(beauty \ beast \ baby)法宝之一。观众在对广告中的"完美"女性形象进行模仿的同时,不仅接受了商品的文化意义,也被广告再次确定了自身的性别定位。广告如今日之《烈女传》向女性传达行为标准的讯息,颁布成为一个合格的成功女性所需要的一切购买清单,并强化了在男女关系中女性的附属地位。因此米利特在《性别政治》中说:"这些广告有助于记录处于权势地位的男性对待女性的态度,女性的身体是被动的,它可以被无休止地打量,直到她们的性感足以唤起男性亢奋的性欲。"[75]

图2.62 化妆=投降? 女性艺术家重新思考了"女为悦己者容"的心理动机。

三、被"想象"的女性

1665年,路易十四说服 Pope 允许他最伟大的建筑师贝尔尼尼来巴黎设计新卢浮宫。但他的方案最终被拒绝了,真实的原因是"贝尔尼尼没能抓住宫殿建筑中的一个复杂问题,就是女性扮演的重要角色;他忽略了女性"。[76]

当男性设计师在进行创作时,即便他没有忽略女性的需要,也往往是在"想象"女性的需要。在路易十四的宫廷中,也许贝尔尼尼能够抓住女性在日常生活的仪式中所具有的重要作用,但是他很难将其完整地表达出来。因为,在男性的想象和叙述中,女性的形象常常在"天使"和"魔鬼"这两个极端之间游走。

【厌女现象】
在女性主义批评的话语中,最常出现的话语就是"臆断"。"厌女现象"体现了这种"臆断",即男性根据自己的想象来创造女性的需要。比如倍受诟病的女性卫生间设计,并没有考虑到女性在生理上与使用方式上的差异性,而平均分配了男女卫生间的空间,导致在一些人流量大的地方出现了男卫生间空空荡荡而女卫生间排起长队的现象(图2.63)。

图 2.63 女用站式小便池,这样的设计一方面反映了女性主义批评的早期形式即不顾性别差异而渴望获得男性的所有权利;另一方面也批判了现实生活中公厕在男女空间分配方面的不公。

这个长期存在的不合理设计可能只是"一时疏忽"造成的。但这个世界上存在的许多设计确实来源于男性的某种想象——一种父权制给女性的角色进行划定的想象。强势的男性群体根据自己的经验与利益为女性设计了一个从属的、依赖性的角色(图2.64)。正如菲利帕·古多尔所说的:"我们生活在一个由男性设计的世界里。所以用'man made'指代那些用自然物质制造的大量的物品不是没有原因的。"[77]

在《创造空间:女性与人工环境》(*Making Space: Women and Man-Made Environment*)一书中,Matrix 女建筑师小组提出,男性建筑师按照父权主义的价值观、用一种限制女性角色的设计语言来设计城市与家居空间,"他/这样的'自然'环境的外部样式体现了对户外女性角色的许多臆断。比如说,它将房屋的外部环境设计成像是'乡间'的弯弯曲曲的小径,暗示了女性所走的道路……不是真实存在的……言外之意,女性的道路是舒缓的、曲曲折折的,但并不真正的指向任何地方"[78]。这种想象限定了女性对建筑、室内空间和电子产品等物品的需求,并通过广告把这种想象表现出来。在广告中,男性形象经常熟练地驾驶着汽车,或者坐在办公室里遥望窗外,而女性则与家庭日常消

图 2.64 越来越丰富的家用电器是解放了妇女还是更加划定了她们的生活区域?

费品息息相关。这样的广告及其背后的父权制价值观假定了家用器具使得妇女的生活更加便利,同时也假定了妇女的主要职责就是为丈夫、孩子和家庭做家务。

【制造女性摩托车】

赫布迪奇认为,意大利著名的踏板车的设计目的是为了满足想象中的女性摩托车手的需要,让她们可以站着开1920年的Scooter牌摩托车,以保持其优雅的风度以及长裙飘飘的线条。这种来源于儿童玩具踏板车的交通工具,一直不能在摩托车的家园中获得一席之地。因为,不管踏板车怎么发展,它的构思和定位始终是:摩托车属于男人;踏板车属于妇女。踏板车被界定为"流线型的""阴柔的"产品。因此,在真正的男性的车手眼中,踏板车不仅不安全,道德上也是可疑的,因为它们"没有男子汉气概"(图2.65)。

图2.65 韦斯帕(Vespa)摩托车曾被认为是女性化的,甚至不属于摩托车的范畴。

理查德·哈弗在《世界摩托车史》中说道:"踏板摩托车是这么一种设备,我们拒绝赐予它以摩托车的光荣称号,因此,它在这项产品中没有位置",他还说道:"踏板摩托车在一种次等和依赖的关系中与摩托车永远联姻在一起"[79]。在这里,踏板摩托车就被阐释为一种异族入侵,是一种对男性马路文化的威胁。而这种"次等和依赖的关系"始终是父权制为女性制造的角色定位,这种定位直接体现在她们的消费品之上。

20世纪50、60年代,意大利韦斯帕(Vespa)摩托车的大规模生产对英国摩托车工业的霸主地位产生威胁。今天,这样的踏板车随处可见。但人们忽视了在这个过程中,女性权利的不断提升与对公共领域的不断介入。随着职业女性的增加及选举权的获得,女性得到了设计自己生活的权利。

【厨房革命】

而这一过程并非是一帆风顺的。Susan R.Hendersons在《女性的领域:Grete Lihotzky与法兰克福厨房》(*Women's Sphere*: *Grete Lihotzky and the Frankfurt Kitchen*)(图2.66)中考察了"女性重返家庭"(female redomestication)的政策是如何因为担心新女性形象威胁到男性控制而影响了魏玛的厨房设计的。[80]

图2.66 著名的法兰克福厨房是对整体式厨房的早期探索。女性设计师的主导有利于从家务流程的角度来革新厨房的空间设计。

厨房设计一直是女性主义设计批评关注的领域。早在第一次世界大战之后,"关于有效率的、令人愉快的厨房的计划就已经成为德国女性运动重新思考家庭主妇角色的一种思考"[81]。这是因为厨房长期以来成为女性家庭劳动的重要环境之一,但是设计厨房的设计师却以男性为主。女性主义批评者认为女性设计的厨房更加符合女性劳动的需要。但是设计的权利却掌握

在那些很少使用与操作那些设施的男性手中,他们根据自己的想象来进行设计,结果根本不能满足女性的需求。类似"法兰克福厨房"这样的为了节省女性劳动力的设计出现了很多,但却很少被接受。比如1924年美国设计师安娜·凯奇莱恩(Anna Keichline, 1889—1943)设计的厨具虽然满足了女性的需要,但却根本没有被主流的生产商所接受。

为了说明女性设计师更了解女性的需要,产品设计师南希·珀金斯(Nancy Perkins)描述了她在1981年设计的一款吸尘器,该产品将被用来替换市场上已经被使用了十五年的老款产品。在被测试的四款老式吸尘器中,安娜·凯奇莱恩的作品受到好评,受测试的女性消费者认为这个吸尘器"看起来好像是由一个女性设计的"[82]。这款吸尘器不仅被设计得尽量小,而且设计师也从视觉上减少产品的体积感与重量感。马达与轮子也被安排在吸尘器的后部以方便于使用者的拖拉。

四、被"装饰"的女性

在设计批评中,女性总是被人与装饰及时尚联系在一起。当英国的设计批评家针对1851年前后机械化设计的粗俗与单调时,他们常常用男性与女性来类比机械化与手工艺。英国艺术与手工艺运动的领导者之一、著名的手工艺人与装饰研究者刘易斯·戴(Lewis Foreman Day, 1845—1910),他认为男性服装的简单缺乏艺术性,而"女性每天散步的服装都是展示装饰细节的小型博物馆"[83]。同样,查尔斯·伊斯特莱克在其著作《家庭趣味的暗示》(*Hints on Household Taste*, 1868)中认为:"每一位女性都知道以人工方式制造的手工花边与其他织物都要更好。相同的优秀标准几乎适用于每一个艺术制造的分支。"[84]

在这些批评家眼中,女性服装与趣味的多样性是传统手工艺生产方式的体现,而男性的服装则单调乏味。无独有偶,现代主义设计理论则常常批判时尚的非理性与女性倾向,并将女性与装饰捆绑在同一根耻辱柱上。

【卢斯的困惑】

现代主义设计批评家阿道夫·卢斯在文章《女性的时装》(*Ladies-Fashion*, 1898)中,通过对女性服装和男性服装的对比来证明女性服装的落后(图2.67):通过对装饰的偏爱、色彩的效果以及完全覆盖腿的长裙,女性的服装可以和男性的服装在外表上区分开来。这两个方面向我们证明,女性已经在这个世

图2.67 阿道夫·卢斯认为女性服装代表了落后,而男性服装则发生了巨大的进步。而卢斯的建筑空间常被女性主义批评家用来分析男性是如何在室内空间建立权威的。

纪的发展中远远落后了。没有哪个时期的文化像我们今天这样，在自由男性和自由女性的服装之间存在这样巨大的差异。早些时候，男人也穿着色彩艳丽、装饰丰富、衣服的褶边长及地面的服装。让人高兴的是，我们文化在这个世纪的巨大发展最终征服了装饰。"[85]

在卢斯看来，男性服装通过对功能的满足适应了时代的要求，而女性服装却始终游离于"现代人"的要求之外。因此卢斯认为："自从法国大革命以来，我们的服装、机械、皮革制品以及在每天中使用的所有物品都已经没有装饰。唯一例外的是女性用品——但那是另外一回事。"[86] 在现代设计批评家的眼中，女性服装以及有关女性的设计已经成为一个使其困惑而又无能为力的领域。他们只有通过这种批判将占人口一半的女性设计认知轻易地排斥在设计思想之外，并将其制造为代表时代发展的现代设计的对立面。

实际上，在现代主义批评之前的装饰批判中，女性与装饰的同谋罪并不少见。装饰艺术常常"被人与女性稀奇古怪的想法和不计后果的消费联系在一起。阿米蒂·奥占方就曾把新艺术描绘为性别的战场"[87]。（图2.68）有人曾认为："若处于一位妇女的统治下：我们就会反复遇到一种以女性化的装饰反对具有阳刚之气的建筑的倾向。"[88] 法国洛可可时期的装饰风格似乎清楚地证明了这一点。因此，设计史学家卡斯滕·哈里斯发现卢斯的论述在很多方面同启蒙运动对洛可可沉溺于装饰的文化的批判相类似。[89] 卢斯在对奥地利同胞的落后感到悲伤的同时，将矛头直指女性，认为"这些奥地利人希望他们仍生活于18世纪玛丽娅·特蕾西娅（Maria Theresia）的统治下"[90]。

作为对女性时装的进一步批判，卢斯把对装饰的狂热同本应该被现代生活抛弃的性本能联系起来。卢斯承认，恰恰在他对这种向女性的"反复无常和奢望"的让步表示懊恼的同时，"为女性服务的装饰将永远存在下去……女性装饰返回了野蛮人时代，它具有情欲的意义"[91]。将装饰与色情联系起来的想法中包含着传统的清教主义心理，女性与装饰的亲密甚至是天然的关系使人产生了这种联想。女性在社会中较低的地位使其整体上不去考虑那些折磨男性的道德思考，而更多地根据自己的本能来思考自己对物品的真实需要。因此，卢斯认为现代装饰是淫秽的。他向往一个更加整洁、素朴的环境。在卢斯看来，裸露的墙壁成为"理性成功战胜性爱的象征"[92]。而相反的环境则表明了某种肮脏的和非理性的事物。

图2.68 新艺术风格的室内与家具设计，新艺术的曲线装饰常常被人们与女性风格联系起来（作者摄）。

【妓院】

对约瑟夫·弗兰克设计的威森霍夫试验住宅群（Weiβenhof siedlung）的批评证明，在现代设计中漏网的装饰之鱼将立即被现代派的性别意识所发觉。约瑟夫·弗兰克曾被1927年5月版的《现代建筑》杂志描述为"新客观性（New Objectivity）"的代表，但是正如麦金托什一样，他在设计中的细节处理却降低了其作品的纯粹性（图2.69）。原因在于这些白色房子的室内虽然包含着外露的管道、未装饰的石膏和几何照明特征，但是所有这些都使用图案窗帘、大大小小的地毯乃至软垫椅子和印花棉布来进行装饰！这使他倍受非议，有趣的是这些批评均指向作者的女性设计倾向：杜斯伯格认为弗兰克发明了"女性倾向的室内装饰"；一位展览官员则抱怨说这些展品"几乎都具有煽动性而又保守"；还有一个批评家称其为"妓院"。[93]

图2.69　上图为约瑟夫·弗兰克1932年在威森霍夫试验住宅群中设计的住宅。下图为弗兰克设计的装饰图案在室内设计的运用。后者让他受到了带有"女性"倾向的批评。

不仅卢斯时代的装饰被与女性时装联系起来，即便是后现代主义的设计也难逃此劫。美国历史学家、建筑理论家安东尼·维得勒（Anthony Vidler, 1941—）在《面具之下》（Behind the Mask）中如此来思忖人们对后现代设计的批判："细想一下对后现代主义的批判多么频繁地谴责后现代主义者只是单纯的时尚设计师，并且暗示其建筑装饰和妇女时装的等同。"[94]在这种否定之否定的发展浪潮中，男性与功能/女性与装饰的翘翘板伴随着嬉笑怒骂而此起彼伏。在这个意义上，现代主义设计思想发展中的冲突与动荡正是男性与女性角力的某种反映，而装饰批判只是这种斗争的替代名词。正如美国著名的法国文学和女性理论研究者纳奥米·肖尔（Naomi Schor, 1943—2001）所说："卢斯所明白的是——在我看来这是一个基本的认识——在20世纪破晓之际，在中产阶级资本主义的层面上，装饰论争完全是纯粹的语言游戏，或者说：修辞侵犯了市场。"[95]

五、女性主义设计批评的意义

正像豫剧《木兰从军》中所唱的："男子打仗在边关，女子纺织在家园"。在设计领域，人们常常认为女性善于从事私密的、家庭的装饰艺术；而男性则适合建筑、产品等更加社会化与工业化的设计活动。甚至在设计教育中，教师也常常会以怜香惜玉的姿态向女生指出工业设计的艰辛与劳苦。这种认为女性擅长或专属于家庭（且为附属地位）的信念，更加强了"男主外、女主内"的社会分工趋向。

针对这样的现实，一些学者首先从历史研究的角度入手，来研究设计史上女性在艺术与现代设计中的作用与地位，从而通

过批评为女性设计师在当代发挥更大的作用摇旗呐喊。这样的研究与批评只是女性设计批评的早期阶段。它体现了女权运动与女性主义文艺批评在设计领域的影响,与其他的女性主义文艺批评在本质上并没有什么区别。近年来女性主义设计批评者则更加进一步地指出,应该从一个全新的女性视角来看待人类的造物。这其中包括:一、传统设计都是以男性为中心(包括工业设计产品、商业设计产品与空间设计产品),现在应脱下"男性中心"(或称父权结构)的有色眼镜;二、职业上有无歧视,尤其是专业评审与专业的价值观上;三、人造环境设计有无新的陷阱(如:厨房的大小与方便可能是新的陷阱,使女人心甘情愿地绑在家里)。[96]

1)女性设计师研究

设计的技能不仅与后天的训练相关,而且也被看成是与性别相关联的自然之物。女性的细腻、灵巧以及她们从小所受到的手工训练决定了她们适合从事一些手工的、装饰性的和细致入微的东西。这样的观点使女性被看作是天生地适合于某种特定的产品设计领域的,比如:珠宝、刺绣、插图、编织、陶瓷和服装设计。而所有这些活动设计都与女性的生活紧密相关,它们有利于女性的穿扮或者家务。

据说包豪斯著名的教师安妮·阿尔伯斯最初入校选择学习的作坊时,就曾经历过类似的困惑。她先是选择了染色玻璃作坊,但是没有通过。于是安妮又先后尝试进入木工手艺、壁画和金属制造作坊,都因为本身工作量过大而被人回绝(图2.70)。女性主义批评者一直认为安妮最终进入纺织作坊的原因是没有其他作坊接收女性。当然也有人认为安妮·阿尔伯斯被其他作坊拒绝的原因是她先天体弱多病[97],但是在包豪斯,大多数女性只能选择纺织作坊。正如一位学者所说:"尽管学生们有选择工作室的自由,但女生们几乎总是直接选择编织工作室,这一工作室也被校方视为最适合女性学生的选择(玛丽安娜·布兰特在遭遇很多困难之后,才得以在金工工作室学习)。这在事实上存在着某种性别偏见,当时在包豪斯有一个单独的工作室专用于教授女性学生。"[98]

不仅如此,包豪斯的女性考生虽然数量众多,但是录取的要求却更加苛刻,显然在限制女性学生的数量。玛格达勒内·德罗斯特(Magdalene Droste)在一篇名为《1890—1933年间工艺美术和工业设计中的女性》(*Women in the Arts and Crafts and in Industrial Design* 1890—1933)的文章中,论述了瓦尔特·格罗皮乌斯试图自1920年起通过一项更为严厉的入学政策以限制包豪斯女学生的数量,因为女生的数量实在是太多了。格罗皮

图2.70　上图为包豪斯女性学生的一张知名合影,包豪斯时代欧洲高校普遍开始增加女性学生的数量。但是以包豪斯为例,女性学生仍然会遭受到一些不公正的待遇。2018年南京艺术学院创作的舞台剧《包豪斯》受到这一段历史的启发,将女性角色作为戏剧的主角,再现了安妮·阿尔伯斯和玛丽安娜·布兰特等人的遭遇(中、下图,梁嘉欣摄)

乌斯认为,"普遍与女性有关的工艺美术实践威胁到学院规划的目标——建筑进步的成功实现,并试图在制定纺织、陶器、书籍装订基础课程之后限制女性的机会"[99]。

也就是说,女性的设计活动往往被限定在居室之内,仍然是"男主外,女主内"在设计领域的表现(图2.71)。反过来说,男性同样可以成为服装、纺织和陶瓷的设计师,但是他们却常常被认为可能在这一行业中会更加优秀。就好像人们通常认为女性应该承担家庭烹饪的角色,但是男性实际上在这方面技能更加出色,只不过他不去做或者不去学而已。而且饭店里的大厨师大多为男性似乎就是一个明证。这种对女性设计师角色及她们能力的臆断,导致对设计师的评价会带有先入为主的认识,同时女性设计师的重要性往往被忽视了。她们不仅在设计史上销声匿迹,而且这一"事实"也警告着后来的女性设计师或者想从事设计工作的女性,继续强化着建立在生物学基础上的劳动性别分工。

女性设计师一直在设计行业中承担着重要角色,但是她们的工作在一些时期却被视为其丈夫或父亲工作的某种辅助与延伸,她们创作的重要性也往往被忽视,要么被男性设计师看成是可有可无的细枝末节,要么被设计史家简单化地定位为装饰艺术家。在麦金托什等男性艺术家的巨大光辉下,女设计家马格利特·麦克唐纳和路易斯·鲍威尔的作品曾经被冠在他们丈夫的名下。路易斯·鲍威尔是20世纪早期乔赛亚·韦奇伍德父子公司的一位陶艺设计家,她一直与丈夫阿尔弗雷德·鲍威尔一起工作。直到最近,在谈到他们一起为韦奇伍德的新设计发展做出的贡献时,也只提及阿尔弗雷德·鲍威尔的名字。而麦金托什的妻子马格利特·麦克唐纳的大名也一直被历史文本所忽视。设计史家要么抱怨她所精心设计的装饰纹样损害了麦金托什现代建筑的纯粹性,要么用这些装饰来说明麦金托什创作的全面性(图2.72)。

爱尔兰籍设计家艾琳·格雷在普通设计史中常常被一带而过,只是在提到柯布西耶时才偶而被提及。她在欧洲前卫艺术中扮演的现代主义设计家和建筑家的角色直到女性设计批评出现后才被人们逐渐重视。帕特·柯卡姆(Pat Kirkham)在《查尔斯与雷·依姆斯》(*Charles and Ray Eames*, 1995)一书中证明了雷·依姆斯在这个世界知名的设计组合中的中心地位,并且对那些否认这一点的人进行了分析。帕特·柯卡姆在文章中认为:"荒谬的是,那些不能接受雷·依姆斯在建筑与家具设计等'男性'领域的重要角色的人认为,雷·依姆斯作为'装饰家'的能力以及她运用色彩的才华大概是因为这个较次要的领域被视为是充

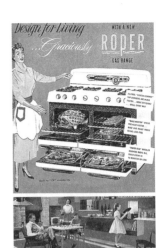

图2.71 巨大的厨房与功能多样化的家用电器也许是经过美化的"牢房"与带来更多劳动的机器。中图与下图的厨房广告中主妇与女孩在厨房中快乐的工作,主妇甚至在向女儿教导着什么规则,而男性要么没有出现,要么就是与男孩子在一旁下棋。

图 2.72　麦金托什设计的茶室与其妻子马格利特·麦克唐纳绘制的装饰画。后者极大地影响了麦金托什建筑设计中的装饰，但也因此被认为给麦金托什带来了不良的影响。

溢着女性设计才华的可接受并值得尊敬的领域。"[100]

1994年，纽约的女性设计师协会组织了一次设计展，展出作品收录在《细节中的女神：女性的产品设计》(*Goddess in the Details: Product Design by Women*, 1994)中。类似的展览与研讨会在女性主义设计批评的推波助澜之下，必然会推动社会对女性设计师的重新认识与理解，从而使人们更加全面更加客观地认识设计史的发展以及设计在现实生活中的价值与意义。

2）对二元思维方式的批判

从阿道夫·卢斯的装饰批判中能发现，女性与装饰之间被建立的联系源于思维的一元论。这种思维方式不仅存在于男性心中，也存在于女性的思维方式中。在一元论的思维限定下，男性与女性不仅是完全对立的两面，功能与装饰也被完全对立了。因此，女性主义对设计的批评不仅意味对性别权利的呼唤，更重要的是使人反思传统设计认识在思维方面的局限性。

随着女性主义批评以及女性研究的发展，批评家开始反思传统设计认识的局限性，她们的研究颠覆了传统对设计的认识，"对关于公共与私人、城市与郊区、工作与家庭的二分法不断提出疑问"[101]。尤其是在建筑与城市规划批评领域，人们开始反思二元思维方式对设计的影响。

【金字塔和迷宫】

女性主义批评家发现，性别与建筑被倾向于同女性/男性及女性化/男性化联系在一起考虑。在《美国建筑中的女性》一书中，美国阿根廷裔女性建筑师苏珊娜·托雷（Susana Torre, 1944—）比较了金字塔和迷宫，它们在传统上分别代表对理想的绝对追求与欲望的形式演化（图2.73）。同时，它们也成为男性化与女性化，或男性特质与女性特质的象征性比较。这种比较与多立克柱式与爱奥尼亚柱式性别象征不同，它是二元思维的反映。几乎所有的女性主义设计批评都对二元对立的设计思维进行了批判。比如城市批评者认为城市与郊区、公共与私人、工作范围与家庭领域被割裂开来了。

在这种二元思维的影响下，女性被视为更加"消费者导向的而非设计师导向的"，更加灵活的而非稳定的，更加有机构成的而非抽象系统构成的，更加整体化的而非专门化的，更加复杂的而非单维的。而现代建筑在根源上更多地遵循男性原则而非女性原则，这导致了现代主义设计在本质上否定装饰的意义。哪怕现代建筑中已经出现了抽象的、几何的装饰，他们也必须否定这一点，因为装饰与二元对立的思维方式只会激化矛盾而不能实现和解。

传统的设计研究为人们理解设计作品提供了一种范本,即把设计类型、生产方式、设计师、设计风格和设计运动当作设计研究的重点。现代主义的、带有机械美的、大批量生产的物品和工业产品被看成是男性化的设计,而编织设计、服装设计和手工艺则被看成是女性化的设计——正是在这个意义上,"装饰"被等同于女性趣味而被贬值。同时,公共产品的价值也要高于家庭产品,因为前者也被看作是男性的,后者则被看作是女性的。

1851年世界博览会上出现的那些装饰烦琐的、花里胡哨的的商业设计被认为是具有"女性趣味"或者"女性气质"的。理查德·雷德格莱夫、普金和拉斯金等"设计改革者们"甚至认为女性趣味"降低了审美标准",并且是肤浅的、虚伪的。彭妮·斯帕克(Penny Sparke,1948—)在《只要是粉红色的:趣味的性别政治》(*As Long As It's Pink: The Sexual Politics of Taste*,1995)(图2.74)中列举了这些男性批评家们是如何将缎带、瓷罐、可爱的小摆设、人造假花以及雕花玻璃这些装饰物与女性趣味之间划上等号的,并且认为这些女性趣味代表了一种对文明自身的威胁。

图2.73 金字塔和迷宫被分别代表对理想的绝对追求与欲望的形式演化,也成为男性特质与女性特质的象征性比较。

【芭比娃娃和乐高】

这种装饰与功能之间的性别对比在电子化时代则形成了新的特征。不同的电子产品也被赋予了性别差异。女性趣味通常被认为是"肤浅的""好交际的""娱乐性的""粉红色的""卡通的""具象的""安静的""零碎的""色情的""小的",而男性趣味则被认为是"复杂的""有深度的""威力大的""孤独的""高速度的""精密的""暴力的""大的"。

SUV城市越野车被认为比较适合男性,而女性则被认为更适合操作紧缩型轿车;体型较大的、功能复杂的PDA手机也被认为是男性化的用品,但事实却未必如此。三星的NOTE系列大屏手机最初的"推广者"恰恰是女性。当时人们普遍认为女性手小,不适合使用大屏手机。可是人们没有想到女性由于日常就喜欢携带小包,大屏手机反而更容易被接受;人们更没有想到的是,女性更倾向于接纳一些被认为是大型化、"男性化"的产品设计。

当意大利的踏板车刚刚流行的时候,许多摩托车商店都曾拒绝购进这种踏板车,并拒绝提供服务设施,也拒绝为之雇佣机修工。对于是否给予踏板车和踏板车手以合法地位,摩托车协会一直犹豫不决。对于那些摩托车手来说,踏板车始终是一种有性别的、较为低级的事物。

不论在现代主义的精英叙事中还是商业设计的消费幻想

图2.74 彭妮·斯帕克的著作《只要是粉红色的:趣味的性别政治》。

图2.75 芭比娃娃以及她的各种廉价模仿品（作者摄）会在潜移默化中影响女孩对自我的认知，即将自我的价值实现等同于外貌和身材的出众，并将完美生活简单化地界定为娱乐消费和自我把玩。

里，这种女性的趣味长期以来被人们与消费的堕落联系起来。商业设计的繁荣与工业设计中功能（男性特征）需要的衰落被普遍归咎于女性缺乏理性限制的时尚欲望（女性特征）。然而现代主义避之不及的各种时尚用语却普遍地介入了工业设计的各个领域，这一事实被认为是设计在道德方面衰落的证据。在《废物制造者》(*The Wastemakers*, 1960)、《身份追求者》(*The Status Seekers*, 1959)以及《隐蔽的劝导者》(*The Hidden Persuaders*, 1957)中，批评家帕卡德指出，产品的外观设计已经等同于女帽设计，而设计一部新车被戏称为"给模特穿时装"。美国通用汽车公司针对消费市场的汽车外观设计明明是由来自好莱坞的设计师厄尔完成，但却被批评为寓示着美国社会的"女性化"或"阉割"。在帕卡德的设计批评中，产品的外观设计与"女性的"或"女子气的"修辞之间建立了联系。而这导致了"厌恶女人的价值观就通过各种物质媒介和对物的态度而传播。性别差异的标识沿着这么一条不断滑脱的链条向前移动：男人／女人；工作／娱乐；生产／消费；功能／形式"[102]。

这一系列设计中二元对立的根本原因是理性（男性）与非理性（女性）的对立，就好像人们普遍认为男孩子更适合玩乐高（理性），而女孩子就一定会喜欢芭比娃娃那样（图2.75）。彭妮·斯帕克以现代主义的建筑和家庭装饰为例，阐明了现代主义对于理性的强调忽略了女性在家庭消费活动中的重要作用："现代主义建筑暗示了女性品位统治在家庭领域的终结，她们的影响如同地板一样被一次扫净了。女性的位置被专业（男性）建筑师和设计师取代，他们的工作是与现代性步调一致的，是用男性术语来定义的，他们用的是一种更新的建筑语言，旨在将物质环境形成过程中女性价值复苏的可能性降至最低。"[103]但是，在我看来这种分析仍然秉持着"男主外、女主内"的传统劳动分工观念，反而未能摆脱二元对立思维方式。为什么家庭装修的趣味一定要由女性来负责，让男性住在洛可可式的蕾丝花边之中？在现代主义带有极权色彩的理性扩张中，家庭趣味第一次被不合理地抛弃在下水道中，似乎以平等的方式抹杀了性别的差异。这真是一个悖论！

课堂练习：关于"我们是否需要芭比娃娃"的辩论

要求：按照正式的辩论程序来进行，先进行分组。在课后

由各个小组分头收集资料、相互讨论,分配工作。除了正反方的四个辩手以外,其他同学也可以在自由辩论中参与进来。与真实辩论不同的是,辩论前还加入了一个"场景"还原环节。这个"小品"或短剧不仅用来在辩论前"热场",也是对正反方辩论主题的一种形象化的梳理,让观看者更加容易进入情境。正方的观点是"我们需要芭比娃娃",反方的观点是"我们不需要芭比娃娃"。(图2.76)

意义:芭比娃娃在所有儿童玩具中,是一种典型的、具有明确性别意识的产品。通过这次辩论,让学生能意识到身边耳熟能详的物品中所具有的性别意识,并去分析这种产品对于儿童成长可能产生的影响。

难点:掌握充足的案例和数据对于这次辩论十分重要。因为即便波伏娃说过了"女性不是生就的,而是造就的",然而这个"造就"的过程并不容易证明。好在辩论不是写论文,双方的语言感染力也很重要。

图2.76　上图均为课程中相关辩论和场景还原的照片(作者摄)

3）屠神者：反权威的女性主义批评

> 是什么样的水泥和铝材制成的斯芬克斯
> 敲开了他们的脑壳，吃掉了他们的大脑和想象？……
> 是摩洛神！他的建筑物就是判断。
>
> ——金斯伯格《嚎叫》

> 他们拥有权力，如此而已，
> 她回答说。
>
> ——威廉斯《花》[104]

【狭路相逢】

当我在人行道上行走时，我常关注到那些迎面而来的、人和人之间的"会车"场景。"男性汽车"很少会改变自己的行驶路线，他们尽量保持住自己的姿态和气势，不能在这种最低级的"狭路相逢"中成为弱者而丧失自己的雄性竞争优势以及这种竞争的副产品——面子。事态将不断僵持，但当两辆男性汽车即将发生碰擦时，其中一位或者两位同时侧过身子，不失潇洒地避免竞争升级的尴尬，也给自己一个台阶下并保存面子；而这种情况在我面对"女性汽车"时则完全消失，女性往往远远地就开始自动调整自己的行驶路线，尽量避免与"男性汽车"发生潜在的冲突。

很显然，"女性汽车"在体型、材料强度、发动机排量等各方面都处于弱势。更关键的是，女性在潜意识中担心来自男性的攻击和报复。她在这次"狭路相逢"中完全放弃了竞争意识，这不仅是为了生活得更安全，也突出了她在社会中的弱者地位。因此，从女性的视角出发，女性似乎天生关注那些被社会所遗忘甚至歧视的角落。这是女性批评对设计的主要帮助之一，即寻找那些在社会急速发展中被忽视的社会群体。这也是为什么女性主义批评总是很容易就与日常生活研究、新马克思主义、后殖民主义以及精神分析批评发生联系的原因。

比如以伦敦为基础的女性建筑师群体 Matrix 在1984年出版的《制造空间》(*Making Space*)中，描述了如何通过集体协作的设计来为那些来自亚洲等地的城市边缘群体设计实际可行的、可以承受的住房。由于女性长时间被排斥在政府权力机构之外或在边缘游离，因此她们（包括那些具有女性主义倾向的男性）天然对"父权制"的化身——官僚主义——产生了强烈的反抗意识。著名的加拿大女记者简·雅各布斯（Jane Jacobs, 1916—2006）曾经对美国纽约市的城市规划者罗伯特·摩西

图2.77 雅各布斯和摩西（上），他们对于城市的发展方向和模式以及城市活力的认识产生了巨大的分歧，这背后体现了不同性别意识下的设计批评模式。一位将自己视为自上而下的造物主（中），一位把每个人都看作自下而上的一个分子。他们的"狭路相逢"既是现代主义和后现代主义两种思潮的碰撞，也体现了男性和女性批评意识之间爆发的张力。

（Robert Moses）进行了尖锐的批评。

【摩洛神】

从城市的快速发展和商业扩张的角度出发，摩西提出了许多通过高速公路的建设来对城市进行大拆大建的改造计划。例如在20世纪50年代中期，摩西曾提出一个全新的计划。该计划包括建设一条穿过公园中心的主要交通干道，使其成为承担曼哈顿和其外围巨大的"辐射城市"区的连接点。很多市民都对类似的计划表示抗议，但即便是马歇尔·伯曼也只能"强忍住眼泪，踩上油门"[105]。

就像雅各布斯一样，两位很有胆量的妇女，雪莉·海斯太太和伊迪斯·莱昂斯太太提出了一个非同寻常的想法："她们打破惯常的构想，设想出了把城市的其他用途，如孩子的玩耍、大人的散步和开心逗闹都融合在里面的一个公园用途图景，这样一个改进计划必须要以牺牲车辆交通为代价。她们于是提出'取消'现存的道路，即停止公园里的所有交通——但同时，也并不拓宽公园外围道路。简而言之，她们的建议是封闭一条道路，而不进行任何补偿。"[106]

这种对城市的功能和规划的不同视角完全不同于摩西，带有很强的女性原则（图2.78）。出于女性与日常生活更为紧密的体验和需要，女性主义者（而非仅仅女性）要求城市的功能更加混合（而非分离），城市的空间结构更加模糊（而非明确）；更注重对城市进行内涵式的开发，即挖掘内城的潜力并激活老城的原初活力（而非将城市活力引向郊区，进行一种外延式的开发）。女性主义批评在空间组织方面更侧重于城市规划中的行为指向而非技术指向——这很大程度上源于女性对于日常生活的高度参与；同时，她们（也包括他们中的"他者"）更倾向于使用公众交通而非私人交通；而在居住空间方面更加强调居住的开放性而非私密性，对于公共设施也有类似的要求。这些女性主义的城市规划原则或多或少地都体现在简·雅各布斯的《美国大城市的死与生》之中。

就像面对独裁专断的"摩洛神"摩西那样，简·雅各布斯在书中对柯布西耶设计的"光辉之城"也进行了激烈的批评。她说："最知道怎样把反城市的规划融进这个罪恶堡垒里的人是一位欧洲建筑师，名叫勒·柯布西耶。"[107]针对柯布西耶的城市规划思想进行批评，当然不仅仅是女性主义者的"工作"。刘易斯·芒福德也曾经在《城市文化》的前言中给其带上"官僚主义"的帽子[108]。但是很显然，简·雅各布斯所批评的这两位——摩西和柯布西耶——显然有一些共同的、典型的"父权制"特征：

图2.78 女性常常以家庭视角来关注设计问题，因而其批评意识更接近于具体的人而非抽象的人。海斯与莱昂斯两位太太的提议就像雅各布斯一样，也许缺乏"发展"的眼光，但是却更加关注人尤其是儿童的行为方式和成长模式，这是一种自下而上的设计批评意识，图为巴黎和维也纳等城市中的儿童活动空间。（作者摄）

专断、严酷、控制欲。

【母性的力量】

美国总统罗斯福第一任劳工秘书帕金斯曾用这样一句话来形容摩西,"他热爱公众,但不是作为人民的公众"[109]。帕金斯一生赞赏摩西并与之交往甚密,她说:"这曾使我感到震惊,因为他正在为人民的福利做所有这些事情。……对他来说,他们都是些令人讨厌、肮脏的人,在琼斯海滩上到处乱扔瓶子。'我要抓住他们! 我要教训他们!'他热爱公众,但不是作为人民的公众。对他来说公众就是……一大堆人;它需要洗个澡,它需要吹吹风,它需要消遣,但不是为了个人的理由——而只是为了使它成为一个更好的公众。"[110]

简·雅各布斯对这种陀斯妥耶夫斯基式的警告心知肚明,即把对"人类"的爱与对现实中人的恨结合在一起的政治陷阱。在她看来,柯布西耶犯下了同样的错误(图 2.79),她说:

勒·柯布西耶不仅仅是在规划一个具体的环境,他也是在为一个乌托邦社会作出规划。勒·柯布西耶的乌托邦为实现他称之为最大的个人自由提供了条件,但是这样的条件似乎不是指能有更多行动的自由,而是远离了责任的自由。在他的辐射城市里,很可能没有人会为家人照料屋子,没有人会需要按自己的想法去奋斗,没有人会被责任所羁绊。非中心主义者和其他花园城市的忠诚拥戴者曾对勒·柯布西耶公园中的塔楼之城感到很吃惊,现在仍然如此。他们对它的反应不论是过去还是现在都很像是先进幼儿园的老师面对着一个完全教育性质的孤儿院的反应。[111]

图 2.79 如果柯布西耶提出的"光明城市"计划付诸实施,那么上图中我们看到的巴黎玛黑区优雅的孚日广场和日常生活中街道上的勃勃生机将不复存在(作者摄)。这种自上而下的系统化生活方式的改造,被称为"乌托邦"。

无论是简·雅各布斯,还是给摩西计划提出意见的雪莉·海斯太太和伊迪斯·莱昂斯太太,亦或是对摩西的态度暗生怀疑的帕金斯,她们都是一位母亲,至少是一位对家庭生活感同身受的女性。在她们的批评过程中,她们很容易将抽象的城市秩序与生动的社会生活之间建立起联系,并在切身体验而非图纸中获得改造世界的灵感。就像简·雅各布斯在前文中用"幼儿园"的生活来打比喻一样,女性很容易联想到孩子和自身的感受与利益。

由于孕育与抚养孩子的需要,她们有更好的"通感",即关注到他人的感受与想法,而做一种更加关注生命本体性存在的思考。在简·雅各布斯看来,柯布西耶就像是一位没有长大的小男孩("他的城市就像一个奇妙的机械玩具。"[112]),固执地将童

年时的梦想放大为世界的法则。这个聪明的孩子拥有无限的创造力,甚至会为了炫耀自己的创造力而进行无限的创造,为此沾沾自喜、自鸣得意("勒·柯布西耶的模仿者总会这么喊道:'瞧,我的作品!'")。但是,却毫不在意这种创造可能产生的破坏和伤害,他想得到一种"悲剧性的伟大"(马歇尔·伯曼对摩西的评价)。

而这是女性,从来未曾想过,甚至嗤之以鼻的东西。

4)女性主义批评对技术的批判

女性与工业设计尤其是家庭电器的讨论已经被延伸到了技术领域。因此,工业设计与女性的关系必然涉及关于女性的技术讨论。在雷纳·班汉姆(Reyner Banham)的《第一机械时代》(*The First Machine Age*)中,他区分了两种性别——男人和家庭妇女。班汉姆认为机械时代为家庭妇女带来了像真空吸尘器那样的"女性约束机械"(women controlled machinery)。[113] 而这种机械决定性地改变了女性的家庭生活。这样的观点容易使人产生误解,好像这些家用电器真得使女性的生活变得更容易了。

上世纪70年代中期,露丝·考恩(Ruth Schwartz Cowan)在"家庭中的工业革命"(Industrial Revolution in the Home)一文中认为本世纪早期在家庭中出现的机械化并没有节省劳动力,相反,它给"妈妈带来了更多的工作"[114]。随后在1983年,她又出版了同题的书籍。同样,珍妮·格雷夫斯(Jane Graves)在《洗衣机:妈妈的今天不再属于自己》(*The Washing Machine: Mother's not herself today*)中认为,在洗衣机进入家庭之前,她还可以同丈夫一道将衣服送去洗衣店。而在此之后,她不得不面临一大堆衣服,而且在洗衣机旋转的噪音之下,她什么事也做不了(图2.80)。她在文章中这样说道:

在20世纪,女性与厨房之间被无可挽回地联系在一起。在这个厨房里,哪里有橱具哪里就是母亲的活动范围,烤箱成为母亲功能的批注。但是现在烤箱有了一个敌人。洗衣机进入家庭,成为母亲厨房的模仿版本,重述了女性的象征性角色,通过无休止的、没有回报的重复来维持秩序。它保证了人不在的情况下母亲仍然在场,它就像永恒的捉迷藏游戏。[115]

菲利帕·古多尔(Philippa Goodall)也曾经对家用电器与女性之间的关系进行过类似分析(图2.81)。比如微波炉和电冰箱这样的产品一方面在表面上减轻了家务劳动的负荷,另一方面却可能带来更多的家务劳动。因为这些电子产品在给家庭带

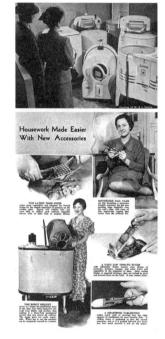

图2.80 同洗衣机一样,家庭中充满了看起来非常智慧的发明。正如军队里高科技的产品越多,一个士兵就越要多功能化、就越得学习更多的知识一样,家庭妇女变得越来越"专业化"了,因为男性可以通过"不会使用"的方式来逃避家务。

图2.81　在电影《蒙娜丽莎的微笑》中,那位"一边给烤鸡涂油,一边写论文提纲"的已婚女生贝蒂,被迫拍摄了许多"秀恩爱"的夫妻写真。在这些照片中,她都在元气满满地操作着一个时髦的家用电器。这些高科技的产品,制造出新时代的"家庭魅力"。

来方便的同时,却使家庭主妇带来了更多的劳动义务。古多尔认为,"许多这种形式的家务劳作使女性的工作量增加了,对质量的要求也提高了。衣服要洗得干净、干净、再干净,洗衣服已经不是每周一次的家务劳动,它是每天都必须要做的事情。'简单''方便''为我们所爱的人做的更好'成了激励和指导消费行为和生产行为的口号"[116]。

女性主义批评对技术改变生活的怀疑并非是对技术的反对,而是希望技术能更好地为生活服务。正如一位女性设计师所说的:"我们来到了一个女性将影响技术发展的关键时期。这并非意味女性主义成为试图逆转技术的卢德运动的一部分。而意味着女性主义设计师通过技术方面思考与评论的深入来提高和改进生活质量。"[117]在女性主义者看来,技术必需是恰当的,必需能实现长期的可持续的发展(图2.83)。女性主义批评认为女性应该从"有计划废止制度"的消费策略中清醒过来,对女性与消费之间的传统关系进行批判。这样,女性主义批评就很自然地与绿色设计批评结合在一起。在这个意义上,女性主义的技术批判有利于技术的良性发展,形成了对技术伦理的自我反思。

与那些强调机械理性的生物技术人员和生态学家不同(如帕帕奈克或者巴克敏斯特·富勒),女性主义者视机械理性为父权制的体现。她们认为自然是神圣的,地球是活着的,我们必须和地球协作,这就是盖亚隐喻与女神叙事的核心观念。正如保拉·甘·艾伦(Paula Gunn Allen)所写:

> 这个星球——像我们的母亲、祖母一样的地球,既是物质的,也是有灵魂、有思想、有感情的生命。她是活着的,星球上的动物、植物、矿物、气候和气象等等一切,都是她的产物、她的表情。[118]

另一位生态女性主义者卡萝尔·克里斯特(Carol Christ)也认为:

> 保护地球需要一种在意识形态上的深刻转变:恢复远古和传统的观念,敬畏生命系统中所有生命体之间的深刻联系,并重新考虑人性及自然神性之间的关系。[119]

另一方面,女性主义批评对手工艺的强调及对机械化大生产的反思同样是技术思考的一种反映。现代设计史的研究内容一直以规模化生产的历史为中心,对设计的评价标准也建立在

机械化生产的基础之上。这意味着手工生产方式的重要意义完全被忽视,甚至不再是设计价值的构成之一。在研究中只注重手工艺的艺术价值,而忽视了手工创作在现代社会所具有的社会意义(图2.84)。女性主义批评质疑了这种说法,强调在机械化生产方式之外,设计活动本来就应该具有的多元化面貌。这样的观点无疑对设计研究及设计批评来讲具有重要的方法论意义,它使批评家能更加注重在设计的商业价值之外,设计应该承担的道德责任与社会责任。使人们看到,设计不仅是工业与人之间的关系,也是人与物之间的关系,也是心灵与物之间的关系。

5) 女性主义批评与消费分析

迄今为止,大多数的历史分析都是仅仅围绕女设计者的角色问题来进行的,但女性与设计的关系是多方面的。女性主义设计史家采用了主流设计史方法论的思想,评价设计者的活动,强调他们作为历史当事人的角色问题。而女性作为消费主体在经济活动与设计活动中的意义则没有得到重视与研究。

传统的设计史研究和设计批评都比较重视设计师、生产工艺以及生产中所运用的材料,而很少关注消费在设计中的重要作用,或者把消费当成是设计中的一个被动因素。而女性主义的设计批评方法常常从设计产品的使用者或消费者的角度来理解设计。即便是在彭妮·斯帕克的《20世纪设计和文化导论》(*An Introduction to Design and Culture In the Twentieth Century*, 1986)中,女性也仅仅是作为设计的被动消费者的角色出现的。作者梳理了女性消费者在设计发展中起到过的重要作用。例如在《向消费者太太推销》(*Selling Mrs Consumer*)一书中,家政管理专家克里斯蒂娜·弗雷德里克描绘了她认为的"女性消费"的特征。在"猜猜消费者太太的性格"一节中,她解释道,"消费者太太通常依本能行事,较少靠理论和理性,并调节自己适应日常现实。而男性是十足的理论派"[120]。

在这部著作中,作者仍然主要在讨论大批量生产的产品和专业设计师的教育和实践。文章预设了产品所蕴涵的意义,而忽视了由于消费者的不断努力而发生变化的意义。在女性主义研究者看来,消费不仅是被动的,也可以是主动的。安吉拉·帕廷顿(Angela Partington)的论文《流行时装和工人阶级的富裕生活》(*Popular Fashion and Working Class Affluence*, 1992)为如何能够解释主动消费者的概念提供了一个范例。她认为传统的时装理论著述总是将服装定位为阶级身份的表现。实际上,服装并非真的导致消费者成为被动的时尚受害者。相反,时装设计可以被理解为消费者的特有阶级价值和意义的主动生产场

图2.83 法兰克福厨房的成功部分归功于女性设计师对于家务工作流程的熟悉(维也纳手工艺博物馆,作者摄)

图2.84 尽管传统的手工艺作坊基本上都是男性师傅,但是在现代化设计的语境下,相对于建筑和工业制造而言,传统手工艺常常被认为是"女性化的"(马德里皮具作坊,作者摄)。

图2.85 迪奥1947年设计的"新面貌"(New Look)。

图2.86 随着消费选择日益多元化,"汽车女性化"现象已经不再仅仅是指汽车的造型和色彩变得更加丰富了(上图),汽车的改装和美化也变得越来越"女性化"(中下图,作者摄)。

所。例如工人阶级妇女由于缺乏经济能力,曾普遍借用时装设计师克里斯蒂安·迪奥设计的服装新款式,并对其加以修改(图2.85)。她们尽管不是设计师,却能对她们喜欢的设计风格进行综合与修改。她们根据时尚和舒适的要求来对设计进行选择。如果说迪奥设计的新款式代表了一种奢华的女性形式,那么通过与实用风格的混合,家庭主妇们使这些服装变得更加实际,从而挑战了伴随这些设计风格的意识形态。

这种对消费被动论的批评,类似于对法兰克福学派的批判。法兰克福学派批评大众文化,认为大众文化受到媒介的影响而带有盲目性与被动性。然而事实表明不论是消费者还是女性消费者,她们(他们)都可以通过消费的选择来表达自己的观点。因而,对消费的分析不仅可以发现女性消费的秘密,也可以揭示设计创作的动机与源泉。

社会学家大卫·加尔特曼在他的著作《汽车鸦片》(Auto Opium)一书中,认为所谓的"汽车女性化"现象(图2.86)——消费者买车时注重色彩和外观,即汽车产业更加向时尚产业靠拢——表面上看起来是为了迎合女性对于汽车产业的需要,其实只不过是"男性的一种手段,他们因此可以不必承认他们与女性一样加入了时尚圈,并且也对快速增强的日常生活审美化的过程感兴趣"[121]。这种对于女性消费更加深入的分析,让我们看到了女性消费背后的男性身影。他们既有可能受到女性消费的影响——比如中性化服装——又会在消费过程中将其女性化的行为掩盖在女性的光环之下。"小鲜肉"或者"如花美男"是女性消费的产物,更是男性自我欣赏的某种"觉醒",但是,这种社会审美中的女性化倾向并不完全是由女性造成的。

六、女性主义设计批评的"泛滥"和逆反

女性主义艺术批评不仅有时候会成为某种"政治正确"的批评武器,也会在当下的多元化舆论环境中被刻意营造为一种差异化竞争优势,从而愈演愈烈、泛滥成灾,并且变味、变馊,甚至变臭。女画家、女作家充分利用自己的"身体"优势,似乎可以轻而易举地一夜成名;网络上,许多社会事件都会遭到女权主义的强硬批评——一时间,"女权婊"的说法充斥于网络之中。这种女性主义批评的氛围和趋势又会反过来刺激女性主义的批评意识,使其越来越敏感,甚至变得过度敏感。

以这两年讨论比较多的地铁女性车厢为例,这种讲究细节的设计模式当然是对女性权益的关注,防患于未然。但是,这种

从日本传来的模式是否适合中国的文化与社会关系？如果它并非源于生活的"刚性需求"，那只能说明其产生带有很强的"形式主义"色彩，并且在刻意地取悦于女性主义批评。在国内曾经出现过的"女性专用停车位"则更加明显地体现出这种特点来。2016年3月，浙江杭新景高速桐庐服务区管理方划定了8个女司机专用停车位，车位内用粉红色的涂料勾勒了一个穿裙子的少女形状，并在宽度上特意进行了加宽（停车面积是普通位的1.5倍）。[122]这个新闻出来以后，很多媒体和个人都对这个"关爱女性"的新设计议论纷纷，有人认为这是在明目张胆地歧视女性的车技，是"女司机"这个梗的现实反讽版。这个事件本身其实是在消费"女性主义批评"，不论是女性停车位的设计者还是那些传播这个新闻并以此为乐的网民们，他们都在围观和起哄。

和女性主义相关的各种批评和讨论总是会触动人们兴奋的神经。这种现象在很大程度上与女性主义批评的泛滥有很大关系。这种泛滥很多时候都是源于那些被商家制造出来并加以利用的话题，它们的背后体现出一种对女性更深层次的歧视和形象固化。这就好像"美女作家"现象的存在本身就提示我们：即便是在写作这个行业，女性的成功与外貌之间仍然存在必然联系一样，"女性停车位"和"女性车厢"并不是真正的"关爱女性"，它们都回避了社会中对女性的真正威胁，而把它们粉饰在粉红色的少女形状之中。

课后练习：针对女性车厢的话题拍摄纪录片，完成一次"设计人类学"意义上的调查研究，用纪录片的方式听到不同的批评声音（图2.87）

示范作业：纪录片《车厢》，作者：章鹏、刘琦琦、陈浩、闻荧、陶浩然。

图2.87　上图均为纪录片《车厢》的剧照。

[注释]

[1] [加]阿尔维托·曼古埃尔:《意像地图:阅读图像中的爱与憎》,薛绚 译,昆明:云南人民出版社,2004年版,第19页。

[2] [美]黛安·吉拉尔多:《现代主义之后的西方建筑》,青锋 译,北京:清华大学出版社,第115页。

[3] 毛泽东:《在延安文艺座谈会上的讲话》,北京:人民出版社,1975年版,第30页。

[4] [瑞]约翰内斯·伊顿:《色彩艺术:色彩的主管经验与客观原理》,杜定宇 译,上海:上海人民美术出版社,1985年版,第39页。

[5] [美]理查德·桑内特:《匠人》,李继宏,上海:上海译文出版社,2015年版,第313页。

[6] [美]西尔维亚·比奇:《莎士比亚书店》,李耘 译,北京:新星出版社,2014年版,第112页。

[7] [加]诺思罗普·弗莱:《批评的剖析》,陈慧、袁宪军、吴伟仁 译,天津:百花文艺出版社,1998年版,前言第14页。

[8] [比]乔治·布莱:《批评意识》,郭宏安 译,桂林:广西师范大学出版社,2002年版,第262页。

[9] [德]瓦尔特·本雅明:《机械复制时代的艺术作品》,王才勇 译,北京:中国城市出版社,2002年版,第64页。

[10] [南朝宋]刘义庆撰,刘孝标注:《世说新语·德行》篇注,上海:上海古籍出版社,1993年版,第20页。

[11] [明]冯梦龙:《醒世恒言·卖油郎独占花魁》,北京:同心出版社,1994年版,第35页。

[12] 包铭新:《时装评论》,重庆:西南师范大学出版社,2001年版,第2页。

[13] 同上,第7页。

[14] 袁熙旸:《设计"设计史":英国高校设计史专业的确立》,《设计教育研究·6》,南京:江苏美术出版社,2007年版,第96页。

[15] [英]卡尔·波普尔:《通过知识获得解放》,范景中、李本正 译,杭州:中国美术学院出版社,1996年版,第63页。

[16] [美]罗伯特·J.托马斯:《新产品成功的故事》,北京新华信管理顾问有限公司 译校,北京:中国人民大学出版社,2002年版,第8页。

[17] [美]罗伯特·赖特:《非零年代:人类命运的逻辑》,李淑珺 译,上海:上海人民出版社,2003年版,第20页。

[18] [美]纳西姆·尼古拉斯·塔勒布:《反脆弱:从不确定性中获益》,雨珂 译,北京:中信出版社,2014年版,第20-21页。

[19] 2014年8月27日,由于锤子手机的开创者罗永浩对于评测网站Zealer负责人王自如关于锤子手机T1的评测表示不满,而导致了一次网络辩论直播。"罗"指罗永浩,"翔"指王自如(据说因为他长得像刘翔),因此这场辩论被戏称作"罗质翔"。

[20] [加]诺思罗普·弗莱:《批评的剖析》,陈慧、袁宪军、吴伟仁 译,天津:百花文艺出版社,1998年版,前言第3页。

[21] 参见[加]阿尔维托·曼古埃尔:《意像地图:阅读图像中的爱与憎》,薛绚 译,昆明:云南人民出版社,2004年版,第19、20页。

[22] [加]卜正民:《维米尔的帽子:17世纪和全球化世界的黎明》,黄中宪 译,长沙:湖南人民出版社,2017年版,第79-82页对《长物志》的分析。

[23] [美]保罗·福赛尔:《恶俗:或美国的种种愚蠢》,何纵 译,北京:中央编译出版社,2000年版,第3页。

[24] 同上。
[25] 同上。
[26] [美]纳西姆·尼古拉斯·塔勒布:《反脆弱:从不确定性中获益》,雨珂 译,北京:中信出版社,2014年版,第102页。
[27] [美]柯文:《在传统与现代性之间:王韬与晚清改革》,雷颐、罗检秋 译,北京:中信出版社,2016年版,序曲第3页。
[28] 从吸烟在公共空间的保留及其重要性中,我们能看出作者那个时代的局限性,即嬉皮士时代的环保观念所具有的个人主义和自由主义特征。参见[美]欧内斯特·卡伦巴赫:《生态乌托邦》,杜㵮 译,北京:北京大学出版社,2010版,第16页。
[29] 同上,第18页。
[30] [美]艾琳:《后现代城市主义》,张冠增 译,上海:同济大学出版社,2007年版,第110页。
[31] [美]纳西姆·尼古拉斯·塔勒布:《反脆弱:从不确定性中获益》,雨珂 译,北京:中信出版社,2014年版,第343页。
[32] [美]大卫·瑞兹曼:《现代设计史》,[澳]王栩宁 等译,北京:中国人民大学出版社,2007年版,第394-395页。
[33] [英]乔纳森·M.伍德姆:《20世纪的设计》,周博、沈莹 译,上海:上海人民出版社,2012年版,第290-291页。
[34] [美]维克多·帕帕奈克:《为真实的世界设计》,周博 译,北京:中信出版社,2013年版,第93页。
[35] [美]大卫·瑞兹曼:《现代设计史》,[澳]王栩宁 等译,北京:中国人民大学出版社,2007年版,第394-395页。
[36] [美]纳西姆·尼古拉斯·塔勒布:《反脆弱:从不确定性中获益》,雨珂 译,北京:中信出版社,2014年版,第358页。
[37] [美]亨利·佩卓斯基:《器具的进化》,丁佩芝、陈月霞 译,中国社会科学出版社,1999年版,第38页。
[38] 同上,第34页。
[39] [美]亨利·德莱福斯:《为人的设计》,陈雪清、于晓红 译,南京:译林出版社,2012年版,第172-173页。
[40] 同上。
[41] [美]亨利·佩卓斯基:《器具的进化》,丁佩芝、陈月霞 译,中国社会科学出版社,1999年版,第250页。
[42] 同上,第152页。
[43] 孙津:《美术批评学》,哈尔滨:黑龙江美术出版社,1994年版,第17页。
[44] 参见《窗口不高不低 民众蹲着办理业务:热播剧中的信访局惊现郑州版》,《南京晨报》,2017年4月15日,星期六,A11版。
[45] [美]维克多·马格林:《人造世界的策略:设计与设计研究论文集》,金晓雯、熊嫕 译,南京:江苏美术出版社,2009年版,第66页。
[46] [美]理查德·桑内特:《匠人》,李继宏 译,上海:上海译文出版社,2015年版,第39页。
[47] [比]乔治·布莱:《批评意识》,郭宏安 译,桂林:广西师范大学出版社,2002年版,第238页。
[48] [美]维克多·帕帕奈克:《为真实的世界设计》,周博 译,北京:中信出版社,2013年版,第131页。
[49] Charles Jencks. *The New Paradigm in Architecture: The Language of Post Modernism*. New Haven and London: Yale University Press, 2002, p.28.

[50] S.基提恩：《空间、时间、建筑》，王锦堂、孙全文 译，台北：台隆书店，1986年版，第403页。

[51] [美]卡尔·休斯克：《世纪末维也纳》，李锋 译，南京：江苏人民出版社，2007年版，第75页。

[52] 同上，第74页。

[53] [法]柯布西耶：《东方游记》，管筱明 译，上海：上海人民出版社，2006年版，第12页。

[54] [美]大卫·瑞兹曼：《现代设计史》，[澳]王栩宁 等译，北京：中国人民大学出版社，2007年版，第338页。

[55] [美]理查德·桑内特：《匠人》，李继宏 译，上海：上海译文出版社，2015年版，第324页。

[56] 同上，第316页。

[57] 同上。

[58] [英]尼古拉斯·佩夫斯纳：《欧洲建筑纲要》，殷凌云 张渝杰 译，济南：山东画报出版社，2011年版，第266页。

[59] 同上。

[60] S.基提恩：《空间、时间、建筑》，王锦堂、孙全文 译，台北：台隆书店，1986年版，第816页。

[61] [美]威廉·斯莫克：《包豪斯理想》，周明瑞 译，济南：山东画报出版社，2010年版，第141页。

[62] 同上。

[63] [美]维克多·马格林：《人造世界的策略：设计与设计研究论文集》，金晓雯、熊嫕 译，南京：江苏美术出版社，2009年版，第28页。

[64] [美]尼古拉斯·福克斯·韦伯：《包豪斯团队：六位现代主义大师》，郑炘、徐晓燕、沈颖 译，北京：机械工业出版社，2013年版，第397页。

[65] 同上。

[66] Sigfried Giedion. *Space, Time and Architecture: the growth of a new tradition.* London: Geoffrey Cumberlege Oxford University Press, 1952, p.226.

[67] Ibid.

[68] [美]维克多·马格林：《人造世界的策略：设计与设计研究论文集》，金晓雯、熊嫕 译，南京：江苏美术出版社，2009年版，第17页。

[69] [加]阿尔维托·曼古埃尔：《意像地图：阅读图像中的爱与憎》，薛绚 译，昆明：云南人民出版社，2004年第4版，第233、234页。

[70] [美]琳达·诺克林：《女性，艺术与权力》，游惠贞 译，桂林：广西师范大学出版社，2005年版，第187页。

[71] [英]约翰·伯格：《观看之道》，戴行钺 译，桂林：广西师范大学出版社，2005年版，第46页。

[72] [美]琳达·诺克林：《女性，艺术与权力》，游惠贞 译，桂林：广西师范大学出版社，2005年版，第40页。

[73] [英]约翰·伯格：《观看之道》，戴行钺 译，桂林：广西师范大学出版社，2005年版，第46页、第54页。

[74] [英]谢里尔·巴克利：《父权制的产物———一种关于女性和设计的女性主义分析》，选自[德]汉斯·贝尔廷等著《艺术史的终结？当代西方艺术史哲学文选》，常宁生 编译，北京：中国人民大学出版社，2004年版，第199页。

[75] 同上。

[76] Sigfried Giedion. *Space, Time and Architecture: the growth of a new tradition.* London:

Geoffrey Cumberlege Oxford University Press, 1952, p.68.

[77] [英]谢里尔·巴克利:《父权制的产物——一种关于女性和设计的女性主义分析》,选自[德]汉斯·贝尔廷 等著《艺术史的终结? 当代西方艺术史哲学文选》,常宁生 编译,北京:中国人民大学出版社,2004年版,第199页。

[78] 同上。

[79] Edited by Marty Lee. *The Consumer Society Reader*. Malden: Blackwell Publishing Ltd., 2000, p.131

[80] Edited by Joan Rothschild. *Design and Feminism: Re-Visioning Spaces, Places, and Everyday Things*. New Brunswick: Rutgers University Press, 1999, p.16.

[81] Jonathan M. Woodham. *Twentieth Century Design*. Oxford: Oxford University Press, 1997, p.49.

[82] Edited by Joan Rothschild. *Design and Feminism: Re-Visioning Spaces, Places, and Everyday Things*. New Brunswick: Rutgers University Press, 1999, p.123.

[83] Lewis Foreman Day. *Every Day Art: Short Essays on the Arts not Fine*. London: B. T. Batsford, 1882, p.3.

[84] Charles Eastlake. *Hints on Household Taste in Furniture, Upholstery and Other Details*.the Second Edition. London: Longmans, Green, and Co., 1869, p.94.

[85] Ladies-Fashion. *Ornament and Crime: Selected Essays*. Riverside: Ariadne Press, 1898, p.109.

[86] *Ornament and Education*, 1924//Adolf Loos.*Ornament and Crime: Selected Essays*. Riverside: Ariadne Press, 1998, p.185.

[87] David Brett. *Rethinking Decoration: Pleasure and Ideology in the Visual Arts*. Cambridge: Cambridge University Press, 2005, p.203.

[88] Karsten Harries. *The Ethical Function of Architecture*. London: The MIT Press, 1997, p.33.

[89] Karsten Harries. *The Bavarian Rococo: Between Faith and Aestheticism*. New Haven: Yale University Press, 1983, pp.196, 219.

[90] 玛丽娅·特蕾西娅是奥地利权倾一时的女王,在位时间为1740年至1780年。Karsten Harries (1997). *The Ethical Function of Architecture*. London: The MIT Press, p.33.

[91] Ornament and Education. *Ornament and Crime: Selected Essays*. Riverside: Ariadne Press, 1924, p.187.

[92] Karsten Harries. *The Ethical Function of Architecture*. London: The MIT Press, 1997, p.41.

[93] Nina Stritzler Levine. *Josef Frank, Architect and Designer: An Alternative Vision of the Modern Home*. New Haven: Yale University Press, 1996, p.22.

[94] Ibid, p.8.

[95] Naomi Schor. *Reading in Detail: Aesthetics and the Feminine*. New York: Methuen Inc., 1987, p.54.

[96] [英]谢里尔·巴克利:《父权制的产物——一种关于女性和设计的女性主义分析》,选自[德]汉斯·贝尔廷 等著《艺术史的终结? 当代西方艺术史哲学文选》,常宁生 编译,北京:中国人民大学出版社,2004年版。

[97] "事实上,其他作坊有女性成员;真正的问题在于安内莉泽·弗莱施曼对于其他任何事来说太过于虚弱了。她从未讨论过她的健康问题,但她有残疾,那使得约瑟夫必须拖着她登上山顶的残疾是排骨肌萎缩症(Charcot-Marie-Tooth disease),一种引起肌肉萎缩的无法治愈的遗传性疾病。她的困难主要体现在她的脚,这是这个病的特征;她有着不寻常的高脚弓以及锤状趾和萎缩的肌肉。"参见[美]尼古拉斯·福克斯·韦伯:《包

豪斯团队：六位现代主义大师》，郑炘、徐晓燕、沈颖 译，北京：机械工业出版社，2013年版，第325-326页。

[98] [美]大卫·瑞兹曼:《现代设计史》，[澳]王树宁 等译，北京：中国人民大学出版社，2007年版，第204页。

[99] [英]乔纳森·M.伍德姆:《20世纪的设计》，周博、沈莹 译，上海：上海人民出版社，2012年版，第63页。

[100] Pat Kirkham. *Charles and Ray Eames*：*Designers of the Twentieth Century*. Cambridge：the MIT Press，1995，p.85.

[101] Edited by Joan Rothschild. *Design and Feminism*：*Re-Visioning Spaces*，*Places*，*and Everyday Things*. New Brunswick：Rutgers University Press，1999，p.7.

[102] Edited by Marty Lee. *The Consumer Society Reader*. Malden：Blackwell Publishing Ltd.，2000，p.134.

[103] [英]彭妮·斯帕克:《设计与文化导论》，钱凤根、于晓红 译，南京：译林出版社，2012年版，108页。

[104] [美]马歇尔·伯曼:《一切坚固的东西都烟消云散了——现代性体验》，徐大建、张辑 译，北京：商务印书馆，2004年版，第385页。

[105] 同上，第387页。

[106] [加]简·雅各布斯:《美国大城市的死与生》，金衡山 译，南京：译林出版社，2005年版，第403页。

[107] 同上，第21页。

[108] "如果说,《城市文化》一书曾经激励和鼓舞了英国的许多人,那么,它对欧洲大陆的青年规划师就更曾发挥过特殊的,因而恐怕也是更有局限性的作用(这里的一个例外是法国,因为法国的一个最著名的城市鼓吹家勒·柯布西耶,就曾经开创了高大奢华的建筑物模式,这种建筑形式如此完好地适合当今铺天盖地的拜金主义经济特有的官僚主义式的、技术至上的、尤其是财政至上的种种需求。""简言之,勒·柯布西耶对于现代化大都市的官僚主义式的理解,巧妙地以La ville radieuse作伪装,暂时地取胜了。"参见[美]刘易斯·芒福德:《城市文化》，宋俊岭、李翔宁、周鸣浩 译，北京：中国建筑工业出版社，2009年版，1970年版前言, xx。

[109] [美]马歇尔·伯曼:《一切坚固的东西都烟消云散了》，徐大建、张辑 译，北京：商务印书馆，2004年版，第405页。

[110] 同上。

[111] [加]简·雅各布斯:《美国大城市的死与生》，金衡山 译，南京：译林出版社，2005年版，第22页。

[112] 同上，第23页。

[113] Reyner Banham. *Theory and Design in the First Machine Age*. London：the Architecture Press，1960，p.9.

[114] Edited by Joan Rothschild. *Design and Feminism*：*Re-Visioning Spaces*，*Places*，*and Everyday Things*. New Brunswick：Rutgers University Press，1999，p.23.

[115] Edited by Pat Kirkham.*The Gendered Object*. Manchester：Manchester University Press，1996，p.32.

[116] [英]谢里尔·巴克利:《父权制的产物——一种关于女性和设计的女性主义分析》，选自[德]汉斯·贝尔廷等著《艺术史的终结？当代西方艺术史哲学文选》，常宁生 编译，北京：中国人民大学出版社，2004年版，第199页。

[117] Edited by Joan Rothschild. *Design and Feminism*：*Re-Visioning Spaces*，*Places*，*and*

Everyday Things. New Brunswick: Rutgers University Press, 1999, p.125.
[118][美]维克多·马格林:《人造世界的策略:设计与设计研究论文集》,金晓雯、熊嫕 译,南京:江苏美术出版社,2009年版,第134页。
[119]同上。
[120][英]彭妮·斯帕克:《设计与文化导论》,钱凤根、于晓红 译,南京:译林出版社,2012年版,第34页。
[121]同上。
[122]《杭州女性停车位引发性别歧视争议》,《南京晨报》,2016年5月30日星期一,A11版。

第三篇 设计批评的主体论

引言

　　是谁在从事设计批评活动？不同的批评主体有哪些不同的特点？尤其是他们作为设计批评的主体表现出怎样的优点与缺点？从批评主体出发，设计批评可以大致分为"自发的批评""职业的批评""大师的批评"。根据这些不同批评类型的特征又可将设计批评的主体细分为"设计师""批评家""艺术家""公众""官方""客户"。这些不同的批评主体在面对设计作品时，会因为自身利益的需要而产生完全不同的批评意识，并最终形成影响设计发展的合力。

第一章 设计批评的主体性

> 这些是动物,被屠杀的动物。
> 对我而言,如此而已。
> 大众想看到什么由他们去看。
> ——毕加索(Pablo Picasso)论"格尔尼卡"[1]

谈到批评,人们总会想到一手持剑一手持笔的文人形象。实际上,批评家并不是批评的唯一主体。尽管批评家自然是以批评为己任,尽管批评的黄金时代被认为是"以发达工业国家的高等学府为中心的学术现象"[2],但是批评家只是诸种批评主体的集中表现而已。

不同的批评主体对批评对象的认识完全不同,批评主体的差异性决定了批评的差异性。一千个人眼里就有一千个哈姆雷特,视觉艺术的批评也不会例外。也许,艺术家最初的创作目的是非常单纯的,但在经过不同的阐释后却变得异彩纷呈。这不能责怪批评者,每一个人都有不同的知识构成,都会根据自己的知识构成去解释作品。不同的解释与批评并不会影响作品本身的意义,只会延展作品的影响范围。

例如对于毕加索的著名绘画《格尔尼卡》(Guernica, 1937)(图3.1),不同的批评者将自己的理解渗入批评的文字,帮助观者在各种意义上去理解伟大的艺术创造。法国诗人雷希(Michel Leiris, 1901—1990)在这张画中看见了人类社会的死亡宣告,他说:"我们所爱的一切都将死亡,所以现在死去是重要的,所以现在需要把我们所爱的一切总结为美的教人不会忘,就像流下那么多告别的眼泪。"伯格在三十年后更为概括地评论这张作品为"毕加索想象受苦之状的一幅画"[3]。大量后来的艺术欣赏者受到这些批评家的影响很大,就好像今天我们对现代设计的想象在一定程度上来源于佩夫斯纳的评论一样。

图3.1 对于毕加索的著名绘画《格尔尼卡》,不同的批评主体将自己的理解渗入批评的文字,帮助观者在各种意义上去理解伟大的艺术创造,同时也把这个作品的意义阐释得更加丰富。

批评必然是两个主体间的对话。设计创作和设计批评是一对孪生兄弟,它们同步诞生,同步成长。批评反映的是两个主体即创作主体和批评主体之间的对话,而不仅仅是批评主体和批评客体即作品之间的关系。批评依附在或者说寄生在创作的基础之上,必须先有创作后才能有批评。但创作又必须在批评中

图3.2　正如波德莱尔对德拉克洛瓦作品的评价那样,在艺术批评中,只有双方能在共同的记忆基础上实现认同,才能实现作者和观者之间的真正的交流。上图为德拉克洛瓦雕像,下图为其代表作品之一《萨达娜培拉斯之死》。

才能获得价值的肯定和意义的延伸。在这个创作—批评的完整架构中,两种主体不断地发生着关系。

　　首先在批评家的批评过程中,他的意识便与创作主体的意识相互碰撞。倡导意识批评的日内瓦学派代表人物乔治·布莱便曾经这样论述两个主体之间的遇合:"批评是一种思想行为的模仿性重复,它不依赖于一种心血来潮的冲动。在自我的内心深处重新开始一位作家或哲学家的'我思',就是重新发现他的感觉和思维的方式,看一看这种方式如何产生,如何形成,碰到何种障碍;就是重新发现一个人从自我意识开始组织起来的生命所具有的意义。"[4]没有这两个意识的遇合,就不会产生真正的批评。乔治·布莱把批评看成是"主体间的等值",即创作者和批评者的关系应该是一种主体间的关系,是一个主体(批评家)经由客体(作品)与另一个主体(创作者)的关系。批评家波德莱尔在《1846年的沙龙》一文中曾这样评论画家欧仁·德拉克洛瓦(Ferdinand Victor Eugène Delacroix,1798—1863)(图3.2):"他的画主要是通过回忆来作的,也主要同回忆说话。在观众的灵魂上产生的效果和艺术家的方法是一致的。"[5]因此,在艺术批评中,只有双方能在共同的记忆基础上实现认同,才能实现作者和观者之间的真正的交流。

　　其次,设计批评家或其他批评者的批评反映了不同主体的利益需要,或者说反映了不同的话语。因为设计艺术的特殊性,设计批评中包含着异常丰富的利益关系。设计师的设计本身已经表达了一种话语权力,而这种话语权力必将遭受其他人的质疑与挑战。在这个意义上,设计批评就是一种话语对另一种话语的重新阐释,是一个利益团体对另一个利益团体的整体关注。因此,设计批评已经超出了文学批评中存在的单一性主体关系,而呈现出复杂化的集团主体形态。尽管如此,设计批评最后仍然会表达为两个具体的主体间关系。这种关系有可能是一位批评家与一位设计师,也可能是一位批评家与某个利益团体,还可能是批评家与其他的主体。但是作为一种主体间行为的设计批评,必须要减少利益团体之间的实利争夺,而将批评尽量地回归单纯的主体关系。只有这样才能减少居高临下的裁断和平复怨恨之心的补偿性行为,才能客观地评价设计师的贡献与创作的意义。这同样要求设计批评应该是参与性的,批评家与设计师都要正确地处理批评之间的主体性关系。

第二章　设计批评主体的分类

众多的设计批评在现实的阐释中显得非常单薄。人们会根据自己的喜好对作品进行评论。在复杂的批评群体中，知识结构的巨大差异使得批评的主体几乎无法分类。实际上，已有的批评主体分类与批评主体的职业之间有着明显的联系，这样的分类也许是唯一可以考虑的分类方式。法国的批评家蒂博代（Albert Thibaudet, 1874—1936）在《六说文学批评》中将批评的类型分为"自发的批评""职业的批评""大师的批评"。这三种批评类型分别应对了不同的批评主体，在设计批评中仍然可以找到这样的分类依据。

第一节　自发的批评

自发的批评指的是有文化修养、"述而不作"的人，这种批评常常是一种口头批评。不论莽夫走卒还是文人墨客，他们都有平等的批评权利。前者的批评可以悄然形成于街头巷尾、酒坊茶肆，而后者则往往在满座高朋的清谈神侃中诞生。古时皇帝对流行的童谣异常重视，大概便源于街谈巷议中所包含的复杂政治涵义。而对文人议政的一轮轮清洗，更说明了后者的影响力的确更加可怕。

当人对事物产生看法时，人们很难压抑倾诉的欲望。不可能每个人都在地上挖个坑，然后将自己的秘密告诉这个坑。于是今天大量的媒体包括网络都为人们提供了一个可以发表意见的空间。而在媒体还不太发达的时代，一些公共空间则发挥了类似的功能。西方的很多运动与思想常被人们与咖啡馆联系起来，例如维也纳文学艺术及设计的形成便和这种咖啡文化之间存在着密切联系。阿道夫·卢斯与卡尔·克劳斯等维也纳知识阶层的交流在很大程度上得益于维也纳的"咖啡社会"[6]（图3.3）。在这样的社交场合中，无话不谈的轻松氛围为新思想和新批评的形成提供了最好的土壤。然而并不是每一位知识分子都会将他们的观点通过文字并借助媒体来公告天下。一时的口舌之快

图3.3　在咖啡店多如牛毛的维也纳，文学艺术及设计的形成便和这种咖啡文化存在着密切联系。电影《克里姆特》中克里姆特与卢斯的当面辩论虽然难以证实，但却形象地说明了这一点。

只是为了批评一块方便敲击的火石,而展示火花的欲望则与他们的职业之间存在着密切联系。尽管如此,批评与谈话之间一直保持着密切的联系。即使它们在今天已经产生了分离,但谈话仍然为批评提供了基础。

第二节　职业的批评

职业的批评又被称为"教授的批评"或"大学的批评"。蒂博代认为之所以在19世纪产生了真正的完整的批评并不是因为这个世纪的趣味更加活跃,而完全是因为"诞生了19世纪之前不存在的另外两个行业,即教授行业和记者行业"[7]。而批评家的职业"在100年里,始终是教授职业的延长"[8]。

供职于学院的教授和记者一样,拥有着主动批评并将其诉诸媒体的行动动力(图3.4)。这种动力既来源于专业责任感,也来源于专业角色的压力。他们的批评往往以收集材料为开始,以考证历史渊源及版本为基础,通过社会、政治、哲学、伦理及至作者的生平诸因素来研究作者和作品。这样的批评也被称为学院派批评。"学院派"批评常常被人认为是那些皓首穷经的书生所制造的逃避现实、不食人间烟火的书斋之见。他们晦涩的语言、过度的阐释、古怪的术语则成为脱离实践、孤芳自赏的明证。

不可否认,在设计艺术这样一个建立在创造实践基础之上的学科中,"学院派"批评难以避免理论脱离实际与理论自足的双重危机。但是"学院派"批评意味着一种看待设计问题的客观方式。"学院派"批评相对其他批评的主体来说更为重视论断的普适性。这是因为"学院派"批评始终存在于一个学院"考核"的学术环境之中,必然要面对同行的苛刻目光。同时,学院的特点也客观上导致了他们多少带有"忧患"意识。这样,他们的批评就被要求言之有据并必须有严谨的论证,而排除太多的个性特征与主观成分。

任何批评的主体都具有优点和缺点两个方面。"学院派"批评的优点,如历史知识的大量介入、哲学思考和社会分析的引入、其他学科理论知识的导入等,在许多设计师的视角中都成为画蛇添足的外行儿戏。但"学院派"批评的单纯(源于目的)、笨重(源于内容)和繁缛(源于手段)实际上都是这种批评主体的可贵特质。相对于设计师的自我批评与普通消费者的体验式批评来讲,学院式批评能够摆脱设计与自身之间的厉害关系,以学科发展的视角来对设计进行中立的评价。这样的批评有助于更

图3.4　亨利·佩卓斯基,美国杜克大学土木工程系教授、历史学教授。担任土木及环境工程学系系主任。佩卓斯基从技术的角度来评价设计,写了大量深入浅出的设计文集。例如国内已有的翻译本《器具的进化》等。

加客观与全面地分析设计现象,并推动设计思想的产生与展开。

从职业的角度出发,记者批评成为广泛的既存现实。他们的批评可能在专业领域掀不起什么波澜,但却成为低头不见抬头见的紧箍咒。在报纸、杂志和电视中,他们的身影无处不见,他们的声音如影随形。尤其是当记者的角色与教授或批评家的角色相重合的时候,话语权的获得便使得批评的声音得以放大,成为不能忽视的一种力量。

第三节 大师的批评

所谓"大师",指的是那些已经获得公认的设计师。他们的批评是一种热情的、甘苦自知的、富于形象的、流露着天性的批评。设计师对批评的介入是必然的事情,他们也对自己的作品最有发言权(图3.5)。因为他们了解作品的设计目的、生产程序以及与客户的整个交流过程即作品的完成过程。客户对作品的大幅度修改以及建造、制作或生产过程的意外变化往往成为设计师对别人的批评感到不满的一个源头。同时,强烈的自信与对批评家专业程度的怀疑也会在批评者和设计师之间树立某种矛盾。因此,设计师在很多时候有必要对自己的作品进行阐释和解释。在社会责任心的驱使下,部分设计师也有针对其他设计作品或设计现象进行批评的意愿。

尤其是设计师中的功成名就者,已经被看成是思想界甚至时尚界的一个重要部分。各大媒体善于利用他们的专业影响力来补足新闻的空白,而他们的知名度也使其在设计批评中占据一席之地。设计师批评的优点与缺点将在下文中进行详尽的论述,在这里想要强调的是设计师批评的必要性和重要性。这种批评对普通大众和设计学生的影响力可能更大,这都来源于这种批评背后的专业底气。

图3.5 建筑师罗伯特·文丘里(2003,清华大学,作者摄)和伯纳德·屈米(2004,北京798,作者摄)的演讲。无论是建筑大师还是明星一般的产品设计师,他们的影响力和才华常常使其成为"意见领袖"。

以上的这三种设计批评主体的分类参考了文学批评理论的分类方式。这种分类在具有普遍意义的同时却不能完全应对设计批评的主体特征。例如对于设计批评来说,消费者批评、客户批评以及官方批评(客户批评的特殊形式)都占有十分重要的地位。因此有必要根据批评主体的角色和特征来对设计批评的主体进行更详细的划分,同时论述这些批评主体的特征。这样对批评主体的认识有利于理解在设计批评中出现的主体性差异。

第三章　不同设计批评主体的特征

设计师、批评家与部分艺术家的批评常常被认为是专业批评。这并非是因为他们都对所批评的设计专业非常了解，而是因为相对于其他批评的主体而言，他们的批评具有非功利和客观化的特点。同时，他们的形象也会被消费者认为（或误认为）是专家，他们的批评往往也会被媒体当作是专业批评来看待。

相对于这样的专业批评来讲，公众、官方和客户的批评常常被认为是业余批评。这也并非是因为他们对专业都一无所知，实际上很多客户比设计师更加了解市场也更专业，而是因为他们的批评带有更多的与自己利益相关的出发点。因此，这样的"专业"与"业余"的批评划分只能看到两种不同批评类型在目的上的差异性，而不能更深入地去理解这些批评主体的详细特征。有必要对具体的批评主体进行单独的分析。

第一节　设计师

一、设计师批评的产生

【冷暖自知】

设计师的批评是设计批评的最早形态（图3.6）。这是因为设计师最早接触自己的设计作品，并不断对其进行调整和修改，是是非非冷暖自知。虽然这些批评未必最终形成文字的形态，但在许多研究者眼里，设计师应该成为设计批评的重要主体。例如在文学批评中，作家的批评一直都受到极大的重视。蒂博代在《六说文学批评》中曾这样说过："大作家在批评上也有话要说。他们甚至说了许多，有时精彩，有时深刻。他们在美学和文学的重大问题上有力地表明了他们的看法。"[9]

同样，一些活跃的设计师也会对自己和他人的设计发表看法。在这些看法中不乏深入和客观的理性分析。实际上，为了

图3.6　威廉·莫里斯（上）是设计艺术的全才（中下为他创作的织物设计和书籍设计，伦敦V&A博物馆馆藏，作者摄），也是设计艺术与市场结合的经营者和探索者。因此，他的设计批评方才具有一定的说服力和号召力，所有艺术批评的最初形态概莫如此。

更好地实现设计师改造社会的目的,设计师有必要精于写作。英国平面设计师与批评家罗宾·金罗斯(Robin Kinross,图3.7)就是一个典型的例子:在许多年中,他更像一个作家而不是个设计师。在过去的二十多年里,他完成了大量关于版式设计的广征博引的启蒙式文章。由于罗宾·金罗斯在学习设计之前曾经学习过英国文学,所以他的设计实践与设计批评的思维被很好地结合起来。

【责任感】

设计师更多的时候是个同谋者,而不是个批评者。他们的批评精神常常因为生存的需要而被压抑。但是,设计和其他的艺术创造一样都需要在文学描述中获得意义延伸。承担部分批评角色的设计师往往拥有一定的文学表达基础和专业责任感,至少需要在繁忙的设计工作中能抽出部分时间来思考设计问题或将实践中的思考表达出来。在这个意义上,不是每一位设计师都有这个意愿与能力来从事设计批评。有人认为美国设计师保罗·兰德(Paul Rand,1914—1996)写的《设计思考》(Thoughts on design,1947,图3.8)是最早设计师写的书。这样的著作并不多见,但却有力地表达着设计师的直觉与理性。虽然该书的篇幅不长,但条理清晰地介绍了新广告运动,他认为象征、幽默和出其不意的元素可以帮助设计师通过图像来传达产品信息,并且还起到教育观众的作用。作者甚至"曾引用哲学家、教育家约翰·杜威(John Dewey,1859—1952)的'美与实用的综合',来描述广告以及其他视觉交流形式的特点"[10]。

罗伯·克里尔曾经这样强调设计师批评的必要性:"我们的问题就是批判性结论。批判性是艺术家最重要的工具,光是让别人批评你做出来的东西是不够的,身为一个艺术家或建筑师,你是唯一可以下判断的人,也是负全责的人。"[11]设计师批评的优点十分明确:对项目本身的深入理解、对材料和制造过程的熟悉、对与客户交流过程的体会以及设计师大量设计经验的积累。尤其是设计中技术的复杂性导致与设计无关人士的认识难免会产生偏差,设计师的经验则决定了他能看到各种设计的细微缺陷。

佩卓斯基(Henry Petroski,1942—)曾经这样认为:"若说器具的缺点是器具演进的动力,发明者即是生产技术最严厉的批评者,他不仅能看出缺点,还能提供解决方法,设计更精良的产品。这种说法并非理论家凭空捏造,而是各行各业发明者的感想。"[12]美国著名的产品设计师尼尔森不仅为米勒公司设计和开发了大量颇受欢迎的家具和产品,而且他还曾经成为《建筑

图3.7 英国平面设计师与批评家罗宾·金罗斯由于掌握了较好的文学基础,所以能将设计实践与设计批评的写作很好地结合起来。图为罗宾·金罗斯研究字体的批评文集《不确定的文本》。

图3.8 被誉为最早的设计师书写的书《设计思考》的中文版。准确地说,该书应该被称为职业平面设计师中最早或者重要的著作。

论坛》杂志的副主编,并且为当时一本建筑杂志《铅笔尖》撰写大量评论文章,介绍当时著名的建筑师,为现代建筑的发展推波助澜。这种严肃的批评态度和社会责任感对他发展自己的设计体系大有裨益。1957年以后,尼尔森开始关注建筑与环境之间的关系,是最早注意研究建筑生态学的建筑师之一,"作为著名的设计评论家,尼尔森的设计思想影响非常大,并时常富有卓越的远见"[13]。

二、设计师批评的缺点

这样的特点即决定了设计师批评的优越性,同时也为设计师批评的缺点埋下了伏笔。在设计师对功能的重视被细化的同时,设计师批评的视野亦受其牵连而难以被放大。设计师也出于专业的权威,往往拒绝其他的批评声音。

【行业保护】

此外,设计师批评的一个重要缺点是设计师之间存在的利益关系也导致相互之间的心照不宣。今天的批评很可能会成为明天的矛盾,并会带来后天的敌视与报复。与其他艺术批评相对更为单纯的学术背景不同,设计项目的背后包含着错综复杂的利益关系。例如中国建筑师学会为了加强中国建筑师之间的团结,早在1928年就制订了《公守诫约》,规定会员不应损害同业人之营业及名誉,不应评判或指摘他人之计划及行为,所以梁思成只能针对外国建筑师和已在1929年病逝的吕彦直的设计提出直接批评。

曾经写过一些建筑批评的作家刘心武认为设计师批评往往是笼统的综述多于具体的个案分析,僵硬的专业眼光多于灵动的美学感悟,生怕得罪了建筑物背后的"长官"、机构与专业权威的吞吞吐吐多于独立思考的直言不讳;这就使得建筑评论远没有如同文学艺术评论那样,在中国大陆得以成为公众共享话语的一个组成部分。因此,设计师批评作为一种体制内的批评,可能并不是最佳的批评主体。

图3.9 奥尔布列希设计的分离派展览馆成为大受好评的分离派代表作品(作者摄)。

【作坊批评】

被残酷者提比略迫害,
被背叛者皮索下毒,
而最后一件不幸事,
就是被普拉东吟唱。
　　——拉辛,在普拉东创作《格马尼库斯》之后写下的讽

刺短诗[14]

在行业保护的同时，设计师之间的矛盾也有可能以批评的方式被放大。这样的事情在设计史中不乏案例。比如阿道夫·卢斯对维也纳分离派的批评就在很大程度上包含着个人恩怨。卢斯设计的咖啡博物馆（1899）和约瑟夫·玛丽亚·奥尔布列希（Josef Maria Olbrich, 1867—1908）为维也纳分离派设计的展览馆（图3.9）不仅靠在一起，也建于同一时间。但是这两个建筑受到的评论却大相径庭。维也纳分离派展览馆的圆屋顶由金色树叶装饰而成，而卢斯的这个设计由于其简洁的线条以及缺乏装饰被敌意地批评为"咖啡馆虚无主义"[15]（图3.10）。这样泾渭分明的批评声音无疑推动了卢斯对装饰的批判及对维也纳分离派的厌恶之情。而且卢斯曾经申请设计分离派展览馆中的一个房间却遭到了拒绝，这导致了双方矛盾的激化并为卢斯的装饰批判提供了某种动力。[16]

蒂博代在谈及艺术家之间的批评时，曾经用"作坊批评"来解释为什么这种批评方式会下手如此之重，他认为："事关当代的时候，同行间的嫉妒、文学职业固有的竞争和怨恨使某些艺术家恼羞成怒，骂不绝口，相比之下，职业的批评家的那些被百般指责的怒冲冲的话简直就成了玫瑰花和蜂蜜。"[17]因此，美国建筑评论家保罗·戈德伯格（Paul Goldberger, 1950— ）认为："但对评论作品来说，建筑家并不是合适的人选，因为建筑本来是应该由建筑家以外的人来加以批评的。"

【光环背后】

设计师在很多商业繁荣的地区都有被演化成时尚"明星"的趋势。这是一种商业经济发展的必然结果，也导致了设计师在很多时候成为"意见领袖"，具有一定的发言权，媒体也会引导他们对一些设计甚至社会问题发表意见。因此，设计师中的一些精英广泛地参与了社会活动，并通过著作和文章扩大其明星效应和社会影响力。但是这种批评文章及其营造的设计师光环会带来一些负面影响。正如福蒂所说："设计师往往只谈论和记录他们自己所做的事情，因而人们便将设计看做设计圈的事。这种误解在无数的书籍、媒体报道和电视中反复出现。设计学校中也在传授这种错误的认知，其后果更为严重，因为学生很容易产生错觉，以为他们的技能是无所不能的，结果往往在随后的职业生涯中备感挫败。"[18]

正所谓光环的背后会显得更加黑暗，明星设计师给人带来一种错觉，似乎可以通过设计师的单打独斗来解决复杂的商业

图3.10 卢斯设计的咖啡博物馆与奥尔布列希为维也纳分离派设计的展览馆同时兴建。维也纳分离派展览馆大受好评，而卢斯的这个设计由于其简洁的线条以及缺乏装饰被敌意地批评为"咖啡馆虚无主义"（作者摄）。

矛盾并最终在设计的纯粹性方面大获成功。设计师的评论文章聚焦于其美学态度和艺术创造力,却很少讨论项目背后的复杂成因,这不能准确地反映设计活动的真实面貌,会让人们对这个行业产生很大的误解。

尽管设计师批评存在着这样那样的缺点,但设计师仍然是设计批评的重要主体。毕竟每一种批评的主体都不是尽善尽美的。除了起到针砭时弊的作用之外,设计师批评的意义还可以从以下几个方面进行理解。

三、设计师批评为设计研究者提供了文字参考

设计师批评是来自设计实践的、第一手的、还冒着热气的批评。这样的批评自然会受到设计研究者的重视。它们不仅在当代具有重要的影响,也势必会成为若干年后设计史研究的重要文献。设计师对自己作品的解释和评判对批评家来讲则具有不可替代的参考作用。诺思罗普·弗莱曾经这样评价但丁(图3.11)对自己作品的批评:"诗人当然可以有他自己的某种批评能力,因而可以谈论他自己的作品。但是但丁为自己的《天堂》的第一章写评论的时候,他只不过是许多但丁批评家中的一员。但丁的评论自然有其特别的价值,但却没有特别的权威性。人们普遍接受的一个说法是,对于确定一首诗的价值,批评家是比诗的创造者更好的法官。"[19]

因此,"诗人作为批评家所说的话并不是批评,而只是可供批评家审阅的文献"[20]。虽然将诗人、艺术家或设计师的批评排除在真正意义的批评之外并不合理,需要在一定的概念限制之下才能成立。但是,设计师批评的文献价值是显而易见的。

当设计师讨论设计时,他们更倾向于描述自己的工作,这是他们最熟悉也最有话语权的设计项目,这种描述在研究者眼中也具有第一手资料的学术价值。因此,那些著书立传的设计师们在书中常常"描述了他们的创作步骤、他们对形式的看法、他们所受到的限制以及他们的工作方法"[21]。如同阿德里安·福蒂在《欲求之物》中所批判的那样,这种评论可能会给人带来创作者权力的混淆,造成了设计师是唯一"作者"的假想。但是设计师的确是评论自己作品的最佳人选,毕竟生产商不太可能发出理性的、系统的作品评论,厂商是隐藏在设计师身后的决策者,但并不是最好的宣传者和评论者。

图3.11 意大利中世纪伟大诗人但丁的画像(波提切利,1495)和位于佛罗伦萨市中心的雕塑(作者摄)。

四、设计师通过作品本身表现出批评态度

正如前文所说,并不是每一个设计师都有进行设计批评活动的意愿和能力。设计师的批评态度在很多时候通过自己的创作体现出来,这些创作同样成为设计研究者、批评家不能忽视的设计文本。设计师的创作包含着对即存设计价值取向、审美取向、趣味或风格的不满和批判。这种批评的影响力也许比文本要弱,需要经过二次阐释才能自我明示,但它本身又具有不可替代性。设计批评的特殊性决定了设计本身所包含的批判价值也许比文本更有说服力同时也更为敏感。设计行为能够更形象地提出设计问题并引起思考。即便在商业性设计中,每一步的设计都包含着重要的批评信息,只不过这些批评的指向不同而已。

建筑师艾森曼(Peter Eisenman,1932—)曾与解构主义哲学家德里达(Jacques Derrida,1930—)合著过一本书(图3.12),他善于从设计专业以外的学科中获取营养。因此,艾森曼不仅关注设计的文学阐释,也把各种哲学思想附加到建筑设计中去。他的设计常被比为文本,是"会说话的建筑"。但是设计本身所负担的文本含义毕竟是有限的,并且很难实现与观看者之间的信息交流。一位建筑批评家葛拉夫兰曾经这样评论艾森曼设计的柏林犹太人屠杀纪念堂:"艾森曼把设计当成文本来构思,文本的含意是说不尽的",而且可能导致"错误的解读"[22]。这位批评家指出了这种用设计作品来表达文本含义的危险,即观看者完全可能进行了误读。

因此,设计作品本身作为文本的重大价值在于设计作品的历时性比较而非设计作品的瞬时信息传达。例如后现代主义设计的重要意义就在于对经典现代主义设计的批判。如果对后现代设计进行单独的审视,我们会惊奇地发现这些形式语言或观念实在了无新意。失去了上下文的后现代设计便成了商业需要的低劣噱头,或左右逢源的设计妥协。然而,当发现了经典现代主义由于辉煌的成功而沦为商业套路并风格化这一现实之后,后现代主义设计无疑质疑了现代主义设计中理性精神对人性与传统的压抑。同样,在一些看起来并不理性或缺乏实用功能的产品设计中,设计批评也通过某个被社会所忽略的问题的探讨而被呈现出来。

图3.12 艾森曼(中)曾与解构主义哲学家德里达(上)合著过著作(下),并形成了自己的建筑哲学。实际上,除了直接著书立说,设计师在更多时候通过自己的作品来表达自己的批评态度与批评观。

五、设计师批评与批评家批评之间的边界变得模糊

图3.13　阿道夫·卢斯与批评家阿尔藤伯格（上）在一起。中图为维也纳中央咖啡店内阿尔藤伯格的雕塑（作者摄）。著名文学批评家、卢斯的好友卡尔·克劳斯（下）将卢斯称为"哲学家"，这在一定程度上反映了卢斯在批评领域的成就。

许多设计师都拥有良好的文学与艺术鉴赏力和表达能力。在他们当中，一些设计师致力于设计的批评和理论研究，并且成绩斐然，以至于人们对他们的定位产生了疑惑。他们身上的批评家光环掩盖了设计师的角色，从而成为批评家中的一员。他们并非是因为设计实践的穷途末路才踏上批评之途的，他们在批评理论方面的巨大贡献使人们忽略了或淡化了他们在设计实践方面的成就。他们常常与艺术圈及文化圈联系密切，为某种艺术理论在设计中的发展摇旗呐喊，并成为某种设计风格或设计运动的旗帜或灯塔，在理论上为志同道合者出谋划策。他们的批评理论与自己的设计实践之间关系密切，但又跳出了自身创作的狭小天地，从而在设计的横向发展与时代的纵向规律中建立了自己的坐标，成为设计史研究中不可或缺的批评家。

这样的设计师批评家包括威廉·莫里斯、阿道夫·卢斯、罗伯特·文丘里、杜斯伯格、柯布西耶等等。其中相当一部分的设计师已经可以被看成是重要的批评家。他们在设计批评方面的贡献一点也不小于批评家。实际上，在设计批评和设计研究尚不成熟的年代，这些设计师本身就是最早形态的设计批评家。

以阿道夫·卢斯为例，他关于"装饰"的设计批评不仅影响广泛，而且引起了很大的争议。卢斯的一生，似乎注定与"装饰"二字纠缠不清。无论是被看成一位批判装饰的旗手还是消灭装饰的屠夫，他都注定成为装饰艺术发展史上不可不提的人物。尽管，今天的学者可能会认为人们对卢斯的装饰批判进行了误读。但毫无疑问的是，卢斯成为理解那个时代整体上对装饰进行批判的一把钥匙。在人们对卢斯的了解与认识越来越深入的今天，尽管对他的阐释更加多元化，对他在装饰批判理论之外的设计实践与理论建树的研究也更为广泛，但卢斯仍然首先被看作一位设计思想家与批评家（图3.13）。1930年12月4日，在阿道夫·卢斯60岁生日的一周前，克劳斯（Karl Kraus, 1874—1936）在《布拉格日报》（*Prager Tagblatt*）上对卢斯的历史地位发表了近乎盖棺论定的声明：

阿道夫·卢斯，将被后代作为他那个时代的一位伟大的哲学家而纪念……12月将迎来他的60华诞。我们号召那些能够欣赏天然之美的人和能够抓住建立在消灭装饰基础上的伟大社会

理想的人，来为未来的卢斯建筑学校添砖加瓦。[23]

尽管卢斯的建筑创作非常杰出（图3.14），是早期现代主义的经典之作，甚至也被一些学者看成是后现代设计的一个源头。但在装饰批判的巨大影响力之下，卢斯的设计实践多少受到了忽视。而卢斯的设计师形象也逐渐变得模糊，被定位为设计思想家与批评家。卢斯最早为人所知的创作恰恰是为报纸撰写的评论文章。早在1897年，在卢斯能够作为建筑师获得很多委托业务之前，他就已经在文化新闻界获得了声誉。尤其是他针对在维也纳举行的国王朱比列展览会写的系列评论，使他得到了广泛的关注。甚至在1902年的德国—奥地利艺术家和作家百科全书中，当他为自己撰写条目时，他仍然首先将自己描述为一个"关于艺术的作家，是《现代自由报》《装饰艺术》《未来》等杂志的撰稿人"[24]。

通过以上这三种方式来影响设计思想，设计师已经成为设计批评的重要主体。不同于文学批评的是，设计师批评的话语权要高于文学家，这是因为文学创作中的技术含量要低于设计创作；而不同于美术批评的是，设计师对于批评的参与热情要高于画家，这是因为设计活动的社会参与度要高于绘画创作。这一切导致了设计师在设计批评中的重要程度要高于艺术家和文学家在文学艺术批评中的地位。

图3.14　上图为卢斯在巴黎为达达主义创始人特里斯坦·查拉设计的住宅（作者摄），下图为他在维也纳的代表作之一摩勒住宅（作者摄）。卢斯的建筑作品不仅非常丰富，而且其创造的空间设计观念影响深远。但是由于其批评思想影响巨大，其设计师的历史痕迹反而被淡化了。

第二节　批评家

> 哦，好朋友，恨我这样一个
> 不知恨的，能够有什么甜头？
> 只是一方动怒，也实在无趣；
> 要从我无意对抗的笑里觅取
> 恨的共鸣，使你的愁眉舒展，
> 只能是徒然；这笑甚至不含
> 能使你的心欢悦的轻蔑。啊，
> 克服你那无法满足的痴念吧！
> 因为对于你的激情，我远比
> 寒冬中午最冷的少男、少女
> 更冷漠，如果你的憎恶确认
> 我是它的纳喀索斯，就恨吧，
> 为恨我而憔悴成为一片回声。
> ——雪莱：给一位评论家[25]

一、被误解的设计批评家

> 一般地大声谴责和把那些在我们的时代和我们这个地方已是既成事实的东西再一次拿来让公众加以嘲笑是毫无益处的,这种事还是留给那些永远不会满足和总是有抵触情绪的批评家去干吧。[26]

【刻薄语义学】

2007年,动画片《美食总动员》(*Ratatouille*,又名《料理鼠王》)为我们讲述了一个小人物实现梦想的精彩故事——"人物"小到是一只老鼠(小米),"梦想"大到成为米其林餐厅的大厨。在这个过程中,有一位最重要的反面角色在不停地阻止这个梦想的实现。这就是影片中的一位美食批评家:柯博先生(Anton Ego,这个名字的中文"翻译"与"刻薄"谐音)。

柯博先生是巴黎权威的美食评论家,据说他的一句话可以造就一个餐厅,也可以毁掉一个餐厅。当初正是他用一篇评论文章将厨神餐厅从三星降为二星,从而导致厨神郁郁寡欢、英年早逝(结果他的餐厅因此又被降了一颗星)。在影片中,柯博先生的出场令人印象深刻:背景音乐是厚重但令人心烦意乱的管风琴,在一个阴郁、黑暗宛如哥特式教堂的书斋中,只能看到柯博先生高高瘦瘦的背影;他正在奋笔疾书,愤怒地敲打着键盘。这一让人不寒而栗的场景颇似德库拉伯爵的宫殿!

这种对"批评家"的视觉形象所进行的想象非常具有典型性(图3.15)。他(柯博)让人想起作家安·兰德在小说《源泉》中虚构的设计批评家"托黑":

图3.15 美食评论家柯博先生(上图)的形象设计颇为脸谱化,让人一看就觉得是一幅傲慢、"夹生"的面相。相比较而言,胖胖的"食神"(下图)一定是个可爱的好人。除了明显的高矮胖瘦之外,两人的形象设计处处都是相反的:一个下巴短而另一个下巴长;一个手指细长而另一个几乎看不见手指。

> 第一眼看到埃斯沃斯·托黑,你会想给他一件很厚的、有合适垫肩的大衣——他瘦弱的身体太虚弱了,就像从鸡蛋壳里刚孵出的小鸡,全然未受保护似的;他浑身虚弱,好似骨头还没长硬。看了第二眼,你就能确定,大衣应该是制作非常考究的,遮盖他身体的衣服要非常精致。黑色礼服将他的身体曲线暴露无遗,没什么可挑剔的。凹陷的狭窄的胸部,长长瘦瘦的脖子,削尖了的肩膀,突出的前额,楔子型的脸,宽宽的太阳穴,小而尖的下巴。头发乌黑,喷了发胶,分成中分,中间是一条很细的白线,这样使脑袋显得整齐。但是耳朵太突出,露在外面,像肉汤杯的把儿。鼻子又窄又大,一撇黑色的胡子使鼻子显得更大。那黑色明亮的眼睛充满智慧,闪烁着欢乐的光芒,眼镜片磨得太厉害了,好像不是要保护眼睛,倒是要保护他不受别人过多光辉的侵

害。[27]

这些批评家的体型无一例外都是又高又瘦（肯定不是一个心宽体胖的人），脸型则均为又长又尖（既非可爱的圆脸，也不是诚实的方脸），就连可怜的、妈妈的"小柯博"都几乎和"小托黑"长的一模一样[28]——这显然是一种典型的刻板认识！批评家一直是个有争议的角色。在艺术家的眼中，批评家就像是嗜血成性的吸血鬼，依附在艺术家身上榨取营养。在鲜血的刺激下他们很容易亢奋，神气活现地挥舞着不着边际的六脉神剑。尤其令人感到憎恶的是，他们常常被认为是外行指导内行的纸上谈兵者，如塔勒布所说"金融从业者和金融工程师对学者们的评论一向不以为然——这就好像妓女听修女们的技术性评论一样"[29]。

【教人作爱的太监】

由于文学批评是最成熟的文艺批评形式，因此文学批评中的这种争议与斗争也最有传统、最典型。例如戈蒂耶曾经将职业批评家称作"文学太监"；龚古尔兄弟说他们"专为死人唱赞歌"；德·李尔则把他们比作"未枯先落"的树叶，脱离了"艺术和文学的所有枝条"；伏尔泰（图3.16）把职业的批评家比作"猪舌检疫员"，并且说："在一位文学检疫员眼中，没有一位作家是十分健康的"[30]。文学家的作品经常要面对非常苛刻的文学评论家的检视，因此我们很容易理解他们的愤怒。作家都是非常敏感的人，他们自然会受到这些评论的刺激。巴黎莎士比亚书店的创办者西尔维亚·比奇曾经记录过她的朋友海明威对于一篇针对他的文章的激烈反应：

很多评论家是吹毛求疵的高手，他们很乐意看到受害者羞愧难当。温德姆·刘易斯就曾成功地羞辱过乔伊斯。他还写了一篇名为《笨牛》的文章批评海明威，不幸的是看到那篇文章时海明威就在我的店里，一怒之下他把几十朵作为生日礼物的郁金香打得稀烂，花瓶也被打翻了，瓶里的水全洒在了书上。事后海明威坐下来，给我开了一张支票，金额是损失的两倍还多。[31]

文学批评与电影批评比较相似，批评家的文字都会对文学、电影作品的销售带来较大影响。再加之批评家对作品的理解肯定会与作者之间产生差异，所以不难理解会产生上述的言辞。这些尖酸刻薄的评论与比喻也并非空穴来风，多少都指出了文学批评家的一些缺点。与这种情况不同的是，设计批评家的评

图3.16 法国启蒙思想家伏尔泰（上图）把职业的批评家比作"猪舌检疫员"，并且说："在一位文学检疫员眼中，没有一位作家是十分健康的"。在批评家与文学家或艺术家之间常常会形成一种时而相互依赖时而又相互憎恶的微妙关系。

图3.17 在《美食总动员》一片的结尾,柯博先生在最简单的一道菜中吃出了"妈妈的味道",因而被"小米"的厨艺所征服。难能可贵的是,他冒着丢掉工作的危险,说出了真话。

论对现实的影响力实在是微乎其微。意大利新左派建筑历史学家M.塔非里曾经说过这样的话:"建筑史家和批评家在建筑理论中的作用,就好像在皇家宴会开筵以前就提议为国王祝酒的一位穿着华丽的笨伯"。人们很难在设计的结果与批评家的努力之间划上等号。当批评家的声音在现实的壁垒中化于无形之时,人们只能看到张开的大嘴,却听不到清晰的声音。舞台的幕后似乎只剩下了小丑的孤独。

然而,这一切毫无疑问都是对批评家的误解和丑化。让我们回到电影《美食总动员》。随着剧情的深入发展,美食评论家柯博先生被小米的一道菜(普罗旺斯杂菜煲)所征服(图3.17)。在得知该菜的制作者竟然是一只老鼠时,他明知道如果将真相公之于众会让自己身败名裂,失去批评家的信誉,但是他仍然真实地吐露了心声,并最终失去了这个充满权力的职业。毫无疑问,影片的这一情节安排是为了让所有主人公都产生"弧光"、获得成长。但是,这也让我们认识到一个真正的批评家,他也许"柯博"(刻薄)、不近人情,但是他却公正、公平,敢于说出真话。他是那个指出皇帝没有穿衣服的勇敢的孩子!这一可贵的优点能弥补他所有的缺憾!

二、什么是设计批评家

弗兰肯先生,批评家的工作就是对艺术家进行诠释,甚至对于艺术家本人来说也是如此。托黑先生只是把隐藏在您潜意识中的意义说了出来。[32]

任何一个花钱购买了产品的人都有权利将他的喜爱或厌恶之情充分地表达出来,但这并不意味着他就是一个批评家。消费者不需要任何设计的背景知识来证实他的判断。他们只需要打开时尚杂志、打开电视台的导购节目、或在橱窗前踯躅一番就可以了,他们心知肚明,他们将用消费来完成批评。批评家都是消费者,但最大的危险就在于他们将自己等同于消费者。消费者要考虑他的钱包,而批评家则毫无顾忌,他不为大众买单。消费者考虑的是"买还是不买?",或者"它适不适合我?"。而批评家考虑的则是"它为什么被设计出来?",或者"它的价值是什么?"。

设计批评家是设计作品和希望欣赏它们的观众之间的中间人。它只是个角色,并非一个职业。要完成这个角色,他们就要警惕变成人云亦云者、产品代言人、木讷学者或是新闻报道的中性人。批评的语言是敏锐的、灵活的、是非分明的、有个性的,甚

至有时是散漫和矛盾的。设计师往往必须做出一个选择并传达出一个信息,而批评者则不会仅仅如此。设计师就像是在水中平静划水的鸭子,而批评家则常常是搅混水的人。批评家不能仅仅表达对设计作品的简单欣赏,他必须在判断设计师意图的时候拥有某种权威。

设计批评家常因纸上谈兵而遭诟病。然而,目前国内设计批评家的最大问题不是不懂具体的专业知识,而是不具备充分的设计理论及设计史知识。设计的功能探讨只是设计批评第一层面,消费者在这方面的认识恐怕并不比批评家们少。然而当设计批评需要进一步深入时,批评家理论知识的贫乏将直接导致设计批评的简单化。因为,批评家的批评与设计师不同的是,它并不恋战于功能、价格的简单分析,而将火力集中于作品的形式语言以及它对社会、对市场、对生活、或者是对设计师本人的意义与影响,并最终得出客观、独立的价值判断。在这个意义上,问题并不在于"纸上谈兵",而在于这张纸尚未准备就绪。

三、设计批评家的独立性

【同谋者】

美术批评家的无限风光建立在市场需要的基础上,哪怕那些画家笑眯眯地递上钞票,转过身去却往地上吐口水。其实任何真正的艺术批评都是孤独的,都会在现实面前呈现出无力与软弱的表象,然而固执与坚强才是它的真实内容。"坚强勇敢"与"又臭又硬"永远是一张纸牌的两面,无论哪面向上,它终归会被翻过来。没有出现设计批评家这个职业也许是件幸运的事,因为设计批评家这个角色本质上要求与功利性一刀两断。否则,与美术批评家出卖一点学术良心不同的是,设计批评家将成为房地产开发商与制造商的食客与同谋。

这并不是说设计产业不需要宣传和炒作,实际上,设计行业对于宣传的迫切需求推动了整个广告行业的发展。在历史上,也一直有艺术家和理论家为商业的发展推波助澜。英国著名的陶瓷厂韦奇伍德因为对新古典主义设计的推崇而名声大噪(图3.18),引领潮流。企业的领导者韦奇伍德和本特利动用他们的社会关系,通过新古典主义理论家的努力,煞费苦心地将自身和新古典主义运动连结起来。比如,"著有六卷古典遗迹研究的凯吕斯伯爵曾痛惜,今时今日找不到与古老的伊特鲁里亚花瓶分量相当的现代作品。对此他们大力宣传,并声称他们的产品填补了这一空白"[33]。这种美学角度的学术认可常来自于一些艺术方面的权威,他们用多年积累的学术声誉轻而易举地"兑

图3.18 曾在水晶宫博览会上获得大奖的韦奇伍德瓷器(伦敦V&A博物馆,作者摄)是新古典主义风格的引领者。

换"了商业利益,他们不是真正的设计批评家。

正因为如此,许多设计批评家退缩在象牙塔的荫蔽之下。这不是因为只有他们才作好了批评的学术准备,也不是因为高校提供了一个"吃饱了撑着"的环境,而是因为这个环境提供了最基础的物质生活需要,最重要的学术独立性和公正性,以及由于教育工作的需求而产生的专业关注度与责任感。与设计师要忙于自己的业务不同,设计批评家必须要有足够的时间与精力从事理论研究并关注日新月异的设计现象。

【教授的胜利】

20世纪70年代,位于布鲁塞尔的拉·坎布勒(La Cambre)建筑学校曾经成为比利时全国的舆论焦点,在轰轰烈烈的斗争中承受了很大的外部压力,但却一直努力地坚持自己的学术独立性。该校在一批教师的带领下,反对那些企图毁坏城市的投机商们。学校的主任助理库洛特和他的同事们发展出了"对工业化的抵抗"和"重建欧洲城市"的观念。1978年4月在意大利城市巴勒莫举办的"城市中的城市"会议上,由L.克利尔、Pierluigi Nicolin(《落拓枣》杂志主编)、Angello Villa、毛里斯·库洛特和Antoine Grumbach等人起草了"巴勒莫宣言"。随后,在1978年11月,他们又发表了"布鲁塞尔宣言"。在一篇题名为《斗士的证词》的文章中,库洛特解释说,这个学术运动是在克里斯托弗·亚历山大(Christopher Alexander)、Henri Lefebvre、城市研究与行动工作室(ARAU)、伯纳德·休伊特和雷恩·克利尔的鼓舞下才发动的。

图3.19 日本艺术家、在包豪斯读书的女学生Iwan Yamawaki创作的摄影拼贴作品,表现了包豪斯艺术学院被纳粹和官方学者所批判并关闭的现实,这给了坎布勒建筑学校很大的启发,让后者将政府的打击暗喻为极权主义迫害。

1979年的夏天,比利时国家教育部部长雅克·霍奥(Jacques Hoyaux)下令驱逐了24位"库洛特(Culot)俱乐部"的教授,并免除他们的教职,这就是著名的"拉·坎布勒建筑学校事件"。这位教育部长的做法显然是愚蠢的,这样只会让这个运动更加知名,让这些教授成为象牙塔的英雄。人们用海报来进行反击,海标中描绘了一个披着长发、嘴里塞着衣服的年轻人,标题是"霍奥驱逐了24位教授,Hoyaux关闭了建筑学校,Hoyaux支持不动产产业,Hoyaux阻止学生教师同居民一起工作。拉·坎布勒沉默了,拉·坎布勒被关闭了"[34]。

法国建筑师让·德蒂尔(Jean Dethier)在法国《住宅评论》上组织了一期增刊,刊登了很多文章来报道发生在布鲁塞尔的拉·坎布勒事件,从而把这个事件从比利时引向整个西欧。德蒂尔将拉·坎布勒学校与包豪斯相提并论,暗示着"拉·坎布勒建筑学校事件"是一次极权主义式的迫害,他说:"我们必须回顾历史上纳粹德国的所为,这样才能发现,在欧洲以前也曾有过关

闭一所建筑学校、驱逐学校的教师们并终止文化进步的政策,这就是1933年德国包豪斯(大学)的事件。"[35]

但是与包豪斯不同的是,被政府攻击的拉·坎布勒学校反而展现出更大的生命力。1979年11月20日,被驱逐的教授们发表了一份宣言:"教育应该加深对机械论的学习,因为市民们被多国资本主义的体制排挤出了城市,它用买断市场的方法来行使资本主义的力量,为那些控制旧城中心的富裕阶层谋求福利。这样也就阻碍了工人以及那些本来就无法使用市中心设施的人们,尽管他们应该有这个权利。"[36]如那位教育部长"所愿",时态已经被不可挽回地扩大化了。克利尔和库洛特在一篇题为《腐烂在阴沟里吗?不领情》的文章中(1980),挑衅般地宣称他们正处在"战争状态",并已经投身于一个"抵抗运动"当中。政府的粗暴措施把一个学术问题推向了社会运动的边缘,不仅让反对者和抵抗者的态度更加坚决,而且凸显了这些教授在这个事件中的独立性。

1980年,被驱逐的教授们建立了一所新的私立学校,叫做"坎布勒城市重建新闻学校";同时,雅克·霍奥部长也重新开放了拉·坎布勒学校。"拉·坎布勒建筑学校事件"是一次非常罕见的"教授的胜利",这种结果不仅得益于大的舆论环境,也和这些大学教授的努力和坚持密不可分。在克利尔和库洛特等教授看来,大学教授和建筑师之间分工不同,不可混淆,前者不仅可以教书育人,也可以起到一定的社会监督的作用,克里尔认为:"一个有责任心的建筑师不可能只为今天工作","而且在一个自我破坏的文明社会进程中,建筑只意味着某种程度不同的合作而已"[37],因此,他会在一段时间内有意地从建筑的实践中脱离出来,保持与商业之间的距离,确保自己的独立思考。

【最安静的思考】

象牙塔与社会的相对隔绝使人质疑设计批评家是否了解专业,象牙塔的光环也容易使批评家与设计师之间产生隔膜。但是批评家在这里所获得的独立性将确保设计批评的多元化,并从理论的角度深化批评的意义(图3.20)。批评家批评应该强调看待设计问题的客观方式,并更加重视论断的普适性。因此,批评家批评必须更加严肃,更加严谨,经得起学术圈的审视与讨论,为设计批评的延续提供基础。同时,相对宽松的环境以及与设计师之间的职业距离为批评家提供了自由发言的条件。因此,尽管存在着冷嘲热讽的危险,批评家批评的独立性决定了这种类型批评的重要意义:为设计提供最安静的思考。

法国文学批评家法盖认为他本人是一位真正的自由主义

图3.20 高校总是宁静而美丽的(作者摄),上百年甚至更多时间的积淀为象牙塔保留着最后的发言权。然而,不同的历史背景、不同的国家国情导致了话语权的差异。就设计批评而言,随着设计市场的成熟和产业的升级,高校批评者已经逐渐让位于市场批评者。这是正常的话语权变更,也是设计市场走向成熟的象征。尽管如此,高校仍然保持着一定程度上的批评纯粹性。

者。尽管他曾悲观地说过:"我觉得我充满了矛盾;有时候我真想摇铃,戴上帽子,离开会场。我的意见有什么用呢?"[38]但显然作为一位更少政治倾向和更少偏见的批评家,他认为惟有批评家才是真正的自由主义者。而自由主义的精神实质就是多元化。没有了多元化的批评,是没有生命力的批评。彻底的自由主义者,纯粹的批评家肯定会受到"思想成熟的人,尤其是自以为思想成熟的人的白眼"[39],但这样的批评家往往并不只是代表自身,而是代表着一种属性,一种多元化批评的坚持与努力。因此,白眼也将苍白,黑夜不复恐惧。

四、设计批评家的定位与意义

【往公众的脸上甩颜料?】

文学批评经历了对文学创作的依附阶段到自立阶段的自然发展过程。最初的文学批评强调批评家对文学家的理解与解释能力。斯达尔夫人(图3.21)在《论德意志》中曾这样说过:"在天才之后,与之最为相像的是认识天才和钦佩天才的能力。"波德莱尔(图3.22)也这样来评价批评家是"表达的表达者",是艺术家"记忆的回声"。这听起来好像批评是文学表现的一种派生的形式,是依附在既存艺术之上的艺术,是对创造力的二手模仿。文学批评家一方面从文学家的辛苦创作中免费地获取资源,一方面将这些资源进行贩卖以获得鲜花和掌声。正如诺思罗普·弗莱所说:"这些人一方面把文化分配给社会并从中获利,一方面剥削艺术家并对公众滔滔不绝。这种把批评家视为寄生虫或不成功的艺术家的观念仍然非常流行,特别是在艺术家中间。"[40]

图3.21 法国文学批评家斯达尔夫人。

图3.22 德国诗人、文学批评家波德莱尔。

诺思罗普·弗莱认为文学家从事批评,就难免不把与其个人实践密切相关的自身趣味扩展为文学的普遍规律。而批评家从事批评,虽然同样难以避免个人趣味的影响,但可以增加不同的认识方式和评判标准。而且"批评的要义是,诗人不是不知道他要说什么,而是他不能说他所知道的"[41]。这样对批评家定位的认识,一方面突出了文学批评家的特殊作用,另一方面仍然将批评家的作用限定在为文学家提供充分的解释,并提升他们创作的意义上。这种批评的依附性导致了批评家只有在送出甜言蜜语而不是苦口良药时才会获得文学家的赦免。因此,许多批评家感到文学家只有在死后才能获得公允的评价,因为:"诗人们死后就不能滥用他们作为诗人的荣誉以暗示诗中的内在的知识来取笑批评家了"[42]。

随着文学批评自身主体性价值的确立,文学批评的价值将

不再依赖于文学家本身。文学批评成为全新的意义系统，批评家也不再是育婴袋中的袋鼠——他有了自己的游戏规则。作为一种危险的游戏，文学批评很有可能脱离现实的土地，而成为象牙塔内部的交流。作为设计这种与实践联系更为紧密的学科来说，设计批评所面对的困难将更为艰巨。由于设计不仅是一个视觉话题更是一个社会话题，设计批评家不可能脱离实际去建立纯粹文字上的设计讨论。另一方面，设计理论对设计批评的介入将批评家的批评推向理论化的方向。因此，在这个矛盾之中，设计批评家作为设计批评的重要主体，必须要将它的定位清晰化。如果不去认真分析设计批评家的定位与意义，设计批评的话题将无法展开。

在设计史上，重要的设计批评家包括：威廉·莫里斯、约翰·拉斯金、阿道夫·卢斯、佩夫斯纳、吉迪翁、帕帕奈克等。他们都在当时的设计学界与舆论界拥有相当高的声望，即便在批评观点上存在争议也最终被人们视为对设计思想史贡献颇多的旗帜性人物。

拉斯金（John Ruskin, 1819—1900）（图3.23）是其时代最重要也最具典型性的批评家，其关注的领域包括绘画、建筑和工艺美术。他对于拉斐尔前派年轻艺术家的崛起起到了重要的作用，同时他在艺术批评中也不乏尖酸刻薄之语。拉斯金曾在1877年口头抨击画家惠斯勒"往公众的脸上甩了一堆颜料"，后者向法庭控告其诽谤，最终只得到些象征性的赔偿。在这个案例中，拉斯金的抨击不免有些武断，甚至有人身攻击的嫌疑。但是就好像鲁迅一样，批评家在面对艺术家时，这种攻击性往往也是一种自我保护，用以维护其艺术信仰，并具有塑造典范的作用，"拉斯金对这个问题的看法在其生活的时代里被广泛研读，其影响不仅波及设计实践，而且还牵连到艺术的道德和社会关怀"[43]。

图3.23　约翰·拉斯金肖像，英国著名的作家与艺术批评家。他在《建筑的七盏明灯》与《威尼斯之石》等批评著作中对工业生产带来的粗糙设计进行了抨击，赞美了手工生产中所蕴涵的质朴与人工之美。

【阳春白雪和下里巴人】

设计批评家必须关心国家的设计艺术发展，在理论上、制度上推动国家的设计政策与设计教育。同时也必须关注国民对设计的审美情趣与消费倾向，比较客观、公正地引导设计的发展。英国作家王尔德（图3.24）在《英国的文艺复兴》中曾这样强调批评家对于大众审美教育的重要意义，这种意义远超批评家对于艺术家的分析和讨论：

艺术批评在我们的文化中处于什么样的地位呢？一个艺术批评家的首要义务就是在任何时候对任何问题都缄口不

图3.24 1892年Punch杂志上刊登的英国剧作家王尔德的讽刺肖像。

言。……只有时间才能显示艺术家的真正的价值和地位,在这一点上时代是万能的。真正的批评家从不对艺术家说话,而只对大众说话。批评家的著作是站在大众一方的。艺术只求自身完善,是批评家赋予艺术作品以社会目的,他们把自己领会艺术作品的精神教授给人民,把自己赋予艺术作品的爱、自己从艺术作品中总结出来的教训指示给人民。……应该是批评家教给人民如何在这种艺术的宁静中找到自己暴风雨般的激情之最高表现。[44]

而拉斯金在曼彻斯特附近的卢士荷姆市政厅演讲时曾毫不留情地批评了在场的社会名流。

我说你们鄙视美术!"岂有此理!"你们回答,"我们难道没有连串不停的美展吗?我们难道没有花几千镑买一幅画吗?我们的艺术学校与机构难道不是空前的多吗?"不错,这些都是事实,但全是为了做买卖。你们乐意卖画一如卖煤,卖陶器一如卖铁;只要可能,你们愿意把其他民族口中的面包都夺过来;既然是不可能的,你们的人生理想是站在世界的通衢上,像德给特(Ludgate)的学徒似的,向路过的每一个人嘶喊:"你还缺什么?"[45]

图3.25 1942年5月在延安举行的文艺座谈会上,毛泽东宣讲的《在延安文艺座谈会上的讲话》为之后的文艺政策指明了方向。

这样为艺术与设计大声呐喊的批评家更应该被历史所铭记,他们的使命感与责任感是驱动设计发展的重要动力。正因为如此,大卫·瓦特金在评价佩夫斯纳时,将其称为"世俗牧师",他说:"在我看来,在佩夫斯纳为现代主义运动(这场运动把建筑和设计看做是道德与社会改革的工具)的大肆宣传中,他与吉迪翁一样,扮演了科林所说的世俗牧师的角色。"[46]

在这方面,毛泽东在《在延安文艺座谈会上的讲话》(图3.25)说得更加生动,也更加明确地指向了文艺家和批评家与人民群众之间的关系:

任何一种东西,必须能使人民群众得到真实的利益,才是好的东西。就算你的是"阳春白雪"吧,这暂时既然是少数人享用的东西,群众还是在那里唱"下里巴人",那末,你不去提高它,只顾骂人,那就怎样骂也是空的。现在是"阳春白雪"和"下里巴人"统一的问题,是提高和普及统一的问题。不统一,任何专门家的最高级的艺术也不免成为最狭隘的功利主义;要说这也是清高,那只是自封为清高,群众是不会批准的。[47]

五、设计批评家在现实中的两种变体

设计批评与美术批评及其他艺术批评之间存在着很大的不同。这些差异中最大的一个表现就是现实生活中所谓"批评家"在数量和形式上的差异。虽然在很多年后,我们可以将威廉·莫里斯等人称为"设计批评家",但是我们在现实中很少用这个称呼来形容设计理论研究者。这其中有一个重要的原因就是在现实生活中,"设计批评家"一直都不是一个真正的职业,就像美术等行业中普遍存在的那样。我们曾听说某某人是一个职业的美术批评家,在各种高校和研究机构兼职的美术批评家也不在少数,他们可以从策划画展或其他绘画活动中得到固定的收入及获取灰色收入(比如画家赠送或巧取豪夺的作品)。但是在设计批评中,这种收入都是"浮云"。然而,这并非意味着设计批评家只在理论上存在。在现实生活中,设计批评家存在着诸多变体,他们依赖自身和设计相关的职业身份,发挥着重要的作用——这就是设计策展人和杂志主编。

【时尚女魔头】

电影《穿普拉达的女王》(*The Devil Wears Prada*, 2006)根据劳伦·魏丝伯格(Lauren Weisberger)的同名小说改编而成。影片讲述一个刚离开校门的女大学生安迪(安妮·海瑟薇饰),进入了一家顶级时尚杂志社给主编米兰达(梅丽尔·斯特里普饰)当助理的故事。初入职场,充满人文主义精神的安迪并不能接受时尚产业的奢靡和浮夸,但是在一个特殊的契机中,米兰达对她发表的一次演讲却改变了她的想法。

当时米兰达正在策划一位著名服装设计师的专题展览,她和其他助手们正在讨论如何从样衣中挑选一条更合适的蓝色皮带。也许是她们讨论了太多的时间(由于安迪此时对于时尚产业尚带有成见,在她看来,米兰达就像以非常认真的态度过家家的小朋友一般),安迪掩饰不住地发出了一声带有嘲笑意味的声音。这一微表情被米兰达捕捉到了,她问安迪为什么笑。安迪抱歉地说:"没,没,没……你知道这两条腰带对我而言几乎一模一样,你知道我还在学习这些玩意儿……",这种态度彻底激怒了米兰达,也许她早就想找机会教训一下安迪——这位初出茅庐还带着知识分子优越感的小姑娘,好让她更好地投入未来的工作,于是她发表了一段富有激情的演说:

这些……玩意儿?哦……我知道了,你觉得这和你没关系,

图3.26 电影《穿普拉达的女王》(或称《时尚女魔头》)的海报。

你去你的衣橱里……而你选了……我不晓得……一件粗毛衣？因为你想告诉世人，你看重的是自己的内在，而不介意自己穿了什么。但你不知道那件毛衣实际上并不仅仅是蓝色那么简单，既不是青绿色，也不是宝石色，实际上是天蓝色的；而且你还天真的不知道……2002年奥斯卡·德拉伦塔发布了天蓝色系列女装，后来我想可能是伊夫·圣·罗兰，他不是发布了天蓝色军装服吗？然后很快出现了八个不同服装设计师的作品，最后它从百货商场被踢出去，流入了可悲的休闲专柜，毫无疑问，你就是在清仓大拍卖时从那里掏来的。然而这个蓝色代表了上百万美元和数不尽的工作机会……好笑的是你自认为选了一件不属于时尚界的衣服，而事实上，你所穿的这件毛衣就是这里整间屋子的人齐心为你选的……从"一些玩意儿"中选出来的。

这次面对面的交锋极大地影响了安迪的工作态度，不管她最后有没有改变自己的理想和初衷，但是她对于时尚产业的看法肯定会因此有所改变。米兰达的这段演说也形象地让我们看到了杂志主编在设计推广中发挥的重要作用。不管米兰达的原型是谁——是戴安娜·薇兰德（Diana Vreeland, 1903—1989），还是她在《时尚》杂志的继任者安娜·温图尔（Anna Wintour, 1949— ），亦或是嘉莉·多诺万（Carrie Donovan, 1928—2001，图3.27）——她都充分地展现了杂志主编在时尚产业的影响力，而这种影响力是通过时尚杂志这个批评的中介来实现的。

图3.27　纽约《时代》杂志的资深服装评论家嘉莉·多诺万，总是穿着黑色衣服，戴着黑边圆眼镜，挂着珍珠项链。

【你的裤衩必须换掉！】

尽管时尚杂志本身并不被认为是一个严肃的批评媒介，但这非常符合时尚评论本身的特点。众多时尚杂志的主编和编辑——以及其他和设计相关的杂志编辑（如建筑、室内装修、工业电子产品、汽车等等）——即便没有受过设计类的职业训练，但是他们在这些行业中经过耳濡目染、浸淫已久，常常体现出较高的设计审美能力。再加上杂志本身权威性带来的话语权以及本人的个性和写作能力的展现，杂志主编毫无疑问地成为现实生活中最重要的设计批评家。虽然他们的写作更多是个人感受的表达。这种表达有时不带有明确的目的性，有时也会被商业利益所左右。因此，服装评论、时尚评论也被称为一种"酷评"——其文学性要大于学术性。毕竟设计艺术与时尚紧密相连，设计批评也不可能总是以严肃的方式进行传播。这种批评家同样对设计艺术的发展影响巨大。比如著名的时尚专栏作家、曾任"*Vogue*"与《时尚芭莎》杂志主编及纽约大都会博物馆服装部策展人的戴安娜·薇兰德、纽约《时代》杂志的资深服装

评论家嘉莉·多诺万以及曾为《纽约客》杂志撰写过不少严肃认真的、带有批判性和反思性质评论的肯尼迪·弗雷泽（Kennedy Fraser）。

因为工作的原因，这些杂志主编即便没有接受过正规的设计教育，他们也会逐渐被培养出强烈的设计批评意识。曾经有这样一个真实的故事：一位国内的时尚杂志主编和该杂志出版社的领导出国考察，当他们约好了出现在酒店外的沙滩时，这位主编看到领导后发出了一声尖叫："你的裤衩必须换掉！"原来这位领导穿的是酒店房间内提供的大裤衩，而不适合在沙滩上穿着。长期在时尚杂志、室内装饰杂志工作的主编和其他工作人员，会在工作过程中潜移默化地获得相关设计领域的基本知识。由于他们还会经常接触到企业和知名设计师，因此他们掌握大量的第一手材料和最新资讯。如果是由设计师或设计研究者来担任杂志主编，那他可以更好地通过这个平台来让设计批评发挥更重要的作用。

乔治·尼尔森（George Nelson，图3.28）和亨利·赖特（Henry Wright，1910—1986）由于在杂志《建筑论坛》（Architectural Forum）中长期担任编辑，因此对于住宅消费产生了很多批判性观点。他们将自己的观点编辑成书，出版了一本有影响力的批评著作《明天的房子》（Tomorrow's House，1946）。他们发现"普通中产阶级房子中的不诚实设计要比廉价汽车的挡泥板中的不诚实要更多"[48]，因而他们在书中试图给年轻夫妇们提供更多的有价值的选择，比如建筑师哈维尔·汉密尔顿·哈里斯（Harwell Hamilton Harris，1903—1990）和Caleb Hornbostel（1905—1991）等人最近的设计作品。这些设计范本既有着现代主义的开敞空间，又通过天然石材和木材的纹理的介入避免了过度的朴素，能让普通的消费者更容易接纳。显然，这样的评论文章和他们长期的编辑工作密不可分。因为这种工作的性质最容易接触到普通消费者的需求和困惑，他们比第一线的设计师更加适合扮演批评的角色。

图3.28　产品设计师乔治·尼尔森和他设计的家具，他担任设计类杂志主编的经历促成了他设计批评家的身份。

第三节　艺术家

> 无论我们是否是专家，我们都在以自己的方式作为批评家而存在，我们会毫不犹豫地评价呈现在我们眼前的东西。
> ——杜夫海纳《美学与艺术科学中的主要趋势》[49]

"设计艺术"毕竟还包含着"艺术"的成分，因此一些艺术家

图3.29 张爱玲热衷于服装设计。下图为穿着与《流言》封面相同服装的张爱玲肖像。

与作家常常天然地认为自己具有批评的话语权。在现实中,各种媒体也通常愿意将话筒递给他们。因此,虽然艺术家在设计批评中经常表现出浓厚的"门外汉"色彩,但仍不失为设计批评主体中重要的一支力量。

【文人雅趣】

这些艺术家与作家在艺术领域成名已久,在艺术方面拥有相对较高的审美趣味,也比设计师有更好的语言表达能力。相对于设计的批评与传播来讲,这种类型的批评参与将起到很好的作用,甚至也会影响到设计实践。比如中国古代文人对设计批评的参与就曾经影响着建筑、家具与园林的设计发展。明代著名文学家李渔就曾经写过关于设计的大量文字,比如它关于"时尚"的评论就充满了朴素的"适合美"观点:

绮罗文绣之服,被垢蒙尘,反不若布服之鲜美,所谓贵洁不贵精也。红紫深艳之色,违时失尚,反不若布服之鲜美,所谓贵雅不贵丽也。贵人之妇,宜披文采,寒俭之家,当衣缟素,所谓与人相称也。然人有生成之面,面有相配之衣,衣有相配之色,皆一定而不可移者。今试取鲜衣一袭,令少妇数人先后服之,定有一二中看,一二不中看者,以其面色与衣色有相称、不相称之别,非衣有公私向背于其间也。使贵人之妇之面色,不宜文采而宜缟素,必去缟素而就文采,不几与面为仇乎?[50]

这些艺术家与作家不仅善于进行文学表现,而且往往都是一些热爱生活、善于享受生活的人,这才让他们对设计问题抱有极大的兴趣。同李渔一样,作家张爱玲自己便热爱服装设计,因此对服装的评论也独树一帜。在《更衣记》中,张爱玲(图3.29)对东西方的服装装饰发表了评论:

现代西方的时装,不必要的点缀品未尝不花样多端,但是都有个目的——把眼睛的蓝色发扬光大起来,补助不发达的胸部,使人看上去高些或矮些,集中注意力在腰肢上,消灭臀部过度的曲线……古中国衣衫上的点缀品却是完全无意义的,若说它是纯粹装饰性质的吧,为什么连鞋底上也满布着繁缛的图案呢?[51]

这种评论虽然在学术上未必严谨,却带有鲜明的个人色彩。同样她对旗袍的流行原因而作的分析也同样自成一格:

一九二一年，女人穿上了长袍。发源于满洲的旗装自从旗人入关之后一直与中土的服装并行着的，各不相犯，旗人的妇女嫌她们的旗袍缺乏女性美，也想改穿较妩媚的袄裤，然而皇帝下诏，严厉禁止了。五族共和之后，全国妇女突然一致采用旗袍，倒不是为了效忠于满清，提倡复辟运动，而是因为女子蓄意要模仿男子。在中国，自古以来女人的代名词是"三绺梳头，两截穿衣"。一截穿衣与两截穿衣是很细微的区别，似乎没有什么不公平之处，可是一九二〇年的女人很容易地就多了心。[52]

当然，还有幽默发人深省的评论，颇有女性主义批评的色彩：

衣服似乎是不足挂齿的小事。刘备说过这样的话："兄弟如手足，妻子如衣服。"可是如果女人能够做到"丈夫如衣服"的地步，就很不容易。有个西方作家（是萧伯纳么？）曾经抱怨过，多数女人选择丈夫远不及选择帽子一般的聚精会神，慎重考虑。再没有心肝的女子说起她"去年那件织锦缎夹袍"的时候，也是一往情深的。[53]

【先天下之忧而忧】

这种源于个人兴趣爱好的批评是艺术家批评的重要部分。法国作家雨果等也曾经在《巴黎圣母院》这样的文学著作中发表对城市与建筑的评论。但是由于当时媒介并不发达，所以这些文字与口头的批评被局限在一定的范围之内。而在媒体发达的当代中国，在设计批评家声音微弱、设计师为生存计的时候，现实的设计环境也迫切需要一些有良知的、有知名度的艺术家来振臂高呼、敲打一下浮躁而混乱的设计现象了。尽管他们的批评未必专业——比如作家刘心武关于长安街建筑的批评便在建筑领域颇受抵触——但是这些评论却很好地引起了社会的关注，在为设计师们制造压力的同时很好地表现出知识分子阶层的社会责任感。

致力于传统文化保护的作家冯骥才在一次访谈中曾忧心忡忡地表现出对日常生活庸俗化与西化的担忧（图3.30），他说：

现在全国都在旧城改造，把一片片街道、胡同、弄堂都铲掉了，变成一个个所谓的"罗马花园""香港国际村""美国小镇"。这是对民族自尊心和文化心理的无形打击。——只有我们连农村的理发店也叫"威尼斯发廊"、叫"蒙娜丽莎"。最可怕的是农村的小镇上到处是外观西化的小洋楼、尖顶。连农村生产队

图3.30　从南方到北方，中国到底有多少个"威尼斯"？多少个"罗马"，多少个"凯旋门"？（图分别摄自中国某北方大城市与某南方小城市）

长贪污点钱也要盖"别野"(墅)。可见,对传统文化的保护已到了刻不容缓的地步,这个时候我哪有心情画画、写小说?[54]

这段文字很好地表现出艺术家及知识分子对设计问题表现出的观察力与责任心。设计批评与日常生活紧密相连,艺术家与作家们不可能对设计问题袖手旁观。虽然他们在谈论设计问题时可能会出于专业隔膜而保持一种谦虚的态度,但实际上在内心却非常坚定地表达出他们的设计观与审美观。

作家刘心武在《我眼中的建筑与环境》的"前言"里这样写道:"我是弄文学的。……毕竟是建筑艺术与环境艺术的一个外行。我只是在追求文学与其他艺术门类的'通感'时,凭借着一种由衷的爱好,或者说被好奇与闲游的欲望支使,逾越到建筑艺术与环境艺术的领域内,在猎取滋补我文学灵感的营养时,有时也忍不住指指点点,发表一些个人见解。这本书里的文章便大体上是这种'越境漫游'的产物。"然而这种"漫游"却体现了观看设计的另一种视角,毕竟"设计"不是真空的艺术品,而是参与社会生活的"物"。

第四节 公众

【起哄】
佛罗伦萨的市民不是曾经为他们的大教堂采用哪种圆柱进行过投票公决吗?[55]

公众,常常泛指专业设计师群体之外的普通消费者。在通常情况下,他们对于设计项目的参与程度和影响力会被忽视。但是,随着市民社会的形成(如佛罗伦萨在中世纪所初步呈现出来的那样),公众会逐渐参与到社会项目中去。尤其是在网络媒体的时代,公众的声音更加难以被忽视。无论是理性的讨论,还是不负责任的群嘲或者起哄,公众都成为设计批评中不可或缺的一个部分。

图3.31 国家大剧院在设计投标阶段甚至建造阶段都曾引起过很大的争议,但是这种批评虽然涉及面比较广,却仍然是以设计专业领域为主的,公众的参与程度并不高(图为正在建造的国家大剧院,作者摄)。

但是公众批评本身是一个比较模糊的范畴。不同的设计类型在公众中有着截然不同的批评性反应,这取决于批评发生的情境。或者说,与批评的对象类型之间存在着密切的关系。就好像我们对自己屁股底下正坐着的椅子的看法与针对国家大剧院的设计批评(图3.31)的参与程度和积极性是完全不同的。公众通常对那些与自己关系密切的东西更感兴趣。另一方面,由于使用权不同,它们的话语权也不同。对于那些缺乏话语权

的设计领域,公众在通常情况下只能忍受;同时,对于那些与自己的消费关系密切的设计来说,公众的反馈也往往更加具有有效:"在这三个不同的领域中,我们对于产品的选择及使用会有不同程度的控制权。比如,我们可能会根据自己的喜好买一辆轿车,却不得不在一幢自己厌恶的大楼里工作,不得不遵守一套烦人的规则或协议。对于一座建筑物来说,我们耗费精力、财力也只能做出一点改变,或许只能妥协保持原样,而对于其他物件,例如家用电器等产品,轻而易举就会用性能更好的产品取而代之。"[56]

公众的批评是一种知觉批评,它通常被认为是一种看热闹的批评,难以起到再创造的目的。公众批评与客户批评和官方批评一样,一般都是口头批评,但是它们对生产商、媒体和批评家都会产生不同程度的影响。作为一种口头批评,公众的批评一般不会成为严肃的批评文本,但却通过社会舆论而间接地被批评文本所接受。在强调公众批评的重要性之前,有必要先了解公众批评的局限性。

【巴汝奇之羊】

蒂博代在《六说文学批评》中曾经把批评家的批评称为"巴汝奇之羊"[57]——19世纪的著名批评家弗朗西斯科·萨尔赛说:"我们是批评的巴汝奇之羊;公众跳下海,我们跟着跳下海;我们比公众优越的是知道为什么它要跳下海,并且告诉它。"[58]这段话指出了公众批评的盲目性,它常常受到舆论的引导和周围环境的影响。

在郑时龄的《建筑批评学》中,记录了一个建筑批评中的例子(图3.32)。在1999年上海市建设委员会发起评选新中国50周年上海经典建筑的活动中,专家评审组与公众评审组之间产生了巨大的矛盾。一些诸如"国际会议中心"这样在专家眼中根本不入流的建筑设计却不得不被迫放在评选的前十名中。[59]俗话说众口难调,在专业领域内都存在着不同的设计批评标准,公众的批评标准就更难以与专业接轨。而公众批评的盲目和从众一方面反映了公众批评难以对设计批评的客观性与学术性带来更多的帮助,另一方面也暗示了现实生活中大量通俗设计风格产生的原因。

除了盲目性之外,公众批评还带有明显的利己性。南京北极阁广场的设计方案曾经在展览馆中进行公示,征求市民的意见并对已有的几个方案进行选择。结果市民评价最好的规划方案恰恰是那个对周围建筑拆迁范围最小的设计方案。

意大利设计师阿尔多·罗西曾经承担了米兰老克罗切罗萨

图3.32 在1999年上海市建设委员会发起评选新中国50周年上海经典建筑的活动中,上海国际会议中心本应综合专家与市民的评选被评为第32名,最后却因为专家的意见受到质疑而挤进前十名。

大街的改造工程，引发了很多人的批评，不同的使用者从自己的角度来为自己争取利益。比如罗西在街道中设计了很多免费的公共座椅，这本来是一件好事，但是却遭到了沿街商人们的反对。原因就是，在这条商业街上本来没有什么楼梯和长凳，这导致了消费者必须在酒吧间、餐馆或者商店里进行消费才可以休息。而罗西设计的楼梯和长凳是免费的，"商人们担心如此会招致人们不用消费就可以在此逗留。免费座椅可能也会吸引另一类不受欢迎的群体——吸毒者，这是在意大利极为常见的次文化群体，他们尤其易于在夜间出现在设有座位的公共空间。商人们没有提出如何应对毒品吸食的结构根源或者社会因素，而是采取行动来进行压制，最好是驱逐他们，从而抵消他们对于待在旅馆或者商场里的少数特权人物的影响"[60]。

这种利己的特征表现在各种不同行业的设计批评中，是公众批评的一个主要特征。这个特征一方面导致了公众批评很难做到设计批评方面的客观性，但另一方面又体现了公众对设计的基本认识，反映了设计的"民意"。如果说这种"民意"有时候很难影响城市规划或建筑设计的决策的话，那么在产品设计批评中，这种"民意"则成为谁都不能忽视的批评声音。因为，公众将通过拒绝购买来表达他们的不满。正如德国设计批评家桑佩尔所说："作品审美价值的判官是定购或购买了作品的人，而不是博学的法官。如果购买者是个人，那判官就是个人；如果购买者是机构，那判官就是机构；如果购买者是政府，那么所有人民都作为一个整体成为了品味的最终也是最直接的判官。"[61]

【集体的意识】

法国文学批评家蒂博代曾经指出公众批评作为一种口头批评的一个危险是集团主义。[62] 在文学批评中出现的集团主义现象在设计中同样存在，但性质却又完全不同。设计批评不太容易像文学批评那样出现拉帮结派的现象，设计批评中的集团主义主要是通过购买来实现的。不同消费者对产品的选择就是最好的批评方式。虽然购买现象中还包含着其他因素，比如政府、单位的采购以及广告的影响（实际上广告已经成为产品形象的一个重要部分）等等，但购买现象仍然能表现出购买群体对产品的细致分析与选择衡量。在激烈的市场竞争中能够生存下来的商品本身就包含着消费者的肯定信息。

在这种虽然零散但却表现出整体趋势的购买行为中，消费群体的差异化变得越来越清晰（图3.33）。这样的集团批评是消费者自我无意识的反映。"人以类聚，物以群分"，不同的购

图3.33 南京的两个房地产项目，分别为意大利风情与法兰西风情。这类在全国非常风行的小区也普遍以"托斯卡纳""威尼斯""奥尔良"等等西方城市或其他西方文化符号来命名。这种状况泛滥到政府已经开始制定法规来进行限制。类似结果并不是设计师造成的，公众集体以零散的批评方式进行选择，最终在很大意义上影响了设计的面貌（作者摄）。

买群体在生活方式、社交环境、教育程度、时尚和消费习惯等方面差异很大,因此各自不同的消费需求带来了设计批评的集团差异。这样的差异受到生产者和设计师的重视,成为设计的一个出发点。现代设计不仅抓住了消费集团的群体特征,而且有意识地强化甚至制造这些特征。让消费者在购买行为中获得团体认同感,来确定自己在某个消费团体中的象征性地位。

因此企业在进行设计和宣传时,便把设计针对的集团客户的需要当成是首要目的,而对其他群体的批评置若罔闻。这就是为什么脑白金的广告虽然人人喊打,但却愈演愈烈的原因。目前一些在批评家看来极为低劣与恶俗的建筑或家具的流行便与这种集团批评的力量密切相关。一方面,设计师和企业决策者根据消费者的集团批评为研究框架,进行具体的广告分析、市场定性、定量研究,力图在设计方面更好地迎合集团批评。另一方面,公众集团批评的封闭性特征又掩盖了消费对象之外的批评声音,使得这样的批评与生产之间形成了自足的循环体系。然而,当消费对象之外的批评声音足够洪亮时,消费者及相对应群体的消费观和批评也会受到影响。而且这种集团批评随着消费者消费观的变化也会发生不断的变动。从这个意义上来说,除了针对消费群体的必要研究这外,设计师和生产商并不能忽略该集团之外的批评声音。

【公众的秘书】

理查德·桑内特在《匠人》一书中曾经说过:"在古代剧场里,观众和表演者、看和做之间其实没有太多的区别;人们跳舞和说话,累了就找块石头坐下,看别人跳舞和喧哗。到了亚里士多德的时代,演员和舞者已经变成一类在服装、演讲和动作方面有特殊才能的人。观众留在舞台下方,培养了他们自己的欣赏技巧。当时的观众其实是批评家,他们力图看出舞台上的角色自己无法理解的意义(不过舞台上的合唱团有时候也承担这种解说的功能)。"[63]也就是说,在很多艺术门类的发展过程中,艺术的创作过程和理解、欣赏的过程逐渐地从一种朦胧的统一状态分离为两种相对独立的状态。这主要是因为艺术创作的专业化程度越来越高,而逐渐成为一门需要相当高技术的职业。因此,创作和观看之间逐渐变得泾渭分明、界限清晰。观众自己就是批评家!而所谓的职业的批评家更像是创作和观看之间的某种"中介",他们用古典学家迈尔斯·伯恩耶特所谓的"心灵的眼睛"去观看、理解与阐释,他们是一种更加精确的劳动分工:公众的秘书。也就是说,许多专业的设计批评就是公众批评的某种延伸和发展。最典型的例子,就是那些针对弱势群体的设

图3.34 残疾人作为一个集体,他们在设计的要求方面完全不同于健全人。他们拥有源于生活的设计批评意识。而从无障碍设计到普适设计的演变,更说明了对弱势群体的关注已经成为常识,成为一个首先要解决的问题而不是附加的任务(作者摄)。

图3.35 某品牌车展的创意,用"梦露"来充当主持人(作者摄)。在车展中,"香车"总是和"美女"密不可分。在女性主义者看来,这是一种将女性物化的体现。

图3.36 柯布西耶设计的马赛公寓(作者摄)能够建造完成,与当时的复建部部长普梯的支持密不可分。

计批评者,他们常常是这个群体中的一员,他们更像是一位代言者。

随着设计消费的日益多元化,传统的按阶层来划分消费团体的方式已经不能适应新的设计分析。大量的文化因素和社会因素开始介入,形成了更加丰富的消费团体以及与之相关的设计批评。比如对于残疾人日常生活的关注,甚至从设计问题上升到了社会问题(图3.34)。受到这些批评的影响,设计师在设计中越来越重视无障碍设计。而从无障碍设计到普适设计(Universal Design)的演变,更说明了对弱势群体的关注已经成为常识,成为一个首先要解决的问题而不是附加的任务。这样认识的形成,与相对应的集团批评是分不开的。

女性批评与女权主义批评也是一个很好的例子。首先,女性作为一个庞大的消费群体,女性批评已经成为厂商的重要研究对象。而作为女权主义运动的产物,女权主义设计研究者不仅对传统社会设计中的性别歧视提出了质疑,而且从历史研究与文化学、社会学、心理分析和人类学等研究角度重新评估女性群体以及与之密切相关的设计行业对设计发展的贡献(图3.35)。因此,女性批评尤其是女权主义批评就像绿色环保组织的设计批评一样,都是非常重要并将推动设计发展的集团批评,已经成为设计批评中的重要部分。但是,这样的集团批评不仅开始摆脱了口头批评的状态,并且已经在批评家中寻找到了代言人。实际上,由于公众的集团批评反映了市场的需要和不同集团对设计的认识,因此批评家必须时刻对公众的批评加以关注,以防止漏掉来自大众的敏感信息并减少自己批评中的主观成分。

在这个意义上,公众批评一直在持续地影响着批评家的思考。文学批评家圣伯夫曾经说过:"批评家只不过是公众的秘书,但它不是一个听候指示的秘书,他每天早晨推测、整理和草拟所有人的思想。"[64]公众的批评虽然有时并不客观,考虑问题也未必全面,但却是设计效果的直观显现。因此,批评家在表达自己观点的时候不能不考虑公众对设计的反映。同时,恰恰是由于公众对一些设计的不满或喜爱引起了批评家研究该设计的兴趣,从而让批评家去思考该设计中存在的不足或优点。与文学批评或绘画批评所不同的是,设计批评家时常充当着公众代言人的角色。毕竟,即便是那些为小众服务的设计也决不是孤芳自赏的艺术品,它总要反映某个消费集团的需要。批评家将把这些设计与那些消费者的批评之间进行挂钩,考虑这些设计是否恰当,以及这些设计在整个设计系统中的地位。

第五节　官方

业主看来与建筑师同样重要。他拥有权力,还有决定权。然而当他的理想和情绪迟了几个世纪时,他又能做些什么呢?一般政治家完全沉没在他自己的专有目的之中,对建筑几乎少有兴趣甚至知识。[65]

【别人家的市长】

将近20年前,在我读研究生的时候,曾经在南京某大学的建筑学院蹭课。这是一个针对建筑学院研究生的小课,点名册上可能就十几个人,但是现场大概坐了二十多个。老师人很好,轻声地告诉我们他非常欢迎别的学院的同学来听课。原因很简单,这位老师认为,虽然来蹭课的学生很可能不是建筑学专业的,但是如果他将来当了领导,这些课程将有利于他对于城市规划和建筑设计的理解,从而有利于好设计的落实,减少"瞎指挥"现象的存在。

这段话听起来多少有点像是抱怨,但是一个学过设计的领导者的确会有着不同的批评意识和审美鉴赏能力,他对于设计的批评不一定正确,但至少会更多地在与设计师相同的审美逻辑中展开批评活动。柯布西耶设计的马赛公寓(图3.36)堪称一次社区乌托邦的实验,这离不开当时的复建部部长普梯的支持,他曾经是一位木匠,喜欢得意地显示给他的访客,他那学徒时期最后制造的弯曲的缩小五斗橱模型[66];因此"他老是有勇气来支持柯布西耶抵抗那些来自新闻界、建筑组织或其他方面的猛烈攻击"[67]。

同样,巴西库提巴市市长贾米·莱内尔(Jaime Lerner)曾是一名建筑师,他为城市规划建立了一所研究机构,用来收集为城市建设出谋划策的优秀思想。这位建筑师市长可谓不拘一格降人才,倡导在各个领域有专长的设计师来给政府提意见:"库提巴这个案例让我们看到,如果一个设计师获得政治地位将可能导致什么样的结果。莱内尔的开放式的引导,使得库提巴的设计师们能够按照实际需要去设计项目。"[68]

这种"别人家的市长"也许就是前面那位建筑学院的教授心心念念的理想"客户"。然而,就好像客户有可能学过设计或者对于艺术有令设计师满意的审美趣味那样,领导者也只是在理论上具有这种"完美化"的可能性。在大多数情况下,政府领导者与企业的普通客户并无区别。只不过在特殊的环境中,他

图3.37　中国究竟有多少"白宫"风格的政府机关大楼?官方批评在根本上影响着设计的面貌,但同时这种批评又是民众批评的间接反映。

图3.38 在"制造路易十四"的过程中,国家最高领导者对于设计的参与和"指手画脚"也成为这种"制造"的一个重要组成部分。

图3.39 上图为蓬巴杜尔夫人画像,她曾经将法国皇家瓷厂迁往塞夫勒。下图为现在位于塞夫勒的法国国家陶瓷博物馆(作者摄)。

们比一般客户更加强势,也会受到一些经济利益之外的价值观念的影响。

官方批评也许可以看作是客户批评的一种特殊形式。不论古今中外,官方都在设计发展中起到重要的作用。一方面,官方批评在特殊时期体现了意识形态对设计产生的巨大影响;另一方面,官方阶层的审美趣味有时会自上而下地成为设计艺术的样板(图3.37)。

【国王的新衣】

我们热切仰慕巴比伦杰出的平面布局,崇尚路易十四的清醒头脑:我们将他所处的时代作为一个里程碑,并将这位伟大的君王看作是古罗马以来西方的第一位城市规划师。[69]

柯布西耶在许多文章中都表现出对于路易十四(图3.38)的推崇,这位"太阳王"不仅力排众议,硬将皇宫从市区的卢浮宫迁到郊区,大兴土木建设凡尔赛宫,而且在设计方面投入了巨大的精力,"该宫成了国王的形象工程,他悉心监督了该宫的建造。凡尔赛宫不仅是演出的舞台,其本身就是上演的作品所描绘的对象"[70]。据说路易十四在前线作战时,还曾经让大臣监督那些正在凡尔赛干活的工匠们:"千万不要松懈,要经常对工人说,我就快回来了。"其实,不仅仅是被柯布西耶视为理性主义代表的路易十四具有这种巨大的设计影响力,作为权力系统的金字塔尖,几乎每一位皇帝都喜欢对设计作品指手画脚、评头论足(就好像热衷于在名家书画作品上留言盖章)。这已经不是什么附庸风雅的问题了,而是一件"国王的新衣"——每个人都必须要尊重(不尊重也要忍着)彼时设计的最高评语。

以18世纪的法国为例,处在权力顶层的皇室群体对设计的批评起到至关重要的作用。经济学家让-巴蒂斯塔·萨伊(Jean-Baptiste Say, 1767—1832)就曾认为:"皇室和贵族的消费增加了各个生产环节的就业,促进了出口,而贸易又拉动了财富的增长和货币的流通。"[71] 比如在19世纪中期,据说一件礼服只穿一次的法国皇后欧仁妮(Eugenie, 1853—1870)曾经宣称她"在用自己的衣柜为里昂的丝绸工人提供生计"[72]。在这个过程中,皇室的巨大奢侈消费不仅拉动了经济,也影响到时尚。其中,不仅国王而且国王的皇后和情妇的审美评判都潜移默化地影响了设计的面貌。

路易十五的情人蓬巴杜尔夫人(Pompadour, 1721—1764,图3.39)不仅直接对皇家的陶瓷生产进行掌控[73],更是通过自己对各种生活用品的选择来影响整个帝国的审美趣味,整个社

会的上流阶层纷纷模仿，难怪当时的人写道："我们现在只根据蓬巴杜尔夫人的好恶生活；马车是蓬巴杜尔式，衣服的颜色是蓬巴杜尔色，我们吃的炖肉是蓬巴杜尔风味，在家里，我们将壁炉架、镜子、餐桌、沙发、椅子、扇子、盒子甚至牙签都做成蓬巴杜尔式！"[74]

而这一切的繁缛与华丽在蓬巴杜尔夫人的"继任者"杜芭丽夫人（Mme Du Barry，1743—1793）的眼里，则显得粗俗不堪。杜芭丽夫人欣赏新兴的意大利风格，并与建筑师勒杜（Claude-Nicolas Ledoux，1736—1806）一块希望通过设计将高贵的理性带给每一个人。以至于雨果（Victor Hugo，1802—1885）在后来批评这种设计的节制："经过18世纪的形状与色彩的目眩纵情之后，艺术被迫节食，除了直线条其他一律戒绝。高贵被提升到枯燥的地步，纯净则到了乏味的地步。建筑之中竟也有了假正经。"[75]

图3.40　英国王子查尔斯充满热情地参与了市政项目，尤其是从社区规划的角度提出了带有传统色彩和怀旧精神的批评观点。

英国的查尔斯王子（图3.40）也通过对一些市政项目的支持来体现他对新传统主义的关注。但是，由于历史背景不同，他显然已经不具备了传统王室在批评方面的权威性。在批评活动中，他更像是一个有官方背景的活跃的批评家。尽管如此，由于他的社会地位和影响力，他的观点更容易引起注意，也能更好地整合资源来执行他支持的项目。查尔斯曾说："我总觉得，如果人们能住在一座像城市一样的乡村社区，他们的生活一定会比现在更好……但如果你在一个过于巨大的空间里工作，你就失掉了人的尺度。当然，问题是谁来设计，谁来决策和谁又是规划师。"[76]他认为建筑应该尊重景观环境，其尺寸也应该反映出它对公众的重要性，并有助于培养一种有私密感的、有安全感的情感。他的评论还涉及很多细节，比如他还认为："建筑物应用当地的材料来建造，新建筑要尊重景观环境，建筑装饰应有助于'丰富人们的精神生活'，艺术应该与新的建筑结构相匹配，标牌与灯光应该是建筑的一部分，而且建筑应该鼓励一种社区的情感。"[77]

图3.41　上图为意大利佛罗伦萨附近的小镇蒙特卡蒂尼，下图为维也纳市中心的一个周末集市（作者摄）。这种小尺度的街巷的确形成了令人难忘的勃勃生机，但是前者是远近闻名的温泉度假胜地，后者的集市也起到了聚集作用，而查尔斯通过人为规划而实现的聚集是否能够实现类似的作用？

查尔斯王子不仅表现出对于建筑和社区规划理论的兴趣，而且亲自着手落实自己的计划。1988年，他委任雷恩·克利尔担任顾问，让Andres Duany负责起草规划，雄心勃勃地准备在多切斯特（Dorchester）周围建设4个"英国传统的多希特（Dorset）式城镇或乡村"。这种乡村的规划受到18世纪英国农村的启发，控制建筑物的高度和规模，规定不同收入的阶层都应住在村子里面，并且靠近商店和公共广场（图3.41）。这种带有复古精神的理想主义和浪漫主义引发了群众和媒体的冷嘲热讽——这已经不是皇室说一不二的年代了，相反，皇室早已经成为市民们

茶余饭后抨击、挑刺的对象。用王子自己的话来说,他为此承受了"超出人们想象的批评和漫骂的洪流"的攻击。

然而在工程结束后,舆论开始转向,很多怀疑者又开始转变为热心的鼓吹者,这鼓舞了查尔斯王子继续发展他的规划思想。他曾经向欧共体提出关于城市更新的建议。为了让公众进一步地了解他的规划思想,他还曾经写了一本书,题为《英国印象:对建筑的个人观点》(1989),同时还在维多利亚和阿尔伯特博物馆举办了展览。查尔斯王子做了90分钟的电视演讲,提出了他心目中的最佳建筑纲要。在这之后,英国皇家建筑师协会主席麦克斯韦·哈钦森(Maxwell Hutchinson)也写了一本书来反驳查尔斯的观点,名为《威尔士亲王:正确还是错误?一位建筑师的回答》(1989)。虽然后来一些报刊杂志还曾经报道过"查尔斯王子与建筑师的争论",但是公众们似乎对此并不感兴趣。不知道查尔斯王子是不是因此对建筑教育界表示出不满,他在1992年10月开创了威尔士亲王建筑学院,把克里斯托弗·亚历山大等人请来担任教员。查尔斯王子说,这所学院的宗旨就是给学生们介绍"联系我们祖先智慧的那些纤细的线索"[78]。

在这次激烈的讨论中,查尔斯王子虽然不再拥有皇室的权威,但是他所整合的社会资源仍然拥有巨大的优势。一个普通人是不可能摇身一变成为设计批评家的,他需要积累很多年的学术资源才有可能得到这种机会(仅仅是机会而已)。皇帝的这身"新衣"虽然已经过时,但是即便被搁置在腐烂的皇家宝座上,它仍然散发着往日的余晖。

【出轨的火车】

在那些时代,设计无论是倾向奢靡还是古典,都与这些皇室贵族甚至后宫佳丽之间关系密切。而在一些政治的极权时期,官方阶层更是牢牢地控制着设计话语权。这种批评具有典型的两面性特征,在有的时候,官方批评能够在权力的保障下,让设计的意旨被强有力地执行下去;而当这些意旨远远地偏离了群众的需要时,它们也会误导"设计"这列火车的行驶轨道,使其出轨,酿成大祸。

为了改造巴黎而任命的政府官员奥斯曼(Baron Georges-Eugène Haussmann, 1809—1891)就体现了这种权力集中的优越性,他可以更加自如地将各种技术人员协调为一个整体。他对当时艺术家为主的设计体系并不满意,相反,他以工程技术人员为核心组成了一个规划设计的团队。这个团队包括负责排水系统设计的工程师贝尔格兰德(Eugene Belgrand)、园艺家兼工程师阿尔凡(Jean Alphand)等,这些人几乎都来自法国南方,是

图3.42 法国拿破仑三世时期巴黎城市大改造的领导者奥斯曼男爵(上图),他拆除了大量老旧建筑并建造宽阔的马路。

奥斯曼接触过并且信任的人选。[79]因此，奥斯曼可以更加顺畅地将自己的规划及设计理念执行下去，统一建筑立面的形制和设计风格。"其平淡的立面和全面的统一，使奥斯曼的庞大规模的建设工作，做得比19世纪50年代及该时期之后之任何其他建设工作，均为成功。"[80]

许多极权政权在建立之时，都曾经迫切地希望通过新古典主义风格来确立政权的合法性。无论是斯大林还是希特勒，他们都曾指导着御用建筑师和雕塑家们创造出宏伟的新古典主义风格。德国版式设计师塔希萧尔特（Jan Tschichold，1902—1974）就曾经拜倒在新古典主义的圣坛之下。最初坚持未来主义的意大利独裁者墨索里尼（Mussolini，1883—1945）也发现自己对罗马古董的复制似乎更能被人民所接受。赫鲁晓夫（Nikita Khrushchev，1894—1971）曾经批判斯大林时代的结婚蛋糕风格，批评它的浮夸、装饰和不经济。因为斯大林曾经在莫斯科中心建立起七座高塔来纪念卫国战争的胜利。与莫斯科著名的地铁一样，它们被浮夸地进行装饰，并且突出了夸张的情节，每个塔的顶部都耸立着一个红星。德国平面设计师奥托·艾舍认为："结婚蛋糕风格受到嘲笑和讽刺并显示了当国家开始关心市民的文化生活和精神生活时所出现的问题，这种风格一般基本上都是通过抛洒糖果来稳固权力。"[81]

虽然在今天看来，那些"结婚蛋糕"不失为时代的某种烙印，但是俄罗斯伟大的先锋派们却在这烙印中黯然神伤，马列维奇（Malevich）、梅尔尼柯夫（Melnikov）们在这条道路上早已不见踪影，20世纪初最重要的设计革命也与苏联擦肩而过。官方批评给社会带来的巨大影响力常常是把双刃剑，它拥有设计师与批评家所梦寐以求的批评分贝，但稍有不慎，意识形态的驱动力就将把设计拖出正常的发展轨迹（图3.43）。

图3.43 无论古今中外，官方批评都是设计发展的重要影响因素。在这个意义上，长安街建筑风格的形成与上世纪90年代的"夺回古都风貌"运动不无关系。设计活动与设计批评从来就不仅仅是设计师与批评家的专利，而体现了全社会的合力。

课堂练习：关于"电影审查制度的利弊"的辩论

要求：按照正式的辩论程序来进行，先进行分组。在课后由各个小组分头收集资料、相互讨论、分配工作。除了正反方的四个辩手以外，其他同学也可以在自由辩论中参与进来。与真实辩论不同的是，辩论前还加入了一个"场景"还原环节。这个"小品"或短剧不仅用来在辩论前"热场"，也是对正反方辩论主题的一种形象化的梳理，让观看者更加容易进入情境。正方的观点为"中国的电影审查制度利大于弊"，反方的观点为"中国的电影审查制度弊大于利"。（图3.44）

图3.44　上图均为课程中相关辩论和场景还原的照片（作者摄）。

意义：这个辩题与设计之间并没有直接关系。但是通过这个辩论，可以让学生了解到自上而下的艺术管理对于艺术发展可能产生的复杂影响，以及这种制度产生的背景。在本质上，这不仅是电影"该管得多还是管得少"的问题，也是所有艺术创作都会面临的意识形态引导的问题。

难点：关于中国电影审查制度的讨论很多。有人认为废除这种制度可以解放中国电影的生产力，打破中国电影工作者创作的"枷锁"；也有人认为中国的电影审查制度非常符合中国目前的国情。辩论的关键在于通过案例的收集和分析，看看正反双方谁的案例更加典型、更有说服力。

第六节　客户

老小姐和她的住宅尤其特别有趣。这位女士很明确地了解她所需要的东西:"我打算建一幢住宅来居住,如此而已……我的住宅必须有一个房间,四个衣橱;其中之一作为小更衣室,一作为我的丝绸服装间。因为除了附近教士的妻子外,我的服装没人可送,衣服必然会越积越多;一作为瓷器间,另一作为伞具与套鞋间。"[82]

就像这段老小姐的话所体现的那样,客户总是对自己的需求了然于心。设计师不仅需要耐心地去了解这种需求,也会在这个过程中碰到客户批评带来的种种困惑。

【年轻的困惑】

几年前,我曾经在上海的一次学术活动之后接受过一位年轻设计师的"心理咨询"。他坦率地告诉我,他在工作中碰到了很大的麻烦。他从设计学院刚刚毕业一年时间,目前在一家大型的设计公司工作,主要为国内知名酒店提供室内设计的相关服务。让他觉得无法接受的是客户总是对他的设计进行无端指责,并最终将其投入很多心血的创作修改得面目全非。这种情况经常出现在刚刚大学毕业的设计师中间,他们往往对工作倾注了很大的热情并带有理想主义的抱负。作为一个没有心理咨询认证的普通老师,我不知道那天我的分析有没有打消掉一些他的担忧和顾虑。但是,如果能提前让学生在学校中就理解到"客户批评"的一些特点,毫无疑问有利于他们更好地渡过这个适应期。

如果年轻人能早早地意识到不仅是刚走出学校的"毛头小子""菜鸟设计师"会遇到这种问题,即便是小有名气的老手也难逃"甲方爸爸"的"魔爪",是不是会有更好的心理建设来接受这种现实状况呢?

在意大利著名金匠切利尼的自传中,我们可以看到在当时已经颇有名气的艺术家切利尼同样不得不讨好、阿谀和恳求各个国家的君主和王公大臣,这是因为"他和这些权贵的力量悬殊实在是太大了。虽然在和赞助人打交道时表现得桀骜不驯和固执己见,但切利尼始终还是要靠这些人来购买他的艺术作品"[83]。切利尼曾经给西班牙国王菲利普二世制作了一尊大理石的裸体基督雕像,国王居然给它加上一片黄金做的无花果树

图3.45　上图为美国摄影师怀特(Margaret Bourke-White)1934年在320米高的克莱斯勒大厦上拍摄。中图为1931年帝国大厦落成时的顶部照片,下图为1933年的著名电影《金刚》以帝国大厦顶部塔楼为原型进行拍摄的剧照。

图3.46　上图为1963年里特维尔德与施罗德太太的一张合影，中图、下图为施罗德住宅的外部和内部。

叶。对于切利尼的抗议，菲利普二世完全嗤之以鼻，他说："这是我的雕像，我想怎样就怎样。"[84]

现代艺术博物馆的指导阿尔弗莱德·巴尔（Alfred Barr）在给"国际式"一书译本的序言中曾经对纽约几座著名摩天楼顶端的"冠冕"装饰（图3.45）感到不满。他对"克莱斯勒大厦上不锈钢的兽头""帝国大厦顶上怪诞的飞船旋塔"的存在感到困惑。他分析了一下这种状况存在的原因："道理很简单，美国建筑师是停滞不前的，他们听业主的。他甚至听到建筑师们的辩解，虽然是以玩笑的口气，说他们那些丑恶的小装饰和虚假的气派是符合功能的，因为房屋的功能之一是让业主满意。巴尔说道，'这是要我们去迎合房地产投机商、租房代理人和掮客们的口味！'"[85]

实际上，在多数时候，我们很难分清设计师是一味地迎合客户，还是在与客户的互动中得到了设计的最佳方案。即便是设计大师，他们也不得不尊重客户的批评，将客户的需求放在设计中非常重要的位置。荷兰著名建筑师、家具设计师里特维尔德曾经为施罗德夫人设计了风格派的代表建筑施罗德住宅（图3.46）。然而在施罗德夫人的眼中，这个作品完全是她和设计师合作的产物："我认为在这个房子中，里特维尔德不完全是'里特维尔德'。我认为他要根据我的需要来调整自己。而且我相信我爱这座房子胜过他。在这里我无处不在，与这个地方的每一丝空气息息相关。"[86]在后来的记述中，她还曾这样写道："里特维尔德真的做好了盖一座房子的准备了吗？"，"我们一起完成的。它就像个小孩，因而你很难弄清什么地方遗传了母亲什么地方遗传了父亲。"[87]这种情况的出现，一方面是因为木工出身的里特维尔德并非十分强势，施罗德夫人出于生活的需要而掌握大局；另一方面，客户批评并非都是无理要求，相反，客户批评常常反映了最真实的需要。

客户批评有两种大的类型：使用者客户批评与制造商客户批评。在设计实践的过程中，客户批评常常会左右设计的走向与最终结果。因此，与客户的交流与沟通能力成为设计师必须具有的专业素质之一。虽然"绝大多数设计师的宣传材料上都把设计师与客户的关系描述成：一种合作关系，如果你愿意信以为真的话"，但是，"私底下，大多数设计师却会承认，他们与客户的关系绝非平等合作。这种情况的确令人沮丧，却又基本上无从改变。"[88]客户批评一方面反映了客户基于自身商业利益的合理要求，另一方面也常常体现出客户与设计师在审美认识、价值观方面的差异性。当矛盾出现时，如果双方不能通过协商达成共识，那么一般情况下设计师及设计公司会在不同程度

上让步。

【衣食父母】

艺术家遭到斥责或者误解,在西方高雅文化史上由来已久,无论哪种艺术形式都是如此。当莫扎特在18世纪和萨尔茨堡主教来往的时候,当勒·柯布西耶在20世纪为了建造视觉艺术木匠中心而跟顽固的哈佛大学争论的时候,他们也都遇到了切利尼经历过的麻烦。原创性让艺术家和赞助人之间的权力关系浮出水面。

——理查德·桑内特《匠人》[89]

即便是艺术大师也不得不向赞助人低头,客户作为设计师的衣食父母更是享有至高无上的地位。但是,设计师能够通过与甲方的互动,而实现一种和谐的关系。在维克多·霍塔设计的新艺术风格建筑都灵路住宅(House in Rue de Turin, 1893, 图3.47)落成五年之后,奥地利批评家路德维希·希维西(Ludwig Hevesi)曾这样说:

就像合体裁剪的大衣一样,这是第一个适合它的主人的现代住宅。它以能想象到的最完美的方式被建造来容纳那个人,完美的就好像蚌壳容纳蚌。[90]

图3.47 都灵路住宅即为塔塞尔公馆(Hotel Tassel),霍塔为比利时科学家和教授埃米尔·塔塞尔设计建造。

批评者想表现出现代建筑也能完美匹配客户的需求。实际上,由于能够直接和客户之间进行面对面的交流,建筑师与客户之间的关系相对单纯。而当"客户"是某些厂商而非具体的某个消费者时,这种关系就变得越来越复杂。

客户与设计师之间的关系远比想象中复杂。当设计师直接面对使用者时,往往对"衣食父母"的批评言听计从。比如,英国18世纪著名的陶瓷制造商与设计师乔赛亚·韦奇伍德(Josiah Wedgewood, 1730—1795)(图3.48)在新产品的开发中便非常重视客户的批评。实际上,韦奇伍德在陶瓷设计中对新古典主义风格的逐渐接受便是客户批评的结果。当时一位身为文物专家的客户威廉·汉密尔顿就曾经奉劝韦奇伍德放弃产品中的镀金,但是让韦奇伍德非常为难的是"找不到一个好办法能以如此自然的色彩来制造一个看起来很值钱的花瓶"[91]。但是很快,他就发现客户对新古典主义情有独钟,并迅速根据客户的建议修改了设计。他在写给合作者本特利(Bentley)的信中表明了他对客户批评的理解与重视:"它们当然不是古董,但是为此与我们的客户过不去却是足够错误的"[92]。当然,在某些情况下,

图3.48 英国18世纪著名的陶瓷制造商与设计师乔赛亚·韦奇伍德。

图3.49 柯布西耶在巴黎的早期建筑作品通常提供给艺术家同行或者热爱现代艺术的收藏者。因此，常常会有一个大的画室，如奥尚方工作室（1922年，上图，作者摄）或是画廊如拉罗歇住宅（1925年，中、下图，作者摄）

优秀的设计师尤其是设计大师们能以自己出色的设计来改变客户的需要甚至客户的审美态度。

这种设计作品的客户非常类似艺术作品的"赞助人"，不仅会对设计创作的过程产生一定的影响，也会在客观上推动设计艺术的发展。尤其是那些新出现的设计风格，非常需要客户批评的支持和传播。韦奇伍德一直高度赞扬那些对他产生过重要影响的"赞助人"，高度肯定了他们在韦奇伍德陶器的成功中所起到的重要作用：

> 至今，对于"米黄色陶器"或"王后陶器"的市场需求仍在增长。这一产品在全球的推广应用之快速和它赢得欢迎之普遍都是令人惊异的。它的普遍使用价值究竟有多高？如何进行估计与评价，则完全取决于它被介绍的方式和它的实际效用与美感。有一些问题可能会引起我们对政府如何引导我们的未来产生兴趣……比如，如果一个皇室或者贵族的推介对于一种奢华产品的销售是必要的，那么同样必要的还有真正的高雅和精美，然后才是制造商。如果他要考虑自己的利益，就必须付出同等的辛劳与成本，而事实上，当利益实现的时候，后者已囊括其中。[93]

现代建筑的初步发展也曾经经历了类似的过程，"现代建筑的客户基本上是由艺术家、他们的赞助人和代理人组成的，偶尔还有一部分秋季沙龙建筑剖面图的访客"[94]。这些艺术家们不仅更容易接纳新事物，喜欢通过标新立异的选择来突出自己的审美趣味，而且，他们需要的画室等大空间也给现代建筑一展拳脚提供了基础（图3.49）。被这些名声大噪的艺术家们所接受，绝不仅仅意味着一份工作和薪水，而相当于把设计方案放在"聚光灯"和"传声筒"下，得到了极大的传播——相当于今天某位明星的微博，上面写到：发自某某手机。

即便是那些匿名的大众、无名的消费者，他们的批评对于设计的发展也有着异乎寻常的推动作用。这一点对于研究者而言，常常容易被忽略。哈佛商学院的教授迈克尔·波特曾经调查过日本、德国的设计发展与本地消费者评价之间的关系。他认为本地客户的品质非常重要，特别是内行而挑剔的客户。假如本地客户对产品、服务的要求或挑剔程度在国际间数一数二，就会激发出该国企业的竞争优势。这个道理很简单，如果能满足最难缠的顾客，其它的客户要求就不在话下。例如日本消费者在汽车消费上的挑剔是全球出名的，这推动了日本汽车技术的均衡发展，也导致外国汽车很难在日本市场立足。同样，欧洲严格的环保要求使得许多欧洲汽车的环保性能、节能效果发展为全

球一流水准,并推动了柴油发动机技术的发展。相反,波特认为美国人大大咧咧的消费作风惯坏了汽车工业,致使美国汽车工业在石油危机的打击面前久久缓不过神来。不管这个结论是否正确,但是在一个客户非常挑剔的环境中,设计师不仅会迎合客户,而是将提高整个产业的发展水准。

【超越客户】

我们不只是设计师,我们还得处理客户,用政治的、社会的和美学的手段,这是个大难题。假如你确信你是对的,嗯,这就是某种答案。对你来说,答案只有一个,要么接受,要么拉倒。这是唯一的答案,正是!还有别的吗?我是说,假使你确信你是对的,那你只能自求多福了,那就是你能做的,这意味着,你大概会丢了工作。

——保罗·兰德[95]

保罗·兰德是一位成功的平面设计师,他在与学生的座谈中曾经详细描述过他和最难缠的客户——苹果公司的乔布斯(图3.50)——之间建立的信任关系:

如果他不喜欢某样东西,而你拿给他,他会说:"糟透了。"没得讨论。但另一方面,我想,在我帮他设计商标时,我真是够幸运的。看了我的简报之后,他站了起来,我们全都坐在他家地上,你们知道的,好莱坞风格,壁炉燃烧着熊熊火焰,但外头却冷得像地狱。(大笑)他站起来,看着我说道:"我可以抱你吗。"客户与设计师之间的冲突,就这样解决了。[96]

图3.50 苹果公司的创始人和灵魂人物乔布斯。设计师在阐述与乔布斯的交流往事时,产生了掩饰不住的得意之情。现实中的客户关系处理也许不会这么简单和容易,但设计师的确会在这个过程中产生征服感和满足感。这显然是设计师综合能力的体现。

猛一看,这段话更像是在年轻人面前的某种技能或天赋炫耀!年轻人并不能在这段对话中获得什么有意义的经验来面对即将开始的职业生涯。但是,保罗·兰德有一点说得非常对,就是设计师和客户之间的关系并非是一种非此即彼的二元对立;一般情况下,设计师的观点也不会被客户全盘接受或完全拒绝;设计师更不可能在与客户发生矛盾的时候拍拍屁股走人!设计师在面对客户批评时,常常会根据经验逐渐建立起一些属于自己的方法。但是,他们的共同之处是建立起一种和客户之间相互信任的关系。

而制造商客户批评的出现则源于专业设计公司的诞生。由于专业设计公司使制造环节与设计环节(及推销环节)相分离,制造商客户便在设计师与使用者之间形成了批评的传递效应。制造商客户传达了(或者他们认为自己传达了)使用者的批评

图3.51 街道是日常生活最为放松的秀场。可以用摄影或者纪录片的方式来展现我们熟悉的日常生活被陌生化之后的效果。更为重要的是培养一双具有批评意识的眼睛（作者摄）。

声音。由于设计与企业的发展密切相关，因此制造商会坚持自己的批评意见，除非设计师能有效地说服其改变初衷。有经验的设计师能发现客户批评中的合理需要，从而因势利导来完成设计创作；同时，也能就客户批评中的分歧来进行细致的交流。制造商客户直接面对消费者，一般拥有对市场更为直接与感性的认识。因此，设计师与设计公司对这种"批评的传递"同样不能忽视。面对制造商批评时，设计师与制造商之间常常呈现互相批评的现象，这是正常的、良性的设计批评过程。

因此，客户批评虽然是一种口头批评，却对具体设计个案的发展起到重要的推动作用。但是另一方面，不能因为设计师的被动性，而对客户批评产生畏惧，而完全放弃对设计价值的坚守。不能因为自诩"妓女"，而将责任完全推给"嫖客"。毕竟，设计一旦产生问题，设计师的责任是不能回避的。同时，设计师的反击和坚持也将改变自己的惰性，甚至改变客户的批评观念。正如美国平面设计批评家迈克尔·别拉特所说："设计师与客户的关系可以成为，也应该成为一种合作关系。是时候停止埋怨客户了，因为错不在他们。我们的工作可以，也应该服务于社会。我们的设计实践应该超越我们自己，超越客户，超越下一本设计的年鉴，而服务于更广大的受众。"[97]

课后练习：以《道路以目》为题写一篇批评文章

要求：根据对所在城市的某条街道的观察，针对在这条道路上出现的公共设施、景观设施以及建筑写一篇批评文章。同时在文章中附上所拍摄的相应图片（图3.51）。要求写出自己的感受，要有自己的观点。字数以800字为底限，无上限。

意义：我们对日常生活中的许多街道都很熟悉，但却往往由于熟悉而忽视对它的观察。从熟悉的生活设施着手，可以培养设计批评的意识。街道中涉及的设计问题非常广泛，大到标志性建筑、城市景观，小到垃圾箱、广告设施、公交站台都可以成为评论的对象。另一方面，这个题目是所有学生都可以操作的论题。

误区：既然要求中已经限定了所在城市的某条街道，就不要再选取其他的不符要求的对象。尽量不要选取该城市的一些著名景观街道。如果选取了这些街道，也要避免过多陈述该街道的历史资料与发展规划。

[注释]

[1] [加]阿尔维托·曼古埃尔:《意像地图:阅读图像中的爱与憎》,薛绚 译,昆明:云南人民出版社,2004年版,第225页。

[2] 张德明:《批评的视野》,上海:上海社会科学院出版社,2004年版,引言第4页。

[3] [加]阿尔维托·曼古埃尔:《意像地图:阅读图像中的爱与憎》,薛绚 译,昆明:云南人民出版社,2004年版,第225、231、232页。

[4] [比]乔治·布莱:《批评意识》,郭宏安 译,桂林:广西师范大学出版社,2002年版,第262页。

[5] 《1846年的沙龙》,选自《波德莱尔美学论文选》,北京:人民文学出版社,1987年版,第232页。

[6] 世纪末维也纳的第一个伟大的文学咖啡馆是Griensteidl咖啡馆,该处曾为Habsburg国王的办公场所,在1897年成为卡尔·克劳斯与现代主义文学组织"年轻维也纳"的营地。维也纳的现代主义文学运动就诞生在咖啡馆中,已经与咖啡馆成为不可分割的一个部分。卢斯在美国丰富的社会阅历所带来的最大益处或许就是使其较容易地融入了咖啡社会。参见 Harold B. Segel.*The Vienna Coffeehouse Wits* 1890—1938. West Lafayette:Purdue University Press,1995,pp.3,4.

[7] [法]蒂博代:《六说文学批评》,赵坚 译,北京:三联书店,2002年版,第34页。

[8] 同上。

[9] 同上,第22页。

[10] [美]大卫·瑞兹曼:《现代设计史》,[澳]王栩宁 等译,北京:中国人民大学出版社,2007年版,第285页。

[11] 郑时龄:《建筑批评学》,北京:中国建筑工业出版社,2001年版,第182-183页。

[12] [美]亨利·佩卓斯基:《器具的进化》,丁佩芝、陈月霞 译,中国社会科学出版社,1999年版,第34页。

[13] 胡景初、方海、彭亮编著:《世界现代家具发展史》,北京:中央编译出版社,2008年版,第207页。

[14] [法]施纳普、勒布莱特:《100名画:古希腊罗马历史》,吉晶、高璐 译,桂林:广西师范大学出版社,2007年版,第186页。

[15] 参见阿道夫·奥佩尔序言,选自 Adolf Loos. *Ornament and Crime*:*Selected Essays*. Riverside:Ariadne Press,1998,p.2.

[16] 卢斯曾经于1898年在分离派的杂志 Ver Sacrum 上发表过两篇文章,但同年霍夫曼对卢斯提出设计分离派展馆中一个小房间的要求的拒绝,看起来导致他对霍夫曼、奥尔布列希和与分离派有关建筑的仇视。Leslie Topp. *Architecture and Truth in Fin-de-siècle Vienna*. Cambridge:Cambridge University Press,2004,p.136.

[17] [法]蒂博代:《六说文学批评》,赵坚 译,北京:三联书店,2002年版,第29页。

[18] [英]阿德里安·福蒂:《欲求之物:1750年以来的设计与社会》,苟娴煜 译,南京:译林出版社,2014年版,第311页。

[19] [加]诺思罗普·弗莱:《批评的剖析》,陈慧、袁宪军、吴伟仁 译,天津:百花文艺出版社,1998年版,前言第5页。

[20] 同上,第6页。

[21] [英]阿德里安·福蒂:《欲求之物:1750年以来的设计与社会》,苟娴煜 译,南京:译林出版社,2014年版,第310页。

[22] [加]阿尔维托·曼古埃尔:《意像地图:阅读图像中的爱与憎》,薛绚 译,昆明:云南人民出版社,2004年版,第319页。

[23] Janet Stewart. *Fashioning Vienna*: *Adolf Loos's Cultural Criticism*. London: Routledge, 2000, p.1.

[24] 参见阿道夫·奥佩尔序言,选自 Adolf Loos. *Ornament and Crime*: *Selected Essays*. Riverside: Ariadne Press, 1998, pp.5-6.

[25] [英]《雪莱诗选》,江枫 译,长沙:湖南人民出版社,1980年版,第171页。

[26] [奥]卡米诺·西特:《城市建设艺术:遵循艺术原则进行城市建设》,仲德崑 译,南京:东南大学出版社,1990年版,第2页。

[27] [美]安·兰德:《源泉》,高晓晴、赵雅蔷、杨玉 译,重庆:重庆出版社,2013年版,第289页。

[28] 安·兰德书中描写的幼年托黑和电影《美食总动员》中的小柯博非常相似,都是一个瘦小、惨白的形象,参见书中的描写:"他是一个瘦弱的、面色苍白的男孩,胃还不好,他的妈妈不得不照顾他的饮食以及他频繁的感冒。他瘦小的身材竟然有圆润低沉的声音,真是令人惊奇。在合唱队里,他唱歌没有对手。在学校,他是一个模范学生。他很了解他的功课,有最整齐的抄写本和最干净的指甲,喜欢礼拜日学校(基督教教会向儿童灌输宗教思想,在星期天开办的儿童班——译者注)。和体育运动相比更喜欢阅读,在运动方面他可能没有出头的机会。他不太擅长数学——他不喜欢数学——但是历史、英语、公民学和书法却很出色。后来,他的心理学和社会学也很出色。"[美]安·兰德:《源泉》,高晓晴、赵雅蔷、杨玉 译,重庆:重庆出版社,2013年版,第376页。

[29] [美]纳西姆·尼古拉斯·塔勒布:《反脆弱:从不确定性中获益》,雨珂 译,北京:中信出版社,2014年版,第221页。

[30] [法]蒂博代:《六说文学批评》,赵坚 译,北京:三联书店,2002年版,第14页。

[31] [美]西尔维亚·比奇:《莎士比亚书店》,李耘 译,北京:新星出版社,2014年版,第113页。

[32] [美]安·兰德:《源泉》,高晓晴、赵雅蔷、杨玉 译,重庆:重庆出版社,2013年版,第54页。

[33] [英]阿德里安福蒂:《欲求之物:1750年以来的设计与社会》,苟娴煦 译,南京:译林出版社,2014年版,第25页。

[34] [美]艾琳:《后现代城市主义》,张冠增 译,上海:同济大学出版社,2007年版,第17-18页。

[35] 同上,第18页。

[36] 同上。

[37] 同上,第19页。

[38] [法]蒂博代:《六说文学批评》,赵坚 译,北京:三联书店,2002年版,第40页。

[39] 同上。

[40] [加]诺思罗普·弗莱:《批评的剖析》,陈慧、袁宪军、吴伟仁 译,天津:百花文艺出版社,1998年版,前言第2页。

[41] 同上,前言第3页。

[42] 同上,第5页。

[43] [美]大卫·瑞兹曼:《现代设计史》,[澳]王栩宁 等译,北京:中国人民大学出版社,2007年版,第111页。

[44] [英]王尔德:《英国的文艺复兴》,尹飞舟 译,选自文集《唯美主义》,北京:中国人民大学出版社,1988年版,第93-94页。

[45] [加]阿尔维托·曼古埃尔:《意像地图:阅读图像中的爱与憎》,薛绚 译,昆明:云南人民出版社,2004年4版,第20页。
[46] [英]大卫·瓦特金:《尼古拉·佩夫斯纳:"历史主义"的研究》,周宪 译,引自《历史的重构》,石家庄:河北美术出版社,2004年版,第37页。
[47] 毛泽东:《在延安文艺座谈会上的讲话》,北京:人民出版社,1975年版,第25-26页。
[48] Jeffrey L.Meikle. *Design in the USA*. Oxford: Oxford University Press, 2005, pp.135-136.
[49] Mike Dufrenne.*Main Trends in Aesthetics and Sciences of Art*.Published in the United States of America 1979 by Holmes & Meier Publishes. INC.30 Irving Place.New York, N.Y.10003, p.253.转引自毛崇杰:《颠覆与重建:后批评中的价值体系》,北京:社会科学文献出版社,2002年版,第3页。
[50] [清]李渔:《闲情偶寄》,西安:三秦出版社,1998年版,第29页。
[51] 张爱玲:《张看:张爱玲散文结集》,北京:经济日报出版社,2002年版,第10页。
[52] 同上,第13页。
[53] 同上,第15页。
[54] 引自中国园林网,www.yuanlin365.com。
[55] [美]刘易斯·芒福德:《城市文化》,宋俊岭、李翔宁、周鸣浩 译,北京:中国建筑工业出版社,2009年版,第57页。
[56] [美]维克多·马格林:《人造世界的策略:设计与设计研究论文集》,金晓雯、熊嫕 译,南京:江苏美术出版社,2009年版,第54页。
[57] 拉伯雷《巨人传》中记载的故事。巴汝奇受到羊商的嘲弄,便从羊商手中买了一只羊(为领头羊)。然后将羊抛入大海,羊商的羊也跟着跳入大海。
[58] [法]蒂博代:《六说文学批评》,赵坚 译,北京:三联书店,2002年版,第8页。
[59] 详见郑时龄的《建筑批评学》,北京:中国建筑工业出版社,2001年版,第58—60页。
[60] [美]黛安·吉拉尔多:《现代主义之后的西方建筑》,青锋 译,北京:清华大学出版社,第115页。
[61] 中央美术学院史论部编译:《设计真言》,南京:江苏美术出版社,2010年版,第53页。
[62] [法]蒂博代:《六说文学批评》,赵坚 译,北京:三联书店,2002年版,第56页。
[63] [美]理查德·桑内特:《匠人》,李继宏 译,上海:上海译文出版社,2015年版,第148页。
[64] [法]蒂博代:《六说文学批评》,赵坚 译,北京:三联书店,2002年版,第50页。
[65] S.基提恩:《空间、时间、建筑》,王锦堂、孙全文 译,台北:台隆书店,1986年版,第622页。
[66] 同上,第623页。
[67] 同上。
[68] [美]维克多·马格林:《人造世界的策略:设计与设计研究论文集》,金晓雯、熊嫕 译,南京:江苏美术出版社,2009年版,第117页。
[69] [法]勒·柯布西耶:《明日之城市》,李浩、方晓灵 译,北京:中国建筑工业出版社,2009年版,第36页。
[70] [英]彼得·伯克:《制造路易十四》,郝名玮 译,北京:商务印书馆,2007年版,第22页。
[71] [美]大卫·瑞兹曼:《现代设计史》,[澳]王栩宁 等译,北京:中国人民大学出版社,2007年版,第3页。
[72] 同上。
[73] 蓬巴杜尔夫人于1756年将塞夫勒瓷厂从万塞纳迁至蓬巴杜尔的城堡府邸所在地——塞夫勒,扩大了生产规模,1759年成为皇家瓷厂。
[74] [德]维尔纳·桑巴特:《奢侈与资本主义》,王燕平、侯小河 译,上海:上海人民出版社,

2000年版,第96页。

[75] [加]阿尔维托·曼古埃尔:《意像地图:阅读图像中的爱与憎》,薛绚 译,昆明:云南人民出版社,2004年4版,第289页。

[76] [美]艾琳:《后现代城市主义》,张冠增 译,上海:同济大学出版社,2007年版,第79页。

[77] 同上,第80页。

[78] 同上。

[79] S.基提恩:《空间、时间、建筑》,王锦堂、孙全文 译,台北:台隆书店,1986年版,第808页。

[80] 同上,第814页。

[81] Otl Aicher. *The World as Design*. Berlin: Ernst & Sohn, 1994, p.16.

[82] S.基提恩:《空间、时间、建筑》,王锦堂、孙全文 译,台北:台隆书店,1986年版,第423页。

[83] [美]理查德·桑内特:《匠人》,李继宏 译,上海:上海译文出版社,2015年版,第75页。

[84] 同上。

[85] [美]汤姆·沃尔夫:《从包豪斯到现在》,关肇邺 译,北京:清华大学出版社,1984年版,第30页。

[86] Ida van Zijl, *Gerrit Rietveld*, New York: Phaidon Press Ltd, 2010, p.47.

[87] Ibid. p.61.

[88] [美]迈克尔·别拉特:《设计随笔》,李慧娟 译,上海:上海人民美术出版社,2010年版,第19页。

[89] [美]理查德·桑内特:《匠人》,李继宏 译,上海:上海译文出版社,2015年版,第77页。

[90] Sigfried Giedion. *Space, Time and Architecture: the Growth of a New Tradition*. London: Geoffrey Cumberlege Oxford University Press, p.235.

[91] Adrian Forty. *Objects of Desire: Design and Society* 1750—1980. London: Thames and Hudson, 1986, p.24.

[92] Ibid, p.25.

[93] [美]大卫·瑞兹曼:《现代设计史》,[澳]王栩宁 等译,北京:中国人民大学出版社,2007年版,第17页。

[94] "结果,他们首先几乎全部要求至少是有一间光照良好的大房间,用作画室或展室;其次他们的私人生活都有与众不同的倾向,要求功能设计上具有个性;第三;虽然有一部分人像波利尼亚克公主(Princesse de Polignac)一样很慷慨大方,但大部分人都是很务实的,需要非常经济的结构。"[英]雷纳·班纳姆:《第一机械时代的理论与设计》,丁亚雷、张筱膺 译,南京:江苏美术出版社,2009年版,第275页。

[95] [德]保罗·兰德:《设计是什么?保罗·兰德给年轻人的第一堂启蒙课》,吴莉君 译,原点出版社,2010年版,第65页。

[96] 同上。

[97] [美]迈克尔·别拉特:《设计随笔》,李慧娟 译,上海:上海人民美术出版社,2010年版,第21页。

第四篇 设计批评的价值论

引言

　　设计批评不同于规范判断的地方就是因为它是一种价值判断。设计本身即为一种价值追求,每一个设计活动及其产生的作品也都在价值认同的基础上为人们所接受。在价值观的基础上,不同的时代会有不同的设计价值认识。因此并不存在一成不变的价值构成,而所谓的价值等级序列也必须在一定的条件限制下才能成立。同样,设计批评的标准也随着时代与价值观的变化而不断演变。不同时代的设计批评家与设计师们所难以追求到的"真实"便反映了纯粹的"真实"是不存在的。阿道夫·卢斯对建筑中"装饰"的批判便体现了这一点。

第一章 设计价值论

价值论（Axiology）又被称价值学，是一种哲学理论，是关于价值及其意识的本质、规律的学说，是关于最广义的善或价值的哲学研究。任何设计批评最终都会指向设计的价值问题，即设计的意义追问。如果我们说莎士比亚（图4.1）是在17世纪进行创作的一批英国剧作家中的一个，也是世界上最伟大的诗人之一，那么前一分句是一个事实的陈述，后一分句则是一个价值判断。价值判断是批评的基本要求，也是实现批评意义的基础条件。没有判断的批评只是事实的陈述，还不能算是真正的批评。

图4.1 莎士比亚肖像。与文学批评一样，设计批评的最终目的是价值判断。由于设计在技术方面的特殊性，设计批评的价值判断不能等同于文艺批评。

在设计的过程中，人们的追求通常指向一个明确的目的。在实现目的过程中，人们对所运用的各种技术手段进行评估，并预测由此可能产生的后果，在此基础上追求预定的目的。这种理性被称为工具理性。但是工具理性在现代化之后开始普遍受到反思，因为工具理性倾向于对于数学化、定量化、功利化、最优化、实用化、工具化、技术化的追求，偏好性能与功效，但忽视了人类生存和发展需要的非功利性、非实用性、非工具性和非技术性的方面。"现代性的大屠杀"就是一个例子，在整个屠杀过程中，所有人类的行为都符合工具理性的需要，但却是非人性、不道德的行为（图4.2）。

因此，针对理性的现代人所表现出的理性的不道德，人们有必要从价值的角度即价值理性去思考设计行为。也就是设计行为必须在价值上是合理性的，必须把价值追求视为设计的出发点与目的。

图4.2 残酷的第一次世界大战曾让格罗皮乌斯重新思考技术在工业设计中的运用。人们也开始反思技术本身的价值。

第一节 事实与价值

道德曾经被许多哲学家认为可以像几何学那样通过理性来进行论证。但英国哲学家大卫·休谟（David Hume，1711—1776）（图4.3）却认为理性无法证明善恶，道德也不是理性的对象。他将善恶看成是主体内心由于其先天结构而产生的知觉，它们"必然只存在于内心的活动和外在的形象之间"[1]，是人们

在观察对象与思考问题时在内心产生的感觉和情感。被休谟区分开来的事实与价值的关系问题就是通常所说的休谟问题。

【我们去哪里?】

在全部哲学史中,哲学一直是由两个部分构成的:一方面是关于世界本性("是什么")的学说,另一方面是关于最佳生活方式("应如何")的伦理学说或政治学说(即价值学说),但它们是被"不调和地混杂在一起"的,而"这两部分未能充分划分清楚,自来是大量混乱想法的一个根源"[2]。

"事实"指的是前一个部分即"实然世界",它指的是自然世界的本来面目,即"我们从哪里来";而"价值"则指的是后一个部分即"应然世界",指的是自然世界应该被实现的状况,即"我们去哪里"。休谟认为在以往的道德学体系中,普遍存在着一种思想跃迁,即从"是"或"不是"为联系词的事实命题,向以"应该"或"不应该"为联系词的伦理命题(价值命题)的跃迁。[3]这是从自然到文化的一种跃迁。通过这种跃迁,人类从对自然界的认识上升到对自然界的价值判断。因为,文化与自然的区别就在于"在一切文化现象中都体现出某种人为所承认的价值"[4]。

图4.3 英国哲学家大卫·休谟提出了哲学中的"事实"与"价值"问题。而从赫伯特·西蒙对设计的定义中可以看到,设计问题是一个天生的价值问题。也就是说,设计品从产生到消失的整个过程都始终包含着人们的价值判断。

在这种对自然界进行认识的过程中,人类的意识形式概括起来同样可以分为这两种:一种是从客观实际出发,按照事物本身存在的样子去反映事物。这种反映形式所获得的是一种事实的意识即知识,它的目的是向我们说明"是什么",科学反映就是属于这种反映形式。另一种是从主观需要出发,按照主体需要的标准来反映事物。它与前者不同就在于在反映过程中渗透进了主体的评价机制,并通过评价,把自身的需要渗透在反映的成果之中,因而在反映中必然包括着主体的选择和取舍。所以它反映的不是事物实有的样子,而是主体所希望的样子,即所谓"应如何"。[5]

因此,在对所有学科的整体关系进行思考的过程中,自然科学被等同于"是什么",而设计学科显然属于"应如何"这一范畴。那么相对于由事实组成的实然世界,设计则属于价值领域,组成了我们生活的应然世界。那就是说,设计本身就是一种价值文本。设计是针对客观世界的需要而进行的创造,是对应然世界的一种探索和解答。设计活动本身就具有价值判断的意义。在这里,事实就是设计师所面对的自然环境和社会环境,而设计作品就是这种价值判断的反映和结果。

【文化的"包浆"】

赫伯特·西蒙（Harbert A. Simon，1916—2001）在《设计科学：创造人造物的学问》中认为：

> 从某种意义上说，每一种人类行动，只要是意在改变现状，使之变得完美，这种行动就是设计性的。生产物质性人造物品的精神活动，与那种为治好一个病人而开处方的精神活动，以及与那种为公司设计一种新的销售计划、为国家设计一种社会福利政策的精神活动，没有根本的区别。从这个角度看，设计已经成为所有职业教育和训练的核心，或者说，设计已经成为把职业教育与科学教育区别开来的主要标志。[6]

从中可以看出赫伯特·西蒙虽然将设计活动放在一个非常宏观的视野中进行观察，但至少将设计活动和自然科学活动区分开来。原因就在于："自然科学关心事物是什么样子"，"设计则不同，它主要关心的是事物应该是什么样子，还关心如何用发明的人造物达到想要达到的目标"[7]。

有学者曾经将不同学科以及其形成的人类文化进行划分和分析，然后在它们之间所建立的模型中去发现设计活动应该处于的位置。这个模型将人类所创造的全部文化划分为：这样四类形式（语言暂不包括在内）：（1）科学一类的智能文化；（2）科学、技术转化成的工具、器皿、机械、房屋、衣食一类的物质文化；（3）维护物质生产和交换活动的社会组织、规章、制度一类的制度文化；（4）由自然交换、社会交换及社会制度中产生的精神文化产品。因此，人的社会化及价值意识的建构主要是在文化环境中发生的。或者说主要是主体的人与文化世界交互作用的结果，而人与自然界的交互作用则是次要的（图4.4）。

在人与文化环境交互作用的结构层次中，对人的社会化和价值意识影响最直接的是精神文化产品；其次是社会组织、规章制度一类文化；再次是物质文化；最后是科学、技术一类的智能文化；而最远、最间接的是自然界，它主要是通过科学、技术、物质文化、社会组织和制度等文化做中介来影响人的价值意识。反之，人对自然界的价值反思也是通过精神文化产品、社会组织和制度、物质文化、科学和技术这些文化中介进行的。这就是说，人首先是通过对伦理、道德、宗教、哲学、文学、艺术等精神文化产品的反思建立自己的价值意识的；其次是对社会组织和制度的反思；再次是对物质文化的反思；最后是对科学、技术的反思。[8]

在这个模型中能发现距离人类越近的文化类型越在道德上

图4.4 上图为日本书店为售出图书提供的简易包装，下图为日本出售的微型香炉。从中我们能看出设计与技术联系紧密，但却超出技术关心的范畴。设计对易用性与仪式性的关注充分说明了它与人、社会及文化的联系更加紧密。因此相对其他科学、技术甚至单纯的"物"而言，设计包含着更多的价值意识。

受到关注,而反之则被认为是一种事实,与价值无涉。这就是为什么科学家的科研活动常常不受道德关注的原因。因为他们认为科学研究只是在探求事实,而科学成果的运用则完全与其无关。而休谟问题的提出及休谟法则的确立,使得事实与价值的二分对立的范围大大扩大了。例如有人认为:"科学家正因为是科学家所以不能提供价值选择、价值判断;关于价值的探索也决不可能提供选择、价值判断;关于价值的探索也决不可能成为一门科学,人文科学或政策学科方面学者的研究成果或意见,并不具有所要求的可信度或'科学性',等等"。[9]

【"缺德"的科学】

因此在科学伦理学中存在着这样一个"悖论":悖论的一方是抱怨科学越来越"缺德",在道德上"堕落"了;而另一方是马夸德和卢曼对"科学缺德"这一指控的辩护。在后者看来,科学的"缺德"简直不能算是科学的罪过,相反却是繁荣科学的前提,因为科学的职责是提供客观的知识,与道德无关(图4.5)。卢曼坦言:即使科学真有罪过的话,那么所谓的罪魁祸首也不是科学,因为科学本身根本没有犯罪能力。[10]

这样的一种科学伦理学的"悖论"来源于"事实"与"价值"之间被日益分裂的关系。西方价值哲学与哲学伦理学界有人把"事实与价值"间的鸿沟归因于休谟与功利主义伦理学家穆勒,而麦金太尔则追溯到启蒙主义时期,认为事实与价值之间的鸿沟与18世纪的机械论有关,甚至与自然科学之启蒙有关。[11]休谟在他的《人性论》第三卷"道德学"中认为,认识德性是一回事,意志符合德性又是一回事。道德判断由"应该""不应该"而非"是"和"不是"构成;同时,新康德主义者文德尔班也相似地把世界分为"事实界"与"价值界","事实知识"与"价值知识"。

随着价值哲学研究的进一步深化,事实与价值之间的割裂状态也遭到了其他哲学家的反对。正如M. C. 多伊舍指出:"近来关于事实和价值区分的研究表明,终究可以建立一个这样或那样的跨越两者的桥梁,并且在许多地方这种鸿沟显然正在被逾越,使得事实和价值几乎浑然一体了。"[12]多伊舍所说的这种情况显然与马克思主义的影响有关,麦金太尔也多少接受了马克思主义的影响而反对事实与价值之间的鸿沟。英国当代马克思主义批评家特里·伊格尔顿也反对在事实判断和价值判断之间进行绝对的区分,即把前者当成是不带任何主观色彩的纯客观的陈述。他认为,任何关于事实的陈述也不能逃脱价值评定,因为"我们所有的描绘性陈述都是在一个往往看不见的价值范

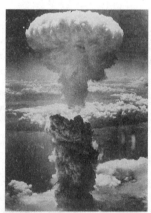

图4.5 人们普遍认为科学没有"道德"与"不道德"的区别,但是核技术(上)与克隆技术(下)的出现使人们开始反思科学本身。科学技术的运用便涉及设计问题,设计是联系"事实"与价值的重要纽带。

畴的网状系统中运行,事实上如果没有这种范畴,我们彼此就根本无话可说——知识应'不带评价',这话本身就是一种价值评定"[13]。

把世界理解为价值和事实的总和,才能使哲学明确其对象和任务,并为我们在世界中的生活提供意义。哲学研究的重要任务之一就是从现实与价值的关系入手去把握价值,价值问题的研究已经成为哲学的重要研究领域。在确定设计或者设计艺术都从属于价值领域(休谟问题)的同时;在设计学科的内部,同样发现了倾向于事实或倾向于价值的认识。在这两者之间,也同样存在着融合或割裂的关系。阿道夫·卢斯对艺术与设计的两元化批评便是这种关系的一种反映。

第二节　设计中的事实与价值

从文化生态结构模式图(参见绪论第24页)中可以发现,与主体即人越接近,则越具有价值意识。设计活动在手工艺时代与人的距离最近,因此此时的产品也混杂了创作者个人的审美趣味、宗教信仰与实用性要求,实现了"对实用性崇拜和艺术宗教的双重超越"[14]。此时的手工艺更倾向于融合了物质创造与精神创造的价值领域。因此,关于手工艺的批评与科学技术完全不同,更类似于绘画中的艺术批评,包含着广阔的价值判断的空间。而装饰由于与艺术创造的紧密联系以及丰富的精神内涵而成为这种价值判断的一个重要部分。

随着大工业生产方式的出现以及功能主义设计观念的盛行,在实证主义和理性主义思想的推动下,设计更加注重材料的合适性与经济的节约性,设计中的艺术语言表达能力被暂时地忽略或者尚未说寻找到新的表达方式(图4.6)。设计因而从一个完备的价值体系中转入艺术与工业分离后的一个"单向度"的价值体系。这个体系重视对与物相关的"事实"进行判断,而忽视物在文化中的价值意义。在这种情况下卢斯的装饰批判适时地将这种设计中的"事实与价值"的矛盾揭露出来。使人们认识到,工业生产使得原先统一的价值领域出现了分裂。在设计活动的内部,呈现出不同的事实与价值的领域:这就是设计与艺术的二元对立。由于卢斯将这种二元对立清晰地呈现在我们面前,向我们揭示了工业社会后设计转型时期的设计矛盾。

图4.6　传统的手工作坊与现代工厂之间的差距导致了设计的审美价值与本体意义都发生了变化。尤其是设计与艺术之间的关系变化导致了从19世纪中叶到20世纪初设计批评家们对设计的重新思考与讨论。

一、由装饰批判所反映的工业与艺术的关系

在卢斯之前,拉斯金、普金、莫里斯等人都曾对装饰提出过批判。特别是在1851年水晶宫世界博览会中所反映出来的设计问题促使新一代设计革新者们为此而思考。但是他们的装饰批判并没有像卢斯一样否定装饰在工业社会的合理性,而是通过制定装饰的法则,提出限制装饰的原则来使装饰适应工业社会的发展。这样的方式是对工业与艺术关系的一种思考,虽然无法真正揭示当时在工业与艺术之间产生的根本矛盾,但却同样开始了对装饰"道德"的怀疑。

为了对装饰进行限制,设计师和理论家们制订过很多装饰的法则(图4.7)。无论是在对装饰尚无明确批判的某些古代时期,还是在对装饰的泛滥进行大量批判的19、20世纪,人们都认识到装饰自由的危险性,以及装饰可能对设计带来的损害。相对于卢斯对装饰所进行的彻底批判而言,这种类型的装饰批判同样在确立一种装饰及艺术中的等级关系,并通过装饰的概念反映出这一点。

图4.7 《考工记》里曾详细地记载过乐器制造中的一些装饰原则。这些原则广泛被运用于建筑中,比如建筑中的斗栱与鸱吻。

限制越多,设计就越容易,因为可供选择的数量被减少了。当新技术赋予设计师以空前广泛的选择范围时,新的限制原则就必须出现。对装饰的限制和法则的制定,实际上是为设计寻找一条明确的道路。

对于如何更好地应用装饰,每一个设计师都拥有自己的方法和原则。这些原则的目的不尽相同,但都在一定程度上起到约束的作用,防止装饰变成一种个人的艺术实践。这一点在现代设计运动中表现得更为突出,赫伯特·里德曾提出过装饰设计的法则,并将其当作传统和现代的一个共同法则,认为该法则对机器时代也同样具有重要的意义:(1)正确的装饰自然地不可避免地来源于某种材料的物理属性和对那种材料的处理过程之中;(2)装饰显露出抽象化的趋势;(3)装饰必须适合形式与功能。[15]这样的装饰原则实际上从19世纪开始就已经普遍出现在设计革新者的研究中,甚至一些原则与手工艺时代的装饰理论之间带有连续性。

1)装饰区域的限制

伊斯特莱克说:"每一个带有聪明的装饰处理的生产项目都应该在它的正常设计中显示出应用了装饰的产品的目的,而且永远不许错误地传达那个目的的概念。"[16]这是一个设计的原理中经常被提及的装饰法则,它在无形中一直影响着古今中外设计中对装饰的运用。

【给我一个装饰的理由先】

以中国古代建筑和器具的设计为例,古代的工匠们就很善于在恰当的地方使用装饰来提升建筑和器具的功能性。比如古代碑刻下的赑屃便通过庄重而沉稳的装饰形象,在满足固定碑刻功能的同时,很好地消解了碑刻视觉的沉重感。此外,《考工记》里也曾详细地记载过乐器制造中的一些装饰原则。[17]

这些装饰的原则在指出了哪些形象适合用来制作装饰以外,同时也表明了建筑和物品中合适装饰的区域:这些装饰常常处于建筑和物品的一些支撑点和轮廓线上。在一些器皿上,装饰通常都位于物品与手接触的结构部分,凸出的造型和细密的图案可以增加使用者接触时的摩擦力(图4.8)。也许最初制作这些器皿的工匠,正是因为需要增加结构的强度或额外的摩擦力,而萌发了制作装饰的冲动。因此,这些适合物品用处的装饰才在设计的原则中获得了合理性,而对装饰来言非常重要的趣味性也"首先来源于对目的的完美适合,因此永远不能在一个物品上看到不必要的累赘"[18]。

有一点必须指出的是,工业社会之前的装饰法则虽然和现代装饰法则之间拥有一种共同性,但差别在于手工艺时代人们对装饰拥有一种宗教般的崇拜心理,碑刻与乐器中所包含的仪式性恰恰为装饰的宗教价值提供了充分的施展空间。因此,在工业社会中装饰的宗教价值被降低的情况下,人们对装饰可以使用的区域进行了更多的限制。这种限制从英国的设计革新者们开始,一直到阿道夫·卢斯等现代设计师。拉斯金在《建筑的七盏明灯》中得出了一条装饰的普遍法则,这是"一个有关简单常识的法则,在当前却异常重要:不要去装饰用于积极的、忙碌生活的东西。你能够在哪里休息,就在哪里进行装饰;凡是禁止休息的地方,美也被禁止。你千万别把装饰与正事相混淆,这就好像不应该将玩耍与正事相混淆一样。先工作,然后再休息"[19]。

【火车站的困惑】

这个法则清楚地表现在拉斯金对火车站建筑装饰(图4.9)的评论中:

> 目前,另一种奇怪而邪恶的趋势表现在火车站的装饰中。如果说现在这个世界上还有什么地方剥夺了人们在思考美的时候所必须的情绪与谨慎的话,那就是火车站。它是痛苦之庙宇,建筑师能为我们做的唯一善事就是向我们清楚地展示如何最快

图4.8 壶盖上的装饰不仅可以形成视觉注意力的中心,更重要的是在拎起壶盖的过程中起到增大摩擦力的作用(作者摄)。

图4.9 图为法国巴黎的里昂火车站。拉斯金对火车站建筑装饰的批评隐含了功能主义的意味(作者摄)。

从那里逃离。整个铁路交通系统就是为匆匆行客准备的,因此暂时是不舒适的。……与其用黄金来装饰火车站,还不如用来修筑路基。有哪一位旅客会因为终点站圆柱上装饰着来自尼尼微(Nineveh)的图案而愿意多付给西南铁路公司钱?[20]

从今天看来,拉斯金的这种评论也许并不公正。火车在当时是一个新事物,也意味着一种全新的建筑类型,因此很容易产生语义学上的混乱。但是正如卡斯滕·哈里斯所指出的那样:"拉斯金首先指出铁路意味着节省时间是正确的。"[21]因为,这意味着铁路是一种功能性物品,而火车站则是一种功能性建筑。在火车机车已经抛弃装饰的同时,为什么火车站还要抱残守缺呢?在这个基础上,卢斯将这种装饰的限制进一步深化。既然火车站作为一种功能性建筑应该排斥装饰。那么其他的工厂、住宅、商店和学校呢?(图4.10)在卢斯的继续思考中,剩下的非功能性建筑也就只剩下纪念碑和坟墓了!

2)装饰和形式之间的关系

在装饰丧失本身象征意义的同时,装饰在审美方面的价值进一步被新的审美观所威胁。在这种情况下,装饰存在的前提被设定为首先应该与作品的形式语言保持一种协调,并能强调作品的形式。实际上,这样的装饰已经变得可有可无。传统的装饰经常被用来隐藏物体结构的节点部分,而现在,节点部分本身已成为现代设计中重要的形式语言——一种新的"装饰"。因此,当人们思考装饰与形式之间关系的时候,装饰已经遭到了最严肃和致命的批判。

图4.10 图为彼得·贝伦斯设计的柏林AEG工厂(作者摄)。包括格罗皮乌斯设计的法古斯鞋楦厂及新模范工厂,工厂建筑因其明确的功能性而成为现代主义排斥装饰的最自然的发言人。

【画龙点睛】

赫伯特·里德认为:

装饰唯一真实的理由是它应该以某种方式强调形式。我避免使用常用的"提升"一词,是因为如果形式被充分表达的话,是不能被提升的。我认为合理的装饰应该是像睫毛膏和唇膏那样的某种东西——它们可以在谨慎的使用下使已经存在的美的外形变得更为精致。[22]

睫毛膏和唇膏都不是生活中的必需品,而它们的使用是否成功还要依靠"谨慎的使用"。这样,装饰的使用已经变成一件值得斟酌的事情。赫伯特·里德由此推导出所有装饰的黄金定律:装饰应该突出造型(ornament should emphasize form)。[23]

在卢斯之前,几乎所有的装饰批评都呈现类似的观点。例

如沙利文在《建筑中的装饰》中认为，如果一个装饰设计看起来像是建筑表面或建筑物质的一个部分，而不是看起来像"贴上"去的，那这个装饰会更加美丽。因为"人们能发现在前一种情况下，装饰和建筑结构之间能实现一种特殊的和谐。而在后一种情况下则缺乏这种和谐。建筑结构和装饰显然都受益于这种和谐；它们互相提升了对方的价值。我把这一点当作是可以被称为装饰的有机系统的预备基础"[24]。

因此，"装饰在某种意义上就是被加加减减，或者以其他的方式被使用；但当装饰被完成的时候，它看上去应该是从材料中诞生出来，就好像一朵花蕊从母体的枝叶中生长出来一样"[25]。通过这种方法，装饰和结构之间就建立了一种联系。装饰和结构不再是两个东西，它们能够被合二为一。沙利文在此基础上得出结论，如果我们想实现一种实际的、诗意的协调，"装饰就不应该是某种结构精神的接收者，而应成为一种以不同方式成长的精神的表述者"[26]。

【装饰的枷锁】

为了使装饰能与工业生产物品的结构相协调，赫伯特·里德提出了具体工业设计中应该考虑的三个因素（图4.11）。虽然这三个因素主要是针对现代工业设计而言，但对建筑同样具有参考意义：

1.尺寸（Size）。装饰的尺度必须与所饰之物的尺寸保持严格的关系。

2.形状（Shape）。一个壶有一个特定的外形和一个特定的质量。任何装饰都必须考虑到壶的这两个方面。任何装饰都必须以某种方式回应壶的外形，再现边线的节奏，延伸并无限放大它。同样，装饰也要提出壶的质量，强调它的体积和重量，提升或降低有创造力的形式。

3.搭配（Association）。这是一个常识问题，主要应用于图案装饰。比如说，花饰就很适合纺织品，与餐桌服务的功用之间也很协调；没有特别的理由可以让花饰与金属炉子或洁具搭配起来。[27]

装饰的原则体现了针对装饰的某种初步怀疑，设计师的绘画之手变得犹豫了，进而将不断萎缩。在世纪之交的道德责问之后，装饰终于成为虚情假义的代名词。以运用钢筋混凝土而著称的法国建筑师托尼·加尼埃（Tony Garnier, 1869—1948）便曾经谴责建筑作品的不诚实。在他看来，旧的建筑学是一个错误，因为所有这些建筑都建立在虚假的原则之上，而真实才是唯一的美。在建筑中，真实是令人满意的功能和材料的计算结

图4.11 如果用赫伯特·里德提出了的工业设计中应该考虑的三个因素来进行衡量，传统手工艺与新艺术设计都不符合现代工业设计的要求，但是这种原则随着工业社会的发展被人逐渐认识（作者摄）。

果。[28]

同样，布伦特·布罗林在《幻想的飞驰》中也认为，装饰设计原则的提出表达出我们的道德对设计提出了要求。设计不仅仅是美的、安逸的、带有预言的、亲切的、坚实的或舒适的。相反，通过这些设计原则，"他们呼吁我们的智力和道德感做出裁决：我们应该欣赏他们对结构、功能、材料以及其他做出诚实的表达"[29]。而这个变化是非常关键的，因为它将对装饰的最终判断从"一个视觉问题转化成智力问题，正是这个导致了所有装饰遭到了最终的驱逐"[30]。

【假作真时真亦假】

"诚实"本身作为一个道德上的要求，使得设计评价超出了视觉审美的范畴。卢斯的装饰批判对装饰本身"欺骗性"的揭示，向我们展示了他与英国设计革新者们之间重要的关联性。其实对于"诚实"的要求，很早就体现在传统的设计思想之中。但是"诚实"的内容却不尽相同，而受到批判的"虚伪"表达或"欺骗"现象也大相径庭。

拉斯金指出：那些隐藏通风口的玫瑰花饰，老想用"某种突兀的装饰来掩盖某些令人不快的必要之物"[31]。虽然"这些玫瑰花饰中有很多设计得非常漂亮，都是从优秀的作品中借鉴得来的"，但同样是一种"诡计和不诚实"[32]（图4.12）。此外，错误的装饰处理还会导致建筑"近看时非常精致，远观时却非常粗鄙"[33]。因此要考虑好哪一种装饰更适合远观，哪种更适合近看。但是拉斯金在这里所批判的仍然是装饰是否被使用不当，而非装饰本身的合理性。

装饰在空间上的错位导致了对人们视觉的误导，这应该是设计革新者们在大博览会之后的共同心得。但是许多革新者例如理查德·雷德格雷夫虽然已经认识到"装饰的位置需要特殊的考虑"，但这种考虑仍然是针对装饰的高度、大小、体积等视觉效果。而他对材料恰当性的认识也只是"每种织物和材料都有其独特的质地与光泽，即便使用的方式相同，基于一种材料的装饰如果被使用在另一种材料上也难以成功，并常产生糟糕的趣味"[34]。

但是拉斯金更加敏锐地认识到，装饰的问题不仅仅在于装饰本身的形式问题，而材料的错位中包含着敏感的道德内涵。拉斯金认为如果"使用的美丽形式只是作为伪装，用来掩盖真实条件和用途"，或者如果你在错误的地方进行装饰，把装饰"扔进留待劳作的地方"，那么再美丽的形式也不具有道德上的合理性。因此，拉斯金对不"诚实"装饰的处理方法就是让它与功

图4.12 德国设计师Entwurf Albinmüller于1903年设计的茶壶（德国装饰艺术博物馆，作者摄）。与稍后时候彼得·贝伦斯设计的水壶相比保留了与功能无关的装饰。在一些批评家看来，这都是"不诚实"的表现。

能相统一，让它回到正确的位置上去，"把它放入客厅，而不是车间；把它放在家具上，而不是手工工具上"[35]。

拉斯金将设计中装饰的欺诈大体上分成了三种类型：第一，暗示一种名不副实的结构或支撑模式，如后期哥特式屋顶的悬饰；第二，用来表示与实际不符的其他材料（如在木头上弄上大理石纹）的表面绘画，或者骗人的浮雕装饰。第三，使用任何铸造或机制的装饰物。[36]尤其是表面欺骗，往往诱使旁观者相信实际并不存在的某种材料，如在木材上进行绘画，使之与大理石相似，或者在装饰品上进行绘画使之产生凸凹感，等等（图4.13）。这些欺骗的罪恶被认为是种"恶意欺骗"，应该从建筑中驱逐。

图4.13 在中国的建材市场上经常能够看到模仿木质效果的瓷砖，以及模仿瓷砖效果的木地板。图为一款模仿大理石纹路的塑料垃圾箱（作者摄），这些设计方法都被"用来表示与实际不符的其他材料"。

【道德批判】

这些对装饰欺骗行为的界定，已经为建筑和日常用品中装饰的使用留下了越来越少的区域。针对装饰的欺骗，设计师和批评家们必然要提出设计对"诚实"或"真实"的需要。普金曾对建筑中的"诚实"（honest）进行了清晰的划分，它包括：

（1）对结构的诚实表现：即建筑或物品的结构应该被强调，而不应该被掩饰。普金认为："建筑不能隐藏她的结构，而要美化它。因此不存在对便利、结构或规范来说没有必要的建筑外观"[37]。（2）对功能的诚实表现：物品或建筑的目的应该能够被清楚地分辨出来；应该禁止在二维表面上进行的三维图案的欺骗。例如普金认为："衡量建筑美的重要测试是设计是否适合它所要达到的目的，因此建筑的风格应该和它的使用保持一致，让观察者一眼就能看出它被建造的目的。"[38]（3）对材料的诚实表现：一种材料不应该被用来表达另一种材料；这就是所谓的"真实地"对待材料的天性。材料的物理性质将决定与其相关的技术和最终产品的外貌。（4）对时代精神的诚实表现：人们能在一个物品或一幢建筑中抓住一个时代的特质。设计师能通过直觉感悟到这个时代的精神是什么，正是直觉给了他或她抓住时代精神的权利。

普金对设计中"诚实"的追求反映了长期以来设计师对装饰的道德怀疑，以及为了解决装饰欺骗而做出的努力。虽然拉斯金和普金的装饰批判和卢斯之间有着本质区别，前者毕竟相信装饰存在好坏之分。[39]但是在这种对装饰的道德怀疑中，体现了和阿道夫·卢斯之间具有密切联系的装饰批判传统——我们能看到拉斯金和普金对卢斯产生的巨大影响。在设计历史中，有很多建筑或工艺制造都带有他们所说的"欺骗"痕迹，或者说，是不真实的。比如人们经常批评的那些设计中的仿真工

艺实际上已经存在很久。譬如"为了追求巨石效果，在砖墙上用拉毛粉饰或加贴大理石薄板，或在混凝土上敷一层大块的花岗岩"[40]。这样的做法常常被建筑批评家视为一种不诚实的形式。但是那些像埃及或印度的巨石结构那样看起来比较"真实"的工艺实际上也都可能被饰以涂料用来表达雄伟的整体效果，甚至连金字塔光滑的表面可能也要归功于尼罗河的泥浆和各种涂料。

因此拉斯金和普金的装饰批判还只是一种温和的道德指责，他们仅是指责那些不太恰当的装饰身负影响物品天然之美的嫌疑。直到工业革命之后，这种对装饰的道德怀疑才被人们上升到一个重要的位置。卢斯将前辈学者对装饰的道德怀疑予以放大和夸张，以符合工业发展的内在逻辑对装饰的短暂排斥。这证明了卢斯的装饰批判并非是空穴来风，而是欧洲19世纪装饰批判传统的一种延续与发展。19世纪末20世纪初，维也纳艺术创作对"真实"的追求更证明了这种批判的历史延续性。

二、世纪末维也纳的"真实"

在1861至1879年间，国王弗朗茨·约瑟夫一世保证了多民族的奥地利的相对稳定。从1897年开始，政局出现混乱，国王受到紧急法令的控制。同时，德国支持的基督教社会党也没有得到国王的支持。政治危机成为世纪末维也纳的社会背景。这是一个仁者见仁、智者见智的时代，人人都在追求"真实"。卡尔·休斯克在《世纪末维也纳：政治与文化》一书中认为当时大多数的智者都是革命失败者的下一代，认为在世纪末的短短十年中，"整个欧洲文化，它的音乐、诗歌、创造力和装饰艺术都在为一个目标而进行一场伟大的战斗，这个目标就是：真实。"[41]卡尔·休斯克认为克里姆特的绘画作品"赤裸的真实"（Nuda Veritas, 1898）（图4.14）在视觉方面代表了维也纳分离派对真实的认识。

1）"真实"性批判的背景

【咖啡社会】

要了解这种追求"真实"的原由，首先就要看清当时奥地利的设计现状。奥地利小说家赫尔曼·布罗奇在他对霍夫曼斯塔尔[42]的研究中如此来阐释当时的设计状况：

一个时期的本质可以通过这个时期建筑的外立面来进行解读。19世纪的后半期，也就是霍夫曼斯塔尔出生的这个时期，

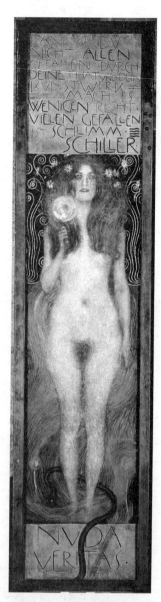

图4.14 克里姆特的绘画作品"赤裸的真实"代表了世纪末维也纳智者们的共同追求，但究竟什么是真实？人们却有完全不同的认识。

是世界历史上最可怜的时期。这是一个折衷主义的时期,是虚假的巴洛克、虚假的文艺复兴、虚假的哥特时期。[43]

这个"可怜的时期"要从1857年的奥地利环形林荫大道说起(Ringstrasse,图4.15)。该计划拆除城墙而代之以60英尺宽的马路,并在道路两侧集中建设历史风格主义的建筑,并常常以水泥制品来模仿大理石等贵重材料。受到环形林荫大道的影响,那个世纪之交的建筑带有历史主义和折衷主义的特点。此外,为富人建造的公寓住宅模仿了贵族的乡村住宅,并复制了哥特式、威尼斯或文艺复兴样式的建筑。这样的建筑在居住着大多数人口的贫民区和经济住宅的周围蔓延开来。而卢斯正是在这个时候开始他的工作的。因此,我们就不难理解为什么卢斯在他最有名的文章之一中,将帝国首都称为"波将金村"[44]——那个俄国政客建造的仅仅由一些墙面组成的虚假村庄,其目的只是为了向巡视中的女王表现伟大。

图4.15 奥地利环形林荫大道(作者摄)的修建引发了各方批评。那些新建的宏伟建筑在今天已经成为维也纳的古典象征,但在当时却成为关于"传统"问题大讨论的导火索。

而在"世纪末维也纳"——这个卢斯生活的大背景之下,"真实"已经成为主流的艺术与设计要求。它不仅仅是一句口号,而是将设计及艺术中的道德价值和审美价值联系在一起的一种表现。实际上,在卢斯以及其周围诸如科柯施卡和勋伯格这些艺术家和思想家们并没有把自己当成特别激进的革命者。对于他们来说,"在将道德和审美联系起来的趋势下,成为新颖的和开创性的可能没有成为'真实的'或'名副其实的'更重要。"[45]卢斯的挚友、著名的音乐家阿诺德·勋伯格(Arnold Schoenberg,1874—1951)也在1911年写道:"音乐不应该有装饰,它应该是真实的。"[46]他脱离了那种可以在时间和丰富性上被扩大的浪漫主义的马勒瓦格纳风格。

因此,在卢斯的周围,实际上形成了一个对艺术和设计有着相似观念与追求的艺术家团体。他们之间在理论与创造上存在着相互影响、相互支持的现象,尤其似乎对类似"真实"这样的理想的追求。例如英国哲学家凯文·马利根(Kevin Mulligan,1951—)便认为:"在世纪之交的奥匈帝国的理论与艺术研究的焦点中,像严格(rigour)、严密(exactness)、剖析(analysis)、真实(truth)等术语反复出现。不仅出现在艺术家和经济学家的写作中,也出现在哲学家和小说家的文章中。"[47]

【抢注"真实"商标】

但谁又会声称自己是不"诚实"的呢?谁会将自己的作品贴上不"真实"的标签呢?不仅仅是阿道夫·卢斯,即便是他所批评的维也纳分离派也在追求"诚实"或"真实"。他们除了都

是同一时间、同一地点建筑先锋派的一部分,这些不同的动力之间还有什么相似之处吗?

"让人感到好奇和自相矛盾的是,他们的共同之处是对'真实'所作的贡献。"[48] 瓦格纳的功能主义和"分离派"的有机美学作为对奥地利环形林荫大道的批判而登上历史舞台,它们同样都表现出对真实的追求。理论家和批评家在对维也纳的新建筑进行大量的描述时,"真实"(truth)、"诚实"(honesty)、"objectivity"(客观的)、"realism"(现实主义)等词汇一遍又一遍地出现。但是,他们的目的却完全不同。正如莱斯利·托普(Leslie Topp)在《世纪末维也纳的建筑与真实》(*Architecture and Truth in Fin-de-siècle Vienna*, 2004)中所说:"有些人就像我们期待的那样,拒绝过多的装饰,欢迎和表现新的建筑技术并强调目的。但是另一些人(而且有时候是同一批人)声明追求真实的愿望是由复杂象征的集合体、希腊神殿的祈祷和建筑师自己浪漫心灵深处的号召所推动的。"[49]

所有现代建筑都强调对功能的重视,维也纳分离派也不例外。虽然遭到阿道夫·卢斯的强烈抨击,但分离派同卢斯一样重视设计中的功能要求。在德语的建筑研究中,经常被使用的一个词就是Zweck,它通常被翻译成"目的"(purpose)或者"功能"(function),被定义为"直接而清楚地满足一个需要"[50]。在分离派的设计描述中,Zweck是一个出现频率非常高的词,它几乎成为分离派设计师对其设计的第一要求。

奥尔布列希在1899年这样来描写分离派展馆:"对这个建筑计划而言,最关键的是它的目的。"1898年,奥地利表现主义理论家赫尔曼·巴尔(Hermann Bahr, 1896—1934)也曾这样来分析分离派展馆中的展示空间:"在这里,所有都由目的单独决定。"[51] 而奥托·瓦格纳则在1903年如此来描述他对邮政储蓄银行(图4.16)的设计:"办公空间首要先要满足它们的目的,而审美需要只是第二位的。"[52]

由此可见,至少分离派设计师自己认为它们的设计并未将审美需要放在一个首要的位置,他们所追求的同样是设计中的"真实"。但是这种"真实"与阿道夫·卢斯或者柯布西耶所追求的"真实"在本质上有着根本的区别。比如奥托·瓦格纳一直坚持现代建筑必须在设计中坚持"内部真实"(inner truth)。但是瓦格纳的"内部真实"并不是一个十分先锋的观点,它是一种保护理想主义核心的努力,是一种"继续将建筑师当成艺术家来与工程师相区别的价值"[53]。也就是说,这种"真实"恰恰是卢斯所批评的对象。对"真实"的追求本身也并不能反映某种统一的价值追求,相反,它是各种不同价值追求的共同理想标准。

图4.16　奥托·瓦格纳设计的邮政储蓄银行(作者摄)。

【真实的面具】

奥地利作家、文学批评家理查德·肖卡（Richard Schaukal，1874—1942）在1910年简明地说道："卢斯想得到真实"[54]（Loos wants truth）。但是卢斯那来源于男性服装裁剪和19世纪早期维也纳公寓住宅的灵感并未让人们得到理论上的真实。卢斯所设计的裁缝店戈德曼 & 萨拉奇公司（Goldman & Salatsch，图4.17）建筑上层的简洁和毫无装饰的窗户让人感到震惊，但是下层住宅却采用了绿色和白色相间的大理石，并用多立克柱式来进行装饰。先进的建筑构造技术完全被外部所掩盖。因此，它被莱斯利·托普称为"真实的面具"[55]。现代研究者的分析也常常将目光聚集在这座违反现代主义原则的建筑上，即它违反了诚实表现建筑结构的原则。

尽管卢斯为自己进行了辩解，认为这些立柱同样起到了支撑的功能作用，申明："这些柱子不是装饰，而是一个负重部分。"[56]他认为这些柱子虽然不是绝对必需的，但却有效地加强了结构，提高了"安全系数"。如果将这些柱子移走，虽然建筑也能维持一段时间，但最终将像蜡烛一样倒塌。但是，一份工程师的图表却显示该建筑的混凝土结构允许在立柱处形成一个开敞空间。[57]批评家约瑟夫·奥古斯特·勒克斯（Joseph August Lux，1871—1947）也批评卢斯一方面为反对装饰而战斗，另一方面又在戈德曼 & 萨拉奇公司的建造中使用看起来毫无功能作用的立柱。

在对装饰的"诚实"品质的批判中，装饰被裁决为非诚实的、欺骗的。这意味着装饰在道德上受到了怀疑。然而这种怀疑是否是合理的呢？对装饰的道德拷问来源于装饰是对建造基本方面的附加。那么既然建筑和实用物品与雕塑和绘画不一样，是一种"应用的"艺术，那么就应该根据那些代表真实物理结构的要素来限制它的形式，而不应该被多余的与结构无关的形式所欺骗。在装饰研究者、美国耶鲁大学建筑系教授肯特·布卢默（Kent Bloomer）看来，这种针对装饰的道德批评是一种偏见。这种偏见假设顾客、拥有者和观看者只对建筑的构造感兴趣。并在很大程度上暗示了我们城市的主要画像，建筑应该建立在一种建造展示的基础之上。然而，肯特·布卢默认为，处于空间之间的有限制的装饰领域，如果是经过认真安排的，那么它就不仅不会替代功利的现实领域，反而会提升它。"诚实"的材料仍然在那里，任何人都能观看。[58]

图4.17 尽管卢斯为自己进行了辩解，认为这些立柱同样起到了支撑的功能作用，但是工程师却不这么认为。尤其是下图所显示的窗口立柱明显不具功能作用（作者摄）。

2)"真实"性批判的逆转

【道德砝码】

设计的"真实"原则实际上被用来为过去150年来从哥特复兴式到后现代主义的所有风格辩护。也就是说,设计的"真实"原则并未带来什么现实的结果,只是一次又一次地成为设计批评的理论武器。当设计师想对过去的风格或者糟糕的趣味开战时,他将首先指责对方的道德,从设计的基础上将敌人击倒。使得"不伦不类"的设计丧失合理性,失去存在的价值,最终失去审美的吸引力。

维奥莱·勒·杜克(Viollet-le-Duc,1814—1879)曾指出了文艺复兴建筑师的不诚实,认为他们使用了和结构无关的设计,例如出口处过分夸张的拱顶石。而哥特式装饰则普遍受到好评,因为它符合了装饰应该符合结构的原则。哥特式教堂的尖顶被认为既是装饰的也是功能的。但实际上,功能往往是简单而清晰的,追求结构和功能的统一只是某种借口,最终的目的还是趣味。改革者试图将装饰和结构结合起来,并通过这种方式赋予装饰以合理性(图4.18)。这似乎意味着装饰末日的来临——因为在过去,没有人会怀疑装饰的意义,人们也不会为装饰的存在寻找理由。

布伦特·布罗林认为:"具有讽刺意义的是,诚实地表现结构的目标与其说是确保结构的可靠,到不如说是为了将欺骗性的装饰清除出去。"[59]换句话说,装饰必须符合结构的要求只是被用作口号来打击异己,清除不必要的装饰。它本身并不一定作为设计原则来发挥作用,但体现了设计观念在设计批评中的价值。这个口号(或原则)表面上是出于理性,实际上很有可能是出于情感。实际上,本来就不存在"伦常上善与恶的事物和事件","惟有人格才能在伦常上是善的和恶的,所有其他东西的善恶都只能是就人格而言,无论这种'就……而言'是多么间接"[60]。

图4.18 一些中国古代建筑中的斗栱并不具有支撑功能,艾菲尔铁塔底部的拱形结构也不具有支撑作用。但是,它们却使这些建筑看起来更加坚固。其实,设计中的"欺骗"一直很多。比如使用镜子使空间看起来更大等等。

【出来混迟早要还的】

文丘里曾经攻击现代主义关于"诚实"问题的基本信条,他指出与其说室内是室外的"诚实"表达是个法则,还不如说是个例外,即便是在被高度评价的现代建筑中也是这样。而卢斯作为一位现代主义者,他的室内设计清楚地说明了这一点。卢斯设计的室内与室外在风格上的分裂表明,卢斯对"真实"或"诚实"的追求只是对装饰进行道德批判的一种立场。同时,对"真实"的追求也不能体现装饰批判的必要性。正如莱斯利·托普

在《世纪末维也纳的建筑与真实》中所说,人们对"真实、现实主义、诚实、可靠性"的追求实际上将维也纳建筑推向两个方向:一个方向通向精确和纯粹:建筑师们感到他们被迫要通过拒绝和消除不必要的、仅仅是传统的和程式化的部分来证明他们的设计;另一方向通向自由和异类:所有那些替换被禁止的传统和原则的设计都是对现代世界的不断挑战。"功能"不是,或者说还不是,一个坚决不能改变的现代建筑的底线。[61]

因此,德国著名设计师、乌尔姆设计学校的创始人奥托·艾舍(Otl Aicher,1922—1991)(图4.19)认为阿道夫·卢斯等奥地利设计师的设计"总是形式主义",而且无论是在灯具、建筑还是新字体中,"那些正方形、圆形和三角形都被看作是基本的审美价值。它们被迫受到基本几何学的束缚,并且因此被假设为与真实最接近"[62]。

因此,乌尔姆反对一切为了安逸舒适而表现的多愁善感、空洞无物的外观设计,反对那些违反了"真实"原则的一切事物,正如迈克尔·艾尔霍夫在《中流独行》中所说:

图4.19 曾为慕尼黑奥运会提供整体平面设计的奥托·艾舍批评阿道夫·卢斯等奥地利设计师的设计是"形式主义"。

> 乌尔姆同样也反对巧扮为有机形式的肾形桌子、徒有其表的汽车设计和所有只注重包装效果的"样式设计",那只是给过时、草率和无用的内容添加华丽的外衣。乌尔姆反对K2r、Odol、Brisk、舒耐香皂和高露洁产品宣传中的微笑;反对一切形式的结党和排外;反对那些禁止出生于奥格斯堡的剧作家布莱希特的作品登台演出,却推崇另一剧作家科策布(Kotzebue)的人;反对那些自鸣得意、飘飘然的乡土电影;反对那些在因循守旧的范畴内制定方针的模式;反对博格瓦德公司(Borgward)生产的伊莎贝拉款车型和大众公司(Volkswagen)生产的甲壳虫;反对将电唱机设置于胡桃木的箱子内;反对工艺美术;反对"当然,在理想的情况下……";反对声称几何形式的灭亡和城市重建的无序状态;反对尼龙衫、骑车、花园神像及形骸放浪者;反对四叶草;事实上,乌尔姆所反对的,正是官方的且是新联邦共和国多数的人们所接受的。[63]

在艾舍看来,所谓"真实"是被假设的"真实",在不同的时期可能或代表不同的价值要求。对"真实"的追求体现了设计思想中对"事实"的渴望。设计师和思想家们希望通过某种一劳永逸的追求,实现在设计中可能存在的真理。现代主义为这种追求进一步提供了动力和理论支持,但是正如瓦尔特·克兰所说:"真实从来没有被充分证实过"[64]。"真实"决定于时代的情境。

3)"真实"性批判的实质

【"真空"包装】

卢斯在理论上的激进态度让人们认识到,在工业革命之后出现在设计和艺术之间的巨大差异。这种差异,曾经被莫里斯、拉斯金与普金等人深切地感受过,但却从未如此明确地被表达过。拉斯金和普金等所努力建立的装饰原则,其目的仍然是在工业时代为装饰确立某种合理性——一种受过限制、看起来符合机器生产原则的装饰。但卢斯直接否定了装饰在当时存在的需要,并将一个始终在美学上徘徊的问题拖下神坛,缚之以道德的枷锁。

这是因为卢斯发现了在生产方式发生变化之后,所出现的诸种设计问题与矛盾的根本原因。这种矛盾就是工业社会所带来的生产方式的变化。在手工艺时代,设计更接近人的心灵,是艺术创作的一个重要部分。而在工业化时代,设计更倾向于工程技术与市场分析。英国的建筑批评家艾伦·科洪(Alan Colquhoun, 1921—)在《建筑评论——现代建筑与历史嬗变》(*Essay in Architectural Criticism*: *Modern Architecture and Historical Change*, 1981)中曾这样来描述这种差异:"在工业时代之前的组合方式中,手工艺规则综合了技术上的和意义上的标准,然而在工业革命之后的这套组合中,手工艺规则只由技术上的准则所组成。"[65]在工业社会中,设计者只负责提供技术支持,但是却必须通过详细的市场研究将技术上的可能性转化为一套有意义的系统(图4.20)。这个过程源自于市场中大量的反馈统计数据,并通过广告最后实现系统的产生。相反,在手工艺传统中,"文化决定组合方式"[66]。

在这个重要的社会变化中,"美"成为问题讨论的一个核心内容。在手工艺生产时期,物品的美通常被夹杂在宗教礼仪之中,为宗教的需要服务;或者,以装饰的方式在日常用品中出现,形成了手工艺品的基本面貌与特征。按照墨西哥诗人奥克塔维奥·帕斯在《美与实用性》一文中的说法,美不是"被置于实用性之下",就是"隶属于某种神效"[67]。随着工业生产的"合理化",在阿道夫·卢斯和某些持有功能主义观点的设计师及设计组织的观念中,工业产品的美必须符合产品本身的材质和目的,已经与自律艺术中摆脱一切外在目的的审美方式发生了根本改变。在自律艺术中,美与外在目的无涉,并赋予自身类似宗教系统中的神圣气氛,于是"艺术作品变成在内部自我循环的含义关联"[68]。而工业物品则正相反,通过将美化约为某种合乎目的的东西,"工业制成品将排斥自身中颇具含义的东西,从而变成

图4.20 工业化生产方式在手工艺时代已经产生萌芽,但只有在大规模机械化生产出现后,设计的内涵才发生了真正的变化。

其表现自身功能的符号,成为了纯粹的手段"[69]。

奥克塔维奥·帕斯在文章中证明了在手工业生产中所出现的对实用性崇拜和艺术宗教的双重超越;但是在工业社会中,人们却"无法通过重新建立起艺术和工业两者之间的亲近关系来实现这一双重超越"[70]。在手工艺时代曾经非常完善、丰富且发达的设计价值体系,突然在工业社会中出现了部分价值的"真空",这个"真空"来源于功能主义者对设计价值一元论的强调,只强调设计中的"事实"即合目的性,而忽视或尚未察觉到设计中朦胧不清的审美及其他价值。

【各显神通】

几乎所有的现代运动都察觉到了这种生产方式的巨大变化所带来的价值变化。它们都试图将新技术与新的社会价值观相结合,建立一套新的美学规则,建立新的设计价值系统。但是,它们的应对方式却完全不同。以建筑设计为例,萨夫迪(Moshe Safdie, 1938—)在1967蒙特利尔世界博览会上设计的集合住宅(图4.21)与富勒(Richard Buckminster Fuller, 1895—1983)设计的有机住宅虽然在设计观念上不尽相同,但都是将建筑设计与工业流水线生产结合在一起的一种尝试;而密斯·凡·德·罗(Ludwig Mies van der Rohe, 1886—1969)等设计师则致力于将新技术与新材料转化为现代人可以接受且必须接受的审美准则,柯布西耶则在其作品中充分地表现了现代主义建筑的审美潜力——与他们不同的是,卢斯比他们更早也更坚决地认识到新生产方式与传统价值观的矛盾,并立场鲜明地表示应将这个矛盾的代表——装饰——排除出现代生活。

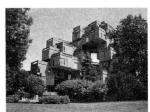
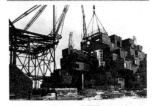
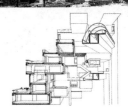

图4.21 萨夫迪在1967蒙特利尔世界博览会上设计的集合住宅,尝试了用批量化工业生产的方式来建造建筑。

这种坚决的批判不仅意味着建立一种全新设计价值认识的必要性,同时将"事实与价值"之间的鸿沟展现在人们面前。卢斯主观上迫切希望能通过装饰批判实现设计与艺术的分化,但客观上却提出了一个问题,即通过将"事实与价值""设计与艺术"的割裂清晰地展现出来,来期待某种新的解决方案。事实与价值的关系本应随着生产方式的变化而变化,从而将设计的本体置于一个变动不息的发展路径中。但卢斯反其道而行之,通过坚决地批评客观(而非他的主观意愿)将人们引导上一条寻找解决方案的道路。

【卢斯的方案】

卢斯所追求的是设计如何作为一种"事实"而存在,而非被纳入"价值"的领域。卢斯将设计还原为消费者对物品的实际需要以及物品最简单的经济与功能的构成。而所谓的"价值"

追求则强调设计在表达一个"应然的世界",尤其是设计师眼中的"应然世界"。卢斯抛弃了这种"应然",去追求"实然",这是对新生产方式下设计本体的一种认识和追求,同时也是一种态度。

一方面,卢斯将事实领域与价值领域完全割裂开来,强调设计是一种事实,具有某种天然的属性,不因创造者个人的意愿而发生改变,因此设计师不应该被等同于艺术家。同时,卢斯在艺术中则强调艺术的价值属性,赋予艺术以最大程度上自由表现的权力。与卢斯同时代的艺术家们尤其是世纪末维也纳的志同道合者们对艺术与设计中"真实"或"诚实"的追求,实际上正反映了建立在事实与价值被割裂的基础上的对文学艺术与设计的认识(图4.22)。

图4.22 在卢斯的建筑设计中,他坚持"由内向外"的设计原则。先确定内部的使用空间,再根据空间需要形成建筑外观。这大概是他追求"真实"的结果(作者摄)。

另一方面,卢斯建立了一个现代设计的价值原点。在工业社会出现之后,人类生产已经完全不可能返回到手工艺时代。手工艺时代的设计价值体系被彻底颠覆,需要新的价值关系的出现。而卢斯装饰批判的意义正在于他通过批判开启了一个新的时代,使人们认识到工业体系的介入对设计发生的影响,从而摆脱原来对设计价值朦胧不清的认识,而去寻找新的价值关系。这就是为什么柯布西耶、格罗皮乌斯等设计师虽然被卢斯认为极大地误解了自己的理论,但却普遍地从卢斯的装饰批判中获得思想动力的原因。卢斯的装饰批判击中了设计价值体系的最关键、也最为活跃的环节,使其发生了断裂。在断裂过程中迸发的火花,照亮了柯布西耶们的行程。

建立一种摆脱艺术影响的纯粹工业体系的认识是一个错误,卢斯犯了这个错误,纯粹的功能主义者也犯了相似的错误。同时,手工艺时代的审美方式也不再适合工业社会的物质生产。那么,"建筑既不应该并入纯粹的功能关联之中,也不应在自负的审美态度中迷失自己。它似乎是这样一种建筑概念,它既超出纯粹的技术、经济和科学理性之外,也超出了审美上的随心所欲,它被纳入了'交往理性'(哈贝马斯)的关联之中"。[71]

在这个意义上,后现代主义设计进行了一种在今天看起来并不是非常成功的尝试。以装饰为代表的艺术表现与功能之间重新建立了新价值关系,这一关系在商业运作的整体社会氛围下虽然失去了现代主义设计对现实的批判性,但却重新回归到一个整体的对设计价值的认知中去。同时,现代主义设计亦在不完整的设计价值体系中进行着不断的自我修正。也许真正完全正确的设计价值体系永远不会实现,但是正如维尔默所设想

的,在工业社会中必然将形成一种艺术和工业之间的良性关系:

> 可以设想的或许是这样一种情形:工业生产重新遵循着某个目的,而这一目的是某种经过交往而获得澄清的目的;艺术和审美幻想两者的共同目的将在交往层面上获得澄清。只有这样,通过第三者(即借助某种获得启蒙的民主实践)的斡旋,艺术和工业或许可以聚集在一起,共同成为工业文化中的要素。[72]

第二章　设计的价值分析

图 4.23　如果仅仅从外观或商业价值上去分析，这两个设计（天子大酒店与"寿"字打火机，作者摄）都不值得提倡。但这两个设计中包含着怎样的民间审美与价值取向是一个值得思考的问题。

与工业设计中的"价值分析"（Value Analyzing）方法所不同的是，这里说的"设计中的价值分析"是指在设计的发展过程中寻求设计学科的某种价值规律。工业设计中的价值分析是一种对工业设计在经济状态下的价值分析，而这里的"设计中的价值分析"则是在哲学层面下的设计价值构成的研究。卢斯的装饰批判是一种不自觉的设计价值研究，它综合分析了设计中不同价值项的关系问题，并人为地确立了某种价值的优先权，它符合现代主义价值一元论的总体趋势。

在通常哲学意义上的价值研究中，价值分析往往只涉及日常政治与经济生活中的宏观研究，还很少涉及具体的实践工作。设计的价值分析借助价值哲学的一般研究成果，来对设计学科进行深入的了解与分析，并最终获得可以认识设计学科的普遍方法（图 4.23）。

第一节　设计的价值构成

胡塞尔基于现象学的基本理论和方法，提出了客观的、绝对的一般价值概念，作为其"纯粹伦理学""形式伦理学"之理论前提和基础。他首先区分了价值和对价值的感受，认为价值和对价值的感受是不同的。价值本身是客观的，是"作为非时间性本质的价值"，它区别于主体对该价值的经验过程，即"作为在时间中流逝的价值"。胡塞尔还区分了价值与价值物，有价值的对象与价值对象有明确区别。有价值的对象即价值物是价值意识的根基，而价值对象即价值本身，不具有直接的实在性，而是具有观念性存在的对象。[73]

在价值物和价值之间，起到连接作用的是价值意识。这是因为价值是"取向的客体，同时也是对客体的取向"[74]。因此，日本学者田宗介将这种取向称之为价值意识。[75]而作为客体的价值物，在被分析的过程中显然将被拆解为不同的价值构成要素。这些最终形成价值物价值的价值构成要素，被称之为价值项。

设计中的价值项往往要根据不同的对象和不同的时代背景

来区别对待。但在一般情况下,设计中的价值项由两个母价值项和若干个子价值项构成(图4.24)。这两个母价值项包括"经济价值"和"文化价值"。而在"经济价值"中又包含着"材料价值""功效价值""技术价值""商业价值"等不同的子价值项;"文化价值"中则包含着"审美价值""宗教价值""夸耀价值""品牌价值"等子价值项。这些设计中的子价值项实际上与母价值项之间并不一定总是完全重合,但却在设计领域中拥有一种共同倾向的价值意识。同时,两个母价值项之间也并非完全地分离,比如一些技术和材料在审美方面同样也可能形成价值,而精神上的夸耀及审美价值则也可以转化为经济价值的一个部分。

但是,两个母价值项的集合可以使人充分地观察到"事实"与"价值"之间的这种既形成差异性又互相影响的关系。阿道夫·卢斯的装饰批判正是忽略了这样一种相互影响的关系。他既没有认识到新材料可以形成一种新的审美价值(或者说他回避这一问题),从而发展成一种他最反感的"风格";同时也对装饰在审美上仍然具有的价值视而不见。另一方面,卢斯也敏锐地发现了装饰中的审美价值确实在不断降低,同时失去了其存在的重要价值基础即"宗教价值",并发现设计中的"夸耀价值"与材料和技术之间建立了一种密切的联系。因此,卢斯的装饰批判在割裂了"事实"与"价值"的同时,也在努力地建设一种新的价值项的构成。毕竟,价值项的构成始终处于一个不断变动的过程。

在手工艺时代,物品的价值往往要通过较长时间的制作才可以获得。尤其是带有复杂装饰的手工制品,装饰的获得成了一种形成较高价值的手段,即齐美尔所强调的"牺牲"。在齐美尔看来,价值不仅仅是被主体意识到的客体,也不仅仅是能够满足主体欲望的客体。而只有经过某种困难到达客体,价值才可以实现。就好像登山可以给攀岩者以较高的价值一样,越是难以获得的东西也越能实现自身的价值。这样,齐美尔就通过对"牺牲"的强调而将价值和效用区别开来。也就是说,有用的东西未必就具有价值。

这样的价值认识实际上导致了两个母价值项的另一种分裂。与卢斯强调"事实"、强调设计中的经济因素所不同的是,齐美尔强调价值的实现是个超越"事实"、超越经济因素的过程。但是卢斯注意到了齐美尔所忽视的一个重要变化——虽然他们并非在同一个层面上考虑这个问题——那就是"牺牲"条件的变化。工业社会中生产方式的变化,使得装饰的获得已经成为一个相对简单的过程。工业生产的装饰由于缺乏手工生产中

图4.24 任何设计都包含着不同的价值构成。手工艺时代的装饰设计中包含着丰富的宗教与权力象征。而在当代中国设计不包含这种象征性的同时,纯粹的"古风"追求便成了让人诧异的街头庸俗小品(作者摄)。

图 4.25 工业生产导致机器生产的装饰失去了"光韵"。而新材料与新生产方式也必然带来新的设计美。包豪斯的发展就表现出这种内在发展逻辑的影响力。图为德绍包豪斯校舍（作者摄）。

的"光韵"，导致了审美价值的降低。再加上装饰中"宗教价值"与"象征价值"不可挽回的衰落，装饰已经不再成为设计价值实现中的"牺牲"要素（图 4.25）。新的"牺牲"要素在设计价值项中已经发生了转移，逐渐地成为消费社会中经济谋略的一个部分。抽象构成的新审美观、品牌的神圣化、超高品质的工业生产、有限制的产品数量和高昂的价格都曾经或一直成为这种经济谋略的一个部分，成为新的人为创造的"牺牲"因素。

正如日本社会学家作田启一所说："经济学价值的概念与社会学以及文化人类学价值的概念分家的原因，在于牺牲是在何种体系的名义下做出的，即两者的参照体系不同"[76]。卢斯认识到在参照体系之下的"牺牲"因素的变化。这种认识在今天看来似乎是容易获得的。但在当时带有很大的预见性，并带有浓厚的价值分析的色彩。卢斯的错误显然并不是他指出了在价值认识中这种"牺牲"因素的变化，而是他将价值项看成是互相之间可以公度的价值构成因素。并且在这个可以公度的价值项中，装饰所带来的审美价值被宣判了死刑，也就意味着这种价值批判考虑的不是其高低的问题，而是否定了这种价值项存在的必要。这显然错误地认识了设计的价值构成。

第二节 设计价值的等级序列

> 陶瓶说，我价值一千把铁锤
> 铁锤说，我打碎了一百个陶瓶
> 匠人说，我做了一千把铁锤
> 伟人说，我杀了一百个匠人
> 铁锤说，我打死了一个伟人
> 陶瓶说，我现在就装着那个伟人的骨灰
> ——《实话》，顾城[77]

【被扔掉的"除尘器"】

就好像在这首诗歌中所表达的那样，设计艺术中不同的价值很难进行准确的、量化的比较。但是，随着现代主义设计的发展，功能性逐渐被作为一种基础性价值予以接受。实际上，由于设计艺术本身的特殊性所致，在大多数情景下，功能性的需求一直处于首位。

1981 年 7 月 17 日，美国堪萨斯市海亚特摄政饭店的空中走廊突然倒塌，造成 100 多人死亡、200 多人受伤的严重事故。空中走廊坍塌之后的第 5 天，美国建筑师学会出版了关于空中走

廊设计的研究报告。报告中认为这个"超过55英尺长的空中走廊需要多加一个支撑系统"。而该项目的建筑师竟然在决定安全与否的研究发表之前就设计并建造了这样一个危险的结构。3年之后,建造空中走廊的工程师丹尼尔·耶肯(Daniel M. Duncan)在法庭上做证说,空中走廊的支撑系统关键部分的设计因为被认为像是一个"除尘器"而被修改了(图4.26)。作出这个改动是"因为饭店的建筑师想要一个干净漂亮的设计"[78]。

这是一个较为极端的案例,设计师常常会将自己的审美情趣和设计观念强加在项目中,或者予以某种"偷梁换柱"的表达来"暗度陈仓"。在不影响其基本功能的情况下,这种设计中的个人痕迹不仅得到默许,而且是创造艺术性的必要尝试。但是,当主次被颠倒即设计的基本功能无法实现的时候,设计的艺术价值显然也无从谈起。这实际上是设计艺术中的一个永恒的话题,即一个"元问题":设计中的实用性和艺术性的关系问题。

在卢斯的装饰批判中,装饰的价值所受到批判的背后是卢斯对设计中艺术创造价值的否定。这种否定意味着卢斯认为设计中的经济与技术价值要远远大于艺术价值并处于一种优先地位。这实际上是对设计价值理解的一种传统态度,即认为设计价值中的某一个方面具有主导地位并因此而决定设计的整体价值。在价值哲学中,对价值是否可以公度,是否可以排序一直存在着不同观点。对于价值一元论来说,设计的价值可以在一定的条件下进行公度,并存在着某种普遍价值;而价值多元论则否定这一点。

图4.26 1981年造成严重伤亡事故的美国海亚特摄政饭店,空中走廊坍塌的原因居然是因为支撑结构的丑陋而被修改了。

【百货商店的柜台】

小时候,当我们来到老式的百货商店(图4.27)时,我们很容易发现那些畅销商品会摆在售货员身后的橱柜中。但更加贵重的商品则会被放置在售货员身前的半高玻璃柜里。这些上锁的玻璃柜不仅方便顾客们俯身细看,发出啧啧赞叹的声音,更是给那些贵重的商品蒙上了一层光环。和管理者空空荡荡的办公室一样,越是昂贵的商品,它在柜台里占据的空间就越大,越不允许和别的商品挤在一起。销售员在无意之中就悄然安排好了商品之间的价值等级序列。

图4.27 传统百货商店的货柜与货架(作者摄)。

克利1922年做了一个名为"百货商店的场景"的绘画形式讲座。他讲了一个故事,这是一个商人和顾客之间的对话。商人以100马克卖给顾客一桶货物,并以200马克卖给顾客同样容积的另一种商品。顾客问商人为什么第二桶要贵一倍,商人解释说显然第二桶商品要重一倍。于是顾客买了与第二种商品同样重量的第三种产品。为此,商人收费400马克。当顾客问及

图4.28 我经常在楼下的小超市买一种花生米,叫"金陵老太太"(上图左),结果有一次买回来发现是"金凌谷太太"(上图右),再后来变成"何金玲老太太"了。猛一看,很难发现"李逵"和"李鬼"之间的差别。(作者摄)

理由时,商人说,"因为这第三种商品比第二种商品好两倍,更耐用、更好吃、更畅销、更美丽。"

克利认为,第一个对话场景中提到了"尺寸……线域……较长、较短、较粗和较细"。而第二个对话中则着重描绘了"重量……音量……较亮、较暗、较重、较轻"。第三个对话中对物品的属性则提出了更多的要求,其品质及相关价值的认定也水涨船高,获得了飞跃,比如"纯粹的品质……色域……更多的需求、更美、更好、过于饱和、烹饪、太热、丑陋、过甜、过酸、过于美丽"。[79] 可见,在实用的基础上(实用本身也包含尺寸、体积、价格等不同的需要),设计艺术对于视觉的愉悦和情感的满足都使得其价值的等级序列变得复杂和丰富。尤其是克利的观点带有一定的主观性,反映的是他个人的感知力和价值判断力,或者说也在一定程度上体现了包豪斯教学中的价值等级序列:"这可以解释为对商品相关性质的评论,这有点像包豪斯学生的任务,也就是使设计既实用又诱人——是一个对美的赞颂——或者就是对克利的可见世界的价值等级的赞颂。"[80]

德国哲学家马克思·舍勒(Max Scheler,1874—1928)所提出的价值级序通常被认为是价值认识中的一种典型的排序方式。在舍勒看来,在整个价值王国中存在着特殊的秩序,即"价值在相互的关系中具有一个'级序',根据这个级序,一个价值要比另一个价值更高或者更低"[81]。为了详细阐明这种价值排序的方式,舍勒设定了一些与个人经验相适应的"价值标记",而价值的"高度"便借助于这些标记而显得在增长。这些标记包括:1.价值越是延续,它们也就越高;2.它们在"延展性"和"可分性"方面参与得越少,它们也就越高;3.它们通过其他价值被奠基得越少,它们也就越高;4.与对它们之感受相联结的"满足"越深,它们也就越高;5.对它们的感受在"感受"和"偏好"的特定本质载体设定上所具有的相对性越少,它们也就越高。[82]

【雌雄难辨】

这也是设计的不正之风。比如香烟,借外国名牌之光来抬高自己的身价,不走自己的路,不搞自己的设计,跟着洋人名牌后面走,以致出现了不少的"万宝路""肯特"的弟弟、妹妹。作为企业家在选择设计方案拍板时,想的是什么?不少酒厂模仿茅台酒的商标,大的感觉上和茅台酒相似的设计就看见不少,有个酒厂,出1000元的价格请我们系的一位老师给他们设计包装,条件就是仿名牌,遭到了这位老师的抵制,这就是我们提倡的职业道德。否则任其这样搞下去,商业美术要走上邪路。[83]

这段批评文字写于上个世纪九十年代初，很不幸地成为这个世纪末中国山寨设计风起云涌、快速发展的某种预言（图4.28）。这种试图依靠山寨设计"弯道超车"，迅速积累企业第一桶金的"野蛮生长"方式虽然在现实中的确有用，但是却损害了中国设计的整体形象和长远发展。

从对某一个或某一类具体设计的衡量来说，马克思·舍勒提出的价值等级序列对于"山寨设计"的认识就具有一定的参考性。比如说舍勒认为"越少以别的价值为根据，价值就越高"。这在设计行业中已经成为某种常识。比如近年在国内汽车与手机等领域出现频率非常高的所谓"山寨"现象就是一个例子。一些国内厂家虽然通过这种"捷径"在短期内获得了不错的销量，奇瑞QQ的销量甚至远远超过了雪佛兰spark（图4.29），但是却不是企业发展的长久之计。"桔子手机"对"苹果手机"从外观到人机界面、操作方式甚至产品标志的模仿，更是让人感到无奈。虽然模仿是设计弱势群体的某种设计赶超策略，但是这样的策略无法获得好的口碑与品牌形象（图4.30）。因为模仿就意味着对自己二三流地位的默认，这样的产品也无法获得广泛的价值认同。

然而，马克思·舍勒也认识到一个价值比另一个价值"更高"，是在一个特殊的价值认识行为中被发现和把握到的，这个行为叫做"偏好"（Vorziehen）。而且，是先存在"偏好"，然后才在"偏好"中"被给予"一个更高状态的价值。而不是先出现一个价值的更高状态，然后就像其他个别价值本身一样通过感受而被"被偏好"或者"被偏恶"。[84]如果在价值衡量中忽视了"偏好"的存在和影响，将使价值排序或公度的过程变得简单化。例如在弗兰茨·布伦塔诺的公理中，他认为：一个"W1+W2"之和的价值也就是一个比W1或W2更高的价值。舍勒则批评这样的价值认识并不是一个独立的价值定理，而只是"将算术定理运用在价值事物上，甚至只是运用在价值事物的符号上"[85]。一个价值决不会因为展示了一个"价值"的总和就比另一个价值"更高"，布伦塔诺的错误就在于将更高的价值等同于"偏好价值"（Vorzugswert）。因为"偏好或许（在本质上）是通往'更高价值'的通道，但在个别情况中会带有'欺罔'"[86]。

这种在"个别情况中"会带来的"欺罔"，实际上并不仅仅存在于个别情况中。建立在"偏好"基础上的价值排序虽然能通过"偏好"获得某种看起来完善的价值认识。但这种认识是否能对设计价值论起到指导作用，还需要根据实际的情况来进行衡量。尤其是在价值多元论的观点中，根本不存在唯一的价值或有限范围的价值可以压倒其他的价值，也没有唯一的价值或

图4.29　尽管经过改进，但在QQ的身上仍然能明显地看到Spark的身影。对于非常普遍的类似事件，部分国人常常会认为短期内有利于中国的汽车产业。不管是否如此，有一点是肯定的，模仿者无论在价格上还是在受尊重的程度上都不可能超过原创者。

图4.30　某"山寨"矿泉水，在色彩与图形上与品牌矿泉水雌雄难辨（作者摄）。

图4.31 马克斯·舍勒,德国著名现象学哲学家。他提出了典型的价值等级排序方式。在舍勒看来,在整个价值王国中存在着特殊的秩序。根据这种秩序,能科学地分出价值的高低。

有限范围的价值能够代表或公度所有其他的价值。充其量,"有些价值在某些场合具有优先性,而其他价值则在另外的时候具有优先性"。[87]

在价值级序的理论中,舍勒(图4.31)建立了在价值之间进行公度的一些条件。这些对价值进行公度的理论在其他学科的价值研究中都曾产生了许多重要的影响。例如,舍勒认为:"在一般情况下,如果一个特定的个别价值a只有在某个特定的价值b已经被给予的情况下才能被给予,那么b这种价值就为a这种价值'奠基'。"[88]通过用来实现价值排序的价值标记,舍勒得出了关于价值层级高下的分层表,从下至上依次是:愉快价值(感官知觉)、生命价值(生死健康等)、精神价值(美丑、正义、纯粹真理知识)、神圣价值(宗教价值)。[89]相类似的,在马斯洛的需要层次理论(Hierarchy of Human Needs)中,马斯洛(Abraham Maslow,1908—1970)建立了一种价值"奠基"的类型,即人类一种需要的满足建立在另一种需要被满足的基础之上,这实际上反映了价值实现的阶梯性。

【拾级而上】

马斯洛是人本主义心理学学派(Humanistic Psychology)(图4.32)的创始人,出生于纽约,1930年代在纽约的布鲁克林学院任心理学教授,1954年出版了《动机与人格》。他批评了精神分析学把病人与正常人相等同的研究方法,同时也批判了行为主义心理学把人与动物相等同的研究方法,从而提出研究人类的健康人格。马斯洛与人本主义心理学最大贡献之一就是提出了需要层次理论。把人的需要看成一个多层次、多水平的系统,探讨了人的需要的性质、结构、种类、发生和发展的规律。

1954年他在书中将动机分为5层:生理需求(psysiological needs)、安全需求(safety needs)、爱与归属的需求(love and belonging needs)、尊重需求(esteem needs)、自我实现的需求(self-actulization needs),1970年新版书内,又改为如下之7个层次:1.生理需求(physiological needs),指维持生存及延续种族的需求安全需求(safety needs);2.指寻求受到保护与免于遭受威胁从而获得安全的需求;3.隶属与爱的需求(belongingness and love needs),指被人接纳、爱护、关注、鼓励及支持等的需求;4.自尊需求(self-esteem needs),指获取并维护个人自尊心的一切需求;5.知的需求(need to know),指对己对人对事物变化有所理解的需求;6.美的需求(aesthetic needs),指对美好事物欣赏并希望周遭事物有秩序、有结构、顺自然、循真理等心理需求;7.自我实现需求(self-actualization needs),指在精神上臻于真善

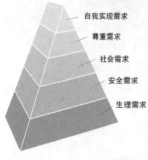

图4.32 人本主义心理学学派的创始人马斯洛,提出了反映价值实现的阶梯性的需要层次理论。

美合一人生境界的需求，亦即个人所有需求或理想全部实现的需求。

马斯洛并分析了人的各层次需要及其相互关系，特别强调了高层次需要的出现以低层次需要的基本满足为条件，但只有高层次的需要的追求和满足才使人更充实、更幸福。马斯洛的理论使人们认识到人的需要的金字塔，除了低层次的基础需要如生理需要、安全需要而外，还有高层次的需要，包括自我实现的对真、善、美的追求。正如马斯洛说的："人生活在稳定的价值观的体系中，而不是生活在毫无价值观的机器人世界里"。

在产品设计中，飞利浦设计美学研究会（Aesthetic Research at Philips Design）主管帕特里克·乔丹提出了消费者的需要层次理论（Hierarchy of Consumer Needs）。在这个产品的需要层次理论中，帕特里克·乔丹将设计需要的满足过程分为：功能（Functionality）、易用性（Usability）、快乐（Pleasure）。这个需要层次理论认为，当产品的功能性得到满足时，使用者往往会忽视产品在功能上的优点，而对产品中所带来的不方便予以特别的关注。正如帕特里克·乔丹（Patrick W. Jordan）所说的："一个产品的使用方便已经不再能使我们感到惊讶了，而使用中的困难则会给我们带来不愉快的惊奇。即消费者从'满意者'（satisfier）变为'不满意者'（dissatisfier）。"[90] 同理，当所有的困难都被满足时，人们对产品给人带来的快乐的需要则成为设计的中心（图4.33）。

在这个简单的设计需要的分析中，研究者将人们对产品的需要简化为三类，并确定了这三者之间的"奠基"关系。这种划分一方面忽视了设计价值的丰富性，因为它考虑的是产品对个人的满足，而非产品本身的价值；另一方面，设计的阶梯关系设计的价值项中，他们之间的复杂的相互关系往往让人难以确定哪一个价值项为其他价值提供了"奠基"。

无论是"奠基"价值还是"自身价值"与"后继价值"之间所具有的前后关系[91]，它们都通过某种方式使得在价值之间可以进行排序。这种排序为价值的衡量提供了一种可以参考的标准。然而这些理论在与现实生活进行应对时，表现出明显的简单化和形式化倾向。[92] 构成价值的诸种价值项在不同时期显然具有不同的特点，难以被化约为某种固定不变的标准。因此，价值这个观念经常被表述为具有不可公度性。

图4.33 看起来尖锐而粗糙的门把手，虽然可以正常使用，也未必会划破手，但是使用时的心理体验并不好。当设计可以满足基本功能之后，人们考虑的是如何通过设计来满足心理需求（作者摄）。

课堂练习：关于"山寨设计是否有利于中国设计的发展"的辩论

要求：按照正式的辩论程序来进行，先进行分组。在课后由各个小组分头收集资料，相互讨论，分配工作。除了正反方的四个辩手以外，其他同学也可以在自由辩论中参与进来。与真实辩论不同的是，辩论前还加入了一个"场景"还原环节。这个"小品"或短剧不仅用来在辩论前"热场"，也是对正反方辩论主题的一种形象化的梳理，让观看者更加容易进入情境。正方的观点是"山寨设计有利于中国设计的发展"，反方的观点是"山寨设计不利于中国设计的发展"。（图4.34）

意义：通过这次辩论，让学生了解到模仿和抄袭虽然在现实情境下让企业能获得利益，并迅速补足企业在设计上的短板，增加企业的竞争能力；但是，长久而言，山寨设计缺乏原创性的特点会影响企业的声誉和持续性发展。

难点：由于"山寨设计"这个名词会给人先入为主的负面印象，因此该辩题会产生正方不利的错觉。实际上，只要梳理好"山寨设计"在世界各地的发展史，并能从消费者角度来看待这个问题（比如电影《我不是药神》中所体现出的困境），紧扣住是否有利于"发展"这个中心词语，双方的辩论结果很难预测。

图4.34　上图均为课程中相关辩论和场景还原的照片（作者摄）。

第三节　设计价值的不可公度性

在英国作家狄更斯的小说《艰难时世》（*Hard Times*，1854）中，一位政府官员访问了一所公立学校，并询问学生们是否会接受一块布满鲜花的地毯——显然，他想借这个机会教育一下孩子们的审美（图4.35），他问题的潜台词是"噢！这种庸俗的设计实在是糟糕！踩在这样的鲜花上，我们于心何忍？"，这样的设计就像墙纸上马的图样那般，是违背"事实"的。然而，一个年轻的名为西丝的女孩非常确定地回答说她会，因为她钟爱这样的鲜花。这位官员恼羞成怒地说道"这就是你要把桌子和椅子放在花儿上面，让人们用厚底靴子踩来踩去的原因吗？"[93]，在这种情况下，她是否还会喜欢？"这不会对花儿有什么妨碍呀，先生！它们不会被压坏，也不会枯萎，是不是？先生！同以前一样它们仍旧会是那样漂亮而悦目的图画呵，并且我还幻想……"[94]

图4.35 按照这位官员的批评，几乎所有物品中的装饰都存在着"事实"上的偏差，都经不起道德上的反复推敲。

【父亲的善意】

对于具象设计的反感，来自于现代主义设计的观念发展和产业转型。当在绘画和设计中实现"惟妙惟肖"尚且十分困难时，人们并不讨厌具象设计；然而，当"逼真"的技巧变得泛滥和廉价时，那些受过审美教育的精英开始逃避日常生活中的具象设计，以抽象设计为圭臬，因为后者代表了良好的审美修养。在《艰难时世》中，官员和女孩在审美上有巨大分歧，很难说谁是正确的。但是，官员强行想把自己的审美标准"推销"给小女孩，这显然是不对的。在小说中，作者"用恶作剧的方式取笑了政府为了强制推行审美标准所动的种种心机"，"虽然隐藏在这种审美标准后面的动机，可能是父亲般的善意，但是狄更斯在这里捍卫了在本质上比良好品位更为重要的选择自由，无论这种自由带来的是否是无节制、多愁善感，以及所有我们试图将其归为'粗俗'的东西。"[95]

图4.36 以赛亚·伯林，英国哲学家和政治思想史家，20世纪最著名的自由主义知识分子之一。他提出的价值多元论极大地影响了后现代主义哲学思想与设计批评。

不可公度性建立在价值多元论的基础上。英国哲学家与政治思想家以赛亚·伯林（Isaiah Berlin，1909—1997）（图4.36）最先提出了价值多元论，他把意大利政治思想家马基雅弗利（Niccols Machiaville，1469—1527）看作价值不可和谐共存和

不可公度这一观念的现代先驱,认为他点燃了炸毁价值一元论基石的导火索。在这之后,孟德斯鸠(Montesquieu, 1689—1755)、维科(Giambattista Vico, 1668—1744)以及浪漫主义思想家赫尔德(J.G Herder, 1744—1803)等又进一步发展了这一思想。

在这些思想家的启发下,伯林明确地提出了价值多元论理论。他认为对于各种价值冲突,人们无法用一个合理的标准进行判断。这是因为这些价值之间是不可公约的。同时,即使在同一价值或善内部,其构成的要素即价值项之间也是复杂的和内在多元的,其中的要素是不可公约、不可比较甚至是互相冲突的。乔治·克劳德(George Crowder)在《自由主义与价值多元论》(*Liberalism & Value Pluralism*, 2002)中为了澄清说明这个观念,将价值的不可公度性区分为三种不同的方式。首先是不可比性;其次是不可衡量性;第三是不可排序性或者至少是难以排序性。[96]

【候鸟与X射线】

首先,不可比性指的是不同的事物之间没有合理的可比性。例如"平方根和凌辱,气味和加纳斯塔(一种纸牌游戏),候鸟与X射线似乎排除了我们评价它们各自的优点或缺点的任何共同的尺度"。[97]在设计的内部价值系统中,诸如"时尚价值""象征价值""技术价值""审美价值"这些价值项之间同样具有类似的不可比性。不同的设计价值虽然都依托于共同的价值载体,但是它们的价值主体之间不仅难以相互联系,而且它们给人们所带来的满足也被归属于不同的类型。

其次,在价值多元论的视角下,虽然价值从决策角度考虑在某种意义上是可比的,但却不能以十分精确的方式彼此权衡或衡量,因为它们不能根据共同衡量标准被反映出来。这种意义上的不可公度性排除了例如"根据最大的销量排列图书这种对价值进行基数排列的可能性"。[98]然而,具体到设计价值的讨论,设计以销量来进行价值排序似乎是天经地义的事情,人们常常根据产品的销量来决定设计的成功与否。但是,这种价值排序实际上只是经济价值的排序,而非设计价值的整体排序。如果完全以产品的销量对设计价值进行数字化的衡量,必然会落入功利主义的陷阱中去。而这种不可公度性的观点恰恰是针对功利主义的。许多不同形式的功利主义,它们都包含衡量价值的共同标准或媒介的观念。例如在边沁的古典功利主义那里,共同的标准就是"快乐"。而阿道夫·卢斯的装饰批判同样来源于一种功利主义,只不过他用一种抽象的、尚未完全建立的价值

图4.37 包豪斯校舍中的两款过道吊灯。即便是在强调产品功能的包豪斯设计学院,产品仍然表现出多样性与装饰性。对装饰进行批判的设计师都不可否认地在从事某种"新装饰"的开发与利用。

标准否定装饰的价值(图4.37)。

在第三种意义上说价值是不可公度的,就是质疑我们能够基于正当的理由抽象地或一般地排列价值的程度。这种意义上的不可公度性的主要批判目标包括至善的观念或在所有情形中压倒所有其他善的超级价值,诸如柏拉图的"善的形式"或边沁的被理解为快乐的量的"幸福"。在前面章节的分析中,我们已经多次在卢斯的身上看到柏拉图的影子。在这种历史悠久、影响深远的哲学认识的影响下,卢斯的装饰批判清楚地显示了西方哲学长久以来的困境,即难以摆脱中心论与二元论的影响。

设计价值的不可公度与不可排序并不意味着不可知论。相反,它展示了全面认识设计价值的可能性。因为,它显示了一种对武断的设计价值批判进行否定的态度,从而为设计价值的分析建立新的条件。柏林认为多元论显得更加真实也更加人道,因为它至少承认这个事实:

> 人类的目标是多样的,它们并不都是可以公度的,而且它们相互间往往处于永久的敌对状态。假定所有的价值能够用一个尺度来衡量,以致稍加检视便可决定何者为最高,在我看来这违背了我们的人是自由主体的知识,把道德的决定看作是原则上由计算尺就可以完成的事情。[99]

一、设计价值的情境

【我们更爱丑番茄?】

你喜欢漂亮的番茄,还是丑的番茄?

这似乎是一个简单的问题!漂亮的番茄就好像健康的人体一样,常常给我们美感,让我们认定它们具有更高的价值。然而,随着今天我们在工业化的农业生产中更容易获得漂亮的番茄,我们反而开始对那些更加"丑"的农产品产生了兴趣。因为,它们意味着"有机"和"原生态"。我们渴望得到那些品质纯粹、生产过程中人为干预最少的有机食品,但是在很多时候我们又无法判断它们是否是有机食品,因此,外表的不规则和缺陷(比如虫子咬过的痕迹)反而成了一种模糊的判断标准。在批量化生产的背景下,人们又开始对那些效率低下的手工艺品感到某种"崇敬"。即便它们的优点并不明显或难以表述,人们依然会觉得散养的鸡是健康的,因为它们活得很开心,不用生活在逼仄压抑的鸡笼里(图4.38)。就像理查德·桑内特在《匠人》中所说:"我们现在很像拉斯金,总是倾向于用人性的标准来衡量非人性

图4.38 就好像散养的草鸡和流水线生产的肉鸡之间产生的区别那样,在注重"生态"饮食的当下,小批量生产的物品又具有了特殊的消费价值。

图4.39 这两款垃圾箱在材料与样式方面都带有鲜明的"时代"特征。在不利于投送垃圾的同时,他们却显然比塑料垃圾箱更具"生命力"。在这里如果不考虑设计它们的时代与需要,就很难作出自己的评价。

的东西——按照拉斯金的理论,对外观粗糙、不规则的蔬菜的偏好,反映了我们对自己的看法;有机番茄反映着的是我们对'家园'的推崇。"[100]

因此,当我们对番茄(或手工艺品等等)进行评价时,我们没有注意到评价标准已经在不同的情境中发生了很大的变换。那些曾经被阿道夫·卢斯宣判为有罪的装饰元素,毫无疑问曾经是文明的象征。但是在不同的文化情境中,这种评价将变得更加复杂并且具有变动性和矛盾性。

正如前文所分析的那样,为了鼓励和引导人们对设计建立新的设计价值观。新的设计流派和设计方法总是要千方百计地建立新的设计规则,以此实现最终的设计价值选择。为此,甚至不惜宣判其他设计价值项为"罪恶"之化身。然而,设计规则及设计批评理论本身并非实现设计价值选择的关键,只是某种表面上的反映。因为实现设计价值选择的真实原因是时代发展特征所决定的设计"情境"(图4.39)。乔治·克劳德便认为在特定情形中多元价值之间进行选择的理由"与其说是由规则提供的还不如说是由情境提供的"[101]。

【吃人有罪吗?】

确定设计价值的选择依赖于一种"覆盖性的价值"(covering value)。如果要对设计中的价值项进行比较,就必须对它们在某个方面的相对优点做出判断。也就是说,除非解释成"X在Z方面比Y更好",仅仅说"X比Y更好"是没有意义的。Z就是这里所说的覆盖性的价值。但究竟什么是特定情况下的覆盖性价值,这要看具体环境:"指定在互竞的选项之间做出理性选择所必不可少的覆盖性价值,就是要确定选择的环境即情境"[102]。因此,如果要想实现设计价值的选择,就必须先理解设计的情境。

阿根廷学者里斯亚瑞·弗罗迪茨(Risieri Frondizi,1910—1983)在其于20世纪60年代初发表的著作《价值是什么——价值哲学导论》中提出了用"情境"范畴来克服价值主观论和价值客观论的对立。价值主观论认为价值的实现不能完全脱离价值判断,认为价值是主体的愉快、兴趣或欲望在对象之上的投射。但是这样的认识会造成价值的混乱。由于愉快、兴趣或欲望这些内容本身就是各不相同的,加之如果价值是由主体所创造而不涉及任何可能超越主体本身的因素,那么"行为规范就会被化约成个人的兴之所至,要建立任何稳定的审美形式也就无从谈起,价值观更会因此反复无常,伦理教育和审美教育也就无从谈起……"[103]

而价值客观论则认为价值独立于价值的主体和客体，是绝对的与不可改变的。因而价值不受任何物理事件及人为事件的影响，人性、历史变迁、偏好及兴趣的变化都不会影响到价值。里斯亚瑞·弗罗迪茨认为客观论的这种观点"根本无法自圆其说，除了语意重复外别无内容"。[104]而马克思·舍勒由于认为价值与任何特定的精神存在的整个组织无关，因而将价值与人性实在的所有关系彻底隔绝开来，并最终建立了价值可以排序的原则。针对马克思·舍勒所谓纵使谋杀从未被人判决为恶，它仍旧是一件坏事的观点，里斯亚瑞·弗罗迪茨进行了反驳。他认为"在谋杀的定义本身中包含了它的负面评价即对它的排斥，其后才必然被人视为坏的"。[105]

齐格蒙特·鲍曼说："在思考前，我是道德的。"[106]这是因为人类一旦开始思考，就诞生了"普遍化"的概念、标准和规则。而当概念、标准和规则登上舞台后"道德冲动开始退出舞台，伦理论证取代了它的位置"。[107]阿道夫·卢斯在《装饰与罪恶》一文中曾这样论述："儿童是无所谓道德不道德的。在我们看来，巴布亚人也这样。巴布亚人杀死敌人，吃掉他们。他不是罪犯。但是一个现代人杀了个什么人，还把他吃掉，那么，他不是个罪犯就是个堕落的人。"[108]（图4.40）一个在现代社会中足以拍摄成恐怖电影的行为在古老部落中却有可能是家常便饭，大相径庭的罪恶的定义显然来自不同社会在不同时间的价值标准（婴儿则没有标准）。因此，设计中对所谓"罪恶"的争论，更加充满了时代的特征。而对这个时代的特征进行限定的就是"情境"。

图4.40　巴布亚人，太平洋西部新几内亚岛及其附近岛屿的土著民族，赤道人种的一支。卢斯的这个比喻表明他非常清楚设计的评价必须依靠"情境"的限制。

【情境的分析】

在设计多元价值之间做出理性选择就是确定什么是对特定情形中的选择者最重要的东西。这个问题已经转化为对"情境"的理解和分析，即通过什么来确定"情境"的内容。在乔治·克劳德看来，这些对"情境"如何产生进行分析的考虑可以分成两个广义的范畴：事实和价值。尽管在特定的情形中，事实与价值紧密地、不可分离地联系在一起的。但是为了有助于问题的分析，还是可以把它们分离开来的。

首先，对选择的情境的恰当理解将包含对相关事实的一种理解。事实在确定合理选择的界限——即在一种给定情形中什么是可能的什么是不可能的——方面是有意义的。这种事实也许是与不同的事物相关，这不同的事物又是与各种级别的限度或不可能性有关的。例如人们在评价一个设计作品时，不能不对作品的事实因素进行分析，即设计作品本身对材料的选择、成本的控制、功能的实现等方面是否具备合理性，是否与事

图 4.41　在中国的家装与家具市场上，现在最常听到的词就是"美式乡村风格""北欧乡村风格""地中海风格"等等。而大多数人对设计进行的判断就建立在这种总体生活方式的追求基础之上。

实的需要完全相符。事实决定了设计作品被人喜好的客观基础。但价值客观论者往往过于强调价值的客观性，并否认主观兴趣和风俗、传统、宗教、美学等生活方式有助于塑造设计的价值。阿道夫·卢斯对装饰的批判便是设计价值论中强调客观价值的典型。卢斯对事实的强调使其否定了人们对设计的需要还受到其他社会因素的影响，或者是在对后者选择性忘却的前提下来为现代设计制定某种短期的价值系统。但是过于注重"事实"的价值客观论忽视了设计作品一旦投入使用，其价值就已经超出了事实的范畴，而成为事实与价值的共同产物。

情境的第二个主要成分是极其重要的"价值"。但是当要在那些选项之间做出理性选择时，关键性地出现的价值的另一个情境性源泉是选择者的"背景性良善生活观念"。柏林曾认为，对于那些难以调和的价值来说，原则上不可能找到清晰的解决方式。要在这种情形中做出理性的决定，就是要根据普遍的理想，即一个人、一个团体或一个社会所追求的总体的生活模式（图4.41）。凯克斯类似地论证："这些判断依赖的基础是在周围的传统中被认为可接受的良善生活观念。这些判断所表达的是特殊的价值对某种可接受的良善生活观念的各自重要性"[109]。同样一个设计作品，在不同的个人、团体、社会、民族和国家之间具有不同的意义和价值。对于一个价值主观论者来说，对个人愉快经验的强调往往超出了对事实因素的关注，因而导致通过这种"背景性良善生活观念"，人们似乎可以对互竞的价值进行排列。

概括起来，多元论者能够说明没有公度性的实践推理的一种方式，是把注意力集中在情境的合理产生的潜能上。对于一项决定的特殊情境的关注包括以下四个说明：1.划定可能性的相关事实；2.相关的价值，尤其是那些作为善的背景性概念的一个部分的价值，它为在决定这一环境之下什么对我们来说是最重要的事物提供标准，也就是说，决定如何给我们相关的价值排序的问题提供标准。这一路径同一元论者关于价值冲突只能用公度才能理性地解决的假设形成了对比。既然我们能寻求对于特殊背景的特征的指导，多元论可以回应说，公度是不可能的（或者说是肤浅的），对于实践推理无论如何是没有必要的。[110]

情境的分析理论重构了人们对设计价值的认识。以坚持价值一元论的功能主义为例，情境分析使得人们认识到"功能"本身只有在情境中才能被决定（图4.42）。曾任英国皇家艺术学院家具设计教授的大卫·派伊（David Pye）就曾认为整个功能主义美学的大厦建立在一个虚构的基础之上。作为目的的功能只有在人以不同的方式赋予事物之后才会实现。[111]那么，评价

一个事物的价值必须回到事物本身的情境才能继续,而理解情境本身又需要对事物本身的情况和社会环境做出综合的分析。设计的价值已经超出物品的事实本身,而成为社会整体环境带来的结果。相同的设计价值项在不同的社会环境中,将创造出不同的设计价值。

二、设计价值的创造

不可公度的设计价值在情境之下,获得了一种可以相互比较的推理基础。不论是价值客观论还是价值主观论,它们都存在着价值评定的误区。因此,只有通过事实与价值的结合而不是割裂,才能形成设计价值项之间的正确认识。设计价值不能被简单地化约为组成它的价值项:一方面不能化约为设计价值所依赖的"事实",另一方面也不能化约为"背景性良善生活观念"。价值项之间形成了复杂的关系,无法互相割裂。这就是为什么所谓的价值层级必须在情境的范畴内被论述,存在于真空中的价值层级或价值排序是毫无意义的。

价值整体与价值要素之间存在着各种关系,其中最主要的就是胡塞尔所说的"价值求和"与"价值创造"。那些决定整体价值的部分的自身价值构成了它的价值论的要素,可称为价值项或价值构成要素。"价值整体"和它的价值项之间的关系,可以区分出下述两种情况:价值求和(Wertsumnation)与价值创造(Wertproduktion)。

价值求和是指"从价值论角度考虑到整体恰好是占有那些构成价值的部分,并且对这些部分的纯粹一般的占有仅仅以价值转移的方式来决定整体的价值"[112]。在价值求和中,价值整体等于各个价值项或价值要素的简单相加。

而价值创造则是指通过将各个部分独特地连接成一个整体,并通过各个部分本身的价值共同地发挥价值论的作用,应当出现一个比价值项组成的集合统一体要多的价值统一体。这个统一体不像"价值求和"那样,自身直接包含部分的价值并且直接将这些部分连接起来,而是"根据这些价值的相互影响创造出一个新的东西,这种新的东西依赖于它们,因此,把它们不是按照本来的意义而组合起来,而是以一种像我们在音乐中谈到作曲那样的方式把它们组合起来"[113]。

这个类似于作曲或者插花一样的意义组合,毫无疑问是一个格式塔(Gestalt,图4.43)。里斯亚瑞·弗罗迪茨明确地在自己的价值定义中将价值定义为"一种完形性质,是综合主观与客观的优点,并且只在具体的人类情景中才存在"[114]。价值的完

图4.42 意大利后现代主义设计师曼蒂尼(Alessandro Mendini)于1978年为阿尔基米亚工作室设计的"普鲁斯特"(Proust)扶手椅。在这种近乎"杜尚"式的观念设计之中,曼蒂尼对功能主义的价值一元论进行了批判。

图 4.43 插花是典型的"格式塔"。用于插花的所有材料可能都很普通，但最后的效果却完全取决于相互之间的搭配。对于卢斯来讲，他肯定不同意将设计与不具有"实用"价值的插花相比较。但设计的价值同样取决于最后效果的完型以及被消费者的接受程度。

形理论解决了价值主观论和价值客观论将事实与价值进行二元对立的问题。一个价值完形具有那些在它的价值项中以及各个价值项"价值求和"中所找不到的性质，所以不能将设计价值视为各价值项的纯粹组合或一种机械式的聚合。完形不仅是真实的、具体的存在，与任何超经验的存在者无关，而且还意味着它的各组成部分的整合与相互依存。

　　通过对价值创造的肯定，再次否定了设计中的价值一元论。价值一元论在否定某种设计价值的重要性的同时，忽视了不同设计价值类型之间所存在的复杂的相互关系。卢斯的装饰批判在否定装饰的同时，也否定了在手工艺社会中长期存在的价值创造在工业社会中继续生长的可能性。但同时，卢斯提出的新的设计价值构成是不完整的，他忽视了形成设计价值的一个重要环节：就是消费者的消极自由。

第三章　设计批评的标准

"必须置于分析之最前列的,是意义的易变性,而不是属性的持续性。"
——弗兰·汉纳、提姆·普特南《设计史的盘点》[115]

正因为设计价值的多元化,设计批评中并不存在永恒不变的批评标准。批评的标准会随着时代的发展,而呈现出变动的特点。桑佩尔曾经指出过不合时宜的设计批评标准,比如"将大众的想法和准则以及消费者和时尚作为他判断的基础;对事物真实性的某些次要和外在特征或表象投注更多的信任;会被肤浅的装饰、惊人的效果、巨大的尺寸、整洁巧妙的手法弄得眼花缭乱……;更多地依赖对主题的选择而不是艺术家的原创性阐释来决定一个作品的新颖程度"[116](图4.44)。批评标准的形成与以下几个因素之间有着密切的联系。

首先,生产方式因素。阿道夫·卢斯的装饰批评之所以成为那个时代的强音,就是因为它符合工业生产发展的需要。一个时代的设计批评家都在思考这个问题,从威廉·莫里斯到阿道夫·卢斯,批评家反复提出了不同的批评标准。这些标准的提出都与生产方式的变化息息相关。

第二,社会、宗教及政治因素。在强有力的意识形态的影响下,设计批评的标准必然会带有明显的宗教或政治色彩。尤其是在一些特殊的历史时期,设计批评的标准可能与设计形式语言的自身发展逻辑发生背离。这主要是因为设计与艺术一样,都可能成为某种必须加以控制的宣传工具,否则会影响人们在特殊时期的物质与精神状态。普列汉诺夫从美学的角度出发,提出了他关于真理的阶级相对主义的观点。普列汉诺夫说,在一个阶级看来是黑色的东西,在另一个阶级看来就是白色的;被一个阶级认作是真理的,则只能被另一个阶级认作是谬误。于是他便下结论说,在阶级社会里所有的真理都是相对的,不可能存在绝对的真理,而艺术"是真理的表现。真理应当被全人类所认识,但是只要还有阶级存在,它就应该是相对的,而我们的审美见解,就是在相对的(阶级)观念的斗争中发展着的"[117]。

图4.44　在某个时期,酒店的门面(作者摄)设计会相互模仿、竞相攀比,不约而同的呈现为某种所谓"风格",这常常是某种特殊时期行业内批评标准的体现。

图4.45 1959年,在莫斯科举行的美国国家博览会上,尼克松与赫鲁晓夫之间进行了一场著名的厨房辩论。虽然这场辩论的主要内容是指向双方的核竞赛,但从中能看到意识形态对日常生活用品批评的巨大影响。

正是这个原因形成了不同意识形态国家对设计的不同批评标准。1959年7月在莫斯科举行的美国国家博览会(American National Exhibition)上,时任美国副总统的理查德·尼克松和前苏联部长会议主席尼基塔·赫鲁晓夫之间进行了一场著名的厨房辩论(图4.45)。赫鲁晓夫一再宣称苏联人民关心的是物品的实用性,而不是那些奢侈豪华的东西。值得深思的是,这场关于东西方意识形态的辩论是从厨房开始的。这充分说明了设计在意识形态结构中的重要的同时又是敏感的地位。

第三,审美因素。设计批评的标准与审美方式之间关系密切。但对审美方式的考察却需要紧随时代发展的脚步而与时俱进,因为并不存在永远不变的审美方式。普列汉诺夫坚决反对美学的"绝对"价值,他认为除了特别的或者相对的而外,没有哪位批评家会被人们视为是科学的。他把艺术作品看成是"由人类的社会关系所派生的现象和事实",既然社会发展的条件是相对的,那么"对创造性产品的态度"也就应该是相对的。对不同时期的艺术,没有理由要用同一尺度去衡量,因为每一时代自有其标准,而批评家也有他自身的特殊准则。[118]

第四,创新因素。无论是技术的创新还是设计形式的创新,新鲜的、原创的设计总是给人留下深刻的印象。当代中国设计给世界留下的消极印象要在很大程度上归结为急功近利的厂家为了迅速获得利益或节省成本而采取的设计模仿、抄袭策略。从产品名称的"傍名牌"到真假难辩的细节设计,这些产品在给国人带来较高性价比的同时,却失去了世界的尊重。因此无论在功能与外观上表现如何,这样的设计都不可能获得严肃的优等评价。

此外,折衷主义与复古主义设计风格在设计批评史上屡遭非议也是因为它们在设计方面缺乏创造力。俄国建筑批评家金兹堡就曾提出了一个评断风格价值大小的方法,他说:"根据它们所含的有利于新生的质素的多少,这是创造新事物的潜力"。他认为这个标准比作品的"完美度"更有本质的意义。因而他断定:"这就是为什么折衷主义不论它的代表作有多么辉煌,都不能使艺术丰富。"[119]

[注释]

[1] [英]休谟：《人性论》下册，关文运 译，北京：商务印书馆，1980年版，第505页。
[2] [英]罗素：《西方哲学史》下卷，北京：商务印书馆，1981年版，第395页。
[3] 孙伟平：《事实与价值：休谟问题及其解决尝试》，北京：中国社会科学出版社，2000年版，第4页。
[4] [德]李凯尔特：《文化科学和自然科学》，北京：商务印书馆，1996年版，第21页。
[5] 王元骧：《文学原理》，桂林：广西师范大学出版社，2002年版，第7页。
[6] 赫伯特·西蒙：《设计科学：创造人造物的学问》，选自《非物质社会》，[法]马克·第亚尼 编著，滕守尧 译，四川人民出版社，1998年版，第106页。
[7] 同上，第110页。
[8] 参见司马云杰：《文化价值论：关于文化建构价值意识的学说》，西安：陕西人民出版社，2003年版，第58页。
[9] 孙伟平：《事实与价值：休谟问题及其解决尝试》，北京：中国社会科学出版社，2000年版，第21页。
[10] [德]奥特弗利德·赫费：《作为现代化之代价的道德：应用伦理学前沿问题研究》，邓安庆、朱更生 译，上海：上海译文出版社，2005年版，第10页。
[11] [美]麦金太尔：《德行之后》，龚群、戴扬毅 等译，北京：中国社会科学出版社，1995年版，第100、110页。
[12] [美]培里：《价值和评价》，北京：中国人民大学出版社，1989年版，第175页。
[13] 毛崇杰：《颠覆与重建：后批评中的价值体系》，北京：社会科学文献出版社，2002年版，第82页。
[14] [德]阿尔布莱希特·维尔默：《论现代和后现代的辩证法——遵循阿多诺的理性批判》，钦文 译，北京：商务印书馆，2003年版，第146页。
[15] Herbert Read. *Art and Industry: the Principles of Industrial Design*. London: Faber and Faber Limited, 1934, pp.167-173.
[16] Eastlake. *Hints on Household Taste*, 1868. reprint ed., New York: Dover Publication, 1969, p.46; 转引自 Brent C. Brolin. *Flight of Fancy: The Banishment and Return of Ornament*. New York: St. Martin's Press, 1985, p.147.
[17] 《考工记·梓人为筍簴》中记载："天下之大兽五：脂者、膏者、裸者、羽者、鳞者。宗庙之事，脂者、膏者以为牲。裸者、羽者、鳞者以为筍簴。"在这里，工匠并不是简单地为钟和磬做一个架子，而是巧妙地把整个器具作为一个统一的形象来进行设计。在乐器的下面用虎豹等猛兽而不用牛羊等家禽来进行装饰，有利于声音感染力与形象感染力的结合。因为"这样一方面木雕的虎豹显得更有生气，而鼓声也形象化了，格外有情味，整个艺术品的感动力量就增加了一倍。在这里艺术家创造的是'实'，引起我们的想象是'虚'，由形象产生的意象境界就是虚实的结合……"参见宗白华：《美学散步》，上海：上海人民出版社，1981年版，第32页。
[18] A.E.U.Lilley and W. Midgley. *Studies in Plant Form and Design*. New York: Charles Scribner-s Sons, 1896, p.3.
[19] John Ruskin. *The Seven Lamps of Architecture*. the Seventh Edition, London: the Ballantyne Press, 1898, p.216.
[20] Ibid, pp.219-220.
[21] Karsten Harries. *The Broken Frame: Three Lectures*. Washington, D.C: The Catholic Uni-

[22] Herbert Read. *Art and Industry*: *the Principles of Industrial Design*. London: Faber and Faber Limited, 1934, p.35.

[23] Ibid, p.164.

[24]《建筑中的装饰》(1892). 选自《工程学杂志3》(The Engineering Magazine 3.1892年8月); 参见 Edited by Robert Twombly. *Louis Sullivan*: *The Public Papers*. Chicago: The University of Chicago Press, 1988, p.82.

[25] Ibid, p.83.

[26] Ibid.

[27] Herbert Read. *Art and Industry*: *the Principles of Industrial Design*. London: Faber and Faber Limited, 1934, p.173.

[28] 唐军:《追问百年:西方景观建筑学的价值批判》,南京:东南大学出版社,2004年版,第167页。

[29] Brent C. Brolin. *Flight of Fancy*: *the Banishment and Return of Ornament*. New York: St. Martin's Press, 1985, p.5.

[30] Ibid, p.112.

[31] John Ruskin. *The Seven Lamps of Architecture*. the Seventh Edition, London: the Ballantyne Press, 1898, p.222.

[32] Ibid.

[33] Ibid, p.42.

[34] Richard Redgrave. *Manual of Design*. London: Chapman and Hall, 1890, p.45.

[35] John Ruskin. *The Seven Lamps of Architecture*. the Seventh Edition, London: the Ballantyne Press, 1898, p.223.

[36] Ibid, p.62.

[37] Pugin.True Principles; 转引自 Brent C. Brolin. *Flight of Fancy*: *the Banishment and Return of Ornament*. New York: St. Martin-s Press, 1985, p.113.

[38] Pugin. Contrasts; 转引自 Brent C. Brolin. *Flight of Fancy*: *the Banishment and Return of Ornament*. New York: St. Martin-s Press, 1985, pp.113-115.

[39] 例如拉斯金在《建筑的七盏明灯》中说道:"没有限制:这是建筑师在谈论过度装饰时最爱说的一句话。好的装饰永远也不会过度,坏的装饰则总是过度的。" John Ruskin. *The Seven Lamps of Architecture*. the Seventh Edition.London: the Ballantyne Press, 1898, p.48.

[40] David Brett. *Rethinking Decoration*: *Pleasure and Ideology in the Visual Arts*. Cambridge: Cambridge University Press, 2005, p.238.

[41] Carl Schorske. *Fin-de-siècle Vienna*: *Politics and Culture*. New York: Vintage, 1981, p.257.

[42] 霍夫曼斯塔尔(Hugo von Hofmannsthal),奥地利诗人及剧作家,维也纳新浪漫主义文学运动的领导者,作品有《蔷薇骑士》等。

[43] Karsten Harries. *The Broken Frame*: *Three Lectures*. Washington, D.C: The Catholic University of America Press, 1989, p.33.

[44] 波将金(Potemkin, Grigory Aleksandrovich, 1739—1791)是俄国叶卡捷琳娜女皇二世时的大将和宠臣。1787年,女皇要沿第聂伯河巡视。由于路途两侧的村子贫困肮脏,波将金下令用大片的墙粉饰成鳞次栉比的房舍轮廓,前景中则安排农奴扮演成农人来营造歌舞升平的景象。后来人们常把这种为欺骗上司和公众舆论而弄虚作假的"样板"称为"波将金村"。

[45] Claude Cernuschi. *Recasting Kokoschka*: *Ethics and Aesthetics*, *Epistemology and Politics in fin-de-siècle Vienna*. Danvers: Rosemont Publishing & Printing Corp, 2002, p.17.

[46] Pauline M. H. Mazumdar. *Species and Specificity*: *an Interpretation of the History of Immunology*. Cambridge: Cambridge University Press, 1995, p.173.

[47] Ibid.

[48] Leslie Topp. *Architecture and Truth in Fin-de-siècle Vienna*. Cambridge: Cambridge University Press, 2004, p.2.

[49] Ibid.

[50] 德国建筑批评家Karl Scheffler, 写于1911年。Panayotis Tournikiotis. *Adolf Loos*. New York: Princeton Architectural Press, 1994, p.10.

[51] Panayotis Tournikiotis. *Adolf Loos*. New York: Princeton Architectural Press, 1994, p.9.

[52] Ibid.

[53] Leslie Topp. *Architecture and Truth in Fin-de-siècle Vienna*. Cambridge: Cambridge University Press, 2004, p.170.

[54] Ibid, p.3.

[55] Ibid, p.132.

[56] Ibid, p.154.

[57] 该图表参见Panayotis Tournikiotis所著《阿道夫·卢斯》一书图115。Panayotis Tournikiotis. *Adolf Loos*. New York: Princeton Architectural Press, 1994, p.126.

[58] Kent Bloomer. *The Nature of Ornament*: *Rhythm and Metamorphosis in Architecture*. New York: Norton & Company, Inc., 2000, pp.206-208.

[59] Brent C. Brolin. *Flight of Fancy*: *the Banishment and Return of Ornament*. New York: St. Martin-s Press, 1985, p.141.

[60] [德]马克思·舍勒:《伦理学中的形式主义与质料的价值伦理学》, 倪梁康 译, 北京: 三联书店, 2004年版, 第102-103页。

[61] Leslie Topp. *Architecture and Truth in Fin-de-siècle Vienna*. Cambridge: Cambridge University Press, 2004, p.169.

[62] Otl Aicher. *The World as Design*. Berlin: Ernst & Sohn, 1994, p.143.

[63] [德]赫伯特·林丁格尔:《乌尔姆设计——造物之道(乌尔姆设计学院1953-1968)》, 王敏 译, 北京: 中国建筑工业出版社, 2011年版, 第72-73页。

[64] Walter Crane. *The Claims of Decorative Art*. London: Lawrence and Bullen, 1892, p.2.

[65] [英]艾伦·科洪:《建筑评论——现代建筑与历史嬗变》, 刘托 译, 北京: 中国水利水电出版社, 2005年版, 第86页。

[66] 同上。

[67] [德]阿尔布莱希特·维尔默:《论现代和后现代的辩证法——遵循阿多诺的理性批判》, 钦文 译, 北京: 商务印书馆, 2003年版, 第126页。

[68] 同上。

[69] 同上。

[70] 同上。

[71] [德]阿尔布莱希特·维尔默:《论现代和后现代的辩证法——遵循阿多诺的理性批判》, 钦文 译, 北京: 商务印书馆, 2003年版, 第137页。

[72] 同上。

[73] 李江凌:《价值与兴趣: 培里价值本质论研究》, 北京: 中国社会科学出版社, 2004年版, 第31页。

[74][日]作田启一:《价值社会学》,宋金文、边静 译,北京:商务印书馆,2004年版,第4页。
[75]参见田宗介《价值意识的理论》,弘文堂,1966年。田宗介认为价值与价值意识在理论上同时成立,并不存在先后关系。转引自[日]作田启一:《价值社会学》,宋金文、边静 译,北京:商务印书馆,2004年版,第4页。
[76][日]作田启一:《价值社会学》,宋金文、边静 译,北京:商务印书馆,2004年版,第4页。
[77]顾城:《顾城哲思录》,重庆:重庆出版社,2015年版,第92页。
[78][美]维克多·帕帕奈克:《为真实的世界设计》,周博 译,北京:中信出版社,2013年版,第93-94页。
[79][美]尼古拉斯·福克斯·韦伯:《包豪斯团队:六位现代主义大师》,郑炘、徐晓燕、沈颖 译,北京:机械工业出版社,2013年版,第117页。
[80]同上。
[81][德]马克思·舍勒:《伦理学中的形式主义与质料的价值伦理学》,倪梁康 译,北京:三联书店,2004年版,第105页。
[82]同上,第108至109页。
[83]陈汉民:《求变、求新、求实、求美:经济改革中商业美术的发展之路》,《装饰》,1990年第1期,第6页。
[84][德]马克思·舍勒:《伦理学中的形式主义与质料的价值伦理学》,倪梁康 译,北京:三联书店,2004年版,第105页。
[85]同上。
[86]同上。
[87][英]乔治·克劳德:《自由主义与价值多元论》,应奇等 译,南京:江苏人民出版社,2006年版,第8页。
[88][德]马克思·舍勒:《伦理学中的形式主义与质料的价值伦理学》,倪梁康 译,北京:三联书店,2004年版,114。
[89]参见黄凯锋:《价值论及其部类研究》,上海:学林出版社,2005年版,第18页。
[90] Patrick W. Jordan. *Designing Pleasurable Products*: *an Introduction to the New Human Factors*.London: Taylor and Francis,2000,p.3.
[91]在价值中有这样一些价值,它们不依赖于所有其他价值而保持着它们的价值特征,还有这样一些价值,在他们的本质中包含着一种与其他价值的现象的(直观感受的)相关性,没有其他价值,它们便不再是"价值"。前者可称之为"自身价值",后者称之为"后继价值"。[德]马克思·舍勒:《伦理学中的形式主义与质料的价值伦理学》,倪梁康 译,北京:三联书店,2004年版,第125页。
[92]如马克思·舍勒认为"所有时代的生活智慧都教导人们,偏好持续的善业甚于易逝的、变换的善业"。这种不参于时间变换的"至善"是否真的存在?"流星"与"昙花一现"的价值如何来进行评价?设计中的时尚呢?它恰恰因为短暂而具有特殊的价值。
[93][英]狄更斯:《艰难时世》,全增嘏、胡文淑 译,上海:上海译文出版社,1978年版,第9页。
[94]同上。
[95][美]大卫·瑞兹曼:《现代设计史》,[澳]王栩宁 等译,北京:中国人民大学出版社,2007年版,第50-51页。
[96][德]马克思·舍勒:《伦理学中的形式主义与质料的价值伦理学》,倪梁康 译,北京:三联书店,2004年版,第57页。
[97]同上,第57页。
[98]同上。

[99] [英]以赛亚·伯林:《自由论》,胡传胜 译,南京:译林出版社,2003年版,第245页。
[100] [美]理查德·桑内特:《匠人》,李继宏 译,上海:上海译文出版社,2015年版,168页。
[101] [英]乔治·克劳德:《自由主义与价值多元论》,应奇 等译,南京:江苏人民出版社,2006年版,第70页。
[102] 同上。
[103] 黄凯锋:《价值论及其部类研究》,上海:学林出版社,2005年版,第14页。
[104] 同上,第17页。
[105] 同上。
[106] [英]齐格蒙特·鲍曼:《后现代伦理学》,张成岗 译,南京:江苏人民出版社,2003年版,第70页。
[107] 同上。
[108] *Ornament and Crime*, 1908//Adolf Loos.*Ornament and Crime: Selected Essays*.Riverside: Ariadne Press, 1998, p.167.
[109] [英]乔治·克劳德:《自由主义与价值多元论》,应奇 等译,南京:江苏人民出版社,2006年版,第71至72页。
[110] 同上。
[111] 转引自唐军:《追问百年:西方景观建筑学的价值批判》,南京:东南大学出版社,2004年版,第169页。
[112] [德]埃德蒙德·胡塞尔:《伦理学与价值论的基本问题》,艾四林、安仕侗 译,北京:中国城市出版社,2002年版,第119页。
[113] 同上,第120页。
[114] 黄凯锋:《价值论及其部类研究》,上海:学林出版社,2005年版,第27页。
[115] Edited by Marty Lee. *The Consumer Society Reader*. Malden: Blackwell Publishing Ltd., 2000, p.127.
[116] 中央美术学院史论部编译:《设计真言》,南京:江苏美术出版社,2010年版,第54到55页。
[117] [英]彼德·福勒:《艺术与精神分析》,段炼 译,成都:四川美术出版社,1988年版,第93页。
[118] 同上。
[119] [俄]金兹堡:《风格与时代》,陈志华 译,西安:陕西师范大学出版社,2004年版,第168页

第五篇 设计批评的类型

引言

根据设计批评针对的对象不同,设计批评的类型可以分为社会学批评模式、作者批评模式、文本批评模式与读者批评模式。社会学批评模式讨论设计与社会之间的关系,作者批评模式研究设计师,文本批评模式研究设计作品,而读者批评模式则研究用户对设计作品的接受。在目标与对象不同的情况下,不同的艺术及设计批评流派都表现出了不同的特征。虽然从理论的角度来看,每种批评的类型及其衍生的相关批评流派都有自身的缺陷,但批评的特点恰恰在于立场鲜明、观点突出,因此每种批评类型都曾在设计历史的不同阶段发挥过重要的批评作用。

在对文学批评流派的分类中,有这样一种观点,就是把文学批评的视野分为着重于文本与语言/结构关系的,以形式主义、结构主义、原型批评等形成的语言—科学批评视野;着重于文本与作者关系的,以弗洛伊德、拉康的建立在精神分析基础上的批评理论,以及巴赫金的建立在"超语言学"基础上的对话和复调理论等形成的心理学—人本主义批评视野;

着重于文本与读者关系的,以现象学、阐释学、接受理论等形成的阐释学——读者反应批评视野;着重于文本与世界关系的,以西方马克思主义、新历史主义、后殖民主义、女性主义等形成的历史——文化批评视野。[1] 这种批评理论的分类是以批评对象、批评者之间的关系为依据的,这样的视野分类所引发的批评类型差别同样对设计批评带有启发性。

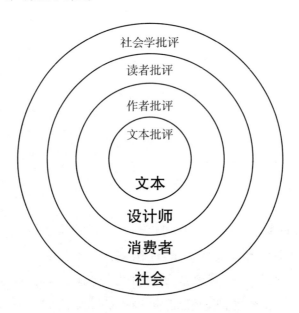

从上图能够看出,文本批评对设计作品本身的研究更加充分,更为关注设计自身的形式语言,但缺点显然是批评的视角比较狭窄,只关注自身因而在理论上带有某种封闭性,比较回避与设计作品之外的其他影响因素。作者批评与文本本身较为接近,因而在这个意义上,研究设计师就等于研究文本,评价设计作品也离不开对设计师的追问。读者批评是消费者对设计作品及设计师的共同反映,这种相对而言不受重视的批评类型在实际上影响着消费的进程。而社会学批评则明显距离文本即设计作品最远,社会学批评很少对设计作品的具体形式或功能进行讨论,而是把作品与社会之间的关系进行剖析,从而去发现设计发展与宏观社会因素之间虽然隐秘但却重要的联系。因此,虽然设计师普遍并不重视社会学批评,但这种批评类型却使设计的意义从日常的琐碎物品中被归纳为某种整体价值,从而为人类思想的发展提供营养。

第一章 社会学批评类型

社会学批评考虑的是文本的社会存在方式，其目的是确定在生产和消费的社会中，文化在设计作品中占据的位置。社会学批评也可称作意识形态批评，它是一种导向性批评，导向性批评用严格的分析代替直观判断，论述制约形态的总体关联域。

在设计与社会生活发生的密切关系中，很多联系已经远远超出了普通的功能与形式讨论。设计与宗教、政治等各种意识形态之间必然存在着千丝万缕的关系，而各种设计评价也会受到意识形态的制约。"很多先锋艺术家、设计师和建筑师在物质文化领域里看到了将现代性注入先前的保守社会，以及将设计定义为有能力改变事物的一种意识形态活动形式的机会。"[2]但是在这个过程中，设计师常常并没有意识到他们的创造性活动最终会带来什么样的社会影响。正因为如此，社会学批评通常并不出自设计师之手，而是反映了不同社会阶层对设计的要求。他们的观点与设计师之间会产生较大分歧。这种分歧一方面体现了观点的差异，另一方面也体现了不同利益团体的需求差异。

美国耶鲁大学建筑与城市规划教授多洛雷丝·海登（Dolores Hayden）在其撰写的《公共场所的力量：作为民俗史的城市景观》（*The Power of Place: Urban Landscape as Public History*, 1996）中以30年前的一场著名争论开始论述。这场讨论发生在纽约的一位社会学家和一位建筑批评家之间。社会学家认为，纽约市城市保护委员会的规划只保护了精英建筑师为富人所盖的建筑，却没有保护代表了民间文化的大多数普通建筑（图5.1）。而建筑批评家则支持纽约市城市保护委员会的规划方案，认为保护为富人所盖的建筑也是在保护城市文明，同时也是在保护民间文化本身。

多洛雷丝·海登认为，社会学家与建筑批评家之间由于对建筑的理解不同所以根本没法进行交流。社会学家所讲的"建筑"是指城市的整体建筑环境，而建筑批评家所讲的"建筑"则是指由精英建筑师按美学原则设计的重要单体建筑。社会学家对普通百姓使用的建筑物如公众澡堂与寻常街巷都非常关注，从社会学的角度出发，这些建筑与街道都非常富有人情味，并且保持

图5.1 在对老街老巷的态度上，设计师与社会学家的态度完全不同。一些在设计师眼中并无历史价值的居住区域可能在社会学家的眼中非常具有保护的意义。

了普通人群之间的社会关系与城市的历史记忆。而一些建筑师与建筑批评家则注重去保护经典建筑的文化与美学特征,对社会学家关注的内容很难产生共鸣。

这样的争论在很多时候尤其是当下中国一直都在继续。社会学家或者一些文化学者、艺术家所关注的城市历史记忆并非是杞人忧天。实际上90年代以来,美国城市更新运动带来了许多新问题,不仅导致了许多大城市历史街区的消失,更导致美国人正在失去重要的公共记忆。而在中国更加快速的城市更新的步伐之下,成片的历史街区正在消失。在老城区,大量原住民被迁出,被财富新贵的住宅与商业建筑所取代,高楼大厦见缝插针地出现在每个城市。而建筑师却嘲笑其他的批评者不懂专业,影响城市的快速发展。也许这些批评家的观点确有螳臂挡车的无奈,但不管在什么时候设计都不仅仅是设计师的事情,而是整个社会的共同责任。

多洛雷丝·海登也认为设计批评不仅仅是一个单纯美学的问题,而是与种族、性别和阶层相关的问题。因此,在对设计作品进行评判时,必须考虑到各种不同意识形态对设计批评的影响。根据影响设计批评的意识形态的差异性,可以把社会学批评类型分为政治批评、伦理道德批评与社会历史批评。

第一节 政治批评

毛泽东在《在延安文艺座谈会上的讲话》(图5.2)中曾说:"文艺批评有两个标准,一个是政治标准,一个是艺术标准。"[3]这是对文艺批评中政治影响的一种强调,在这种批评标准指导下也会产生具有政治觉悟的批评类型,即政治批评。

设计的政治批评模式是社会批评类型的重要体现。政治批评模式以较为明确的政治功利为批评目的,以设计的民族和阶级内容为批评标准,采用政治鼓动和宣传教育的批评方式。政治批评模式往往在战争和国际国内政治形势大动荡这样的特殊历史时期发挥自身的效用,但其忽略批评特性和设计特性的做法,有可能会给设计发展留下特殊的创痕。

设计的政治批评模式在处理设计作品的内容与形式,主题思想与艺术手法的时候,往往会对其进行较为机械的区分,并且常常以前者统辖后者,并承认和接受乃至自觉运用"文艺为政治服务"或者"政治标准第一、艺术标准第二"之类的批评标准。因此,在政治批评模式中,不存在纯粹的艺术、"为艺术而艺术"的艺术。关于这一点,《在延安文艺座谈会上的讲话》一文说得

图5.2 《在延安文艺座谈会上的讲话》(1943年版,华东新华书店印行)

非常清楚：

> 在现在世界上，一切文化或文学艺术都是属于一定的阶级，属于一定的政治路线的。为艺术的艺术，超阶级的艺术，和政治并行或互相独立的艺术，实际上是不存在的。无产阶级的文学艺术是无产阶级整个革命事业的一部分，如同列宁所说，是整个革命机器中的"齿轮和螺丝钉"。……我们不赞成把文艺的重要性过分强调到错误的程度，但也不赞成把文艺的重要性估计不足。文艺是从属于政治的，但又反转来给予伟大的影响于政治。革命文艺是整个革命事业的一部分，是齿轮和螺丝钉，和别的更重要的部分比较起来，自然有轻重缓急第一第二之分，但它是对于整个机器不可缺少的齿轮和螺丝钉，对于整个革命事业不可缺少的一部分。[4]

政治批评在一些特殊的历史时期往往会变得不可或缺。尤其是在一些国家动荡甚至遭到外敌入侵的生死存亡时刻，文艺中的政治批评成为政治斗争的某种"配套工程"而摇身一变，成为所有批评类型中的核心部分而发生着特殊作用。因此，这种批评模式常常作用于一些特殊的历史时期，比如二战时期的德国以及斯大林时期的苏联。

【意志的胜利】

希特勒一直非常关注通过艺术与设计来提高个人的权威以及日耳曼民族的力量与优越感（图5.3）。曾经拍摄《意志的胜利》的导演莱妮·里芬斯塔尔曾经这样说过："元首认识到了电影的重要性。电影具有当代事件的纪录者和说明者的作用，世界上有哪个国家把它看得如此深远？"在这种政治批评的鼓舞下，里芬斯塔尔用电影艺术彰显着纳粹的集权主义精神以及在这个过程中体现出来的精神纯粹性。即便是她在二战之后拍摄的非洲纪录片，也被认为"让人联想起一些纳粹意识形态更大的主题，即清洁的与含有杂质的、不受腐蚀的与被沾污的、灵与肉的、快乐的与苛刻的之间的对照"[5]。

在1938年的"德国建筑和手工艺展览会"的开幕式上，希特勒阐述了他的建筑美学信条："每一个伟大的时代都企图通过她的建筑物来表达她所确立的价值观。在伟大的时代，人民在内心所经历的东西，也一定会通过外在的东西把这个伟大的时代表述出来。她的语言比人说出的随风即逝的话语更有说服力：这便是石头的语言！"[6]

在希特勒眼中，宏伟的建筑绝不是某个建筑师的作品，而体

图5.3 上图为爱娃·布劳恩与希特勒的"御用"建筑师艾伯特·施佩尔（右）。曾经试图考取维也纳美术学院的希特勒深知艺术在精神领域的巨大作用。下图为电影《请求一致》，通过战争英雄的爱情故事来鼓舞战争的士气。

图 5.4 希特勒时期的艺术作品追求对德意志民族优越性的表现，力求通过艺术创作来提高全民族的团结程度。1938年，汉斯·布雷克尔的雕塑作品《坚定的矿工》表现了一位史瓦辛格式的矿工，他随时可以参加战争。

图 5.5 崇尚新古典主义的纳粹政权对现代主义设计虎视眈眈。图为格罗皮乌斯（右）与布鲁尔，他们都离开了包豪斯去美国任教。而包豪斯设计学院在密斯·凡·德·罗的苦苦支撑下最后也不得不解散。

现了日耳曼民族新的精神风貌，体现了德意志的奋斗决心、意志和信仰（图5.4）。因此，希特勒时代的建筑与设计体现了明显的英雄主义与复古主义，崇尚古典建筑风格，特别是崇拜古希腊的柱式和柱廊，认为这种建筑最能体现德意志精神，而对包豪斯的现代设计风格不屑一顾。在这种强有力的批评意志之下，当时的许多设计都带有浓厚纳粹意识形态，德国的雄鹰与纳粹的标志成为这种意识形态的生动反映。

而对那些不能反映这些意识形态的艺术作品，希特勒与政府当局不仅大加嘲讽，而且千方百计地进行各种控制。纳粹为了证明不符合其意志的艺术作品是"退化的艺术"，为了彰显纳粹之前政权的文化堕落，他们将一些现代主义的油画与雕塑挑选出来进行展出，将保罗·克利等抽象艺术家的作品形容为精神病病人的作品，是"对自然的病态观点"。一个参观完"退化的艺术"展览的人说"创作者应该被绑在他们作品的傍边，这样每个德国人都能往他们脸上吐一口痰"[7]。

这样带有明显政治批评意识的制度与社会舆论给德国的艺术与设计带来了极大影响。一方面大批艺术家与设计师放弃了自己的设计理想，德国设计师奥托·艾舍认为西方的独立的先锋设计师在第三帝国的统治下土崩瓦解，德国版式设计师塔希萧尔特就曾经拜倒在新古典主义的圣坛之下。[8]另一方面又造成了大量的人才流失。20世纪30年代，纽约大学美术学院院长沃尔特·库克曾宣称："希特勒是我最好的朋友。他摇树，我拾苹果"[9]。这其中最大的设计破坏结果就是包豪斯设计学院的关闭（图5.5）。

由于希特勒对新古典主义艺术和建筑的青睐以及包豪斯设计学院最终的悲惨命运，纳粹很容易给人留下现代主义"杀手"的印象。然而，现代主义设计在当时并不是一个被普遍接受的设计运动，它本身就面临着传统派的敌意和竞争。设计史学家约翰·赫斯科特认为"纳粹并不是彻头彻尾地反对现代设计的，他们只是很单纯地为自己的政治目的挑选合适的表达形式而已"[10]。这恰恰是政治批评的一大特点，即所有的批评指向均受到政治目标的控制，而不存在绝对的、指定性的政治风格。是意识形态判决了设计风格的指向性，而设计风格本身并不承担意识形态的特征。例如苏联曾经支持过以构成主义为代表的现代派设计，但最终又将这种风格"驱逐出境"。

【结婚蛋糕风格】

同样，斯大林所喜好的浮夸的、装饰的和不经济的新古典主义建筑被批评为"结婚蛋糕风格"。这种基于政治意识形态的

设计高压导致苏联设计先锋派的解体。曾经影响整个欧洲的构成主义艺术在苏联销声匿迹，直到近年才被本国重新重视。而当时的一批先锋派艺术家与设计师如马列维奇、梅尔尼柯夫、里西茨基（Lissitzky，1890—1956）、罗德琴科等人要么被流放，要么就流亡海外。

　　М.П.查宾柯在《论苏联建筑的现实主义基础》中这样来批判构成主义的理论家金兹堡：他首先批判金兹堡的"非思想性"，认为："世界建筑中的构成主义，在其一切思想意义上都是直接由帝国主义时期衰颓的资本主义文化内容而产生的。阉割建筑的思想艺术内容，企图用无思想性的毒药来毒害劳动人民的意识，防止社会觉悟的提高，归根结蒂，也就是防止解放斗争的高涨。"[11]然后，他批判金兹堡反对复古主义和折衷主义，批判他对文化遗产的"虚无主义"，进而认为他是"反民族、反人民"的。其次，抓住金兹堡的"机器美学"，批判他的"技术拜物教"。查宾柯说："这种机器美学，完全适合于资本家统治阶级的要求，因为这种美学能够为产生这种被崇拜的机器的资本主义制度的威力辩护。这种艺术必不可免地要成为灭绝人性的东西，冷酷无情的反人民的东西。"[12]可见，苏联国内对构成主义设计的批判基本上都建立在阶级意识形态的基础上，动辄就扣上一顶反动的大帽，在特殊的历史时期基本上让人有口难辩（图5.6）。

图5.6　塔特林设计的第三国际纪念碑与机械翼（下）模型充满了机械美感。

【消失的葵花籽】

　　上大学时，南艺的保彬教授曾经给我们上过"装饰绘画"的课。还记得保老师说过他年轻时为南京长江大桥设计图案的故事。他在引桥栏杆的图案中采用了镂空的向日葵浮雕方案，用来象征全国人民团结一致向太阳。但是，这个方案却引来了一次他意想不到的批评。多年以后，保老师在接受记者采访时，详细地描述过这个事件的前前后后：

　　画完后，给军代表看。军代表表示看不懂，要求放大。放大，相当不容易，麦穗一个个要画一样大小，向日葵的每个瓣都要一样大，时间紧，任务重，什么时候安装、什么时候浇筑，都是一环扣一环，于是他找了学生蒲炯、下关的洪炜帮忙一起放大。放大之后，军代表仍然表示不行，没画葵花籽，怎么能叫向葵！可把他急的……

　　万般无奈，保彬找了彭冲，当时大桥建设委员会的主要负责人之一。彭冲一看说蛮好，一虚一实，工农兵是实的，向日葵虚一些好。但又有人质疑叶子是方的，不行，哪有方叶子。彭冲于

是让保彬改成圆的。保彬妥协了,把四角的叶子都改成了圆的。但即便到了今天,他仍然遗憾:圆叶子看上去有点别扭,也使整个画面少了平衡感。[13]

空心葵花籽、方叶子的设计具有一定程度的审美抽象性,大概就属于"阳春白雪"吧;而在与"下里巴人"的互动中,"阳春白雪"必然要妥协的,这是那个时代的政治需要。这种从阶级意识形态出发而对艺术与设计进行的批评,在一定程度上也曾经影响了国内在建国初期的设计发展与文物保护。比如清华大学建筑系的教授们就曾被批判为在教学过程中存在着资产阶级形式主义的建筑思想,以梁思成为代表的大部分教师被认为片面强调"建筑即艺术",因而在进行专业教学的过程中,贯穿着唯美主义、复古主义和形式主义的建筑思想。当这样的批评不是来自学术界,而是来自政治领域的时候,它必然会在现实中影响中国的设计面貌。建国初期对北京城墙去留的争论与批评就反映了政治批评与专业的设计批评之间的矛盾,而这种矛盾以政治批评的胜利告终。

建国初期,梁思成与陈占祥希望将新的中央行政中心建设在远离老城的新城区。把新市区移到复兴门外,将长安街西端延伸到公主坟,以西郊三里河作为新的行政中心,这就是"梁陈方案"。这样的设计方案完全出于对老城进行保护的目的,希望能从整体上保护北京古城的规划格局与主要建筑。这种对老城的强调和定位与建国后的领导阶层发生了分歧,1953年的《改建与扩建北京市规划草案》中是这样来评价北京古城的:"北京古城完全是服务于封建统治者的意旨的。它的重要建筑物是皇宫和寺庙,而以皇宫为中心,外边加上一层层的城墙,这充分表现了封建帝王唯我独尊和维护封建统治、防御农民'造反'的思想"。北京市的领导吴晗也批评梁思成,认为"您是老保守,将来北京城到处建起高楼大厦,您这些牌坊、宫门在高楼下岂不都成了鸡笼、鸟舍,有什么文物鉴赏价值可言!"

在这种政治批评之下,在设计师眼中非常有价值的街道格局、城墙城门都变得一钱不值,甚至变成了思想反动落后的代表。双方的批评完全不在同一个层面、同一维度中进行,因而不可能产生共识。1952,北京外城全部被拆除,内城拆了一半。1958年,内城也基本被拆除,并且这股拆城墙的风波被延伸到全国(图5.7)。

图5.7 上图为清乾隆京城全图,在梁思成的眼中,这种保存完整的京城格局是最值得保护的历史遗产,并能形成真正的"古都风貌"。但是在百废待兴的建国初期,当城市的发展与文物保护之间形成矛盾的时候,政治意识形态必然会左右最终的结果。(下图为最终被拆除的"元大都和义门瓮城"与"永定门城门与箭楼"。)

第二节　民族主义批评

> 将有形物件建构理解为具有某种特性的"物体"的思路并不被认为是有问题的。事物就是原本应该有的样子。很少有人会想到有形物体可以从多种不同的方式来理解,这些不同的含义又都来自物件本身,并且这些含义还能按照需要来进行操纵调整。
>
> ——罗兰·巴特《图像、音乐、文本》(1977)[14]

民族主义批评模式一直都存在于设计批评中,但会在民族矛盾被激化的特殊历史时期更加受到人们的关注。例如在对外战争时期、在民族产业受到外国的企业与资本严重威胁的时期、在民族品牌希望获得提升的时期,民族主义都会对设计批评产生重大影响。

【中国人吸中国烟】

中国三四十年代的一些文艺批评就包含着浓厚的政治与民族色彩。当时中国的企业在外国企业的挤压下步履维艰。一方面为了抵抗外国企业的强势竞争,中国企业为了谋求生存而发动了抵制外货,爱用国货的运动;另一方面,民间也自发地希望通过消费的选择来为爱国主义出一份力量。

1940年1月8日署名张镇山的作者在《申报》中写到:"衣的方面:我们要下十二分的坚定心与自主力,来实行'旧衣与土布运动',别再'打肿脸充胖子'。假定今年的纱花的囤积居奇如往昔,尺丝寸缕非常昂贵,我们就要摈弃外观上空虚的良好评赏,决然地把旧衣当新衣穿,自己已抛弃的也好,买自旧衣摊的也好,不必顾忌到一般社会'只重衣衫不重人'的畸形观念,只要求其适体经济。万一要做新的,就采用纯粹的土布。尤其是今年——从元旦起推行经济抗战运动——更要注意身上穿的都是国货。"[15] 当时许多听起来非常老套的广告语在今天仍然十分流行,比如南洋兄弟烟草公司的"中国人应吸中国香烟"[16](图5.8)等等。

图5.8　上图为1935年8月8日《申报》刊登的南洋兄弟烟草公司的"爱国吸烟者"广告;下图为1931年11月《机联会刊》第46期封面的"爱国胶鞋"广告。在上图中,有一句在今天听起来仍旧非常耳熟的广告语:"中国人应吸中国香烟"。

可见,此时的设计批评在强调节约从简的同时,也追求消费者应该首先选择国货。在这种价值观的指导下,爱穿国货爱用国货的人被认为是美丽的。这种朴素的审美观一直影响到建国以后,人们把各种标新立异的服装都称为奇装异服,第一批接受港台文化影响而变得时髦的年轻人也被视为流氓阿混。

1982年第4期《时装》上有这样一篇文章，批评当时赶时髦的姑娘并不美，文章这样说："再有那么一些姑娘，专门讲'时髦'，从头到脚摹仿香港客的打扮，四处寻找香港服装：特级喇叭裤、紧身T恤、高跟皮鞋、羊皮手袋、贴有外国标志的阴阳太阳眼镜，披头散发；找之不全的还代之以精心缝制的仿造品——这种姑娘的打扮太脱离现实了，她们追求的'新潮'不是我们社会的流行美，不自然也不协调。"[17]

随着经济的发展，人们的审美观也在发生变化。但是民族主义的设计评论并没有消失。在广告中，许多民族品牌都大打爱国牌。比如"黑头发，中国货"；"中国人爱用中国人自己的……"，甚至在民间一直存在着抵制日本汽车、产品的声音。在2008的奥运年前后，大量的产品设计也在追求民族化的风格，以期迎合消费者随着奥运会的到来逐渐上升的民族情绪。不仅中国厂商推出各种"脸谱"电脑、"旗袍"手机、"祥云"产品之外，连各种日韩电子厂商也适时地推出以"红"为概念的中国元素产品。显然，所有设计者都注意到民族批评对消费的影响。

【敏感的枪口】

实际上在此之前，外国尤其是日本企业已经越来越注意在广告宣传中避免可能出现的解读争议。因为稍有不慎，就可能撞在民族批评的枪口上。2003年，两则丰田公司汽车广告在网络上掀起不小的波澜（图5.9）。其一为刊登在《汽车之友》第12期杂志上的"丰田霸道"广告，广告的主体画面是一辆霸道汽车停在背景为高楼大厦两只石狮子之前，一只石狮子抬起右爪做敬礼状，另一只石狮子向下俯首，广告语为"霸道，你不得不尊敬"；其二为"丰田陆地巡洋舰"广告，画面是该汽车在可可西里的雪山高原上以钢索拖拉一辆绿色国产军用大卡车。

许多网友纷纷对此议论纷纷，几乎所有人都表达了自己对这两则广告的愤怒之情，认为该广告有严重的辱华情节。为了平息众怒，设计该广告的广告公司在几个门户网站上刊登了致歉信。在致歉信中有这样一句话："我们注意到目前一些读者对陆地巡洋舰和霸道平面广告的理解与广告创意的初衷有所差异，我们对这两则广告在读者中引起的不安情绪高度重视，并深感歉意。我们广告的本意旨在汽车的宣传和销售，没有任何其他的意图。"确实，广告最初的创意不可能带有故意的引起争论的企图，国际性的大公司对这种宣传的"捷径"一般都毫无兴趣。这样的创意如果出现在国产汽车甚至其他国家汽车的广告中可能丝毫都不会引起争议。但在民间普遍存在的民族情绪之下，民族批评已经成为不能忽视的、需要退避三舍的创意高危区

图5.9 丰田霸道的两则汽车广告（上两则）都引起了争议。部分网友还制作了针锋相对的广告来进行反击。这种反击应该是最为形象的民族批评了。

（图5.10）。

除了广告评论之外，服装领域的批评似乎对民族问题更加敏感。服装一直都是民族身份与精神的代表，因此在功能之外，服装一直就包含着各种意识形态因素的影响。在中国历史上，每当国家改朝换代，服装都可能成为必须要严加控制的精神象征。清王朝建立伊始对服装与发型的控制就是一例。在茅盾的小说《林家铺子》（1932）中，一个小商人的女儿因为穿了日本生产的面料制成的漂亮衣服而受到了同学与老师的批评。而在当代，虽然服装批评中的民族意识已经完全不会那么尖锐，但任何关于服装的出格设计仍可能会带来严厉的批评。

2001年，国内一位影视明星身穿带有日本海军旗图案的服装出现在某时尚杂志上，结果立即引起轩然大波。不仅该明星备受指责，而且该时尚杂志也被勒令停刊。这就是有名的"军旗装事件"。全国人民加入对这件衣服的声讨之中，网络媒体的力量又使这种批评的声音得到了放大。设计师在选择和使用日本海军旗图案时忽视了中国人的历史记忆与民族情感。因为这件衣服具有的符号特征十分强烈，在国人眼中这个图案所象征的残忍、血腥、侵略、屈辱使其成为了侵犯民族自尊的符号。这与服装的剪裁样式、面料质地都无关，但和那表面的一层由设计资源带来的象征意义有直接的关系。在这件"军旗装"里，符号所代表的含义完全超出了一件衣服所能承载的文化含量。所以，尽管它是一件时装，但是中国人都不将它只当作一件衣服，而是把它就当作日本军旗，继而就当作了军国主义、被侵略的历史、民族的仇恨和不应该忘却的历史。大众的反应是谴责设计师和时装公司只顾耸人听闻，追求轰动效应。

相类似的设计有很多例子，比如被称作是"靠着跌跌撞撞地闯进政治敏感区而轰动一时"[18]的日本设计师川久保玲（Rei Kawakubo）在1995年春季为"Comme des Garçons"举办了一场名为"眠"的发布会。时装秀的主角是两位高个的小伙子，他们剃光了头，身着晨衣和带条纹的睡衣裤。由于演出正好安排在奥斯维辛纳粹集中营解放50周年纪念日那一天，所以，时装秀结束后，大众的批评完全不言而喻，尤其是许多犹太主顾被深深地激怒了。塔莉·卡恩用来评价川久保玲的一句话同样适合2001年中国"军旗装事件"设计者，她们拿大屠杀一类的社会敏感事件来作秀，"要么是蓄意的煽动，要么是出于真正的、但令人难以置信的天真"[19]。

设计师有时会利用民族情绪来制造轰动效应，或者去表现对民族问题的一些个人观点。但稍有不慎就会引来各种攻击与批评。而一些有着良好出发点的设计同样也会遭到民族批评的

图5.10 这种被批评的危险程度，完全取决于国家间关系的冲突程度。在民国时期，"国货"运动便是这种冲突激化的产物。上图玩具广告中突出地强调了"纯粹国货"，而下图中烟嘴广告的文案更加"扎心"："你连这一点小东西也不肯用国货吗？"。

图5.11 汉服由一些热爱传统文化的国人发起,而受到的最大批评却是危害民族团结。

困绕。比如近年来受到很大争议的"汉服"在出现伊始就一直与民族批评如影随形(图5.11)。提倡"汉服"的人最初只是希望在服装方面恢复传统文化,尤其是在与日本、韩国、印度等东方国家进行比较时,想改变中国汉族人在服装方面的"失语"。但针对"汉服"的批评主要是指责"汉服"会导致大汉民族的意识兴起,会不利于多民族的团结。实际上,"汉服"活动的爱好者与支持者中确实不乏民族意识高涨者,他们想恢复的传统文化也基本上是传统的汉族精英文化。因此,作为这种民族意识代表的"汉服"成为民族批评的一个对象也就不足为奇了。

课堂练习:关于"我们是否应该抵制日货"的辩论

要求:按照正式的辩论程序来进行,先进行分组。在课后由各个小组分头收集资料、相互讨论,分配工作。除了正反方的四个辩手以外,其他同学也可以在自由辩论中参与进来。与真实辩论不同的是,辩论前还加入了一个"场景"还原环节。这个"小品"或短剧不仅用来在辩论前"热场",也是对正反方辩论主题的一种形象化的梳理,让观看者更加容易进入情境。正方的观点是"我们应该抵制日货",反方的观点是"我们不应该抵制日货"。(图5.12)

意义:"抵制日货"是一个"古老"的话题。从晚清、民国开始,至今在网络舆论中仍然很有"市场"。这种批评观念在不同时期对于消费会产生不同的影响,尤其是在一些特殊时代,"抵制日货"会从零散的网络倡议变成集体性行为。通过这次辩论,让学生认识到爱国情绪对消费可能产生的积极和消极影响,以及国家、民族之间的关系和文化互动对于设计发展的重要性。

难点:对于学习设计艺术的学生来说,"抵制日货"似乎是一个明显不利于正方的话题(正方的题目是"我们应该抵制日货")。因为设计艺术教育受到日本影响很大,而"抵制日货"则意味着"闭关锁国",也不是政府支持的行为。但是如果对"抵制日货"的历史进行梳理,双方会发现这个问题并非像想象中那么简单。而如何"抵制",在什么层面上"抵制",这个问题有很多较为模糊的空间可供讨论。也许最后双方并非在一个层面上来讨论这个问题,但这恰恰是这次辩论的价值所在——对这个话题进行不同层次的解读。

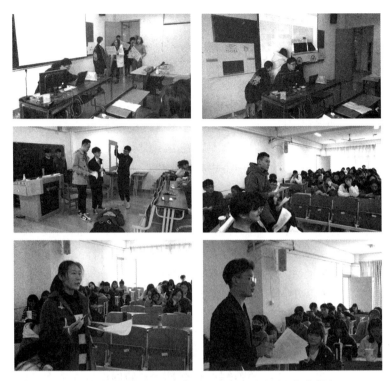

图5.12 上图均为课程中相关辩论和场景还原的照片(作者摄)。

第三节 道德批评

设计的道德批评模式是一种较为典型的社会学批评模式。它以评判设计的伦理道德内容为主要目的,以宗教、家庭、社会伦理等道德观为主要批评标准,充分注重社会的集体利益与价值,是一种关注现实社会的批评方式。

【牧师与修女之吻】

2015年圣诞节前夕,星巴克设计的一只圣诞咖啡杯引发了全国范围内的大论战。这家全球著名的咖啡连锁店新推出的这款红色圣诞咖啡杯在设计中取消了过去经常使用的驯鹿、雪花、圣诞树等圣诞季象征符号,只剩下星巴克自己的商标——正是这种看起来似乎很正常的设计为其招来了巨大的非议。虽然星巴克将其设计思路解释为"希望在假日期间展现一种简约的设计",但却遭到了基督教人士的敌视,他们将这种设计称之为"憎恨耶稣"和"向圣诞节开战"。此款咖啡杯先是在社交网站

引发讨论,被网民疯狂地"吐槽",然后吸引了正在参加选举的竞选人特朗普的注意,启发他呼吁选民抵制星巴克,用这种方式来为自己的竞选造势。

很显然,在大多数现代国家,宗教引发的设计批评已经不再引起那种"生杀予夺"的社会后果,但是它们仍然成为十分敏感的一触即发的"导火索"。这种道德批评的演变过程既体现出社会文明的进步,也昭示出不管在什么时代,"道德批评"都不会完全消失,它以不同的形式被展现出来。

1930年,一位名叫丹尼尔·劳德的天主教教士公开宣称美国电影正在"败坏美国的道德价值观"。为了对抗电影的腐败性影响,他起草了一部影片检查法典,要求作为娱乐品的电影必须强调教会在一个有序的社会中的作用。他的建议很快被美国制片人和发行人协会接受下来,并由该协会主席威廉·海斯具体起草的"海斯法典",成为1930年至1966年间好莱坞电影业自律的规范。在"海斯法典"的制约下,好莱坞电影必须履行在"违法的罪行""性""庸俗""淫秽""渎神""服装""舞蹈""宗教""外景地""民族感情""片名"和"令人厌恶的事物"等12个方面的禁令。这样的限制有时会对艺术的创作带来极大的破坏,电影史上的很多杰出作品都曾经在真实或虚拟的道德法庭上接受过政府、教会以及观众的审判。但另一方面,道德的限制与批评也是不可避免的社会制约,比如电影分级制度就在保证创作自由的前提下对观众进行了选择。

图5.13 意大利服装品牌贝纳通的广告对宗教、种族、国家、性相关的敏感主题的利用引起了批评者的道德争议。

广告与电影一样,经常对社会的道德与价值观进行冲击。虽然在这些广告中不乏哗众取宠者,但它们已经在图像时代越来越具有重要的批判地位。意大利服装品牌贝纳通(Benetton)的广告一直被认为是"打擦边球"的好例子(图5.13)。它的广告自从1985年以来几乎从来不去体现产品,而是不断地推出以种族、国家、性相关的敏感话题,然后等待着媒体的讨论甚至封杀。正如其创意总监Oliviero Toscani所说的:"我们所做的一切都与惊世骇俗有关。"[20]在它的广告中出现了临死的艾滋病患者,出现了同性恋家庭,出现了黑人牧师和白人修女在亲吻,出现了男人裸露的生殖器。尤其是"牧师与修女篇"让很多观众尤其是宗教界人士"忍无可忍"。很多批评者都认为贝纳通利用敏感的社会和宗教问题沽名钓誉、哗众取宠,想借助道德争议而实现媒体和视觉的关注。"梵蒂冈和法国的人权卫士发表了批判的声明,认为贝纳通恶趣味、低等,将他人的不幸拿来当做自己的卖点。"[21]。

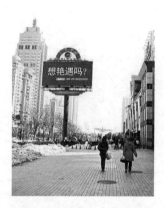

图5.14 房地产广告以"想艳遇吗?"来吸引眼球。

类似"打擦边球"的例子在国内的广告中非常多,比如南京曾有一个房地产广告,上面没有画面,只有一句广告词:"想艳

遇吗?"(图5.14),在解释之下人们才能理解,原来这里的"艳遇"是与它们房产项目的"惊艳相遇"。这则广告引起了很大争议,在本地的几家电视台里都有过相关讨论。该广告的目的已经在争论中部分达到了,那就是吸引路人与电视机前观众的眼球。类似哗众取宠的广告大多与暧昧的性"擦边",比如"不能再低了!"(画面是穿低胸服装的女性,实际上是指房价打折)、"新三点更有吸引力!"(画面上出现的是一个身穿三点式泳装的女性的剪影,实际上是指该房地产项目的户型小一点,位置好一点,总价低一点)、"等着你来包!"(画面是女性背影,实际是出租广告位)、"好色之涂"(油漆广告)等等。

【T型台上的古兰经】

这些广告中经常出现"双关"(Pun)语游戏。它充分利用人类语言一词多音多义或异词同音近义的特点,在同一句话里同时表达两层不同的意义,因此常常被用来描写一些难以启齿的话题。"双关语游戏是各种符号交流的极为重要的形式,也许在禁忌(如性和宗教)集中的社会生活里更是如此。"[22]这种拿宗教与社会禁忌话题作为设计资源的创意未必能收到预期效果,因为在带来关注的同时,必然也会带来自社会的道德批评。

尽管存在着这样的道德批评风险,仍然有许多设计师敢冒天下之大不韪,时常以冒犯、冲撞的方式在T型台上使用宗教服饰,摆弄别人神圣的标志和符号。这里面,最为声名狼藉的一个人物是卡尔·拉格菲尔德(图5.15上)。他因为在1994年秋季时装展使用的面料上用了《古兰经》伊斯兰文的手迹而受到广泛的批评,从而导致拉格菲尔德这位道德争议中的常客从市面上撤回了所有的相关产品。

这些服装作为一种激进的服装样式在时装秀中出现,通过对具有特殊意义的民族资源的利用,试图引导人们拿某种比时装更宏大、更重要的东西来衡量它。在这种情况下,时装身上所设定的浅薄性被赋予了全新的政治、宗教和情感价值——但这种价值被建立在火山的喷口上。某个国际级的时装公司曾把宗教标志、符号或具有神圣意味的形象与文字作为元素放到牛仔裤的后袋设计中。这样,穿上牛仔裤几乎等于坐在神圣的文字与符号之上。这个想法显然在设计之前缺乏周全的考虑,因为"信奉这个宗教的信徒会用愤怒的呐喊来证实这一点"[23]。

在对民族宗教元素的运用中也不乏成功者。与拉格菲尔德相类似,侯赛因·卡拉扬也运用了来自伊斯兰国家的民族资源,却获得了成功(图5.15中、下)。在他于1998年举办的时装秀上,展示了身穿传统中东带头巾长袍、却裸露腰以下部位的模特。

图5.15 同样,虽然都涉及伊斯兰文化,卡尔·拉格菲尔德(上)的设计受人非议,而伊斯兰裔的侯赛因·卡拉扬(下)却大获成功。前者被认为玩弄符号,后者则被认为思想深刻,这是民族批评经常表现出的一种特点。

图5.16 荷兰设计师设计的穆斯林女性运动装更主动地关注了穆斯林民族妇女的生活方式与社会权利。

卡拉扬虽然使用了伊斯兰服装的传统构件，但却避免了直接指向敏感的宗教问题。更重要的是他的设计并非是肆意的对民族资源的摆弄，而较好地体现了他对服装基本观念问题的探讨："他以服装为手段，将社会问题、政治问题和道德问题女性化，从而把焦点锁定在性别观念上。他让西欧的观众面对一群半裸但蒙着面纱的模特，以此明确地表达了他对服装和身份的文化意蕴的看法——它们表现的是差异、奉献和反抗。伊斯兰文化与西方信仰正好相反，它并不认为宗教与性是对立关系，它只是禁忌对后者的公然夸示。"[24]

如果说由于侯赛因·卡拉扬本身就是一位穆斯林人士，所以人们才接受了他对穆斯林服装与性别问题的批判的话，荷兰设计师Cindy van den Bremen设计的穆斯林女性运动装（Capsters Sports Headgear for Muslim Women, 1999）（图5.16）则更主动地关注了穆斯林民族妇女的生活方式与社会权利。在现实生活中，穆斯林女性失去了很多社会活动与体育运动的机会。即便是在荷兰的穆斯林女性也不得穿着传统的长袍服装进行运动，这样就剥夺了她们的许多体育锻炼机会。而这个"穆斯林女性运动装"既满足了穆斯林在生活习惯上对女性服饰的要求，又消除了运动中头巾对运动的影响。而且，还非常的美观和时尚，或许连非穆斯林女孩也愿意一试。

由此可见，道德批评不仅是对触及宗教、家庭等道德问题的设计进行批判。在道德批评的指导下，设计师完全可以更好地正视设计中的宗教等诸因素，从而设计出更符合不同地域、不同民族需要的优秀设计。道德批评不仅仅是"卫道士"的权杖，也是真实社会生活对设计进行的一种考验。

第四节　社会历史批评

相比较而言，设计的社会历史批评是社会学批评模式中最成熟也最具生命力的批评模式。它在一定程度上摒弃了设计道德批评、民族批评与政治批评中的固有缺陷，并在这两种批评模式中引入了社会学和历史学的维度，使其本身显得更加开放，更加深刻。

设计历史批评认为是特定的社会和历史造就了设计师。设计师的艺术创造并非凭空出现，或者单凭个人的一些孤立的奇思妙想。设计师的创造不仅从现实的世界、特定的社会和历史上某一个特定的时刻来汲取材料，而且社会与历史的发展进步必然会带来设计的革新与演变。每个设计师的创作都是时代的

表现，都受到社会环境的重要影响。

【时代的产物】

作家张爱玲在《更衣记》中曾把民国时期旗袍以及元宝领的流行都归结为历史的影响（图5.17）。它这样来评价元宝领："那又是一个各趋极端的时代……一向心平气和的古国从来没有如此骚动过。在那歇斯底里的气氛里，'元宝领'这东西产生了——高的与鼻尖平行的硬领，像缅甸的一层层叠至尺来高的金属项圈一般，逼迫女人们伸长了脖子。这吓人的衣领与下面的一捻柳腰完全不相称。头重脚轻，无均衡的性质正象征了那个时代。"[25] 由此可见，社会历史批评并非是新事物。虽然在现代哲学尤其是马克思主义哲学的影响下，社会历史批评获得了巨大发展，但是在任何时期，人们都会自然地将一些新的设计现象与社会历史的新进程联系在一起。

图5.17　电影《知音》剧照中"小凤仙"身穿元宝领旗袍。作家张爱玲在《更衣记》里并没有谈及元宝领与脸部造型之间的关系，而将元宝领的流行归结为历史的影响。

在历史学家阿德里安·福蒂看来，许多设计物品的产生都和其出现的历史环境之间有着必然联系，这就意味着它们的出现虽然表面上看是某一位设计师的偶然之作，然而在这个过程中，其历史环境的重要性远远超出了我们的想象。为了说明设计师自身也是环境的产物，不应该过多赞誉他们的设计变革，福蒂分析了雷蒙德·罗维对"好运"牌（Lucky Strike，图5.18）香烟盒的再设计。他认为设计师决定将绿色烟盒换成白色的并不是个人的创意，而是对那个时代人们迷恋保健与清洁的一种反映。[26] 福蒂的这一观点并非要否定设计师在这个过程中发挥的重要作用，否定设计师的"作者权"，而是强调在设计创作背后更重要的影响因素。如一位学者所说："虽然这一观点夸大了文化环境在现实中的作用，但也不失为一种有益的评判尝试，借此客观评估设计师们声称取得的巨大成就，从更大的背景中去理解他们的作用。"[27]

图5.18　在福蒂看来，雷蒙德·罗维对"好运"牌香烟盒的再设计之所以成功，就在于"白色"与历史进程之间的耦合性。图为"好运"牌香烟的广告。

【"福禄寿"的启示】

同样，在中国当代出现的设计现象也只能从社会历史发展的角度进行探究。2001年，在河北燕郊出现的"福禄寿"天子大酒店（图5.19）以"最大象形建筑"荣登世界基尼斯记录并获基尼斯最佳项目奖。这个以"福禄寿"三个传统泥塑为原型的建筑高达41.6米，完全超出了设计师与批评家的"想象力"。这个备受批评而又让人无语的建筑设计作品已经无法让人从常规的功能、形式角度去进行评价。它虽然看起来像是"孤例"，其实它的出现并不是偶然的。它反映了在疯狂而又缺乏理性的大规模城市建设中所出现的价值混乱，它是当代"暴发精神"的直观

图 5.19 超现实的"天子大酒店"并非偶然地出现在北京郊区(属河北燕郊)。粗糙的外表、毫无功能性可言的窗户以及作为卖点的寿桃套房都不能成为批评它的伤口,它的伤口开在历史的缝隙中(作者摄)。

象征。这个丑陋的近乎"可爱"的作品是这个时代的一个缩影,疯狂的造型与粗糙的材质的背后是对"物"与"神"的双重不尊重,同时它也向人们追问:除了对财富的执着追求之外,人们的精神生活到底还剩下什么?在对这个作品的批评中,设计师已经消失在丑陋的瓷砖之后,值得探讨的恰恰是三个巨人留下的巨大投影。

社会历史批评是对"纯艺术"批评的有效矫正,它将批评的"形式"视角拓展到"历史""政治""艺术的社会功能"等更加宏观的领域。毕竟,任何批评话语所指认的"纯艺术"都是一种在"历史"中被建构的观念,不能真空地存在于生活之中。马克思主义批评便认为,任何艺术文本都具有潜在的政治性,批评话语必须要反映这种社会历史的声音。同时,马克思主义批评也认为这种批评本身积极地将文本政治化,为文本制造政治内容。因此,马克思主义批评是对纯粹的设计形式分析的有力反驳,能从社会发展的角度来认识设计在历史语境的意义。

一、马克思主义批评与设计的社会环境

马克思主义批评意识极大地影响了对设计史的研究。比如向来强调设计的社会政治因素的德国左翼艺术建筑历史学家协会乌尔姆艺术学协会便认为,艺术、建筑和设计的形式在资本主义文化中占据着重要的意识形态地位。在《魏玛包豪斯》(*Das Bauhaus in Weimar*, 1976)一书中,卡尔·海因茨·惠特(Karl Heinz Hüter)认真研究了魏玛和图林根州的经济政治条件以及它们与包豪斯的关系。惠特等学者反对英美学者将功能主义与左翼或极权主义联系起来,认为包豪斯建筑学派和当时的现代主义是资本主义经济阶段的产物。

马克思主义设计批评在意大利的设计批评研究中占据了重要的地位。它们有一个共同的特点,就是试图把握被设计物质与社会文化形态之间的联系。1972 年,纽约现代艺术博物馆(MOMA)举办了名为"意大利:国内新景象"(*Italy: The New Domestic Landscape*)的展览(图 5.20)。在埃米利奥·埃姆巴茨(Emilio Ambasz)为展览所撰写的同名文章《意大利:国内新景象,意大利设计的成就与问题》和皮埃洛·萨特戈(Piero Sartogo)的《意大利再进化:80 年代意大利社会的设计》(*Italian Re-evolution: Design in Italian Society in the Eighties*, 1982)中,作者便以这种研究方法为核心完成了相当深入的批评文章。通过这次展览,埃米利奥·埃姆巴茨指出了意大利设计与众不同的地方及其渊源。他认为:"就产品和家具设计而言,

意大利并不缺乏设计的输入。但在意大利的平面设计中则完全不同。这反映了和其他欧洲模式不同，意大利的设计教育体系将建筑凌驾于二维设计之上。这样的结果是在产品全球化的时代带来了设计文化的繁荣，这也赋予了意大利设计的特点和'元气'。"[28] 皮埃洛·萨特戈则通过调查研究的方式对意大利社会生活进行了重新分析，例如咖啡店在意大利居民中的分布、意大利人看电视的平均时间、妇女做家务的时间等等。[29]

在这些评价意大利的设计评论中，批评家均把意大利的特殊社会政治环境与意大利设计的独特性联系起来。意大利建筑史学家曼夫雷多·塔夫里（Manfredo Tafuri，1935—1994）是意大利著名的马克思主义批评家。他在《建筑学的理论和历史》《人文主义建筑》《设计与乌托邦》等著作中建立了建筑的历史批评理论与意识形态批评理论。在塔夫里等左派设计批评家眼中，建筑具有阐明历史意义的能力与使命。这样的观点也影响到意大利的设计师，马利奥·贝利尼（Mario Bellini，1935— ）在其主编的设计年鉴《Album》编前语曾这样说："如果设计史意味着弄清每一件我们制造的物质与环境的相关性，那么，我们也完全可以从这种看似平庸的观点出发，创办一个从未有过的杂志。只要存在工业生产，比如说，餐具或桌子的生产，就有工业设计专业、相关的学校、相关的职业以及工业设计刊物；只要存在室内，如餐厅，就有室内设计专业、相关的学校和杂志。一旦我们吃饭、在办公室里工作或者开着车旅行、居住进建筑里，我们就再也没有'自己的位置''自己的交通工具''自己的空间'，我们立即成为复杂文化的仪式的参与者。"

二、马克思主义批评与消费批评

马克思曾经对资本主义的生产与消费进行过分析，因此，马克思主义批评强调从消费的角度来认识设计。柏林自由大学哲学教授、马克思主义哲学家沃尔夫冈·弗里兹·豪格（Wolfgang Fritz Haug，1936— ）从马克思主义理论的角度发展出了一种商品美学理论。他通过区别生产和消费以及探索产品、广告在资本主义生产和消费中的角色，提出了设计在商品生产中的角色问题。同样，格特·赛勒（Gert Selle）通过比较，认为设计是社会关系之表达的理论。在这样的马克思主义批评中，社会与政治都成为影响艺术、建筑和设计发展的重要因素。

对于马克思主义学者而言，通过广告来刺激购买行为的消费社会不仅敲响了阶级剥削恶化的警钟，而且显示了一种更为细致的意识形态的控制。马克思主义批评者最为关注的是在分

图5.20 马利奥·贝利尼（Mario Bellini）在1972年的"意大利：国内新景象"展览上，展出他的题为Kar-a-Sutra的可移动式微型生活环境设计。在这辆可居可游的"车"里，人们可以站起来，相互交谈、晒太阳、打扑克甚至作爱。在意大利设计最困难的时刻，MOMA的展览给意大利设计提供了一个平台，让其展示意大利设计的气质，展示意大利设计师对设计与人及社会关系的关注。

图5.21 广告对消费社会的形成起到了重要的推动作用。在上面的两个美国50年代电器广告中,一个家庭主妇欣喜地将一个可以"拎"的电视带回家,而后一位家庭主妇则在推销一款可以通过更换表面织物来使自身更加时尚、更加与家庭装饰相协调的电冰箱。

配过程中,作为一个整体观念的"社会"如何来影响消费。马克思主义批评批判企业为了保障自身的利益,利用广告来操控劳动者/消费者,迫使他们购买原先并不需要的东西。即企业通过广告媒体来创造"欲望",并将这种"欲望"根植在消费者的潜意识中,让消费者浑然不觉,还以为那"欲望"正是自己需要的。

沃尔夫冈·弗里兹·豪格的《商品美学批评:资本主义社会中的表象、欲望和广告》(*Critique of Commodity Aesthetics*: *Appearande, Sexuality and Advertising in Capitalist Society*,1971)一书强烈地批评了现代资本主义社会的商品本质,认为设计及广告通过各种营销方式来讨好人们的感官,因而设计与广告都具有欺骗性(图5.21)。因此,资本主义重新构造人们的感官,刻意塑造了商品的外表,形成了商品外表与功能相断裂分离的奇异现象。对豪格而言,"设计"等同于"时尚设计"(fashion design),经过设计师的刻意包装商品不再以单纯的功能去满足消费者的基本需求,而是以各式各样的感官体验为诉求,以外在的方式来经营特有的、外显的商品美学。豪格认为商品贩卖制度在前资本主义时期就已经存在,但却一直要到资本主义发展完备之后才被发扬光大。通过广告的包装,设计反映了阶级趣味、人际关系以及社会联系,为消费者提供了符号性的消费,并形成了特殊的商品文化与价值观。

豪格与鲍德里亚等人关于商品美学与符号消费的研究与批判有益于正确认识设计现象中出现的过度与浪费现象,并公正地从社会发展的角度来对设计进行评价。这些消费批评具有一种建构社会真实的能力,它引导人们去理解各种有意识与潜意识的设计与消费。它用消费"区隔"(segmentation)的概念认识设计对不同阶级消费需求的制造,用"符号"意义来理解奢侈品中存在的大量商品附加值。因此,消费批评进而对华丽的包装与全力制造消费幻觉的广告工业提出置疑。指出广告将很多完全不需要的消费与似是而非的说法合理化,建构了一套严密的消费规范,并在无形之中支配着消费者的焦虑感。豪格认为在商品美学的支配之下,消费者无法认清物品的真正目的与商品的实际功能(图5.22)。

通过对消费的批判,豪格回到马克思主义批评的初衷,认为在广告的推波助澜之下,资本主义社会中真实的贫穷现象却显得虚幻般地富裕。商品美学所建构出来的消费氛围是对劳动者的第二次剥削。第一次剥削是生产过程的剥削,第二次剥削在资源分配与消费方式的阶级性差异中实现。通过让劳动阶级误以为通过消费可以实现阶级差异的消失即产生"无阶级的幻觉",来消解因为阶级差异而产生的矛盾。在当今的社会环境

之下,第二次剥削不仅更隐蔽,而且越来越成为资本主义社会的主要剥削形式。马克思主义批评通过对资本主义物质文化的批判将资本主义社会的第二次剥削揭露出来,并发现了设计与广告背后的社会属性与社会动力。强大的资本主义国家不仅通过成熟的广告实现对消费者的剥削,而且形成了与发展中国家的不平等竞争。

详细来说,关于消费的设计批评大致可以分为以下几种类型:

1)消费误导批评

消费者就跟蟑螂没两样——你喷啊喷的,没一会就免疫了。
——罗伯斯(David Lubars),宏盟集团广告部主管[30]

图5.22 上图的两款电视机广告分别以新的卖点来吸引消费者:更新的操作方式与更加保护眼睛的显示技术。这些被制造的卖点就像手机丰富的功能一样,大多数只是进行推销而制造的购买理由。

企业为了实现销售目标,不断地通过广告对消费者进行引导。而在这些消费引导中,存在着大量的"误导"。在塔勒布看来,这种误导几乎就是一种犯罪:"公司试图利用我们的认知偏见和我们的无意识联想为它们卖的产品营造出一种假象,这是非常隐蔽的。比如说,它呈现出一位牛仔在夕阳下悠闲地抽着香烟的充满诗意的画面,迫使你将特定产品与一些浪漫时刻联系起来,其实从逻辑上讲,这两者根本没有可能联系到一起。你寻求的是一个浪漫时刻,而你得到的却是癌症。"[31]

这种消费批评针对企业和设计师在创作过程中出现的"过度"设计和设计的指向性偏差,认为一些企业将精力和物力放在一些不该放的地方,一方面误导消费者,产生不必要的消费;另一方面对自己也产生了错误的激励,继续将这种浪费行为继续下去。比如法国设计师菲利普·斯塔克设计的著名的柠檬榨汁机(图5.23)就曾经招致许多非议。在批评者眼中,这款榨汁机华而不实却大受欢迎,甚至被广告商宣传为"家用电器的楷模",这是一种很明显的消费误导:"比起一个造型简单但效率高得多的机器,这个可以用来装饰厨房,富于时尚品味的榨汁器,将花掉你差不多二十倍的价钱。实际上,由于它主要是为了让商家获利而非为顾客提供服务,或许'剥削器'的名称应该更适合它。"[32]

这样的消费误导在设计业中可谓比比皆是,相比较而言,斯塔克的"品味误导"也许不是最为糟糕的,但却是许多商家的共同"梦想"。商家为了开拓产品的销量,增加产品的类型,常常在广告中人为地用误导来制造需求,甚至不惜掩盖其重要缺陷,"把假当真"。1954年,在洛克希德P38战斗机的启发下,通用公司的哈利·厄尔为奥兹莫比尔汽车设计了拥有"开阔视野"的圆弧形挡风玻璃。通用汽车公司宣传这种挡风玻璃及他们设计

图5.23 上图为著名的阿莱西榨汁机,下图为向其"致敬"的煮茶器(作者摄)。

的有色挡风玻璃都具有安全的特色,并将这种宣传延续到1965年。有眼科专家对此表示怀疑,认为这种挡风玻璃可能导致视觉上的失真(distortions),并在调查报告中指出,"随着其弧度的加大,炫目和复视的问题也会因其表面造型而出现";"1952年的《消费者报告》和《光学协会杂志》(Journal of Optical Society)等专业杂志都对此进行了严厉批评,《光学协会杂志》在1955年报告称,它在夜间驾驶时会成为一个隐患。"[33]

这个世界本没有老年人运动鞋,广告说有还经常唠叨,大家就认为它的确存在;这个世界上本没有女性手机,广告说有还反复提醒,大家就觉得本该如此——好在这些产品"细分"倒也无伤大雅,至多让一些人多花一些冤枉钱罢了。但那些本不需要吃的保健品(图5.24),本不应该上的补习班呢?因此,"消费误导批评"致力于"一句话点醒梦中人",希望能推动商家和消费者更加理性地来看待设计的目的,建立合理而健康的消费价值观。

2)消费霸权批评

惯于独处的我,热爱风景,但我从未见过任何广告招牌可为景色添彩。树立广告牌可说是人类最卑鄙的行径了。从麦迪逊大街退休后,我就要成立一个秘密集团,让戴着面具的治安会成员踩着静音电动脚踏车巡访全球各地,趁月色昏暗时铲除招牌。假如在从事此种善良市民行径时被捕,又有几个法官会判人有罪呢?

——大卫·奥格威,《一位广告人的忏悔录》,1963[34]

意大利卓越的马克思主义理论家、意大利共产党的创始人和领导人安东尼·葛兰西(Antonio Gramsci, 1891—1937,图5.25)在1926年被法西斯政府逮捕后遭到长期监禁,他在狱中写出了著名的《狱中札记》。在书中,葛兰西指出了资本主义霸权的新特点:文化霸权,即通过大众在日常生活中的认可,而获得所谓的"文化领导权"。在后殖民主义者看来,这种文化霸权成为帝国主义侵略的新形式,在一个全球化时代导致发达国家的经济侵略无孔不入。

这种隐藏在消费过程中的霸权主要体现在发达国家企业所建立的完全不对称的"品牌"优势中。即便是在相同质量的情况下,那些具有品牌号召力的企业可以将价格抬得更高、卖得更贵、获得更高的利润。这导致这些企业将大量精力与资本投入到广告中去,"对于这些公司而言,打造品牌不只是为产品增加价值而已,而是饥渴地吸取其产品所能反映的文化概念及图像,再将这种种意象反投射回文化中,成为其品牌的'延伸'。换言

之,文化会为品牌增加价值"[35]。

但是,这种品牌优势绝非是靠广告就可以完成的。所有的奢侈品牌和其他著名品牌都来自美国和欧洲的少数发达国家,它们在全球化过程中获得了最大的收益。它们具有发展中国家无法比拟的文化优势和综合优势,它们在让产品看起来更酷的同时,让产品卖得更贵、更多、更快。美国记者娜欧蜜·克莱恩在《NO LOGO:颠覆品牌统治的反抗运动圣经》这本书中,提出了"反品牌"的批评思想,获得了很多批评者的认同。过度的品牌打造让企业舍本逐末,也形成了一种消费的霸权,带来了发达国家对发展中国家的经济殖民和文化殖民,俨然是一种新时代的"鸦片经济"。

3)消费废止批评

在英国纪录片《无节制消费的元凶》(*The Men Who Made Us Spend*, 2014, 图5.26)中,导演以大量案例让我们看到了企业制造中的一些"潜规则"。他们通过在灯泡、汽车等行业进行相互合作或者互相默许达成一致,建立所谓"有计划的废止制度",来人为地结束产品的生命周期,推动消费的更迭。又或者如纪录片中所批评的苹果公司,通过设计不可更换的电池,以及让维修者难以打开后盖的罕见螺丝来为维修和延寿增加人为障碍。

图5.24 上图为地铁内的美容广告,下图为药店门口的保健品广告(作者摄)。

针对这种产品设计思路的批评即被称为"消费废止批评",它针对那些人为地削减、控制产品生命周期,并推动快速消费、一次性消费和短期消费的企业和设计师。在这种批评之中,美国的拉尔夫·纳德非常具有代表性,他针对美国汽车尤其是通用汽车的严厉批评在当时产生了很大的影响,让许多消费者都认识到了"有计划的废止制度"所铺设的消费陷阱。然而,针对现实中各种物品的"废止制度",人们除了批评外似乎并没有太多有用的办法。因为"消费废止批评"不仅针对生产商,而且对消费者的道德水准也提出了要求,即希望通过批评和宣传能够让消费者在一定程度上限制自己的消费欲望。毕竟,产品被人为地终止生命周期不仅是厂家造成的,消费者"喜新厌旧"的欲望和厂家的阴谋之间一唱一和,简直就是"一个愿打一个愿挨"!正如《黑天鹅》一书的作者所说,人类很难放弃自己的欲望和贪婪的天性:

图5.25 意大利共产党的创始人和领导人安东尼·葛兰西。

维吉尔口中"对黄金的贪婪"以及"贪婪是邪恶的根源"(源自拉丁版的《圣经·新约》)都是20个世纪以前的说法了,我们知道贪婪的问题已经延续了多个世纪,尽管我们在之后发展出了各种各样的政治体制,却一直找不到解决良方。将近一个

图 5.26 在纪录片《无节制消费的元凶》中，导演揭露了在汽车、灯泡、打印机、家具尤其是手机等行业中，厂家运用的"有计划废止"策略。

世纪之前出版的特罗洛普的小说《我们的生活方式》中对贪婪之风复苏的抱怨，与 1988 年我听到的有人对"贪婪的年代"的痛斥，以及 2008 年有人对"贪婪的资本主义"的声讨如出一辙。贪婪总是以惊人的规律性反复被人视为新的与能够治愈的东西。消灭贪欲不过是一个类似普罗克拉斯提斯之床的方法；我们很难改变人类，所以应该建立一个抗贪婪的系统，但却没有人想到这个简单的解决方案。[36]

因此，很多设计批评者都渴望通过批评来创建某种新的消费体系，以此来对抗人类传统的、根深蒂固的消费欲望。依兹欧·曼兹尼（Ezio Manzini）在 1994 年发表于《设计论丛》上的一篇文章号召进行一场"新激进主义"的运动，来对现有的消费模式进行彻底的改革，他提出了三种消费模式："第一种，设计师需要设计一种产品，而这种产品作为技术和文化的人工制品可以在很长一段时间内为人们所用，而不是像先前的产品一样只是昙花一现。在这个模式中，使用者或者消费者不得不与他们的产品建立一种新的关系，放弃对产品新颖、变化的要求和关注。第二种模式来自曼兹尼看到的一个变化，那就是从对产品的拥有转向对服务的利用，例如：人们可以和别人租借或者分享电动工具、汽车等，而不是把它们买回家。第三种模式最直接有利，通过减少消费需求从而减少对产品的使用。"[37]

这三种模式可以概括为"加法""减法"和"共享"。这在本质上也许不能完全"抗贪婪"或"抵消欲望"，但体现了设计批评者提出的一些具有普遍性的思考。消费者很难放弃对"产品新颖、变化的要求"，在很多时候人们选择"共享产品"也实属无奈，但是这种不间断的批评和反思会提醒大家不要放弃消费中的理性思考，并且在商家的宣传面前尽量保持冷静。

4）消费物化批评

因为购物时，世界就变得美好了，确实美好了。但后来又不美好了，我就再去购物。

——《一个购物狂的自白》

在美国电影《一个购物狂的自白》和香港电影《天生购物狂》（图 5.27）中，主人公都是一位在疯狂的消费体验中无法自拔的女性。这种现象在现实生活中的确存在，在女性主义者看来这是一种女性物化的现象；而从消费批评的视角来看，这种物化不仅存在于女性之中，而是不同社会群体中都存在的普遍现象。只不过在消费社会中，这种物化现象变得更加突出和明显，消费者越来越将自己的存在价值依附于物品之上，最终建立

起和物品之间难以分割的依赖关系。

法兰克福学派的学者埃里希·弗洛姆（Erich Fromm, 1900—1980），在马克思主义异化观的基础上，结合精神分析理论，提出了"异化消费"的概念。他认为异化消费使消费者变成了一种消费机器，消费者获得商品不再仅仅是为了使用，而是通过占有来展示自己的社会地位。因此，消费从手段变成目的，这将极大地异化人与人之间的关系，从而形成消费社会中的典型人格：交易型人格。这种消费中产生的"物化"和"异化"本质上源于商业社会的生产机器。出于利益的需要，这台机器一经开动，就在不断地为世界添加非必需的物品，从而最终将每一个人绑架在这台机器上。在马克思看来，被这台机器绑架的是生产者，而在弗洛姆看来，消费者同样不能幸免！

图5.27　上图为美国电影《一个购物狂的自白》的海报，下图为香港电影《天生购物狂》的海报。

商业世界的问题在于，它只能通过加法（肯定法），而不是减法（否定法）来运转：医药公司不会从你降低糖分摄取的行动中受益，健身俱乐部运动器械的制造商不会从你搬运石头和在岩石上行走（不带手机）的决定中获益；股票经纪人不会因你将资金投入你眼见为实的投资物上（比如你表弟的餐厅或你家附近的一栋公寓楼）而获益……[38]

能明确地意识到自己已经被"加法"包围、被消费裹挟的人并不多。因此，批评者们反复尝试，试图能够让人们意识到这一点。针对资本主义消费导致的人类物化，批评者进行了大量的呼吁，也提出了一些建议。正如塔勒布在《反脆弱》中所说，消灭贪婪并不可行，最好是能建立一种新的系统，也就是倡导一种完全不同的生活方式；诸如《断舍离》的作者山下英子这样的简约生活的提倡者，希望通过大胆地抛弃和更加小规模的物质占有来对被物化者进行心理治疗，最终建立健康的生活方式，将消费者的关注点从盲目的物质占有转向对物品原始功能的回归（图5.28）。在这个意义上，"无印良品"这个试图通过"反品牌"来实现简单生活的家居企业，其出发点就是试图重塑人们的生活方式和人与物之间关系的某种尝试。

图5.28　在畅销书《反脆弱》和《断舍离》中，作者都提到了对消费主义进行批判是不够或无力的，只有倡导并设计出一种全新的生活方式，才能正面"抵御"消费主义的诱惑。

三、后殖民主义批评

【外国人喜欢丑的？】

2018年11月，意大利奢侈品牌杜嘉班纳（Dolce&Gabbana）在上海举办品牌大秀前的一段网络视频引发了中国网友的巨大争议。视频中，一位高颧骨、眯缝眼的中国模特（有意思的是，

图 5.29 奢侈品牌杜嘉班纳拍摄的关于中国"主题"的广告摄影，类似的并置手法充分地体现了"东方学"所架构的东西方文化之间的二元对立。

在该模特的其他"正常"照片中，她眼睛并没有那么小，颧骨也没有那么高）非常笨拙地用两支中国的"棍子"在试图尝试吃意大利面。

随后，愤怒的网友挖掘出该奢侈品牌在其他宣传广告中的类似"艺术手法"：常常将时尚、年轻、放肆的模特与中国的破旧街景及打扮过时、社会底层的劳动者在摄影画面中进行并置（图5.29）。在网络上铺天盖地的"辱华"批评以及反击者"玻璃心"的背后，我们看到的是"后殖民主义批评"产生的巨大影响。一方面，"中国面孔"的刻板印象和审美取向体现了强势文化对于弱势文化的审美猎奇，"高颧骨、眯缝眼"不过是传统西方人"黄祸"思想的遗毒罢了；另一方面，"时尚"与"落后"、"现代"与"传统"的二元对立更是后殖民主义所批判的东方学建立起来的价值序列。

这一由时尚广告引起的舆论事件并不是一个突发的事件，在此之前就已经出现、在此之后还将继续。例如2013年美国《体育画报》中那些与中国漓江老渔夫合拍的模特泳装挂历，还有2019年美国版 VOGUE 杂志在官方 Instagram 上分享的那张"宽眉细眼"的中国模特的照片都曾经挑战着中国人对于民族身份认同的底线。西方人眼中的东方美与我们的主流审美完全不同，这本身是一件正常的事情。但由于西方的文化统治地位而导致其东方审美上升为主流审美、而我们的审美认知在国际上成为"他者"时，必然就会导致强烈的文化冲突以及自我文化身份的追问。这就是后殖民主义设计批评所产生的文化根源。

【被凝视的他者】

后殖民主义是当代三大后学思潮之一（其余两大思潮分别为后结构主义和后现代主义），后殖民文化批评的崛起，是20世纪后半叶批评思想中一件非常重要的事情。在后现代主义倡导多元文化的潮流中，后殖民主义批评以意识形态性与文化政治批评性纠正了纯文本形式批评的缺陷，而提供了更为广阔的批评视野与批评思路。后殖民主义批评对西方文学和文化传统形成了极大的冲击，并已经在一定程度上影响或改变了当代西方人对于世界和自己的认识。非西方国家知识分子开始对自己和国家的历史文化作批判性的反思，他们发现在今天这个世界上，文化实际上已经被划分为不同的等级。强势文化、优势文化拥有"凝视"他人的特权；而弱势文化、劣势文化则只能被他人"凝视"，被别人研究。因此，后殖民主义批评鼓励边缘文化重新认识自我及其民族文化的前景，并以一种发展的眼光来看待人类文化的总体格局。

后殖民主义理论受到安东尼·葛兰西的"文化领导权"理论以及弗朗茨·法农（Frantz Fanon, 1925—1961）著作《黑皮肤, 白面具》《地球上的不幸者》的极大影响。一般认为后殖民主义批评理论萌发于19世纪后期，在1947年印度独立后开始出现，其理论成熟的标志则是萨义德的《东方主义》。萨义德用"东方主义"来指称西方人眼中的东方。他指出，不同时期的大量东方学著作呈现出来的东方，并不是历史上客观存在的真实的东方，而是西方人的一种文化构想物，是西方人为了确认"自我"而构建起来的"他者"。因而，"东方主义"实际上是帝国主义在文化霸权上的一种反映（图5.30）。

在萨义德之后，斯皮瓦克（Gayatri Spivak, 1942— ）与霍米·巴巴（Homi Bhabha, 1949— ）等学者与批评家进一步发展了后殖民理论。随后，新马克思主义者也开始关注与参与后殖民批评思潮。其中包括英国的特里·伊格尔顿（Terry Eagleton, 1943— ）与美国的弗雷德里克·杰姆逊（Fredric Jameson, 1934— ）。

上世纪90年代初，后殖民主义文化理论被引入中国。尽管在学术界，研究者对后殖民理论的认识与评价各不相同。但作为一种批评理论，后殖民批评很快在中国的艺术评论界获得了一席之地。中国的国情虽然与一些前殖民地国家不太相同，但面临的问题非常相似，就是如何评价所谓"弱势文化"与"强势文化"之间的关系。像张艺谋那样表现中国伪民俗的电影经常被指责为刻意地迎合西方观众的口味；而蔡国强对中国文化传统的反复运用也被认为是在西方视野下的文化迎合。种种苛刻的指责看起来有失公允，但的确反映了中国的艺术创作在世界整体文化环境中的"变形"与"异化"。在国际上能够成功的中国艺术往往包含着西方审美的内部逻辑，就好像北京798画廊里展示的各种"花枝招展"的中国伟人陶瓷一样，等待着西方艺术爱好者的认领。

这种文化上的迎合带有悠久的历史"传统"。1877年哈特与马克·吐温合写的剧本《阿辛》（*Ah Sin*）就表达出在未来很多年内美国白人对华人形象的诋毁与丑化（图5.31）。19世纪美国文坛的一些作家更是从生物与遗传学的角度将中国人确定为比西方低劣的形象："冷漠""面孔呆滞木讷""鱼一样的眼睛斜睨着"[39]等等。这种偏见即体现在早已过时的傅满洲系列电影中，也体现在《加勒比海盗》等新片中。

【傅满洲的阴影】
2019年，香港演员梁朝伟应邀出演漫威新电影《尚气》（图

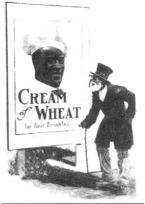

图5.30　在西方的广告中，有色人种与低下劳动阶层之间一直被划着等号。

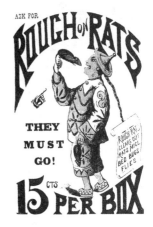

图5.31　美国19世纪90年代的老鼠药广告，强化了中国人的怪异形象。

图5.32 美国电影《尚气》的海报。演员梁朝伟饰演的角色"满大人"在中国网络上引起了巨大的争议。

5.32)中反派"满大人"一角,顿时引发了不少的争议。于是,那个被人淡忘已久的"辱华"角色"傅满洲"的阴影又一次浮出水面,引起人们的关注。

傅满洲(Dr.Fu Manchu),是英国小说家萨克斯·罗默(Sax Rohme,原名 Arthur Henry Sarsfield Ward,1883—1959)创作的傅满洲系列小说中的虚构人物(图5.33)。1913年,罗默的第一部傅满洲小说《神秘的傅满洲博士》(The Mystery of Dr.Fu-Manchu)出版,小说中傅满洲的对手是英国警官丹尼斯·内兰德·史密斯,后者号称他的使命"不仅是为了英国政府的利益,而且是为了整个白种人的利益"[40]。后来傅满洲成为美国系列恐怖电影中的男主角,号称世上最邪恶的角色。傅满洲瘦高秃头,倒竖两条长眉,面目阴险。这其实是"黄祸"思想的拟人化形象。作为系列电影的反派主角,傅满洲已经有很多年不再"出来吓人"了。但是,每当设计现象中出现与之相关的信息,这个阴魂不散的角色就会再次"复活",撩拨人们敏感的神经。

2013年,Google Play 上出现了一款名为"Make me Asia"的游戏应用。显然这个游戏不是针对亚洲人的,它提供给美国白人,让他们自拍照片以后,通过改变眼睛形状、加个胡须、再戴个稻草帽等步骤来达到亚洲人的视觉效果。对于游戏的设计者而言,他们只是觉得这个好玩,"Make me Asia"的发言人就曾表示,"你只要花数秒钟就能把自己打扮成一个中国人、日本人、韩国人或者任何亚洲国家的人,这个很好玩"。但是,这个将亚洲人刻板化的小游戏遭到了一些亚裔美国人组织的抗议,他们请求 Google Play 把这个 App 从商店移除,高达1800万参与者认为"这种 App 带有亚洲和美洲原著民已经过时的种族主义。不应该在 Google Play 中出现"。

图5.33 以傅满洲为主题的电影海报。

然而,Google 方面表示,"这类型 App 并不违反公司的相关政策,也不会导致仇恨言论,并不会对个别 App 表示评论,我们只移除违反我们政策的 App"。而且有人认为这个游戏的开发者还曾制作了"Make Me Old""Make Me Fat""Make Me Russian""Make Me Irish"等类似游戏,都没引起什么大的争议,但是为什么狂热的亚裔美国人社团却一直坚持要 Google Play 移除该 App?

原因非常简单,因为在俄罗斯、爱尔兰这些国家没有"傅满洲",没有这种形象鲜明的刻板印象。换句话说,美国亚裔的敏感不是没有道理的。无独有偶,2013年5月,美国通用雪佛兰全新 SUV 车型 Trax 的一则视频广告,也因歌词带有对华人歧视的内容而引发美国华人群体的"集体抗议"。该广告的背景音乐为1938年的歌曲《东方摇摆》(Oriental Swing),歌曲中出

现"Now, in the land of Fu Manchu, The girls Saying-ching-ching, chopsuey, swing somemore"的广告歌词。正是这段提到了"傅满洲"的歌词被媒体指为"对中国人的歧视",引发了强烈的抗议。与Google暧昧的反应完全不同,出于市场销售的考虑,通用公司不仅在北美停播这个广告,而且中国负责人也对中国消费者表示了歉意。

电影中的东方人形象完全可能随着国际关系的改变而获得调整,但那些在潜意识中存在的观念并不容易被消除。2009年,好莱坞电影《2012》(图5.34)在中国上映,当时一位国内的学者曾经在公共媒体上宣告,中国人的形象已经在美国电影中彻底翻身了!他的论据就是在影片中,中国人负责诺亚方舟的制造,完成了一个看似不可能完成的任务,甚至连影片中的美国总统都惊叹"只有中国人才能做到"。事实上,这只不过是一厢情愿,大量的美国电影出现中国元素只是为了讨好中国的消费者,看在钱的面子上罢了。

广告也是一个很好的例子,它总是无意识地流露出那些在冠冕堂皇的口号中被否定的东西。

正如朱丽安·西沃卡在《肥皂剧、性和香烟》中所说:

不幸的是,广告、包装插图和商标把怪癖的种族讽刺画和陈规陋习绘制成了永久的画面。当时的美国人把这些形象接受下来,当成是日常幽默。例如,非洲裔美国人一般被画成载歌载舞的歌手、走路时脚下不利的仆人、谦逊的搬运工和快乐的厨师,从而强化了已经极有市场的错误观念,即他们只配干卑贱的工作。[41]

【改旗易帜的困惑】

2019年6月,国内多个城市突然对住宅小区的名称进行整治(图3.35)。在这些整治中,大部分被公示需要改名的小区都被认定为"崇洋媚外",如"威尼斯水城、维多利亚花园、阳光巴洛克小区、凯撒豪庭、加州阳光小区……"。这次改名风波引起了广泛的关注和讨论,许多批评者从不同角度也发出了自己的声音。但不管最终结果如何,我们能发现洋名的"入侵"现象以及背后的文化冲突越来越受到人们的关注。但是,改一个名字容易,改变这种文化冲突中的力量对比却是一个不太容易的事情。

西方的"强势文化"不仅迅速地横扫了中国的电影院,而且在逐渐地蚕食中国人对设计的审美观,就好像通过麦当劳一点一点地改变中国人的味觉那样。西方的大量节庆涌入中国,成

图5.34 灾难电影《2012》的海报。

图5.35 国内许多小区不仅名称上包含着西方元素,建筑风格方面也会标榜自己的欧洲风情,这其中蕴含的文化影响不是一朝一夕可以改变的。

为最具商机也更浪漫的仪式；满大街的洋文招牌、洋文商标、洋文小区掩盖了富有中国特色的商标与街道名称；政府机关的办公楼盖成了"白宫"；即便是农村的新住宅也成为了对西方洋房的拙劣模仿。更可怕的是，真正的传统民俗与传统文化已经成为一种展示品，只在他人需要猎奇的时候才突然现身。

在设计领域，中国文化的溃败速度快得让人难以想象，而这一切都是在无声无息中主动完成的——消费背后的强势与弱势顿时高下立判。生产无数鞋袜积累而成的资本却只是沾沾自喜地换回来一个LV的皮包。这种现象表面上是国内生产能力与设计能力低下的反映，实际上却是因为陷入文化认同的怪圈中。这就好像中国人不会去看国人拍摄的一部从外星人手里拯救世界的大片一样（所以国产大片受到认同的只有武侠），国人也不相信自己能创造出一个奢侈品牌。许多倒在这条道路上的中国企业终于发现了这个秘密：制造高档商品的话语权并不掌握在中国人的手中。

正因为如此，掌握话语权的西方奢侈品牌在塑造品牌文化的同时也不断触及中国文化的自我认知。"D&G辱华"事件再一次提醒我们，随着中国经济实力的增长，文化力量的提升已经成为一个迫切的需求。在这个事件中有一个插曲很有意思，就是最初引爆这一事件，与D&G设计师对话的网友并不是中国人，而是一位越南的时尚模特。[42] 这体现了类似文化冲突是国际语境中所有文化弱势国家所面对的共同问题。

这一切只有当"弱势文化"与"强势文化"之间的关系发生变化时才能得到根本的改观。这种关系的变化并不仅仅依赖于生产能力与设计能力的提高，而要在传统文化创新的基础上在本质上提高所有人对中国文化的认同感。许多从西方留学归来的设计学子带回来的观念设计并不能改变这一切，甚至在方法上也不适用。从西方人角度出发的中国设计只会是中国元素符号的堆积，而只有从中国人的情感与生活出发，才能找到真正的中国式设计。这样的设计不需要西方人的叫好，也不需要西方设计组织的评奖来进行自我证明，它只需要去满足中国人的生活。

【"失落"的历史】

后殖民主义的批评方法经常在各种艺术批评中出现，但在设计批评中则遭到了忽视。其中有一个重要的原因，那就是基于设计艺术与经济发展之间的密切联系，人们几乎已经默认第三世界国家的设计艺术是较为落后的。即便是一些重要的第三世界国家设计师的作品，也被认为是对西方某些优秀作品的学习和模仿，难以自成一派，更不可能获得国际性的声誉和地位。

美国设计史学家维克多·马格林曾经比较过几本重要的平面设计史书籍关于非西方发达国家设计的内容。他发现梅格斯、萨图尔和赫里斯的三个版本对于欧洲和美国之外的地域给予了不同的关注度：

来自西班牙的萨图尔比其他两位更了解平面设计是如何在巴西和西班牙语系国家发展的。他就这个问题写了100页,而梅格斯只用了3页写"第三世界的海报",主要是关于20世纪60年代的古巴广告,顺带简单提了一下尼加拉瓜、南非和中东的广告;相反,赫里斯用近两页纸来介绍古巴广告,题为"20世纪60年代末的迷幻药,战后危机和新技术"。梅格斯和赫里斯在文章中简单介绍了日本的平面设计,但主要是指其战后的活动。当梅格斯提到日本早期的设计作品时,他提到了印刷,后来又谈到了19世纪浮世绘模板印刷及其对西方设计师的影响。萨图尔则根本就没有提到日本。但是三人均未提到任何中国或其他亚洲国家的现代设计,也没提到非洲的平面设计。[43]

实际上,即便是中国学者撰写的各类"世界设计史"也往往忽视中国部分,或者将"中国设计史"和"世界设计史"(或者叫"西方设计史",他们在内容上几乎是完全一致的)完全区分开来,好像中国设计史不是世界设计史的一个部分似的。人们普遍忽视了第三世界国家的设计师在学习西方设计艺术的同时,所作出的贡献,尤其是在这个过程中,其作品所蕴含的地域性文化的重要性。随着设计史研究的不断推进,以后殖民主义批评为指导的研究方法正在改变这一偏颇的现状。

课后练习:"西方人眼中的中国人形象"纪录片

针对西方人眼中的中国女性形象,进行调查,用纪录片的方式听到不同的批评声音。现实评价与网络上的批评也许大相径庭,尤其是会收获很多意想不到观点。(图5.36)

示范作业:纪录片《中国女性》,作者:董博超、唐世坪、钱旻钰、马兆慧、王冯晨

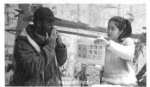
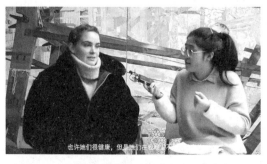

图5.36 上图均为示范纪录片《中国女性》中的剧照。

第二章 作者批评模式

第一节 电影批评中的作者论

图5.37 法国导演弗朗索瓦·特吕福首创电影批评中的作者论。

图5.38 美国社会学家戈夫曼曾指出"作者"与"动画片绘制者"的区别。

电影理论中的作者论是指电影导演如果在其一系列作品中表现出题材与风格上的某种一贯特征，就可算是自己作品的作者。安德烈·巴赞、埃里克·罗默和弗朗索瓦·特吕福（François Truffaut, 1932—1984，图5.37）最早为《电影手册》（*Cahiers du Cinéma*）撰写有关早期作者理论的文章，其中1954年特吕福首倡作者论，认为电影的作者应是导演而非传统中认为的编剧，电影是导演个人的展示与表达的媒介。约翰·柯吉（John Caughie）整理了作者理论的三个主要特征：第一，一部电影，虽然是集体共同生产的，但它之所以有价值，很可能是因为它本质上是其导演的产品；第二，在一位是真正的艺术家（一个作者）的导演面前，一部电影很可能是导演个性的表达。第三，这种个性能够在导演的全部（或绝大多数）电影中找到一种主题和／或风格上的连贯性。[44]

美国社会学家戈夫曼（Erving Goffman, 1922—1982，图5.38）曾指出"作者"与"动画片绘制者"（animator）的区别。"动画片绘制者"只是在动画生产中制作出声音或在纸上做出人物形象的人，而"作者"则是将语词连接在一起并对语词表达负有责任的人。[45]大量动画的绘制者承担了繁多的动画制造却不能受到人们的承认，直到1984年推出的《风之谷》的宫崎骏，由于其不仅负责画面处理更是主导了影片的情节发展，因此扭转了动画片导演"到处混吃的蹩脚文人"的形象，被人称为"动画界第一个真正的auteur"。这样的作者论批评对于提升导演的作用具有很大的效果，但却掩盖了影响电影批评的其他因素。

在电影批评的领域，作者论虽然曾经带来过深远的影响，但也引起过很大争议。美国电影批评家安德鲁·萨里斯（Andrew Sarris, 1928—）在《1962年作者论札记》（*Notes on the Auteur Theory* 1962.）曾经指出了作者论的流行甚至泛滥的现象。而他的批评对手著名的电影批评家波利娜·姬尔（Pauline Kael,

1919—2001）则在《圆圈与方块：乐趣与萨里斯》(Circles and Squares: Joys and Sarris) 等文章中与萨里斯进行争论，她认为有些电影被诠释的最好起点的确是导演，而另一些则不是。既然在任何理论中都暗含着普遍性，那么作者论是毫无意义的。波利娜·姬尔在1971年出版了《讨论凯恩》(Raising Kane)，继续对作者论进行批判。她认为作者论只选择了一个人去代表所有其它参与创作的演员和成员，并以此来评价电影的意义，这带有很大的误导。

两位电影批评家的争论在很大的程度上，推动了电影在美国的发展。而作者论批评也曾经在20世纪五六十年代迎合了西方导演个人化创作与自我表现的需要。但是其缺陷也在于作者论批评过于重视导演的个人创作语言与个人风格，强调只要在作品中有其独特个性即可称为上品，这样的评论忽略时代与社会等因素对影片的影响力。1960年代中期后，意识形态与结构主义批评出现，作者论批评受到攻击。1970年代开始，电影符号学、第三世界电影研究的出现，进一步削弱了作者论批评的主导性。

第二节　设计批评中对作者的认识

一、设计师对于提高设计价值的意义

图5.39　两例北京与巴黎的"围档"设计。前者强调未来环境的变化，突出视觉效果与宣传意义。而后者则试图使施工现场消失，并以超现实的方式幽默了一把。这些设计都是匿名的，但明确而真实地体现出在城市设计中的不同思路。

在文学中，很多特殊的"文学"体裁被看成是没有作者的文本或没有作家的作品。它们往往是些私人的、朝生暮死的和功能性的文字。例如信函、日记、购物单、学校作业、眉批、电话留言，甚至大多数人实际上写的创作性的作品，也都不算是作家的作品。

实际上，这种情况在设计中更为普遍。例如公共领域中的商标、广告、新闻、海报、路标和店面招牌、涂鸦这类每天都会观看到的东西，我们就很难找到究竟它们的设计师是谁（图5.39）。而且我们对它们的作者是谁也丝毫不感兴趣，因为在这里信息表达和传播的功能更为重要。因此，许多所谓的"设计"在这个意义上都是匿名的。图形设计、壁纸设计、网页设计、版式设计、游戏设计等等，通常都是匿名的。除此之外，大多数的家具也都没有木匠或设计师的签名。从建筑物旁擦肩而过的人们永远也

不会知道是谁设计了这些建筑物——除了极少数的标志性建筑物。相比较建筑，知道汽车、刮胡刀、电视机、电吹风、厨房用具的设计师姓名的人就更少了。也许时装设计略有不同，那些名贵的服装总是和某个熠熠生辉的社会名流的名字联系在一些，即使这位设计师实际上并没有真正设计那件服饰。然而，绝大多数人在商店中所购买的服装都跟设计师的名字没有任何关系。

这些设计作品的出处是设计的文化和市场所创造出来的营销符号。制造商与批评家通过对设计出处的营造来创造一种相对于"流行"文化的一种"高级"文化。与这个"镀金"过程同步的是制造商与批评家用各种价值（美学的、道德的和货币的价值）来对"重要的"设计师进行评价。因此，设计师从幕后走向前台的过程一方面体现了商业的谋划，是企业获得产品附加值的重要手段，即通过设计的优雅出处来形成产品高价格的合理性。另一方面，设计师通过知名度与社会地位的获得，使设计作品被赋予了某种相当于艺术品的"光晕"，在一定程度上补偿了工业时代对产品个性的忽略。1934年，美国设计师乔治·尼尔森曾经在杂志上发表过一篇匿名文章，指出已有超过10位设计师被《财富》杂志报道过，这些人基本上都是曼哈顿的精英。除了西屋公司的艺术总监唐纳德·多纳（Donald Dohner, 1897—1943）和美国暖气卫生标准局的浴室设备设计师乔治·萨基尔（George Sakier, 1897—1988）外，其他几位均是独立的设计师。[46]

与此同时，设计师开始获得了艺术家的地位与名誉。当平面设计被看作是艺术作品，同时平面设计师被视为艺术家时，作者批评才成为可能，人们才会去根据个人风格来认识与评判平面设计作品。正如马尔科姆·巴纳德在《理解视觉文化的方法》中所说：英国导演托尼·凯（Tony Kaye, 1952—）的创作的广告、欧莱雅护发产品的蒙德里安风格的包装，或埃德华·阿迪宗（Edward Ardizzone, 1900—1979）的书籍插图都正在成为，或正在被转变成为艺术作品。托尼·凯经常在艺术画廊中展示自己的艺术作品；阿迪宗也在美术馆中展出他的插图作品。

当设计师成为著名人物时，大批量生产的图像或包装才可能被认为或理解为是某种个人风格的表达，而此时的设计师与艺术家之间最为接近。个人风格的形成，成为对设计师进行风格分析以及更进一步研究的前提。阿德里安·福蒂引用雷蒙德·罗威的观点，认为新包装的白色外观极为"清洁"且具有"清新纯洁制品"的含义，从而使得罗威的设计获得了更多的阐释。菲利普·斯塔克设计的榨汁机便已经被认为是一种个

图5.40　图为菲利普·斯塔克设计的手表及地标性建筑（作者摄）。当个人性在设计中获得突出时，"作者"成为商业价值利用的标签。有"作者"的消费品通常要比无"作者"的消费品贵上很多。

人表达的产品,从而使得产品本身的功能意义得到了忽视(图5.40)。美国设计批评家托马斯·海因(Thomas Hine)根据"有特色的""纯洁、清净的形式"意义,来表述斯塔克为"冰川"(Glacier)水设计的瓶子,这个瓶子也像一件艺术作品那样被理解为斯塔克的个人表达。时装领域的设计师更加明显地在作品中对个人语言进行表达,并且已经在时尚批评中形成了一种个人风格分析的传统。设计师在服装或家具、产品中的签名商标在某种意义上已经形成作者论在设计领域中的变体。设计师的个性特征不仅吸引着批评家,也势必会通过批评家的宣传而获得更多社会公众的关注。

二、"作者死亡"对于设计批评的意义

后现代主义批评通过对"文本间性"或"互文性"的强调而否定了"主体性"与作者的概念。米歇尔·福柯(Michel M. Foucault, 1926—1984)曾经指出,作者的名字是一个可变物,它只是伴随某些文本以排除其他文本。比如一封保密信件可以有一个签署者,但它没有作者;一个合同可以有一个签名,但也没有作者;同样,贴在墙上的告示可以有一个写它的人,但这个人可以不是作者。因此,作者只是代表了社会中某些话语的存在、传播和运作的特征。文本是一个无止境的变动构成,而不是稳定不变的结构,因而文本的意思是不确定的。福柯提出阅读是游戏,认为"作者死了",阅读与批评就是创作,并用多种不同代码的方法去解读作品,使之呈现出多种意义。

【流动的"作者"】

如果设计师是个无名小卒,或者人们对产品的设计师是谁根本没有什么兴趣,就像人们对韦斯帕摩托车(图5.41)的设计师是克里安多·达斯卡尼奥(Corriando D'Ascanio)一无所知那样。那么在设计者是无名的或匿名的状态之下,究竟是什么构成了理解设计作品的基础? 也就是说,如果设计师个体的意图不得而知或根本不存在,那么我们就无法在个体意图的基础上来认识和理解设计艺术。这恐怕是设计和绘画等艺术形式之间的最大区别,因为我们常常无法知晓一个设计作品的特定意图、特定生活世界和特定的认识。

即便是那些由大名鼎鼎的设计师所完成的、又被企业进行大张旗鼓宣传的设计作品,也会通过批评家的解读而获得与设计师几乎毫无关系的新意义。谢里尔·巴克利(Cheryl Buckley)在她的一篇题为《父权制的产物:关于女性与设计的一种女性

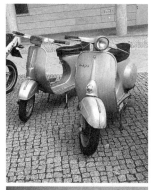
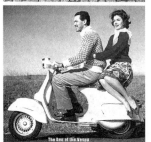
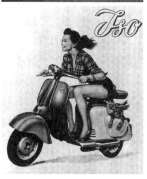

图5.41 著名的韦斯帕摩托车的意义早已经超出了设计师的范畴,而在阐释的过程中获得了全新的理解与意义的发展。

主义分析》(1986)的文章中就对这个问题进行了阐述。她认为设计是一种表现的过程,如果把具体设计师的意图当作理解之基础来强调,就等于是将这种表现的过程进行了简化,使之不可认识。因此,在理解设计作品的过程中,设计师的意图并不是最重要的。因为,"无视设计的表现过程,而由设计师来决定设计客体的意义也过于简单。设计在所处的不同空间,通过不同的主题,表现了不同的政治、经济和文化的权力与价值。因此,它的意义是多元的,包括了设计与受众的相互关系。设计作为文化产物,它的内在意义编码要由生产者、广告人和消费者根据他们自己的文化符码(cultural codes)来进行解读。"[47]在这个过程中,除了要考虑设计师的意图和目的之外,同样也要考虑广告商和消费者们。赫布狄吉在对韦斯帕摩托车的分析中曾经提出了这一点,但巴克利却真正把它作为理解这种方法的一个问题提了出来。根据巴克利的观点,即使设计师的意图是已知的,它们也不能作为理解设计师的产品之基础,因为这一设计过程还涉及了其他的因素和其他的人。实际上,这样的方法便是马尔科姆·巴纳德所说的"为了能够用阐释学的方法理解这些设计种类,就必须重构它们的个体意图"。[48]

通过对设计作品的重新阐释,不同主题的设计在不同的时代表现出意义的多元性,展现出政治、经济和文化的价值对设计的多重影响。这种对设计与受众的关系的批评是对设计批评中作者研究的一种修正。这是因为设计作为一种文化产物,它的内在意义需要由生产者、设计者和消费者根据他们自己的文化符码(cultural codes)来进行解读。虽然设计的产生带有设计师的强烈意愿,但是设计师不仅要受到现实的设计形式与表现手法的局限,而且在设计的目的上还需要考虑市场的需要以及消费者对设计的认识。同时,当设计作品完成后,设计被组织成为消费者表达各种需要的工具,在潜意识上承担了更多的文化意义,而这一切都是不以设计师的意愿为转移的。

图5.42 也许只有在设计大师(图为柯布西耶)的手下,"作者"成分才能被完全地表现出来。随着设计师知名度的降低,"作者"的成色也在下降。一位普通的室内设计师很可能已经成为业主意见的传声筒,最后沦为监工。国内一位电影导演曾经抱怨国产电影的"作者"成分因为商业化大片的出现而被降低,但这在设计界则已经成为常态。只有在两种极端即极为私人化的订制设计或非常大型的工程中,"作者"才可能成为设计的主导。

设计师是赋予设计以意义的人,但是以设计师为核心的作者论研究受到了社会学、电影研究和语言学领域发展的严峻挑战(图5.42)。在这些领域中,研究者针对由作者来阐释作品意义的作者中心论(centrality of the author)提出了质疑。作为决定设计意义的人,设计师中心的基础地位已经被其他的综合因素削弱。就好像导演不能决定电影的所有面貌那样,设计中的决定因素更加多样化。消费过程中的用户、在生产和消费间的沟通者、代表着某种意识形态的官方、在设计过程中的各种潜意识等等都会对设计意义的形成产生至关重要的影响。设计师设计的成败取决于整个设计团队的管理与执行能力,设计的意义

只能在具体的社会结构中才能实现。设计师是第一个赋予设计意义的人,是重要的"作者",但对于设计的意义的认定,必须要考虑到特定的语言背景、意识形态和社会关系。

【从光环中抽身】

当设计师自己谈及设计项目时,他们对于自己的工作最熟悉也最有话语权。也有一些设计师尤其是知名的设计师会著书立说,甚至在一些设计展览中树立自己对于作品的"所有权"。从而使得一些设计作品看起来像是完全属于某位设计师的,而非某个厂家的。福蒂在书中认为设计师自己对于设计的描述和评论会导致一种误解:"虽然并非刻意误导读者,但往往模糊了设计并不只是设计师的工作这一事实,因而让人们错误地以为设计的结果完全取决于设计师。设计师虽然提供了设计,但设计的执行却在于企业家;在工业制成品的开发过程中,准备许多设计预案是常有之事,企业家则从中挑选一件投入生产。"[49] 这一观察敏锐地发现了设计艺术与其他艺术门类的不同,在设计艺术中,"作者"的出现本身就隐含着显著的商业意味和象征性的符号价值。

图5.43 与传统私人手工店铺不同(图为意大利佛罗伦萨街头的设计师品牌店),现代大企业中的著名"设计师"更像是企业的形象代言人。

当这种商业行为及其造成的浪费遭到质疑时,设计师同样不能独善其身。尤其是在设计师被光环加身成为企业的形象代言人(图5.43)时,他所承担的责任也相应被放大了。在上个世纪50年代和60年代,设计师文化的泡沫开始破裂,万斯·帕卡德等批评家开始批判美国设计师在产品废弃过程中所充当的角色。设计师们也开始主动地从光环中"逃离",并转过身来对设计师和主流的政治经济体制进行批判,比如"尽管被视为资本主义的侍女和炫耀性消费的制造者,一些设计师与建筑师,尤其是在设计争论最热烈的意大利,却能够通过变成自己的评论家和寻求商业体系之外的文化角色而转移所受到的攻击。这些设计师以匿名方式加入'风暴集团'(Gruppo strum)和'四N集团'(Gruppo NNNN)这类群体,对'超级明星'设计师进行抨击,这些明星设计师的主要任务是制造大量消费需求,销售工业制造的产品,从而使资本主义制度永存"[50]。就这样,伴随着设计师文化热的退潮,明星设计师们暂时从大众的视线中隐退,隐匿在光环边缘的黑暗之处,蛰伏在绿色设计批评和资本主义批判的大潮之中,他们并没有走远,只要资本主义一声令下,他们随时会戴着礼帽粉墨登场。在苹果的领袖乔布斯去世以后,苹果的首席设计师乔纳森·艾维(Jonathan Ive, 1967—)立即从后场登台,迅速走向打满聚光灯的前台,延续这个企业打造超级英雄的光荣传统!

第三节 精神分析理论与超现实主义批评

> "概念在刚出生时可能是赤裸的,但它们立即会被裹之以现实的襁褓。"[51]
>
> ——《时尚与超现实主义》

曾经在文学批评中轰轰烈烈的精神分析批评,似乎并没有在设计界掀起一丝波澜。但是从精神分析理论中获益非浅的超现实主义设计并非是昙花一现。直到今天,在我们的设计批评术语中仍然会时不时地冒出"超现实"这个很有历史的词来。无论是设计史上的超现实主义设计还是今天的具有"超现实感"的设计作品,它们都是一种设计尝试。设计师们试图在设计中寻找超出实用功能的设计边界,寻找设计作品表达诗意的最大可能性。

【缝纫机和雨伞在解剖台上的偶然相遇】

1924年,布列东(André Breton,图5.44)公开发表了《超现实主义宣言》,《宣言》的发表标志着超现实主义运动正式开始了。尽管《宣言》中的许多重要思想早在运动正式开始之前就已形成,但是它肯定了布列东及其同事挪用并重新定义的阿波利奈尔的术语——超现实主义,并把这个模糊的术语译解为一个具有纪念意义的定义:

> 超现实主义,名词,在纯粹的状态下,它是精神的自动作用,人们借此以口头、书面甚或其他方法表达思想的真实功能。它受思想的支配但又不受理智的控制,从任何美学或道德的关注中解脱出来。
>
> 百科全书。哲学。超现实主义的基础是信赖那些先前被忽略但其实要高于现实的某些联想、相信梦的无限威力以及思想的公正活动。它倾向于彻底地毁坏其他心理器官,并在解决生活的基本问题时取代它们。[52]

在布列东的定义中,超现实主义成为一种"思想的公正活动"。在这种活动中,视觉艺术在最大程度上成为不受功利目的支配的纯粹美学物品。但是,设计作为一种实用物品,他不可

图5.44 布列东肖像与他的超现实主义"扮相"。1924年,布列东公开发表了《超现实主义宣言》,标志着超现实主义运动正式开始了。

能也没有必要成为这样的纯粹之物。超现实主义的设计作品往往是对超现实主义绘画与雕塑艺术的模仿和借用。有意味的是,这种借用并非出于商业的目的,而是基于艺术创新的考虑。这反映出设计与其他视觉艺术之间的紧密联系,以及用设计来表达艺术观念和诗意内涵的可能性。

比如超现实主义艺术家、诗人阿拉贡(Louis Aragon,1897—1982,图5.45)就曾对当代设计中所体现的实证主义进行批评,认为当代的设计师太注重设计中的功利性而忽视了设计的艺术自由。他在《超现实主义革命》(La Révolution surréaliste,1925年10月15号)第5期中撰写了关于1925年国际装饰艺术博览会的评论文章:《走开,装饰艺术》。阿拉贡的文章谴责了当代人喜好装饰艺术中的实用形式,痛斥装饰艺术在推动资产阶级社会和经济结构变革中所起的作用。按照他的观点,重视实用性是实证主义恶毒地向外扩展到所有民众精神领域的部分原因,而且,最后它将强有力地抵制想象。阿拉贡声称,国家举办展览所取得的巨大成功表明了社会对艺术的控制,艺术创作仅限于那些有利可图的风格。他在文章中说道:"此后,'现代'这个词将从它的金钱意义上理解;从此我们将与绘画和其衍生物平安相处,不再发生冲突,因为这里没有实用和功利。"[53]

图5.45 超现实主义的领袖阿拉贡(前)和布列东(后)。

这样的观点在当时可谓冒天下之大不韪。在阿道夫·卢斯正在为将艺术和设计相分离而努力的时候,在柯布西耶正在歌颂飞机与火车的时候,在包豪斯正在努力为大众生产钢管家具的时候,阿拉贡却努力地在渴望实用的实证主义与超现实主义者之间描画一条非常明显的思想界限。他认为在受到合理化的平均主义设计所推崇的民主范例中,艺术与设计已经降到了基本物质需求的最低一般标准,忽视了人类心灵的能力。虽然,这种违背时代发展主旋律的批评声音往往会受到轻视与忽视。但是如果省略了这样的批评,设计思想史将会被简化为一种线形发展的产物。

【指鹿为马】

由于超现实主义的设计批评过于强调设计中的艺术自由度,因而必然受到反对者有针对性的批评。这种批评与其他的艺术领域之间有着非常相似的地方。一般而言,"当代评论界普遍认为超现实主义视觉艺术沉迷于高深莫测的理论并受其左右,不仅没有诗意,反而是一小撮既不懂视觉艺术又不懂诗歌独特语言的诗人所策划的美学诈术,一种摆脱困惑的荒谬滑稽行为。"[54]

图5.46 夏帕瑞丽肖像（1937）及其设计的墨水壶帽（1938）。

同样，超现实主义的设计也因其故弄玄虚而备受怀疑。夏帕瑞丽（图5.46）与夏奈尔之间的矛盾似乎不仅仅是简单的同行相轻。超现实主义的"出轨"设计脱离了设计的正常思路，它所体现的诗歌意蕴与神秘气息，被认定为一种将文学技巧应用于设计的唐突尝试。这种尝试脱离了设计的本体，成为不切实际的形式主义。超现实主义的文学家与艺术家们对设计的错误认识充分体现了超现实主义设计在初期的不确定性。美国建筑批评家托马斯·米卡曾失望地认为，本以为布列东会看到俄国形式主义批评家眼中的陌生化并将建筑从房屋引向诗歌，结果布列东却"指鹿为马"，错将新艺术运动当成了超现实主义的急先锋。[55]布列东引用萨尔瓦多·达利的话说道："从来没有哪次创造梦之世界集体的努力像新艺术建筑那样纯粹与震撼。恰恰在建筑的边缘，他们自己实现了被增强的欲望。"[56]这样与今天产生较大偏差的认识正说明了超现实主义艺术理论在设计方面的多面性与宽容度。即那些并不注重功能或者明显不以功能为中心的设计都有可能是某种被隐藏的欲望的表达。

在1930年代，当超现实主义被煽动成为一种艺术风格的时候，时尚和设计就成为超现实主义的重要视觉表现。超现实主义的设计艺术在日常与异常之间、缺陷和修饰之间、实体和概念之间、虚假和真实之间制造了巨大的冲突。在很多时候，艺术的运动和革命总是会带来设计领域的连锁反应。在设计艺术的敏锐嗅觉之下，超现实主义艺术必然会在设计的领域攻城掠地。然而，超现实主义的设计与时尚绝不仅仅是与超现实主义革命亦步亦趋，相反，"时尚的隐喻和含义占据着超现实主义视觉语言的中心地位，并且自然地符合了缺陷（disfigurement）的物理属性，这种缺陷在超现实主义风格中是显而易见的。"[57]

设计师开始不断地使用超现实主义的创作手法，甚至直接与艺术家们合作（图5.47）。达利不仅设计了大量的商店橱窗，而且自1937年以来与夏帕瑞丽在服装设计方面进行广泛合作。艺术家们与时尚设计越走越近，正如曼·雷后来说，"百货大楼橱窗里的服装人模被（艺术家）绑架了"[58]。因此，在30年代中期之后，人们不得不承认超现实主义在视觉艺术中的成功，它不仅使视觉艺术重新获得了表达复杂语义和诗歌情感的能力，而且对艺术和设计的各个专业都产生了普遍的影响，更是左右了视觉艺术批评理论的发展，成为一种具有鲜活生命力的现代艺术运动。

超现实艺术与设计的出现，与弗洛伊德的精神分析理论有着密切的关系。精神分析理论对潜意识的研究发掘出一条艺术创作的新道路，而对这种新努力的评价也必然要结合精神分析

的相关理论。精神分析批评的出现不仅将有利于对艺术创作的过程进行分析,也能考察创作之外的集体潜意识等社会因素。

一、弗洛伊德与精神分析批评

> 当学问的精神唤醒你时,你是七岁。[59]
> ——弗洛伊德的父亲在一本书上写给他的儿子

无论遭遇到什么样的评价,弗洛伊德(Sigmund Freud, 1856—1939)都已经成为改变人类思想史的重要人物。像哥白尼与达尔文一样,他的理论怀疑了人类脑海中既存的一些"常识"。虽然玛格利特等超现实主义艺术家反对在自己的艺术创作与弗洛伊德之间直接划上等号。但是对超现实主义艺术的阐述和批评必然要建立在对弗洛伊德精神分析理论的了解的基础上。

弗洛伊德(图5.48)1856年5月6日出生于摩拉维亚,4岁时举家迁居维也纳。17岁考入维也纳大学医学院,1876年到1881年在著名生理学家艾内斯特·布吕克的指导下进行研究工作。1881年开始私人开业,担任临床神经专科医生。1884年他与布洛伊尔(Josef Breuer)合作,治疗一名叫安娜·欧(Anna O.)的21岁癔症患者,他先从布洛伊尔那里学了渲泄疗法,后又师从J·沙可学习催眠术,继而他提出了自由联想疗法,1897年创立了自我分析法。1902年,他成为维也纳大学的教授。1909年被邀请到美国克拉克大学举办系列讲座,他的精神分析学说才赢得了国际上的公认。1938年因遭纳粹迫害迁居伦敦。1939年12月23日因口腔癌在伦敦逝世。

这样的一位在临床治疗方面成绩卓著的医学家为什么会对文学艺术批评产生了深远影响?在弗洛伊德主要著作中[60],他的心理学理论主要可以分为以下几个分支:一、梦心理学;二、过失心理学;三、变态心理学;四、人格心理学;五、儿童心理学。在他的心理学理论中,对"力比多"(libido,性欲)的强调不仅较好地使他的"梦"论可以自圆其说,而且解释了人类从儿童到艺术家的各种心理动机。正是在这个意义上,艺术批评家们看到了精神分析学说对艺术动机、艺术创作过程以及艺术家人格形成的重要意义。因此,精神分析理论不仅"使神经病治疗学和变态心理学受莫大贡献",而且可以"放些光彩到文艺、宗教、教育、伦理上去"(朱光潜,1921)。

但是,弗洛伊德学说受到的批评也恰恰重要集中在"泛性论"之上。甚至他的学生也对这种解释表示了不满。1911年,

图5.47 1938年巴黎国际超现实主义展览中展示的人模装置,分别为曼·雷、达利等人设计。

图 5.48 弗洛伊德的心理学思想对文学艺术评论产生了普遍的影响。

弗洛伊德的学生阿德勒被驱逐出了精神分析运动。原因就在于阿德勒一直抹杀原欲的重要意义。1912年,弗洛伊德的另外一位得意学生被称为"皇太子"的荣格在《论原欲的象征》中公开地宣布与弗洛伊德理论的根本对立。荣格似乎"命中注定要像约书亚一样去探索一块大有希望的精神病学宝地,而弗洛伊德则像摩西一样,只被允许远看那块宝地"[61]。荣格坚持认为"原欲"这个概念只代表"一般的紧张状态",而不是只限于"性"方面的冲动,因此"原欲"的概念必须走出"性"的狭窄天地。

而那些强调艺术本身形式研究的批评家们更是对弗洛伊德的理论不屑一顾。克莱夫·贝尔如此评价弗洛伊德的力比多艺术理论:"艺术家甚至不关心其正常欲望的'升华'……他的目的是创造符合美学观念的形式,而不是创造满足弗洛伊德博士的未遂的心愿的形式。"[62]罗杰·弗莱(Roger Fry,1866—1934)在1924年写的《艺术家与精神分析学》中,坚持认为"没有比梦更与基本的审美天赋相对抗的事物了",并且提出了"诗歌不纯的程度与它接受梦的多少成正比"。他还断定,科学家和艺术家的努力是自足与独立的一种创造,并不反映任何象征主义的需要。弗莱对精神分析批评的系统性阐述至关重要,以至直到1967年,马歇尔·布什还在他的报告《精神分析艺术理论的形式问题》里,得出结论说:"弗莱提出的有关精神分析学的基本问题是:具有敏感的审美能力的人们,从对形式的关照中得到情绪快乐。这个问题并没有得到解决。"[63]

在针对一个具体的艺术作品进行分析时,弗洛伊德的精神分析理论往往不能提供太多的帮助。在精神分析理论指导下的作品分析往往会越走越偏,陷入自说自话的死胡同,从而不能令人信服。弗洛伊德对达·芬奇绘画的阐释就说明了这一点。弗洛伊德引用了达·芬奇的一段话,从而证明达·芬奇在艺术创作中所体现的恋母情节(图5.49)。[64]这样的解释即便可以丰富我们对达·芬奇绘画的理解,但却很难在艺术批评中产生普遍意义。况且"引导他人在连风筝也找不到的地方寻找大雕,或者更确切地说,硬要在连一个人也没有的地方修建一座桥是危险的"。[65]

这样建立起来的桥梁必然是一座空中楼阁,弗洛伊德本人也意识到这一点。他在论述米开朗基罗的文章的开头也说:

我并不是一个在行的艺术鉴赏家,而不过是个门外汉。我常常注意到,艺术作品的题材比形式和技巧的因素对我具有更强烈的吸引力,尽管在艺术家们看来,后者的价值是首要的,它远在题材之前。但是,我却完全不能欣赏应用于艺术的许多方

法和艺术由此而获得的效果。[66]

显然，用一种艺术学科之外的理论来阐释艺术的时候都会碰到相类似的问题。它们的批评价值取向与纯粹的艺术批评之间大相径庭。这些理论在批评方面的意义更多的不是具体作品的详细分析，而是有关创作动机、创作的社会价值的讨论。精神分析理论对"力比多"的强调开启了艺术与设计批评的另一扇大门，它不仅意味着阐释通道的增加，更在人、设计与社会之间建立了可以联系的一座桥梁。

二、潜意识与无意识

弗洛伊德《梦的解释》包含了对心理学的两个主要贡献：无意识观念和快乐原则理论。这两者对艺术和艺术批评都具有强大的冲击。德国哲学家爱德华·冯·哈特曼在《无意识的哲学》（1867）中曾试图"通过理性与意志的统一来克服理想和现实的紧张关系，相信所有的有意识的思想为无意识所决定"。[67] 弗洛伊德在《梦的释义》的一条注释中向这位哲学家表示感谢。

弗洛伊德认为，当人的"创伤性情绪"受到压抑，不能成为意识，被迫处于无意识状态。个人的欲望被压抑到遗忘的区域里去，形成了"潜意识"（图5.50）。潜意识有两条道路，一是通过正常的通道发泄出来，另一是当正常通道受阻时，便从病理通道出来。而潜意识层面又可以分成两部分：无意识层（unconscious）与前意识（preconscious）。

图5.49 弗洛伊德用"恋母情节"来解析达·芬奇的绘画。图为《圣母子与圣安妮》（上）与蒙娜丽莎（下）。

19世纪艺术批评家乔瓦尼·莫雷利对一些绘画上的次要和表面上不重要的细节十分感兴趣，比如一个艺术家在绘画作品中描绘人物的指甲或耳垂的方法。弗洛伊德认为莫雷利这样的批评方法与心理分析的方法有着密切的联系，心理分析批评也习惯于从受蔑视的或被忽视的特征中发现被隐藏起来的神秘事物。这样的观念将艺术与设计批评延伸到了创作者的有意识创作之外。艺术家通过艺术和设计来表达他们的内心感觉和情绪的观念，受到了无意识概念的挑战，这种无意识产生于未知的和被压抑的情绪和结构。

弗洛伊德的学生卡尔·古斯塔夫·荣格（Carl Gustav Jung，1875—1961）则提出了"集体潜意识"，认为潜意识中不仅有个人出生后经验过的东西，还有祖先经历过的经验。这样的理论同样为视觉文化的研究与批评提供了新视角，它更注重艺术家的童年生活环境、民族观念等大环境因素。例如德国心理学家埃里克·纽曼曾通过对亨利·摩尔雕塑的研究来对集体无意识

图5.50 在对安娜·欧的治疗中,弗洛伊德的歇斯底里症状与父亲去世的记忆之间有着密切的联系。他把这段被压抑的意识称为"潜意识"。

和原型理论进行了实践。他认为摩尔对仰卧人体的迷恋,来自墨西哥玛雅人的雨神雕像。以英国心理学家温尼科特(Donald Woods Winnicott, 1896—1971)和克莱恩、彼得·福勒为代表的新精神分析学派,自上世纪60年代起对美术史研究和美术批评产生了重大影响。

从设计批评的角度出发,设计研究也开始重视这样一个事实,即除了艺术家和设计师之外,消费者和研究设计的学者都在理解过程中获得了有关设计的欲望的满足。无论是设计的生产者还是消费者,他们都可以被认为从他们无意识欲望的满足中得到了愉悦。他们迫切地寻找在视觉上"丢失的本源"(lost origin)和"在本质上不能挽回的物体"(structurally irretrievable object)[68]。而这些欲望的获得则形成了设计发展的外貌,它使设计品区别于一个功能之物。正如美国建筑批评家托马斯·米卡(Thomas Mical)所说:"建筑,作为通过主观幻想与周密的文化生产而物化的欲望,以多种方式将自己被割裂而又有规律的边界与外部来源区分开。"[69]而这种欲望的满足常常被各种堂皇的理由所装饰与搪塞。在欲盖弥彰的说辞背后,"设计"区别于实用物品的正是对各种有意识或无意识的欲望的满足(图5.51)。物品的功能容易获得,但欲望永无止境。在这个意义上,设计史就是一部人类的欲望史。

因此,艺术家、设计师或作家的有意识表达并不是理解艺术与设计的唯一方法。艺术家和设计师的作品可能会包含那些艺术家和设计师们没有意识到某些含义,这些含义来自于他们的无意识。这些作品不能够仅仅根据艺术家和设计师们有意识的表达来理解。设计作品同样也必须当作无意识表达的产物而受到考察。对设计作品究竟表达和满足了哪些无意识欲望将为设计研究和设计批评提供更具有心理学和社会学意义的研究范本。设计师无意识的细节处理与对市场的无意识的迎合都为心理分析提供了有趣的研究对象。从广告的角度来看,潜意识理论启发广告研究者们去关注产品中所包含的心理因素。瓦尔特·蒂尔·司各特的《广告心理学》(1908)便由此而对广告中的"原因追究法"进行了怀疑,指出广告应该从描述产品本身转向能让消费者产生喜悦的心理暗指[70]。

另一方面,受到了弗洛伊德的观念与达达主义影响的第一代超现实艺术家,在主观上也强调潜意识(无意识)对艺术创作的重要性。对于超现实主义艺术家而言,美产生于偶然,这是因为潜意识要内在地优于受到严密控制的理智。在这个意义上,设计一旦与超现实主义相结合,似乎就不再分开。因为,潜意识成为设计师创作的一个源泉。比如,设计尤其是手工创作中出

现的偶然性便成为设计美的一个重要方面。

设计中的心理分析批评暗示了通过设计作品来了解创作中的无意识的可能性，把设计过程中的偶然性、隐蔽性和主体性更加具体至微地凸现出来，使设计批评不再局限于理性而数字化的价值分析与市场研究，尝试着去理解与解释设计创作中主体常态和异态的全景现象。设计批评者可以通过一种内在而又神秘的个人性或集体性的精神，来认识设计创作的神秘世界。与美术批评所面对的情况十分相似，精神分析批评在设计批评中同样也会水土不服。因此，有关潜意识的研究也许不能解释大多数设计现象。但是，这样一种批评与研究的方法会引导研究者去关注那些通常被忽略的设计细节与特征，引导研究者去探索消费过程中的设计与消费的双方，去关注他们的直觉、灵感、情感等心理特征。

三、象征与超现实设计

象征是指显梦不是直接而是用一种替代物来间接表达隐梦的意义。这种用彼物代此物的方式代表的是人的感觉经验、内在经验，它使得人的无意识通过一种曲折的方式在梦里出现。

如弗洛伊德认为在梦里，手杖、树木、雨伞、刀、笔、飞机等因为它们的物理外型和功能往往是男性的生殖器官的象征，而洞穴、瓶子、帽子、门户、珠宝箱、花园、花等则代表了女性生殖器官。跳舞、骑马、爬山、飞行等则代表了性行为，头发或者牙齿的脱落则是阉割的象征。尽管弗洛伊德把象征仅仅与原始欲望相联系大大限制了这一梦的工作机制的覆盖面，但他这一思路的方法论意义却对心理学与美学有重要启示。

象征使得艺术创作中的明确含义被掩盖，使艺术品拥有了似梦一般的朦胧美感。当已为人所熟悉的物品从日常生活中被割裂出来时，它的含义就变成了谜语，从而产生了跨越时空的突兀感与陌生感。超现实主义艺术家对这种美感的迷恋远甚于弗洛伊德的解释，因此他们会对一个象征产生完全不同于弗氏的理解。

诗人康特·德·劳特曼（Comte de Lautreamont, 1846—1870）在《马尔多拉之歌》（*Les Chants de Maldoror*, 1868—1870）中说道："……美丽如缝纫机和雨伞在解剖台上偶然相逢。"（图5.52）这句受到超现实主义艺术家追捧的名言也"显示了超现实主义艺术与法国19世纪象征主义文学遗产之间的关系"[71]。安德烈·布勒东（Andre Breten, 1896—1955）也曾描述过相似的象征："手术台象征着床，缝纫机象征着女人，而雨伞则象

图5.51 消费者的购买有时并没有明确的目的，购买的冲动隐藏在潜在的欲望之中。

图5.52 毫无关联的雨伞与缝纫机（上图）成为超现实主义艺术的审美象征。下图为1937年2月美国《哈泼巴莎》杂志刊登的Joseph Cornell创作的绘画，在强调缝纫机的创造力的同时制造了超现实的图像效果。

着男人……"。曾受雇于纽约Traphagen商业织物工作室的纺织设计师、抽象艺术家约瑟夫·康奈尔（Joseph Cornell, 1903—1972）曾经在实践工作中深切地体会到这种象征。在他看来，缝纫机就是"一台可以制造谎言和幻想的机器。它不仅制造服装，而且还制造女性……"[72]。

同时，正如弗洛伊德在男性与帽子之间建立的联系那样，恩斯特（Max Ernst, 1891—1976）在《帽子成就男人》（*The Hat Makes the Man*, 1920）中体现了男性与帽子之间的象征。尽管一些艺术家和设计师并不承认这一点，但是这种象征的确是精神分析与超现实主义之间接触的一个重要领域，或者说超现实主义意象源于弗洛伊德的象征。

那些在超现实主义文学家与艺术家的创作中经常出现的象征，也经常成为设计师的设计元素。这些象征符号由于来源于弗洛伊德对梦境中替代符号的分析，因而常常赋予设计作品以神秘的面纱。作为女性形象替代物的乐器就经常出现在夏帕瑞丽（Elsa Schiaparelli, 1890—1973）、卡尔·拉格菲尔德（Karl Lagerfeld）、克里斯蒂安·拉夸（Christian Lacroix, 1951—）的服装设计以及瑟奇·卢特斯（Serge Lutens, 1942—）（图5.53）的商业摄影中。

显而易见的是，性意象在超现实主义的象征中占据着头等重要的地位。虽然这一切并不能仅仅归结于弗洛伊德的影响。它受达达及未来主义反传统的精神激发，也与立体主义的有机形体的形式有联系。但是，弗洛伊德的著作"无疑刺激了这一类的意象的大量增长，并对许多作品的内容有显著的影响"[73]。

直到今天，高层建筑等于男性生殖器的性意象仍然存在于设计师的潜意识之中。甚至在库哈斯设计的中央电视台新楼（图5.54）中，建筑师的作品也常常被批评家解读为男女之间的交媾。库哈斯本人对此也不避讳，曾在他的一本名叫*Content*的书里，将这个建筑与黄色图片放在一起，并且配上"things that make you wet"这样的文字。即便没有弗洛伊德，那些直冲云霄的高层建筑也很容易让人想起男性生殖器。但是弗洛伊德的理论让人们更加容易捕捉到这一感受，并产生明确的定义，甚至利用这一意象进行设计。

理论家梅克尔"无法抵御对弗洛伊德研究方法的迷恋，毕竟弗洛伊德的精神分析法是文化理论家们最感兴趣的方法来源"[74]，他运用弗氏理论对亨利·德雷夫斯（Henry Dreyfuss）为20世纪有限公司设计的火车进行了图像学分析，他发现火车设计就像摩天楼的设计一样，充满了生殖器的象征：

图5.53 上图为瑟奇·卢特斯在1979年为Les Rhythmiques拍摄的广告。下图为克里斯蒂安·拉夸于1985年设计的小提琴服。在这些艺术与设计创作中，超现实主义的象征经常出现。

火车头的整体轮廓同样也暗示了多重的联合。如它具有巨大推进力的管状形式以单一的眼球般的圆形车头灯作为结束,这很容易让人觉得这是一个暗示着生殖器的天大玩笑,而那个容易让人看成人形轮廓的宽阔正面,则好比一位胸部丰满怀胎足月撑满裙身的孕妇。图像预示着一种男性的机械美与女性的自然美相融合的美妙想象——但是却没有得到想要的结果。[75]

尽管这种阅读图像的方式未必能反映设计师的初衷,但是却给我们理解物品的创造提供了一种渠道,即挖掘出更多被压抑的集体心理动机。火车的快速和力量,以及它对于自然界的有力穿越,让人心生羡慕和敬仰,这种崇拜感与远古时代的生殖崇拜如出一辙。而德雷夫斯时代美国火车行业竞争中发展出来的流线型机车设计又强调了这种生殖器的特征。

四、"窥淫癖"与"凝视"

在弗洛伊德还是布吕克先生的学生时,他有一次迟到了,便受到这位专横的教授的惩罚。弗洛伊德也记下了他自己"被他双目的可怕盯视所慑服"的事。后来他又承认,在他的一生中,只要他被诱惑而有任何"工作失误或者在谨小慎微的工作中有任何不完美之处",那对刚毅的蓝眼睛的幻象便会再次出现。[76]

这段记忆除了表现出童年时代记忆的影响之外,也表现出"凝视"(gaze)的重要性。目光的交流传递着复杂的信息——这成为弗洛伊德理论中最具生长能力的一块沃土。弗洛伊德认为视觉表现是性欲刺激的最重要通道。这种观看快乐被称为"窥淫癖"(scopophilia)。对于美国视觉文化研究者劳拉·穆尔维(Laura Mulvey, 1941—)来说,"窥淫癖"与服装密切相关。这种观看的快乐体现在将"主动/男性"的装扮与"被动/女性"的装扮给截然分开。[77]男人的眼光把他的幻想投射到满足男人需求并且风格化的女人形体上,女性的外貌也因此而具有了强烈的视觉和色情感染力。

窥淫癖体现了观看与被看的双重喜悦。在雅各布·丁托莱托(Jacopo Tintoretto, 1519—1594)于1560年左右绘制的《苏珊娜和长老们》(图5.55)中,苏珊娜沐浴被两个老人偷看。这两个老人的行为被解释为从观看苏珊娜中获得快感,苏珊娜也被认为在镜子中自我欣赏。因此,沃克(John A. Walker)和查普林(Sarah Chaplin)认为,她"也在观看自身中得到了愉悦"。换句话说,女"为阅己者容"的同时也"为阅己容"。

男/女、观赏者/被观赏者、主动/被动的观赏机制观念是奠

图5.54 中央电视台大楼(作者摄)引发的争议,不过是摩天建筑的解读中,历史悠久的生殖象征的某种现代版本罢了。

图5.55 雅各布·丁托莱托绘制的《苏珊娜和长老们》是美术史中的一个经典主题。在研究者眼中,这一系列绘画体现了"窥淫癖"。这也体现了精神分析批评与女性主义批评之间的天然联系。

图5.56 "被看"在很多时候都是女性引以为豪的事情。广告则常常会利用潜意识中"被看"的愉悦性。但女性在获得满足的同时忽略了个体受关注与女性整体社会地位之间的关系。

基于英国艺术批评家约翰·伯格(John Berger, 1926—)所提出的女体与男性凝视的关系。在《看的方式》(Ways of Seeing, 1972)一书中,伯格认为男性在决定如何对待女性之前必须先观察女性。女性在男性面前的形象,决定了她所受的待遇。为了多少控制这一过程,女性必须生来具有吸纳并内化这种目光的能力(图5.56)。这样,"她们就把自己转变为一个客体——而且是最特别的一个视觉客体:一个景观。"[78]虽然马尔科姆·巴纳德认为甚至到了18、19世纪,男人们也还像女人们一样打扮,因此弗洛伊德的理论对劳拉·穆尔维来说并不适用。[79]但是,这恰恰用"凝视"的概念说明了社会关系的变化。

精神分析学的继承者拉康所提出的"凝视"概念不仅发展了弗洛伊德精神分析理论,也开启了女性主义批评的新局面。"凝视"意味着观看者与被看者之间的关系。凝视的概念涉及了社会交流中的性角色转换等政治问题,凝视所形成的人际关系就是一种权力关系。

在现代广告批评中,"凝视"与"窥淫癖"常常用来表达观看者在广告阅读中所体现了的性别关系与社会关系。广告的创作受到与产品、市场相关的各个因素的影响。但是在纷繁的现象中,仍有一些无意识流露出的共性值得分析。比如"快乐的家庭主妇""小皇帝般的儿童"等等。而对女性身体的表现更是一个普遍性的现象。在一些完全与身体无关的产品宣传中,女性的身体表达成为媒体宣传的法宝、媒体视觉的"女体盛"。

第四节　原型理论与原型批评

荣格(Carl Gustav Jung, 1875—1961)(图5.57),瑞士著名的心理学家和分析心理学的创始人。1900年在巴塞尔大学获得医学博士学位,先在著名精神病学家尤金·布勒雷(Burghölzli Asylum)指导下在苏黎士大学的精神病研究所任职,后来退职,自己开业。1933—1941年任苏黎世联邦工业大学心理学教授,1943年起任巴塞尔大学心理学教授,主要著作有《精神分析理论》《无意识心理》《分析心理学文集》《心理类型》等。

荣格曾是弗洛伊德非常欣赏的学生,甚至被弗洛伊德称为自己的"皇太子"。1912年,荣格发表了著名论文《论原欲的象征》,该论文公开地宣布与弗洛伊德的理论的根本对立。荣格坚持认为"原欲"这个概念只代表"一般的紧张状态",而不是只限于"性"方面的冲动。因此"原欲"的概念必须走出"性"的狭窄天地,而把它看作是一般的心理冲动。1913年荣格终因和弗

洛伊德见解不合而分道扬镳，并创立了自己的理论体系。

荣格的理论在弗洛伊德精神分析学的基础上对其观点进行了重大的修正和发展。他对无意识、力比多、自我等概念都作了新的解释。荣格在早期临床实践中，创立了"词语联想"测试法，并用这种方法去寻找和分析精神病患者的心理隐情，在此基础上提出了"情结"概念。他的关于"内倾"（内向性）和"外倾"（外向性）的心理类型理论在心理学界影响很大，创立了在今天已经被视为常识的"性格学"。

荣格最重要同时也是对文艺批评影响最大的是集体无意识（collective unconscious）理论，他认为人的潜意识中不仅有个人出生后经验过的东西，还有祖先经历过的经验。这样的认识使荣格从潜意识的研究转向原始民族的研究，并且启发艺术研究者将种族心理积淀学说引入文艺批评的领域。这样，原型批评（Archetype Criticism）便已经开始慢慢形成。原型批评促使批评家从更远的距离来审视艺术作品，从而去把握艺术作品的宏观面貌，并去寻找具体作品与人类文化母体相联接的脐带。原型批评体现了心理分析理论给文学艺术带来的巨大影响："弗洛伊德的观念毫无疑问是最具有影响力的，一开始影响了超现实主义，随后通过拉康的重新解释而在1970年代影响了女性主义创作。然而，弗洛伊德的伟大对手——荣格，同样带来了很大的冲击，尤其是影响了1940年代的美国艺术家。人们对后期心理分析理论的定义主要建立在他关于'集体'而不是单独的个人性质的无意识的观点之上。"[80]

荣格通过临床实践与学术研究，发现许多患者的梦与幻想似乎来自原始社会的集体经验而不是个人经验。因此他认为每个人不仅都有着个人无意识而且同时也都具有一种集体无意识。所谓"集体无意识"，是指人类自原始社会以来世世代代的普遍性心理经验的长期积累，它既不产生于个人的经验，也不是个人后天获得的，而是生来就有的。因此，集体无意识是一个保存在人类经验之中并不断重复的非个人意象的领域。设计师与艺术家的主要职责就是赋予普通物品可认知的形式，由于基本的图形都源于我们的无意识，因此最终的图像表现出与无意识相契合的某种真实感。美国学者贝蒂娜·克纳帕（Bettina L. Knapp）认为："有创造性的艺术家——建筑师或作家——将他们内心深处的原初混乱引向生活的镜象。那些他从毫无限制的浩瀚脑海中发展、塑造、提取出来的极具活力的东西就是集体无意识。"[81]

在荣格看来，一切伟大的艺术并不是个人意识的产物，而恰恰是集体无意识的造化。在每一个伟大艺术家与伟大艺术作品

图5.57 荣格的"集体潜意识"理论对艺术研究的影响非常深远。

的背后，都体现了民族的强大生命力与影响力。而"原型"则是与艺术家的集体无意识相联系的重要概念，它是一种本原的模型，而其他相似的存在皆根据这种本原模型而成形。它指的是集体无意识中一种先天倾向，是心理测验的一种先在决定因素，是一切心理反应所具有的普遍一致的先验形式，它使个体以其原本祖先面临的类似情境所表现的方式去行动。荣格通过对神话的广泛研究和临床的治疗经验，揭示了原型和神话以及神话与艺术之间的关系。因此，荣格把原型理论扩展到文艺领域。原型作为人类长期心理积淀中未被直接感知到的集体无意识的显现，可以通过文艺作品得到外化，从而呈现为一种"原始意象"。

在解释纯粹的视觉语言所构成的艺术感染力的时候，英国艺术批评家罗杰·弗莱（Roger Fry, 1866—1934）曾经提出"心理背景"（psychological background）对形式创造的重要意义。在弗洛伊德的影响下，弗莱花大量精力研究东方、非洲和美洲艺术，在分析墨西哥艺术时提出了"心理背景"这一概念（图5.58）。这些无内容的几何抽象图形所具有的精神力量已经超出了装饰性的范畴，罗杰·弗莱认为墨西哥艺术品的整体概观所显示出的另一特征是他们想象力宽广的范围和丰富多彩，以及某种奇怪而古老的创造性。这种图案再次使我们想起哥特艺术在某个阶段梦幻般的创造性，在这儿有一种共同的心理背景，即在两种文化中都是让超自然的意识完全统治了他们对于自然界的认识，人们不知道这种对超自然力量的永恒恐惧所产生的精神压力是否对他们的创造力有一种奇怪的刺激性影响。因此，抽象的几何形图案决定于这个时代的心理背景，在线条和形状的排列组合中凝聚了深刻的社会内容，这个社会内容是指在一定历史时期政治经济的兴衰给予文化背景的影响在整个民族造成的心理影响，同时也包括一个民族在漫长的历史发展过程中所形成的审美心理结构。这样，在心理分析理论的影响下，罗杰·弗莱对"有意味的形式"的解释已经与克莱夫·贝尔（Clive Bell, 1881—1964）不同，已经与荣格的集体无意识理论非常接近了。

在文艺批评中，荣格希望用"集体无意识"理论代替弗洛伊德的"个人无意识"理论去解释文艺作品。虽然欣赏者不能直接地在文艺作品中发现集体无意识，但却能通过神话、图腾、梦中反复出现的原始意象来发现它。批评家可以通过分析在文艺作品中反复出现的叙事结构、人物形象或象征，重新建构出这种原始意象，进而发现人类精神真相，揭示艺术本质。在荣格理论的影响下，加拿大文学理论家诺思罗普·弗莱提出了文学批评中

图5.58　墨西哥艺术表现出来的想象力与统一的形式语言被归结为集体无意识，这也带来美术批评家用来解释类似亨利·摩尔雕塑的创作源头。

的"原型（archetype）批评"，即"神话（myth）批评"。在诺思罗普·弗莱看来，原型是一种典型的或反复出现的形象，这种象征可以将一首诗与另一首诗联系起来，并整合我们所有的文学经验。原型批评强调对程式和体裁的研究，把文学视为一种社会现象、一种交流的模式。诺思罗普·弗莱在文学批评的语境内，从词源学的角度对"神话"作出了解释，"神话"（myth）主要指其词源mythos所表示的故事、情节、叙述，它首先是指所有文学的母题，其次是文学的叙述模式，也就是文学的结构组织原则。因此，诺思罗普·弗莱认为整个西方文学史上的各种结构和叙事模式都是最古老的神话模式的置换和变形。

诺思罗普·弗莱的《批评的剖析》标志着"新批评"独霸文坛局面的结束，同时标志着"原型批评"的崛起，从而出现了多种文学批评流派共存共荣的态势。诺思罗普·弗莱对荣格的理论并不满意，认为他"用一种批评的态度取代了批评"。[82]但是在诺思罗普·弗莱的原型批评中，能明显地看到他对心理学、人类学成果的吸收，以及对荣格的"集体无意识"理论的发展。原型批评要求从整体上来把握文学类型的共性及演变规律。这样的理论对于将文学归结为文辞，认为文辞决定一切的"新批评"是极大的反驳。诺思罗普·弗莱把文学归结为结构模式，认为模式决定一切。他还认为，不是内容决定形式，而是结构决定内容，一旦作家选定某种文学模式，他便身不由己，模式本身就构成了内容。

阿道尔夫·戈特利布（Adolph Gottlieb, 1903—1974）出生于纽约。在结束学生艺术同盟（Art Students League）的学业后，他于1921年去了巴黎游历学习。从1937年开始转入超现实领域。戈特利布是位航海好手，却在他的画中描绘了广阔的西部沙漠空间。他还收集了一些原始雕刻。戈特利布强调与原始艺术在精神上的相似性，在画中凸现古老陈旧的符号和虚拟的象征物。在1943年戈特利布与抽象画家马克·罗斯科（Mark Rothko, 1903—1970）共同写给《纽约时报》的一封信中阐述了自己的观点："你在我作品感到难以辨认的东西是我们对古老历史偏见的另一个简单的方面"[83]。"我们注重用简单的方式表现复杂的思想。我们用大的规格，是因为它具有清晰的冲击力。我们希望重申绘画的平面性，因为它们破坏了幻觉并且揭露真实性"，"我们强调主题的重要性，而且只有那种悲剧性的、非时间性的题材才是有效的"[84]。

在这些明确的追求中可以看出戈特利布受到荣格原型理论的影响很大。在荣格理论的指导下，他认为像蛇与蛋这样形状的物体都是集体无意识的普遍产物。因此，这些符号对于他与

图5.59　不仅在艺术家的创作中存在"原型"，设计师的创作中同样会反复出现某种"母题"，比如弗兰克·盖瑞建筑设计中的"鱼"。

图5.60　亨利·摩尔的雕塑作品。

原始艺术家来讲具有相似的意义。为了避免他所描绘的图形给人留下歧义,按照他自己的话说就是"为了防止别人给它们赋予并非我原意的解释"[85],戈特利布使用带有强烈个人目的的象征符号,比如说蛇的图形(图5.59)。

德国心理学家埃里克·纽曼写于20世纪前期的《亨利·摩尔的原型世界》是对集体无意识和原型理论的卓越实践。他认为摩尔(Henry Moore,1898—1986)对仰卧人体的迷恋,来自墨西哥玛雅人的雨神雕像(图5.60)。而在对建筑空间的认识与研究中,原型批评理论也被广泛地运用。在原型批评出现之前,设计批评家往往强调空间与普遍的文化动机之间的联系,随意有意识地回避了"集体无意识"的概念,但人们普遍认识到设计与个人创造之外其他因素之间的关系。因此原型批评认为:"构成空间感觉是那些通过一种可以同时认知与感知的特殊形式来反映集体无意识的建筑类型。"[86]而对空间设计进行认识与评价的关键问题就是:首先,一个人如何将原型与个人经历中的无意识导引出来;其次,如何将它们转译成图像;第三,这些图像如何与那些有利于我们原型经历的模型进行转换。

第三章 文本批评模式

第一节 语言学的影响

哈贝马斯在《语言学的转向》(1993)中认为,西方科学经历了两次重大的"范式转换"。第一次"范式转换"是从哲学本体论的研究转向认识论。这时最基本的哲学问题不再是"存在是什么?"而是"我是如何知道的?";哲学的第二次转向,是把研究的中心课题从认识论转向语言论。在认识论阶段主体处于哲学思考的核心地位,而现在,主体间性(intersubjectivity,即主体之间的可交流性)处于哲学思考的核心地位,研究的课题从思想、观念转移到了语句及其意义。"语言学的转向"以胡塞尔的现象学的出现为标志。[87]

在语言学的影响下,各种艺术理论与艺术批评的研究都重视艺术内部的关系讨论。符号学成为艺术批评的新能源,为认识与阐释设计作品提供了新鲜的视角。罗兰·巴特(Roland Barthes,1915—1980)(图5.61)在《神话学》(Methologies)中采用了将产品理解为文化符号的分析法。罗兰·巴特将服装、膳食、家具以及建筑作为他的研究对象。以语言学的方式将服装分为"组合"与"系统":组合就是同一套服装中不同部分的并列,如裙子、衬衫、外套;而系统则是同一部位的不同款式,如无边女帽、窄边帽、宽边女帽等。约翰·沃克用这种方法对伦敦地铁地图进行了精辟的分析,这种分析法的意义在于它剥去了设计和设计活动的神秘外衣,使设计恢复为一个与每个人的体验息息相关的可理解的过程。

卡西尔在《人论》中认为:"我们应当把人定义为符号的动物来取代把人定义为理性的动物。只有这样,我们才能指明人的独特之处,也才能理解对人开放的新路——通向文化之路。"[88]符号是人类进行交流的基本工具,符号是一切基于习惯而能够代替某种其他事物并能够被理解的东西。它是传达信息所借助的某种媒介物。某一事物的标志和象征都可称为符号,它被用来传达人类的思维和语言。因此符号是人类认识社会的

图5.61 罗兰·巴特在《神话学》中采用了将产品理解为文化符号的分析法,从而使服装、产品、家具以及建筑都成为他的研究对象。

媒介，符号作为信息载体是实现信息存储和记忆的工具，符号又是表达思想情感的物质手段，只有依靠符号的作用，人类才能实现知识的传递和相互的交往。

被称为图像时代的艺术与设计的符号意义越来越受到社会学家与哲学家的重视。广告与设计只有在被还原为符号时，其潜在的意义才能更清晰地被人们认识。同样在建筑批评中，批评家将文脉的分析当作建筑评论的一个重要标准，来认识建筑与周围环境的关系。这种从语言学出发的批评模式提高了对服装、产品、建筑、广告，当然还有绘画与摄影的评价能力，并有利于对设计进行类型学的评判。

因此，文本批评模式是对社会学批评模式与作者批评模式的有益补充。但是文本批评容易逃避对设计与社会之间关系的评价，如果变成唯文本论，便容易造成文中无人，成为一种纯技术主义，进而变成一种封闭的设计语言修辞学。

一、能指与所指

> 爱是 Love
> 爱是 A-mour
> 爱是 Rak
> 爱是爱心
> 爱是 Love
> 爱是人类最美丽的语言，
> 爱是正大无私的奉献
>
> ——翁柄荣词：《爱的奉献》

在翁倩玉所演唱的这首曾经让中国人耳熟能详的歌曲中，爱与不同国家表现"爱"的语言联系起来。此时，用来表现人类情感类型"爱"的名词看起来具有任意性，它可以是"Love"、可以是"A-mour"、可以是"Rak"，也可以是"爱"。不同的民族语言最初为"爱"命名的时候也带有任意性。正如莎士比亚在《罗密欧和朱丽叶》（图5.62）中所说："名字何足道！那唤作玫瑰的东西，随便换个名儿，同样，是这般甘美。"在这里，人类的这种美好的情感类型就是"所指"，而"Love""A-mour""Rak"与"爱"都是能指。

符号学理论的开创者索绪尔对一般人习以为常的词语进行了分析。他认为任何一个词语都是由两部分构成的，一是说出来的或听得到的有意义的声音，二是声音所代表的概念。前者属于词语的物质方面，后者属于词语的心理方面。索绪尔把前

图5.62　图为1870年的一幅关于《罗密欧和朱丽叶》的油画。在莎士比亚的诗句中，"玫瑰"只是一个带有任意性的"能指"。

者称为"能指"（signifier），又称指符、符征或符号表现，是符号的表现层面，是表达的信码；而把后者称为"所指"（signified），又称符号内容、符旨，是作为符号含义的一种概念或观念。能指和所指共同构成了符号，能指和所指之间的关系是任意的（arbitrary），但同时又是不可分开的，将它们分开来，只是为了在理论上对符号进行分析。在索绪尔看来，语言是一个与文化、权力和意识形态密切相连的巨大的社会符号系统。在商品社会中，"所指"（即这个符号"是"什么）本身并不重要，而更重要的是"能指"即大众所认同的这个符号所代表的映像。

正因为能指与所指之间的关系带有主观性与任意性，所以一些词语的语义随着时间的推移一直在发生着演变。比如，"同志""小姐"等词语在改革开放前的意义与今天都已经发生了让人意想不到的变化。所指可以是不变的，而能指却会随着社会文化的变迁而发生改变。罗兰·巴特在《神话学》中也认为没有哪一种语言可以同意识形态和权力的结构分割开来。他把能指细分为两个不同的运作层面："直接意指"（比如说shoddy，它的意思是"旧羊毛再生制品"）与"含蓄意指"（指文化所认同的意义，shoddy成为用来代表"劣质的、廉价的"的次品的形容词）。

爱德华·爱泼斯坦（Edward Epstein, 1935— ）在《钻石的兴衰》（*The Rise and Fall of Diamonds*, 1982）中通过对N.W.Ayers广告公司为国际品牌DeBeers所做广告的描述，来分析广告公司如何把原本价值在于稀少的石头（所指，即钻石），转变成象征爱情的象征符号的。朱迪斯·威廉姆森（Judith Williamson）的《广告解码》（*Decoding Advertisements*, 1978）也在告诉读者广告是如何让受众自己创造出意义的。这个过程并不是通过对受众的灌输，而是能指悄悄地通过受众的理解转移到所指中去。

在广告的设计中，人们更关注的恰恰是"能指"。通过广告，产品本身的功能常常被忽视，而消费产品的文化意义则被凸显。产品的所指一般并不发生变化，比如可口可乐或者百事可乐（图5.63），它的成分一直非常稳定地由百分之九十五的水与一些"神秘"配方组成，但产品的"能指"却在一直发生着变化。它们的广告"并没有把语言预设为对一种'实在之物'的指涉，而是将它预设为能指的任意关联。广告径自重新排列那些能指，悖逆它们的'正常'指涉。广告的目的便是在叙述称心如意的生活方式时令人联想到一个能指链：例如：百事可乐＝年轻＝性感＝受欢迎＝好玩"[89]。在一系列能指的塑造中，百事可乐已经摆脱了具体的实在之物，而成为一个符号，如约翰·波斯特所说："喝百事可乐与其说是消费一种碳酸气饮料，还不如说是

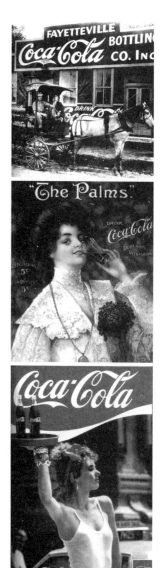

图5.63 作为一家本身并没有特殊意义的饮料企业（即"所指"，上图），它是如何在"典雅"（中图）、"活力"（下图）等不同"能指"中躲闪腾挪的？广告在其中发挥了重要作用。

在消费一种意义、一个符号——一种社群感。"[90]

在1999年的戛纳广告节上,英国TBWA广告公司为索尼的游戏机PlayStation所做的平面广告获得了金狮大奖。这个广告的画面非常简洁以至于让人费解。在整幅的图片中,一对少男少女发育未全的四个乳头被索尼游戏机的四个键码"+ × □ △"所代替,广告语是"好玩"。显然只有熟悉索尼游戏机的年轻人才能解读出这四个符号。它让年轻人会心一笑的同时,接受了这个广告所塑造的产品能指,即快感与反叛。牛仔裤等青春服装都在通过相似的设计来实现能指的塑造(图5.64)。甚至包括国内一些食品企业对乾隆(等)与自己企业之间关系的"演义"也可视为处于相似的目的,他们均希望为产品创造所指之外的意义。但由于这样编造的企业过多且互相之间非常相似,即便是真得都已经像假的了,已经根本发挥不了任何作用。

图5.64 本来巨大的企业标识已经可以塑造出企业所渴望获得的能值,但是仿品的泛滥,却使得这位消费者保留了品牌的防伪扣(作者摄),用这种毫无用处的东西来进行"锚定",确保其消费价值的最大化。

在所指与能指之间的关系具有任意性的同时,一旦在两者之间建立了某种关系,这种关系也带有相对稳定的一面。比如企业的文化定位一旦确定,如果想作大的改动就比较困难,如果想改商标则更需要慎重。一个产品如果从一个价位迅速下滑,也会对消费者的认识产生巨大的影响。2001年,南京冠生园月饼因陈馅事件而影响到了其他城市冠生园的销售,虽然这些冠生园企业互相之间毫无关系,但是共同的企业名称却使它们之间必然带有一定的联系,从而产生商业风险。相反,一些跨国公司则尽量建立不同系列的品牌,从而避免"一荣俱荣,一损俱损"的现象。尤其是为不同价位的产品创立不同的品牌可以形成"高中低"不同的产品形象,而互相之间并不干扰。

二、语境理论:语用学层次的批评

语用学(pragmatics)又称语言实用学、符构学,研究语言符号与它的使用者和环境之间的结构关系,研究符号使用者对符号的理解与运用,是一种关于语言表达的意义对其使用者及其对环境和目的的依赖的研究。涉及说话人的心理,听话人的反应,话语的社会情境与语言情境,话语的分类和对象等许多与语言的应用过程有关系的方面。

新批评是英美现代文学批评中最有影响的流派之一,它于20世纪20年代在英国发端,30年代在美国形成,并于四50年代在美国蔚成大势。"新批评"一词,源于美国文艺批评家兰色姆1941年出版的《新批评》一书,但这一流派的起源则可追溯到艾略特和瑞恰兹活动的50年代后期。新批评提倡立足文本的语义分析仍不失为文学批评的基本方法之一。艾略特强调批评应

该从作家转向作品,从诗人转向诗本身。为新批评提供方法论基础的是瑞恰兹,他通过引进语义学的方法使人们把注意力移向语言。新批评派有几代批评家,其早期的代表人物有英国的休姆和美国诗人庞德,第二代的代表人物是燕卜逊和兰色姆,第三代的代表人物是韦勒克和文萨特,他们共同完成了新批评的理论体系。

语境理论是新批评语义分析的核心问题,这一理论由瑞恰兹提出,后来得到新批评派的赞同和运用。语境(context,也称为文脉或上下文)指的是某个词、句或段与它们的上下文的关系,正是这种上下文确定了该词、句或段的意义。也就是说:语言表达片段以外的种种因素往往会对语义的表达产生影响(图5.65)。语境包括情境、场境与背景。在两个人的语言交谈过程中,不仅手势与表情会产生辅助作用,而交谈发生的时间、地点与当时正在发生的事情都会对双方的交流产生重要影响。由于处在一个特定的语境之中,两个语言不通的人甚至也可以进行简单的交流。同样,由于缺乏语境,一些简单的外文听力测试也比日常外语交流要更困难。一个幽默的笑话也常常发生在某个特殊的场合中,离开这个场合将可能导致幽默的效果丧失殆尽。由此可见,语境理论具有十分开阔的视野,体现了批评对文学艺术语言的新认识。语境构成了一个意义交互的语义场,词语在其中纵横捭阖,产生了丰富的言外之意。

同样,一个不符合语境的设计将为设计的使用带来障碍。语境的视角将文本结构的描述与语境的各种特征如认知过程、再现、社会文化因素等联系起来加以考察。因此从语境视角对设计文本的考察、分析与评价带有综合分析的作用与理论价值。例如在设计家用电脑时,考虑到使用环境与办公室电脑的不同,设计者显然要考虑到语境的影响。因此,"阐释性的设计要考虑到语境即使用环境到底是常规性的还是仪式性的"[91]。

语境理论更多地被应用于建筑设计、景观设计与展示设计中。在展示设计中,展品一般被认为是展示的主体部分。但是通过各种展示方式营造的语境却能更好地实现语义的表达。语境对表达语义的影响主要体现在以下几个方面:1)确定语义的具体所指;2)语义烘托;3)语义的转化;4)语义的强弱;5)语义的增减。无论是博物馆还是展览会,各种展示的设计手段都在从各个方面来体现展览的内容。这些设计手段包括空间的营造、流线的设置、实物场景的再现、光线与音乐的烘托、多媒体展示等等。这些设计手段无疑极大地丰富了展览的内容,加深了人们对展览的印象。

而当设计表现出的语境并没有很好地促进语义的表达时,

图5.65 图为南京大屠杀纪念馆。大屠杀的历史资料只是表现展示效果的不可缺少的手段之一,而展示空间变化、建筑尺度与材质、光线、被复活的场景等等"语境"同样起到了非常重要的烘托作用。

图 5.66　贝聿明在卢浮宫前建造的金字塔入口（作者摄）曾遭到法国群众一致批评，认为它粗暴地破坏了周围的语境。政府不得不建造了一个原大的模型让市民参观，直到获得大多数人的认可。

则很难获得好的评价。秦始皇兵马俑的最好展示地点就是发掘它的坑道，只有在那个环境之中，呈复数扩散的兵马俑方阵才会给人带来最大的、身临其境的震撼。当数目较少的兵马俑在外地展出时，为了尽量获得最好的展示语境，一般会用镜子等工具对兵马俑进行反射，从而增加兵马俑的数目感与整体感。当然视觉效果仍然不能与原先的坑道相提并论，这一方面是因为兵马俑数目的差别，另一方面也因为坑道是与兵马俑融合为一体的原初的语境。这就好像牌坊必须与道路结合在一起一样，大量文物建筑如果被"易地重建"也就失去了这种语境，而成为一种点缀。

在老城区新建的建筑往往要接受语境理论的批评。比如曾经引起较大争议的国家歌剧院建设项目就曾经被认为破坏了天安门周围地区的语境。国家歌剧院项目的周围是以故宫为代表的明清皇宫建筑与以人民大会堂为代表的政治活动区域，这种特殊性带来了设计的限制与压力。国家歌剧院常常被用来与贝聿明在卢浮宫前建造的金字塔入口相提并论。金字塔被建造前也遭到了法国群众的一致批评，认为它粗暴地破坏了周围的语境（图 5.66）。为了平息市民的愤怒，政府不得不建造了一个原大的模型让市民参观，直到获得大多数人的认可。可见，语境对于建筑设计的重要性。国家歌剧院的设计为此也进行了修改，在建筑后退之后减小了对周围环境的影响。而国家歌剧院之后的下一个北京的大型工程——库哈斯的设计中央电视台新大楼同样遭到了类似批评。

三、语义学层次的批评

语义学（semantics）又称符义学，是一门研究语言的意义的学科，研究语言符号与它所代表的对象之间的结构关系，研究语言的内涵（connotation）和外延（denotation，又称意指，即designation）的关系，涉及符号携带含意的方式。语义学普遍被应用于产品、建筑设计的研究与批评上。

【用收音机打电话】

在电影《料理鼠王》（Ratatouille，图 5.67）中，挑剔的美食家 Anton Ego 在吃了天才厨师老鼠雷米做的蔬菜杂烩（Ratatouille）后在一瞬间感到自己回到了童年时代，从而在报纸上对雷米给出了极高的评价。这段故事情节似乎出自普鲁斯特在《追忆似水年华》中对"小玛德莱娜点心"的回忆，这段文字描写出人们是如何通过食物寻找到失落的童年记忆的。个人记

图 5.67　电影《料理鼠王》中的这段故事描写的是人们如何通过食物寻找到失落的童年记忆的。而对产品的批评同样建立在将其与之前产品在语义上进行比较的基础之上。

忆与集体记忆对产品使用者带来了重要的影响，人们对一个产品的认识受到该类产品过去形象所带来的影响。比如诺基亚在2004年推出的7710型号手机（图5.68），由于它的按键设置与使用方式使其在操作的时候更像一个游戏机，所以经常被其他人看成一个PSP。而它的造型与大小使他在打电话的时候更像一个收音机，所以在一个7710的论坛上，人们曾这样描述别人对其手机的评价：

"你的收音机上怎么还印着Nokia啊？也太假了吧！"

"有一次我正在打电话，过去两个美女盯着我看。我正想对她们微笑一下。结果一个美女对另外一个美女说：'快看那个傻冒，拿个收音机那样放在耳边听'！"

正因为产品使用过程中语义对使用者理解与操作产品带有重要意义。所以在上世纪80年代，由Reinhardt Butter和Klaus Krippendorf提出了产品语义学（Product Semiotics）。他们用"语义"（Semiotic）这个词来表达产品和人之间存在的交流关系。在埃德赛·威廉姆斯（Hugh Aldersey-Williams）的著作《微电子产品的风格主义》中，他这样说道："产品语义学的目的就是要把人类因素学（Human Factors）从身体和身心的区域拓展到文化的、心理的和社会的区域。"[92]瑞典学者Rune Monö也试图在德国语言学的基础上发展出一种产品设计的语言，并将他的想法投入到设计学院的教学中去。[93]一些认知科学家如唐纳德·诺曼也加入了这个行列。

图5.68 诺基亚在2004年推出的7710型号的手机，由于它的按键设置与使用方式使其在操作的时候更像一个游戏机，所以经常被人误认。

曾经在克兰布鲁克艺术学院（Cranbrook Academy of Art）任教24年的米切尔·麦克奎恩（Michael McCoy）在产品语义学的教学和实践中做出了重大贡献。他常常在克兰布鲁克艺术学院进行有关产品语义学的讨论，为师生们的创作实践提供了良好的启发和指导。他的学生丽萨·克劳伦（Lisa Krohn，1964—），于1987年设计了著名的电话答录机。她把人们对传统"电话簿"的记忆转移到电子产品的设计中去。通过类似于翻阅电话簿的方式，将所需要的功能一一展开：打电话、录音、传真、打印等等。虽然它的操作方式较之简单的按键操作更为复杂，但确实使电子产品的操作获得更加丰富的语言含义。同样，Paul Montgomery设计的烤面包机（Microwave Lunchpail）在语言上刻意地重新演绎了这个隐含在生活中的家庭仪式过程。设计师用烤面包机的外型来象征面包本身，烘烤的热气则被形象地物化为波浪状的铝型肋。控制部件远离了烤面包机的加热组件，表现在产品的最前面，以表征符号的方式来提示产品的操

图5.69 国内某民族院校艺术系门口的路灯也被设计成跳舞的少数民族女性。

图5.70 被设计成椰子树的路灯,椰子则成了灯罩。将灯设计成某种植物似乎是某种"惯例"。但与抽象的"玉兰花"灯不同,椰子树的树叶似乎是毫无必要的虚假绿化。尤其是它在意外中倾倒时,铁铸的树叶非常危险。

作:控制部件顶部的凹面用来提示手指放置的方位;向下的圆锥则表示手指动作的方向;圆锥组件往下按至圆球组件,通过旋转这个圆球来调整面包的烘烤程度。

麦克奎恩曾这样评述"产品语义学":"它被一些人看作是一种可能充满着波浪形态的风格,或是一种进行着直白的和形式上的比喻的风格","但是,如果你真正了解这个词,你就会发现它是一个宽泛的而非狭窄的词。它决不关注某种特别的或具体的产品语言。它只是简单地指出,设计师应该注意到技术应用中产品形态的意义。"[94]麦克奎恩在产品语义学的基础上又提出了阐释设计(Interpretive Design),强调通过产品设计激发使用者自己的阐释能力(图5.69)。

【不向拉斯维加斯学习】

后现代主义批评家查尔斯·詹克斯与罗伯特·文丘里(Robert Venturi)、丹尼斯·斯科特·布朗(Denise Scott Brown)等认为现代主义建筑由于排斥历史而缺乏与使用者进行交流的观点。罗伯特·文丘里认为作为信息时代的建筑应该更重视传播交流而非空间,因此文丘里对拉斯维加斯的象形建筑与文字广告非常重视,提出"向拉斯维加斯学习"。这样的"后现代建筑"不管美丑如何,确实通过图形符号建立了与历史信息之间的联系。而在中国,这样的"后现代建筑"无处不在;无师自通、何须学习。

在国内外建筑领域中都有通过建筑尺度的数字来表达纪念意义的实例。他们将设计品的形式特征与象征性含义相对应,使设计品的形式语言具有叙事语言的功能。比如郑州著名的座落在城市中心的"二七"纪念塔,它是为纪念1923年郑州铁路"二七"大罢工的英雄们而建造的。纪念塔高63米,共14层(包含塔座)。塔身为并联的两个五角形,因称双塔。五角形中包含的图形含义不言而喻,而与塔身相关的数字也带有一定的纪念含义。比如双塔是代表革命日期中的"二"月,而楼层则代表了革命日期中的"七"号。[95]

这样的语义解释普遍出现在国内外的各种纪念性建筑与景观设计中,尤以国内为甚(图5.70)。少量的语义解释可能并不影响设计本身,甚至会起到政治宣传作用。但如果将数字等含义牵强附会地作为设计的出发点,则可能会影响设计本身的形式美感。为每个具体的尺度都寻求"说法"的设计方法在一定程度上影响了设计的自由度,成为掩盖设计创新不足的遮羞布。

国内学者许平在批评文章《周恩来纪念馆:不可成风的庸俗"寓意"》中曾指出了这种设计方法被滥用后带来的负面影

响。在这个重要的纪念性建筑中，大部分建筑的造型与尺度都被赋予了纪念意义。比如：纪念馆主馆高26米，象征总理任职26年；主馆底部基台呈方形，馆体呈八棱柱体，在庄严中具有动感，喻示周恩来数次在我党我军生死存亡关头所起的扭转乾坤的作用；基台周围由四根巨大的花岗岩石柱寓意总理最早提出建设社会主义祖国四个现代化的千秋大业；纪念馆主馆广场半圆形草坪和草坪中的圆形平台，构成周恩来伟大事业和日月同辉的象征意义；纪念馆主馆正门前的51级台阶是为了纪念周恩来51岁时担任开国总理；门形似"周"字，是模仿淮安的民居而设计的，体现了地方特色；瞻台与纪念馆主馆隔湖相望，由长80米的"人"字形廊亭和两座16米高的剑碑组成，寓含周恩来总理是一座永远矗立在人民心中的丰碑；馆址选在桃花垠，用桃花垠宽阔的湖面能够体现周恩来宽广的胸怀，建馆不需要占用耕地面积和搬迁居民，这符合周恩来一生全心全意为人民的意愿；周恩来纪念馆馆区平面图案呈等腰梯形，俯瞰全景，纪念岛和三个人工湖构成"忠"字型；周恩来铜像高7.8米，寓意周恩来总理走过了78个光辉的人生春秋。

这样展馆设计与建国初期各地建设的"万岁展览馆"有相似之处，都希望能通过建筑的形式语言来表达被附加的政治及历史寓意（图5.71）。这样的设计在特殊的历史时期起到了一定的宣传作用，但却与建筑形式语言的表达形成了一定的矛盾关系。里伯斯金设计的柏林犹太人纪念馆的平面也是犹太人文字的变形，但是图形的形式语言却经过了设计师的抽象处理，并且并不追求每一个具体的建筑尺度的数字都具有纪念意义，而是通过空间的变化来影响参观者的情绪。附加的语言含义往往只是灵光乍现，是设计的画龙点睛之处，而且必须被糅合在设计师成熟的形式表达技巧之中，才能实现真正动人的艺术创造，否则只会成为"不可成风的庸俗寓意"。

第二节　俄国形式主义批评

图5.71　国内某文化机关的工作楼被设计成铅笔造型（作者摄）。

一、陌生化理论

1915至1935年间，俄国出现了一个关注语言形式和结构的批评流派。这个批评流派通常被称为俄国形式主义，它是由两个小组组成的——莫斯科语言学会和诗歌研究会（简称OPAYAZ）。前者最著名的人物是罗曼·雅可布森；后者的领袖

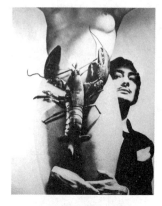

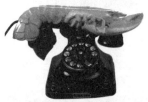

图5.72　虽然创作的出发点不同，但超现实主义设计给人带来的审美感受充满了陌生化的效果。虽然不具有功能性，但是这些完全不同于传统概念的作品（中为龙虾电话，下为家具）让人跳出传统设计思维的限制，去思考这个物品到底是什么性质？

是维克多·什克洛夫斯基（Victor Shklovsky, 1893—1984），他的文学观被公认为俄国形式主义的出发点。在1929年发表的《散文理论》一书的前言中，什克洛夫斯基公开了自己的文学主张："在文学理论中，我关心的是其内部规律的研究。如以工厂生产来类比的话，则我关心的不是世界棉布市场的形势，不是托拉斯的政策，而是棉纱的标号及其纺织方法。"[96]

俄国形式主义批评强调文学与艺术创作中的形式美感，首先反对传统中把文学当成"载道言志"的工具及把文学研究当作哲学、心理学、社会学的附属；其次，他们把作品的语气、技巧、程序、形式，结构等当成是他们研究的主要立足点；第三，他们认为形式感觉的原则是美学感知的显著标志。在形式与内容关系的认识中，他们认为内容仅仅是形式的动因，只是为某种特定形式的运用提供了机会。第四，他们将文学文本看作是一个独立的、封闭的、纯美学形态的符码系统。

什克洛夫斯基认为，在日常生活中我们是根据最大限度的节约原则来运用语言的。我们运用语言的目的是为了识别事物，我们用语言命名事物，以便从思想上把握它，也以此达到交流的目的。但长此以往，我们就不知不觉地进入一种自动化或习惯化的状态，我们再也感觉不到事物，对象就在我们面前，但我们既看不到，也听不到，处于一种麻木的状态，我们许多人的生命就这样无意识地延续，这种生命等于从未存在过。"正是为了恢复对生活的体验，感觉到事物的存在，为了使石头成其为石头，才存在所谓的艺术。"[97]所以，艺术的技巧就是使对象"陌生化"，使形式变得困难，增加感觉的难度和时间长度（图5.72）。艺术是体验对象的艺术构成的一种方式，而对象本身并不重要。

陌生化（defamiliarization）手法运用于文学与艺术，主要在三个层次上发挥作用：

第一是在语言层次上。陌生化使语言变得困难，有意造成障碍。这种有意形成"障碍"的方法在艺术与设计的形式表现中经常被运用。德国著名的戏剧大师布莱希特（Bertolt Brecht, 1898—1956）（图5.73）在戏剧中体现的"间离"（Verfremdung）或"间离效果"（V-Effekt）就是陌生化理论的体现。布莱希特认为为了避免观众陷入被动接受的催眠状态，保持头脑的清醒并掌握批评的权力，避免被动的认同，剧作家必须运用间离效果来打破"舞台＝现实"的幻觉，从而使"日常熟悉的、俯拾皆是的事物成为一种特殊的意料之外的事物"，从而激发起对资产阶级戏剧强调的对象的"永恒性"的怀疑。[98]因而布莱希特在《马哈哥尼城的兴衰》一剧的评注里要求"叙述体戏剧"不是"体现事件"而是"叙述事件"；不要将"观众卷入行动，消耗其主动

性"，而要"使观众成为观察者，唤起其主动性"。从而对演员的表演性质及其与观众的关系提出新的看法。

虽然"陌生化"理论在当时是新兴的批评理论，但是"陌生化"带来的审美体验并不让人感到陌生。让人感到意外的形式总会带来有趣的审美体验。就好像五四时期文字让人在阅读时产生的美感一样，外文版式也能给中国人带来相似的审美体验。这些完全陌生的文字由于不能被迅速地识别，而变成了纯粹的装饰。所以人们常常觉得外文版式更美，除了可能具有的崇洋媚外心态外，更重要的是陌生带来的审美纯粹性。而一些平面设计师喜欢选择视觉难以捕捉的超小号字体一般也是出于这个原因。当字小到一定程度之后就失去了功能性而变成了版面设计中纯粹的点，而在平面构成中排除了语义的干扰。这样的设计固然美观，但却给阅读带来了障碍，常常被指责为"形式主义"的设计。

第二是在内容层次上。陌生化手法有意挑战传统的已被接受的观念和思想，从不同角度进行描述，使习以为常的事物变得反常。托尔斯泰小说《霍尔斯托密尔》中从一匹马的角度来看人的世界，相似的还有夏目漱石的小说《我是猫》。这样的表现手法在广告中经常被使用。台湾广告公司"意识形态"创作的"吃得壮"活力强片广告用画面来模仿一只小学生的眼睛，很像电影《我是马尔科维奇》(*Being John Malkovich*，图5.74)中的表现手法。让观众仿佛进入他人的世界，用别人的眼睛来看世界，从而有种"偷窥"的视觉新鲜感。

一些国外设计师在表现与中国设计师相同主题的创作时，常常会有完全不同的视觉效果。而国内的设计师在创作相同主题时，则往往带有相似性。这大概是因为"不识庐山真面目，只缘身在此山中"吧。文化的隔膜造成国外设计师不会受到一些中国传统观念与设计习惯的影响。虽然他们的创作并不一定就值得肯定，但确实与我们习以为常的认识产生了差距。比如加里亚诺等服装设计师对中国主题服装的表现，让人耳目一新，给中国的设计师带来很多启发。

第三是在形式或艺术类型层次上。一些以往被认为是不登大雅之堂的民间俗文学或亚文学形式被引进纯文学领域而使人耳目一新。同样，一些"草根"的艺术与设计也常常会被主流文化吸收，成为艺术大家庭中的新生的活跃因素。比如涂鸦艺术以及同性恋群体的服装语言，都会成为一时的时尚而被各种设计广泛地引用。

图5.73 德国著名的戏剧大师布莱希特在戏剧中提出的"间离效果"在设计艺术中同样发挥着重要的作用。

图5.74 电影《我是马尔科维奇》的海报，电影描述了几位在他人的世界中无法自拔的普通人，他们用陌生化的审美和对名人生活的偷窥缓解了自身日常生活的乏味和无聊。

二、构成主义艺术批评

维克多·什克洛夫斯基作为形式主义最重要的批评家,在1917年写了《作为技术的艺术》一文。这篇文章之所以是早期形式主义最重要的文章部分是因为"它与此时此地其他人的美学论文拉开了距离",部分也是因为"它为批评方法与艺术的目的提供了一种理论"[99]。形式主义批评对文学中技术的强调导致了文学理论中的一种普遍价值,即对文学的评价可以摆脱地域性,也可以摆脱风格。

图5.75 构成主义艺术家里西茨基的绘画与海报设计作品。

同样,在20世纪早期对设计批评理论影响最大的构成主义美学中,构成主义批评通过对一种"国际语言"的创造而产生了普遍的影响,通过对功能与技术的强调而带来了某种艺术的普遍主义(图5.75)。俄国构成主义艺术理论之所以能够很快在欧洲产生巨大的影响,并且能与达达主义、荷兰风格派、包豪斯设计学院之间产生重要的联系,主要就是因为这种能够互相交流的"国际语言"。

在20年代之后,苏联左派艺术家为了反对重新死灰复燃的资本主义审美倾向,开始朝工业转向。他们排斥平面绘画与"纯粹艺术",准备朝向构成主义及"生产艺术"迈进。构成主义的设计师们在全心的社会环境下充满了想象力与激情,一举跃入一个即将来临的未来世界,那个世界在想象中充满了高楼大厦、火箭以及自动化的设备。构成主义强调利用技术来替代任何种类的"风格"。物品的材料造型代替了它的美学上结合。因此,在这种看待物品的技术视角之下,也就没有可辨识的"风格"问题,而只是将之当做是一项工业秩序下如汽车、飞机的产品。

这样就形成了一个非常有意思的现象,那就是为了实现设计的功能性与社会性的结构主义设计流派却走向了形式主义的道路。随着构成主义艺术和设计潮流在欧洲的形成,构成主义观念的影响也越来越大,已经脱离了与其紧密相连的社会主义倾向。批评家们认为这样的影响,实际上只传授了构成主义的美学经验,而丧失了政治立场。因此,最初强调功能性与社会性的构成主义的设计特质常常表现为"几何形、结构形、抽象形、逻辑性或秩序性"等形式语言,存在着转变为形式主义的危险。

也许可以通过对不同时期构成主义的区分来认识与评价这个现象,但是却不能否定构成主义思想中包含的形式主义倾向。而且,这个现象出现在几乎所有现代主义设计的类型之中。刻意的功能追求很可能会变成对功能的卖弄,刻意的对风格的抛弃很可能会陷入对消费者的视而不见。就好像构成主义设计虽

然强调设计的社会性,但却遭受了社会主义国家的严厉批评。带有普遍价值的功能主义可以迅速传播却不可能适合每一种意识形态。

第四章　读者批评模式

第一节　读者反应批评

　　读者反应批评是作为对文本中心论的反拨而登上批评的历史舞台的。俄国形式主义、英美新批评、语义学、符号学及结构主义等批评话语将文本的自足性放在中心位置，强调作品的形式、技巧、结构，以本文的语义、符号等为讨论的"科学"依据。就好像忽视消费者需要的一些现代主义建筑设计一样，这样的文学批评完全将阅读文本的读者当成是与文本无关的被动接受者。

　　读者反应批评（Reader-Response Criticism）也被称为"以读者为指向的批评"（Audience-Oriented Criticism）或者"接受理论"（Reception Theory）、"接受美学"（Reception Aesthetics）。读者反应批评强调以"读者"（reader）为中心来阅读文本，并成为文本意义的生产者。读者是根据其自身的处境来思考文本，寻找文本的意义。在读者反应理论中，本文只是一个客观的物体（an objective text），意义由阅读者来确定。由于对文本的主观"反应"把读者和本文联系起来，所以主观性成为读者反应批评的一个难以避免的特点。在诠释过程中，本文最终会消失，只剩下读者在那里"创造"意义。

　　现象主义（phenomenianism）和存在主义（existentialism）是读者反应理论的先驱，他们认为现象（或文本）只是一个无意义的客体（object），意义是存在（exist）于主体（subject）/读者中。读者才可以决定一个客体的意义。美国读者反应理论学者斯坦利·费什（Stanley E. Fish）认为意义必须借着本文和读者的结合才会产生。文本是稳固的，其中有独立于且先于人们解释的东西存在，然而这个"东西"并非是一成不变的。一切话语之所以能被理解都是由于它们所依赖的"共同认可的背景信息"。因此费什提出一个"解释策略"（interpretive strategies），认为一个文本被一个解释群体（interpretive community）解释就会产生解释策略。这种解释策略借着解释群体和本文的结合就产生出来。

"倘若使用同一种语言的人遵守一套每一个人都使之内在化了的规则体系,那么,在这种意义上,每个人的理解力就将趋于一致。这就是说,理解会在讲这种语言的人所共同接受的规则体系范围中进行。"[100]

读者反应批评的主要主张包括：1.读者创造文本意义。文学作品的文本是已完成的含意结构,但它的含意其实是读者个人的"产品";2.把文学批评的注意力从作品文本转移到读者的反应上;3.作品文本不存在某种"唯一正确的含义",没有唯一正确的阅读,只有存在于特定条件的某些读者相对一致性;4.着重分析文本与读者个人主观反应之间的关系;5.以精神分析学的理论和概念为工具,分析读者的反应。一些研究者对这种批评模式持有异议,认为它贬低和否定作品文本的地位和意义。尤其是读者反应批评表现出明显的主观性,带有明显相对论的色彩。但是读者反应批评对于文化批评理论与设计批评理论来讲仍然非常有意义：一方面群体的解释策略在一定程度上减少了主观成分；另一方面,读者反应批评注重消费者的反应,强调消费者在与设计师互动过程中的重要地位。

第二节 "积极"的消费者

……柯布西耶在连续的平屋顶上围上人高的墙壁乃是作为冥想的进步场,而代替习惯的一楼回廊。此处之视野乃集中在天际的无限的彼方。勒·柯布西耶不断地返回到直接与天空相面对,看来并不为修道士们所喜爱。他们喜欢在森林中冥想,因此很少会发现有修道士在屋顶上。在这拉图雷特的屋顶上已是杂草丛生。[101]

设计师们喜欢通过设计手法来引导使用者的行为方式,最好是能创造出整套的行为准则和生活方式。这种乌托邦式的想法在现实中各有其不同的境遇：设计大师的作品多少令人敬畏,但是显然那些修道士们也通过自己的行为来批评这样一厢情愿的设计思路（图5.76）。就好像人们在花园的草地中踩出来的脚印一样,"杂草丛生"也是一种通过"现象"产生的批评。这大致类似于一种新推出的产品在市场中滞销,再多的广告也挽救不了它的命运,最终不得不自生自灭。相比较而言,那些耍小聪明的建筑师们要幸福许多——使用者们用脚投票,默默地表示不满或者不配合。

在读者反应批评理论中,"读者"通常被分为"消极读者"与

图5.76 柯布西耶设计的拉图雷特修道院（作者摄）。

"积极读者"[102]。消极读者是一种完全被文本或作者的意图所控制的被动的角色。积极读者则是会对文本进行分析理解与阐释的主动角色。俄国的陌生化理论就是一种试图把"消极读者"转化为"积极读者"的尝试。但是陌生化理论显然先入为主地认为普通读者或传统读者必然就是"消极的",而忽视了读者天然具有的积极性。

在设计批评中,"读者"即使用者、鉴赏者或消费者。他们比艺术批评中的观看者表现出更大的积极性。因为消费者将通过购买来实现最终的评价过程。在消费过程中,无论是领导时尚的精英阶层还是受时尚驱使的时尚跟随者,他们都不是完全被动的接受者。相反,他们不仅拥有选择权,更能通过各种渠道对时尚进行改进甚至讽刺。

法国著名社会学家米歇尔·德塞托(Michael de Certean, 1925—1986)指出应该放弃"反应"这个名词,而强调"接受"一词,这种看法凸显了读者的重要与积极的地位。他认为阅读作品拥有静默生产(Silent production)的所有特征。读者可以通过对文本"潜进"(Insinuation),从中获得满足,并使文本更适合自己。[103]

在设计中,"读者"就是"使用者",他们与设计作品的互动要远远比文学阅读的互动更加丰富。凯文·林奇(Kevin Andrew Lynch, 1918—1984)在著作《城市形态》(Good City Form)中指出,个人或群体使用者以他们的方式去体验城市的建筑与设计。人文地理学家大卫·哈维(1935—)将使用者视为"超越者",他们并非消极地受到设计作品与设计师的支配。而唐纳德·诺曼在《设计心理学》(The Design of Everyday Things)中也认为使用者的"反应"与"接受"具有主导性,他们以多元化的方式来阐释设计作品。

在现实生活中,使用者们根据自身的需要来对各种设计作品进行阐释,这些设计作品就好像是尚未完成的文章一样等待着最终的意义确定。大量的公共设施被"开发"出新的用途,地下人行通道与天桥成了小市场,甚至一些市民违反法规,私搭乱建、破坏市容。一方面,这些使用者的"反应"具有一定程度的"自私性"与"破坏性",另一方面,设计师也应对自身的角色与设计方法进行检讨,更多地考虑到使用者的参与性。比如公共绿地的破坏不能完全地责怪公民的"素质",设计师在设计时安排了过多的曲线道路而忽视了使用者的自发选择。(图5.77)

图5.77 那些被行人践踏出道路的草坪(作者摄)一方面体现出路人的素质,另一方面也是对景观设计师们的无声指责。因为他们在设计时并没有仔细地去考虑行人的行为方式与生活需要。

第三节 "矛盾"的消费者批评

积极的消费者批评所带来的最大价值就是"消费者反馈"。为了能更快地得到这种反馈,来调节生产的节奏与方向(而非仅仅通过产品的滞销来进行被动的调整)——这也是设计批评最基础的形态——厂家会采取市场调查等多种手段。在网络时代,微博等公开的社交软件使得这一消费者反馈的过程变得更加简单,也让反馈的时间得以大大缩短。同时,厂家从危机管理的角度,也希望消费者反馈能从客户在门店大门口的"骂街"迅速转移到社交软件的某一个私密角落,"神不知鬼不觉"地处理好矛盾与纠纷。在设计类的不同行业中,那些与大量客户关系密切的行业(而非靠少数客户来进行消费的行业),就最容易受到消费者反馈的影响,也最容易向消费者的审美和价值取向进行妥协。

正是因为如此,在一些设计行业中,这种妥协就会引发争议和矛盾。人们一方面不得不照顾消费者的需求和批评意见;另一方面却对这种妥协嗤之以鼻,将其视为设计师的败退与耻辱。例如在建筑行业,过于"商业化"的设计师一直地位不高,他们被认为只不过是通过良好的客户关系甚至对客户的取悦来获取业务和利润,对建筑设计的贡献不大;而一些更加"艺术化"的设计师虽然服务的范围可能仅限于朋友的圈子,但由于其原创性更容易在这种客户关系中受到最大程度上的保护,所以更容易成为艺术圈和学术圈的宠儿,在设计的评价中居于一个非常有利的位置。

图5.78 图为后现代主义建筑师詹姆斯·斯特林设计的斯图加特新国立美术馆(邬烈炎摄)。作品中出现的象征和叙事等手法被现代主义视为"媚俗",詹克斯则称之为"双重编码",即同时满足精英和大众的审美需求。

后现代主义建筑就曾经因其"商业化"取向而遭到批评者的敌意和蔑视。后现代主义建筑被认为是一种过度生产,是一种对大众消费审美趣味和消费文化的取悦,简而言之就是"媚俗"(图5.78)。后现代派成为一个负面词语,一个似乎要被现代主义者系在耻辱柱上的资本主义的帮凶。在被批评的建筑师中最负盛名的就是如墙头草般变换自己设计风格的菲利普·约翰逊,其商业设计的巨大成就几乎成为他道德堕落的象征:"1985年,他的作品价值已有25亿美元。他能对接触到的每一风格加以刻板地运用,以便持久地财源滚滚,就像杰夫·孔斯(Jeff Koons)在艺术世界的哗众取宠一样。"[104] 实际上,被批评的建筑师们包括迈克尔·格雷夫斯、矶崎新等,他们正好碰上了美国房地产的高速发展。他们那些标新立异甚至哗众取宠的作品不过是对这个泡沫的、浮夸的市场的一种反馈。甚至他们

图5.79　图为意大利建筑师卡洛·斯卡帕的两个作品（上、中为维罗纳古堡博物馆，下为威尼斯奥利维蒂公司展厅，作者摄）。经过现代主义的"洗礼"后，"装饰"似乎成了一个令人避之不及的词语，实际上斯卡帕曾开设过名为"装饰"的课程。

在利用这种被学院派批评所驱逐的境遇来塑造自己的名誉。本质上，他们仍然是被社会精英利用的阶层，也仍然逃离不了权力体系的控制，但他们因为被批评，从而在文化中创造出叛逆者形象。

我读书时曾经在国内一位建筑批评家的讲座上提过一个问题："意大利建筑师卡洛·斯卡帕（图5.79）作品中呈阶梯状的线脚是不是一种装饰"。他先是如条件反射一般决绝地说道："不是！"过了一会，他又颇为不满地歪过头来，愤愤地补充了一句："即便这是装饰，也绝不是那种商业化的装饰！"说完这句话后，他才感到真正的心满意足，足以让自己恢复平静。可见，"商业化"在很大程度上成为设计不够纯粹的一种标志，亵渎了设计师作为艺术家的良苦用心。在一些设计批评家看来，设计大师们是不会向消费者做任何妥协的，他们即便"违规"创造了装饰，也不会是为了消费者而创造的，而一定是出于某种神圣的目的。但实际上，现代主义设计师的作品中总是包含着装饰以及对消费者不同程度的关注。在阿道夫·卢斯清教徒般的建筑外立面之内，是对家庭不同成员的关心以及传统式家庭温馨环境的再造。不要忘了，向一位业主退让和向抽象的广大消费者妥协之间并无本质不同，至少，在道德上并无高低贵贱之分。一些完全不顾消费者反对的一意孤行的设计方案，难道在道德上就一定是高尚的？

课后练习：针对上届毕业设计展的批评练习

要求：针对上届设计学院毕业展的作品（有毕业作品集可供参考），班级学生写一篇批评文章。学生可以选择毕业展中某个专业进行有重点的综述，也可以挑选某个具体的作品进行评论。字数以800为底限，无上限。

意义：每一届的学生一般均会主动地观看上一届毕业生的作品展，从而为自己将来的毕业设计寻找一个可以参考的坐标。这是一个学习的过程，也是一个批评的过程。通过这个练习，可以将自己的感受理性地表达出来，使之变得更加明晰。在对学长作品的学习、批评和借鉴中，同学可以更加深入地认识到设计批评对设计过程的帮助和促进作用。此外，这种类型作业的操作性较强，并且和现实生活的关系密切。

误区：在设计批评的写作练习中，文章的评论含量非常重要。所以，应该避免对作品的过多描述。

[注释]

[1] 张德明：《批评的视野》，上海：上海社会科学院出版社，2004年版，前言第10页。
[2] [英]彭妮·斯帕克：《设计与文化导论》，钱凤根、于晓红 译，南京：译林出版社，2012年版，第98-99页。
[3] 毛泽东：《在延安文艺座谈会上的讲话》，北京：人民出版社，1975年版，第30页。
[4] 同上，第27页。
[5] 《迷人的法西斯主义》，1974。选自[美]苏珊·桑塔格：《在土星的标志下》，姚君伟 译，上海：上海译文出版社，2006年版，第87页。
[6] 赵鑫珊：《希特勒与艺术》，天津：百花文艺出版社，1996年版，第140页。
[7] [美]查里斯·怀汀：《战争中的德国》，熊婷婷 译，北京：中国社会科学出版社，2004年版，第40页。
[8] Otl Aicher.*The World as Design*.Berlin：Ernst & Sohn，1994，p.18.
[9] [美]罗伯特·温尼克著：《闪电战》，杨晋 译，北京：中国社会科学出版社，2004年版，第102页。
[10] [美]维克多·马格林：《人造世界的策略：设计与设计研究论文集》，金晓雯、熊嫕译，南京：江苏美术出版社，2009年版，第255页。
[11] [俄]金兹堡：《风格与时代》，陈志华 译，西安：陕西师范大学出版社，2004年版，第171页。
[12] 同上，第172页。
[13] 《浮雕方案迟迟通不过急坏了他——大桥浮雕设计者保彬的遗憾：做了妥协，把向日葵叶子都改成了圆的》，《扬子晚报》，2018年11月28日星期三，A9版。
[14] 转引自[美]葛凯：《制造中国：消费文化与民族国家的创建》，黄振萍 译，北京：北京大学出版社，第250页。
[15] 包铭新：《时装评论》，重庆：西南师范大学出版社，2001年版，第6页。
[16] [美]葛凯：《制造中国：消费文化与民族国家的创建》，黄振萍 译，北京：北京大学出版社，第218页。
[17] 包铭新：《时装评论》，重庆：西南师范大学出版社，2001年版，第8页。
[18] 乔安妮·芬克尔斯坦语，参见纳塔莉·卡恩：《猫步的政治》，选自《消费文化读本》，罗钢、王中忱 主编，北京：中国社会科学出版社，2003年版，第307页。
[19] 同上，第313页。
[20] 引自乔远生：《不褪色的贝纳通》，21世纪经济报道，2001年10月29日，第20版。
[21] [日]鹫田清一：《古怪的身体：时尚是什么》，吴俊伸 译，重庆：重庆大学出版社，2015年版，第167页。
[22] [英]埃得蒙·利奇：《文化与交流》，郭凡、邹和 译，上海：上海人民出版社，2000年版，第19页。
[23] 《设计商业与道德》，2008年 AIGA，第14页。
[24] 乔安妮·芬克尔斯坦语，参见纳塔莉·卡恩：《猫步的政治》，选自《消费文化读本》，罗钢、王中忱 主编，北京：中国社会科学出版社，2003年版，第313页。
[25] 张爱玲：《更衣记》，选自《张看》，北京：经济日报出版社，2002年版，第12页。
[26] [英]福蒂：《欲求之物》，苟娴煦 译，南京：译林出版社，2014年版，第312-313页。
[27] [英]彭妮·斯帕克：《设计与文化导论》，钱凤根、于晓红 译，南京：译林出版社，2012年版，第79页。

[28] Conway Lloyd Morgan. *20th Century Design: A Reader's Guide*. Woburn: Architectural Press, 2000, p.100.

[29] 参见 Barbara Grizzuti Harrison. *Italian Days*. New York: Atlantic Monthly Press, 1989, p.242.

[30] [美]娜欧蜜·克莱恩:《NO LOGO: 颠覆品牌统治的反抗运动圣经》,徐诗思 译,台北:时报文化出版社,2015年版,第31页。

[31] [美]纳西姆·尼古拉斯·塔勒布:《反脆弱:从不确定性中获益》,雨珂 译,北京:中信出版社,2014年版,第351页。

[32] [美]约翰·赫斯克特:《设计,无处不在》,丁珏 译,南京:译林出版社,2013年版,第37页。

[33] [英]乔纳森·M.伍德姆:《20世纪的设计》,周博、沈莹 译,上海:上海人民出版社,2012年版,第290-291页。

[34] [美]娜欧蜜·克莱恩:《NO LOGO: 颠覆品牌统治的反抗运动圣经》,徐诗思 译,台北:时报文化出版社,2015年版,第25页。

[35] 同上,第51页。

[36] [美]纳西姆·尼古拉斯·塔勒布:《反脆弱:从不确定性中获益》,雨珂 译,北京:中信出版社,2014年版,第160页。

[37] [美]维克多·马格林:《人造世界的策略:设计与设计研究论文集》,金晓雯、熊嫕 译,南京:江苏美术出版社,2009年版,第97-98页。

[38] [美]纳西姆·尼古拉斯·塔勒布:《反脆弱:从不确定性中获益》,雨珂 译,北京:中信出版社,2014年版,第347页。

[39] 姜智芹:《傅满洲与陈查理:美国大众文化中的中国形象》,南京:南京大学出版社,2007年版,第7页。

[40] 姜智芹:《傅满洲与陈查理:美国大众文化中的中国形象》,南京:南京大学出版社,2007年版,第47页。

[41] [美]朱丽安·西沃卡:《肥皂剧、性和香烟:美国广告200年经典范例》,周向民、田力男 译,北京:光明日报出版社,第95页。

[42] 参见《她就是为中国杠上D&G的姑娘》,《扬子晚报》,2018年11月25日,星期日,A3。

[43] [美]维克多·马格林:《人造世界的策略:设计与设计研究论文集》,金晓雯、熊嫕 译,南京:江苏美术出版社,2009年版,第232页。

[44] [英]马尔科姆·巴纳德:《理解视觉文化的方法》,常宁生 译,北京:商务印书馆,2005年版,第105页。

[45] [英]诺曼·费尔克拉夫(Norman Fairclough):《话语与社会变迁》,殷晓容 译,北京:华夏出版社,2003年版,第72页。

[46] Jeffrey L. Meikle. *Design in the USA*, Oxford: Oxford University Press, 2005, p.111.

[47] 谢里尔·巴克利:《父权制的产物:关于女性与设计的一种女性主义分析》,选自《艺术史的终结?当代西方艺术史哲学文选》,常宁生 编译,北京:中国人民大学出版社,2004年版,第201页。

[48] [英]马尔科姆·巴纳德:《理解视觉文化的方法》,常宁生 译,北京:商务印书馆,2005年版,第87页。

[49] [英]阿德里安·福蒂:《欲求之物:1750年以来的设计与社会》,苟娴煦 译,南京:译林出版社,2014年版,第310页。

[50] [英]彭妮·斯帕克:《设计与文化导论》,钱凤根、于晓红 译,南京:译林出版社,2012年版,第192-193页。

[51] Richard Martin. *Fashion and Surrealism*. London: Thames and Hudson, 1988, p.9.
[52] André Breton. *Manifestoes of Surrealism*. University of Michigan Press. 1969, p.26.
[53] 参见[英]金·格兰特:《超现实主义与视觉艺术》,王升才 译,南京:江苏美术出版社,2007年版,第162页。
[54] [英]金·格兰特:《超现实主义与视觉艺术》,王升才 译,南京:江苏美术出版社,2007年版,前言第2页。
[55] Edited by Thomas Mical. *Surrealism and Architecture*. New York: Routledge, 2005, p.4.
[56] André Breton. *Manifestoes of Surrealism*. University of Michigan Press, 1969, p.261.
[57] Richard Martin. *Fashion and Surrealism*. London: Thames and Hudson, 1988, p.9.
[58] Lewis Kachur. *Displaying the Marvelous: Marcel Duchamp, Salvador Dali, and Surrealist Exhibition Installations*. Massachusetts: Massachusetts Institute of Technology, 2001, p.41.
[59] [美]杰克·斯佩克特:《艺术与精神分析——论弗洛伊德的美学》,高建平 等译,北京:文化艺术出版社,1990年版,第13页。
[60] 弗洛伊德的主要著作包括:《歇斯底里研究》(1895)、《梦的解释》(1900)、《性欲三论》(1905)、《论无意识》(1915)、《自我与本我》(1923)、《焦虑问题》(1926)、《自我和防御机制》(1936)。
[61] 一位精神分析学家的评述,转引自[英]彼德·福勒:《艺术与精神分析》,段炼 译,成都:四川美术出版社,1988年版,第44页。
[62] 沈语冰:《20世纪艺术批评》,杭州:中国美术学院出版社,2003年版,第140页。
[63] [美]杰克·斯佩克特:《艺术与精神分析——论弗洛伊德的美学》,高建平 等译,北京:文化艺术出版社,1990年版,第124页。
[64] 这段文字为:"似乎我注定总是与兀鹰有很深的联系。我有一段关于我很小的时候的回忆,当时我躺在摇篮里,一只兀鹰扑向我,用它的尾巴打开我的嘴,并用它的尾巴碰了我的嘴唇好多次。"弗洛伊德将这解释为一种愿望,即渴望重新获得母爱,重新得到母亲所提供的令人极度快乐的吮吸和热烈的吻的愿望。这一说明有助于弗洛伊德对卢佛宫中蒙娜丽莎以及《圣母子与圣安妮》中圣母的神秘微笑的解释:一见到蒙娜丽莎,列奥纳多的心中就唤起了自己母亲那给他带来无限喜悦的微笑,因此,他婴儿期的全部幸福世界就向他"重现"了。参见弗洛伊德:《达·芬奇及其童年的回忆》,上海:上海文化出版社,第28页。
[65] [英]彼得·福勒:《艺术与精神分析》,段炼 译,成都:四川美术出版社,1988年版,第27页。
[66] 同上,第10页。
[67] [美]杰克·斯佩克特:《艺术与精神分析——论弗洛伊德的美学》,高建平 等译,北京:文化艺术出版社,1990年版,第110页。
[68] Rosalind E. Krauss. *The Optical Unconscious*. Cambridge: MIT Press, 1993, p.140.
[69] Edited by Thomas Mical. *Surrealism and Architecture*. New York: Routledge, 2005, p.1.
[70] [美]朱丽安·西沃卡:《肥皂剧、性和香烟:美国广告200年经典范例》,周向民、田力男 译,北京:光明日报出版社,第158页。
[71] Richard Martin. *Fashion and Surrealism*. London: Thames and Hudson, 1988, p.11.
[72] Ibid. p.12.
[73] [美]杰克·斯佩克特:《艺术与精神分析——论弗洛伊德的美学》,高建平 等译,北京:文化艺术出版社,1990年版,第189页。
[74] [美]维克多·马格林:《人造世界的策略:设计与设计研究论文集》,金晓雯、熊嫕 译,南京:江苏美术出版社,2009年版,第251页。

[75] 同上。

[76] [英]彼得·福勒:《艺术与精神分析》,段炼 译,成都:四川美术出版社,1988年版,第36页。

[77] Malcolm Barnard. *Fashion As Communication*. New York: Routledge, 2002, p.120.

[78] John Berger. *Ways of Seeing: Based on the BBC Television Series*. London: Penguin Books Ltd, 1972, p.41.

[79] Malcolm Barnard. *Fashion As Communication*. New York: Routledge, 2002, p.121.

[80] Edited by Charles Harrison & Paul Wood. *Art in Theory 1900—2000: An Anthology of Changing Ideas*. Oxford: Blackwell Publishing, 2002, p.378.

[81] Joy Monice Malnar and Frank Vodvarka. *Sensory Design*. Minneapolis: University of Minnesota Press, 2004, p.14.

[82] "不难列出文学批评中的这种决定论的长长的目录,所有这些决定论,不管是马克思主义的,托马斯主义的,自由人文主义的,新古典主义的,弗洛伊德的,荣格的,或存在主义的,都是用一种批评的态度取代了批评,都不是到文学内部去为批评找到一个概念框架,而是将批评附加到文学之外的一个混杂的框架上。"[加]诺思罗普·弗莱:《批评的剖析》,陈慧、袁宪军、吴伟仁 译,天津:百花文艺出版社,1998年版,前言第7页。

[83] Mark Rothko. *Writings on Art*. New Haven: Yale University Press, 2006, p.30.

[84] Ibid, p.36.

[85] Lawrence Alloway. *Adolph Gottlieb: A Retrospective*. New York: Hudson Hills Press, 1995, p.38.

[86] Joy Monice Malnar and Frank Vodvarka. *Sensory Design*. Minneapolis: University of Minnesota Press, 2004, p.14.

[87] 张德明:《批评的视野》,上海:上海社会科学院出版社,2004年版,第3页。

[88] [德]恩斯特·卡西尔:《人论》,甘阳 译,北京:西苑出版社,2003年版,第46页。

[89] [美]马克·波斯特:《第二媒介时代》,范静晔 译,南京:南京大学出版社,2000年版,第91页。

[90] 同上。

[91] C.Thomas Mitchell. *New Thinking in Design: Conversations on Theory and Practice*. New York: John Wiley & Sons, Inc., 1996, p.3.

[92] Aldersey-Williams, Hugh. *The Mannerists of Micro-Electronics.The New Cranbrook Design Discourse*. New York: Rizzoli, 1990, pp.20-26.

[93] Sara IIstedt Hjelm. *Semiotics in product design*. Centre for User Oriented IT Design, 2002, pp.2.

[94] C.Thomas Mitchell. *New Thinking in Design: Conversations on Theory and Practice*. New York: John Wiley & Sons, Inc., 1996, p.2.

[95] 除去三层基座与顶层外,塔的主体部分是九层。据说在建造时定了七层,但因为不甚美观而改为九层。但九层仍然包含着语义的解释,即二加七等于九。

[96] [俄]什克洛夫斯基:《散文理论》,刘宗次 译,天津:百花洲文艺出版社,1994年版,第3页。

[97] 同上,第10页。

[98] 张德明:《批评的视野》,上海:上海社会科学院出版社,2004年版,第15页。

[99] See T.Lemon, Marion J.Reis. *Russian Formalist Criticism*. University of Nebraska Press, 1965, p.3.

[100] [美]斯坦利·费什:《读者反应批评:理论与实践》,文楚安 译,北京:中国社会科学出

版社,1998年版,第160页。
[101] S.基提恩:《空间、时间、建筑》,王锦堂、孙全文 译,台北:台隆书店,1986年版,第629页。
[102] 关于什么是读者,曾成为读者反应批评讨论的一个焦点。一般读者被分为"假想的读者"(hypothetical reader)与"实际的读者"(real reader)。"假想的读者"也被称为"理想的读者"(ideal reader),或者是"叙述接受者"(narratee)以及"零度叙述接受者"(zero-degree narratee),指的是那些"懂得叙述者的语言和语汇,具有一定语言能力,能够较为准确记忆被叙述的有关事件,并得出断言性结论的读者"。显然,这是一种被理想化的学者型读者,是一种超级读者。相对而言,一些读者反应批评家则强调日常生活中实际存在的、真实的读者即阅读文本的普通读者的研究,他们通常被认为是消极的、被动地接受各种文本,尤其是电视媒体的宣传。[美]斯坦利·费什:《读者反应批评:理论与实践》,文楚安 译,北京:中国社会科学出版社,1998年版,第2页。
[103] 邵健伟:《产品设计新纪元:理论与实践》,北京:北京理工大学出版社,2009年版,第18至19页。
[104] [美]查尔斯·詹克斯:《现代主义的临界点:后现代主义向何处去?》,丁宁、许春阳、章华 等译,北京:北京大学出版社,2011年版,第88页。

第六篇 设计批评的媒介

引言

　　文字是设计批评的最基本媒介,因为只有文字媒介才可能提供相互交流的机会。此外,在绘画、电影以及设计作品等实物中也保留着设计批评的信息。虽然这种信息有时候需要再次的阐释,但却非常形象地发挥着文字不可替代的作用。此外,事件媒介也在设计批评中发挥着重要的推动作用。像世界博览会这样的大型活动不仅引发了集团批评,而且使设计成为全民关注的焦点,让设计批评最大限度地发挥了社会影响力。

第一章 文字媒介

文字批评是设计批评的最基本形态。尽管设计批评的文字常常必须依靠图片来进行辅助说明,但是文字批评显然是唯一能够深入探讨设计问题的方式。借助于文字,设计批评获得了可以相互交流的机会。

第一节 评论集

评论集是专业的、系统的设计批评载体。它可以是个人的评论合集,也可以是相关主题的批评合集。相对于其他文字载体而言,评论集缺乏互动性与时效性,但却可以更好地将个人观点不受干扰地进行深入的表述。一般情况下,评论集是某位批评家或设计师长期思想积累的体现,因而带有明确的个人性,是了解个人设计思想的最好载体。

评论集的一种类型是像美国设计师保罗·兰德(Paul Rand, 1914—1996)写的《设计思考》(*Thoughts on design*, 1947)、德国设计师奥托·艾舍写得《作为设计的世界》(*The World as Design*, 1994)等都是研究设计师思想的重要文献。著名设计师的批评文集一般能从设计实践出发,在谈及设计现象时往往可以一针见血地发现问题,而且会吸引设计学界与设计实践领域的双重关注。但另一方面有时也会泛泛而谈,在涉及历史问题时过于主观,而不能作到客观的评价。

图6.1 设计批评文集存在多种形式,比如个人文集、综合论文集(有主题、无主题)等等。图为许平先生论文集《视野与边界》,属于个人学术合集,包含了大量批评文章。

另一种批评文集则是学者的著作。相对于设计师而言,学者往往著作等身。但是就国内而言,很多文集带有浓厚的评职称色彩,学术论文与批评文章混杂在一起,因而真正优秀的批评文集并不多见。国内学者许平的评论集《视野与边界》(2004,图6.1)是典型的研究型设计评论集。评论集的内容涉及工业设计、建筑、服装与平面设计等多个方面,是关注中国当代设计的重要批评文献。

还有一种批评文集是由多个作者共同完成的。比如《建筑百家评论集》(2000),《城市批评》(2002)等。前者是不同作者针对不同主题的批评文章合集。而后者则是不同批评者针对

同一个相似话题的批评文章合集。这种有一定主题的批评合集已经较为接近杂志的主题策划了。它能够针对某个热点话题进行深入讨论，发表不同人的看法。《城市批评》正是针对中国城市发展中出现的"城市形象""旧城改造"等新话题进行的评论。作者大多数是作家与艺术家，虽然在设计问题上把握不准但是视角却更为开阔。

此外，以书代刊的出版物在性质上虽然是著作，但在特点上更接近于杂志（期刊）。

第二节　杂志（期刊）

"去热爱那些新的建筑，像那些白的房子。"[1]
——立体·未来主义杂志 Sic, 1916年

【骑墙】

有一位国内摄影家的作品曾给我留下了深刻的印象。一个女孩子穿着裙子，骑在墙头上，向外面的世界看——那外面的世界，是现代化大都市里一大片高耸入云的摩天大楼。

1997年的某一天，当时我还在艺术学院学习服装设计，我们的专业老师偷偷摸摸地把大家带到江苏美术出版社的一个灯光昏暗的地下室，在满屋子的外文时尚杂志过刊中挑选自己喜欢的学习资料（五元一本）。在那个时代，谁能做出好的设计来往往取决于谁能拥有最新的国外设计杂志。那真是一个杂志的黄金期，改革开放后刚刚面色红润的一代人开始从杂志中学习服装搭配和家居装饰。在这方面，杂志（期刊）可以算得上"宣传队"和"播种机"。当然，各种广告也随之而至。今天，虽然杂志（期刊）的订阅量和阅读量都逐年下降，但是杂志仍然具有它的一些特点和优点。甚至可以说，一些优秀的网络平台就是杂志的某种线上版本。

杂志是基础的和广泛的设计批评载体，从零散的设计批评文章到有主题的策划，杂志为设计批评提供了可以交流和互动的平台（图6.2）。在设计史上，设计类杂志已经成为设计组织与设计流派发表声明与学术观点的重要"传声筒"，并且成为设计争鸣的学术战场。杂志在设计批评中起到的作用包括"评测""商榷""神话"等。

【评测】

杂志在设计类"评测"中发挥的作用常常被人忽视。这是

图6.2　民国实业家、批评家天虚我生创办的杂志《机联会刊》，在国货运动中发挥了重要的作用。

因为评测主要涉及产品的功能和技术指标,在审美方面很难做到公正性和全面性。但是即便如此,产品评测所包括的内容仍然属于设计批评工作所关注的基本范畴。比如产品的基本功能、质量、寿命、材料、色彩以及价格等,这些评测的结果都会对设计开发的方向产生具体的影响。当然,这种评测的公正性一直都受到商业性需求的挑战,这是设计类评测必然会面临的一个普遍问题。

但是,在大量商业性评测的背后,总有一些杂志的评论会超出其基本的广告效应,而承担起媒体本应负担的社会义务,体现出强烈的道德责任感来。这种"突发"现象一方面来自于杂志长期运营必须要营造的中立定位和用户信任感,另一方面也是编辑、评测者和作者等角色在工作过程中职业道德的体现。

1936年,为了帮助工会会员在消费中避免不安全的产品,花最少的钱买最多的东西,美国成立了消费者联盟(Consumers-Union),该联盟旨在"检验产品并为消费者提供关于竞争产品的适当信息,同时还就一些社会、经济、健康和环境问题提供建议,它将发现在其杂志《消费者报告》(Consumer Reports)上刊登"[2]。为了保证中立并事先排除任何企业的影响,这个组织的杂志《消费者报告》(图6.3)拒绝刊登任何广告,也不允许广告厂家引用他们的评论。虽然这本杂志对于产品的外观不太关注,但是它对于产品本质即质量的衡量更加接近设计批评的本质,这本杂志"检验和比较食物、家用电器与汽车,使用翔实可靠的功能评判标准来影响容易被广告、习惯和突发奇想所支配的人们的购买决定"[3]。它们公开了很多产品的安全隐患,研究香烟对健康的危害,检测出了核试验给牛奶带来的放射性物质,并揭发了一些玩具的危害,这得罪了一些大型企业。这些企业通过《读者文摘》和《好管家》等杂志反戈一击,污蔑《消费者报告》是左翼激进派。

消费者联盟不仅能尽量地保持中立性和公正性,而且秉持了功能主义为主的价值观。为了做到这两点,它们不惜以各种方式来避免地方保护主义对于设计评价带来的影响。例如,《消费者报告》并不支持美国汽车设计的基本思路,因为"他们默默地达成了一致,制造三年一换的汽车"[4],美国汽车厂商利用消费者喜新厌旧的消费心理,通过样式设计来增加产品的销售量。这种"有计划的废止制度"不仅会人为减少商品的生命周期,造成巨大的浪费,而且会让设计师仅仅把注意力放在产品的外观、趣味和品质感方面,从而忽视了产品在基本功能方面的升级和优化。因此,《消费者报告》认为日本汽车比美国汽车要更好,因为它们所需的维修最少、性价比也最高。

图6.3 上个世纪30年代,《消费者报告》期刊的封面。

这样的评测已经超出了产品基本性能的评估，而带有消费指导之外的重要意义，那就是对于产品设计的发展方向起到了一定的影响。

【商榷】

杂志可以定期地组织关于某个热点话题的讨论，也可能成为一些批评者突施冷箭的窗口。杂志带有一定程度的互动性，经常在杂志上出现的"商榷"型文章就是这种互动的体现。但是这种互动受到杂志出版周期以及编辑者思路的影响，因而有一定局限。尽管如此，杂志仍然比个人文集要更灵活、更具批评色彩。

在网络时代出现之前，这种学者之间或者学者与读者之间的互动具有很强烈的争鸣特点。由于国内知识界在很长时间内都号召"批评与自我批评"，以实现文艺界的"百花齐发、百家争鸣"，因此这种批评与互动就经常在国内杂志上出现；有时候，杂志主编们也鼓励这种情况的出现，相当于现在通过"网红贴"来给网站带流量。但是这种"商榷"体互动也有相当的"危险"，很容易激起批评者之间的矛盾。

上个世界50年代末，笔名为"古松"的作者在《装饰》上发表了《"奇"风不可长——工艺美术杂谈》一文（《装饰》，1959年第6期）；接着，陈叔亮先生又在杂志上发表了两篇重要的文章，分别为《为了美化人民生活》（《装饰》，1959年11月）和《为提高工艺美术的创作水平而努力：在全国漆器交流会议上的发言》（《美术》，1959年第6期）。这些文章对当时工艺美术行业出现的一些"求奇""求怪""求大"的设计思路进行了批评（图6.4）。文章刊登后，遭到了一系列激烈的回应。这些"商榷"的文章包括：郎志谦：《对"奇风不可长"一文的商榷》（《装饰》，1960年第2期）；朱训：《对"奇风不可长"一文的意见》（《装饰》，1960年第2期）；翟树成、王玉池：《坚持工艺美术批评的党性原则》（《装饰》，1960年第3期）；张仃：《工艺美术事业不容资产阶级思想侵蚀：评陈叔亮同志的两篇文章》（《美术》，1960年第3期）。

这样的案例在那个时代非常常见，以至于在以后的很长时间，人们一看到这种类型的文章便"谈之色变"。实际上，今天的网络过招可谓有过之而无不及！相比较今天的网络"杠精"，在杂志上发表文章来进行"商榷"的作者多少要保证自己的文章是有理有据的。这就是杂志媒体的优点，它的监督和管理程度更加严密；当然，反过来这也是一种缺点。设计类杂志的这种"商榷"体文章相对较少，基本范例仍是源于文学批评。实际上，文学批评的黄金时代便与各种文学期刊密不可分。较之传统的文学和学术杂志，新型的文学批评刊物有几个鲜明的特色：

图6.4 从上至下分别为菜肴、路灯和酒瓶（作者摄）。这种设计中的"奇、怪、大"古今中外都有，但是针对它们的批评可以在一定程度上限制它们的发展程度，使之偏离国家的中心话语体系。在这个意义上，陈叔亮先生的批评可谓是一针见血，难能可贵！

1.它们融会了传统文学和学术刊物的许多特色,既刊登文学作品,也收文史哲方面的理论和学术文章,既有短文杂议,也不乏高文宏论;2.它们具有跨学科和超学科的性质,时代性强,内容有所侧重,以大学为基地;3.它们与各类"小"杂志和传统评论刊物如《党派评论》《美国学者》等在书店里并列出售。[5]

【神话】

类似的设计批评刊物同样对设计的发展非常重要(图6.5),比如《设计问题》(Design Issue)等刊物常常组织关于设计伦理等热点设计问题的探讨与回顾。此外,设计杂志还担负了影响设计消费的责任。例如韦斯帕踏板车和斯塔克榨汁机这样经典设计作品的流行与经典地位的确立,都离不开设计杂志的推波助澜。它们作为一种日常用品,一种被赋予了一些外观设计和实用性标准、同时又满足了所有主要标准(优雅、易维护、视觉上的考究)的产品,被设计杂志诠释为实现了所有的现代设计理想。用班汉姆(Reyner Banham)的话说,这些"优秀的纸质发亮的月刊"决定了设计界中"谁看什么"。[6]

F.K.亨里昂在1949年1月的《设计》杂志上开出了一张清单,将那些从根本上改变了意大利城市生活外观的高品位的人工制品,包括韦斯帕踏板车、小汽车、家具、陶器和吉奥·庞蒂咖啡机等罗列出来,由此而逐渐地在消费者心中确立了意大利设计的品质与品位。因此,理查德·汉密尔顿(Richard Hamilton)在1960年的《设计》(Design)杂志上题为《循循善诱的形象》(The Persuasive Image)的文章里指出:"媒体……那些不仅理解公众动机而且在引导公众对形象的反应中起着很大作用的宣传人员……应该是设计者最亲密的同盟,他们在队伍中或许比研究人员或销售经理还更为重要。开发一个项目时,拉广告者、广告词撰稿人和广告特写编辑须与设计人员一道工作,他们不应该只是一个独立的、只负责为成品手找市场的小组。时间滞后(time lag)可以诱使消费者喜欢产品,消费者也可以在生产期间被'制造'出来。"[7]

尤其是那些公众非常陌生的观念性设计,更是必须要通过杂志等载体来进行自我宣传、获得认同。20世纪70年代的《卡萨贝拉》(Casabella)杂志就是当时批判性设计传播的主要媒体。而著名设计师曼迪尼就曾经担任过该杂志的编辑。《卡萨贝拉》还曾经协助索特萨斯等人组建了"全球工具"(Global Tools)设计教育实验项目。由于杂志(期刊)要保持其"先锋性"的特点,它必然热衷于各种设计实验项目;而参与后者的设计师们也对杂志媒体产生了一定的依赖性。

图6.5 大量设计杂志为设计批评与设计理论研究提供了重要的平台。图为对荷兰风格派的研究与评论起到重要的帮助的期刊《结构》(Structure)。

图6.6 《花花公子》杂志1968年1月刊发表的巴克敏斯特·富勒的文章《未来的城市》。

图6.7 以书代刊的期刊同样也为设计批评搭建了灵活的平台。

一些大众杂志甚至时尚杂志也希望通过对最流行的设计观念和设计师的介绍和访谈来提升杂志的品味。其中最典型的例子就是《花花公子》杂志在上个世纪60年代经常刊发设计师的访谈,比如在当时如日中天的巴克敏斯特·富勒(图6.6)。虽然这种宣传有时候带来的不过是"虚名浮利",是一种将设计师明星化、商业化的"愿打愿挨"的"阴谋",但是也客观地推动了大众对于先锋设计的关注及认知。美国设计师肯在克兰布鲁克艺术学院的展示作品曾被刊载在《生活》杂志上,这对于他设计观念的传播可谓至关重要:"首先,它引发了公共出版领域对于肯所构想的工程的持续讨论,这些讨论在发行量很大的出版物如《生活》《时代》《纽约时报》,甚至在电视广播网上都持续了许多年。公众如此多的关注和兴趣是使肯的研究不同于欧洲1920年到1930年间备受限制的先锋设计、实验建筑和实验家具的主要因素。"[8]

这种设计批评的作用绝非是广告那么简单,它们就像电影批评家一样影响着电影的票房,但又不是单纯的鼓吹者,因而才对读者们具有说服力。这样的设计批评载体在中国尚未形成。《艺术与设计》等杂志很好地起到了设计资讯的传播作用,并向国内宣传优秀设计师的经典作品,但缺乏针对国内设计远见卓识的深入探讨。《装饰》(清华美院学报)、《美术与设计》(南京艺术学院学报)等学报类型的杂志在学术性上更胜一筹,但由于学报性质的限制无法成为设计批评文章的主要载体。《美术观察》曾经有意识地在设计批评方面进行拓展,成为国内相关艺术杂志关注设计批评的一个亮点。而以书代刊的杂志如《新平面》(图6.7)也主动地为设计批评开辟专栏,表现出了相当的灵活性与包容性。从杂志的发展来看,国内的设计批评已经成为逐渐受到关注的一个领域,并在不断地形成设计批评的相关讨论平台。

第三节 报纸

优秀的设计师一定会将自己对所在时代、主流观念的批评意识,像同时代的记者一样,带入自己的服装之中。为一位日本先锋设计师提供面料的面料设计师曾表示,在制作新的面料的时候,他一般都会仔细地读报,让人在新的面料上能感受到每一个细微的时代痕迹。[9]

——鹫田清一,《古怪的身体:时尚是什么》

大概是2018年的某一天,我正在课间看报纸。一位大学生

突然很激动地对我说："老师！你居然在看报纸！我有很多年没见过这个东西了！"（此处莫名想打一个"汗"的表情包。）我其实至今还保持着做剪报的习惯，准确地说，是保持着做剪报的冲动！（看到好文章，还是不由自主地想剪了它。）

报纸是更加大众化的、普及型的、同时也更加民主的设计批评载体，也因此成为设计评论的主要阵地之一（图6.8）。报纸的特点是更新更快、时效性强、接触面广，因而报纸成为设计批评面向大众的一个窗口，同时也能吸引更多的人参与到设计的讨论中来。阿道夫·卢斯的设计批评文章最初大多发表在报纸上，因而在语言方面非常平直，同时也很有煽动性。报纸作为大众化的媒体决定了文字必须浅显易懂，否则就不能捕获读者。

图6.8 图为布拉格某咖啡店内的报纸架（作者摄）。随着网络的普及，报纸的阵地在逐渐缩小。

不同类型的报纸在专业性、学术性方面差异很大。一般没有设计类的报纸，所以设计批评都依附在艺术类报纸或者普通的日报与周报上。在内容上一般也针对日常生活中出现的与普通人关系密切的大型公共建筑、市政工程、服装时尚、交通工具等等。在报纸上，那些设计或规划不合理的产品、公共设施、建筑常常会"原形毕露"，引起群众的争论。这些讨论或者是专栏不一定以"设计批评"的面目出现，比如《南方周末》2008年刊登的"名人谈民生"系列。但是讨论的问题都是关系设计话题的，比如对"国家大剧院"与"北京地铁出口"等设计项目的批评（图6.9）。[10] 虽然一般学者与设计师并不太重视报纸，但是报纸发挥的作用却不可忽视。

图6.9 大众化的报纸媒体虽然不是设计批评家与设计师首选的批评媒体，但却成为老百姓与文化名人的"阵地"。例如《南方周末》刊登的"名人谈民生"中关于"国家大剧院"的评论，图为国家大剧院（作者摄）。

但报纸作为设计批评载体的缺点也很明显，就是通常都是"浅尝辄止"。而且争论的双方很难获得某种共识，而演变成相互攻击的战场。随着报纸影响力的逐年下降，纸质化的缺点也被人们放大，报纸似乎已经成为了造成环境污染的某种负担。许多报纸由于销量下降也开始自暴自弃、降低了内容的质量，连报亭也在我们的生活中渐行渐远。曾几何时，报纸对于我们的生活有着至关重要的影响力。在网络化之前，报纸每周甚至每日的更新频率显然是各种媒体中最具时效性的。其实，即便是在网络化的今天，报纸评论也比一些网络评论更具权威性，尤其是一些政府主导的报纸。随着生活方式的发展，报纸还会不会遇到新的发展契机？纸质书会完全被电子书取代吗？也许现在还不能盖棺定论。

第四节　网络

提到"网络"，传统的学术精英可能会对其嗤之以鼻。这是

图6.10 当人们可以面对面交流时，无论是在室外的花园（上）还是在咖啡馆（中、下）这种公共空间，人们之间的批评和互动常常保留着一种底线，并有可能获得共识，而这种机会在网络上变得十分渺茫。（图为作者摄）

一个可以质疑一切、否定一切，谁都能来"讲理"，但又最"不讲理"的地方。网络上的讨论虽然可以坦诚相见，但却常常"无疾而终"。提到网络，我们会想到"吐槽""起哄"和"撕逼"等网络词汇，甚至还有无穷无尽的人肉搜索；我们会在相互的恶骂中憋一肚子气，而无处发泄。这一切，都源于网络的匿名性，它会勾引出人性中关乎争论的最底层欲望（图6.10）。但是，这些网络批评的缺陷与其优点相比，似乎又是相辅相成、必然出现的——它的所有缺点决定了它的优点，反过来，也同样成立。这真是名副其实的"达摩克利斯之剑"！

网络被认为是真正意义上自由民主的设计批评载体，每个人的学术观点都可以相对不受限制地展示出来。它的优点主要有：第一，学术空间广阔，与杂志、报纸相对有限的版面相比，网络的版面是无限延伸的；第二，时效性强，与学术期刊固定和相对滞后的出版周期相比，网络是最为快捷的媒体，几乎是即时的；第三，互动性强，网上论坛提供了交流的可能性，虽然这种交流也未必会带来认同，但却为交流提供了最大的空间；第四，传播面宽，传播速度迅捷，网络的传播面在理论上延伸到了世界上任何一个角落，这是任何传统媒体都难以做到的。因此，虽然网络批评的缺点同样明显，但却给设计批评带来了许多可能性。

【大声点】

2005年4月30日，一场名为"大声展"的设计展在深圳何香凝美术馆的当代艺术中心开展。此次展览以"2010的创意生活体验"为主题，汇集了80余位平均年龄只有25岁的年轻设计师。展览的内容包括海报、插图、摄影、书刊、玩偶、T恤、动画、影像、电子媒体装置、建筑设计和声音作品等。展览前后又在上海、北京等地展出，引起了国内外设计界人士的关注。网络也为这次展览提供了极好的设计批评平台。例如，曾经参加这次展览开幕式的英国平面设计批评家瑞克·泼纳（Rick Poynor）便在Designobserver网站上发表了《大声呼喊：行进中的中国设计》一文（Getting Louder: Chinese Design on the March），并引起了网友的争论[11]。

在这次展览中，年轻的设计师们表现出对时尚的紧密关注。例如一个系列的滑板由工人阶级图像和"滑板人民共和国"（The People's Republic of Skateboarding）的口号进行装饰。还有那些印有工农兵标语的T恤，都反映出它们和798工厂艺术品之间的联系。难怪它们让瑞克·泼纳想起创立Obey Giant的谢泼德·费瑞（Shepard Fairey）。瑞克·泼纳认为"大声展"体现了中国新一代设计师的崛起。他认为1979年之后的中国设计

师可以分为三代：第一代设计师由于电脑奇缺，基本上仍以手工设计为主；而第二代设计师是苹果机的一代，他们受到国际设计的影响很大；第三代则是英特网的一代，即大声展中的年轻设计师。

一位来自印度的23岁设计师（Aashim Tyagi）受到了这篇报道的极大鼓舞。他说他计划来年返回印度并开始一个试图找到印度平面设计个性的课题，他说："我最感兴趣的是为亚洲平面设计对话作出贡献。"

另一位网友（Momus）则将注意力放在展览的内容上。确实展品的类型如涂鸦、T恤、大眼卡通、玩具、机器人以及那些光怪陆离的插图都在模仿西方最时尚的消费品。该网友认为为什么非要对设计进行这样的分类、对作品内容进行这样的选择才能成为获得人们认同的设计展。虽然人们常常把所有日常用具都当作设计，但在展览中却又不得不跟在卡利姆·拉希德（Karim Rashid）的身后亦步亦趋。因此，他认为这些设计体现了中国设计发展中所必然会经历的拙劣模仿阶段。作为比较，他列举了在日本举办的名为"缓慢生活"（Slow Life）的展览。后者更加关注可持续设计、低技术、低价格和简易性等方面。

当然也有人（3rd world）对Momus的观点提出了质疑。认为既然他无法融入亚洲的文化氛围中，那么也很难作出相应的正确评价。这样，还是不要打断别人的舞蹈吧！另一位网友（Du Qin）也批评了Momus的观点，认为那种把来自社会主义国家的设计看作是东施效颦的看法带有政治歧视，是不公正的陈词滥调。他认为，"大声展"体现了中国设计师在落后中迎头赶上的决心。而在这个过程中，中国的设计师们必然会为他们的错误交纳学费。

在这个针对"大声展"的网络批评中，世界各国带有不同观点的评论者很好地为我们提供了自我反思的参考，为设计批评的交流提供了良好的平台。国内著名建筑论坛ABBS甚至出版了以论坛讨论为主要内容的书籍，也体现了网络批评在学术性方面的提升。

【马先生们的尴尬】

在传统的媒体中，由于学术资源和体制的原因，话语权固化成为一个常见的现象。一些知名的学者和批评家由于掌握着话语权，因而能够相对自由地传播其批评观点。但是年轻的学者、学生甚至普通消费者却没有这样的平台去发出声音、表达意见。而网络时代则不同，这是一个权威被质疑和瓦解的时代。网络让声音有了自下而上的生成渠道，也让更多不同的声音能够相

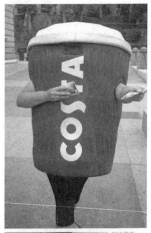

图 6.11 图片拍摄于马德里和重庆(作者摄)。从表面上看,这是一种最为直接和简单的商业宣传,似乎也是一种人自身与媒体之间出现的"共生"状态的隐喻:即人人都是广告的载体。

互碰撞、擦出火花。在网络上,英雄不论出处,声音没有贵贱。

2001年11月17日,一位当时尚在国外学习的学生在网络上发表了《为什么我们的世界现代建筑史研究仍一片贫瘠?——评王受之的〈世界现代建筑史〉有感》一文。这篇文章虽然在主流设计媒体中被避而不谈,但却在国内的设计学界引起了很大的震动。为什么类似的学术批评只能出现在网络上?这个现象说明了在网络上虽然难以搭建稳定的学术平台,但却在发挥着不可替代的作用。同样,2019年笔者曾写过一篇文章《致马先生们》,就国内外一些著名学者在讲座和访谈中提到的关于中国设计批评的问题谈了一些心得体会。文章曾试图投给国内一个设有"设计批评"栏目的核心期刊,却被婉言谢绝。最终只能发布在笔者和学生们一同创办的微信公众号("天台学设")上,结果却在当天被大量转发,并引来了一波大咖粉丝的后台追骂。这个事件同样让我亲眼目睹了网络在设计批评中发挥的重要作用(包括负作用)。在网络上虽然仍旧有话语权的区分,但这却是相对最为平等的交流平台;如果说交流谈不上,这至少是一个最平等的发声平台。

【商业化的背后】

网络媒体的商业化是一把双刃剑!一方面,商业化让各种网络媒体能够经营得更好、更正规、更长久。纸媒时代的设计评测行业主要与杂志和报纸结合在一起,而在网络时代,评测行业与网络之间发生了千丝万缕的联系,呈现出百花齐放的多样化面貌。这其中既有正式的评测机构和公司,也有很多网红的推销,更有无数个由普通网友带来的简单却及时的评论。但是另一方面,这种高度商业化的"要恰饭"的局面也让评测变得更加良莠难辨。人们很难分清网络批评中的主观和客观成分,更无法判断商业利益在什么地方进行了润物细无声的渗透(图6.11)。

娜欧蜜·克莱恩在《NO LOGO:颠覆品牌统治的反抗运动圣经》一书中曾说:"在网络上,评论与广告之间从未有一道真正的墙。网上的行销语言已经修到无剑胜有剑的境地:所谓不见广告的广告。大致来说,媒体广告的线上版用的也是直截了当的大标题,与平面版或影视版类似,但许多网络媒体广告混淆评论与广告之间界限的程度,比现实世界的广告还更有侵略性。"[12]因此,在网络时代商业化的背后,设计评论与设计实践活动之间的关系变得越来越密切,这是设计艺术发展的必然结果。设计批评与艺术批评的其它诸门类有所不同,它一直没有呈现为象牙塔内的封闭式的学术批评活动,相反,它是一种开放式的、商业化的、与实践行为高度结合的批评体系。

第二章　图像媒介

第一节　绘画

绘画与设计的关系决不止是通过绘画去表现设计效果,绘画也不仅仅是记录设计发展的工具。一方面绘画与摄影一样,是对文字批评的辅助说明。对于设计批评来讲,纯粹的文字描述常常会表现得较为空洞。因此,文字与图像会形成"互文性",让人形象而全面地认识设计作品。另一方面,绘画的表现力会突出文字要表达的主题。1956年,漫画家李滨声先生发表了漫画配文《四季常青》。他在文字中写道:"桃花开了,姑娘穿蓝色;荷花开了,姑娘穿蓝色;菊花开了,姑娘穿蓝色;水仙花开了,姑娘穿蓝色。"[13]这样的对特定历史时期时尚的生动描述与图片相互结合,将主题明确地表现出来。

一、草图

绘画对于设计批评的意义首先通过草图而获得实现。草图是设计师的即兴之作,又是设计师长期学习与思考的积累结果。草图是设计师创造力的体现,它以最为直接的方式体现出设计师对设计的原初认识(图6.12)。草图一般不受甲方以及生产商态度的影响,储存了比较完整的设计师意图。因而草图中包含了设计师对具体设计的原初认识与判断。设计师通过草图表现了自己对设计问题的分析。正因如此,绘画的技巧对于设计师来讲非常重要。如果不能掌握熟练的绘画技巧,那么设计师的意图就不能被完整地表达。正如法国新古典主义建筑师克劳德·尼古拉斯·勒杜(Claude Nicolas Ledoux,1736—1806)所说:"如果你想成为一名建筑师,先从一名画家做起。"[14]

图6.12　上图为柯布西耶所作的绘画作品,下图为著名服装画家安东尼奥1983年为卡尔·拉格菲尔德绘制的服装画。对于任何一个设计行业来讲,绘画不仅是基础,也是表达设计观念的方法。

二、效果图

1994年,南京的一个沉闷的夏日,我当时在南艺黄瓜园读

美术考前班。我的一位老乡在南艺读大学，他暑期没有回老家，而是在当时南艺后门口的一个校办印刷厂兼职。他把我和一位学画的同乡喊到工厂去，在一台电脑上给我们展示一个叫"Photoshop"的神奇东西。当他用鼠标在画面中涂抹出一道画笔的痕迹或者用图章修改了某个背景的时候，都引起了我们的一阵阵惊呼！（很多年后，当我回忆起这个场景的时候，才意识到他当时操作得很不熟练。）当时，我们似乎看到了一种非常"科幻"的未来：手绘似乎不再重要了，电脑制图的时代即将到来。

电脑制图的确改变了很多设计的程序和方法，也方便了许多没有受过美术训练的人加入到这个职业中去，提高了设计行业的效率，并降低了设计行业的门槛（图6.13）。但是，电脑制图也带来了很多设计方面的新问题。理查德·桑内特将这些问题概括为：由于电脑制图方便涂改而导致设计草率；使用电脑可以很容易地掩盖设计问题，这起到了一种负面鼓励的作用；最为关键的是，电脑制图导致的手脑分离。[15]尽管艺术学院的一些老教师对于电脑制图非常反感，但显然设计行业已经无法回到手绘图纸的时代了。手绘效果图逐渐被电脑效果图所取代，成为设计行业提供的基本"服务"。而效果图作为设计思路的表达和渲染，其本身就是一种"批评"的载体。没有"单纯"的效果图，它是复杂目的性的一种集合体。

图6.13 培林饼干的设计稿（1964年钱定一设计，图片摄于2020年"百年上海"设计展，作者摄）展现出设计师非常高超的绘画写实功底。实际上，直到20世纪90年代中期，设计师的手绘基础仍然非常重要，相关的课程如"逼真画"仍然是设计教学中的重要一环。

效果图是设计设想的模拟体现，它往往与设计投标或设计竞赛紧密地结合在一起。在效果图阶段，设计虽然还停留在纸面上，但已经能通过效果图来体现成熟的设计思路。效果图可以展现出设计创意的整体效果、艺术氛围以及具体细节，它是用来"图示创意设计的冲动与反应之等级的必须讲的故事"[16]。好的效果图能在设计竞赛或投标的过程中非常恰如其分地、清晰地讲述设计的故事。

无论是技巧娴熟的手绘效果图，还是在渲染效果上更胜一筹的电脑效果图，它们都会刻意地去美化设计。有时"这些效果却是经过了各种各样的幻想——比例上的篡改、荒诞离奇的颜色、虚张声势的追加，以及进一步——用魔法召出的地地道道的惊人之作，绝少地忠实于原有的事实"[17]。一些电脑渲染的效果图在现实生活中不可能出现，一些灯光也只是存在于虚拟设计之中。值得注意的是，一些电脑效果图在模仿手绘的效果。这是因为"手绘"效果图带有明显的概括与省略的特点，能够使效果图更具统一的画面效果。而生产与建造出来的实物常常与效果图之间差距明显。在这个意义上，这种效果图的"欺骗性"说明了效果图拥有与文字相类似的渲染与说明作用。既

然是"讲故事",那么效果图本身就会说话,有时说的是大实话,有时言不达意,有时则言过其实。

三、幻想图

相对于效果图来讲,充满个人想象的绘画在表现设计主题时拥有很大的自由度。所以这种绘画创作一般并不满足于简单地对设计进行描绘。这些并非真有其物,只是用图像进行描绘的设计想法并非仅仅存在于纸面上,它们进一步地激发了人们的想象力。

比如坍倒了的厄舍府邸(House of Usher)、勾起人们乡愁的绿山墙屋(Green Gables)、蛤蟆大宅(Toad Hall)、吸血鬼之堡(Dracula's Castle)、烧成灰烬的曼德里庄园府第(Manderley)、大孟恩(Le Grand Meaulnes)梦中看见的宅子,都只是体现在绘画或一些文字故事里。劳拉纳(Luciano da Laurana, 1420—1479)为乌尔比诺的公爵府设计的15世纪"理想城",奇里科（Giorgio de Chirico, 1888—1978)设计的令人忧郁的20世纪拱门和充满阳光的中庭,皮拉奈西(Giambattista Piranesi, 1720—1778)的恐怖的18世纪地牢,以及老布鲁盖尔(Pieter Brueghel the Elder,约1525—1569)画的螺旋状的巴别塔,都没有真正地被建造,只存在于想象之中。然而,"这些设计图都提出理论,都暗含某种哲学,要以人类居住的地方表明一定的意思,让读者知道如果在某种房屋之内死或者生会是怎样"[18]。

这样的绘画就像科幻小说一样,为设计的发展提供了想象的空间。作为另外一种"讲故事"的方式,幻想画毫无疑问是天马行空,甚至不着边际地讲述着设计的童话世界。尤其是在科幻电影成熟之前,绘画不仅记录了不同时代对设计的想象,同时也表达了画家本人对设计的认识与设想,从而成为一种独特的设计批评文本。意大利未来主义设计的重要设计师圣伊里亚(Antonio Sant-Elia, 1888—1916)(图6.14)的大部分建筑设计都停留在手绘效果图的层面,虽然没有被建成实体的建筑,但他关于未来建筑的大约250幅素描草图却对未来主义设计思想的传播起到了巨大的推动作用。

图6.14　意大利未来主义设计师圣伊里亚的大部分建筑设计都停留在手绘效果图的层面,虽然没有被建成实体的建筑,但他关于未来建筑的大约250幅素描草图却对未来主义设计思想的传播起到了巨大的推动作用。

四、绘画风格对设计发展的影响

从荷兰风格派到构成主义艺术,绘画风格与绘画观念一直都对设计的发展起到了重要的推动作用。绘画与各种不同类型的设计相比,是最为自由的表达载体,就好像诗歌在各种文学创

作中是最为自由的文体一样。因此,绘画对新鲜的艺术理论较为敏感,跟进的速度也较快。并且与设计受到其他因素的限制不同,绘画自身的创造力也更旺盛。这样,许多艺术观念都会从绘画领域流向设计领域。

景观设计一直以来都受到风景画的长期影响。18世纪中期至19世纪中后期,英国风景画(English landscape painting)就影响了英国景观设计的发展。从英国风景画之父理查德·威尔逊(Richard Wilson)的出现到19世纪诺威奇画派(Norwich School)的形成,英国逐渐形成了风景画的传统与特色。约翰·康斯泰勃尔(John Constable, 1776—1837)和约翰·马罗德·威廉·透纳(John Mallord William Turner)使英国风景画摆脱荷兰、法国及意大利绘画影响而走上自己独立的道路(图6.15)。

图6.15 英国画家约翰·康斯泰勃尔绘制的风景画。

而随着英国风景画的盛行以及18世纪中叶浪漫主义在欧洲艺术领域中的风行,出现了以钱伯斯(William Chambers, 1723—1796)为代表的画意式自然风致园林(图6.16)。充满野趣的中世纪怀旧情调的罗莎(Salvator Rosa, 1615—1673)式绘画在缅怀中世纪的生活和追求异域情调的同时追求崇高、新奇和震撼心灵的效果,并注意情感的表达。在浪漫主义思潮的影响下,钱伯斯开辟的自然风致园林流派的特点主要是:(1)缅怀中世纪的田园风光,建造哥特式的小型建筑并以模仿中世纪风格的废墟残迹为特色;(2)使用茅屋、村舍、山洞和瀑布等景观作为造园元素,使园林具有粗犷、不规则的原始之美;(3)大胆采用异域情调的景观元素,比如中国式塔等中国元素。

图6.16 钱伯斯于1757年设计的英国皇家植物园(Kew Gardens)中的中国塔。

可以说,"没有风景画派的发展,就不会有英国景观学派的诞生,而现代主义先驱之一的罗伯托·布雷·马科斯的绘画和园林设计充分体现了这两个领域密切相关而又相似的成就与风格"[19]。从20世纪30年代末开始,三位20世纪著名的艺术家对当代景观艺术的发展至关重要:巴西画家罗伯托·布雷·马科斯(Roberto Burle Marx, 1909—1994),日裔美籍雕塑家野口勇(Isamu Noguchi, 1904—1988)和墨西哥建筑师路易斯·巴拉冈(Luis Barragdn, 1902—1988)。在这些并非景观设计师出身的艺术家与建筑师眼里,形式复杂多样的各种艺术风格不仅带来了设计的灵感,将20世纪的各种艺术流派如立体派、极简主义等融入到景观设计中去,而且从根本上改变了他们对景观设计的认识。在这样的艺术家之中,野口勇就是非常具有代表性的一位雕塑家。

第二节 摄影

【买家秀中的一声叹息】

就像绘画一样，摄影作品可以给拍摄对象带来显著的修饰和美化。这种作用在商业摄影中被体现得淋漓尽致：当最好的摄影师使用一部手机拍摄出精美的摄影作品时，我们会误以为自己也能够用同样的设备获得相似的视觉效果；同时，在忽视了拍摄条件的情况下，对该手机的实际拍摄能力产生了错误的评估——这和一部成功的广告对消费产生的引导作用何其相似。同样，购物网站上的"买家秀"和"卖家秀"之间的天壤之别也向我们显示了摄影艺术在"粉"和"黑"之间存在着巨大的批评表达的空间。

图6.17 图为作者拍摄的布拉格穆勒别墅（阿道夫·卢斯设计），在现场你会发现拍出来的所有照片都是"买家秀"，你不可能拍出类似摄影作品的照片来。现代主义建筑对于周围环境的"接纳度"很低，只有在周围树木都枯萎的冬季才能拍出较好的视觉效果。

摄影对于现代主义设计的"美化"和宣传曾起到重要的作用。现代主义室内家居和日常用品所体现出来的简洁、纯粹之美，往往只能在摄影作品中才能得到完美的呈现。在现实生活中，由于日常生活的琐碎和保持整洁无暇状态的困难，理想的现代主义之美也仅仅是种"卖家秀"而已。一旦家中摆满了杂物（哪怕只是一两件不太搭调的物品），现代主义家居对于"冗余"之物的接纳能力就显得捉襟见肘了，其美感也大打折扣！同样，现代主义建筑的外立面也需要经常打理和维修，才能体现出摄影作品中展现出来的纯粹之美（图6.17）。哪怕是一点污渍和异物，都会让"卖家秀"瞬间变身"买家秀"！

有学者就曾经认为格罗皮乌斯设计的包豪斯校舍（图6.18）之所以能赢得极高的评价，"部分原因在于格罗皮乌斯与现代建筑历史学家个人之间的关系（当然，这里所提到的历史学家是指佩夫斯纳），此外还有部分原因在于照片的巧合"[20]。的确，那些精致的摄影照片让建筑本身显得毫无瑕疵、完美无缺，就好像修过图的美女一样。在这样的照片中，连人物也是多余的，会破坏建筑本身的纯粹性。摄影师会选取最光洁的平面，突出玻璃的反光，用最好的器械确保直线不会变形——总之，建筑被塑造得仿佛是刚刚竣工一般完美。

然而，贝内沃格在《现代建筑》中选取了几张完全不同的照片，让我们看到了这些白色盒子在岁月中留下痕迹时的样子：相对于传统建筑而言，现代主义的建筑显然无法做到"岁月静好"，那些白色墙面更容易沾染污垢；而且一旦变脏以后，它们和照片中的"卖家秀"差距太大，变得非常"脆弱"。

我们平时见到更多的是那些现代建筑的完美照片，而这样

图6.18 包豪斯校舍（作者摄）周围没有树木影响建筑的直线，白色的油漆光亮如新，为摄影提供了绝佳的条件。然而，它在岁月的侵蚀中会是一种什么样的面容？

"毁童年"的照片很难被人们看到。也就是说,那些摄影作品在塑造设计印象时起到了至关重要的作用,而这些塑造显然不是盲目的,也不是什么意外的结果。这个例子"一方面说明现代建筑与洁净联系的必要性;一方面说明照片摄影在反映建筑方面的重要性"[21]。

【解构路易十四】

英国学者彼得·伯克在《制造路易十四》这本书中曾将路易十四时期法国图像中的形象塑造与当代广告业相比较,让我们注意到图像在宣传中的重要作用:

> 早在1912年,路易十四的"颂扬业"就使一位法国学者联想到了当代的广告业。20世纪末叶,理查德·尼克松、玛格丽特·撒切尔等国家领导人都将其形象交由广告代理公司负责策划;这表明路易十四的"颂扬业"和当代广告业之间的相似处就更明显了。[22]

图6.19 著名摄影家吴印咸先生拍摄的白求恩工作照。

在路易十四时代,用来"制造"国王光辉形象的载体主要是绘画、雕塑、诗歌、戏剧、壁毯等传统艺术。而在现代社会中,"摄影"起到了更加重要的宣传作用。不论是吴印咸、沙飞等人在解放区拍摄的白求恩工作照片(图6.19),还是付出了巨大牺牲的美国二战战地摄影,它们都曾经在历史上发挥过重要的宣传作用。

在真实地记录日常生活和重大事件之外,"摄影"一直都是一种暗含着批评态度的艺术创作。它不仅会"美化"或者"妖魔化"所拍摄的对象,也会有目的地突出或掩盖这些对象的某些特征,甚至达到宣传意识形态的作用。许多国内的批评者常常对国外记者在中国拍摄的摄影作品颇有非议,甚至认为后者的作品是带着"有色眼镜"的,因为它们常常聚焦于国内的落后地区和黑暗面,似乎对现代化发展和技术成就毫无兴趣。这其实是因为这些国外的艺术创作者在文化层面上拥有不同的兴趣点和关注点,而这常常被认为是一种固化思维。

2018年意大利奢侈品牌杜嘉班纳(Dolce & Gabbana)广告所引发的网络批评在很大程度上就源于这种对中国人的固化思维。那位高颧骨、眯缝眼的中国模特在西方人看来很有"中国特色",这几乎成为西方艺术界和时尚界的某种共识。这种有意或无意形成的审美定式是在长期的文化互动和文化交流中逐渐形成的刻板印象,它会影响到摄影创作的观念,并反过来推动被拍摄者的自我认知。从后殖民主义批评的角度来看,这体现

了艺术创作在文化的中心和"他者"的形成过程中发挥的作用；从摄影本身在批评中具有的意义来分析，这体现了摄影对艺术和设计所具有的内在批评价值。

第三节 雕塑

作为塑造形体的重要艺术形式，雕塑与建筑设计、产品设计、服装设计、陶瓷设计等不同的设计类型之间的联系毋庸置疑。雕塑不仅仅是建筑或园林的一个部分，不仅仅作为园林中的装饰物而存在，相反，雕塑艺术的观念与理论正在不断地影响设计的理论。美国雕塑家霍拉提奥·格林诺夫（Horatio Greenough, 1805—1852）于1852年提出了"形式追随功能"（form follows function）这一口号[23]。这一观点在35年后仍然具有生命力，成为芝加哥学派建筑师沙利文（Louis Sullivan, 1856—1924）的战斗号角。这说明雕塑的方法和观念与设计艺术非常接近，在某种意义上它们都属于造型艺术。意大利的产品设计通常被形容为具有强烈的雕塑感，而在斯塔克的设计中也能看到布郎库西的身影。美国建筑师弗兰克·盖瑞的建筑设计也在一定程度上受到了意大利未来主义艺术家贝尔托·波菊尼（Umberto Boccioni, 1882—1916）雕塑作品的影响。

雕塑家影响最为直接的设计门类是景观设计。雕塑与园林的关系越来越密切，雕塑家以自己的方式积极地投身到室外环境的塑造中去，为景观设计行业带来了新鲜的空气。由于现代雕塑的内涵和外延都得到了拓展，因此雕塑自身的发展导致它与其它艺术形式之间的差异已经非常模糊。现代雕塑不仅体量巨大，而且由于其具有的抽象性、室外展示的特点，以及对自然材料的使用等等，现代雕塑往往已经与园林设计融为一体。因此，这两种艺术已经自然地融合在一起。

在1930年代，雕塑家野口勇就已经尝试将雕塑与环境设计相结合。野口勇的大胆开拓为景观设计打开了一扇新的大门，并激励着更多的艺术家投身到室外环境的设计中去。野口勇的母亲是美国的作家和翻译家，父亲是位日本诗人，出版过关于日本艺术的专著。他曾跟随美国的学院派现实主义雕塑家博格勒姆（G. Borglum）作学徒，不过博格勒姆却不看好他的雕塑家前景。1927年，野口勇获得了古根海姆奖学金，访问了中东和巴黎，并在伟大的现代雕塑家布朗库西（Constantin Brancusi, 1876—1957）的工作室作了几个月的助手（图6.20）。布朗库西对野口勇以后的雕塑风格的形成有着重要的影响，同时野口勇

图6.20 位于法国巴黎蓬皮杜艺术中心的布朗库西工作室展厅（作者摄）。

还研究了毕加索和一些构成主义艺术家，以及雕塑家贾科梅蒂（Alberto Giacometti，1901—1966）和考尔德（Alexander Carlder 1898—1976）等人的作品。回到纽约以后，野口勇出售了自己的一些作品来进行旅行和学习。他在北京住了大半年时间，跟随著名国画家齐白石学习中国画。在日本，他则跟随著名的陶艺家学习陶艺。东方的寺庙、园林与自然的景观设计影响了他终身的艺术与设计生涯。

1933年，野口勇发现塑造室外的土地也可以演变成一种新类型的雕塑（图6.21）。在他的设想中，一个巨大的混凝土制成的雕塑将成为建筑与儿童游戏乐园的结合体。"雕塑"上有各种尺度的台阶，在夏天用来嬉戏的水滑梯，以及一个冬天用来滑雪的滑道。而游戏山的地下空间则可以被当成建筑来使用。虽然这个设计方案被纽约市公园管理委员会否决了，但却启发了野口勇设计游戏场的兴趣。他后来又与建筑师路易斯·康（Louis Kahn，1901—1974）合作设计了纽约河滨公园的游戏场方案。在这个方案中，地表被塑造成各种各样的三维雕塑，如金字塔、圆锥、陡坎、斜坡等，并通过水池、滑梯、攀登架等游戏设施为孩子们创造了一个游戏的世界。在这个儿童游戏场的设计中，起伏的地貌与游戏设施相结合，"雕塑"已经成为具有功能性的巨大设施。起伏的地平面的抽象形式已经揭示了未来的艺术家要把庭院当成雕塑的创作意图。

野口勇曾说："我喜欢想象把园林当作空间的雕塑。……人们可以进入这样一个空间，它是他周围真实的领域，当一些精心考虑的物体和线条被引入的时候，就具有了尺度和意义。这就是雕塑创造空间的原因。每一个要素的大小和形状是与整个空间和其它所有要素相关联的……它是影响我们意识的在空间的一个物体……我称这些雕塑为园林。"野口勇不仅在随后的几十年里在美国、日本等地设计了大量的雕塑和园林作品，还广泛涉及了舞台布景与灯具等产品设计，后来被各国的家具制造商所仿造的现代日式纸灯就是野口勇的创造。野口勇主张艺术家对社会生活的参与，认为艺术家不能把博物馆的收藏当作创作的目的，而要为公众的愉悦进行设计，来提升生活的价值。这一观点非常接近苏联构成主义艺术家对艺术家价值的认识，这样的认识促使他涉足公共环境领域，同时也在理论与实践上改变了景观设计的面貌。他探索了园林与雕塑结合的可能性，发展了园林设计的形式语汇。他与巴西著名的画家和风景园林师布雷·马克斯一样，从艺术的角度开拓园林的新形式。

如萨迪奇在《设计的语言》中所说，野口勇对设计艺术的全面参与给他的艺术声誉带来了负面影响："野口勇为诺尔家具

图6.21　雕塑家野口勇在景观设计方面开拓了广阔的天地，他把雕塑与景观结合起来，证明了雕塑与景观之间的密切关系。

公司设计了全系列的纸灯和一张餐桌,还以日本武士头盔的形式,设计出贝氏儿童警示对讲机系统,结果艺术界从未全盘接受他的雕刻作品,或许就是因为他已经被设计的功用污染了。为避免发生这样的情况,艺术家在开始当设计师时,非得详细澄清两者的定义不可。"[24]艺术家参与设计创作常常被认为是"玩票"之举,如果玩得过于频繁,就会被认为有向商业艺术低头的嫌疑。然而作为一个优秀的雕塑家,野口勇的雕塑创作给设计艺术带来了灵感和观念上的冲击,从而成为雕塑家影响设计师的一个典型案例。

第四节 电视

【超级变变变】

大概在我上小学的时候,曾经在电视上看过一个很有趣的国外电视节目。节目的主持人每次都会读一些读者来信,这些读者会把一些源自日常生活的小发明寄给电视台和主持人。有一次,一位读者给主持人寄来一只"泡沫手"(一块方形泡沫,上面画着一只手)。这位读者说他发现很多人在看电视时,喜欢把手夹在两腿中间、膝盖内侧。所以,他的"泡沫手"能够夹在两腿中间,从而解放人类的双手。

这个"荒诞"的设计引发了演播室的哄堂大笑,但是却给我留下了非常深的印象。对于一个孩子来说,这意味着一种非常细致的生活觉察,也体现了一种勇于付诸行动的实践精神。同样,日本的系列参与性娱乐节目"超级变变变"也让观众脑洞大开、跃跃欲试。这些节目都对培养儿童的设计意识起到一定的帮助作用。日本电视台还曾经专门设置了针对儿童的设计类电视节目:《啊!设计》,用于启发儿童的设计思维。

在这些节目之中,电视并不仅仅起到设计的宣传作用,而是能够建构人们(尤其是儿童)对于设计的认知,这也是设计批评所渴望实现的社会效应。一般情况下,人们更容易地认识到电视对于艺术的宣传价值,比如"百家讲坛"之类的市民课堂就起到了一定的艺术与文化的普及作用。同时,随着生活水平的不断提高,电视对于设计的宣传也在不断增加。时尚节目、设计潮流、家居课堂等与人们的生活关系密切的设计节目都开始走进千家万户。例如日本的《全能住宅改造王》和中国的《梦想改造家》(图6.22)都是家居类设计节目中的佼佼者,对于推广简洁实用的设计价值观、充分利用空间的设计方法以及设计师在这个过程中能够发挥的重要作用,都起到了很好的示范效应。

图6.22 《全能住宅改造王》和《梦想改造家》这种家居类电视秀对于设计观念的传播具有非常重要的意义。

图6.23 英国著名的"迷你地铁"轿车。在整体工业发展缓慢的情况下，报纸和电视把它变成了拯救英国工业的复杂历史角色。

图6.24 杭州某电视台主办的"公述民评：面对面问政"节目，市民可以通过电视直接提出一些公共设施的设计问题，并得到相关部门的答复。

同时，电视会在潜意识中确立设计的意义。比如英国著名的"迷你地铁"轿车（Mini Metro，图6.23），它的名声便是由谈论工业纠纷的报纸和电视报道所建构的。"迷你地铁"在英国新闻媒体中"扮演了一个自相矛盾的角色：它既是英国希望的象征，又是英国病的一种症状"[25]。英国媒体将对工业制造衰落的失望与爱国主义乐观精神注入到无生命的产品中去，从而让这个产品意味了英国的将来，并鼓励英国的消费者进行购买。

【"百家讲坛"】

除了建构大众对于设计的基本认知，电视还是一种批评的综合媒体。由于电视的受众群非常大，所以电视势必会成为各种评论的重要载体，是更加多样化的"百家讲坛"。在设计批评方面，电视媒体的作用主要有以下几个方面：

一方面，电视可以反映批评者的声音。消费者可以在电视上反映产品的缺陷；市民可以对与城市相关的重大工程进行评论（图6.24）；一些专家学者也可以通过电视发表自己的看法，从而将简化过的学术批评引入到社会的语境中去。比如南京电视台上曾组织过关于受破坏的垃圾箱的讨论，一些市民纷纷指出了垃圾箱在设计上的不合理之处，并对垃圾箱存放的位置进行了批评。

第二，一些电视节目主持人会对设计问题发表自己的评论。这种评论可能是有意识的，也可能是无意识的。比如南京18频道曾经在"标点调查"的节目中针对城市的高层建筑问题组织过讨论，并在节目播出后引发了激烈的争论。主持人的个人评价体现了电视主持人在设计评论方面可以发挥的作用，但这种评论也因主持人素质的不同而带有较大的主观性。值得注意的是，一些爱好摩天楼的观众对主持人的批评是通过网络来进行反馈的。这说明了这种类型的电视节目及其主持人在进行批评时，渠道是非常单向性的。比如一些主持人在针对汉服现象的评论中过于随意，而将汉服简单地视为年轻人标新立异的三分钟热度。这样的评论已经失去了全面公正的态度，滥用了电视的话语权。

第三，一些电视节目会组织关于设计的讨论。类似头脑风暴之类的评论节目会带有一定程度的互动性，比较类似于学术会议的气氛，只不过在讨论的问题范畴上有所差异。而且观众也会参与进来。但是这种参与往往是在编导的选择之下形成的，并最终会被限定在一定的时间之内，因而这种讨论很难获得深入。

此外，值得注意的是电视评论会受到商业利益的引导，因此在电视评论中存在着很多隐性的广告。电视画面的选择、解说

分寸与语气的拿捏都在一定程度上引导着电视评论的指向性。一些关于产品、商业住宅的中立评论也未必能保持中立,被隐藏着的画外音对消费者带有潜在的引导性。另外电视的主导性也可能会导致观众对电视内容的被动接受。美国评论者哈特曼(Geoffrey Hartman,1929—)曾批评了电视新闻报告残酷画面过度,认为通俗文化不断用高度写实主义的影像轰击我们,会"使批判的思考更加困难"[26]。这种批评是大众文化研究的一个通常观点。实际上,观众的收看也并非是完全被动的接受,只不过没有途径来表达自己的观点而已。因此,电视与网络的结合已经证明这一点。通过网络以及电话,电视表现出更多的互动性。

课堂练习:关于"汉服是否应该成为国服"的辩论

要求:按照正式的辩论程序来进行,先进行分组。在课后由各个小组分头收集资料、相互讨论,分配工作。除了正反方的四个辩手以外,其他同学也可以在自由辩论中参与进来。与真实辩论不同的是,辩论前还加入了一个"场景"还原环节。这个"小品"或短剧不仅用来在辩论前"热场",也是对正反方辩论主题的一种形象化的梳理,让观看者更加容易进入情境。正方的观点为"汉服应该被大力发展为国服",反方的观点为"汉服不应该被大力发展为国服"。(图6.25)

意义:最近十年来,"汉服"作为一种中国的服装亚文化现象发展得十分迅猛。曾经有人在不同场合提出,汉服应该成为"国服",以解决我国没有能够代表国家形象的正式服装的问题。但是,也有人对此表示坚决反对。通过这个辩论,让学生了解汉服出现的前因后果,以及服装背后复杂而敏感的民族意识。

难点:由于汉服文化的发展很快,现在围绕汉服的争论很多。正反方在收集资料时,可能会受到这些观点的影响,而忽视了辩题的中心是"汉服"与"国服"的关系问题。

图6.25 上图均为课程中相关辩论和场景还原的照片（作者摄）。

第五节 电影

> 九岁时，我踌躇着不知道应当选择音乐或美术作我终身的事业。看了一部描写穷困的画家的影片后，我哭了一场，决定做一个钢琴家，在富丽堂皇的音乐厅里演奏。
>
> ——张爱玲《天才梦》[27]

电影拥有电视所无法取代的视觉感染力。电影的创作也包含着更多的理想主义因素。意大利导演罗贝尔托·罗塞里尼曾经在1966年为法国一电视频道制作电影《路易十四夺权》，他曾经说过："电影应该成为同其他手段一样——或许是比其他手段更有价值——的一种撰写历史的手段"[28]。实际上，电影的"野心"远不止于此。电影不仅拥有再现历史的可能性，而且在电影创作的观念和态度中，它们还会自觉或不自觉地表现出强烈的批评意识。建立在电影视觉表现力的基础之上，电影会对设计进行生动的观察与有力的批判。这种电影的设计批评包括多种形式。

一、纪录片

你永远无法成为你没见过的人
——《被误解的女性》(miss representation)

这段文字出自2011年的美国纪录片《被误解的女性》(图6.26)。正如片头的美国脱口秀主持人所说,纪录片导演"改变了我们观察自己、别人以及这个世界的方式"。《被误解的女性》是一部讲述主流媒体与女性成长之间关系的纪录片。针对当下媒体尤其是广告对女性"物化"产生的普遍影响,该片采访了不同阶层的女性——既有豆蔻年华的普通少女,也有名噪一时的社会名流——试图从不同阶层的女性中找到女性成长所面对的共同困惑,并分析它们产生的社会原因。这样的纪录片,一方面会激发人们强烈的性别批判意识,同时也让人对掩盖在广告和娱乐节目中的性别问题产生警醒与反思。虽然这不是一部直接与设计艺术相关的纪录片,但是却让人产生了设计批评的意识,这毫无疑问要归功于纪录片本身的重要特点。

图6.26 在纪录片《被误解的女性》中,导演揭露和批判了广告媒体和娱乐界产品中对于女性产生的物化效应。

首先,纪录片是真实社会生活的折射。拍摄纪录片的许多导演都喜欢去探索社会的"阴暗面"(负面)、"黑暗面"(丑闻)甚至是根本"看不见"(保密)的地方。这是由于纪录片本身的艺术特点所导致的。就好像那些运动员渴望不断提高跑步的速度一样,纪录片导演在竞争中(有时仅仅基于导演对创作"良质"的追求,即只是为了将纪录片拍到极致),不断地提升自己对于现实生活的挖掘深度。又或者像"蛟龙号"深海探测潜艇,不断地用自己的光照亮黑暗之处。

其次,纪录片带来的直接批判性。纪录片以现实主义的手法对社会生活进行了观察与反映。就好像报告文学一样,纪录片通常针对有争议的或者矛盾突出的主题,并会直接或间接地得出自己的结论。甚至像《南极世界》这样的动物题材纪录片都会对地球的环境污染进行批判。大量针对设计师的纪录片也会根据自己的认识得出对该设计师的评价。这种建立在大量资料尤其是生动画面基础之上的评价,显得非常自然与贴切。对于不了解设计的人来讲,这种纪录片起到了良好的宣传作用。

不同类型的纪录片在设计批评方面的作用和价值也不尽相同,下面根据这种差别将其分成五种类型:

1)宣传型纪录片

绝大多数设计师的传记影片都属于这种类型。此外,还应该包括那些和品牌有关的纪录片,它们的商业宣传目的更加明

显一些。同时,还有一些突出产品类型的纪录片——比如关于汽车、青花瓷或者家具——也以科教或者宣传作用为主。但是并非所有关于设计师的纪录片都仅仅是"传记",许多设计师纪录片拥有更好的主题性,其意义也超出了普通的名人传记。

比如2017年的纪录片《建筑师的生与死》(*Life and Death of an Architect*, Miguel Eek,图6.27),讲述了1968年马略卡岛最重要的建筑师Jose Ferragut在野外的离奇死亡事件。在解读50年前的这综凶杀案件的过程中,该片再现了五六十年代地中海国家的旅游业大开发以及建筑师Ferragut与政府腐败和旅游开发之间的残酷斗争。同时,这位建筑师还是一个同性恋者,这在那个时代导致了他性格的内向和抑郁。因此,这部纪录片不是一部单纯的设计师传记,而是通过一位建筑师在其无法摆脱的具体时代所面临的悲惨境遇,批判了过度商业化对设计行业和国家资源带来的破坏。

图6.27 纪录片《建筑师的生与死》剧照。

图6.28 纪录片《空间制造:五位女性改变建筑面貌》的封面。

另一部纪录片《空间制造:五位女性改变建筑面貌》(*Making Space: 5 Women Changing the Face of Architecture*, Ultan Guilfoyle,2014,图6.28)介绍了五位当代女性建筑师(Annabelle Selldorf、Marianne McKenna、Kathryn Gustafson、Farshid Moussavi和Odile Decq)以及她们的设计项目。影片提出了一些问题:比如女性如何在男性主导的设计行业中脱颖而出,性别在建筑设计中的重要性等等。这个纪录片带有明显的女性主义倾向,其探讨的话题也超出了设计师个人所经历的事件及其感受,从而为更多的女性设计师提供知识参考和精神力量,也给女性设计师的研究者提供了一份珍贵而生动的档案。

2)批评性事件的真实再现

2016年的纪录片《公民简:城市之战》(*Citizen Jane: Battle for the City*, Sabine Krayenbühl和Zeva Oelbaum),向我们回顾了《美国大城市的死与生》的作者简·雅各布森与罗伯特·摩西斯相互对抗的故事。这是现代主义设计理念与后现代主义设计思潮在城市规划方面发生的一次具有典范性的思想碰撞。在纪录片中,简·雅各布森被塑造为一生为了城市的空间设计而奋斗的孤胆英雄,这显然也体现了纪录片创作者的批评指向和态度。

3)间接性批判

包括那些从风格入手,拍摄的设计主题性纪录片。比如2015年Matt D. Avella拍摄的《极简主义:一部关于重要事情的纪录片》(*Minimalism–A documentary about the important things*)。影片通过对当代极简主义生活方式的调查,来验证现代主义"少即是多"这一设计思想的现实意义。尤其是通过对那些相信物质不能带来幸福的受访者的采访,来间接地对消费文化进行批

判。

4）直接性批判

有些纪录片在选题上就能看出直接的批评方向来。它们的导演是带着批评的目的来进行创作的。创作者抓住生活中的具体问题和普遍现象进行记录和批判，哪怕是一个普通的空镜头也能看出他们的批评意识来。例如2011年的纪录片《黑暗城市》（*The City Dark*, Ian Cheney），导演聚焦于城市的光污染问题。导演伊恩·切尼通过调查认为城市中过度的光污染不仅妨碍了人们看星星，而且还对环境产生了重要的影响并带来了严重的疾病。联想到中国城市中非常流行的"亮化工程"，这样的纪录片非常具有现实意义。

5）开放性批评

这种类型的纪录片所呈现出来的批评，带有很强的探索性和预测性。它们会分析当下的设计问题，记录刚刚出现的设计现象，并提出某种具有开放性的设计解决方案。比如2015年的纪录片《自行车 vs 汽车》（*Bikes VS Cars*, Fredrik Gertten），就是针对一些城市的交通方式转型问题的。面对环保压力和交通堵塞，一些城市如圣保罗和哥本哈根等，已经做出了相应的探索。拍摄者Gertten记录了2012到2014年间哥本哈根对自行车使用的改革政策，这些探索试图从汽车轮下争取更多的自行车空间，显然对其他国家和城市也具有示范效应，因此这种纪录片的意义绝不仅仅是现实生活的记录，对于未来而言，它能产生一种开放性的批评效果。

二、电影的现实主义批判

电影会对现实中的设计以及设计师的角色进行批判。曾经受过建筑师教育的英国导演彼得·格林纳威（Peter Greenaway，1942—，图6.29）不仅在《枕边禁书》（1996）等电影中将设计师特有的形式语言表现出来，而且通过《建筑师之腹》（*Belly of an Architect*, 1987）这样的电影对建筑师的角色进行了重新的审视。《建筑师之腹》描写了一位来自美国的建筑师（Stourley Kracklite）在罗马筹办一个关于法国建筑师艾蒂安路易斯·布雷（Etienne-Louis Boullée, 1723—1799）的展览的故事。电影将美国建筑师以布雷自居的心理表现出来，同时对建筑发展与城市之间的关系进行了隐喻，认为建筑师的个人野心对城市带来了巨大的破坏，从而反省了建筑师在社会中承担的角色。

电影批评的优点在《建筑师之腹》中被充分地表现出来。那就是电影可以让人在嬉笑怒骂的故事情节中接受导演对现实

图6.29 英国导演彼得·格林纳威（上）在电影《建筑师之腹》（中、下）中对建筑师的角色进行了重新的审视。

图6.30 讽刺房地产开放商在一段时期内成为国产喜剧电影的"必杀技"。《大腕》中的经典台词以黑色幽默的方式批判了在现实中确实存在的房地产营销策略。

的审视。在国产电影《疯狂的石头》中，房地产开发商在城市发展中所扮演的角色遭到了更具批判性的丑化。也许这种批判带有满足大量观众不满心态的迎合意义，但却也形象地将中国疯狂的、不顾一切的房地产的破坏性表现出来。影片中有让人印象深刻的一个细节，房地产开放商在高层住宅楼的模型顶层不断地摆放不同造型的屋顶：其中有欧式的屋顶，也有中式的屋顶。这个不经意的动作将现实中的设计现象戏剧化地搬上了银幕，毫无疑问是对中国建筑杂乱屋顶设计的最好批判。就好像电影《我叫刘跃进》中描述的开发商所居住的"贝多芬"小区别墅里的欧式装饰一样，这些糟糕的设计趣味在电影里的富人阶层中反复出现。这种批判同样是基于对设计现实的观察与不满。当然，这种批判的最经典台词出现在电影《大腕》（图6.30）中：

一定得选最好的黄金地段，
雇法国设计师，
建就得建最高档次的公寓！
电梯直接入户，
户型最小也得四百平米，
什么宽带呀，光缆呀，卫星呀能给他接的全给他接上，
楼上边有花园（儿），楼里边有游泳池，
楼子里站一个英国管家，
戴假发，特绅士的那种，
业主一进门（儿），甭管有事（儿）没事（儿），
都得跟人家说may I help you sir（我能为您作点什么吗？）？
一口地道的英国伦敦腔（儿），倍（儿）有面子！
社区里再建一所贵族学校，
教材用哈佛的，
一年光学费就得几万美金，
再建一所美国诊所（儿），
二十四小时候诊，
就是一个字（儿）——贵，
看感冒就得花个万八千的！
周围的邻居不是开宝马就是开奔驰，
你要是开一日本车呀，
你都不好意思跟人家打招呼，
你说这样的公寓，一平米你得卖多少钱？
我觉得怎么着也得两千美金吧！
两千美金那是成本，
四千美金起，

你别嫌贵还不打折,
你得研究业主的购物心理,
愿意掏两千美金买房的业主,
根本不在乎再多掏两千,
什么叫成功人士你知道吗?
成功人士就是买什么东西,
都买最贵的不买最好的!
所以,我们做房地产的口号(儿)就是,
不求最好但求最贵!

三、电影的未来主义批判

一位叫做西蒙·莱克的17岁少年由于受到儒勒·凡尔纳（Jules Gabriel Verne, 1828—1905）（图6.31）的科幻小说《海底两万里》的影响离开了学校，开始致力于设计制造自己的潜艇。9年以后，这位年轻的发明者终于制造出了一艘木制粗帆布潜艇，并于1894年在新泽西州下水开始试航。三年后，莱克改进了他的设计，制造出由于经常惊吓渔民而在当地臭名昭著的"阿尔戈英雄号"。

在他设计的潜艇上，不仅有便于海底游览的轮子、供博物学者和摄像师使用的舷窗，还有供潜水者进出的阻隔室。但是尽管莱克于1898年开着"阿尔戈英雄号"潜入弗吉尼亚海军基地，并且绘制了一张基地的地图。但军方并没有因此而对莱克的潜艇产生好感，反而以间谍罪将莱克监禁。1898年，一场强风覆没了数十艘美国海军的军舰，但莱克的"阿尔戈英雄号"却岿然不动。莱克的事业达到了顶峰，并且让他最为兴奋的是一个非常重要的人给他发来了贺电，这个人就是被莱克称为"我的生命舵手"的儒勒·凡尔纳。[29]

凡尔纳在科幻小说中的很多设想都在后来变成了现实。这些充满着浪漫主义的超前设计一直激励着一代代设计师，培养着他们的创造精神。在今天，科幻电影在一定程度上替代与发展了科幻小说，这要归功于电影特技手法的成熟。在特技手法尚不成熟的20世纪初期，人们就已经发现电影在表现科幻题材时的优越性（图6.32）。而且，这种表现决非是平铺直叙的记录。因为，当人们的思维面向未来时，被充分激发的创造力里必然包含着对社会发展的判断与批判。在这种批判中，人与机器的关系、人工智能的伦理问题、城市环境的发展、未来建筑的外观与交通工具等等都成为其中重要的主题。

图6.31 儒勒·凡尔纳的科幻小说不仅影响了西蒙·莱克，也开启了无数青少年的幻想世界。

图 6.32 布拉格电影特效博物馆中复原的早期科幻影片中的飞行器(作者摄)。

图 6.33 德国科幻小说家保尔·舍尔巴特的作品对于玻璃建筑的发展产生了深远的影响。

1)人与机器

我们可以说,这是一种"玻璃文化"。这种新的玻璃——生存环境将会彻底地改变人,只希望不会有太多的人反对这种新的玻璃文化。

——舍尔巴特[30]

【机器与生活的融合】

本雅明在谈及"经验的解体"时,引用的评论来自德国科幻小说作家保尔·舍尔巴特(paul Scheerbart,1863—1915,图6.33)。他的小说怪异、荒诞,但却预言了时代,并影响了许多设计师:

从技术角度讲,他的想象确实预言了20世纪20年代将要出现的许多情况,包括像通过使用玻璃幕墙和可移动的分隔件形成的建筑对花园的新关系的概念,但陶特只是提取了舍尔巴特所幻想的表明可能性的精华,而其他人的理解却要深刻得多,这对他们有着非常广泛的影响,不容易说得清楚(因为他们经历了战争的年代,他们在这期间消化了这本书,并且忘掉了它的作者)。在包豪斯那里,他们在对采光和透光度的研究方面比其他任何地方人走得都要更远,这可能存在着也暗示了直接的影响。魏玛包豪斯的第一则公告也许是在柏林草拟的,封面上有一幅利奥奈尔·费宁格的木刻,完整表现了舍尔巴特的顶上带有航标灯的哥特教堂的观念。在公告里面,格罗皮乌斯写了一句"建筑要像晶体符号一样"的话,并且要求消除体力劳动与脑力劳动之间的歧视性差异,这就像是舍尔巴特在《永远勇敢》中的话,也出现在《城市之冠》中,它预言——

国王和乞丐走在一起……艺术家和知识分子也走到了一起。[31]

从人际交往和思想文献等不同角度,雷纳·班纳姆分析了舍尔巴特在当时对设计圈产生的广泛影响。尽管这一切很难用事实进行完全的证明——除非某位设计师亲口承认这一点——但是,科幻小说的确更加敏感地感受到工业发展对于生活方式带来的巨大影响,并通过文学创作反过来推动设计思想并在大众中扩散这种思想。在一个媒体时代,这种影响力通过影视作品得到了最大程度的放大。

科幻电影迷们永远不会忘记德国导演弗利兹·朗格(Fritz Lang,1890—1976)的电影《大都会》(Metropolitan,1925—1926)与根据赫伯特·乔治·威尔斯[32](Herbert George Wells,

1866—1946)的故事改编的电影《明日之物》(*Things to Come*, 1936)。《大都会》描绘了一个未来的都市场景, 两个贫富悬殊的社会群体一个在花园中幸福地游憩, 一个在被机器统治的工厂中艰苦地劳作。影片带有明显的"卢德主义"精神, 对统治工人的机器与制度进行了批判。同时, 在影片中出现的城市高架、立体交通、摩天大楼、机器人等场景对后来的科幻影片影响很大。在《明日之物》(图6.34)中, 城市被描绘成建立在玻璃基础之上的建筑形态。在这些对未来城市生活的描述中, "建筑的形式、概念与图像在积极与消极两种意义上成为发展的隐喻与文明进步的象征"[33]。

值得注意的是《大都会》的创作灵感来源于弗利兹·朗格于1924年10月在美国纽约参加一部电影的开幕式的经历。当天晚上弗利兹·朗格有机会在一艘船的甲板上欣赏曼哈顿的夜景。曼哈顿美丽的天际线让弗利兹·朗格浮想联翩, 他曾这样来回忆那天的景象:"我看到一条街道, 沉醉在白昼一样的霓虹灯的强烈光照中, 广告则在其中不断地闪烁, 旋转……这些天来, 某些对于欧洲来讲完全是全新的、甚至像神话一样的东西出现在我的眼前, 这些印象让我第一次想到一个未来城市的面貌。"[34]在这次游历之后, 拍摄科幻巨片《大都会》的想法终于变得更加的清晰。因此在这部影片中, 朗格对未来城市的面貌进行幻想与批判并非是空穴来风的。这种批判来自现实, 又通过艺术的手法对未来进行了想象。

图6.34　科幻电影《明日之物》的海报与剧照。

【机器与人的融合】

《大都会》对"机器"的批判同样引起了人们的关注。影片将机器比做吞噬劳动者的恶魔, 是造成"天上地下"两极分化的渊薮。而机器人的出现, 更反映了人们对机器的复杂情感。影片中的机器人由邪恶的科学家所制造, 因此导演赋予了它罪恶的本性。邪恶的机器将女主角与机器人之间进行生命的交换, 从而赋予机器人以人的外型, 但其在本质上仍然是邪恶的。这种对人造人伦理的讨论在后来的科幻电影中得到了延续, 并成为人类制造话题的终极想象:那就是人是否最终会制造出自己?由斯坦利·库布里克(Stanley Kubrick, 1928—1999)编剧、斯蒂芬·斯皮尔伯格(Steven Spielberg, 1946—)执导的《人工智能》(*Artificial Intelligence*, 2001)所探讨的就是这个人类制造的终极话题。

雷德利·斯科特(Ridley Scott, 1937—)导演的电影《银翼杀手》(*Blade Runner*, 1982)改编自菲利普·迪克的著名科幻小说《仿生人会梦见电子羊吗?》(1966), 这部影片呈现出"一种优

图6.35 科幻电影对未来世界的技术与设计都会从生活的各个方面进行设想与批判。人工智能是科幻电影的主题之一,电影《银翼杀手》讨论了复制人的生存权利与伦理困惑。

雅的未来主义的忧郁"[35]。在电影中,被创造出来的"复制人"成为一个道德难题。"复制人"(图6.35)在外观上与人没有任何差别,但却是人类制造出来的奴隶,并且有"保质期",需要被定期销毁。电影充满了现代性的反思,技术的两面性昭然若揭。科学的另一面通过"复制人"而与纳粹的"现代性"大屠杀联系起来。因此,"这个电影清晰地表现出复制人是一个需要进行道德讨论的问题。通过这种方式,它提出的问题使得科幻在思考我们社会的技术、政治与道德方面的价值被表现出来"[36]。

在经典英国科技系列电视剧《黑镜》(*Black Mirror*,2011年至2019年,已有五季)中,创作者探讨了不同的现代科技主题并进行了相关批判:比如人工智能、虚拟现实、网络社交、芯片植入、电子游戏、智能机器等。这一系列影片通过不同的角度,让我们看到科技发展可能给我们带来的负面影响以及科技对人性的利用、破坏与控制,即科技的"反噬"。影片中发生的悲剧给观看者带来了巨大的震撼,这是因为这种科技的"惩罚"并不仅仅属于未来,也属于当下的日常生活。人工智能和大数据分析早已接管了我们的生活——那些在上课中被摄像头所监视并分析是否在认真学习的学生们,他们的内心肯定是崩溃的;还有那些在"智慧管理"中为了提高效率而被迫带上智能手环、不能在一个地方停留超过20分钟的环卫工人就始终"感觉像有人一直盯着你"[37]。

只不过由于它们发生得较为缓慢,而无法引起我们的注意。但是科幻影片的魅力正在于它让这一缓慢发生的情节迅速快进,把我们这只在温水中慢慢享受的青蛙直接扔到沸水中去,让我们直面科技产品带来的丧失自由的焦虑。"黑镜"既是指我们所面对的那个黑色的屏幕(手机、电脑、电视),也是指我们在这面镜子中对自我的审视和反思——这恰恰是科幻影片最重要的批判价值。

2)人与城市

> 先于你们在你们的星球上为斗争而强身
> 我为你们歌唱上方各星球的争吵与取胜
> 先于你们在这个星球上将躯体触摸
> 我为你们造出永恒星球的梦
> ——格奥尔格在波恩的贝多芬故居所题的诗歌[38]

科幻电影常常通过产品设计以及关于城市的各种平面图像来表达未来城市的面貌。这样的未来城市往往反映了未来人类最糟糕与最好的两种截然不同的可能性,这是因为技术本来就

带有两面性。同时也是因为这种城市毕竟是人类欲望、野心以及科技进步的直接反映。因此,当电影面对这些话题时,必然会带有某种批判性的眼光。这些科幻作品常常以"奥威尔的语调充满激情地描述着'城市'的图像"[39]。

【制造乌托邦】

英国著名科幻小说作家赫伯特·乔治·威尔斯(Herbert George Wells, 1866—1946, 图6.36)曾经创作过《时间机器》《莫洛博士岛》《隐身人》等多部科幻小说。作为"费边社"的代表人物以及赫胥黎的同道中人,他以进化论思想来思考人类的未来形态,并与"城市规划师、包豪斯设计师和生态学家"一起共同讨论,"为人与自然的未来命运争论不休"[40]。韦尔斯的小说《未来之物的形状》(The Shape of Things to Come, 1933)的电影版由匈牙利导演亚历山大·科达负责,即《未来之物》(Things to Come, 1936, 图6.37)。他在影片中设想了不列颠群岛的未来生态幻景。这是一种以新兴的能源生态科学和大自然之家的流动性为基础的新社会形态,人类将科学地运用自然规律来实现社会的重建。韦尔斯为此设计了巨大而复杂的未来场景。在影片中,未来的工业社会悲剧性地毁灭于无尽的战火和环境问题。但是最终一群工程师、规划师、建筑师和生态学家乘坐飞船从天而降,拯救了人类。这一幕也许"是受了勒·柯布西耶1935年的著作《飞行器》(Aircraft)的启发,该书强调的是空气动力学设计在未来社会中的重要性"[41]。

莫霍伊·纳吉为影片设计了未来城市的建筑场景。在影片中,一架巨大的挖掘机钻入地球,在一个庞大的洞窟内创造了一个包豪斯风格的巨大城市,从而与地面上走向毁灭的旧社会相隔离。为了在城市的设计中体现出现代主义原则,导演科达曾经邀请勒·柯布西耶和他的同事费尔南·莱热(Fernand Leger)来设计这个洞窟城,但是被拒绝了。于是,科达请他的弟弟文森特来负责电影的场景设计,后者认为布景设计和美术之间要分工,他把洞窟城的主要建筑设计工作交给了莫霍伊·纳吉。此外,格罗皮乌斯也曾经给文森特·科达做过顾问,"以确保这个洞窟能够反映包豪斯设计的原则"[42]。

这个洞窟是一个新时代的"花园城市"、另一个乌托邦,显然受到了埃比尼泽·霍华德的启发,也可能受到了马塞尔·布鲁尔的设计方案的影响。莫霍伊·纳吉的妻子西比尔(Sibyl)就曾经这样评价:"未来乌托邦的奇妙技术……消解实体。住宅再也不会阻挡给予人类生命力的自然光,而是它的容器。"[43]这部影片由于成本过高,而导致商业上的失败,引发了新闻界的批

图6.36 英国著名科幻小说作家赫伯特·乔治·威尔斯。

图6.37 根据乔治·威尔斯小说改编的电影《未来之物》的海报和剧照。

评。批评者一方面质疑这种未来社会中人与机器进行的神秘结合的可能性，另一方面却给与包豪斯风格的建筑设计以很高的评价。建筑师也纷纷参与到与这部影片相关的评论中去，展开了关于未来城市规划的大讨论。一位建筑师评论家认为，这部影片提出了一种新的景观配置方法，从而将城市生活放在垂直的高塔和竖井之中，将水平方向上的土地留给乡村生活和自然栖息地。《建筑评论》（*Architectural Review*）的另一位撰稿人提出，这个洞窟设计"一跃成为英国迄今为止最优秀的功能主义作品"[44]。

【逃离地球】

在电影《机器人瓦力》（图6.38）中，人类社会因为物欲横流、过度消费而导致地球环境极度恶化，人们不得不乘坐宇宙飞船离开地球，去太空寻找新的家园。在许多科幻影片中，这种强烈的环境焦虑和地球危机意识都成为重要的主题，体现出人文精神对科技发展所保持的警惕性。

图6.38 动画科幻电影《机器人瓦力》。

如果说二战前的未来主义畅想体现了工业生产技术在城市发展中发挥的重要作用，那么战后六七十年代的"太空移民"概念和"宇宙飞船"自我循环的生态模型则体现了太空技术发展和太空竞赛带来的乐观精神——它同样体现在电影之中。在英国星际协会（British Interplanetary Society）的创始人阿瑟·克拉克（Arthur Charles. Clarke）看来，支撑斯坦利·库布里克（Stanley Kubrick）的科幻电影《2001：太空奥德赛》（*2001: A Space Odyssey*, 1968，图6.39）剧本的科学基础就是生态理论。在这部太空时代的"荷马史诗"中，未来的宇航员们精神饱满地生活在一个封闭的太空飞船中。在《蓝色多瑙河》的背景音乐中，宇航员的生活展现出一种未来的优雅姿态和科幻的乐观精神。如果整个地球都是太空飞船，该多么美妙啊？似乎可以无限地在自我循环中运行下去。尽管现实中在封闭空间内进行生态循环的实验都失败了，但是这不妨碍人们在电影中进行充满想象空间的系统设想。克拉克将这个系统称为"一个封闭系统，就像地球本身的一个微型运转模型，并循环利用生命所需的全部化学物质"[45]。

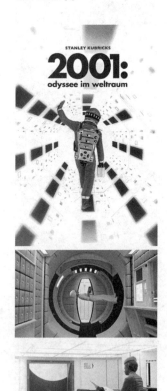

特瑞·吉列姆（Terry Gilliam, 1940—）导演的电影《巴西》（*Brazil*, 1985）、雷德利·斯科特（Ridley Scott, 1937—）导演的《银翼杀手》（*Blade Runner*, 1982）、蒂姆·波顿（Tim Burton, 1958—）导演的《蝙蝠侠》（*Batman*, 1989）都是类似带有批评性的例子。在电影《银翼杀手》中，城市被描述为极端缺乏能源的混暗都市，家庭里的灯光被设计为智能化的系统，只有在人出

图6.39 科幻电影《2001太空奥德赛》的海报和剧照。

现的地方才会自动点亮微弱的灯光。甚至在潮湿黑暗的街头，人们使用的雨伞的伞柄也被设计为发光的灯具，用来照亮杂乱无章的街道。这让人想起《第五元素》里的街道，整个高层建筑群都笼罩在厚厚的"雾区"之中，城市的地面已经消失，成为不能居住的无人地带。《第五元素》里的交通工具也是《银翼杀手》的延续，飞驰在半空中的空中的士已经成为科幻电影的象征。而《第五元素》中被精心设计的高科技小户型住宅也与《银翼杀手》保持着相同的批判思路，那就是对未来城市扩张与环境破坏的担心与恐惧。

即便能源使用的状况如此糟糕，建筑室外的广告照明却仍然被表现得极其夸张。高亮度的大屏幕电子广告成为《银翼杀手》的一大特点，在现实的意义上与东京新宿等典型的城市夜景保持着一致，又在影片的未来幻想中与建筑内的昏暗灯光形成了对比。除了环境与能源方面的批判之外，《银翼杀手》在未来建筑的设计方面也让人印象深刻，并对后来的科幻电影影响深远（图6.40）。日本的《新建筑》杂志曾将《银翼杀手》编入《20世纪建筑》作品纪年中。

在《银翼杀手》中，城市的中心建筑是掌管复制人的"警察局"。它的顶部不仅可以起降警车，而且在城市中显然具有中心地位，是一种权力的象征。这种设计思想不仅有其继承者（电影《蝙蝠侠》向其致敬），也有着思想上的源泉。德国建筑师布鲁诺·陶特在其表现主义著作《城市之冠》（*Die Stadtkrone*）中，提出城市的中心特征应是所谓的"城市之冠"："它是一种象征性的公共建筑，体现了城市的天际轮廓，从城市的任何一个角度都能看见它，就像是东方的宝塔或是伊斯兰的尖塔，抑或是主宰其附属建筑的哥特式的尖顶"[46]，这种城市的象征物既具有表现主义的特征，也在科幻世界中承担着建筑的意识形态重任。

正是基于这些在城市规划和建筑设计方面的严肃讨论，1997年1月29日在香港举办的"都市前瞻"国际研讨会（Cities of Future, Towards New Urban Living）上，有的报告人将《银翼杀手》所描述的这个城市列为20世纪80年代后现代城市的典型："污染严重、混乱不堪，形象过分膨胀，一种事后才能发现问题的城市"[47]。实际上，电影场景一直以来都是研究设计问题的重要参考资料，因为它们反映了消费者的"集体无意识"，难怪一位研究者指出了电影中后现代场景的意义，并把电影建筑与现代主义的危机联系起来："一系列对电影建筑的重新审视倾向于支持这样的观点，即生命短暂的电影场景代表了后现代建筑谱系的重要部分。"[48]

图6.40 科幻电影《银翼杀手》中的未来城市既是先进的，同时也是带有悲观色彩的。这也是科幻电影描写未来城市的一种批判方式。

> **课后练习：用纪录片的手法拍摄一部评测类型的短片**
>
> 可以是关于手机等新产品，也可以针对最新流行的发型、服装甚至是美食。通过技术性的真实对比，或者那些来自消费者的真实感受，来体验纪录片在批评中发挥的作用。（图6.41）
>
> 示范作业：纪录片《中国面孔》《柴火馄饨》，作者：梁嘉欣、陈燕玲、张锋博等。

图6.41 图片均为课程纪录片中的剧照。

第六节 设计作品

任何设计都需要对之前的设计实践进行批判性的总结。曾经有一位设计师说，他在每次作设计前总喜欢把国际上最好的相关设计拿来作对手，一定要在设计上超过它，或者至少也要打个平手。在这个过程中，不仅仅存在着模仿或学习的成分，也包含着分析与判断的因素。那么，通过这种批判而得出的结论即设计本身也可以成为批评的一种媒介。后现代主义的设计实践本身就是对现代主义的形象批评，即便不用写文章对现代主义进行攻击，别人也能看到那些鲜艳的色彩与装饰是针对谁的。

在这个意义上，那些上了锁的垃圾箱告诉我们中国的垃圾箱并不安全（图6.42）；那些被发明出来可以精密地测定猪肉含水量的仪器也无奈地诉说了日常生活中的诚信含量……如果说这些改进性的设计对设计的批判还只是旁敲侧击，那么观念

设计的批评意义则是直接而明确的，因为批评是观念设计的使命与责任。这些观念设计可能并不是每一个都非常有实用价值，但这些设计中所体现的幽默、对弱势群体的关注、以及对使用者情感需要的深入分析都是带有明显的批判意味，同时也影响着未来设计的发展方向。现在西方学术界，有"批判性设计"[49]等不同的说法，考虑到这些概念并无定论，本书仍然沿用"观念设计"来表述类似的设计创作，它们的共同特点是不以实现设计品的基本功能为目的，而更加强调通过设计作品来实现批判性的价值。

这种批评的价值也许比文本要弱，但本身又具有不可替代性。首先，设计艺术是视觉艺术。没有图片相配的设计批评几乎是滑稽可笑的。设计批评的特殊性决定了设计本身所包含的批判价值也许比文本更有说服力。其次，文本不如设计本身更敏感，设计行为能够更形象地提出问题，引起思考。此外，设计活动的概念性部分替代了装置艺术的功能，进一步模糊了艺术和设计之间的界限。这块商业设计中的小小飞地起到了自我批判的作用，为塑造设计艺术的社会功能起到了不可忽视的作用。即便在商业性设计中，每一步的设计都包含着重要的批评信息，只不过这些批评的指向不同而已。

观念设计的一个重要特点是其常常可以摆脱功能的束缚，从而可以通过设计来讨论一些其他的相关问题。准确地说，它摆脱的并不是功能的束缚，而是传统意义上对功能的认识。

图6.42 受到破坏的公共设施（作者摄）在控诉治安与管理问题的同时，也在无声地批评着设计师对国情的忽视。

一、观念设计的探索性

观念设计会寻找到尚未被设计活动"开发"的一些领域。那么这些设计的"处女地"是如何出现的？它们又为什么会被忽视？观念设计找到这个山头，插上红旗。即便它们没有提出解决问题的正确答案，但至少已经引起了人们的关注与思考。比如设计师Cindy van den Bremen设计的穆斯林女性的运动头巾，这个作品为在欧洲上学的穆斯林女性提供了可以在户外进行体育活动的服装。让她们在符合民族宗教传统的前提下，能够不丧失普通人体育运动的权利。比起那些对民族政策与妇女权利问题进行直接批评的人来讲，这种设计似乎不够彻底，不够具有革命性。然而这种隐藏在让步基础上的批评更能让人接受，并使得穆斯林女性的户外运动成为可能。

南非设计师Ralph Borland（1974—）设计的破坏者服（Suited for Subversion, 2002, 图6.43）是为那些国内示威者设计的服装，防止他们在游行示威时遭到警察棍棒的伤害。这种服

图6.43 "破坏者"服也许不会成为西方国家游行示威的标准装备，但体现了设计师对弱势群体的关注。

图6.44 观念设计虽然不一定具备实用性,但关注了实际存在的社会与心理需要。《心灵创可贴》反映了类似的观念设计探索。

图6.45 "心连心铁链"突破了冷冰冰物件的传统面貌。而下图的垃圾箱(作者摄)则在很不适宜的地方滥用了情感,心型的投口很不方便使用。

装显然还处在一种观念状态,旨在吸引人们注意到社会活动中的安全问题。普通自发的游行活动也许并不需要这么专业的服装,但这个设计却提醒我们在国家暴力机关的武器和防护装置之下,游行的普通人缺乏必要的防护装置。但更好的装备毫无疑问会引发更大规模的冲突,这也是一个引起设计师思索的问题。

这个设计思路来源于Wombles、Ya Bastal、Tute Bianche等组织团体的"白色罩衫"(white overall)策略。这种策略是一种最早产生于意大利的反对资本主义运动。他们在游行时全身穿着白色服装,并在服装内塞着由泡沫、聚苯乙烯材料甚至塑料瓶等填充物,防止在与警察发生冲突时受伤。在Ralph Borland设计的"破坏者服"上面有一个无线摄像头,可以将警察的行为拍下来并直接发送到控制中心。这样可以及时拍摄和录制警察的过激行为,不会因为身体接触而损失录像带,从而失去重要的证据。服装的中部还有一个扬声器,可以传播和象征心脏的跳动,也可以播放音乐或口号。当人们团结在一起迎接警察时,大家能够听到相互间越来越强烈的心跳,就像两军相接时的战鼓一样让人窒息。同时,心跳也反映出抗议者们的弱点,他们展示出脆弱的一面。毫无疑问,这种脆弱也是他们的武器——这或许告诉我们游行活动的真谛,就是用人性的脆弱去迎战制度的铁幕。

这样的观念设计讨论的问题通常包括性别问题、社会制度以及被人忽视的弱式群体等,但其中更多地还是表达设计中的情感关怀。比如中央美术学院设计学院的毕业作品《心灵创可贴》(图6.44)。当人们看到邦迪创可贴的系列广告"成长难免有烦恼"系列时,可能只是对这种创意会心一笑。但当我们真的看到一大堆真实的"创可贴"摆在面前时,这种震撼会让我们感叹生活的压力与无常,也许真的需要这样的商品来抚慰我们因爱情、工作与家庭而受伤的心灵了!同样,英国设计师创作的"恶作剧栏杆""心连心铁链"等作品也在冰冷的日常用品中寻找温情的表达(图6.45)。这些设计在感动我们的同时,也在以自己的方式批判社会,批判那些冷漠的设计。

二、观念设计的表义性

许多设计师都希望自己的设计能说话,实际上,它们也确实在"说话"。当一个观念设计摆脱常规时,它必然包含着强有力的精神动力。这种动力反过来会体现在设计之中,让设计充满了叙述。曾与解构主义哲学家德里达(Jacques Derrida,

1930—）合著过一本书的艾森曼，习惯从建筑学教条以外撷取原理，包括文学、语言学、乔姆斯基与尼采的学说。因此他的设计常被比为文本，是"会说话的建筑"。同样，里伯斯金设计的柏林犹太人大屠杀纪念馆（图6.46）也通过空间的变化来引导参观者的情绪，让人在压抑的、狭窄而高耸的空间里体会恐惧，在蹒跚的路面中感受愤怒，用充满张力的直线条去表达压抑。

　　但是这种表义会在让人进行解读的过程中产生歧义。观念设计作为批评的载体来讲最大的缺陷就是还不够清晰。建筑评论者葛拉夫兰曾经在这个方面为艾森曼进行了辩护，他说："艾森曼把设计当成文本来构思，文本的含意是说不尽的"，而且可能导致"错误的解读"[50]。葛拉夫兰认为，如果纪念碑不成其为纪念碑，错不在建碑的人，而在我们这些观看者，因为我们可能会错了意。

三、观念设计的批判性

　　服装设计是一种功能性很强的设计类型。尽管时尚给服装带来了很多不合常理的地方，但最基本的功能性仍然是服装必须的内容。但是，观念设计却会抛弃这些必须的东西。显然，这种抛弃是故意的行为，设计师想在抛弃的那一瞬间说点什么。因为，在发表宣言之前，最好的前奏就是先撕碎别人的旗帜。

　　侯塞因·查拉扬常常通过这种方式来表达它对宗教以及服装本身的看法。在他设计的海边服装中，几根树棍与几条绳子取代了所有的服装样式，而身处其中的模特则一丝不挂。这里的服装失去了在我们认识中的所有基本形式，同时却回归了服装的基本形式即人体与空间的关系。侯塞因·查拉扬在其他的设计中还探讨了服装与家具之间的关系，服装与伊斯兰宗教之间的关系等等。

　　同样，马丁·马吉拉通过时装来批判了奢侈品。他认为作为奢侈品的时装纯属多余，它最终必定要被一种新实体所取代。这一实体构成了他全部作品的基础：简陋而未完成的服装，伴随着他对"全新"或原创性设计的拒斥。而对这种时装的创造本身就意味着对巴黎T型台的强烈诱惑力的放弃与摆脱。他成功地在利用简陋材料和娱乐时尚大众之间踏出了一条奇妙的路途，他的时装秀就是"汇聚了每一种有关服装价值和服装用途的要素的表演；与此同时，它们还试图表达了一种时装无用的论调。因此，就这样，马吉拉创造了一种景观，这一景观不仅使两个迥异的世界相互对照，而且，它还设定了一个议案，给他自己以及服装的角色确立语境。利用常规、超越常规，使马吉拉得

图6.46　里伯斯金设计的柏林犹太人大屠杀纪念馆通过空间的变化来引导参观者的情绪，使人在不看展品的情况下也能感受到沉重的主题诉求。

以创造出一种明晰的审美标准"[51]。

但是，马丁·马吉拉对时装系统的批判却被认为是哗众取宠，是把有意思的想法变成了彻头彻尾的推销手段等。显然，马丁·马吉拉对这种批评十分敏感。在举办仓库秀期间，他不仅付了库房租用费，而且还把时装展全部所得捐给了救世军。由于他没有在服装秀中向客户展示传统的适销产品，因此他的行为的确表现出对时装的一种批判。尽管任何设计师都不可能完全摆脱时尚的影响，但马丁·马吉拉与侯塞因·查拉扬等设计师至少可以通过一个观念性强烈的服装秀来对时装系统进行批评（图6.47）。服装被呈现为一种无用的产品，在一个直指时装业自身浅薄性的场景中反复汇集、循环、销售。这样观念设计显然毫无用处，在为设计师赢来声誉的同时也会被认为是一种个人宣传，但却组成了设计领域的思想反省的一个部分，这显然也是设计批评的一个重要部分。

图6.47 侯塞因·查拉扬的作品常常关注服装之外的东西，这恰恰是观念设计的特点。

第三章 事件媒介

一九八零年代，后来出任伦敦设计博物馆馆长的斯蒂芬·贝利曾试探泰特美术馆经理，同时也身为芭芭拉·赫普沃斯女婿的艾伦·鲍内斯的意向，想在磨坊河岸旁的泰特美术馆辟出一个部门展出设计作品，据说鲍内斯这么回绝："我对灯罩没兴趣。"[52]

时至今日，大型美术馆越来越重视设计类展览的策划和运营。在一个越来越时尚化的社会中，设计展览拥有十分特别的吸引力（图6.48）。实际上，并非是美术馆不愿意展出"灯罩"，而是因为在大多数时候，美术馆找不到合适的选题——他总不能告诉公众，这是一个关于灯罩的展览吧？设计类展览会激发更多公众对于设计艺术的兴趣，但是这一功能并不仅仅由少数美术馆或设计博物馆来承担，大量不同类型的会展活动都能起到类似的作用。

引人注目的会展活动引起了很多不同学科学者的注意力。不同的学者从不同的角度对会展进行了阐释：经济学家注重会展行为对经济发展的刺激和推动；社会学家关注的是会展活动在文化上的吸引力；人类学家关注的是会展行为与社会心理；设计批评家们则关心会展对设计的推动与促进。

经济学家从市场的角度看会展，认为："会展活动是人类在采集活动、渔猎活动基础上发展起来的先进活动方式。会展产业在经济活动中起主导化、先导化的作用。为市场凭添了丰富的内涵。会展经济，是为运用智慧和发挥才干提供更多机会和空间的经济形态！"[53]费瑟斯通强调会展的娱乐性，将会展等同于"迪斯尼公园"，认为"商品交易会很长一段时间内具有当地市场与娱乐场所的双重作用。它们不仅仅是商品交换的场地，而且还能够在节日般的气氛中，展现来自世界各地的具有异国情调的、离奇古怪的商品"[54]。费瑟斯通还认为："作为文化多元主义的主要力量，交易会就不只是官方话语系统之外的其它什么东西了，它通过对世界范围内不同的人与文化客体的引入，分化瓦解着地方性的习惯与传统。"[55]但是其显然忽视了官方与民间的互动并不完全是对抗性的，甚至现代性的会展往往不得不建立在官方对城市空间的控制中。

图6.48 设计类展览与物质文化紧密结合时，才能获得"出圈"的吸引力。图为维也纳城市博物馆2018年的一个有趣的展览，"皮肤与毛发：理发、剃头与美化"（作者摄），这样的主题设计能够容纳更加丰富的内容。

图6.49 图为1967年蒙特利尔世界博览会不同国家之间的演出交流。与奥林匹克运动会不同,世界博览会使得不同意识形态的国家之间在文化方面也能同台竞技。

费瑟斯通对"文化多元主义"的强调,指出了会展研究的另一个方向——全球化。马丁·阿尔布劳认为,自1851年伦敦大博览会以来,"多元文化多样性成了世界交易会和博览会的一个主题。全球化强调了对不同文化的表达方式、对不同音调、不同风格和不同乐器间的种种关系的精心探测和利用,这些关系一直在'并列''融合'和'求同存异'等状态之间摇摆"[56]。德国社会学家西美尔也曾说过类似的话,但他的另外一个思路显然更具启发性:"世界展览会成了世界文明的瞬时中心,把整个世界的产品像集中在一幅画里一样聚集在一个狭窄的空间之中,这是其特殊的吸引力所在。"[57]这与所说的"文化多样性"不约而同地探讨了会展的文化内涵,并逐渐触及了会展的功能(图6.49)。更重要的是,他强调了会展行为中时间和空间的统一,这是会展的重要属性之一。

在此基础上,密斯·凡·德·罗将设计与文化联系起来:"博览会是工业与文化的工具……一个博览会的效益取决于他们探讨的基本问题。伟大的博览会告诉我们,只有博览会探讨生活问题才会取得成功。庄严的博览会为了赚钱的时代已经过去。今天我们评论一个博览会是依据它在文化领域中完成的任务。……我们处在一个过渡的时期,过渡将会改变世界。解释与扶持这种过渡将是未来展览会的责任,同时,只有在这种情况下,重视这个任务和探讨我们时代的中心问题,即强化我们的生活,展览才能取得成功。"[58]他虽然没有指出这个"过渡"指的是什么,但很显然在他看来让展览"强化我们的生活"必然通过设计才能实现。

而设计是文化的载体,是技术进步最灵敏的反映,是反映生活方式的万花筒。因此,博览会毫无疑问是设计的乐园——这里有最先进的科技产品、实验性的临时建筑、最新的设计思维,以及博览会引发的设计思潮和设计批评。

第一节 会展与庙会

"会展"是会议、展览、展销等集体性活动的简称,是指在一定地域空间,由多个人聚集在一起形成的,定期或不定期的,制度或非制度的集体性和平活动。交易会、博览会、展销会及各种大型体育活动是会展活动的基本形式。[59]

在下图中,我们可以看到会展的一个较为详细的范畴。尽管这个范畴过于宽泛(如广义的节日是否属于会展的范畴,在理论上还需加以分析),但基本上涵盖了对于会展的研究领域。

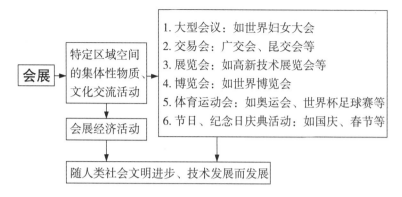

会展的范畴表（绘制者：保健云、徐梅，见《会展经济》第5页）

一、会展的起源

会展活动是如何形成的，一般认为其起源于集市与庙会。而《会展经济》一书的作者认为："早期的会展活动，萌芽于部落战争、结盟及国家形成过程中的不同部落之间的物质、文化交流活动。人类早期的宗教、祭祀活动，诸侯小国向中央王朝、大国的进贡与分封活动，都是会展活动的早期萌芽。"[60] 但就会展的结构和功能而言，它与庙会有更多的相同之处。会展与庙会不仅可以同时并存，亦在历史上有过前后相续的过程。庙会等在现代会展出现以前就已存在的，并且在现代的乡镇等地仍然保有生命力的初期会展形式，可以将其称之为前会展形式，或前会展状态（图6.50）。人类学家如此来定义"庙会"：

> 庙会或称香会，或称庙市，或因特定的庙或特定的神而称某某会，如大王会、夫人会等，或因从事交易的内容而称之为骡马会、皮袄会、农器会等；或有特定的历史原因如天津之皇会等，也有个别地方呼为神集，与庙市一词意颇类似；还有的地方并无庙也称庙会，如北京清季之厂甸和天桥。总之，一般统称为庙会。[61]

庙会的出现必须具备两个条件，一是宗教繁荣，寺庙广建；二是商品货币经济的发展使商业活动增加，城镇墟集增加。庙会之发展也有赖于这两个条件。魏晋南北朝时期佛道二教开始兴盛，寺院建筑日益增多，由于信徒大量集聚于此，为各种文化娱乐活动和商品交换活动提供了客观条件。当时寺院经济比较发达，已有组织信众设斋会、建盂兰盆会之举，甚至有对抗民间春秋社祭的情形出现，相信庙会一类活动已开始萌芽。特别是

图6.50 图为南京夫子庙与鼓楼的现代庙会（作者摄）。古代庙会对村庄与城镇来讲都是非常重要的仪式性场合，促进了不同群落的社群感。

图6.51 2007年的"中德同行"活动就是一次洋庙会(作者摄)。在节日气氛中获得企业与国家文化宣传的最佳效果。

唐代佛教大盛,为与道教争夺信众,使自己更加通俗化和民间化,创造出俗讲及变文等讲唱文艺形式招徕听众,使寺庙成为街巷艺人的舞台,杂耍乐舞等演出也逐渐汇入其中,观众自然趋之若鹜,多者成千上万。这无疑为商贾提供了绝好的发财机会,他们纷纷到这里摆摊设点,根据寺庙定期的宗教活动、特别是神诞节庆之日,逐渐形成定期的贸易集市。

这样的"人为喧闹"[62]不仅发生在节庆之日,而且本身便形成了日常生活中重要的节日(图6.51)。巴赫金认为:"节庆始终具有本质性的和深刻的思想内涵、世界观性质的内涵。任何组织和完善社会劳动过程的练习、任何劳动游戏、任何休息或劳动间歇,本身都永远不能成为节日。"[63]庙会作为一种节日,具有一种特殊性。这种特殊性决定了庙会与会展有更直接的联系。正如埃德蒙·利奇所说:"敲鼓、吹号、击钹、鸣枪、放鞭炮、摇铃、有组织的欢呼等等,被有规律地用作时间和空间界限的标志。但是,界限既是有形的,又是抽象的。"[64]这种时空限定的同一性是庙会与会展之联系的根本。

学者方慧容将农村社区中繁杂的事件区分为:"无事件境"和"拟事件"。[65]所谓的"无事件境"指的是最为普通的日常生活,是一种"常",而不是"非常",是一种"静",而不是"动"。在这种状况下,由于事件的高重复率导致各种记忆在细节上的交迭,村民也无意将这些重复性事件理解为分立有界的事件。它包括诸如:1.日常的各种农业生产活动;2.家庭琐事、邻里关系;3.民间普通的娱乐活动。"拟事件"则指的是一种生活节奏的"隔断离取",是一种"非常"。方又将"拟事件"分为三种:

A. 重复事件序列间轮换的"拟事件"。它包括:

A1类,只"换",而不"轮",即在更替的重复事件序列间存在着某种历时性关系,如婚丧嫁娶。

A2类,不但"换",而且"轮",包括在社区内的各种公共仪式和活动。

B. 稀少性事件,如天降瑞雪、破财消灾等等。

C. "历史入侵",如战争。[66]

从时间的限定来看,节日、庙会与会展都属于在"公共时间"内,或者说"制度时间"内发生的A2类"拟事件"。事实上,在某些时候,节日与庙会活动也是合二为一的。但从庙会的结构上来讲,它显然有着特定的要求——对空间的限定。

在日常生活中,各类节日相当频繁。不仅有春节、端午、元宵、中秋等等传统节日,还有圣诞节、情人节等洋节日。这类节

日多少也具有时空限定和狂欢的功能,为什么还会有数量不少的庙会和会展。这显然和空间的限定有关。无论庙会还是会展,都需要一个统一的公共场所(图6.52)。而节日则不需要,节日多是家庭化的活动,或合家团圆或亲朋聚会,以及外出旅游,国家对节日只有有限的控制力(如七天长假)。就庙会而言,庙会的活动场所往往是寺庙或是作为公共场所的街道,他们往往成为乡镇的文化、娱乐中心。而现代会展则对活动场所有着更高的要求——所有的会展活动必须在固定的时间内于固定的地点举行——这是问题的关键所在。

哈贝马斯在谈到巴洛克节日时认为:"相对于中世纪,乃至文艺复兴时期的世俗节日而言,巴洛克节日从字面上讲已经失去了其公共性。竞技、舞会以及戏剧表演从公共场所回到了私人庭院,从大街上回到了城堡的厅堂里。"[67]节日在发展的过程中,从与庙会、狂欢的统一向私人化发展是不可避免的一个趋势。因此,庙会与民间节日之间在空间限定上存在着重要的区别,这种区别正是庙会与会展之间基础性的共同点。

二、庙会与会展的区别

"会"本身具有多重含义:①合、聚合、会合,《书·禹贡》:"会于渭汭";②会见、会客,谢惠连《雪赋》:"怨年岁之易暮,伤后会之无因";③时机、际会,《后汉书·周章传论》:"将从反常之事,必将非常之会";④为一定目的而成立的团体、组织;⑤集会;⑥恰好。而庙会和会展活动基本上都包含了"会"字的多重含义,因而确立了它们相同的结构和功能——①②④⑤种含义是对空间的限定,而③⑥则指的是其对时间的限定。

庙会与会展拥有许多相同的特征和功能。如下图所示,庙会和会展的重叠部分显示出庙会和会展之间的连贯性和丰富性。但庙会与会展之间(即前会展状态和会展之间)除了有着明显的共同之处外,还有着根本的差异。对这种差异的分析将有利于解答现代会展的特点和其独特的功能,从而了解会展行为是如何对设计观念、设计审美和设计批评的发展起到推动作用的(见下图)。

这是因为庙会即前会展行为建立在"膜拜价值"的心理基础之上,而会展行为则建立在"展示价值"的心理基础之上。本雅明这样说道:"我们可以把艺术史描述为艺术作品本身中的两极运动,把它的演变史视为交互地从对艺术品中这一极的推重转向对另一极的推重,这两极就是艺术品的膜拜价值(Kultwert)和展示价值(Ausstellungswert)。艺术创造发端于为

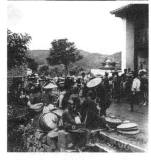

图6.52 中国古代庙会与集市之间关系密切,同样现代会展也与经济活动直接相关。但两者同样又都超出了经济的层面,而创造了更多的社会价值。

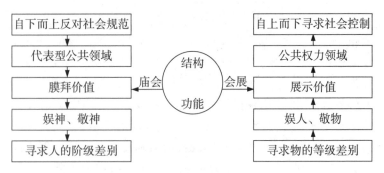

庙会与会展的异同表

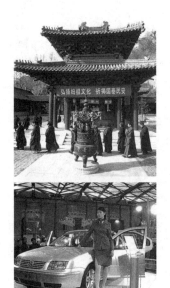

图6.53 传统庙会（上）包含着"敬神"的内容，而现代会展（下）的主要内容则是"敬物"。但是，就如传统庙会成为一种非常难得的娱乐机会一样，今天的会展仍然要通过"娱乐性"来吸引参观者。

巫术服务的创造物，在这种创造物中，唯一重要的并不是它被观照着，而是它存在着。"[68]庙会和会展正相应地建立在膜拜价值和展示价值的基础之上：庙会来源于巫术仪式，它和艺术一样最初在形式上表现为一种纯粹的神秘行为；而会展则来源于商业行为，它直接地表达了它对利益的功能性需求。

在此基础上，庙会行为注重的是娱神、敬神（尽管随着庙会的发展，娱神在逐渐向娱人发展，但敬神的主题从未改变）；而会展行为则完全以娱人、敬物为核心，对商业目的从来不加掩盖（图6.53）。庙会几乎完全是一种自下而上的民间运动，它表现出"人民对权威和正统文化规范构成了严重的挑战"（王铭铭，2001），体现了普通百姓对"经营文化（entrepreneurial culture）的欲望"（Lamley, 1990）。事实上在中国，朝廷官员一直认为地方庆典对公共秩序是一种威胁，屡禁不止。例如，1871年，福建省衙贴出一则告示严厉禁止地方庆典。但显然不能奏效，直到1908年，泉州士绅吴增在批评地方庆典时，仍大骂："蔑天理，无人心"[69]。清康熙中任江苏巡抚的汤斌，为禁"淫祠"曾发《抚吴告谕》：

又曰吴下风俗，每事浮夸粉饰，动多无益之费。……如迎神赛会、搭台演剧一节，耗费尤甚，酿祸更深。此皆地方无赖棍徒，借祈年保赛为名，图饱贪腹，每至春时，出头敛财，排门科派。于田间空旷之地，高搭戏台，哄动远近，男女群众往观，举国若狂，废时失业，田畴菜麦，蹂躏无遗。[70]

每个朝代几乎都对民间庆典充满了一种恐惧和担心。因为庙会期间的狂乱和痴迷破坏了原有的社会秩序，暂时威胁了社会的权威体系。哈贝马斯认为"代表型公共领域"的出现是和仪式的整个符号体系分不开的："如权力象征物（徽章、武器）、生活习性（衣着、发型）、行为举止（问候形式、手势）以及修辞方

式（称呼形式、整个规范用语），一言以蔽之，一整套关于'高贵行为的繁文缛节'。"[71]庙会正是对这个代表型公共领域的颠覆，庙会及娱神活动中使用的各种服装、道具等象征物品反映了对"官方符号系统"的嘲弄。隋朝时的京师和外州在正月十五之夜，"充街塞陌，聚戏朋游，……人戴兽面，男为女服"。宋代四川的迎神赛会中，"一坊巷至聚三二百人，作将军、曹吏、牙直之号，执枪刀旗幡队杖，及以女人为男子衣或男子衣妇人衣，导以音乐百戏，三四夜往来不绝"[72]。

不仅中国的庙会，各个国家的许多狂欢节总有在细节上别出心裁的设计被用来嘲讽或拉近上等阶级及统治者（图6.54）。例如在1929包豪斯的狂欢节上甚至在会场的入口处搭了一个滑轨，让所有人包括最威严的人士（比如说老师和校长）在众目睽睽下滑进会场。这样做倒也拉近了老师和学生之间的距离，但显然最开心的自然是穿者"金属式"服装的学生。[73]突破传统规范和等级限制，平民百姓可以扮成上层人士，男穿女衣或女穿男衣，让老师出丑……等等作法在一方面表达了性别压抑和阶级压抑，甚至表达了生活中的一种自嘲和讽刺；另一方面体现了国家权利的短暂失效。尽管正如克劳克所说："有时允许被用来对文化的既定秩序进行挑战，但通常其结果则是维护这一既定秩序"[74]；尽管在民间庆典中，地方士绅的努力有时仍起到了核心作用，并在一定程度上成为其"在时间和技艺上投入的一个特殊种类的象征资本"[75]，但重要的是国家对社会控制力的失效在这一时空中的集中体现，说明了前会展状态的庆典与会展状态下的庆典有着本质的区别和导向。

图6.54 庙会包含着浓厚的狂欢精神。在西方的"狂欢节"（上）与中国的许多民间节日如"泼水节"（下）中，这种狂欢精神得到了形象的体现。

三、庙会向会展转型

会展是一种在国家控制下的周期性庆典。国家（即管理会展行为的最大集团）拥有组织会展活动的时间控制权和空间控制权。大规模的社会协调行动必然要求时间的"定点"和"准时"。同时，对空间的要求和限定体现了国家对城市空间的控制力——这也是现代会展的特殊要求，即会展的空间限定必然在城市中完成。

周期性庆典古来有之，在现代社会发生了大的变化，产生了新的特色。这是因为市场经济的出现使市场的活力得到极大的发挥。市场的暂时性和商品的暂时性使人们的时间体验从循环式、线形变为单向式、点性，人们普遍不再相信示范生活方式的可能性，并且不会把生活想象为具有示范性的周期结构，并习惯于空间的淡化和时空的分离——正如吉登斯所说："在

图6.55 1851年水晶宫世界博览会开启了现代博览会的新时代。

前现代社会,空间和地点总是一致的,因为对大多数人来说,在大多数情况下,社会生活的空间维度都是受'在场'(Presence)的支配,即地域性活动支配的。现代性的降临,通过对'缺场'(Absence)各种其他要素的孕育,日益把空间从地点分离出来。"[76]在时间和空间的关联越来越稀弱的状态下,公共空间和公共时间越来越不被重视。

"在现代性条件下,周期性庆典永远不过是一种补偿策略,因为现代性原则本身否定了生活是周期性庆典结构的观念。它不相信个人或社群的生活能够或者应当从有意操演的回忆和复活原型的活动中得到有价值的思想。"[77]传统庆典的基础已不再稳固。在这个时候,真正意义上的现代会展出现了。1851年水晶宫世界博览会(图6.55)是一个标志,它的意义并不在于它的规模,而在于它在恰当的时间出现在恰当的地点上,从而迅速成为现代会展的典范:这个"恰当的时间"就是前会展状态已经不能自下而上地满足日益扩大的经济和文化生活的要求,并且在面对城市的空间时处于无力和零散的状态;而"恰当的地点"则指的是它出现在(且必然出现在)当时城市化水平最高的国家和城市化水平最高的城市。准确地说,正如我们在下文将看到的那样,这个城市在城市化的过程中,正处于一个关键的发展"节点"。这个"节点"意味着一种跨越。会展则促进了这种跨越,同时成为这种跨越的象征。

第二节 会展设计的社会控制力

社会控制既指社会、群体、组织对其成员行为的指导、约束、限制和制裁,也指社会成员间的相互影响、相互监督和相互批评。"社会控制"就词义本身来说,应是社会生活控制人的动物本性,限制人们追求私利而妨碍他人权益的倾向。对"社会控制"的广义的解释在近些年的社会学界颇占优势,认为社会冲突、权力和利益的分配都是社会控制的目标。如美国戴连道夫(R. Darendoff)认为社会控制是社会控制其成员的工具,多数社会控制实际上是为统治团体利益服务的。米尔斯(C. W. Mills)等认为:社会控制是让社会制度、秩序发生作用,社会控制的主要工具是习俗、时尚、法律、道德和制度等。[78]

社会控制具体到城市的范畴来说,是指城市管理者对城市空间的管理和控制。这种控制,不止是管理者的主观意愿,而是

一种符合城市本身利益的客观需要。城市空间的控制不只是经济性活动，更是社会性活动。王志弘在《流动、空间与社会》一书中这样总结空间的社会性："空间乃是社会的一个切面，跨越社会的所有领域，是社会存在与运作的展现和结果，以及凭借和中介，我们无法想象一个没有空间而能存在的社会。……空间一开始已然是社会的空间。"[79]

因此，社会控制力所调控的不仅包括城市的物质空间，亦包括其心理空间。在社会现代化过程中，不仅要改变社会物质生产的面貌，而且也会改变人们的社会关系，改变人们的生活方式和思维方式。在这种情况下，制度的制定和实施，显然不能完成社会控制的全部任务。会展所拥有的整合功能起到了显著的社会控制的作用。这种控制从主体上来讲是自上而下的，从方法上来讲却无法依靠制度的强迫性——只有依靠会展活动所带来的强大的社会舆论。而要完成这个过程，只有依靠设计这一特殊的社会控制力。

长久以来，设计被作为一种经济行为或者艺术行为被谈论。它究竟是更接近艺术创造还是更接近市场销售往往成为关注的焦点。实际上，设计本身拥有另一层的意义，就是作为一种社会控制力而存在。而在会展中，这种设计的社会控制力表现得尤为明显。

图6.56 巴黎曾经多次举办世界博览会，这些博览会极大地改变了城市的面貌与格局。例如为1889年巴黎世界博览会兴建的机械馆与埃菲尔铁塔。尤其是后者已成为巴黎的城市象征。

一、城市的物质空间

会展对城市物质空间的改变，包括两种内涵：一是展馆区的规划与建筑；二是整个城市的规划与建筑。

例如举办世界博览会次数最多的巴黎，从1855年到1937年共举办了7次世界博览会（图6.56）。虽然每次的会场略有不同，但基本上处于塞纳河两岸和香榭丽舍大街沿线或端部。这样的场馆布局极大地影响了巴黎的城市空间。每一次的博览会场馆的规划建设，对巴黎中心区城市空间的日趋完善及交通市政设施的健全都起到积极作用（图6.57）。特别是1889年建起的埃菲尔铁塔虽然招来不少非议，但最终成为巴黎的重要标志，永久地改变了这个美丽城市的天际线。

而在战后的博览会规划中，往往采取与城市新城同步规划的原则。或者将会址选在城市空间中较为落后、混乱的地区，借博览会的契机一劳永逸地对城市空间进行更新。

例如1958年布鲁塞尔博览会就有计划地留下一些主要的永久性展馆，成为该市的一个主要国际性商贸会展中心。1970年的大阪博览会的场馆规划，早在5年前就与其周围的手里新

图6.57 为1900年巴黎世界博览会兴建的大、小宫（上图）与亚历山大三世桥（作者摄）现在也已经成为巴黎的核心景区。

城规划几乎同步进行，5年后的博览会开幕，新城也初具规模。去往展区的轨道交通系统也是同新城的交通系统一起规划考虑的。博览会后的若干年展区按规划改造成了以绿化为主的文化公园，与新城融为一体。

1967年蒙特利尔博览会展区规划就结合了城市旧有内陆港区的再开发计划。整个展区通过博览会的规划建设，构成了良好的道路，有轨交通、水上交通网、完善的市政设施也给下一步的城市开发奠定了必要基础。同样，1998年葡萄牙首都里斯本举办的以海洋为主题的博览会。会场的规划用地是该市东部一处废弃的石油储油罐罐区、旧仓库区和垃圾焚烧场。葡萄牙政府联合地方政府利用世界博览会的契机，对这个"棚户区"进行了彻底的改造，使之得以再生。[80]

此外，在博览会前后，整个城市的物质空间也受到了极大的影响。例如1999年举办的昆明世界园艺博览会，作为我国第一次主办的高等级世界博览会，对昆明的城市发展产生了不可估量的作用。世博会召开前云南共投入183.6亿元用于全省的机场、公路等基础设施建设、环境治理和昆明城区的改造，其中昆明机场改建花费10亿元，滇池治理一期投入35亿元，世博会使云南基础设施建设整整提前了10年，使昆明的城市面貌大为改观。

二、城市的心理空间

R.E.帕克指出：从文化的观点来看，城市决不仅仅是许多单个人的集合体，也不单单是各种社会设施，诸如街道、建筑物、电灯、电车、电话等的聚合体；城市也不只是各种服务部门和管理机构，如法庭、医院、学校、警察和各种民政机构人员等的简单聚集。城市是"一种心理状态，是各种礼俗和传统构成的整体，是这些礼俗中所包含并随传统而流传的那些统一思想和感情所构成的整体。换言之，城市绝非简单的物质现象，绝非简单的人工构筑物。城市已同其居民们的各种重要活动密切地联系在一起，它是自然的产物，而尤其是人类属性的产物"[81]。

在第二次世界大战刚刚结束的时候，伦敦成为一个满目创痍、民心凋落的地方。如何振奋这个城市的精神，成为摆在政府面前的一个重要任务。为此，于1951年即伦敦建市和水晶宫大博览会的百年庆典之日，伦敦又举办了一次大型的庆典——英国节（图6.58）。举办英国节的目的曾经出现在许多战后的会展活动中，它包括：1.在久战后要轻松起来；2.提醒自己要记着英国在设计和技术上的成就；3.要设想未来，让新的观念和发明

涌现出来。[82]

在战争的破坏、经济中心转移和经济辉煌不再的灰暗色调下,此时的努力是在证实"在一种新的乐观情绪中的英国工业及创造性的再生,并且说明英国仍然具备举办设计成就的大型展览的能力"[83]。就这一点来说,"英国节"是成功的,它像兴奋剂一样鼓舞了人们对未来生活的期望,展品的价值在人们的兴奋中浮现出来。"英国节"的设计师之一巴巴拉·琼斯认为,"它(英国节)启发了所有领域的设计,比如服装、床单、房子,还有形形色色的日常用品。"建筑师杰克·戈德弗雷吉尔伯特认为,"一种新的建筑语言诞生了"。而科幻小说作家布莱恩·奥尔迪斯则认为,英国节是"献给未来的纪念碑"。[84]

实际上,在1946年,英国就举办了一个展览,叫做"英国能够做到"(Britain Can Make It),其目的就是为了证明"曾长期使英国作为世界工业领导者的智力、才干和品位并没有抛弃英国"[85]。在英国节中,以及在后来的1958年布鲁塞尔世界博览会中,政府通过会展活动振奋了国家的精神,尤其是城市的精神。这样一种对城市生活的有效控制,是其他方式所不能比拟的,它既改变了城市的物质空间亦改变了城市的精神空间。

同样,中国举办2008年奥运会与2010年世界博览会也带有相似的目的。当一位记者向著名作家冯骥才询问在信息化和全球化的背景下,年轻人是否还能传扬我们的传统文化时,冯这样回答:"我举个例子,去年我们国家融入世界的速度很快,如加入WTO,申办奥运成功,当时我们还办了APEC会议,足球也踢进了世界杯,那时候我们无形中发现有两个东西突然在生活中就出现了";"一个是唐装,一个是中国结。这唐装和中国结都是中国民间文化的符号,这就是文化的力量,也就说明我们国家富裕起来的时候,人们会反过来在文化上找到我们的认同,找到我们骄傲的根源,也找到归宿,所以我对这个是充满了信心的。"[86]

在冯先生的这一番话中,我们可以看到他所说的能引起民族自豪感几件大事——WTO、奥运、APEC、世界杯——都是或多或少与会展有关的活动。APEC会议等大型国际会议的成功举办,以及奥运会和世界博览会的成功申办极大地激发了国人的自信。而对于举办地的市民而言,市民的城市认同感得到了增强。在市民的心目中,"城市"的概念得到了加强。城市从一个模糊的概念变得清晰。沃泽(Walze)认为:"国家是不可见的,它必将被人格化方可见到,必将被象征化才能被热爱,必将被想象才能被接受。"[87]同样,城市也是不可见的,它必须在一定的公共领域中方能感觉到对城市的认同。尤其是相对于小乡

图6.58 1851年水晶宫世界博览会整整一百年后,伦敦又举办了英国节。其目的就是要在战后振奋民族精神。

村的"共同社会",大城市的"利益社会"缺乏"我们"和"我们的"集体认同感。[88]没有集体的认同,整个城市对自己的文化就缺乏信心,难以形成文化发展的土壤。而会展正是在社会心理这个维度上,整合了社会的情感空间,部分弥合了"法理社会"所造成的社会情感裂缝。在这样一种社会心理空间得到控制的情况下,大范围的社会协调发展才成为可能。

第三节 设计批评与会展

一、具有代表性的水晶宫博览会

在这样一种对城市空间的控制中,设计批评以其对社会舆论和社会关注的强大推动作用而具有特殊的意义。例如在水晶宫世界博览会期间及其后引发的激烈争论和批评,不仅有效地促进了设计的发展,也在各方面促进了城市的发展。这些批评并非针对"水晶宫"建筑本身,而是把矛头指向了"水晶宫"里千奇百怪的展品(图6.59)。"水晶宫"就好像是一个放大镜一样,将来自世界各地的产品详细而清晰地呈现在人们面前。

【难堪的对比】

水晶宫的展品大致分为两种:手工艺品(包括雕塑和艺术品)和工业产品。手工艺品因其和此前人们的审美思维之间具有连贯性,所以容易被接受并获得好评。而工业产品由于技术和审美观之间的错位而暴露出不少以前被掩盖掉的毛病,并成为博览会批评的焦点。而工业产品的设计又大致分为两类:以英、法的产品为一类,以美国的产品为一类。英、法等国的工业产品不论是餐盘、锅炉还是枪械一律饰以洛可可式的装饰,繁复琐碎而又没有手工艺的精致与细巧,仿佛东施效颦般弄巧成拙。而美国送展的产品简朴实用,真实地反映了机器生产的特点和功能。虽然美国仓促布置的展厅一开始遭到嘲笑,但后来评论家们都公认美国的成功。

布赫(Lothar Bucher)注意到美国产品的"质朴"特质:"老式时钟,系经过精良筹划的制品,其胡桃木外壳亦显得极为质朴;各种椅子——由简朴的木制椅以至安乐椅——都没有碰手或刮衣服的无用雕刻,也没有让人坐下去就弯了肩膀的当时流行的哥德式椅的直角部分。我们所看到的这些美国式家庭用具,都带有舒适而合用的气息。"[89]参观展览的法国评论家拉伯德

图6.59 水晶宫中的各种展品。

伯爵（de Laborde）说："欧洲观察家对美国展品所达到的表现之简洁、技术之正确、造型之坚实颇为惊叹。"并且预言："美国将会成为富有艺术性的工业民族。"[90]

这种强烈的对比使英国展出的工业产品相形见绌，使英国皇室很难堪，也引发了一场设计批评的浪潮。这其中最有影响的人物是普金、拉斯金、琼斯、亨利·科尔和莫里斯等。欧洲各国代表的反应也相当强烈，他们将观察的结果带回本国，其批评直接影响了本国的设计思想。

【英国精英主义的批评】

威廉·莫里斯（William Morris, 1834—1896）（图6.60）参观水晶宫博览会时是一位17岁的少年、牛津大学建筑系一年级的学生。他跟随母亲前来参观，但却败兴而归，甚至没有参观完全程。水晶宫中产品外观的丑陋和粗鄙让莫里斯难以忍受。这次博览会对粗制滥造的工业产品的集中展示，适时地揭露了工业化生产与传统手工艺之间的矛盾，以及现代产品材料和传统审美观之间的矛盾。虽然这些矛盾不可能在短时间内得到解决（在莫里斯所参加的1862年世界博览会上，矫饰的问题仍然是一个关键的被批评的要点），但它的严重性毫无疑问地引发了莫里斯等人的思考，并在一定程度上促进了莫里斯所倡导的"艺术与手工艺运动"的产生。莫里斯在后来的设计实践中所体现出的"1.优秀设计是艺术与技术的高度统一；2.由艺术家从事产品设计比单纯出自技术和机械的产品要优秀得多；3.艺术家只有和工匠相结合才能实现自己的理想；4.手工制品永远比机械产品更容易做到艺术化"[91]等有针对性的、甚至有些矫枉过正的设计原则充分体现了1851年水晶宫世界博览会带给这位设计领袖的批判性思考。

图6.60 英国思想家、批评家、设计师威廉·莫里斯23岁时的肖像。

约翰·拉斯金（John Ruskin, 1810—1900）（图6.61）像威廉·莫里斯一样，在水晶宫博览会上深受展品的刺激，从而站起来号召人们采取行动来改变现状："万国工业博览会的宗旨，就是让人们对机器强大的力量留下深刻的印象，而这正是拉斯金想要反对的。他在这个狂飙突进、充满能量的时代怀念过去；他并没有在愤懑中叹气，而是感到非常愤怒。他的作品号召读者起来反抗现代的丰裕，呼吁读者重新对物品注入感情。他同时也强烈建议匠人重拾他们在社会上的尊严。"[92]

图6.61 英国艺术批评家约翰·拉斯金（左）。

拉斯金是一位作家和批评家，它主要通过著书立说来对趣味低俗的设计风尚进行口诛笔伐。在水晶宫世界博览会后，拉斯金在随后的几年里通过著作和演讲表达了他的设计美学思想，尽管他承认在目睹蒸汽机车飞驰长啸时，怀有一种惊愕的敬

畏和受压抑的渺小之感,而承认机器的精确与巧妙,但机器及其产品在其美学思想中决没有一席之地,他断言,"这些喧嚣的东西(指机器),无论其制作多么精良,只能以一种鲁莽的方式干些粗活"[93]。

因此,作为一位精英主义批评家,拉斯金试图通过创办学校、开办讲座和著书立说来传播他的批评观念。拉斯金曾经在伦敦协助创办了工人学院,并在学院中经常开办一系列简短的讲座。在每次大约两百个听众当中,有形形色色的工匠。他希望通过讲座剥去工业产品形式多变的面具,让学生明白工业产品的本质:"我想要探讨印刷,还有火药——这是当今时代两大邪恶的东西。我有点认为可恶的印刷术是所有恶果的根源——它让人们习惯于拥有一模一样的东西"[94]。此外,他还希望通过对优秀工艺品的展览,来唤醒学生们明辨美丑的审美能力,这与亨利·科尔不谋而合。

英国的政府官员、大博览会的策划者之一亨利·科尔(Henry Cole, 1808—1882,图6.62)也在展览中看到了问题,他认为要想解决工业化带来的问题,唯一的长远出路就是兴办教育。他是1851年博览会的筹备组人员,对展品设计水平的低劣有深切的体会。为了克服大博览会所集中体现出来的设计的弊病,向群众灌输健康的美学趣味,在政府科学技术部的赞助下,他于1852年开设了另一个"产品博物馆",其展品是从1851年世界博览会中挑选出的精品。科尔声称博物馆的宗旨是:"力图为我们的学生和制造商指引一条正确的道路。"他还在博物馆中辟出一间"厌恶之室",将设计思想混乱的、过分装饰的产品作为反面教材。[95]他的这种不依不饶的精神,受到了许多产品制造商的抵制和嘲笑,但却对转变大众的审美倾向起了很大的作用。同时也反映出大博览会对于设计发展所起到的积极作用。此外,他还担任了博物馆附属设计学校的校长,培养专门的设计人才。欧洲不少国家,例如瑞典、捷克、丹麦等国家,立即效仿英国,很快建立工艺美术博物馆和工艺美术学院,促进了这些国家的科技进步和经济繁荣。

【来自欧洲大陆的批评】

高弗雷·桑佩尔(Gottfried Semper, 1803—1879)(图6.63)是一名德国设计师,因为政治避难而旅居英国。他也对大博览会上的大多数展品展开了猛烈的抨击。他也认识到美国工业产品在设计方面具有的特点和发展潜力,他评述道:"美国现在虽然还没有什么显著的技能,然而,真正的国家艺术会在彼邦首先兴起的。"[96]同时,他意识到技术的进步是不可逆转的,因此

图6.62 亨利·科尔(朱丽亚·玛格丽特·卡梅隆1868年摄)。

图6.63 德国建筑师与批评家高弗雷·桑佩尔。

他没有绞尽脑汁地企图去保有传统工艺,而是提出培养新型的工匠,让他们学会运用艺术而理性的方式去掌握机器并发挥它的潜力。在回到德国后,他还写了两本书:《科学·工艺·美术》(1852年出版)和《工艺与工业美术的样式》(1881年出版),他在书中首先提出了"工业设计"这一专门名词。[97]

欧洲各国也对博览会中所出现的问题作出了直接的反应。本届博览会法国部分总负责人拉伯德伯爵,在1856年向法国政府提出的报告中特别提到产品设计中艺术性的重要。他指出:"美术必须与技术合作,才能产生出优胜的产品";"艺术、科学和工业的未来,有赖于他们之间的有机联合与合作"[98]。他甚至提出让安格尔、德拉克罗瓦都来参与建筑和工业产品的装饰和设计。虽然他的提议有些"病急乱投医"的意味,但他的观点在后来的法国新艺术运动中还是影响了许多设计师和艺术家。

二、会展批评的主体

会展活动是一种城市群体行为。会展经济被看作是"城市文化资本"开发的一种有效形式,"会展经济"不仅能丰富市民生活,发挥城市主体性和创造性,而且还能使城市形象在城市竞争中突显出来,是塑造城市形象不可缺少的一环。这样的"城市主体性和创造性"决定了会展活动的社会影响力,这是会展的设计批评功能的重要基础。

在现代会展中,会展行为的主体可以从性质上划分为两类:参观型主体、参与型主体和参加型主体。所谓参加型主体就是所有参加会展活动的策划、筹办、申办、举办和善后过程的工作人员。包括部门领导、场馆工作人员、各行业所参与的设计师、志愿者以及与会展活动相关的运输、交通、餐饮、宾馆、治安等诸多行业的从业人员(图6.64)。他们直接参加了会展活动的各个过程,是会展行为的目击者和见证人,往往对会展的社会意义和经济价值有直接的和深刻的了解。如水晶宫博览会后,许多对英国设计展开批评的设计师都是当时大博览会的组织者和筹备者。

参与型主体指的是有一定空间限定的参观者。主要是指主办城市的参观者,因为他们对整个会展过程的参与是全过程与全方位的。从会展活动的申办与筹备开始,他们就亲身地体验着各种城市的集体气氛:城市道路和景观的变化、宣传口号的反复刺激以及激动和焦虑的心情;而在会展的过程中,他们则亲眼目睹了盛况的全过程:节日的气氛、拥挤的人流以及随之而来的充足的消费;即使在会展结束之后,整个活动所改变的

图6.64 各种分工不同的工作人员是会展主体的重要部分之一。图为2005年日本爱知世博会(作者摄)。

城市空间的布局仍将影响着这些城市的人们,并且作为他们的集体记忆而不断地被述说着。

参观型主体则包括来自国外的(非主办国)和来自非主办地的参观者。他们的主要目的是旅游和学习参观。他们是将会展信息传播到世界各地并形成最广泛意义上设计批评与社会舆论的重要载体,也是大型会展所最希望聚集的人流。但他们与前两者相比较而言,更像是一个消费者。最重要的是,他们对会展活动形成了零散的记忆而不是像参与型与参加型那样在心理空间上得到了统一并获得了同一城市空间的认同感。这样的主体划分说明会展行为对城市居民来说,有着特殊的意义。那就是在物质和心理上双重的受惠。

会展活动的主体在层面上非常丰富,形形色色的人物来到会展现场将会展中的信息传向四面八方。这样的活动主体使会展中产生的设计批评能最大程度地影响各个社会阶层。他们按照在会展中活动的性质可分为:

1. 专家:专家在会展活动中所发挥的批评的作用,往往具有主导性和决定性。例如1851年水晶宫博览会后在设计领域所形成的批评,多属于专家批评。

2. 领导者:领导者由于掌握了会展活动的决策权,往往对会展中设计风格的导向起到关键作用。

3. 商情人员:直接以获取信息为目的的参展人员。

4. 参展商:为了宣传企业的品牌和新产品而参展的企业团体。从地区性的贸易展览到世界博览会,他们的身影无处不在。例如在1853年纽约举办的世界博览会上,电梯的发明人奥蒂斯(Elisha Otis,1811—1861)(图6.65)为了展示他所发明的电梯,像个马戏团演员一样每晚在电梯里上上下下,还突然剪断电梯的绳子以求轰动效应。而在后来的历届世界博览会上,各个企业为了突出自己的品牌,更是不惜与国家馆分庭抗礼。

图6.65 电梯的发明人奥蒂斯在展示他发明的电梯,商人是博览会中最核心的主体。

图6.66 大量的普通参观者并非是次要的参观主体,相反,他们对博览会起到了重要的传播作用,图为2005年日本爱知世博会(作者摄)。

5. 看热闹者:在会展活动(尤其是商业性会展)中,"看热闹者"往往不被重视,甚至受到参展商的反感和区别对待。但实际上,这部分主体是会展中最重要的主体之一,是他们决定了会展中设计批评的宽度。

另一方面,会展批评的重要作用建立在参观者的庞大数量的基础上(图6.66)。因为会展活动参观者的数量不仅意味着经济效益和社会影响的范围,而且决定了会展中设计问题产生后的传播面。尤其是在电视等媒体尚不成熟的情况下,会展活动参与者的数量决定了会展批评的影响力。从1851年水晶宫博览会603.9万的参观者,到2010年上海世界博览会所预计的7000万的参观数目,人数的多少无疑决定了会展活动的影响

力。这些参观会展的观众会把自己的感受与意见带回世界上的任何一个角落。

庞大人群所带来的节日效应有力地促进了消费。这种刺激作用被称为"设计激励因素附加值"：即"利用社会有特殊意义的纪念日、节日（香港回归、情人节、中秋节、春节）或有影响的重大活动（足球世界杯、奥运会、国际电影节、艺术节），争取获得推荐产品的销售，创造高附加价值"[99]。各大企业纷纷在博览会上进行宣传，以期通过博览会赋予的"光环"来获得普通广告难以实现的口碑效应（图6.67）。例如1970年的大坂世界博览会，就成为许多日本企业跨越发展瓶颈、获得飞跃的机遇。生产内衣的华歌尔公司（Wacoal）公司就是其中之一。通过前来参观他们展台的近270万的参观者，公司的知名度飞速上升，迅速成为女性内衣企业中的佼佼者。[100]

但是，主体的数量和层次只是静态的数据。只有当主体在时间和空间中运动并发生关系时，会展主体对设计批评的推动作用才能充分地被发挥出来。

三、大三位一体

空间和时间的限定是会展的重要特征，同时他们也是会展发挥凝聚力的必要条件。会展作为一种仪式所产生的时空共享以及行为模式的整合，使得心理上的凝聚成为可能。以现在中国缺乏"年味"的过年为例，由于缺乏空间和行为模式的共享（春节联欢晚会统一了时间和行为方式，但缺乏了空间的共享，并切断了其它仪式出现的可能性），"最多几家要好的朋友来往一番，缺少家乡那种社区互动的场面，更缺乏时间、空间和行为模式的共享"[101]。

因此，凯尔杭认为，空间距离的远近会造成不同类型的关系，而面对面的交往所造就的"高密度、复杂、跨边界的关系"是其他关系所不可替代的。[102]为1967年蒙特利尔世界博览会设计了著名的"居住舱"（图6.68）的莫什·萨夫迪（Moshe Safdie）甚至认为"在交流的数字化模式扩张时，对物质的接近的需求看来也增加了。今天多数的专业不断地为个人交流创造新的模式：每年一度，半年一度，甚至更为频繁的会议、集会、展览。"[103]正是在这个意义上，缺乏了空间限定的节日必然不能成为完整的庆典仪式，而会展则取而代之。会展作为一种仪式，这三者更是缺一不可，它们是会展整合作用所产生的重要方式，我将其称为"大三位一体"。

会展的"光环"作用只有在时间、空间、行为模式的统一中

图6.67　2005年日本爱知世界博览会中的日本企业展馆（作者摄）是最庞大、最精彩的展览馆群。企业总是希望通过博览会来实现某种精神上的跨越。

图6.68　在1967年蒙特利尔世界博览会上，莫什·萨夫迪设计的"居住舱"。

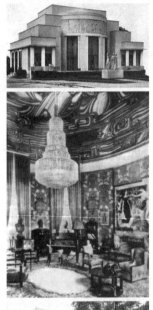

图6.69 1925年的巴黎国际装饰艺术博览会上的"收藏者馆"(上、中)与"新精神馆"(下)。

图6.70 梅尔尼柯夫在1925年的巴黎国际装饰艺术博览会上为苏联设计了构成主义风格的国家馆。

才会产生。罗兰·巴特曾经描述过人们是如何通过传统的年度汽车展览会使"可感知"与"缥缈""物质的"与"精神的"两面相互交织的。在这些展览会上,工业新产品在公众面前神奇地"揭下面纱",从而充满了物的神秘性。在这里,劳动力摇身一变成为物,变成了"奇迹"。而"DS19型雪铁龙车被读成法语的'女神'(Deesee)"[104]。

同时,只有在同一时间内,产品之间才有可比性,这样的比较也才有现实意义。同一时间的不同企业之间的产品,同一时间内不同国家之间的产品,同一时间内不同的设计风格之间的比较,往往能暴露多方面的问题。当然,这种比较只有建立在时间、空间的统一上才有会展所具有的特殊意义。水晶宫博览会是说明这一点的最好范例,实际上在每一次世界博览会上都上演了一出出经典的设计展示的折子戏。

以1925年的巴黎国际装饰艺术博览会(Expo Internationale des Arts Décoratifs)为例,会展活动所产生的比较作用在这次博览会中被强烈地凸显出来。通常人们认为这次博览会是装饰艺术风格(Art Deco)的盛会。"收藏者馆"(Pavillon d'un Collectioneur)是这次博览会的焦点:皮埃尔·帕陶特(Pierre Patout)设计的展览馆,由鲁尔曼(Jacques Emile Ruhlmann,1879—1933)进行了夸张的装饰。此外还有埃德加·布兰特(Edgar Brandt,1880—1960)设计的铁门,让·迪帕(Jean Dupas,1882—1964)的绘画作品等,共有十几位知名的设计师参与了该馆6个展示间的装饰,体现了装饰艺术风格设计的最高水平。

正如"收藏者馆"巨大的屋顶壁画所体现出来的壮观、繁缛的装饰性一样,"新精神馆"(L'Esprit Nouveau)中挂在墙上的立体主义的画直接体现了柯布西耶赋予它的内涵:直线、简洁、现代(图6.69)。"新精神"这一名称来源于他与阿米蒂·奥占方于1920年所出的杂志《新精神》,这种"精神"直接挑战了正处于高潮的装饰艺术风格(高潮意味着紧跟着的下坡与低谷)。但无论是"收藏者馆"还是"新精神馆",它们所体现出的设计观念和审美取向都具有创新的价值,对后来的设计有着启发和促进的作用。正如该博览会的组织者Rene Guillere在1911年的一份报告中所说的那样:"这次博览会必须是现代主义的陈列,任何对过去风格的复制与模仿都是不允许的"[105]。

这样一来,两种思考现代设计的不同思路被表达出来:装饰艺术风格希望通过抽象与工业装饰主题的引入来表达现代设计,而柯布西耶在"至上主义"的影响下则追求设计的纯粹性。而这次博览会所展现的矛盾还远不止这些。梅尔尼柯夫为苏联设计了构成主义的国家馆(图6.70),体现了另外一种现代主义

的设计思路。

而且除了"收藏者馆"和"新精神馆"的对立这一在设计史上重要的事件外,各个国家的展品也得到了广泛的比较。美国正经历着经济衰退,只是派出了工匠在展览场地上制作了"古代风格的复制品、模仿品和赝品",并由商业部长赫伯特·胡佛派出了一个由一百多位制造商和艺术家组成的代表团前往巴黎"取经"。[106] 而来自斯堪的纳维亚的产品设计则引起了世人的关注。实际上,斯堪的纳维亚的设计早已利用1900年的巴黎国际博览会为自己初步奠定了国际性的地位。而在1925年的博览会上,他们更是为自己确立了在产品设计中的重要地位。在这次博览会上,瑞典的玻璃制品获得了很大的成功,获得了多块金牌,一举打进美国市场。丹麦的工业设计更是为自己赢得了荣誉和市场:汉宁森(Poul Henningsen, 1894—1967)设计的灯具获得了金奖,被称为唯一堪与"新精神馆"相媲美的佳作。这种灯具后来发展成为至今畅销不衰的PH系列灯具(图6.71)。可以说,一系列的博览会和展览会对斯堪的纳维亚设计和企业的发展起到了不可估量的作用。

图6.71 汉宁森设计的PH系列灯具。

四、小三位一体

如果说,在大三位一体的限定下所产生的多方面的比较可以发现许多平时所忽略的设计问题的话,那么小三位一体——期待、体验和话题——则有利于传播和激化这些问题。

1)期待

"期待",是指在会展活动正式举行前所发生的行为上的等待和心理上的期盼,以及对未来所产生的美好想象。一方面,它可以连续累计对会展的好奇和兴趣,使会展的开始更具"爆发力",是一种对人的心理的区隔。此外,"期待"还有一个重要的作用,就是能扩大会展行为的影响时间。例如,近年来在大型会展活动中常见的"倒记时"牌就是这种作用的一个体现。它告诉我们距奥运会还有多少天,实际上并非在提醒我们不要错过什么,而是扩大本届奥运会在人们心中的记忆度,让人们提前进入奥运状态。

在这样的状态中,人们会对未来的生活充满一种希望。正如有希望的病人才有可能康复一样,乐观的态度是经济的催化剂。经济学家认为奥运带给我们的真正财富应该是"信心",而现代宏观经济学的基础就是建立在这个"信心"之上。投资者在市场的自动引导下会自发地产生投资热情,充足的信心会促进经济的发展。信心所能够给予我们的,是全世界对于中国经

济前景的长期看好以及随之而来的持续投资。

正如在"英国节"中那样,面前未来、关注未来一直是会展活动的重要内容,因为它能鼓起我们对未来生活的期待和希望。因此,展览策划者不仅在会展之前制造期待,也通过会展的内容来让人们在博览会中看到未来,畅想未来。

在第二次世界大战已经爆发的1939年,仍旧一片和平气派的纽约举办了世界博览会。这次博览会的会场被称作"未来之城"(Futurama city of New York World's Fair),其主体建筑夸张的尖塔和大圆球表达了"勇敢的新世界"的理念。[107]

尽管这次博览会的建筑被批评为缺少勇气,表明了20世纪的美国建筑师们"在从历史主义转向一种新模仿方面毫无建树"[108]。但是,展厅里的展品却淋漓尽致地表达了对未来的向往(图6.72)。在通用汽车公司的展览馆里,诺曼·比尔·盖茨(Norman Bel Geddes,1893—1958)向大众展示了汽车驾驶者的未来:流线型的汽车将以每小时170公里的速度,穿行在十四车道的高速公路上。而战后的美国州际高速公路方案显然受到了这些观念的影响。亨利·德雷夫斯设计的"Demoreacity"模型也以巨型模型表现了以摩天楼为中心的未来大都市,这些设计都像科幻电影一样表达了对未来生活的想象。

2)体验

"体验"一词的流行源于消费社会对产品的文化价值的重视与开发。但是,当我们关注会展行为的体验时,不得不注意它的一些特点:1.会展体验的情绪状态;2.会展体验的共同性;3.会展体验的模仿性。

会展作为在城市范围内的一种公共仪式,通过会展体验的"狂欢性"而有效地塑造了公共的空间。城市之所以成为城市,正在于其空间的有效控制和明确的象征。会展中的娱乐精神是与庙会中的狂欢精神相一致的。所谓狂欢精神,是指"群众性的文化活动中表现出来的突破一般社会规范的非理性精神,它一般体现在传统的节日或其他庆典活动中,常常表现为纵欲的、粗放的、显示人的自然本性的行为方式。这种精神往往在世界许多地区传统的狂欢节中得到充分的表现,故称之为狂欢精神。"[109]

而这种仪式中的狂欢越是疯狂热烈,"越能够使人暂时产生'自我的迷失'——孤独消失了,个人感到自己'融入了'群体。正是通过这种归属感,社会意识深入个人意识,协作发展成为可能。"[110]恐怕也只有迷狂的状态,也才能使整个社会全身心地投入,这正是仪式的娱乐作用的社会意义。

只是在会展中所产生的情绪的一种类型,仪式的神圣性和

图6.72 1939年纽约世界博览会上的"未来之城"(上、中)与未来交通方式展示。

国家权威体系所带来的影响,使人们在参观会展时带着先入为主的景仰与信任,是会展给人们带来的另外一种重要的情绪。尤其是大三位一体所造成的时空统一与行为聚合使得人们在共同的体验中对会展中所出现的新事物、新观念容易接受和模仿。

1876年,美国举办了费城博览会,其中所提出的许多前所未闻的新观念,在尔后的十年如火如荼地风行起来。那一年夏季,有一位叫安娜的美国妇女在博览会上愉快地进行了参观,进口的中国和日本的设计形式,奇特的埃及、摩尔及印度的器具用皿皆让她大开眼界。三年后,她的家迁往威州陌地生,并首次拥有了自己的房子。安娜于是将博览会的盛景拿到家里来实验:"光滑的枫木地板上铺华美的东方地毯,白色薄纱窗帘,窗台上花盆中的天竺葵热烈绽放,一串串干燥花点缀墙面,造型别致的折叠椅的扶手和座垫滚绣一条条流苏边。"[111]这位安娜,就是建筑大师赖特的母亲。她对博览会展品的模仿,显然对小赖特产生了潜移默化的影响。正如梅莉·希可丝特所说,"不管安娜是巧手布置还是故意无心;她所经营的室内情调,无疑提供给未来的建筑师儿子最佳的审美体验。"[112]

图6.73 1893年美国哥伦比亚博览会上展示了很多有趣的新技术新发明(比如摩天轮)。而博览会建筑(下)的新古典主义风格则遭到了美国建筑师的批判。

1893年,为纪念哥伦布发现美洲大陆100周年,在芝加哥举办了"哥伦比亚博览会"(图6.73)。在这次博览会上,放映了世界上第一部电影、展示了世界上第一部电话机,并促成了世界上第一个电影企业(好莱坞)的诞生。同时,在这届博览会上,赖特作为一个设计师出现了。他与沙利文合作设计了极富创意的运输馆。在这届博览会上,赖特第一次接触到了来自日本的传统建筑模型,为其东方化的设计内涵的形成埋下了伏笔。虽然此时正是"芝加哥学派"的全盛时期,但主宰博览会的一些美国东部大企业家们为了体现"良好的情趣"而将博览会建成了欧洲古典风格、布景式的建筑群。目睹这样的场景,沙利文不禁惊呼:"芝加哥世界博览会对美国的破坏性将历时半个世纪!"由此可以看出,博览会带来的模仿性影响十分深远,其中既有正面的影响亦有负面的影响。在这种情况下,对博览会中的设计作品进行批评显得尤其重要。

3)话题

当参观者结束"体验",返回家中或者工作岗位时,会展的传播才刚刚开始。"当曲终人散,朋友们离去,邻居们也都回到各自的家中的时候,这个家庭就转向了内部,一种新的精神之流在他们中间出现了。一种新的思想模式形成了,这种新的思想模式不能传递给其他家庭,而只能在自己家庭的成员中散播。"[113]莫里斯·哈布瓦赫的这段话是针对传统的公共节庆而言的,而在现代会展中的情况更加复杂。会展的方方面面、是是

非非、长长短短都将成为无尽的"话题"。

话题，决定日常交流的基本保障和技巧。两个人之间没有共同话题，意味着缺乏共同记忆。一个城市没有共同话题，意味着缺乏认同。具有公共性的突发事件，有可能形成共同话题。如2000年初，在日本东京发生了一次列车出轨事件，死了四个人。结果一周的新闻都围着这一惨案转。打开电视，从事故调查，到这四个人的生平事迹、悼念仪式，乃至由此引发的对日本铁路系统潜在危机的讨论等等，无所不有。[114]这件事，如果不是发生在铁路这一公共空间中，而只是一次轿车相撞事件的话，是不会引起这么广泛的注意、产生这么多话题、并引发社会批评的（图6.74）。同样，会展和突发事件一样带有公共性，可以引起广泛的话题讨论。

纳日碧力戈在谈到北京的蒙古族那达慕大会时说道："无论场内场外，大家都以蒙古族的身份过那达慕；即便是在场外，时间和话题成为强化蒙古族族属意识的两个因素。"[115]这个特殊的大会是一个少数民族大会，具有民族的公共性，因此就产生了属于他们自己的话题，这种话题反过来起到了民族认同的作用。

图6.74　在公共空间中发生的事情会引起人们的广泛关注，因为每个人都会联想到自己（图为南京地铁中发生的"日常"与"非日常"事件，作者摄）。传统庙会与现代会展都塑造了一个公共空间，在人们之间建立了一个可以交流的共同话题。

第四节　媒体在会展批评中的作用

会展与前会展状态下的周期性庆典在传播上最大的不同在于会展对媒体的依赖。传统的周期性庆典就像莫里斯·哈布瓦赫所说的那样"只能在自己家庭的成员中散播"。而现代会展通过"小三位一体"而将会展的影响在最大空间和最大时间上扩散，这种扩散建立在媒体的基础上。

正如哈贝马斯所说："当人们在不必屈从于强制高压的情况下处理有关普遍利益的事务时，也就是说能够保证他们自由地集会和聚会、能够自由地表述和发表其观点时，公民也就起到了公众的作用。当公众集体较大时，这种沟通就要求有某些散布和影响的手段；在今天，报纸和期刊、电台和电视就是公共领域的媒介。"[116]媒体总是时刻地发挥着"话题"设置的功能。而在媒体所关注的话题中，会展由于其公共性而成为无法回避的话题。这种公共性的背后是会展与城市之间直接的、互动的联系。在乡村社会中，由于区域的相对狭小和相关人群的局限性，

往往通过人们之间的直接交往就可以形成公共的领域。而当社会发展到相当的规模，当城市成为现代意义上的城市时，会展话题的传播以及其作为一种社会舆论的形成就不得不依赖媒体的作用了。

但是当媒体在会展批评中缺席时，那么设计批评就无法通过合理的渠道来发挥作用。比如在倍受关注的日本爱知世界博览会的前后，国内的媒体都没有发挥应有的批评作用。像2000年的汉诺威世界博览会召开时一样，国内各大媒体进行了一系列相关报道。报道的内容大致如下："中国馆将是吸引游客的亮点之一，它将古代文明与现代科技融为一体，既展示了文明古国的风采，也体现了现代中国的风貌"；"中国馆设计流畅、简洁，采用了中国式设计理念，以现代的设计手法，将中国五千年的……"；"它通过对中国文化的演绎，表达了'天人合一'的哲学思想，借助多种现代化技术和艺术形式，浓缩5000年文明和现代城市发展历程，展现了……"。这样的报道仍然只是名副其实的新闻"通"稿，而起不到任何的批判作用。相反，大量相关的设计批评只能在设计领域口口相传，而产生不了积极的社会影响。

相对于场地受到更多限制的爱知世博会，汉诺威世博会更像一个设计竞赛。在共同的主题之下（人类·自然·科技），各国的设计师大显身手，推出了许多观念超前的设计作品。荷兰建筑事务所MVRDV设计的"环保三明治"和日本设计师坂茂（Shigeru Ban）设计的"超级纸屋"是整个展会中最耀眼的明星（图6.75）。日本设计师坂茂曾经用纸材料设计过用于灾区的临时性建筑，因此他选择了再生纸来建造日本馆。尽管有人认为："纸系列看似承载了废物利用的环保理念，实则其生态作用微乎其微，但却一定程度上平衡了发达国家在大肆挥霍资源后的愧疚心理，将纸住宅用于灾区的恢复工作，看似快捷且彰显人道精神，实则虚伪之至——将日本的废纸运往卢旺达倒是充满讽刺意味"，但是相对于汉诺威世博会而言，方法和手段的表达可能比结果与伦理的分析更加重要。坂茂设计的日本馆非常自然地实现了博览会的主题，并将这一主题最大程度上和日本"极简主义"的设计传统合为一体。尽管坂茂声称他绝未从传统日本住宅中获得灵感，然而许多人却不约而同地从超级纸屋中嗅出了来自东方的特殊气味，认为它"基于日本人传统天人合一和对纸、木及其他自然材料的偏爱""体现了日本的文化传统和创新精神"。

与那些优秀的作品相比较，汉诺威中国馆就像是搭错车的乘客，对自己的目的地一片茫然。且不论中国馆的视觉效果究

图6.75 2000年汉诺威世界博览会的日本馆受到了广泛好评。

图6.76 2005年日本爱知世界博览会中国馆（作者摄）。

竟如何，单看那些毫不相干的中国元素就能大致了解这一作品的混乱面貌和"跑题"的状况：建筑前面的青铜器雕塑、建筑立面上的脸谱图案和长城、传统城门的变形、室内则有中国古代建筑来进行修饰……。假设汉诺威中国馆是一篇命题作文，毫无疑问它会被语文老师揉成一团丢进垃圾桶，因为它是一篇"跑题"的作文。建筑外立面上的长城图案让人产生误解，有人就这样评价："馆外侧的墙壁全部采用了万里长城的照片，给人一种古老的城墙禁锢了中国阔步前进的感觉。特别是考虑到万里长城所特有的特殊意义——即为了抵御外敌，保卫国家而建立的时候，更让人觉得作为从正面揭示中国将与世界各国平等交往的象征，这是很不合适的。"[117]

2005年的爱知县世博会中国馆（图6.76）设计方案据说采取了公开招标的方式。但是从设计的结果来看，设计的思路仍然是"换汤不换药"地去表达中国元素。汉诺威的脸谱变成了十二生肖和百家姓图案；长城喷绘图变成了绘有龙纹的巨型浮雕；汉诺威的中国红立面装饰则变成了红色圆柱；而对"绿色设计"的理解仍停留在"绿颜色设计"阶段。这个"彻悟了中国文化的精髓，融中国古代哲学与现代科技于一体"[118]的设计作品，既不了解什么"中国文化的精髓"，也没有表达什么"古代哲学与现代科技"，它所表达的正是当代中国的庸俗审美观。

国内艺术界对于"中国元素"的批判可谓由来已久，从王南溟对蔡国强作品的批评到张艺谋在雅典奥运会上的八分钟"献丑"，从"东方学"到"恋尸癖"，种种批判之音可谓不绝于耳。然而在设计界，人们对"中国元素"的狂热似乎方兴未艾、有增无减。然而，为世博会中国馆进行设计不同于为富人进行室内装修。世博会是一个舞台，蹩脚的舞者一登台而天下知。如果能抛开中国元素的桎梏，设计师更多地面对材料、结构、空间等纯粹的设计语言，或许能更加深入地思考与把握每次博览会主题的意义。实际上，只要对历届世博会稍作分析，我们就能发现越是那些在文化上被"边缘化"，被"少数民族化"的国家，越是通过直观的民族风格来进行国家馆的设计（图6.77）。泰国等国家的展馆基本以原汁原味的传统建筑为主，苏丹等国甚至从本国拉来了沙漠的沙子来营造真实的民族风貌。民族的符号掩盖了设计中创造力的不足，也满足了西方观众的猎奇心态，是一种保险的和不思进取的设计策略。相比较而言，那些看不出来"民族特色"的展馆必须在设计的其他方面下足功夫，否则将很容易流于平庸，这就对设计师的创造力和对新技术的掌握提出了更高的要求。从日本在1958年布鲁塞尔世博会、1992年塞尔维亚世博会和2000年汉诺威世博会的日本馆的设计来看，这种

逐渐减少设计语言中民族符号的痕迹非常明显。

世界博览会为世界各国的设计师提供了一个舞台。设计批评也正是在这个意义上和博览会发生了密切的联系。但是在中国,设计批评在博览会中没有发挥应该具有的作用。如果说,大量报刊杂志不可能产生专业设计评论的话,那么众多的艺术类、设计类杂志则不应该处在"失语"甚至"起哄"的状态中。1999年,中国举办了专业类的世界园林博览会。在这次博览会举办的过程中,一些园林专业刊物连载了针对每一个主题园林的评论文章。但这些文章的作者都是这些主题园林的设计师,可想而知,这样的评论会有什么价值。长此以往,根本无法建立起设计批评的良性发展环境。

图6.77 爱知世博会蒙古馆(作者摄)。

[注释]

[1] [英]雷纳·班纳姆:《第一机械时代的理论与设计》,丁亚雷、张筱膺 译,南京:江苏美术出版社,2009年版,第277页。

[2] [英]乔纳森·M.伍德姆:《20世纪的设计》,周博、沈莹 译,上海:上海人民出版社,2012年版,第283页。

[3] [美]威廉·斯莫克:《包豪斯理想》,周明瑞 译,济南:山东画报出版社,2010年版,第139页。

[4] 同上,第140页。

[5] 张德明:《批评的视野》,上海:上海社会科学院出版社,2004年版,引言第5页。

[6] Edited by Marty Lee. *The Consumer Society Reader*. Malden:Blackwell Publishing Ltd.,2000,pp.149-150.

[7] Ibid,pp.140-141.

[8] [美]维克多·马格林:《人造世界的策略:设计与设计研究论文集》,金晓雯、熊嫕 译,南京:江苏美术出版社,2009年版,第75页。

[9] [日]鹫田清一:《古怪的身体:时尚是什么》,吴俊伸 译,重庆:重庆大学出版社,2015年版,第78页。

[10] 参见《南方周末》2008年9月4日,《濮存昕:豪华剧院为谁而建》;《南方周末》2008年9月18日,《名作家质疑:地铁站怎能设在路中央》。

[11] 相关内容参见Designobserver网站http://www.designobserver.com/archives/002505.html.

[12] [美]娜欧蜜·克莱恩:《NO LOGO:颠覆品牌统治的反抗运动圣经》,徐诗思 译,台北:时报文化出版社,2015年版,第64-65页。

[13] 包铭新:《时装评论》,重庆:西南师范大学出版社,2001年版,第7页。

[14] 转引自郑时龄:《建筑批评学》,北京:中国建筑工业出版社,2001年版,第95页。

[15] [美]理查德·桑内特:《匠人》,李继宏 译,上海:上海译文出版社,2015年版,第32-37页。

[16] Thomas Wells Schaller. *The Art of Architectural Drawing:Imagination & Techinique*. New York:Van Nostrand Reinhold,1997,p.134.

[17] 中央美术学院史论部编译:《设计真言》,南京:江苏美术出版社,2010年版,第55页。

[18] [加]阿尔维托·曼古埃尔:《意像地图:阅读图像中的爱与憎》,薛绚 译,昆明:云南人民出版社,2004年第4版,第287页。

[19] 唐军:《追问百年——西方景观建筑学的价值批判》,南京:东南大学出版社,2004年版,第96页。

[20] [希腊]帕纳约蒂斯·图尼基沃蒂斯:《现代建筑的历史编纂》,王贵祥 译,北京:清华大学出版社,2012年版,113-114页。

[21] 同上。

[22] [英]彼得·伯克:《制造路易十四》,郝名玮,北京:商务印书馆,2007年,第5页。

[23] Edited by Joy Palmer. *Fifty Key Thinkers on the Environment*. London:Routledge,2001,p.155.

[24] [英]萨迪奇:《设计的语言》,庄靖 译,桂林:广西师范大学出版社,2015年版,第204页。

[25] Edited by Marty Lee. *The Consumer Society Reader*. Malden:Blackwell Publishing Ltd.,

2000, p.128.
[26] [加]阿尔维托·曼古埃尔:《意像地图:阅读图像中的爱与憎》,薛绚 译,昆明:云南人民出版社,2004年版,第101页。
[27] 张爱玲:《张看》,北京:经济日报出版社,2002年版,第3页。
[28] [英]彼得·伯克:《制造路易十四》,郝名玮,北京:商务印书馆,2007年版,第7页。
[29] [美]基思·惠勒:《太平洋底的战争》,顾群 译,北京:中国社会科学出版社/海口:海南出版社,第12页。
[30] [德]瓦尔特·本雅明:《经验与贫乏》,王炳军、杨劲 译,北京:百花文艺出版社,1999年版,第257页。
[31] [英]雷纳·班纳姆:《第一机械时代的理论与设计》,丁亚雷、张筱膺 译,南京:江苏美术出版社,2009年版,第341-342页。
[32] 英国著名科幻作家,代表作包括《时间机器》(*The Time Machine*)、《透明人》(*The Invisible Man*)、《世界之战》(*The War of the Worlds*)、《第一个登上月球的人》(*The First Men in the Moon*)等等,被称为"科幻小说之父"。此外,通常被称为"科幻小说之父"的还包括Hugo Gernsback与Jules Verne。Adam Charles Roberts. *Science Fiction*. London: Routledge, 2000, p.48.
[33] Thomas Wells Schaller. *The Art of Architectural Drawing: Imagination & Technique*. New York: Van Nostrand Reinhold, 1997, p.139.
[34] Thomas Elsaesser. *Metropolis*. London: British Film Institute, 2000, p.1.
[35] Fredric Jameson. *Archaeologies of the Future: The Desire Called Utopia and Other Science Fictions*, London: Verso Books, 2005, p.57.
[36] Judith Kerman. *Retrofitting Blade Runner*. Issues in Ridley Scott's *Blade Runner* and Phillip K. Dick's *Do Androids Dream of Electric Sheep*?. popular press, 1997, p.2.
[37]《环卫工配发智能手环:原地停留20分钟就"报警"》,《扬子晚报》,2019年4月4日,A11版。
[38] [德]瓦尔特·本雅明:《经验与贫乏》,王炳军、杨劲 译,北京:百花文艺出版社,1999年版,第232页。
[39] 乔治·奥威尔(George Orwell, 1903—1950),英国小说家。1903年生于印度,1917年入伊顿公学学习,1921年毕业,1922—1927年在印度皇家警察驻缅甸部队任职。由于信仰原因,他在1927年离职回到欧洲,先后在巴黎和伦敦居住,穷困潦倒,开始信仰马克思主义。1936年在西班牙内战中参加政府的反法西斯战斗,身负重伤。以后思想开始右倾。二战期间,他为BBC工作,并在此间写了大量政治和文学评论。他最著名的两部作品为政治讽刺小说:《动物庄园》(1945)、《一九八四》(1949)。前者以寓言的形式嘲笑苏联的社会制度,后者幻想人在未来的高度集权的国家中的命运。参见Thomas Wells Schaller. *The Art of Architectural Drawing: Imagination & Techinique*. New York: Van Nostrand Reinhold, 1997, p.140.
[40] [美]佩德·安克尔:《从包豪斯到生态建筑》,尚晋 译,北京:清华大学出版社,2012年版,第36页。
[41] 同上。
[42] 同上,第37-39页。
[43] 同上。
[44] [美]佩德·安克尔:《从包豪斯到生态建筑》,尚晋 译,北京:清华大学出版社,2012年版,第41页。
[45] 同上,第100页。

[46][英]雷纳·班纳姆:《第一机械时代的理论与设计》,丁亚雷、张筱膺 译,南京:江苏美术出版社,2009年版,第304页。

[47]转引自郑时龄:《建筑批评学》,北京:中国建筑工业出版社,2001年版,第86页。

[48] Juan Antonio Ramírez. *Architecture for the Screen: A Critical Study of Set Design in Hollywood's Golden Age.* Jefferson, North Carolina: McFarland & Company, 2004, p.14

[49]"批判性设计被认为是由安东尼·邓恩(Anthony Dunne)于1997年所创",类似的概念还包括"趣味设计"(ludic design)、"反思性设计"(reflective design)、"慢设计"(slow design)、"反功能设计"(counter-functional)、"思辩设计"等等。参见[英]马特·马尔帕斯:《批判性设计及其语境:历史、理论和实践》,张黎 译,南京:江苏凤凰美术出版社,2019年版,第6-7页。

[50][加]阿尔维托·曼古埃尔:《意像地图:阅读图像中的爱与憎》,薛绚 译,昆明:云南人民出版社,2004年4版,第319页。

[51]纳塔莉·卡恩:《猫步的政治》,选自《消费文化读本》,罗钢、王中忱 主编,北京:中国社会科学出版社,2003年版,第317页。

[52][英]萨迪奇:《设计的语言》,庄靖 译,桂林:广西师范大学出版社,2015年版,第178页。

[53]保健云、徐梅:《会展经济》,重庆:西南财经大学出版社,2000年版,详见第一章。

[54][英]费瑟斯通:《消费文化与后现代主义》,刘精明 译,南京:译林出版社,2000年版,第33页。

[55]同上,第116页。

[56][英]马丁·阿尔布劳:《全球时代》,高湘泽 译,北京:商务印书馆,2001年版,第233页。

[57][德]齐奥尔格·西美尔:《时尚的哲学》,费勇 等译,北京:文化艺术出版社,2001版,第139页。

[58]刘先觉:《密斯·凡·德·罗》,北京:中国建筑工业出版社,1992年版,第215页。

[59]保健云、徐梅:《会展经济》,重庆:西南财经大学出版社,2000年版,第2、3页。

[60]同上,第5页。

[61]赵世瑜:《狂欢与日常》,北京:三联书店,2002年版,第188页。

[62][英]埃德蒙·利奇:《文化与交流》,郭凡、邹和 译,上海:上海人民出版社,2000年版,第64页。

[63]转引自刘铁梁:《村落庙会的传统及其调整》,选自《仪式与社会变迁》,郭于华 编,北京:社会科学文献出版社,2000年版,第289页。

[64][英]埃德蒙·利奇:《文化与交流》,上海:上海人民出版社,2000年版,第64页。

[65]方慧容:《"无事件境"与生活世界中的"真实"》,选自《空间·记忆·社会转型》,杨念群 主编,上海:上海人民出版社,2001年版,第492页。

[66]同上,第495页。

[67][德]哈贝马斯:《公共领域的结构转型》,曹卫东 译,上海:学林出版社,1999年版,第9页。

[68][德]瓦尔特·本雅明:《机械复制时代的艺术作品》,王才勇 译,北京:中国城市出版社,2002年版,第19页。

[69]转引自王铭铭:《明清时期的区位、行政与地域崇拜》,李放春 译,选自《空间·记忆·社会转型》,杨念群 主编,上海:上海人民出版社,2001年5版。

[70]民国《吴县志》卷52下,《风俗二》,转引自赵世瑜:《狂欢与日常》,北京:三联书店,2002年版,第261页。

[71][德]哈贝马斯:《公共领域的结构转型》,曹卫东 译,上海:学林出版社,1999年版,第7

页。
[72] 赵世瑜:《狂欢与日常》,北京:三联书店,2002年版,第131页。
[73] 这段故事记载于1929年2月12日《安哈尔特通讯》(*Anhalter Anzeiger*)上发表的一篇报道。引自:[英]弗兰克·惠特福德:《包豪斯》,林鹤 译,北京:三联书店,2001年版,第175页。
[74] 赵世瑜:《狂欢与日常》,北京:三联书店,2002年版,第132页。
[75] [美]保罗·康纳顿:《社会如何记忆》,纳日碧力戈 译,上海:上海人民出版社,2000年版,107页。
[76] [英]安东尼·吉登斯:《现代性的后果》,田禾 译,南京:译林出版社,2000年版,第16页。
[77] [美]保罗·康纳顿:《社会如何记忆》,纳日碧力戈 译,上海:上海人民出版社,2000年版,第73页。
[78] 参见王云骏:《民国南京城市社会管理》,南京:江苏古籍出版社,2001年版,第6页。
[79] 转引自张鸿雁:《城市形象与城市文化资本论》,南京:东南大学出版社,2002年版,第17页。
[80] 参见许懋彦:《世界博览会150年历程回顾》,《世界建筑》2000年第11期,第21页。
[81] [美]R.E.帕克等著:《城市社会学》,宋俊岭等 译,北京:华夏出版社,1987年版。转引自陈立旭:《都市文化与都市精神——中外城市文化比较》,南京:东南大学出版社,2002年版,第2页。
[82] [英]贝维斯·希利尔、凯特·麦金太尔:《世纪风格》,林鹤 译,石家庄:河北教育出版社,2002年版,第94页。
[83] 何人可:《工业设计史》,北京:北京理工大学出版社,2000年版,第126页。
[84] [英]塔克、金斯伟尔:《设计》,童未央、戴联斌 译,北京:三联书店,2002年版,第86页。
[85] [美]斯蒂芬·贝利,菲利普·加纳:《20世纪风格与设计》,罗筠筠 译,成都:四川人民出版社,2000年版,第323页。
[86] 李彦春:《冯骥才,"一网打尽"文化遗产》,《扬子晚报》2003年4月1日B13版,"非常人物"。
[87] 郭于华:《民间社会与仪式国家:一种权利实践的解释》,选自《仪式与社会变迁》,郭于华 主编,北京:社会科学文献出版社,2000年版,第343页。
[88] 关于"共同社会"和"利益社会"的描述,参见[德]菲迪南·滕尼斯:《共同体与社会》,北京:商务印书馆,1999年,第76页;转引自:陈立旭:《都市文化与都市精神——中外城市文化比较》,南京:东南大学出版社,2002年版,第2021页。
[89] 布奇尔著"从工商展览会看历史文化"(Kulturhistorische Skizzen aus der Industrieausstellung aller Volker),1851年法兰克福出版,第146页以下。S.基提恩:《空间、时间、建筑》,王锦堂、孙全文 译,台北:台隆书店,1986年版,第391-392页。
[90] 尹定邦:《设计学概论》,长沙:湖南科学技术出版社,2000年版,第227页。
[91] 朱铭、荆雷:《设计史》,济南:山东美术出版社,1995年版,第376页。
[92] [美]理查德·桑内特:《匠人》,李继宏 译,上海:上海译文出版社,2015年版,第132页。
[93] 何人可:《工业设计史》,北京:北京理工大学出版社,2000年版,第68页。
[94] [美]理查德·桑内特:《匠人》,李继宏 译,上海:上海译文出版社,2015年版,第133页。
[95] 5年以后,他又进一步扩大展出规模,在波隆普顿(Brompton)郊外建立了"南康新顿博物馆",并于1899年进一步改建为"维多利亚和阿尔伯特博物馆",专门陈列设计新颖的工业产品。张道一:《工业设计全书》,南京:江苏科学技术出版社,1994年版,第50页。
[96] S.基提恩:《空间、时间、建筑》,王锦堂、孙全文 译,台北:台隆书店,1986年版,第391,

392页。
[97] 朱铭、荆雷:《设计史》,济南:山东美术出版社,1995年版,374页。
[98] 同上。
[99] 李彬彬:《设计心理学》,北京:中国轻工业出版社,2001年版,第79页。
[100] [美]凯伦·W.布莱斯勒等:《世纪时尚——百年内衣》,秦寄岗 等译,北京:中国纺织出版社,2000年版,第24页。
[101] 纳日碧力戈在谈到北京的蒙古族那达慕大会时说到:"社会成员在时间、空间和行为模式的共享中,达成心理上的凝聚。"纳日碧力戈:《都市里的象征舞台》,选自《仪式与社会变迁》,郭于华 编,北京:社会科学文献出版社,2000年版,第143页。
[102] 覃里雯在谈到网络对社群的影响时认为,"以身体克服物理空间的阻隔仍然是改善人际关系不可改变的条件,除非网上交往能够达到将身体信息全部传达该对方的地步"。为了说明这种空间关系的重要性,覃引用了凯尔杭的观点。参见覃里雯:《不可回访的遥远社区》,《南方周末》,2001年12月17日,"纽约客"专栏。
[103] [美]莫什·萨夫迪:《后汽车时代的城市》,吴越 译,北京:人民文学出版社,2001年版,第26页。
[104] Edited by Marty Lee. *The Consumer Society Reader*. Malden:Blackwell Publishing Ltd.,2000,p.126.
[105] Patricia Bayer. *Art Deco Interiors*. London:Thames & Hudson,p.28.
[106] [英]贝维斯·希利尔,凯特·麦金太尔:《世纪风格》,林鹤 译,河北教育出版社,2002年版,第130页。
[107] [美]斯蒂芬·贝利,菲利普·加纳:《20世纪风格与设计》,罗筠筠 译,成都:四川人民出版社,2000年版,第239页。
[108] 出现在1939年8月的《建筑评论》上的这篇评论被认为也许是由佩夫斯纳所写的未署名的文章。[英]大卫·瓦特金:《尼古拉·佩夫斯纳:"历史主义"的研究》,周宪 译;引自易英:《历史的重构》,石家庄:河北美术出版社,2004年版,第32页。
[109] 赵世瑜:《狂欢与日常》,北京:三联书店,2002年版,第116页。
[110] 覃里雯:《谁需要剪刀》,选自《经济观察报》,2002年3月4日,D4版。
[111] [英]梅莉·希可丝特:《建筑大师赖特》,成寒 译,上海:上海文艺出版社,2001年版,第21页。
[112] 同上。
[113] [法]莫里斯·哈布瓦赫:《论集体记忆》,毕然、郭金华 译,上海:上海人民出版社,2002年版,第116页。
[114] 薛涌:《师日还是法美? 修路还是铺轨?》,选自《南方周末》,2002年6月20日,A10版。
[115] 纳日碧力戈:《都市里的象征舞台》,选自《仪式与社会变迁》,郭于华 编,北京:社会科学文献出版社,2000年版,第144页。
[116] 魏斐德:《市民社会和公共领域问题的论争》,张小劲、常欣欣 译,节选自《国家与市民社会》,[英]J.C.亚历山大、邓正来 编,北京:中央编译出版社,2002年版,第393页。
[117] [日]Kimiko Winter:《160公顷上的世界浓缩》,《艺术与设计》,2002年12月,第4页。
[118] 黄建成:《大象无形,道法自然——2005年日本爱知世博会中国馆设计走笔》,《美术学报》,2005年第1期,第54页。

第七篇 设计批评简史

引言

　　设计批评史就是一部设计思想史。设计思想史不仅由各种经典批评文本所构成（包括批评家与设计师的著作、宣言、散文与信札等），也应包括其他媒体中保留的批评信息（比如报刊、杂志中的群众来稿等）。设计批评史就好像一棵大树，可以分为主干与枝条。关于功能与形式的关系问题一直都是这棵大树的主干。许多不同时期的设计讨论都是它的延伸。在这个意义上，设计批评史就是一部设计史，是设计史的骨架。人们目光所及的是那些优美的设计作品，它们是光鲜的皮肤与健康的血肉。而支撑它们发展并造成它们进化的恰恰是不断更新并发生矛盾的设计批评思想。批评停滞的时代，历史自然平庸，而那些五光十色的繁华光景必然伴随着激烈的设计思想冲突。

第一章 朴素设计批评阶段

苏：我们能不能用短刀或凿子或其它家伙去剪葡萄藤？
色：有什么不可以？
苏：不过据我看，总不及专门为整枝用的剪刀来得便当。
色：真的。
苏：那么我们要不要说，修葡萄枝是剪刀的功能？[1]

第一节 功能美评价趋势

由于设计的本身特性，人们对设计的评价多涉及功能方面的内容。这样的设计批评属于一种原发的、"朴素的"设计批评。在人类早期的设计批评中，对物的功能评价和审美评价是最主要的批评形式。同时，这两者也往往被结合在一起，作为一个相关联、相统一的问题被讨论。例如柏拉图在《理想国》里曾详细地分析过物的功能问题。在他看来，功能是一个事物"特有的能力"，就是"非它不能做，非它做不好的一种特有的能力"[2]。物实现了它的功能，也就体现了它的"德性"，即它的价值（图7.1）。[3]

在实现功能的同时，美也同时产生了：这就是功能美产生的渊源。美与物质性之间的密切联系导致了在设计的早期评价中明显的功能美趋势。苏格拉底就曾这样说过："凡是我们用的东西如果被认为是美的和善的那就都是从同一个观点——它们的功用去看的。——那么，粪筐能说是美的吗？——当然，一面金盾却是丑的，如果粪筐适用而金盾不适用。"[4]这种朴素的审美评价不仅是人类设计批评的早期表现，实际上也贯穿了整个东西方的设计史——这就是设计评价中的适合性法则。

以生活中常见的垃圾箱为例，它就好像苏格拉底说的"粪筐"那样，如果它完美地实现了功能、完成了任务，那它就是"美"的——这里的"美"实际上指的是那些使用起来得心应手的物品给人带来的心理上的满足感。相反，如果垃圾箱的设计师为了美化它们，却忘记了这些物品原本应该承担的基本功能，他们必然会遭到无情的批评。国内在上个世纪80年代曾经出

图7.1 功能作为重要的评价标准是设计批评中的永恒基础。垃圾箱（图为作者摄）虽然造型富有地方民族特色，但在投掷、清理等方面并不便利，同时还易于损坏。

现过很多雕塑式的、具有传统"民族风格"的垃圾箱设计,比如狮子、熊猫形状的垃圾箱(图7.2)。设计师的出发点也许是好的,他们希望能美化我们的日常生活。但是很显然这条路走歪了,背离了最基本的功能性设计原则:

图7.2 具有民族风格的垃圾桶(作者摄),其出发点也许是好的,但违背了设计中最为基础的功能性原则,常常难以使用和维护。

在当前方兴未艾的"美化城市"热潮中,各城市街头巷尾出现了大批经过"美化"的大熊猫、青蛙、大象等动物雕塑式的垃圾箱。由于这些设计缺乏起码的依据(城市建筑特点、人流计算、容量计算等),也不能满足起码的设计要求(便于投入、便于清理、防雨水灌入等),结果适得其反,造成了垃圾外溢、难于清理的污染源,既亵渎了可爱的动物,又糟塌了城市景观。[5]

李渔在《闲情偶寄》卷一《声容部》中也曾仔细地分析了服装中的适合性法则。他认为再华丽高贵的衣服,如果"被垢蒙尘",反而不如普通布服美丽。再鲜艳夺目的服装,如果"违时失尚",同样也会失去颜色。虽然高贵的妇女应该穿华丽的衣服,而穷人家的姑娘穿得素雅,但也要看合不合适。因为"人有生成之面,面有相配之衣,衣有相配之色,皆一定而不可移者。今试取鲜衣一袭,令少妇数人先后服之。定有一二中看,一二不中看者,以其面色与衣色有相称、不相称之别,非衣有公私向背于其间也。"假如贵妇人的面色适合素雅的衣服而不适合华丽的衣服,但却非要穿华丽的服装,那不是"与面为仇乎"?[6]

这种体现出"得体论"的朴素设计批评标准在设计批评中发挥着长期的影响,并非仅仅出现于某一个具体的时间阶段,相反,它贯穿于整个设计发展史,成为设计批评中理性主义的一种代表。例如,在穆特休斯针对麦金托什和苏格兰精致设计的批评中,这种批评标准就得到了又一次的体现:

一旦室内设计达到了艺术作品的高度,即当它试图承担某些美学价值的时候,其艺术作用显然必须被抬至最高限度。麦金托什的团体做到了这一点,而且没有人在这个特殊问题上指摘他们。这种改进是否适合于我们每天生活在其中的居住空间,则是另外的问题。麦金托什的室内设计,精致优雅到连受过良好教育的人都远远达不到与之相匹配的程度。微妙雅致且朴素的艺术氛围,将难以容忍弥漫于我们生活之中的低级拙劣的物品。甚至仅仅将一本在装订上十分不合时宜的书摆放在桌子上,都可以轻易地搅扰这一氛围。毫无疑问,甚至像我们这样生活在今天的男性或女性——特别是穿着朴实无华的工作服的男性——当漫步于这一童话世界时,都会显得很怪异。在我们生

活的时代，尚不可能达到如此之高的审美修养，这正是这些室内设计之所以显得卓越的原因。它们是由一位远远走在我们前面的天才所设置的里程碑，是为卓越优秀的人们在前进的道路上做好的标记。[7]

荷加斯（William Hogarth，1697—1764）在著作《美的分析》中就用"适合性"（Fitness）分析了设计中的美和实用需要之间的关系。他写道："设计每个组成部分的合目的性使设计得以形成，无论是在艺术中还是自然中，这都是首先要被考虑的，而且在最大程度上决定了最终的整体美。"[8] 贺加斯对洛可可风格的意义作出高度评价，提出以线条为特征的视觉美及以适用性为特征的理性美。这两种美构成了设计评价的基本标准和出发点。

第二节 形式美评价趋势

由于"设计"的最初意义是指素描、绘画等视觉上的艺术表达，早期的词典（《大不列颠百科全书》，1786年）也将设计解释为"艺术作品的线条、形状，在比例、动态和审美方面的协调"[9]，因此在工业革命之前，人们对设计的批评常常像评价绘画作品一样围绕着设计作品中的形式技巧和装饰效果。即便在更加重视物的实用性的今天，人们对设计进行评价时仍然将"形式"作为重要的评价标准。

图7.3 维特鲁威《建筑十书》中对柱式尺度的标示。

在柏拉图看来，超验存在的纯粹形式决定了工匠的制造和艺术家的创造。具体的事物只是由于"分有"了理念而成为了可以感觉到的真实。因此，工匠只是按照理念而制造具体的事物——例如他重要的"三张床"的比喻：第一张是"理念"的床，柏拉图称之为"床的真实性"，这是关于床的最高真理；第二张床是木匠按照"理念的床"做出来的现实的床，这张床是对理念的摹仿；第三张床是画家摹仿木匠的床所创造的艺术的床，这是一种摹仿的摹仿，它和真实体隔着三层。具体事物是千差万别、经常变化的，而理念是事物完全的、纯粹的、永不发生变化的形式，因此也是绝对的、永恒的。柏拉图关于"超验存在的纯粹形式"的论述不仅奠定了西方哲学的基础，也为设计评价提供了一种参考。这里的"形式"显然与物品的视觉语言无关，它指的是物品的基本理念即物的本体。但是，柏拉图和亚里士多德的形式哲学对西方形式美学的发展奠定了基础。

作为西方设计思想源泉的古希腊设计充分体现了对完美

图 7.4 达·芬奇绘制的《维特鲁威人》(*Vitruvian Man*)。

比例的追求，并形成了一整套评价设计艺术的标准。尤其是在建筑方面，古罗马建筑师维特鲁威（Marcus Vitruvius Pollio，8070 BC～15 BC）（图7.3）在《建筑十书》(*The Ten Books on Architecture*)里不仅强调了功能性对建筑物的重要性，更提出了建筑在形式方面应该遵循的原则与比例。由于当时在建筑上没有统一的丈量标准，维特鲁威在书中把人体的自然比例应用到建筑的丈量上，并总结出了人体结构的比例规律。在文艺复兴时期古典艺术的光芒下，人们又重新发现该书的价值。达·芬奇为此书写了一部评论，《维特鲁威人》(*Vitruvian Man*，图7.4) 就是他在1485年前后为这部评论所作的插图。这种对设计中形式的强调与理性精神影响了西方建筑的发展与形成。

第二章 工业革命所带来的设计反思阶段

虽然人们对以蒸汽机为代表的工业革命的认识和评价不同,但工业化大生产的确极大地改变了人类的劳动方式和生产方式。在生产方式的变化中,人类对设计的审美认知和价值认知也在发生着巨大的变化,设计的理论和评价体系也必然要随之演变。在宏伟的历史幕布的变换中,设计史中的伟人们不得不掩面长思:有人通过寻找古典复兴之路,来重新找回失落的手工艺传统;有人则通过对工业化生产中合理性的肯定来开辟新的道路。正如同激烈的生产方式变动促成了马克思主义的诞生,在对设计道路的选择过程中所诞生的设计思想的论争同样成为设计批评和设计思想发展历程中的宝贵财富。

工业革命爆发之后,工业化大生产导致生产效率大幅提高。因此,机器取代了大量劳动机会,大批手工业者破产,工人失业,工资下跌。当时工人把机器视为贫困的根源,用捣毁机器作为反对企业主,争取改善劳动条件的手段。因此,产生了被称为卢德派(Ludditism)的英国手工业者集团。他们反对以机器为基础的工业化,在诺丁汉等地从事破坏机器的活动。1769年,英国国会颁布法令,对卢德派予以镇压。1811年初,卢德运动开始形成高潮。1813年政府颁布《捣毁机器惩治法》,规定可用死刑惩治破坏机器的工人。同年在约克郡绞死和流放破坏机器者多人。但运动仍在继续蔓延,直到1816年这类运动仍时有发生。

卢德运动只是工人针对机器和资本家进行斗争的一种早期形式。它反映了工业革命和机器生产给社会生产方式带来的极大变化和刺激。生产效率的提高并没有给工人带来生活水平的提高,因此,马克思(图7.5)在《1844年经济学哲学手稿》一书提出了异化劳动理论。马克思说:"工人越是通过自己的劳动占有外部世界、感性自然界,他就越是在两个方面失去生活资料:第一,感性的外部世界越来越不成为属于他的劳动的对象,不成为他的劳动的生活资料;第二,感性的外部世界越来越不给他提供直接意义上的生活资料,即维持工人的肉体生存的手段。"[10]

图7.5 柏林马克思与恩格斯雕塑。

图7.6 图分别为1851年水晶宫博览会筹划会议的油画（局部）、水晶宫模型、博览会雕塑展品（均为伦敦V&A博物馆收藏，作者摄）

马尔库塞（Herbert Marause，1898—1979）于1964年在《单向度的人》一书中提出的异化理论是对晚期资本主义的社会矛盾和阶级关系的描述。"在发达资本主义国家，虽然仍维持着剥削，但日臻完善的劳动机械化改变了被剥削者的态度和境况。"[11] 但这不意味着从根本上改变了工人阶级受奴役的地位，而只是改变了奴役的形式。可以说，过去对工人的肉体的奴役，现在是心灵和灵魂的奴役，这种奴役形式的改变对工人是一个很大的麻醉，使他们感觉不到受奴役之苦，因而他们的反抗情绪也很少了。马尔库塞认为，由于科学技术的发展，"机器本身变成了机械工具和关系的体系，并因此而远远超出了个别劳动过程"[12]。

而在设计领域中，设计师与批评家对机器与机械化生产的批判同样影响深远。机器的出现使得生产效率获得了极大提高，并使批量生产中的产品能实现标准化。大量装饰纹样书籍的出现反映了工厂对机械化复制的需求，但同时也带来了问题：即装饰的粗糙与单一。这一问题的背后隐藏着手工生产方式中"光韵"（本雅明）的消失这一事实，同时也基于工业时代新的审美方式尚存襁褓之中的客观原因，但在很长时间中，批评家将其归咎于机器与机械化生产方式。这些设计师与批评家常常被称为"文化卢德派"（Intellectual Ludditism）。

一、理想的复兴

> 新奇，但缺乏美感；唯美，但缺乏智慧，所有的作品都无甚主题和信念。[13]
> ——欧文·琼斯对"水晶宫"世界大博览会的评价

1851年"水晶宫"世界博览会（图7.6）成为各种现代设计作品粉墨登场的舞台，博览会展品的过度装饰引起了批评家们的厌恶。虽然，他们将粗制滥造的原因归咎于机械化大生产，因而竭力指责工业及工业产品。但是，设计批评家也不可能像哲学家和科学家那样在技术发展中准确把握生产力的进步意义，更不可能拥有今天事后解释的完整性。风格的演变、装饰的样式以及形式美的感悟将自然地成为其批评判断的关注点。因此从表面上看，他们的批评思想表现出强烈的对手工业文化的留恋之情。但实际上，这种否定同样促使人们对设计的发展方向进行思考和判断。

【田园牧歌】

早在1835年，英国建筑师科克里尔（Charles Robert Cockerell，1788—1863）（图7.7）就认为："我相信那些出于经济的原因而试图用机械过程来替代手脑劳动的努力终将使艺术退化并最终消亡。"[14] 查尔斯·伊斯特莱克（Charles Eastlake，1836—1906）在著作《家庭趣味的暗示》（Hints on Household Taste，1868）中认为："每一位女性都知道以人工方式制造的手工花边比其他织物都要更好。相同的优秀标准几乎适用于每一个艺术制造的分支。"[15] 在这些早期革新者眼中，设计过程与制造过程在机械化生产方式下的分离导致了设计的堕落。这种观点是如此强烈以致于"1851年世界博览会的主要目的之一就是为了证明这一点"[16]。因为展览会的重要组织者亨利·科尔似乎就是想将机械生产的产品与东方的手工艺品放在一起，并使其自惭形秽。[17]

图7.7 科克里尔肖像。

面对设计标准和审美情趣的混乱，批评家们竞相开出药方。无论是回归传统的理想还是推动设计的技术革新，那些形形色色的批评毫无疑问都推动了设计的发展。一些批评家将设计堕落的罪责归咎于批量生产与技术进步，并扩展到与工业化有关的诸种社会问题。他们主张重新评价过去的时代，并推崇中世纪文化，希望将哥特式风格作为国家风格和统一的审美情趣应用到设计中去。这种情况在欧洲尤其是英国非常突出，受到社会主义思想的影响，"从普金到莫里斯，英国人发展出一种强烈的乌托邦气质，即：反机器、反城市，期待以过去那种以手工为基础的田园牧歌式的优点代替工业产品简单的、无艺术性的效果"[18]。其中主要的代表人物是被称为"文化卢德派"的普金、拉斯金和莫里斯等设计批评家。[19]

图7.8 普金肖像。

【梦回唐朝】

当人们对现实的状态表示不满、并想不出具有开创性的解决方案时，常常会很自然地在曾经强大的历史文化中寻找慰藉。这不仅仅是一种自我安慰，也是"借古讽今"的批评态度，更是在传统智慧中寻找新道路的探索方式。

普金（Augustus Welby Northmore Pugin，1812—1852）（图7.8）曾撰写了两本关于哥德式复兴的书。在《对照》（Contrasts，1836）一书中，他认为中世纪的生活与艺术比当时的更加优越，因此只有回归到中世纪的信仰才是在建筑和设计中获得美与适合性的方法。他在《尖拱或基督教建筑的真实原则》（The True Principles of Pointed or Christian Architecture，1841）中传播他的想法，提议哥特式建筑的细节不只比较可靠，而且当代建筑师必

须达到中世纪建筑师所有的结构上的清楚与高超的技术。对普金而言,哥特式的复兴代表着一种具有精神价值的设计运动,这种精神基础在一个价值观迅速改变的社会中是必不可少的要素。普金反对设计中的虚假,反对将平面装饰为三维空间,并抨击设计中的装饰过度。

普金的设计思想受到柯尔等设计师的响应。1851年的大博览会更是成为普金设计思想的催化剂。柯尔对普金的设计思想推崇备至,同时又强调设计的商业意识,试图使设计更直接地与工业结合。1849年他创办的《设计》杂志,成为他和同事表达批评思想的场所。在设计的道德标准以及装饰的重要性问题上,他与同代的批评家思想一致,认为只有当装饰的处理与生产的科学理论严格一致,也就是说,当材料的物理条件、制造过程的经济性限定和支配了设计师想象力驰骋的天地时,设计中的美才可能获得。早期的设计批评理论表现出将设计与伦理道德结合的思想,并常常致力于装饰问题的讨论。

按照佩夫斯纳的说法,拉斯金(John Ruskin, 1819—1900)接受了普金所倡导的"设计与制造业的诚实和直率"的观点,但抛弃了"哥特式是教堂建筑的唯一形式"的结论。他认为人类并不倾向于用工具的准确性来工作,也不倾向于用工具的准确性来生活。如果使用那种准确性来要求他们并使他们的指头像齿轮一样去度量角度,使他们的手臂像圆规一样画弧,那你就没有赋予他们以人的属性。因此拉斯金认为只有幸福和道德高尚的人才能产生美的设计,而工业化生产和劳动分工剥夺了人的创造性,同时带来许多社会问题。他的建筑和设计批评理论,以《建筑的七盏明灯》(*The Seven Lamps of Architecture*, 1849)为代表。他为建筑和设计提出了若干准则,后来成为工艺美术运动重要的理论基础,莫里斯便直接继承了拉斯金的思想。

无论是普金、拉斯金还是莫里斯,当他们面对巨大的生产力变化而带来的设计问题时,都毫无例外地选择了向传统回归。因为,传统的理想是他们在新的审美标准没有产生前,可以参考的唯一价值标准。但是,即便是莫里斯(图7.9)也认识到传统复兴所面临的困境,即传统设计风格与新生活方式之间所产生的矛盾:"当哥特复兴运动者面临这样一种现实,即他们成了一种不想拥有、也不可能拥有一种生活方式的社会的一部分时,他们的热情也就丧失殆尽。这是因为社会存在的经济需要,使人们的日常生活成为枯燥的机械活动,而哥特的建筑艺术却是活生生的,它产生于人们日常生活的和谐,与枯燥的机械活动是不可协调的。"[20]

图7.9 威廉·莫里斯肖像。

【起点】

机械生产损害设计的观点影响非常深远,就连佩夫斯纳也曾在著作《现代设计的先驱》中列举了工业革命中机械发明是如何导致设计堕落的:"机械不仅影响了工业产品的趣味;而且在1850年之前,看起来它已经不可救药地毒害了幸存的工匠们"[21]。阿德里安·福蒂曾经以韦奇伍德陶瓷厂与伦敦19世纪中期服装业为例来对这种观点进行批判。[22]但是,由于设计批评与历史研究在方法与价值上的差异性,当时的设计批评很难做到详细分析设计现象的来龙去脉,设计批评必须针贬时弊,必须提出问题。就此而言,文化卢德派们的"复古批判思想"中包含着对工业时代设计价值的重新思考与判断,他们不失为现代设计思想的起点。

佩夫斯纳(Nikolaus Pevsner)在《现代设计的先驱者》(*Pioneers of Modern Design*, 1936)中对现代主义来龙去脉的分析大大地帮助了人们理解现代主义思想的发展。该书在1949年版本上加了副标题,"从威廉·莫里斯到沃特·格罗皮乌斯"(From William Morris to Walter Gropius)。在对设计史的分析过程中,佩夫斯纳看到了一个完整的圆圈,一个在莫里斯和格罗皮乌斯之间的一个历史单元:"莫里斯给现代风格设立了基本原则,再加上格罗皮乌斯,它的个性最终确立"[23]。因此,尽管莫里斯"几乎从未真正地建造过什么,但这丝毫无损于他成为对英国及欧洲其他地区建筑有主要影响的人"。在这个过程中,莫里斯的设计思想和批评的作用显得尤其突出。[24]佩夫斯纳指出:"莫里斯是认识到从文艺复兴以来几个世纪,特别是从工业革命以后若干年代,艺术的社会基础变得动摇不定、腐朽不堪的第一位艺术家(但不是第一位思想家,因为拉斯金先行一步)。"[25]

图7.10 威廉·莫里斯墓碑的设计图。与阿道夫·卢斯毫无装饰的墓碑一样,威廉·莫里斯的墓碑与自然贴近,同样反映了批评家的设计思想。

因为莫里斯不仅发动了复活手工艺的运动,而且引发了关于设计标准的争论。从美学批评的角度出发,莫里斯反对机器对手工艺品的模仿,尤其是对装饰的滥用。此外,莫里斯还从意识形态上对机器生产作出了剖析与批评,他认为工业主义带来的劳动分工从根本上割裂了人与工作的一致性(图7.10)。这种设计思想对当时的设计师产生了普遍的影响,正如亨利·凡·德·维尔德(Henry van de Velde, 1863—1957)在1910年时所说:"无疑,正是约翰·拉斯金与威廉·莫里斯的作品及其影响,孕育了我们的精神,激发了我们的行动,彻底更新了装饰艺术领域里的装饰与形式。"[26]

二、标准化生产对设计带来的影响

工业革命带来了生产方式的变革,从而改变了传统的设计流程和设计方法。这种变化最终将导致新的设计风格的出现和新的审美观和价值观的诞生。在这一过程中,基于欧洲设计传统的思想者和批评家的观点一直吸引着人们的注意力。他们的思考代表了设计界精英对于设计发展的人文思考,但他们往往忽视了生产力发展在其中所起到的作用。因此,设计批评家的观点差异也开始增加,设计批评的声音也开始越来越引起人们的注意。应该说,1851年世界博览会之后的设计批评在历史上第一次以集团的面貌出现,也第一次如此深入地影响了设计史的发展。

如果想要理解当时设计批评的意义,有必要对当时欧洲与美国的工业生产状况进行了解。一方面,以流水线生产为代表的机械化大生产开始出现。英国人在水晶宫展览会上看到柯尔特手枪(图7.11)后,对美国的枪械制造交口称赞,甚至在1853年还派专员赴美考察。也因此,历史学家约瑟夫·威坎姆·罗伊(Joseph Wickham Roe)在他1916年出版的《英国和美国的机床制造者》一书中率先声明,零件互换"源于美国"。因此,欧洲人称这种标准零件的机器生产为"美国制造业体系"[27]。而零件互换的创见并非始于美国,而是来自18世纪法国的军事理性主义。其倡导者为让巴普提斯特·戴·格里波瓦将军(Jean Baptiste Vaquette de Gribeauval, 1715—1789)。他从1765年就开始在法国军械生产中推动零件标准化。这种理念对美国人确实产生了很大的影响,例如曾担任驻法公使的托马斯·杰斐逊就对此非常感兴趣。独立战争后,留在美国的法国军人路易·戴·托沙德少校编写了《美国炮兵指南》。他在书中竭力倡导格里波瓦将军有关"统一和常规体系"的思想,更使这种理念深深植根于美国军方。因此,美国军方后来不遗余力推动枪械生产上的零件互换。[28]

当然他们的努力并非是为了什么零件互换的技术标准和军事理性主义的理念,而是为了高利润、低成本和高产量。结果,同样是制造枪械的柯尔特兵工厂,虽然采用机器进行大批量生产,却没有做到零件互换,因为它当时主要面向私人市场。所谓"美国制造业体系"的技术扩散在内战前并未能一蹴而就。它真正形成大规模流水线生产,是经自行车制造业的技术过渡之后,在1913年的福特汽车公司才实现的(也被称为福特主义)。历史学家艾伦·涅文斯称福特的流水线是"使世界运转的杠杆"[29]

图7.11 柯尔特先生(Samuel Colt, 1814—1862)与其设计由标准件组成的柯尔特海军手枪。

。它指的是20世纪出现的一种生产模式：大批量生产。就如福特主义的名称一样，福特主义出现在1908年密西根的福特公司为生产"T型车"（Model T Ford，图7.12）时，所发展出来的"生产线"生产模式。"生产线"生产模式由于反映了泰勒（Taylor, W）的管理哲学，有时也称为泰勒主义：即以"科学"的方法测量工作方法、顺序、时间并应用"标准化"的概念来提高生产能力。这样的生产制度建立在现代主义的思想基石之上，即标准化、合理化、大量生产、压低成本、造福大众。

因此，1851年前后的零件互换和标准化生产并不成熟，当时的大工业生产也不能完全替代手工业的生产方式。实际上，在手工艺时代也存在着相对成熟的劳动分工，并且这种劳动分工的目的也是"标准化"。因为，劳动分工可以将生产的环节进行更多的细分，让技术差的工人也能很好地完成工作，从而实现最大程度的生产复制。但即便如此，像韦奇伍德这样的大型陶瓷生产商也无法通过手工生产来实现对陶瓷样品的完美复制。为了实现陶瓷生产中的标准化，韦奇伍德甚至无奈地想制造不会犯错误的"机器人"（Machines of Men）。[30]因此，只有机器才能实现真正的标准化生产，同时生产力的发展也必然呼唤吉迪恩所谓的"机械化挂帅"（Mechanization Takes Command, 1948）。

不可阻挡的机械化趋势给设计思想带来了革命性影响。部分欧洲设计批评家对水晶宫博览会中的工业化产品嗤之以鼻，甚至加以攻击。这一切都是因为新的生产方式与传统手工艺时代的审美观之间相互角力，而新的价值观和审美趣味尚处朦胧状态。因此，在这个现代设计革命的前夜，蛰伏的力量混混沌沌，革新的脚步犹犹豫豫、步履蹒跚。设计家和批评家们均希望通过设计获得"真实"。对于强调技术的革新派来说，机械化生产带来了全新的设计审美方式。

图7.12 福特与福特公司生产的"T型车"，流水线装配极大地提高了生产率并降低了成本。

三、德国的狂飙

作为一个统一的民族国家，德国建立的时间并不长。由于在文化和经济方面长期落后于英法，所以德国在设计方面不仅向前者努力学习，甚至不惜用"山寨"来弯道超车，更是在理论上提出了自己的不同观点。德国通过对质量和设计品质的严格要求，缔造了一个世界性的工业强国。而在这个过程中，设计批评显然发挥了重要的作用。

【不一样的好学生】

为了躲避1849年普鲁士对萨克逊起义的镇压,自由派革命者、建筑师高弗雷·桑佩尔辗转来到伦敦。在1851年世界博览会期间,桑佩尔写下他著名的论文《科学、工业与艺术》(*Science, Industry, and Art*, 1852)。文中他探讨了工业化与成批生产对整个应用艺术及建筑的影响。桑佩尔认识到科学和技术的巨大推动作用,反对回到前工业时代的卢德主义空想,因此他的批评理论充满了实用的精神,他在《科学、工业与艺术》中认为:"科学毫无疑问在向实践倾斜,它昂首挺胸仿佛是后者的监护人。每一天它都在利用新发现的材料和奇异的自然力量、新的方法和技巧,以及新的工具和机器来丰富我们的生活。十分明显的是,发明已经不再像以前那样只是为了避免穷困和追求快乐。相反,匮乏和享乐形成了发明的市场。事物的秩序已然颠倒。"[31]

桑佩尔所发表的重要的设计批评文献还有《技术及构造艺术或实用美学的风格》(*Style in the Technical and Tectonic Arts or Practical Aesthetics*, 1860)。但是由于德国当时在欧洲不仅在经济上落后,而且在设计方面也被认为落后于英美,所以桑佩尔的那些富有战斗性的批评并没有引起极大的重视。但是随着1890年俾斯麦的辞职,批评家们普遍认为只有提高德国的设计能力才能实现国家的繁荣。1904年,基督教社会民主党人弗里德利希·诺曼(Friedrich Naumann, 1860—1919)(图7.13)通过《机器时代的艺术》一文继承了桑佩尔的批评观点,认为只有那些既具有艺术修养,又能面向机器生产的人才能实现德国产品的高超质量。诺曼认为"艺术家、生产者和销售者三者的活动已经被合并为工匠的活动",而以前的那些"低俗艺术将变得高雅,机械也必然被赋予精神"[32]。

图7.13 弗里德利希·诺曼的肖像。

为了像英国学习,赫尔曼·穆特修斯(Hermann Muthesius, 1861—1927,图7.14)在1896年至1903年期间供职于伦敦的德国大使馆,从事英国住宅建设的研究工作。同样是1904年,穆特修斯在《英国建筑》一书中宣传了自己对一种地方手工艺文化的理想模式。1906年,穆特修斯、诺曼与施密特一起对带有保守主义色彩的德国应用艺术联盟进行口诛笔伐,严厉地批评了德国设计的现状,而鼓励批量生产的方法。穆特修斯认为新的设计形式应该是"时代内驱力的视觉表达",而他们的目的"不仅是改变德国的家庭和建筑,而是去直接地影响这一代人的特质"[33]。1907年,三人领导成立了德意志制造同盟(Deutsche Werkbund)。

图7.14 赫尔曼·穆特修斯的肖像。

德意志制造同盟的成立在设计史上意义非凡,它延续了桑

佩尔等设计师所创造的理性主义传统,并形成了有规模的对待机械制造的新的认识,最终影响了德国和整个欧洲的设计发展。从德意志制造同盟的名称便可以看出它从一开始就不反对机械生产。穆特修斯坚持使用Werk一词,而不使用带有手工意味的Craft,相反,他们认为"并不是机器本身使得产品质量低劣,而是我们缺乏能力来正常地使用它们"。(Theodor Fischer)[34]德意志制造同盟的发起人穆特修斯成为追求"Sachlichkeit"(实事求是)的新趋势的公认领袖。这个词意义大概可以解释为"恰当贴切的""讲究实际的""重视客观的"等等。虽然有人认为这个词无法用英文翻译[35],但是通常被称为"客观性"(Objectivity)。一般认为,穆特修斯在1897—1903年为《装饰艺术》杂志所写的一系列文章中最先提出了设计中的"客观性"。

穆特修斯在英国的建筑和工艺品中发现了实事求是的精神,因而他认为设计师应该去追求"完美而纯粹的实用价值"。而现在的产品既然是按照时代的经济性质由机器制造出来的,那它就应该抛弃一切附加的装饰,按照实事求是的道路前进(图7.15)。因此,设计师应该"从事优良而扎实的工作,采用无瑕疵的、货真价实的材料,而且要通过这些手段达到一个有机的整体,表现出切合客观实际的(Sachlich)、高贵的,如果你愿意的话,还要有艺术性等等的特征。"[36]这种遵从时代需要、抛弃传统装饰的前卫观念在当时的德国设计界引起了一些争议。1907年穆特修斯在柏林商学院进行了一次演讲,据彼得·布鲁克曼(Peter Bruckmann)记载,他在演讲中对德国设计中的守旧与模仿进行了尖锐的批评,他说:"如果他们的产品造型所使用的母题继续毫无思想和不知羞耻地借用上个世界的形式宝库的话,就会造成一种严重的经济衰退。"[37]结果这一观点遭到了手工艺和企业部门的有力反驳,柏林工艺美术经济利益同盟(Verband fur die wirtshaftlichen Interessen des Kunstgewerbes)的反应尤其激烈,他们在1907年6月的会议上提出了名为"穆特修斯的堕落"(Der Fall Muthesius)的议题。

图7.15 设计展览成为推广设计思想的最好载体。图为1914年科隆博览会的海报(上)、陶特设计的玻璃宫(中)、格罗皮乌斯设计的新模范工厂。

【科隆论战】

出于对"实事求是"的追求,穆特修斯非常重视标准化在产品设计中的重要地位。他认为如果想在美学方面构造民族文化,就必须清晰地理解"类型"(types)和"标准"(standards),从而建立一种统一的、普遍的趣味。[38]这里的"标准"与"标准化"完全不同与"标准化生产",它指的是为德国设计建立一个统一的高标准。

1914年，在科隆的会议上，曾经协助建立德意志制造同盟的比利时设计师凡·德·维尔德与穆特修斯之间就"标准化"（standardization）问题爆发了冲突。穆特修斯认为："建筑——制造联盟所有的活动领域都与之相关，正朝向标准化迈进，并且只有通过标准化，建筑才能重新发现和谐文化时期作为建筑特点的普遍意义……标准化被认为是一种有益集中的产物，它独自就可能使一种普遍承认而又经久不衰的良好品位得以发展。"[39]

在这次会议上，凡·德·维尔德的支持者们占了上风。因为，大多数同盟的会员始终以艺术家自居。像维尔德一样，他们认为"标准化"严重地破坏了艺术家个人的创造力。维尔德则对将艺术和工业合二为一从来不抱希望。在他看来，这样做混淆了理想和现实，从而最终将破坏理想。他认为：

图7.16 凡·德·维尔德的设计作品（作者摄）。

只要制造联盟还有艺术家，只要他们还在发挥着他们命中注定的影响，他们就会反对每一个要建立准则或是标准化的提议。从最内在的本质上说，艺术家是强烈的理想主义者，是天生的自由创造者。就他自己的自由意愿来说，他决不会让自己服从于一种强加给自己的样式或是准则的纪律。他本能地怀疑一切想要限制他的行动的事情，或是任何鼓吹某种规则的人——那规则要么可能阻止他自己去思考以达到那些人自己的目的，要么想要将他打入一种普遍的合理形式里，在那里面，他只看到一个为无能寻求意义的面具。[40]

实际上，"标准化"之争的背景是促进德国产品的出口。穆特修斯认为"标准化"的生产方式有利于提高德国产品的品质，有利于产品的出口。穆特修斯坚信："只有在我们的产品成为一种令人信服的表达风格的载体的时候，世界才会需要它们。德国运动正在为此奠定基础。"而德意志制造联盟作为一个艺术家、实业家和商人的联盟，它的目的正在于坚持不懈地提高德国的生产能力。因为这"对德国来说是事关生死的问题"。因此，"德意志制造联盟必须将它所有注意力都集中到为其工业美术的出口创造先决条件上"。[41]

维尔德（图7.16）则认为基于出口的目的而实行"标准化"是不可能实现真正高品质的产品的。他认为：

没有什么美好的或是灿烂的东西是纯粹出于出口的考虑而创造的。仅仅为了出口的目的是无法创造出品质的。品质最开始总是专门为了那些非常有限的内行圈里的人或是那些委托进

行此项工作的人而创造的。它们逐渐地开始在艺术家中获得信任；慢慢地，先是小的客户群，之后是全国的客户群，再后来才是外国、整个世界慢慢地注意到这种品质。让那些实业家们相信，如果在式样已经成为家中的常物之前，他们就能为世界市场制造出一种超前的标准式样的话，他们在国际市场上的机会就会增加——这种想法完全是一种误解。现在出口给我们的奇妙的工艺品们，没有一样最初就是为了出口来创造的：想想看，那些蒂芬尼的玻璃制品，哥本哈根的瓷器，简森的珠宝，柯布敦桑德森的书籍等等。[42]

因此，制造联盟的目的不应是制造一种设计标准，而是培养设计师们的艺术天赋并激发他们的个性。为此，制造联盟的目的就应该是"培育这些天赋，以及个人手工技能的天赋、乐趣和对完全不同方式的美的信念，而不是为了在外国开始要对德国的作品感兴趣的同时，用标准化来抑制他们的兴趣。只要培育这些天赋的事情得到关注，那么差不多一切事情都能做得到"[43]。

德意志制造联盟的更大问题是除了彼得·贝伦斯之外，他们并没有获得多少商业上的成功。因为，德意志制造联盟的最初目的就是要通过安排工业界聘用设计师，来劝说德国的工业家们积极地对优秀的设计进行鼓励。同时通过不断地举办公开活动，指导人们对产品制作进行改进，最终实现艺术、工艺、工业和贸易诸多方面的协调发展，从而改善德国产品的质量。1907年，德意志制造同盟的发起人之一彼得·贝伦斯获得了AEG（德国通用电气公司）的聘用，在很大程度上实现了联盟的目标（图7.17）。

但是，这点实践成就相对于联盟在设计观念上的影响来说——联盟内部关于"标准化"问题的争论——显得微不足道。事实上，这场争论的意义非常深远。约翰·赫斯克特（John Heskett）认为，德意志制造同盟的重要性在于它力图将1880—1940年形形色色的设计运动和思想带入一个明确、清晰的方向，其理论支柱有两条：第一，艺术的追求与技术和机械措施并不互相排斥，而是可以协调起来；第二，建筑及设计是民族文化的表现，不同民族自然地表现出不同的文化标准。这场思想论证实际上是设计艺术中共性与个性之间矛盾的反映，它或多或少地存在于设计批评史中的各个时期。

图 7.17 彼得·贝伦斯为 AEG 设计的电器与海报。

四、未来主义

未来主义首先是一个文学概念。1909年2月20日,意大利诗人、戏剧家马利内蒂(Filippo Tommaso Marinetti, 1876—1944)在法国《费加罗报》上发表《未来主义宣言》(图7.18),宣告未来主义诞生。由于其出色的口才与煽动天赋,马利内蒂被称为"第一个国际性的现代艺术破坏分子"。未来主义者崇拜机器及其为解决社会弊端而勇于创造的技术感,在马利内蒂和他的同伴看来,机器将要重新描绘欧洲的文化地图,它是一种摆脱历史制约的自由力量,而在所有机器中,汽车是最有力的形象,所以在这个宣言中,它成为核心形象。马利内蒂歌颂机器,歌颂手握方向盘的人类,是崇拜机器力量的极端代表。在这种崇拜的背后,法西斯的精灵探头探脑。它踩在钢铁做成的土地上,挥舞着血红的旗帜:

……

9. 我们要赞扬战争——世界唯一的洁身之道——军国主义、爱国精神、自由使者破坏性的手势、为了美好的理想而战死沙场,还有对妇女的蔑视。

10. 我们要摧毁博物馆、图书馆和各种研究所,我们要打倒道德教育、女权运动和任何机会主义和功利主义的怯懦。

11. 我们要歌颂那些被工作、被快乐、被暴动所激励的人群;我们要歌颂现代社会中多姿多彩的革命浪潮;我们要歌颂熊熊燃烧着的电火花、整夜不停开工的兵工厂和造船所;歌颂吞噬掉滚滚烟尘的贪婪的火车站;歌颂宛如巨型体操运动员一般横垮河流的桥梁;歌颂对地平线嗤之以鼻的喜欢冒险的蒸汽船;歌颂犹如巨大的铁马般在轨道上前行的火车头;还有那圆滑飞行的飞机,它的螺旋推动器在风中好像旗帜般发出声响,似乎是一群热情群众的欢呼。

这是在意大利,我们发表颠覆性和煽动性的暴力宣言,通过她我们今天建立了未来主义,因为我们想让这片土地从教授们、考古学家们、导游们和古文物研究者们的腐败中解救出来。意大利已经做二手衣服生意太久了。我们想要把她从覆盖着她的无数的博物馆中解救出来,那些博物馆就像是许多许多的墓地。[44]

这段文字选自马利内蒂的《未来主义的建立与宣言》(The Foundation and Manifesto of Futurism, 1909)。此后,在1910至

图7.18 上图为马利内蒂展示他的诗集;中图为未来主义艺术家的合影,从左到右分别为卢伊吉·鲁索洛、卡洛·卡拉、马利内蒂、贝尔托·波菊尼和吉诺·塞弗里尼;下图为1909年2月20日《费加罗报》上发表的《未来主义宣言》。

1920年间，未来主义者接连发表的《未来主义第一号政治宣言》《未来主义画家宣言》《未来主义音乐家宣言》《未来主义妇女宣言》《未来主义雕塑技巧宣言》《未来主义文学技巧宣言》《未来主义合成戏剧宣言》《未来主义服饰宣言》《未来主义建筑宣言》《未来主义电影宣言》《未来主义美学的首要原则》等一系列宣言和原则，将其革命的战线扩大到意识形态、文艺乃至生活的各个领域。未来主义的阵营包括艺术家、设计师与建筑师巴拉（Giacomo Balla，1871—1958）（图7.19）、贝尔托·波菊尼（Umberto Boccioni，1882—1916）（图7.20）、卡拉（Carlo Carrà，1881—1966）、福尔图纳托·德佩罗（Fortunato Depero，1892—1960）、卢伊吉·鲁索洛（Luigi Russolo，1885—1947）、安东尼奥·圣伊里亚（Antonio Sant Elia，1888—1916）、吉诺·塞弗里尼（Gino Severini，1883—1966）。

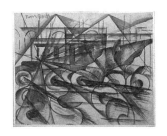

图7.19 未来主义艺术家巴拉的绘画作品《汽车的速度》（1913）。

未来主义建筑师圣伊里亚在《未来主义建筑宣言》中谈到了未来主义的建筑批评标准，并展现出其批评观念与勒·柯布西耶以及阿道夫·卢斯之间惊人的相似性。但是显然这种批评观念是由他自己发展出来的，而且圣伊里亚设计的大量建筑草图也成为另一种形式的批评文本，对现代建筑的发展产生了深远的影响。他在《未来主义建筑宣言》中曾这样批评现代建筑中的装饰，这是马利内蒂反传统观念的延续：

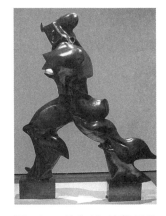

图7.20 贝尔托·波菊尼的雕塑《连续性空间中的独特形式》（1913）。

我们必须摒弃纪念碑性和装饰性的东西，我们必须解决现代建筑的问题，但不能抄袭中国、波斯或日本的图片，也不能愚蠢地在维特鲁威法则上耗费精力，只需要配备有科学和技术文化的天才的冲击。

装饰作为强加或附加在建筑上的东西，是很荒谬的，只有从未经处理的、没有遮盖和色彩生猛的材料实用和配置上，才能得到现代建筑的真正的装饰价值。[45]

在未来主义者眼中，20世纪初科学技术的飞速发展使世界的面貌和生活方式发生了根本变化，机器和技术、速度与竞争已经成为时代的主旋律。艺术家不再满足于描绘静止、单一的对象，而去表达隐喻飞速发展的社会的"运动"。在艺术与设计的表达方式上，未来主义进行了很多尝试，甚至对后来的建筑与设计产生了重要影响。但在严格意义上，未来派的设计批评充满了浓厚的意识形态特色。它们强有力地指出了技术革新可能导致的新价值观与审美观，但却明显带有强权的特色。

特别是未来主义者将战争歌颂为社会的清洁工，这导致了"后来的批评家无法原谅未来主义者"[46]，他们的批评观念在某

种意义上与意大利的法西斯政权遥相呼应,这正反映了在以技术为标准的设计批评中可能存在的最危险的道路:即在工具理性指引下的一元价值观。这种危险或多或少地存在于不同类型、不同时期的现代主义设计批评中。

第三章 现代主义启蒙阶段

第一节 沙利文与"形式追随功能"

"形式追随功能"与"装饰即罪恶"一样,是现代主义时期最有影响的设计批评观点,同样也都曾引起过很多争议和反对。尤其是后现代主义时期,这两句容易从上下文中被剥离出来的"战斗口号"很容易引发诸多歧义,并成为某种"极端"或"偏激"观点的罪证。但在当时,这样的观点具有一定的普遍性和时代性,即便没有沙利文和卢斯,也会有其他人提出类似的批评口号,从而被人迅速传播下去。

【"罪恶芝加哥"】

小时候,我曾经看过一个系列犯罪题材的电视剧叫做《罪恶芝加哥》(Chicago,1986)。于是,对这个灯红酒绿、动荡不安的城市产生了"不好"的印象。实际上,这个经济发达的美国第三大城市由于1871年的一场大火,为建筑师们提供了最好的工作机会和表现自己的舞台,从而创造出了世界上最知名的摩天城市和建筑界的"芝加哥学派"。而正是这种大都市文化酝酿出了《罪恶芝加哥》这样的娱乐作品,反过来又强化了观众们对这个城市的都市印象。

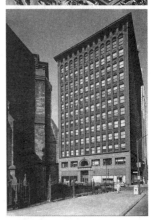

图7.21 路易斯·沙利文肖像及其设计的纽约"交易大厦"(Guaranty Building, 1894)。

路易斯·沙利文(Louis Sullivan, 1856—1924)(图7.21)出生于美国波士顿,被认为是美国最有影响力的建筑师之一。1873年,他来到芝加哥,受雇于素有"摩天大楼之父"之称的建筑师威廉·勒巴隆·詹尼(William Le Baron Jenney, 1832—1907)。在巴黎学习一年之后,他返回芝加哥,成为约翰·埃德尔曼(John Edelman)的绘图员,后者奢华有机的装饰设计对他产生了深远的影响。1879年,他进入丹克马尔·阿德勒(Dankmar Adler)的事务所,后者是芝加哥最著名的结构工程师

之一。他与阿德勒大胆地抛弃传统，创造出新颖的、针对每个项目功能需要的设计方案，同时大胆利用当时的新材料与新技术。沙利文的设计形成了将自然的形式融为一体的别具一格的装饰风格。1900年以后，沙利文的声望急剧下降，经济状况也每况愈下。1924年在纽约逝世。

沙利文是芝加哥学派（Chicago School）的代表建筑师之一。芝加哥学派由威廉·勒巴隆·詹尼所开创，他于1885年完成的"家庭保险公司"办公楼标志着芝加哥学派的真正开始。芝加哥学派对1893年芝加哥世界博览会中泛滥的折衷主义建筑风格大加批判，强调功能在建筑设计中的主要地位，力求摆脱折衷主义的羁绊，探讨新技术在高层建筑中的应用。沙利文作为芝加哥学派的中流砥柱，以"形式服从功能"为口号开辟了功能主义建筑的道路。功能主义（Functionalism）在现代建筑中设计中，将实用作为美学主要内容、将功能作为建筑追求目标的一种创作思潮。

【趁热吃！】

美国雕塑家霍雷肖·格里诺（Horatio Greenough，1805—1852）于1843提出了"形式追随功能"（Form follows function）。1896年，沙利文在论文集《随谈》（*Kindergarden Chats*）中不仅反复提到这句话，更是明确地指出："形式总是服从功能，此乃定律——一个普遍真理"[47]。沙利文对功能的重视也体现在他关于"装饰"问题的批评文章中。在其重要的批评文献《建筑中的装饰》（*Ornament in Architecture*，1892）中，沙利文对建筑中的装饰提出了疑问，并进行了理性的分析。他首先提出了一个疑问："我认为很明显一个建筑即便缺乏装饰，也可以利用大众的美德来传播高尚的和高贵的情感。我还不太清楚装饰能否直接地提高这些重要的品质。为什么？那么，我应该使用装饰吗？有一种高尚和单纯的高贵难道还不够吗？为什么我们还要求更多？"[48]

接着，沙利文认为"如果我们能在一段时期里完全禁止使用装饰，那将对我们的审美很有好处，因为我们的思想将被完全集中于更好的塑造建筑的形态以及建筑裸露的美"[49]。实际上和阿道夫·卢斯一样，沙利文对待装饰并非持完全否定的态度。在设计实践中，沙利文更是大量地使用了自然植物的装饰——以至于布鲁尔（Marcel Breuer）在1948年说："沙利文烹调出功能主义，却没有趁热吃。"（图7.22）[50]

但是就好像卢斯在室内设计中同样使用装饰元素和昂贵的材料一样，他们通过批评理论提出了一种设计标准。这种标

图7.22　路易斯·沙利文的建筑设计中并不缺乏丰富的装饰。

准集中反映在他们对装饰问题的认识上，即表面上对装饰进行的否定实际上是某种新装饰原则的重建。例如在《建筑中的装饰》中，沙利文充分地表达了他认为正确的装饰观："如果一个装饰设计看起来像是建筑表面或建筑物质的一个部分，而不是看起来像-贴上-去的，那这个装饰会更加美丽。通过一些观察，人们能发现在前一种情况下，装饰和建筑结构之间能实现一种特殊的认同（sympathy）。而在后一种情况下则缺乏这种认同。建筑结构和装饰都会明显地受益于这种认同；它们互相提升了对方的价值。我把这一点当作是可以被称为装饰的有机系统的前提基础。……通过这种方法，我们在这里建立了一种联系。激活大众的精神是自由地流向装饰——装饰和结构不再是两个东西，它们合二为一"[51]。

【和谐统一】

富兰克·劳埃德·赖特（Frank Lloyd Wright，1869—1959）是美国历史上最重要的建筑师之一。从19世纪80年代后期就开始在芝加哥从事建筑活动，曾经在沙利文的建筑事务所中工作过。19世纪末的芝加哥是现代摩天楼生长的沃土，但赖特对现代化大城市持一种批判态度。他对于建筑工业化不感兴趣（图7.23），他一生中设计的最多的建筑类型是别墅和小住宅。赖特批判性地接受了沙利文的理论，并开创了有机建筑理论。与沙利文所提出的"形式追随功能"不同，赖特认为"形式与功能是统一的"（Form and function are one）。[52]与现代主义普遍强调工业化对设计的影响不同，赖特认为建筑应当像植物一样成为大地的一个基本要素，与自然保持和谐。他认为每一座建筑都应当是特定的地点、特定的目的、特定的自然和物质条件以及特定的文化的产物，而流水别墅就是这一观念的代表作品。

赖特认为建筑应该在人类和他所处的环境之间建立密切的联系。他与一些都采用这种方法设计的芝加哥建筑师们共同组成了草原学派（Prairie School）。作为这个学派的领导人，赖特开始在公众场合做演讲，并写一些批评文章以表达他对设计的看法。1901年，他做了著名的"机器的艺术和工艺"（The Art and Craft of the Machine）演讲。在演讲中，他认为工艺技术的高低能够直接地影响设计，应该在设计中表现出木材本身材质的美丽，而不是简单地模仿手工雕刻。

1909年，赖特离开了他在橡树园的家和工作室来到了欧洲。在欧洲，赖特写了两本介绍他作品的书，由Ernst Wasmuth出版发行，这两本书是：Ausgeführte Bauten and Entwürfe（1910）和Ausgefürte Bauten（1911）。这两个出版物为他的作品赢得

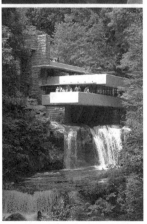

图7.23 美国建筑师赖特与其著名的作品"落水山庄"。

了国际声誉并且影响了别的建筑师。1932年,他发表了《我的自传》(An Autobiography)和《消失的城市》(The Disappearing City),这两本书广泛地影响了好几代建筑师。1954年,他又出版了《自然建筑》(The Natural House)一书,这本书讨论了"美国风"(Usonian)风格的建筑和一种新的概念——"Usonian Automatic"。1956年,赖特写了一本名为 The Story of the Tower 的书来纪念俄克拉玛州 the Price Tower in Bartlesville 的建设。1958年,赖特已经90多岁了,他得到了31个全新的设计任务,这时他的设计桌上的项目总量达到令人惊讶的166个。而这一年,在监督古根海姆博物馆建设的同时,他还写了《生活的城市》(The Living City)。

第二节　阿道夫·卢斯与"装饰罪恶论"

图7.24　奥地利著名画家科柯施卡为批评家阿道夫·卢斯绘制的肖像。

阿道夫·卢斯(图7.24)是西方设计史中最为重要的批评家之一。相比较他的建筑作品,他所撰写的大量批评文章的影响更为巨大。文章的内容涉及广泛,包括建筑、服装、手工艺品及社会文化等等——用弗朗茨·布莱(Franz Blei)极具讽刺的话来形容就是:"从大教堂到裤子纽扣的所有需要革新的领域。"[53]在思想和艺术极为活跃的世纪末维也纳,卢斯敏锐地观察到了现代性背景下设计价值观的转型。尽管他的理论常常遭到当时甚至今天的设计师的误读与误用,但卢斯作为设计批评家的地位显然毋庸置疑。

卢斯出生于1870年12月的勃诺(现属捷克共和国的布尔诺)。作为一个石匠和雕刻家的儿子,他和那些为父亲工作的石工们一块长大,因此较早学会了如何来处理石头和其他贵重材料。在卢斯九岁时,他的父亲就去世了,家里的生意由母亲接管。12岁时,他患上了耳疾,并从此不断恶化。最终导致他几乎完全变聋,以至于在生命的最后岁月中他不得不通过"语言卡片"来和别人交流。

卢斯进入了由梅克修道院的圣本笃教团僧侣开设的中学,然后进入了位于赖兴伯格的职业学校的结构工程系学习。在那里,卢斯和同年的约瑟夫·霍夫曼成为同窗。在勃诺干了一段时间的石匠之后,卢斯在德累斯顿开始了为期三年的建筑课程的学习,但是没有毕业。

因为他和母亲有矛盾,他拒绝返回勃诺接手父亲的生意。

这时他最大的愿望是到美国芝加哥去看1893年的世界博览会。卢斯的母亲为他提供了盘缠，但条件是他必须放弃对父亲的财产继承权并承诺再也不返回勃诺。

这样，卢斯自绝后路，兜里揣着封给费城一个伯父的信，跑到美国去碰运气。在美国的三年时间对卢斯的长远发展起到了决定性的作用。为了维生，他当过砖匠、理发师助手、大都会歌剧院的跑龙套小工以及厨房帮手，直到他找到一份建筑绘图员的工作。在这个世纪末的最后几年里，他亲眼目睹了美国路易斯·亨利·沙利文等建筑师所创造的革新建筑的繁荣。

美国的经历使得卢斯意识到他应为自己树立一个目标："将西方文化引入奥地利"——这也是卢斯为彼得·阿尔滕伯格（Peter Altenberg, 图7.25）编辑的杂志《艺术》（Kunst）所出版的增刊的名字。从1897年开始，卢斯针对在维也纳举行的国王朱比列展览会写的系列评论，使他得到了广泛的关注。甚至在1902年的德国奥地利艺术家和作家百科全书中，当他为自己撰写条目时，他仍然首先将自己描述为一个"关于艺术的作家及杂志的撰稿人"[54]。

图7.25 阿道夫·卢斯的朋友、在奥地利文艺圈举足轻重的批评家彼得·阿尔滕伯格，摄于奥地利艺术家聚集的咖啡馆"中央咖啡店"。

卢斯发表的文章被收入他的两本文集——也是他仅有的两本文集中：《空谷留音》（Spoken into the Void, Ins Ieere gesprochen）（图7.26）和《尽管如此》（Nevertheless）。他的大多数文章最初都是为非专业听众构思的演讲词，一般都在日报上发表，只有很少被发表在专业的期刊上。但是，这些文章却对当时的设计思想产生了极大的影响。其中最有价值的文章包括：《饰面的原则》（1898）、《装饰与罪恶》（1908）、《建筑学》（1910）和《装饰与教育》（1924）。

作为一个建筑师，卢斯的作品可谓倍受争议。其中，最著名的建筑作品是在维也纳市中心圣米歇尔广场为戈德曼·萨拉奇公司（Goldman & Salatsch）设计的商业事务所（图7.27）。当这个建筑的脚手架被卸下时，暴露出来的没有装饰的光滑建筑立面激怒了公众。城市的掌权者介入并命令建筑暂时停工，人们则对它进行了广泛的议论，把它形容为"畸形的建筑""有着渠盖入口的建筑""没有眉毛的房子"等等。[55]甚至传言作为建筑保守派的国王弗朗茨·约瑟夫也抱怨"卢斯的建筑"毁了他熟悉的圣米歇尔广场的景色。一些批评家也发现建筑外立面的简洁和内部材料的奢华似乎是完全矛盾的，违背了诚实的原则。认为卢斯"用虚假的构造将真实的结构隐藏在装饰之中"（Hans Berger），甚至有人将卢斯称为"我们这个时代的骗子"（Felix Speidel）[56]。

图7.26 卢斯的两本文集之一《空谷留音》。卢斯的文集最初都以法文出版，可见当时他在奥地利的受争议的困境。

实际上，无论是当时对卢斯表示不满的批评家还是对卢斯

推崇备至的设计师（如柯布西耶等）都没有完全理解卢斯的批评理论。直到今天，也有许多研究者对卢斯的装饰批判的理解过于简单化。想要正确地理解卢斯的设计观念就必须详细地对卢斯的批评理论进行解读。建筑学的研究者可能比较关注卢斯在饰面原则（The Principle of Cladding）和体积规划等方面的理论贡献。从设计批评的角度来看，卢斯的贡献主要可以分为以下个方面：

一、反总体艺术

这方面的批评主要针对凡·德·维尔德和维也纳分离派所倡导的"总体艺术"。在"总体艺术"如霍夫曼的斯托克勒宫（Palais Stoclet）中，设计师认为应该用相匹配的设计语言来统一建筑内的各种室内元素，甚至包括居住者的服装。而卢斯认为设计师不应该强加任何统一的风格给建筑，不应该在空间、立面、平面布局和景观设计强加一种单一的形式语言。卢斯在一篇题为《一个贫穷富人的故事》当中，用寓言的形式对"总体艺术"（图7.28）进行了讽刺：

图7.27　卢斯设计的戈德曼·萨拉奇公司（上图，作者摄）。下图为一幅漫画讽刺了卢斯的设计灵感来自下水道井盖。

他（建筑师）走进房间，主人很愉快地和他打招呼，因为他今天心理很高兴。但建筑师并不在乎主人的欢欣。他发现了什么，脸色很难看。"你穿的是什么拖鞋？"他歇斯底里地叫道。主人紧张地看了看自己的脚，松了一口气。他觉得自己并没有做错什么，因为这双拖鞋恰恰是那位建筑师设计的："建筑师先生！这不就是你自己设计的拖鞋吗？"建筑师听后大发雷霆："但这是为卧室设计的！在这里，这两块令人不能忍受的颜色完全破坏了气氛。你难道不明白吗？"[57]

二、装饰批判理论

提到卢斯与装饰理论，就不能不提到卢斯影响最大的批评文章:《装饰与罪恶》。这篇文章完成于1908年；1910年1月22日卢斯在维也纳文学与音乐学院以这篇文章为内容进行了演讲；6月以法文发表在《今日之书》；1920年11月，柯布西耶将其发表在《新精神》（图7.29）创刊号上；直到1929年，才有德文版问世。

在《装饰与罪恶》中，卢斯认为装饰"浪费了劳动力，因而浪费了财富"[58]，从而破坏了国家经济和文明发展。因此，他认为文化的进化即等同于在日常生活物品中去除装饰。在卢斯眼里，

图7.28　在"总体艺术"中，建筑内外的所有物品都在风格上保持着一致。

装饰就像厕所里的涂鸦一样不合时宜。但卢斯也认识到将一个风格问题转换成伦理问题存在着一定的误区。他虽然在《装饰与罪恶》中警惕地提到"罪恶"的相对性[59]，但其理论仍被误读为对装饰的全盘否定。为此，卢斯在《装饰与教育》等文章中对其装饰批判理论进行了进一步的延伸：

 26年前，我坚持认为随着人类的发展，实用物品中的装饰将会消失。就好像通常发音里的最后一个音节必然是衰减的元音一样，这是一个自然的过程。但是，我的意思并不是像一些吹毛求疵的人所说的那样：应该将装饰系统地、坚决地消灭。我的意思是装饰会作为人类发展的必然结果而消失，而且再也不会回来，就好像今天的人们再也不会在他们的脸上文身一样。[60]

图7.29 《新精神》杂志对于这篇批评文章的传播起到了重要的作用。

正像这段文字所表现的那样，卢斯的装饰思想带有强烈的社会主义色彩。他看到了时代发展的趋势，并为之兴奋与激动。他大声呐喊："别哭！看哪！"他认为我们的时代之所以重要，正是因为它将不再产生新的装饰。

卢斯在《装饰与罪恶》中充分地考虑到设计中的伦理价值、美学价值与经济价值。他也非常清楚装饰在社会地位表达中的作用，因此他主张以材料来满足装饰以前所起到的作用。他认为高贵的材料和精致的工艺不仅仅继承了装饰曾经起到的社会功用，甚至是超过了装饰所能达到的效果。但是，这样就自然失去他的理论在经济价值方面的批判意义。因此，卢斯的这篇文章及他的装饰批判理论所产生的历史意义更多地集中在美学方面，尽管他当时没有意识到这一点。

三、时装批评

 阿道夫·卢斯对着装的要求非常苛刻。他是维也纳顶级服装公司戈德曼·萨拉奇（图7.30）的忠实客户。因此，在卢斯的文化批评中必然少不了对服装的评论。他在《男人的时装》中批评了德国人古板和哗众取宠。他认为没有哪一个国家像德国那样有这么多的花花公子（fop）：是指那些把服装的唯一目的当作哗众取宠的人。他认为服装应该是不引人注目的东西，必须尽量不要去吸引他人对自己的注意。因该说，卢斯的时装批评和他的建筑批评尤其是装饰批判理论有着异曲同工之处，甚至后者受到了前者的影响与启发。但是由于时装相对于建筑与产品而言具有很多特殊性，因此卢斯的时装批评并没有产生太

图7.30 卢斯早期的重要作品之一就是为维也纳当时最著名的裁缝店（戈德曼·萨拉奇）设计的建筑。卢斯对服装非常挑剔，也为维也纳的高级裁缝感到骄傲。在他的批评中，男性服装成了现代建筑的代表，而女性服装则受到了批判。

大的社会影响。

四、对艺术与设计关系的批评

语言与宗教哲学家费迪南德·埃布纳（Ferdinand Ebner）于1931年曾这样写道："在20多年后，我开始重读柏拉图。"这句话是他写给文学期刊《伯瑞那尔》（Der Brenner）的编辑路德维希·菲克（Ludwig Ficker）的，菲克赠给埃布纳最新出版的卢斯文集。"但是最近"，埃布纳继续写到，"我停下来阅读卢斯书中的一些章节。他们两位之间有共通之处。研究抽象问题的哲学家同花费大量时间与精力在我们每天所使用的东西上的人应该坐在一起，我认为这绝非巧合。这样做决不是胡思乱想，也不会造成不和谐。事实上，他们之间会和谐相处"[61]。

【咖啡壶和夜壶】

卢斯与哲学家之间所产生的联系，一方面来源于埃布纳在两者之间所进行的联想，另一方面也是因为卢斯决不仅仅是一位设计师，卢斯本身就是一位设计思想家。他和其他哲学家一样，拥有改变社会生活的崇高理想，只不过方式不同而已。卢斯终身的挚友、奥地利文学家卡尔·克劳斯（Karl Kraus, 1874—1936）（图7.31）曾这样评论卢斯和自己的理想：

图7.31　卢斯终身的挚友、奥地利文学家卡尔·克劳斯，他们的批评理论惊人地相似。

阿道夫·卢斯和我，一个用行为一个用言辞，所做之事无非是展示了咖啡壶和夜壶之间的区别，而这个差异是由文化决定的。然而那些否认这种区别的人，要么把咖啡壶当成夜壶，要么把夜壶当成咖啡壶。[62]

这显然是克劳斯文学化的调侃；而德布拉·沙夫特严肃的总结更有利于了解在世纪末维也纳智者们所追求的共同理想。沙夫特认为：

知觉知识的含混特征和语言符号的不稳定性在世纪末维也纳带来了严重的后果。许多学科中的一些个人逐渐地试图将理性的区域和主观愿望区分开来。在20世纪初期，路德维希·维特根斯坦在语言哲学中、卡尔·克劳斯在新闻业中、阿道夫·卢斯在建筑中都在追求这个目标。[63]

保罗·恩格尔曼（Paul Engelmann, 1891—1965）、艾伦·贾尼克（Allan Janik）和斯蒂芬斯·图尔明（Stephen Toulmin）都在

他们的研究中证明了卢斯的建筑观点和路德维希·维特根斯坦的哲学观点都是新闻撰稿人卡尔·克劳斯的语言与社会批评的延伸。[64]卢斯和维特根斯坦互相熟悉对方的工作并能分享他们思考中的许多相似之处。更重要的是，他们的关系延续了双方在装饰的功能与语言的角色方面的概念合作。[65]他们分别在机械制造的艺术和语言中强调实际的（factual）要素，这将他们与各自学科中的美学考虑区分开来。德布拉·沙夫特这样描述维特根斯坦在其著作《逻辑哲学论》（*Tractatus Logico Philosophicus*）中的意图："简而言之，维特根斯坦建议语言应该通过陈述的方式来表现现实，选择性地通过诗歌来传达情感。他认为诗歌存在于意愿（will）的领域，这是一个真实的感觉可以得到表达的领域，因此是一个不能被实际的术语所描述的领域。"[66]与维特根斯坦相类似，李格尔和卢斯都在实际的结构和艺术的装饰之间进行了相似的划分。在他们看来，艺术同诗歌一样，都超出了可以言说的范畴。因此艺术应该留下来表现那些真实的人类情感。

卢斯试图在艺术和日常生活的文化之间划出一条线，将艺术和设计分离开来——即展示"咖啡壶与夜壶之间的区别"。这一点充分体现在他和分离派之间的差异之中。卢斯反对维也纳分离派的基础便是"艺术和预期使用物品之间的分离，以及对这种分离的坚定立场，这种分离的背景是文化进步中的进化论前景，这个观点最终导致它拒绝装饰"。[67]如果艺术家声明实用物品被"历史地"废弃了，那么艺术家和匠人之间的劳动也应该被分开。但是约瑟夫·霍夫曼（Josef Hoffmann, 1870—1956）周围的维也纳艺术家们并没有合乎逻辑地选择走回作坊，而这恰恰是英国的威廉·莫里斯和查尔斯·罗伯特·阿什比所选择的道路，这给了卢斯理由靠近后者，而批评前者（图7.32）。

贾尼克和图尔明（1973）找出了一条和卡尔·克劳斯平行的线，指出卢斯设计批评的核心冲动在于他对事实领域和价值领域的完全分离。卡恰瑞（1993）重申了这个观点，他认为卢斯的设计批评的关键之处在于坚决地区分了人工制品和"真正的"艺术品。卢斯的批评将注意力集中在事实和价值、艺术和手工艺、外表和功能、艺术和生活的完全分离上，这正是卢斯对装饰进行批评的核心。[68]

【墓碑和纪念碑】

在卢斯试图将艺术和设计的各自领域区分开的过程中，他将艺术定义为艺术家的个人活动。艺术家以未来为方向，将人的注意力从日常生活的舒适中转移出来。因此，艺术在本质上

图7.32 奥地利建筑师奥托·瓦格纳的设计作品（作者摄），那些与建筑结构无关的装饰被认为是虚伪的欺骗行为。

图 7.33 图分别为维也纳中央墓地的约翰·施特劳斯与勃拉姆斯墓碑(作者摄)。在卢斯看来,墓碑因为要实现纪念性,从而获得了"恩准",可以从建筑的领域中暂时被"放逐"出去。

是创新性的。相反,一个房子不可能是个人趣味的事情。与艺术不一样的是它必须回应现实需要,建筑师"必须回应整个世界。一个可以用来遮挡和容纳的普通建筑形式,也必须回应一系列非常保守但却普适的价值"[69]。因此,他激进地认为建筑(除了墓碑和纪念碑,图 7.33)应该从艺术的领域中分离出去。与之相似,克劳斯充满激情地反对在出版物中将观点和事实混合起来,或将每天的语言和艺术家的自命不凡并置起来,特别是在复杂的文学小品中。卢斯深谙克劳斯的理论精髓,并从中获得了丰富的营养。卢斯这样评价克劳斯批评理论的文化渊源:

克劳斯的相应图像是一个起源于一种启蒙运动的前革命传统的观念,一种对永恒的对照物世界的洞察力,一种觉得人类应该不顾所有危险而回来的单纯的、天真的现实主义状态。他们的观点首先是对德国传统的理想主义的否定,同时试图将人们从上面拉下来并建立现实。[70]

德国传统的理想主义缔造了德意志制造同盟所孜孜以求的"标准化"。卢斯认为这样的追求实际上是一种倒退,因为艺术与设计的分裂一旦产生就不可能再回到"单纯的、天真的现实主义状态"。基于同样的理由,今天的装饰已经不再给人以审美享受。装饰曾经给人们带来丰富的视觉愉悦,它是日常生活中的艺术。但是现在,艺术和日常生活已经泾渭分明。如今的装饰只会耗费人们的时间却让人一无所获。在《装饰与罪恶》中,卢斯曾经这样来表达这一观点:"我们拥有艺术,它取代了装饰。经过白天的辛劳和烦恼后我们去听贝多芬的音乐或去看特里斯坦(Tristan)的作品。这一点我的鞋匠做不到。"[71]

既然设计师已经不再是艺术家,那么他也没有必要、没有可能像艺术家那样去进行个人的艺术创造,更没有必要在装饰上耗费精力。因为他们已经丧失了艺术创造的现实基础,任何违背现实的努力都必然是徒劳的。卢斯说道:

单独的个体——当然也包括建筑师——都没有能力创造一种新的形式。但是建筑师一直都在尝试各种可能性,也一直在失败。在一个特定的文化中,形式与装饰是所有社会成员在潜意识的合作中所创造的产品。艺术则完全相反,它是天才自行其道的产物。他们的使命由上帝所赋予。[72]

卢斯的这段陈述再次指明了他将建筑驱逐出艺术领域的原因,以及他为什么谴责那些试图把艺术和建筑结合在一起的

人，认为他们愚蠢地试图将手插近旋转的时间车轮中去。[73] 在这里能明显地看出他与其他现代运动的差异首先来源于一种对历史发展的不同解释。后黑格尔主义在哲学上的发展、理想主义、对历史的乐观主义观点、社会乌托邦以及所有问题都会通过技术和科学发展得以解决的神话等等形成了现代运动"雄伟叙事"的基础。而对卢斯来说，"这些观点构成了发展中屡见不鲜的、让人惋惜的破坏，他亦谴责那些历史主义造成的文化失常"[74]。卢斯的装饰批判虽然与这些观点之间保持着密切的时代联系，但他们之间的差异同样明显。卢斯试图通过艺术与设计的分离重建设计的价值构成，而非简单地表达历史进步论的陈词滥调。从这方面来看，卢斯与同时代哲学家之间的关系要比与现代主义设计师之间的关系亲密得多。

【设计的本质】

与卢斯同时代并且关系密切的瓦尔特·本雅明（Walter Benjamin，1892—1940）（图7.34），在《机械复制时代的艺术作品》中，明确地提出了艺术与设计（在文中表述为建筑）之间的关系：

> 建筑物是以双重方式被接受的：通过使用和对它的感知。或者更确切些说：通过触觉和视觉的方式被接受。……触觉方面的接受不是以聚精会神的方式发生，而是以熟悉闲散的方式发生。面对建筑艺术品，后者甚至进一步界定了视觉方面的接受，这种视觉方面的接受很少存在于一种紧张的专注中，而是存在于一种轻松的顺带性观赏中，这种对建筑艺术品的接受，在有些情形中却具有着典范意义。[75]

这种对艺术和设计之间区别的论述与卢斯非常近似，只是本雅明更加清楚地从审美接受角度对设计的本质进行了概括。为什么此时出现了对艺术与设计之间区别的思考？为什么对装饰的批判与艺术与设计的分离在同一个时间被强调？

在文化的现代化进程之下，工业生产的繁荣导致了艺术的自律。这是因为艺术已经从宗教和文化的目的关联中解脱出来。同时，被剥夺了权力的宗教内容作为一种本雅明所说的"光韵"进入了艺术作品之中（图7.35）。正如墨西哥诗人奥克塔维奥·帕斯（Octavio Paz，1914— ）所说："艺术的宗教产生于基督教的废墟之中"[76]。同时，随着工业生产的进一步"合理化"，实用性也从美中被解放出来。阿尔布莱希特·维尔默认为："在工业生产的条件下，曾给手工业产品赋予了灵魂的审美赢余显得一无

图7.34 瓦尔特·本雅明虽然不是一位设计批评家，但却能在他的批评理论中看到卢斯、克劳斯与勋伯格的影子。

图7.35 在宗教艺术中,手工物品中所体现的"光韵"最为耀眼。随着机器生产的普及,艺术创作已经越来越与设计创作相分离。

所用,似乎这些审美赢余不得不充当工业消费成品的假面或让人想入非非的装饰"[77]。因此就像艺术从宗教中被分离出来获得自律一样,设计同样从绘画、从艺术中被分离出来。在前者的发生过程中,商业发展起到了举足轻重的作用。而在后者的进程中,工业化大生产的出现则显得异常重要。两个过程都具有祛除神秘(或者像本雅明所说的失去了"光韵")的特点,在重新建立自身行业与行为的进程中抛弃掉非理性的部分。

现代主义早期的设计批评对后来的设计思想具有重要的启发性。它们从功能的角度发现现代设计应该具有价值与审美特征,甚至提出设计应该拥有与艺术完全不同的价值核心。对于理论研究而言,这样的批评可能并不符合严谨的学术要求。但却体现了设计批评应该具有的对时代观察的敏感性,并引发了人们进一步对什么是设计中的现代性进行讨论。

第四章　现代主义设计批评阶段

现代主义设计批评充满了理想主义色彩。基于对技术发展的想象与服务大众的理想，现代主义批评强调在设计中使用廉价的材料，抛弃多余的装饰，以功能的要求来塑造新时期的设计美感。这不仅是顺应了当时的经济状况与政治思想的发展，也反映了生产方式对设计美学发展的客观要求。

总的看来，现代主义的设计批评理论是一种设计发展论。它强调时代发展的不可抵抗性，即不同的时代会形成不同的设计风格。在机械时代，工业制品已经主宰了设计审美的基本面貌。但这并不意味着现代主义设计批评理论忽视了设计中的人，忽视了设计中的道德责任。实际上，现代主义设计批评强调设计的无阶级特征，认为艺术与设计都不该存在等级之分，宣扬利用技术来实现每个人都有权享用的批量生产的设计品。正是在这个意义上，功能被放在设计要求的第一位（图7.36）。因为只有这样，设计才有可能为更多的人服务。由于现代主义批评理论鼓吹打破学科界限，打破消费者阶级差别界限，因此现代主义批评理论通常被人们与"国际风格""功能主义"等设计理念联系在一起。实际上，现代主义批评理论远比想象中的要复杂，通常被冠以现代主义之名的设计批评思想都是被设计史研究沉淀过后的产物。由于无数设计师与设计批评家对设计的"现代"问题进行了不同的思考并提出了自己的解决方案，现代主义设计批评思想实际上是一个思想的交集。这个交集源于柏拉图式的信仰，基于对技术发展的信赖，背后耸立着社会主义、理想主义甚至法西斯主义的旗帜，但最终又回归到对抽象形式之美的永恒歌颂中去。

图7.36　柯布西耶及其设计的瑞士万国宫方案（下），充分体现了建筑中的功能主义风格，但是却遭到了传统派和学院派的抵制。

第一节　柯布西耶与《新精神》

【万国之战】

我经历了60年的建筑生涯，我对这个方案绝对是一点也没

看懂。请你们向我作出解释,尽你们所能;但我不会向你们作任何解释……不会,这样的人都是些野蛮人。[78]

——法兰西学会会员、法国艺术家沙龙主席、巴黎大学建筑师奈诺

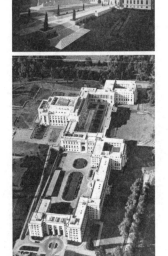

图7.37 最后的"万国宫"方案是一个联合设计方案,带有强烈的折中色彩,传统派取得了暂时的但不光彩的胜利。

1927年,为修建日内瓦国联大厦(万国宫,palace of Nations),三百余件应征作品之间产生了激烈的竞争。这是一次传统派与现代派之间的正面交锋,也是现代主义建筑在主流舞台上面对更多观众的一次启蒙教育。勒·柯布西耶和皮埃尔·让纳雷提出了一个精心准备的方案,却产生了很大的争议。在评委中,荷兰的贝尔拉赫、奥地利的霍夫曼和瑞士代表莫泽都倾向于现代派的方案,而比利时的著名新艺术风格建筑师霍塔则拥护传统方案。而英国的评委伯奈特爵士(Sir John Bunrnett)、法国的评委法兰西学会会员、法国艺术家沙龙主席、巴黎大学建筑师奈诺(Henri Paul Nénot,1853—1934)等人则是最积极而最具影响力的学院派的一员,他们否定了柯布西耶提出的设计方案。在评委会第63次会议上,李马士奎(M.Lemaresquier)"将此方案拿下,借口是该方案系以机械手段复制而成"[79](而不是用墨水直接画出来的)。

这个理由显然是十分荒谬的,它只是传统派的一个借口而已。传统派无法理解柯布西耶的设计思想,想通过这次重要的"万国之战"来阻止现代主义设计思想的发展。评审会最后的折衷方案是选定了四个有国际纪念性风格的设计师来共同合作完成最后的方案(图7.37)。

奈诺先生于1927年12月21日受命负责万国宫项目,他在1928年的访谈中曾这样说:

我为艺术而高兴,仅此而已,自法国队加入之日起,它的目的就是要打败野蛮。我们称之为野蛮的就是某种建筑学,或者更确切地说是一种反建筑学,近几年来,它在东方和北方欧洲甚嚣尘上,其可怕程度一点也不亚于那种"挥鞭猛击"式风格,我们有幸于20多年前埋葬了这种风格。这种野蛮把历史上的所有美好时代全都否定了,而且,不管怎么说,还侮辱了民意与高雅品位。它终于处在了下风,一切顺利。[80]

但是,传统派对"野蛮人"的胜利只是暂时的,而且为了得到这一"胜利果实",他们的手段也是颇不光彩的。吉迪恩在书中曾这样说:"学院虽赢得了这项工作,但是它的胜利却损伤了其持用方法的声誉。"[81]柯布西耶本人也通过自己的文章对

"万国宫"的评选大加鞭笞,从而将这一失败的经历转化为针对传统派的战斗檄文。他在自己的书中,大声宣判传统学院派的"穷途末路":

> 我同意出版以下这些资料,虽然看上去像一份"自我"辩护词,但却出于一种不容置辩的理由:围绕万国宫的战役惨烈至极;舆论为之哗然。我们正面临转折:是要死去的时代还是要新生的纪元?死去的时代学院派——强力反扑、垂死挣扎。从战术上说,学院派们位居中心,容易被各国政府听到其声音,政府资助着他们、保护着他们。各国公众舆论广泛传播;虽然再三表达但却无人肯听。外交界紧紧贴在金色护板上(自始至终)。共和制或君主立宪制政府势力希望依靠的则是"君权"。[82]

【"新精神"的冲击】

围绕着"万国宫"所发生的激烈斗争不仅仅来自于最常见的设计业务之争,而是新旧设计观念之间的交锋,是传统学院派在"新精神"的冲击下而产生的"自卫"行为和报复性反弹。

勒·柯布西耶(Le Corbusier, 1887—1965)(图7.38)出生于瑞士,1917年定居巴黎。柯布西耶不仅是现代主义设计师中著书立说最多的一个[83],而且"比较严谨,从正面建立了现代建筑的美学"[84]。他的设计思想集中反映在它的文集《走向新建筑》(Towards a New Architecture, 1937)中。柯布西耶否定设计中的复古主义和折衷主义,赞美飞机、汽车和轮船等新科技产品所表现出来的机械的美,强调设计的功能性。通过强调机械的重要,柯布西耶成为机械美学理论的奠基人(图7.39),他认为:"住宅是住人的机器……扶手椅是坐人的机器……碟子是喝汤的机器。"[85]因此,当代建筑建立了自己的美学原则,并不跟随古典艺术的美学规则。只有研究新的建筑材料和社会状况,设计师才能把握新的美学立场和美学原则,从而创造出属于新时代的建筑。因此,柯布西耶宣告:

> 混凝土与钢铁完全改变了至今所知的结构形式……有了结构方式提供的形式上和韵律上的新事物,有了有序布局中的新事物和城乡的新工业纲领;它们终于使我们理解了建筑艺术的深刻而又真实的规律。……由过去四千年的条例和章程积累而成的古老的建筑规则已经引不起我们的兴趣了。它们与我们没有关系;价值已经重新评估;建筑观念中已经发生了革命。[86]

图7.38 勒·柯布西耶肖像。

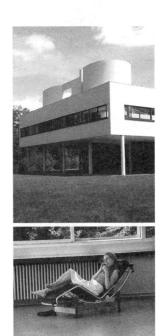

图7.39 柯布西耶设计的萨夫依别墅及躺椅(作者摄)。

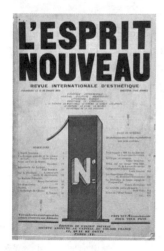

图7.40 《新精神》杂志的封面。

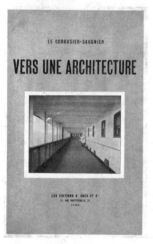

图7.41 1923年版《走向新建筑》封面。

实现设计的理想往往要依靠设计观念的更新,而设计批评如果要发挥作用则必须依靠正确的媒体。为此,柯布西耶创办了《新精神》(L-Esprit Nouveau)杂志(图7.40)。从1920年到1925年末之间共出版了28期《新精神》杂志。《新精神》的内容涉及美术、建筑、文学、电影、舞蹈、戏剧、音乐以及体育等多方面,整体上宣传科学的美学,版面设计中大胆的构成显示出他对新生媒体文化非常敏感。在这本杂志上首次刊登了达达主义诗人的作品。柯布西耶本人撰写的被称为现代建筑宣言书的《走向新建筑》(图7.41)最初就发表在这本杂志上,对当时欧洲和以后的建筑世界产生了广泛的影响。《新精神》杂志表现出强烈的批判精神,并成为现代主义设计与传统学院派斗争的一块阵地。勒·柯布西耶曾写到:

当我们在1920年创办《新精神》杂志时,我们就给予居住以基本的重要性。我称之为一个"居住的机器",因而要求从其中获得一个完美清晰的解答。这一意义深远的纲要恢复了人在建筑学中的中心地位。我从未对这一表达感到遗憾,无论是在巴黎还是在美国——在美国,机器就是国王。字典告诉我们"机器(machine)"这个单词源于拉丁文和希腊文,原意是"技能(artifice)"和"装置(device)","一个建造以用于产生某种特定结果的工具"。"装置"这个词把问题表述得很清楚,就是指控制日益危险的状况并从中创造出充分且必要的生活构架。经由艺术这一媒介,并致力于人类的幸福,我们就有力量通过提升我们的生活而使其充满光明。[87]

《走向新建筑》给传统的学院派带来极大的冲击,也引发了后者的批判;针对这种批评,柯布西耶用自己的语言进行了激烈的回应:

如果说我看起来像是在设法推动一扇早已开启的大门的话[有人曾对我所写的《走向新建筑》(Vers une Architecture, 1923)一书作如此的评价],那是因为在这一方面(城市规划),同样有一些身居高位者,占据思想和进步论战的高地,已经关闭掉这些大门,他们受到了一种极端的保守思想和错位的感性主义之鼓动,这种保守思想和感性主义,不但危险,而且罪恶。通过各种各样的诡辩手段,他们试图(甚至向他们自己)隐瞒过去的时代所带来的各种教训,他们试图回避掉人类各种事件的厄运和定数。对我们朝向秩序的行动,他们宁愿相信其不过是一种婴儿的蹒跚学步和狭隘情绪的愚蠢行为罢了。[88]

【特洛伊木马】

1929年，在法兰克福举办的一次CIAM会议上，来自德国等国家的新客观派建筑师们和柯布西耶发生了争论。这次会议的主题是"最小存在空间"（Existenzminimum），目的是要确定最低标准居住单元的最优准则。柯布西耶则提出了"最大住房"（Maison Maximum）的空间标准。他曾和让纳雷（Pierre Jeanneret, 1896—1967）共同设计了"最小轿车"（voiture minimum, 图7.42），这一设计成为二战后在欧洲大量生产的节约型汽车的原型。与新客观派的交锋以及他对俄国的访问，加剧了柯布西耶与一些西方评论家之间的矛盾。

学院派学者莫克莱尔（Camille Mauclair, 1872—1945）出版了一本批评文集，书中的十五篇文章均被用来攻击现代派。对柯布西耶的攻击成为他第一篇檄文的重点，这篇文章在瑞士的纳沙泰尔（Neuchatel）当地的一份小报上发表。这家报纸随即刊登了亚历山大·德·森杰（Alexandre de Senger）所写的标题为《建筑的危机》的文章。这篇文章后来从德文转译并被冠以这样一个诱人的标题："布尔什维克的特洛伊木马"。森杰认为柯布西耶是布尔什维克运动的先驱。他认为，在布尔什维克社会中，个人的重要性被极端地忽视。那么，既然人只是一个庞大社会机构中的一个标准部件，那么建筑作品也应该由标准件组成。因此，在柯布西耶的建筑中，民族风格和地方风格将消失。同样，柯布西耶的《新精神》杂志也被森杰认为是一本被伪装的布尔什维克的宣传刊物，也是一本俄国、德国和奥地利倾向的杂交体，除此之外，它什么都不是。

很显然，柯布西耶被这篇文章激怒了，他认为："是由垃圾和迷惑人的谎言堆成的金字塔，一个真正声名狼藉的垃圾场。但不用吃惊，它如愿以偿地被人们当作教义真理相信。"[89]

正如柯布西耶所说，那些学院派出身的建筑师们永远不会原谅他写在《新精神》中的文章。他们称柯布西耶为诡辩家，并对这些文章不屑一顾。森杰的文章曾这样嘲笑过柯布西耶，"若我们费神读一读下面这段引言我们就足以明了《新精神》杂志是什么货色：'伟人是多余的。平庸更可取。天空和彩虹没有机器漂亮，因为它们不够精确。我们必须摧毁历史，艺术感，家园。我呸！专家、历史学家、莎士比亚、席勒、瓦格纳……我呸！贝多芬。'"[90]

在这些言辞尖锐、辛辣的文字中，我们能看出柯布西耶与学院派在当时斗争的激烈程度。柯布西耶一直试图精确地和坚定地坚持自己的立场，并将自己的努力称为"唐吉诃德式的

图7.42　柯布西耶与让纳雷共同设计了"最小轿车"成为雪铁龙2 CV等轿车的原型。

企图"。但是，通过柯布西耶试图追求谅解的文字能发现他在当时所承担的压力："以前，古典派和现代派是两个截然不同的阵营，两者不共戴天，每一方都有自己的客户，自己的追随者，自己的狩猎范围。他们几乎藐视和平！如今，我们都在同一条船上，我们有责任（也有必要）向对方解释清楚我们自己以打破许多的壁垒，驱散误解，放逐那吐火的怪兽并澄清模糊含混之处。"[91]

柯布西耶所说的"新精神"以宣判装饰价值"穷途末路"的方式，深刻地表达了新时代（大工业生产）中出现的新的审美趋势（图7.43）。它像卢斯的装饰批判一样，预示了一种全新的设计价值构成的产生，更为所有不同类型的现代主义设计探索了一条未来之路。柯布西耶在文章中曾这样雄心勃勃地回应了卢斯的努力：

今天，一种生气勃勃的审美意识与一种倾向当代艺术的趣味回应了更加微妙的需要和一种新精神。结果，反映这种新精神的思想出现了明显的发展；从1900年至一战之间，装饰作为艺术的经历昭示了装饰的穷途末路，以及试图让我们的器具来表达情感和个人内心状态的努力是多么脆弱。[92]

图7.43 在《走向新建筑》一书中，柯布西耶讴歌了汽车、轮船以及谷仓等工业时代机械产品或工业建筑给人们带来的全新审美愉悦。

柯布西耶的设计思想是异常矛盾与复杂的，他的观念和它的实践中存在大量的知识分子理性主义的成分，甚至是空想主义的、乌托邦式的，但他在现代主义设计运动萌芽时提出的这些重要见解，对于推动运动的整体发展，的确起到了非常重要的作用。他不仅仅是位伟大的建筑师，更是一位重要的设计批评家与思想家。正因为拥有坚定与成熟的设计思想，柯布西耶才能执着地将设计理念付诸实施，并与他的反对者论战到底。一个学术权威在主持一个会议并报告一些扩建计划时，便曾这样愤怒地批评柯布西耶："你画出直线，填没洞穴，平整地面，而结果却是虚无主义！"柯布西耶回答说："但请原谅，恰当地说，我们的工作恰恰应当是那样"[93]。

第二节 包豪斯的"弹幕"

我可爱的妈妈，您应该感到高兴。我没有藏匿在角落里，而是站在前沿，为真理和我的信念而斗争。我毕竟不是一个道义上的懦夫……

——1919年12月，格罗皮乌斯写给母亲的信[94]

从诞生伊始至悲壮落幕,包豪斯的"一生"就伴随着争议和批评。这些批评,就好像是包豪斯这部大片的"弹幕"一般如影随形,成为我们回顾和研究包豪斯时难以回避也不可缺少的声音。

包豪斯(Bauhaus,1919—1933)(图7.44)是现代主义设计发展中的重要里程碑,也在设计教育史中占据了举足轻重的地位。由于包豪斯诞生于一个设计革新的时代,再加之各路豪杰纷纷汇集,因此包豪斯在短暂的生命旅途中绽放出异常夺目的光彩,照亮了未来设计前进的道路。同样由于包豪斯的教师及校长在设计观念上各具特色,因此在智慧的撞击之下,包豪斯亦成为当时设计批评的一个中心。各种设计思想通过设计批评、设计实践及设计教育变得更加系统化、理论化,从而影响了更多的设计师和学者,成为欧洲乃至全世界现代设计思想的发动机。

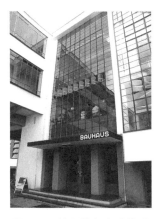

图7.44 德国德绍包豪斯的校舍(作者摄)。

【神秘主义之争】

包豪斯建立之初,带有明显的手工艺倾向和表现主义情节。这一方面反映了新艺术运动和凡·德·维尔德的影响,另一方面也是由于包豪斯初期教师的构成所决定的。在格罗皮乌斯(图7.45)所写下的《魏玛国立包豪斯教学大纲》中,他代表包豪斯的教师们提出了学校教学的宣言:

> 建筑师、雕刻家、画家,我们都必须回到手工业中去!因为艺术并不是一个"职业"。艺术家与工匠之间并没有本质上的不同。艺术家就是高级工匠。在稀有的灵感到来的时刻,超越了个人意志的自觉,天堂的荣耀会把他的工作变成艺术。然而,对每个艺术家来说,对手工业的精通程度都是至关重要的。其中蕴涵着创造性想象最大的源泉。让我们来创办一个新型的手工艺人行会,取消工匠与艺术家之间的等级差别,再也不要用它树起妄自尊大的藩篱![95]

图7.45 格罗皮乌斯肖像。

这种兼容并蓄的艺术思想和办学理念为包豪斯吸引了很多艺术教育的人才,其中就包括穿着长袍的伊顿先生。1922年,格罗皮乌斯与包豪斯早期教学核心人物伊顿(Johannes Itten,1888—1967)(图7.46)的矛盾开始公开化。作为一个神秘主义者,伊顿反对任何形式的唯物主义思想。在当时的包豪斯中,很多教师都受到欧洲一战前后的新宗教和伪宗教的影响。例如,阿道夫·迈耶(Adolf Meyer)是个通神论者,康定斯基则受到鲁道夫·施泰纳(Rudolf Steiner,1861—1925)和人智说的影响。

图7.46 伊顿肖像。

鲁道夫·豪泽（Rudolf Hausser）甚至劝导包豪斯的几名学生皈依了他的教派，并让他们跟随他去朝圣。[96]那么，信仰"拜火教"（Mazdaznan）的伊顿并没有让人觉得有多么离谱。伊顿相信，每个人都具有与生俱来的创造天赋。只要依靠拜火教，就可以把他们天生的艺术才华解放出来。由于伊顿的影响，拜火教一度控制了整个包豪斯。这一矛盾的产生与解决的过程并不是偶然的现象，它反映了当时的设计思想实际上是混乱而多元的，设计师与艺术家对"现代"的认识并不像今天这么统一。

在格罗皮乌斯写给包豪斯教师的公告中，他间接地批评了伊顿的无政府主义和神秘主义倾向。这篇公告发表于1923年（《魏玛包豪斯的理论和组织》）。在这篇文章中，格罗皮乌斯修正了最初的手工艺倾向，文中写道："伊顿大师最近要求人们必须做出抉择，或是作为独立的个人，与外部的经济世界势不两立，创造出自己的作品；或是追求与工业界达成谅解……我则期待着，能够在结合之中达到统一，而不是把生活的各种形式割裂开来。我们既能称道装配良好的飞机、汽车或者机器，又能称道创造性的双手做成的艺术作品，这样好不好呢？"[97]另一方面，格罗皮乌斯也反对教师对学生的影响过于个人化，试图部分改变包豪斯早期明显的大师教学特征，按照格罗皮乌斯自己的说法就是："包豪斯的一个基本训诫就是教师不能将自己的观点强加给学生，同时，任何学生的模仿企图也将被严厉地禁止。"[98]

【荷兰风暴】

格罗皮乌斯和伊顿的分道扬镳还受到了其他批评力量的影响，其中来自荷兰的设计风潮不容忽视。荷兰风格派代表人物西奥·凡·杜斯伯格（Theo van Doesburg, 1883—1931）第一次对包豪斯的抨击发生在他访问魏玛之后，这位苛刻的设计批评家拥有《风格》（De Stijl）杂志这个设计批评的喉舌，这对他至关重要。1922年9月，在《风格》杂志上，发表了荷兰风格派代表人物之一维尔莫斯·赫萨尔（Vilmos Huszár, 1884—1960）（图7.47）写的一篇文章，在杜斯伯格（图7.48）的启发下，文章指责包豪斯不事生产，犯下了"对国家与文明的罪过"。文章说道：

在空间、形式与色彩的统一联结中，哪里看得到一点把几种原则统一起来的努力？绘画只是绘画……图形只是图形，雕塑只是雕塑。费宁格展览出来的东西，十年前在法国就有人比他做得更好（1912年的立体主义者）……克利……将自己病态的梦境涂鸦出来……伊顿的画面空洞，纯属华而不实的胡涂乱抹，

图7.47 维尔莫斯·赫萨尔。

图7.48 杜斯伯格肖像。

只是为了追求表面效果。施莱默的作品让我们看着十分眼熟，让我们想起其他雕塑家的作品……在魏玛的公墓里，矗立着由格罗皮乌斯校长设计的表现主义纪念碑：这是廉价的艺术理念造成的结果，它甚至还比不上施莱默的雕塑……为了达到它在宣言中所设定的目标，包豪斯必须还要再多吸纳一些别的大师，这些大师确实得要明白，创造一件统一的艺术作品，必须具备哪些条件。他们也必须能够表现出，自己有能力创造出这样的艺术作品来……[99]

实际上从一开始，包豪斯就处在风口浪尖上。包豪斯的设计作品更是引起人们的争议与批评。作为构成派代表人物，杜斯伯格对包豪斯的造访更加动摇了伊顿岌岌可危的位置。虽然格罗皮乌斯由于担心杜斯伯格成为又一个伊顿而对他严加防范，但他还是极大地影响了包豪斯的批评思想。杜斯伯格指责包豪斯不可救药地变成浪漫主义，并未创造出切实的成果。来自杜斯伯格的批评让任何人都难以忽视，因为他不仅通过组建荷兰风格派及出版刊物而影响了包括了里特维尔德（Gerrit Rietveld, 1888—1964）和蒙特里安（Piet Mondrian, 1872—1944）在内的艺术家；并通过他的批评文章影响了一种建筑风格的形成。

包豪斯早期受委托建成的柏林夏日住宅（sommerfeldhaus, 图7.49）没有体现出任何现代建筑的风格，反而展现了包豪斯手工艺传统之间的一次整合，这激怒了杜斯伯格，他将其归罪于包豪斯教学中的神秘主义倾向，并将矛头直指格罗皮乌斯：

就像教堂是对基督教义的拙劣模仿一样，格罗皮乌斯在魏玛的包豪斯也是对新创造性的拙劣模仿……不仅是在这里，就是在其他地方［比如多尔纳赫（Dornach）灵智学的艺术骗局］新艺术表现也蜕变成了一种泛滥的巴洛克。[100]

杜斯伯格（图7.50）对包豪斯当时流行的个人主义、表现主义和神秘主义的方法，发起了猛烈的攻击。杜斯伯格在学校附近开坛讲课，与格罗皮乌斯打起擂台。一名当时正在包豪斯学习的女生生动地回忆起了杜斯伯格在魏玛的举止：杜斯伯格敲锣打鼓地抨击课题、抨击人物。而且他还尖叫。他叫得越是刺耳，就越确信他的想法穿透了人们的思想。他让整个魏玛和包豪斯都感到了不安。我和大家一样，去看他的晚间表演，他谈论着构成主义，大吼大叫。他那长篇大论的演说时而会被打断，因为他的夫人内利用钢琴雄壮地演奏着构成主义音乐的片断。她

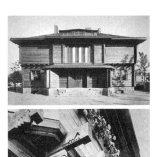
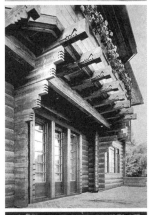
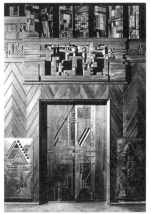

图7.49 包豪斯早期集体合作的作品"夏日住宅"。

使劲地敲击着琴键，制造出不和谐音。我们真乐不可支。杜斯伯格竟然还成功地收服四名学生信了他的想法。这群人责骂包豪斯的其他成员说："你们全都是些浪漫主义者。"[101]由于他所讲授的课非常受欢迎，学生们的反应异常热烈，格罗皮乌斯不得不禁止包豪斯的学生去听他的课。对此，杜斯伯格得意万分（图7.51），在给友人的信写道："我已经把魏玛弄了个天翻地覆。那是最有名的学院，如今有了最现代的教师！每个晚上我在那儿向公众演讲，我到处播下新精神的毒素，'风格'很快就会重新出现，更加激进。我具有无尽的能量，如今，我知道我们的思想会取得胜利：战胜任何人和物。"[102]

图7.50　1923年在巴黎的杜斯伯格（右），左为荷兰风格派建筑师Cornelis van Eesteren。

图7.51　杜斯伯格于1921年9月12日将这张明信片寄往魏玛包豪斯，象征着"风格派征服了包豪斯"。

【扳道工】

伊顿终于离开了魏玛，接过他教鞭的不是杜斯伯格，而是莫霍利纳吉。拉兹洛·莫霍利纳吉（László Moholy Nagy，1895—1946）（图7.52）是一个构成主义者，是弗拉基米尔·塔特林（Vladimir Tatin）和艾尔·里西茨基（Ei Lissitzky）的门徒。与伊顿不同，莫霍利纳吉把机器当成是某种意义上的偶像。他在一篇文章《构成主义与无产阶级》（*Constructivism and the Proletariat*，1922）里这样写道："我们这个世纪的现实就是技术：就是机器的发明、制造和维护。谁使用机器，谁就把握了这个世纪的精神。它取代了过去历史上那种超验的唯心论。在机器面前人人平等。我能用机器，你也能用机器。它会碾碎我，它也会碾碎你。在技术的领域里没有传统，没有阶级意识。每个人都可以是机器的主人，或者是它的奴隶。"[103]

至此为止，在第一次世界大战中受到惊吓而对机器深恶痛绝的格罗皮乌斯终于醒来。在构成主义和新客观主义的影响下，包豪斯的教学也走向更加理性的道路。任用莫霍利是一个明显的信号，证明格罗皮乌斯已经改变了想法，认为包豪斯应该修订它的教学方法和背后的设计观念。1923年，在包豪斯举办年展的期间，他在一次公开演说中清楚地说明了这一点。他的演说题为《艺术与技术：一种新的统一》（*Art and Technology, a new unity*）。包豪斯的早期由于受到威廉·莫里斯设计思想传统和凡·德·维尔德在现实中地位的影响，因而带有强烈的表现主义及手工艺复兴倾向，从而力图探索所有艺术门类共通的特性，并且努力复兴工艺技巧。而现在则发生了彻底的变化。格罗皮乌斯就像是个扳道工，将火车引向了新的方向。它要教育出一代新型的设计师，让他们有能力为机器制造的方式构思出产品来。格罗皮乌斯在1935年回顾包豪斯的文章《新建筑与包豪斯》（*The New Architecture and the Bauhaus*）中，总结了他对手工艺

图7.52　拉兹洛·莫霍利-纳吉肖像。

的工业关系的最终看法,他写道:"手工艺和工业可以被看作是两个不断相互靠近的对立角色。前者已经改变了它们传统的天性。将来,手工艺将会活跃在创造新形式的机械化大生产的舞台上。"[104]

但是格罗皮乌斯非常清楚,如果在包豪斯"想要实现可以使技术、审美和商业统一起来的形式类型,就需要精兵强将!"[105]而莫霍利纳吉的出现和约瑟夫·艾尔伯斯(Josef Albers, 1888—1976)等年轻教师的成熟(图7.53),多少让他舒了一口气。同时也让他的大多数艺术家同事深感不安,他们对莫霍利纳吉所象征的教育转向深感沮丧。他们抓住各种机会,试图批评莫霍利纳吉所支持的设计思想,并力图贬低工程师和机器生产的地位。例如克利就曾向学生宣告:"机器实现功能的方式是不错的,但是,生活的方式还不止于此。生命能够繁衍并且养育后代。一架老旧的破机器几时才会生个孩子呢?"[106]

图7.53 约瑟夫·艾尔伯斯在上折纸的基础课程。

【展览的回音】

为了获得政府、公众以及企业的支持,包豪斯积极地举办和参加了各种展览。正如本书在"设计批评的媒介"中所展示的那样,公共展览在设计批评中发挥着重要的作用。各种批评的声音都会被展览这个传声筒所放大。

包豪斯举办的第一次展览在1919年的6月,展出了一些显然受到表现主义和达达派启发的绘画与设计作品。人们一致认为这次展览的水平非常糟糕,以至于格罗皮乌斯一直不肯公开这些学生的作品。1922年6月,魏玛州立博物馆组织举办了"首届图林根艺术展"(First Thuringian Art Exhibition)。美术学院的教师们以及包豪斯的大师们,都出席了这次展览。他们在博物馆里也表现得泾渭分明,各自成群而不敢越雷池一步。似乎在用身体语言来表达自己的艺术立场,并向对方示威。正如一位批评家在《莱茵省威斯特法里亚报》(Rheinisch Westfalische Zeitung)上发表的评论所说,主办者明智地把各种不同的风格分开展示。"艺术爱好者们企图在国立包豪斯的圈子里——或者不如说是在他们的方队里——给自己找到一个定位,为此把自己的脑子逼得太狠了,而他们……在魏玛美术学院的艺术家们中间,就可以让自己痛苦的视神经恢复过来一点儿"[107]。针对这样的批评,格罗皮乌斯并没有写文章去反驳那些俗气的大众做出的言不及义的批评。他清楚,学校也必须通过改变教学方法来增加学生作品和社会的联系。

1923年,在莫霍利纳吉来到学校之后,包豪斯改变了方向。1923年8月15日至9月30日,包豪斯又举办了一次设计展览,

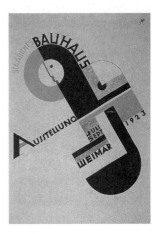

图7.54 1923年魏玛包豪斯展览的海报(施密特设计)。

同时还组织了为期一周的特别活动（图7.54）。尽管格罗皮乌斯在举办展览时小心翼翼，希望通过展览能给学生带来买主，或是给学校找到新的赞助人。但是，通过展览还是听到了许多批评之音。那段时期的报纸头条有"魏玛艺术的崩溃""国家垃圾""诈骗鼓吹"，以及"魏玛的威胁"等。[108]

此外，人们认为在各个作坊之间进行的合作太少，能展示包豪斯理念的任何规格的实际作品也太少了，而且这些作品缺乏实用性。但是这次展览成功地吸引了出席制造联盟大会的成员和至少15000人来魏玛看展览。在格罗皮乌斯出色的社交能力的帮助下，展览的开幕式荣幸地请到了一些国际名流出席。在开幕式之前的整整六个月里，格罗皮乌斯请了许多编辑、批评家和其他专家为包豪斯撰写评论和报道。包豪斯甚至于还在杂志上和电影院里大做广告。

这次展览引发了众多学者和记者的批评，多数评价都是正面而乐观的。德国当时激进的建筑批评家阿道夫·本尼（Adolf Behne，1885—1948）（图7.55）写道："顶着最大的困难，一个新型的、大胆的实验，已经在这里进行了四年。我不知道除了俄国以外，欧洲还有没有其他任何地方，也有可能在进行着这类的实验。"[109]《艺术画报》（*Kunstblatt*）的主编保罗·韦斯特海姆（Paul Westheim）则将这次展览嘲笑了一番，他说："如果在魏玛呆上三天，你就再也看不得正方形了。马列维奇早在1913年就首创了正方形。真是够幸运的，他没有去申请专利。"[110]此外，韦斯特海姆也对这次展览和包豪斯做了一些比较严肃的批评。例如，他在法国期刊《新精神》第20期上的一篇文章认为，在构成主义设计理念的影响下，包豪斯的榜样是工业与工业艺术。这样，他们就从手工艺的浪漫主义转向了一种糟糕的工程师的浪漫主义。韦斯特海姆认为仅靠那些简单的几何图形很难去把握设计的本质，以至于很难再进行积极的创新。只有把那些基本的图形元素放在创造活动的中心位置上，它们才会产生意义。

但是，这种批评的声音毕竟只是少数。这次展览确实奇迹般地提高了学校的知名度和师生们的士气。而此时的格罗皮乌斯与包豪斯已经越来越强调设计中功能性的要求。当然这也是与当时社会环境的整体氛围相适应的。在1925—1926年，弗利兹·朗格（Fritz Lang）拍摄出了科幻电影的经典之作《大都会》（*Metropolis*）的时候，格罗皮乌斯给作家阿尔弗雷德·多布林（Alfred Doblin）写了一封信，在信中他高度评价了乔治·穆希（Georg Muche，1895—1987）设计的功能主义建筑霍恩街住宅（Haus am Horn，1923，图7.56）。他认为霍恩街住宅的优点是："用最经济的花销，借助于最优秀的工艺手段，最合理地布置空

图7.55　德国建筑批评家阿道夫·本尼。

间的形式、尺度与交接点，从而获得最大的舒适度"。此外，格罗皮乌斯还说："在每一间房间里功能都很重要，例如，厨房是最实用、最简单的厨房——不过，不可能同时又拿它当做餐厅。每一个房间都自有其确切的特性，这个特性和它的使用功能是吻合的。"[111]

类似的展览引发了极大的争议（图 7.57），也为包豪斯带来了关注和知名度。在包豪斯周结束之后，瑞士建筑史学家格弗里德·吉迪翁在苏黎世报纸《作品》（*Das Werk*）的一篇文章中提到："魏玛的包豪斯……得到了充分的尊重……它带着不寻常的能量寻找必须被找到的新原理，如果人类创造性的要求就是与工业生产方法相调和"，"包豪斯正在一个缺少支持的贫穷的德国进行着探索，被反动分子们卑鄙的嘲笑和恶毒的攻击束缚着，甚至在自己的阵营里还存在着个人分歧"。[112]吉迪翁一针见血地看到了包豪斯内部和外部所存在的各种矛盾和争议，但是正是这种异常活跃的设计批评活动推动了包豪斯迅速在欧洲成为受到关注的设计热点。批评差点摧毁了包豪斯，然而真正有活力的艺术生命是无法摧毁的，它只会在批评中凤凰涅槃，变得更加强大！

【危险的"钢丝绳"】

从包豪斯建立伊始，其政治立场和意识形态方面的选择就使其备受争议，这也是当时政治环境的反映。格罗皮乌斯非常冷静地认识到这一点，他明白现代设计与社会主义之间千丝万缕的联系，也意识到这种联系在当时的德国环境下可能给包豪斯带来的生存危机。因此，他不得不在学生的政治热情和残酷的社会环境之间走危险的"钢丝绳"，避免让政治对手抓住把柄，努力地让包豪斯生存下去。

1920 年 3 月，魏玛发生了枪杀罢工者的事件。六天后，同情者和支持者们准备为这些牺牲者准备隆重的葬礼，包豪斯的学生也准备去参加抬棺，而且这些棺木还是在包豪斯的校园里做成的。据格罗皮乌斯当时的妻子阿尔玛·马勒说："包豪斯全体都出席了，而沃尔特·格罗皮乌斯……后悔他被我劝阻，没有亲自参加。但是，我只希望他不要参与政治活动。"[113]显然，格罗皮乌斯本人虽然在柏林参与过政治团体的活动，但是他并不希望学生们过多地干预政治。作为一位校长，他的选择是可以理解的。3 月 24 日，他给八名学生写信阐明校方的立场并批评他们在葬礼上的示威行为，"然而没过多久，格罗皮乌斯为死难的罢工者设计的纪念碑就矗立在魏玛的公墓里了"[114]。

格罗皮乌斯选择了梅耶接替自己担任包豪斯的校长，从政

图 7.56 乔治·穆希设计的功能主义建筑霍恩街住宅，格罗皮乌斯对此给予了高度评价。

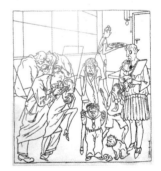

图 7.57 1928 年，讽刺杂志《同步主义》刊登的漫画，讽刺包豪斯设计师所谓的"客观性"（Sachlichkeit）是"冷酷无情"，并解释道："在与装饰进行的冷酷无情的战争中，一名德绍的建筑师剪掉了他自己以及全家人的耳朵"。

治的角度来看,这是一件很难让人理解的事情。梅耶并不喜欢他在包豪斯看到的作品,曾给予尖锐的批评。在他写给格罗皮乌斯的信里,他说:"穆希让我立刻想到了'多纳赫-鲁道夫·斯坦纳'——这就是说,他是宗派主义的、唯美主义的……";三年后,他又在信中痛斥"名声在外,远远超出了它做成任何一件事情的实际能力",而且这不过是"一个'设计学院',在这里,每个玻璃茶杯的构成形状都被当成了一个问题。在这个'社会主义的大教堂'里,萦绕着一种有如中世纪一般的崇拜气氛,战前对艺术进行过革命的那些人都拼命地要受到这种崇拜,而推波助澜的,则是那些对左翼白眼相向的年轻人,这些年轻人同时又在希冀着,自己将来也能在这同一座圣殿里受到'顶礼膜拜!'"[115]

然而,虽然梅耶尖锐地批评包豪斯在意识形态方面的偏颇,格罗皮乌斯于1927年对汉纳斯·梅耶(Hannes Meyer, 1889—1954,图7.58)的聘用,却进一步推动了包豪斯学生中社会主义思想的发展并增加了学校在政治运动中受到伤害的可能性。梅耶是一个马克思主义者,他认为评判艺术与建筑价值的唯一标准,是要看它们造成了什么样的社会效益。作为一个马克思主义者,梅耶使包豪斯的发展受到了意识形态的影响。这其实也是现代主义的某种缩影,各种"现代"设计对自身的价值内涵并不十分清晰,都试图通过对不同哲学与社会理论的引入来使设计的面貌获得飞跃。它与人们对意识形态的认识保持着同步的关系。而包豪斯在设计批评中的价值也正体现于此:不同的批评观念与设计思想相互纠结、真假难辩。究竟谁更"现代",谁更符合时代的发展很难在短时间内说得清楚。

在包豪斯被关闭的前夜,它所承受的来自德国纳粹的压力空前强大。作为文化保守主义和民族主义批评攻击的对象,包豪斯的一切都被戴上了有色眼镜的批评家所审查。魏玛包豪斯校舍的平屋顶,被认为是"非德国式"的代表。德国建筑师保罗·舒尔兹-瑙姆伯格,自诩为"民族研究者",为包豪斯校舍找到了"东亚的、印度的乃至黑人的艺术"的源头。1932年7月,在新任校长密斯·凡·德·罗小心翼翼的陪同下,保罗·舒尔兹-瑙姆伯格以国家社会主义"权威"的身份来参观德绍的包豪斯大楼。几天后,这位纳粹头目得意洋洋地写道:"犹太—马克思主义'艺术'最人注目的阵地之一,正自动地从德国的土地上消失"[116]。

在这种法西斯主义批评的威胁之下,虽然密斯·凡·德·罗做出了各种积极的努力,但是他已经很难改变统治阶级对包豪斯学校政治属性的判定,无法挽回包豪斯学院最后的余晖。在包

图7.58 在包豪斯第二任校长汉纳斯·梅耶的"努力"下,包豪斯的政治氛围变得更加浓郁。

豪斯短暂而又精彩的旅程中，我们能看到在特殊的政治环境中，关于设计风格的讨论最终让位于意识形态的批评，这毫无疑问是一件令人唏嘘的事情。而这幕悲剧在设计批评史中一再上演，向我们反复提示着设计艺术本身与政治思想之间存在着密切联系。

第三节　关于"国际风格"的批评

国际风格（International Style）指的是20世纪20年代以后，在欧美各国的建筑相互影响的情况下，所出现的一种彼此接近的建筑形式风格。

1925年，格罗皮乌斯编印过一本建筑图集，其中收集了德国建筑师贝伦斯、法国建筑师贝瑞、勒·柯布西耶等人，以及他自己的作品，这本图集题名为《国际建筑》。

【只欠东风】

1927年，密斯·凡·德·罗（Ludwig Mies Van der Rohe）负责在德国斯图加特威森霍夫区（Stuttgart Weißenhofsiedlung）举办住宅建筑展览会。美国建筑评论家亨利拉塞尔·希契科克（Henry Russell Hitchcock，1903—1987）和菲利普·约翰逊（Philip Johnson，1906—2005）在参观"威森霍夫"建筑展之后，他们认为这种风格统一、平屋顶白色墙面的公寓住宅，将成为全世界建筑设计的新方向，并且为这次"威森霍夫"建筑展的风格定义为"国际主义设计"（Internationalism，图7.59）。

然而在当时，这种方案一经提出就引起了激烈的争论。虽然先锋派的建筑师和批评家对此赞赏有加，然而以保罗·波纳茨（Paul Bonatz，1877-1956）和保罗·施密特黑纳（Paul Schmitthenner，1884-1972）为代表的斯图加特学院派保守建筑师却对此方案展开了激烈的抨击。他们在当地的报纸上大肆攻击密斯的方案，认为其就像"一个耶路撒冷郊外的村庄"[117]（图7.60）。前者将密斯的方案形容为"空中楼阁"，并批评密斯除了"画过一张摩天楼的草图"外便一无所知，完全是一种"业余水准"[118]；后者则批评这个方案让人浮想联翩，然而却偏偏就是无法与德意志制造同盟一直强调的"理性设计"联系起来，它"背离了这次展览的原则"[119]。

这种猛烈的批评导致斯图加特政界对此方案也举棋不定，

图7.59　美国建筑评论家亨利－拉塞尔·希契科克（上）与菲利浦·约翰逊（下）组织了1932年的国际现代建筑展览，并提出了国际风格。

图7.60　1927年，斯图加特威森霍夫住宅项目被当时的媒体用现在流行的P图手法讽刺为中东地区的建筑。

甚至为了获得公众的好感从而能让展览顺利进行，当地规划局还曾做过一个密斯方案的修改版：平屋顶的现代建筑改成了具有小窗和缓坡屋顶的传统住宅。很显然，"平屋顶"成为双方争论的一个焦点。传统派不仅认为平屋顶缺乏地域特色，而且难以满足防水的需求。副市长西格罗赫支持密斯的方案，为了证明平屋顶在防水方面毫无问题，他甚至引用保守派建筑师波纳茨的平屋顶作品斯图加特火车站来进行论证。对于先锋派建筑师而言，"平屋顶"虽然缺乏地域特色，但是这种无风格设计语汇促成了建筑的统一性，让"国际风格"成为可能。

就在这一年，纽约现代艺术博物馆的馆长小阿尔弗雷德·巴尔（Alfred Hamilton Barr, Jr., 1902-1981）和亨利-拉塞尔·希契科克（Henry Russell Hitchcock, 1903—1987）、菲利浦·约翰逊（Philip Johnson, 1906—2005）一起参观了威森霍夫，这种统一的现代设计风格给他们留下了深刻的印象，为他们心中已经酝酿出来的"国际风格"概念找到了最佳的范例。显然，他们注意到了这种新风格面临的批评压力。但是，他们更加关心的是这种路线有可能在某种旗帜或者标签下成为一个"国际化"的方向：

　　来威森霍夫的观众必然会注意到非德裔设计的建筑非常像他们的近邻"环社"成员的设计，整个住区都明显有一种风格上的和谐性。这表明，国际化的本质具有双重含义：一方面，它使现代建筑成为全世界沙文主义批评家的批评对象，无论他们是纳粹，还是法国的莫克莱尔圈子，抑或是弗兰克·劳埃德·赖特的更狂野的追随者；另一方面，沿着格罗皮乌斯的著作《国际建筑》所确立的路线，它引导着阿尔弗雷德·H.巴尔将成熟的主流现代建筑贴上了他一直以来所坚持的风格化的标签——"国际风格"。[120]

　　1928年格罗皮乌斯、柯布西耶、海兰曼珍（Modame Helene）在瑞士成立国际现代建筑会议（C.I.A.M）。会议的目标为：（1）提出当前的建筑问题；（2）表现现代建筑理念；（3）该理念能深入技术、经济、社会领域中；（4）唤醒建筑的实践问题。现代建筑国际会议的第一次会议之后集合了全世界各国的年轻建筑师希望能够拥有创立共同的建筑美感。

　　1932年，纽约现代艺术博物馆展出过75幅欧美新建筑图片，亨利-拉塞尔·希契科克和菲利浦·约翰逊为此编写了一本书，名为《国际风格：1922年以来的建筑》（*International Style: Architecture Since 1922*），用来描述1920年至1930年间在欧洲

出现的先锋派建筑。

【大一统】

国际风格取消了所有多余的装饰,注重建筑立面的设计,建筑以矩形体为主,平顶、多窗、房间布局自由。亨利拉塞尔·希契科克和菲利浦·约翰逊在书中宣称他们的主要目的之一就是避免使用装饰。他们认为:"19世纪之所以不能创造一种建筑风格是因为不能创造出适合今天的结构与设计的普遍规则。被复兴的-风格-只是一种建筑的装饰外套,而不是由生活和生长所决定的室内原则。"[121]从此,"国际风格"这个名称在许多地方被当作现代建筑的同义语了。国际风格不是一种创作思潮,而是现代社会发展中存在的一种极为普遍的建筑形象。

在《国际风格》中,作者认为自18世纪中叶以来,欧洲人一直在寻找新的建筑风格,这其中包括古典复兴和中世纪复兴。然而19世纪在寻找新的设计风格方面,设计师们却是相当失败的——直到国际风格的出现。国际风格应运而生的原因有三点:首先,这是一个由书本而非大众创造的建筑概念;其次它对秩序设计中规律性的强调要胜过轴线对称;第三,它断然拒绝了装饰的应用。作者继续说道:"这种新风格所说的国际化并不是指一个国家的生产与另一个国家变得相像,也不是说那些设计领袖之间的差别将变得模糊。只有在世界上不同的发明创造能够成功地平行发展时,国际风格才是明晰的、可以定义的。"[122]

但是,"国际风格"却在客观上造成地方化的消失。"国际风格"是一种将现代主义标准化、商业化和"麦当劳化"的企图,通过政府和资本家所进行的合作,重新对欧洲现代主义设计进行重新阐释和包装,促成了现代主义迅速从激进但模糊抽象的意识形态向清晰的并有利于传播的形式进行转化,并成功地将现代主义从一种理念转变为一种容易为资本主义主流文化所接受的风格。另一方面,SOM等大型建筑公司在设计实践中,将密斯等现代主义大师所创造的形式语言予以商业化的复制,从而使"国际风格"被广泛运用于民用和军事工程中。

【逆耳之言】

这样一种对现代主义设计进行"标准化"理解的方式必然会遭致其他现代主义建筑师的批评。美国建筑师的理查德·诺伊特拉(Richard Neutra, 1892—1970) (图7.61)和鲁道夫·辛德勒(Rudolph Schindler, 1887—1953)等旗帜鲜明地反对"国际风格"对现代主义实践的简单的风格化的诠释,他们以精神分

图7.61 美国建筑师的理查德·诺伊特拉(上)从一开始就反对"国际风格"对现代主义实践的简单的风格化的诠释。他与鲁道夫·辛德勒一齐以精神分析理论为基础对现代主义设计的单一追求进行了批判。

析理论为出发点,强调通过对个人生命欲望的感悟和艺术化的探索来反抗任何来自权力机构、商业话语和技术进步主义的主导性的意识形态。

理查德·诺伊特拉1892年出生于维也纳,1917毕业于维也纳高等工业学院,在那里曾师从阿道夫·卢斯。1923年移居美国。维也纳建筑华美和高雅的特点在其作品中均有体现,但却以全新的形式来展现。1927年,他为罗维尔博士(P.M. Lovell)设计的"健康别墅"曾被称为国际风格的楷模。这个建筑耸立在一个悬崖的边缘,它的钢结构框架、悬挑楼板在形式上揭示了后来所谓国际风格的统一模式。然而,诺伊特拉反对这一名称所带来的简单化。他的设计作品总是寻找到那些对人们的精神健康有益的元素,这远远超出了功能的需要。诺伊特拉于1954年出版了《从设计中寻找生存》(Survival Through Design)一书,这本书在1910年代就已经完成。但却迟至1954年方才出版,难怪作者说它是"终其一生写成的松散但被环环相扣的著作"[123]。与希契科克和菲利浦·约翰逊不同的是,他设计的出发点并非是纯形式主义,而是某种生物学视角。他在这本首要目的是"加宽和加深设计的交流渠道"[124]的书中说道:"迫切需要的是,在设计我们的物理环境时,我们应当自觉地在最广义的含义下提出寻求生存这个根本问题。任何使人的自然肌体受到损害或施加过多压力的设计均应废除或作出修改,使其符合我们神经系统的需要,并推而广之,使其符合我们总体生理功能的需要。"[125]

曾与理查德·诺伊特拉数度合作的鲁道夫·辛德勒也一直在与"国际风格"进行持续的斗争。在1953年时,他曾经这样说道:"自从它(国际风格)从虚弱的欧洲文化的病榻之上散发出来,我就在用行动和语言来与它进行斗争。"[126]他的批评文章《逆耳之言》(Points of View-Contra,1932)和《空间建筑》(Space Architecture,1934)都被看作是针对功能主义和国际风格的重要批评文本。实际上,辛德勒也曾向1932年纽约现代艺术博物馆的展览(图7.62)送去了作品,但却因风格不符被拒绝了。1932年3月9日,辛德勒给菲利浦·约翰逊写了一封信,信中说道:

我原以为这个展览只是一个通常的现代建筑的精选收藏展。现在我知道了它是个有特定选择的展览。在我看来,这个展览没有去展示那些最新的创新建筑的常识,相反,却把注意力集中在所谓"国际风格"上去。如果这就是我的作品没有被选中的原因,那么我要告诉你我不是一个风格主义者、不是一个功

图7.62 上图为1932年纽约现代艺术博物馆的展览中展出的柯布西耶作品萨夫依别墅,下图为萨夫依别墅现状(作者摄,2007年)。

能主义者,也不是其他口号主义者。我的每个建筑都针对不同的建筑问题,而这些问题却被理性的机械主义所忽视。一幢房子是否真的是房子才是我关心的重要问题,这比它由钢、玻璃、灰泥还是热气制造更加重要。[127]

国际风格不仅在当时饱受批评,更是成为后现代主义设计批评的众矢之的。其实,很难用某种风格来对现代主义的各种努力进行概括。甚至,"风格"本身就是许多现代主义批评所反对的目标。而在现代主义设计运动中,各种新"风格"层出不穷,体现了现代主义设计理论与批评的多样性。

第四节　构成主义设计批评

构成主义(Constructivism,亦有译为"结构主义")是一个发生在俄国1917革命后的艺术运动,常常被分为苏维埃构成主义(Soviet Constructivism)和国际构成主义(International Constructivism)。主要的代表人物有:弗拉基米尔·塔特林(Vladimir Tatlin,1885—1956)、卡西米尔·马列维奇(Kazimir Malevich,1878—1935)、亚历山德·罗德琴科(Alexander Rodchenko,1891—1956)、瓦瓦拉·史蒂潘诺娃(Varvara Stepanova,1894—1958)、里西茨基(Lissitzky,E)、淄姆·加博(Naum Gabo,1890—1977)、安东·佩夫斯纳(Anton Pevsner,1886—1962)、康丁斯基(Kandinsky,W)等。这个艺术运动也受到立体派及意大利的未来主义的影响。

1920年,安东·佩夫斯纳和他的弟弟淄姆·加博(图7.63)写了《现实主义者宣言》(*The Realist Manifesto*)。这篇被称为"20世纪艺术史中最重要的文献"[128]的文章提出了构成主义的最初思想,并被总结为《构成主义基本原理》(*Basic Principles of Constructivism*)。在这个宣告中,佩夫斯纳兄弟以"我们拒绝……"的口吻宣告了他们的艺术倾向,如:

图7.63　构成主义艺术家淄姆·加博。

1.我们拒绝用封闭的空间环境来对模型空间进行成型表现。我们主张空间只能在其深度上由内向外地塑造,而不能用体积由外向内塑造,因此造型应注重立体结构;2.我们拒绝用封闭的团块在空间上建造三维的、建构的体积,从而成为一个排外的元素;3.我们拒绝装饰色彩被用来作为三维构成的美术元素;4.我们拒绝装饰线条。我们要求艺术创作中的每一根线条都能独自地表现被描绘物体的内部力量。[129]

在他们的批评理论中,很重要的部分是在强调通过空间结构中不同材料的结合来形成触觉和视觉的魅力。虽然这些观念最初都来源于雕塑,并非针对建筑或工业设计。但是却极大地影响了第一次世界大战后的俄国设计师,如塔特林、维斯宁兄弟、里西茨基等。在建筑中,具有代表性的作品是塔特林于1919设计的第三国际纪念塔模型。这个作品虽然最终没有建成,却表现出作者成功地实现了通过技术与艺术的融合来塑造设计的空间结构。艺术界对第三国际纪念塔的反响十分激烈,B.赫列布尼科夫将其称为"'用钢铁作辅音字母,用玻璃作元音字母的语言来表达的'一首工业化的幻想曲"[130];设计师李西茨基高度评价其为一个新的革命象征;同时,这种大胆的设计也引来了批评的声音,"托洛斯基指责塔特林的不实际性和他的革命浪漫主义及象征主义。同样,建筑批评家希格尔坚决将这座'塔'归入在1920-1922在建筑思想中占统治地位的浪漫和象征主义范畴。"[131]

1921年12月在艺术文化研究所举行的一场演讲会上,由史蒂潘诺娃主讲了"谈构成主义"(On Constructivism)。最初只是被称之为"生产艺术"的理念开始被"构成主义"所取代。构成主义这个名字是源于1922年斯坦伯格(Stenberg, V)等艺术家在莫斯科诗人咖啡厅联展时展出目录所用的字眼"Constructivists",这个字眼的意思是"所有的艺术家都该到工厂里去,在工厂里才可能造就真实的生命个体"。所以这个派别的艺术家放弃了传统艺术家躲在赞助人支持的画室里的概念,而将艺术家与大批量生产、工业联系起来,同时希望能界定出新的社会与政治秩序。因此,构成主义有着很清楚的政治动机:将艺术放置于为一个新社会服务的位置。政治立场决定了构成主义者不喜欢用"设计师""设计品"这样的字眼,他们最常用的是用"产品艺术"这样的字眼取代设计品这个字眼。这些艺术家的活动能力很强,设计范畴涉及摄影、电影场景设计、日常用品设计、舞台美术设计等等。他们将各种不同的元素、不同的材料并置在一起构成一个真实的社会。在广告宣传方面,构成主义者认为:广告照片并不在于将看到的事实翻印出来,而是将目标意象与日常生活意象并置一起,如此形成照片蒙太奇(Photomontage)才能达到为党服务的政治目的。在产品设计方面,许多构成主义设计师设计了一些家具在展览会展出。在展示设计方面,构成主义的设计思想也容易得到较好的表达。

在斯坦伯格兄弟的帮助下,"构成主义第一工作组"(The First Working Group of Constructivists)于1921年在莫斯科顺

图7.64 罗德琴科(上左)与瓦瓦拉·史蒂潘诺娃(上右、下)。

利组建，并发表了构成主义宣言。罗德琴科和瓦瓦拉·史蒂潘诺娃（Varvara Stepanova，1894—1958）（图7.64）在《构成主义第一工作组宣言》（Programme of The First Working Group of Constructivists，1922）中正式提出了构成主义一词，尽管当时这个词在俄国先锋派当中已经屡见不鲜了。严格意义上说，构成主义在1921年的俄国电影中形成，它的目的是在革命后的社会中重新安排先锋艺术使其能满足生产的需要。[132]工作组成员罗德琴科（Rodchenko）简要地概括了"构成主义第一工作组"的核心观点，那就是："艺术中所有的新探索都来源于技术与工程，而且更加靠近组织和构成……真实的构成是实用的必需品。"[133]史蒂潘诺娃也认为结构是艺术家接近他作品的最好方式，技术及工业使艺术面临了必须将构成作为积极的过程。将艺术作品视为单一独立实体的"神圣性"遭致破坏。

对构成主义设计思想的发展起到推动作用的理论家和批评家有斯蒂芬·班恩（Stephen Bann），他将构成主义称为一种"对浪漫主义的延迟反应"。此外，鲍瑞斯·古希纳（Boris Kushner）也是对"构成主义"观念的形成非常重要的作家和批评家。他在1919年的一篇文章中认为："人们已经习惯于认为艺术就应该是美的。他们把艺术界定为预言、拟人化或是变形……（艺术）被看成是次要的小神灵"[134]，而现在艺术应该与工业紧密地联系在一起发挥更大的作用。苏联建筑师和批评家金兹堡（Moisei Ginzburg，1892—1946）在早期的著作中，大体上继承了"构成主义第一工作组"的观点。例如，他在《风格与时代》（Style and Epoch，1924）中说："在我们的世纪，只有机器的和技术的构成才可能是新的审美形式的唯一来源，建筑师只应当以机器构成为榜样，学习形式的构成的艺术。"[135]

一、纯艺术与实用艺术的功能辩论

辩论的一边是马列维奇（Kazimir Malevich，1878—1935）（图7.65）、康丁斯基及佩夫斯纳兄弟。他们主张艺术是一种属于精神的活动，其主要目的是将人类对世界的认识秩序化。他们认为如果像工程师一样去实际地组织生活，那么艺术家的地位便被降为工匠的状态。因此，他们认为艺术在本质上必然是非实用性的、精神性的，超越工匠的功能设计。如果艺术变成实用之物，艺术也就不存在了。同样，如果艺术家变成了一名实用主义的设计师，他也就无法再为新的设计提供灵感泉源了。马列维奇认为工业设计需要依赖抽象的艺术创作，工业设计是二次创造。他在陶艺设计中也将至上主义理念灌输到杯子或茶壶

图7.65　至上主义艺术家马列维奇及其设计的陶瓷茶壶。

图 7.66　尼古拉·苏丁设计的陶瓷盘。

图 7.67　与尼古拉·苏丁相比较，这两个陶瓷盘画的内容带有鲜明的现实主义特色。

中去，结果创作出非常不实用的"设计"物品。而他的学生设计师尼古拉·苏丁（Nikolai Suetin, 1897—1954）（图7.66）则在实践中去尝试创作体现至上主义设计理念的实用产品。

辩论的另一边是塔特林与罗德琴科，他们坚持艺术家必须变成一名工程师。艺术家必须学习对工具与现代生产材料的使用，以便直接地为无产阶级的建设作贡献。因此，"把艺术转变成生活"成为构成主义艺术家的口号，从而要求艺术家必须在生活的基础上去建立和谐的艺术。

在这场辩论中，后者完全占据了上风。1920年，康丁斯基的教学计划由艺术文化研究所经过表决而未获通过。这次事件标志着"纯粹艺术"将受到忽视。一些艺术家仍然继续使用传统的颜料及画布作画；而另一派则完全放弃了所有的绘画媒材工具，跟随着塔特林进行"生产艺术"，积极投身到实用物品的设计中去。比如塔特林当时设计了一个炉子，并考虑到如何让这个炉子消耗最少的燃料却能产生最大的热量，因为那时的木材非常紧缺。

二、现实主义对构成主义的批评

随着构成主义艺术和设计潮流在欧洲的形成，构成主义观念的影响也越来越大，已经脱离与其紧密相连的社会主义倾向。批评家们认为这样的影响，实际上只传授了构成主义的美学经验，而丧失了政治立场。因此，最初强调功能性与社会性的构成主义的设计特质常常表现为"几何形、结构形、抽象形、逻辑性或秩序性"等形式语言，存在着转变为形式主义的危险。然而，在对构成主义艺术与设计的批评中，最为严厉的来自苏维埃国家。由于受到意识形态差异的影响，一向注重设计功能性和经济性并强调为工人服务的苏维埃构成主义被批评为"形式主义"（图7.67）。虽然在构成主义的发展中确实包含着形式主义的倾向，但这种批评显然带有强烈的阶级意识主导性。

例如穆·波·查宾科写的《论苏联建筑艺术的现实主义基础》一书将"世界建筑学分裂成两个对立潮流的过程"，确定苏维埃建筑史的基础就是"社会主义现实主义与形式主义的斗争"。他所说的"社会主义现实主义"的代表，是后来在1955年被批评为复古—折衷主义作品，而"形式主义"，主要就是"结构主义"。查宾科用了许多篇幅给结构主义做政治结论，如："结构主义是资本主义分崩离析状态的现象……也就是反社会、反人民的反动现象，是直接与堕落腐朽的外国建筑艺术勾结在一起的东西。"因此，现实主义者要对结构主义进行"残酷的斗

争","给予歼灭性的打击"。[136]他还认为要对结构主义进行"致命打击",并"把它击溃"。他说:"结构主义的溃灭就象征着由那垂死的资本主义文化的国家传到苏联的艺术上极端反动派的溃灭,也就是反人民的形式主义艺术现象之一的溃灭。"[137]

由于苏联艺术政策和氛围的转变,构成主义反而在欧洲产生了更大的影响力,对西方现代主义设计的发展产生了积极的推动作用。苏联构成主义的理论在抽去它的政治色彩后,形成了构成主义美学(Constructive Aesthetics)。构成主义美学宣扬打破传统,赋予艺术和设计更大的民主性。强调人类经验的"广泛性",认为人类在自然的象征主义和抽象的象征主义方面有着共同的语汇。这一理论对荷兰风格派的设计批评造成显著的影响。

第五节　风格派设计批评

荷兰风格派正式成立于1917年,其核心人物是画家蒙德里安(Piet Mondrian, 1872—1944)和设计师凡·杜斯伯格,其他合作者包括画家列克(Bartvan der Leck)、胡札(Vilmos Huszar)、雕塑家万东格洛(Georges Vantongerllo)、建筑师欧德(J. J. P. Oud)、里特维尔德(Gerrit Thomas Rietveld, 1924—1963)等人(图7.68)。风格派以《风格》杂志为喉舌,在新柏拉图主义(Neo-platonism)和格式塔心理学(Gestalt)基础上提出重组空间的概念,即把空间概念缩减成并列系统,不论是设计一把椅子还是设计一幢大厦,都应该使内部结构与外部结构的区别减到最小限度,这便是风格派提出的"新造型主义"(Neo-plasticism)。这种追求"纯粹和谐设计"的思想一直贯穿现代主义设计批评。

【美丽新世界】

风格派作为一个运动,广泛涉及绘画、雕塑、设计、建筑等诸多领域,其影响是全方位的。尤其是在德国,发达的工业基础使得德国成为各种艺术和设计新思潮的沃土。对德国构成主义设计影响最大的是杜斯伯格、里西茨基和莫霍利纳吉。杜斯伯格1920年来到德国柏林,并致力于成为构成主义在德国的宣传员,并于1922年在魏玛组织召开了"构成主义者与达达主义者大会"。1921年至1923年,在魏玛出版的《风格》(De Stijl)上,他用德语、法语和荷兰语三种语言刊登了自己和其他构成主义艺术家的文章。这些艺术家包括:达达艺术的先驱汉斯·里希

图7.68　风格派艺术与设计作品:上为蒙德里安绘画、中为里特维尔德设计的红蓝椅、下为里特维尔德设计的乌德勒支住宅。

特（Hans Richter，1888—1976）、杜斯伯格在包豪斯收下的学生韦尔纳·格雷夫（Werner Graeff，1901—1978）、里西茨基和莫霍利纳吉。在1921年8月的《风格》杂志上，杜斯伯格发表了一篇名为《走向一个新型世界》（Towards a Newly Shaped World）的宣言。在这篇文章中，杜斯伯格为由《风格》杂志所搭建的设计批评的平台充满了自信，希望艺术家和设计师们可以在这样的基础上建立起艺术的新精神。他认为：

> 我们只知道一件事：只有新精神的代言人是真诚的。他们的希望是单独地付出。没有什么道理，他们来自各个国家。他们不用欺骗的语言来进行夸耀。他们并不称对方为"兄弟""大师"或"游击队"。他们用心的语言来相互理解。……这种心的语言只可意会，不可言传。它并非由滔滔词海汇集而成，而是由造型的创造力和内部的智慧组成。新型世界由此诞生。[138]

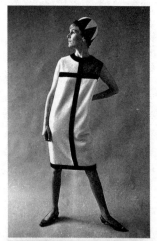

1921年末，在《风格》杂志上，莫霍利纳吉和来自奥地利、瑞士和俄国的艺术家拉乌尔·奥斯曼（Raoul Hausmann，1886—1971）、汉斯·阿尔普（Hans Arp，1887—1966）和伊万·普尼（Ivan Puni，1894—1956）发表了一个宣言，名为《为要素主义艺术呼吁》（A Call to Elementarist Art）。作者们表达了和杜斯伯格相似的观点，即认为艺术获得了一个前所未有的表现时代精神的机会。而他们所使用的"要素主义艺术"一词被界定为："某种纯粹的、从有效性与美观中解放出来的艺术，每个人都能发现的某种要素。"[139] 这个宣言将艺术和任何政治计划完全分开，而以当代生活的动力所形成的内部价值取而代之。在《风格》杂志上发表的这个宣言，反映了杜斯伯格的某种"野心"，即通过建立一个国际化的艺术家同盟来创造一个独立于政治目的之外的艺术及设计的语言形式（图7.69）。

图7.69　风格派因其鲜明的形式语言特征而很容易被复制，图为荷兰风格派影响的服装与鞋子。

【演说家】

杜斯伯格针对包豪斯的浪漫主义所进行的批评，反映出他在"机械美学"时代建立新"风格"的努力。1921年，在杜斯伯格去了德国魏玛之后，他开设了一个名为《风格的意愿》（The Will to Style）的讲座。在一篇文章中，杜斯伯格这样评价新风格："我们正在接近的这种风格，首先将会是一种解放和相对的静止的风格。这种风格，完全抛开了罗曼蒂克的朦胧暧昧，也抛开了装饰性的特性和动物的自发行为，是一种宏伟的纪念碑状的风格（举例：美国塔式粮仓）。我喜欢把这种风格与过去所有的风格相比，把它称为完全人的风格，就是说，在这种风格里，重大的

对立面都能够融合。任何被认为是神奇的事物、精神、爱恋等等，都能够在这种风格中成真。"[140] 而新风格与旧风格相比，主要有以下差异：

确定性代替了不确定性。
开放代替了封闭。
清晰代替了模糊。
宗教的力量代替了信念和宗教权威。
真理代替了美。
简单代替了复杂。
关联代替了外形。
综合代替了分析。
逻辑结构代替了情感构象。
机械代替了手工作业。
可塑外形代替了模仿和装饰性装饰。
集体主义代替了个人主义，等等。[141]

风格派从一开始就追求艺术的"抽象和简化"。它反对个性，排除一切表现成分而致力探索一种人类共通的纯精神性表达，即纯粹抽象。艺术家们共同关心的问题是：简化物象直至本身的艺术元素。因而，平面、直线、矩形成为艺术中的支柱，色彩亦减至红黄蓝三原色及黑白灰三非色。艺术以足够的明确、秩序和简洁建立起精确严格且自足完善的几何风格。蒙德里安把"新造型主义"解释为一种手段，"通过这种手段，自然的丰富多彩就可以压缩为有一定关系的造型表现。艺术成为一种如同数学一样精确的表达宇宙基本特征的直觉手段"[142]。艺术的最终目的"不是通过消除可辨别的主题，去创造抽象结构"，而是"表现他在人类和宇宙里所感觉到的高度神秘"。在风格派的批评活动中，创刊于1917年6月16日的《风格》杂志扮演了重要的角色，成为蒙德里安（图7.70）及其伙伴们的宣传设计理念的阵地。该杂志由杜斯伯格负责编辑，直至1924年，它都是"新造型主义"的重要舞台。在杜斯伯格放弃了"新造型主义"的严格造型原则之后，它发表了基本要素主义（elementalism）宣言。他用倾斜45度角矩形构图来追求一种更具动态的表现形式，而这种斜线造型显然与蒙德里安的主张大相径庭。

图7.70 蒙德里安肖像。

这种分析也集中体现在作为风格派设计批评载体的《风格》杂志中。由于《风格》杂志还发行增刊向达达主义者开放，蒙德里安开始对风格派的松散与庞杂表示不满。他于1924年在《风格》杂志发表最后一篇文章以后，便与杜斯伯格分道扬

镶。1928年,《风格》杂志停刊。1931年,杜斯伯格去世后,其夫人为纪念丈夫于1932年出了最后一期专刊。风格派的历史地位与影响力与《风格》杂志以及杜斯伯格的鼓动与宣传密不可分。杜斯伯格被认为在绘画与设计方面都资质平平,但这位天生的演说家与批评家却对风格派功不可没。他在第一次世界大战之后游历欧洲,通过演讲和宣传使风格派的美学思想遍布欧洲,甚至在包豪斯掀起巨大波澜。这充分说明了设计批评家同样是设计流派不可或缺的角色,当一个设计运动缺乏这样的设计批评家时,设计师就会挺身而出承担起这个角色,就像柯布西耶所做的那样。

第五章　现代主义反思阶段

对现代主义设计的反思拥有学术与现实社会的双重背景。从学术的角度来讲，后现代理论对现代性的反思在整体上影响了设计批评。尽管后现代主义设计批评家开出的药方似乎华而不实，解决不了什么实际问题，但是批评家开始怀疑被确立为经典的现代主义设计批评标准，并以多元化为基础提出新的设计价值观。从现实的角度来看，生态环境的压力也迫使批评界来重新思考"机械化挂帅"中的悖论与困境。

尼古拉斯·佩夫斯纳的《现代设计的先驱者》(*Pioneers of Modern Design*)为设计史确立了设计发展的现代性样板。在这个现代设计的"英雄榜"里，经典的设计与设计师已经被确立了历史意义。同样的历史叙述也出现在雷纳·班汉姆(Reyner Banham, 1922—1988)(图7.71)的《第一机械时代的理论与设计》(*Theory and Design in the first Machine Age*, 1960)中。唯一不同的是，班汉姆在书中对佩夫斯纳的历史描述进行了修正，他看到了新技术、大众文化、新生活方式的对设计批评提出的挑战。它将新的时代称为"第二机械时代"(the Second Machine Age)，认为这是一个"家电产品与化学合成的时代"[143]。新的时代必然会改变社会的价值观与审美观。基于多元化思维的批评理念从根本上反思了这种对设计作品及设计师的评价，从而开启了设计批评的多元化场面。20世纪50年代，班纳姆为《建筑评论》和其他杂志撰写批评文章，对于波普艺术和设计的推动起到了积极的作用，"他对这个职业很有热情，并为批量生产的产品及当代流行文化下衍生的丰富多样的产品注入了评论家的大智慧"[144]。

图7.71　雷纳·班汉姆肖像。

约翰·赫斯克特在《工业设计》中以批判性的态度打破了优秀设计和民主社会结构之间的共生关系神话。他认为将优秀设计等同于包豪斯设计的观点从历史角度来看是站不住脚的，同样，纳粹和前东德的设计就是差的设计的评价也是不合理的。此外，女性主义与环保主义也从新的视角来确立设计批评的全新标准。它们同后现代主义设计批评一样，都是对现代主义设计思想的反思与批评。越来越多的批评家开始关注视觉与符号之间的关系。除了罗兰·巴特之外，意大利设计批评家多尔弗雷

图 7.72 罗伯特·文丘里（上）与丹尼丝·斯科特·布朗（下），他们共同编写了后现代主义的批评著作《向拉斯维加斯学习》。

斯（Gillo Dorfles, 1910— ）的《工业设计及其美学》（*Industrial Design and Its Aesthetic*, 1963）以及美国建筑批评家罗伯特·文丘里（Robert Charles Venturi, 1925）（图 7.72）的《建筑的复杂性与矛盾性》（*Complexity and Contradiction in Architecture*, 1966）都"开启了关于现代主义美学中被发现的缺点的讨论"[145]。

第一节　后现代主义批评

"回到原处，这是密斯·凡·德·罗让你站的地方"。[146]

这段话发生于1969年美国著名的芝加哥七人案的审理过程中，当嬉皮士阿比·霍夫曼在法庭中跑动时，法官爆发出的绝望斥责。该法庭位于美国芝加哥联邦中心大厦，由密斯·凡·德·罗设计。查尔斯·詹克斯对这个作品非常不满，他批评道："像这样的市政大厦的问题在于，简约的抽象根本不会告诉你入口和用途，哪里付停车费，哪里去结婚，或如何去感受这座建筑"[147]。在后现代主义者看来，现代主义正在转变为某种教条的形式主义，并通过对使用者行为方式的控制来创造这种形式主义的合理性。

另一方面，后现代主义设计批评通常被认为是发生在设计领域中由于"审美疲劳"而带来的"装饰复兴"。无论是在建筑设计还是产品设计中，后现代主义的设计都以突出而富标志性的形式外观与现代主义划清界限。同样，后现代主义设计批评也同步地保持着对装饰的宽容态度。然而，后现代设计批评绝非仅仅是形式上的装饰复兴论，否则，它也不会长期成为设计批评中被人们反复使用的理论武器。

【未完成的"为人民服务"】

德国哲学家哈贝马斯曾敏锐地指出了现代建筑的功能主义与艺术中的内在逻辑的发展正好相吻合。即以功能主义为名，"现代建筑似乎已经与用户或一般市民的意图无关，而只服从建筑美学的自身逻辑。当现代运动认识到，并在原则上正确地回应了由性质上完全新型的需求及新的技术设计的可能性所提呈的挑战时，它在面对对于市场与行政计划的规律的系统依赖上却处于本质上的无助的境地"[148]。当现代主义的设计大师们将充满个人性的艺术创作转变为影响世界的国际风格的时候，对个性、地域性的忽视已经使"为人民服务"变成了一句空话。

相对于个人的政治选择来讲，个人对设计的选择带有更大

的自主权。但是尽管如此,现代主义的设计师们仍然忽视了这一点,而将设计师个人的意愿强加给设计的接受者。作为建筑师或设计师,他们缔造了杰出的设计形式,塑造了时代的"新精神"。但是,他们忽视了设计的对象——即使用者与消费者——对设计的实际需要。对功能的强调成为控制功能的一种借口,被掩盖的形式主义对功能漠不关心,"只是装出一副关心功能的样子"[149]。密斯·凡·德·罗的"范斯沃斯别墅"在成为现代设计史中形式美经典的同时,亦成为与居住者无关联的样板,成为挂在墙上的建筑。

1930年,在奥地利的一次会议上,约瑟夫·弗兰克(Josef Frank, 1885—1967)(图7.73)曾当着格罗皮乌斯与密斯·凡·德·罗的面批判功能主义的设计态度[150],他认为:

> 每一个人在一定程度上都有多愁善感的自由。如果他被迫对每一个物品都进行诸如美学需要的是非选择的话,他就失去了这种自由。我们的需要是不同的……因此,我建议不要以新的法则和形式而要以完全不同的态度来对待艺术。远离同一的风格,远离将工业等同于艺术,远离以功能主义为名而盛行的整个思想系统。[151]

图7.73 约瑟夫·弗兰克设计的面料被用来装饰墙面,他批评现代主义设计师忽视了消费者的个性与自由。

在后现代主义者看来,现代派建筑"抽象的万能语言是启蒙运动关于现代人是世界公民和具有普遍主义原则的主体的构想的对称物"[152]。它强制人民根据某种普适的原则来履行消费的责任。在功能主义的标签之下,设计的座右铭不再是"形式服从功能",而是"生活服从设计"。正如柏林的建筑批评家阿道夫·本尼在1930年所说:"事实上人在这里恰恰变成了一个概念和一个几何图形。……至少在那些立场最坚定的建筑师看来,他必须朝东去睡觉,朝西去吃饭和给母亲写信。住房是以这样一种方式安排的,以至于他事实上除了照办以外根本没有其他办法。"[153]当现代设计师并不遵循功能,而以功能发号施令时,设计语言便成为一种权力,一种控制个人生活的话语权力。在这种权力下,个人的要求和自由受到忽视,而完全成为被动接受的主体。

【双(雅)重(俗)编(共)码(赏)】

阿道夫·本尼及美国建筑师赖特对设计中"极权主义"的批评并没有在当时产生重要的影响。直到后现代主义批判出现,设计师们才开始有意识地建立设计作品与使用者与观察者之间的交流关系。只要不被一部分不太成功的后现代主义设计实践

图 7.74　后现代主义批评家查尔斯·詹克斯与他为阿莱西公司设计的餐具。

所影响，我们就能发现后现代设计理论在研究如何平衡"消极自由"与"积极自由"的过程中做出了独到的贡献。查尔斯·詹克斯（Charles Jencks, 1939— ）（图 7.74）在《后现代建筑语言》一书的引论中写道：

> 现代建筑的缺点在于它面向精英。后现代试图克服精英的要求，但不是通过扬弃精英的要求，而是通过扩大建筑的语言，使之向不同的方向发展——从土生土长的东西、传统的东西到街道上的商业行话。所以后现代是一种双重代码，它要使精英和街上的普通百姓都感到满意。[154]

"双重代码"（或"双重编码"）的提出是因为在后现代主义者看来，设计作为一门公众的艺术肩负着特殊的责任，即它把"公众理解为民主的预先规定，而不把公众理解为可操纵的对象"[155]。而无论是卢斯对设计中经济性的强调还是柯布西耶所设想的明日之城，都表现出对"公众"的抽象化理解。在他们的设想中，公众应是天然的设计服从者。因为他们认为这样的设计与规划将为公众带来显而易见的益处。既然设计的发展将向着更好的阶段而不断进步，那么他们便有"自由"作为指路人引导这一进步。

而在这种追求多元化，追求个人自由的设计思潮中，"装饰"问题只是其中最容易被观察，同时又最能说明问题的部分。现代主义批评家阿道夫·卢斯的设计批评以"装饰"批判为旗帜，而后现代主义批评似乎也在表面上表现为装饰的卷土重来。在 20 世纪 60 年代，当最后一批带有威廉皇帝时代装饰风格的建筑被战后德国的现代化思潮所批判时，一种新的设计意识被激发出来，那就是人们发现："与现代化城区内功能主义的蛮荒建筑相比，在备受功能主义者们诋毁的威廉皇帝时代的富于装饰性的建筑立面中则更多地保存了欧洲城市文化中的雅致和人性"[156]。正如西德勒（W. J. Siedler）在 1964 年出版的《遭谋杀的城市》一书中所强调的那样：

> 世纪之交的装饰性建筑立面虽然显得虚假，还具有意识形态的意味，但是其中至少还蕴涵着对雅致的生活方式的回忆和使之延续的许诺。与此相对，不分地域场合，一味地摧毁起装饰作用的建筑的凸出部分，这只会使作为"基础"的建筑内部感到绝望，并将这种绝望情绪暴露出来。[157]

【末日审判】

曾被查尔斯·詹克斯大加嘲弄的普鲁蒂艾尔（Pruitt-Igoe，图7.75）公寓，通过冷漠的外观和低入住率表达了这种"绝望情绪"。1972年对这座公寓的拆除戏剧性地被詹克斯制作成耸人听闻的口号[158]，用来反对被简单化的现代主义建筑。实际上，对"粗俗现代主义"的批判实际上一直都没有停止过，现代主义中的智者在商业利益的冲击下保持着清醒的批评意识。

1965年，阿多诺（Théodor Adorno，1903—1969）在德意志制造同盟的会议中为现代主义建筑进行了辩护，阿多诺试图用功能主义的语言来描述某种超越了纯粹功能关联的东西，例如表达、含义或建筑物的语言特征，并将其视为功能性和材料合适性的假定内固有之物。这样，通过现代主义者的批判，功能主义内在地超越了自己。但是，这种现代主义内部的批判无法使自身在设计语言方面的匮乏得到弥补，这部分是因为商业社会的影响使得现代主义设计被一定程度地"异化"。

其实，早在1927年德国哲学家克拉考尔便指出在卢斯和柯布西耶的冲击后，装饰依然存在，只不过它们不在城市建筑的外观，甚至也不在内部，而是经由大众本身而得到保留。[159]克拉考尔通过对大众装饰的研究，强调了装饰在大众中存在的心理需求。1939年，阿南达·库马拉斯瓦密（Ananda Coomaraswamy，1877—1947）在一篇名为《装饰》的文章中则认为装饰最初都是有交流功能的。通过坚持装饰曾经是也应该重新是一种交流的方式，库马拉斯瓦密拒绝了功能和装饰形式的分离。这与现代主义者坚持功能形式必须排斥装饰是完全相反的。[160]

但这一切直到后现代批判的到来，才发生了新的变化。查尔斯·詹克斯批评现代主义的一元化、单向度和理性主义，并提出了后现代主义建筑的特征。曾经在《后现代建筑语言》（*The Language of Post-Modern Architecture*，1977）中宣称现代建筑已亡的查尔斯·詹克斯对"后现代"一词并不满意。因为，这个词意味着这类建筑师和建筑凌驾于现代建筑之上或成为它的对立面。在他看来，这类建筑的关键词应该是"多元化"。后现代主义不是一种单一的风格，而是适应多元化时代的一种立场——而现代主义运动恰恰是反多元化的。

【Less is bore】

1966年，将现代主义的座右铭"少即是多"（Less is more）修改为"少即是讨厌"（Less is bore）的罗伯特·文丘里（Robert Charles Venturi，1925—）在《建筑的复杂性与矛盾性》中宣称："建筑师可以不再受正统现代主义的清教主义道德语言

图7.75 山崎实1951年设计的普鲁蒂–艾尔公寓，因为不符合当地居民的需要而在1972年被拆除。

的威胁。"[161]而文丘里喜欢的设计元素表现出复杂与矛盾的特点。[162]罗伯特·文丘里和查尔斯·詹克斯所提出的这些现代主义的特征为装饰的复兴提供了理论上的基础。文丘里在《向拉斯维加斯学习》(Learning from Las Vegas: the forgotten symbolism of architectural form, 1972)中指出,由装饰形成的恰当的象征可以被看成是成功建筑的一个重要元素。

1973年,《建筑评论》杂志刊登了所谓的"五对五"文章,即五位支持文丘里的后现代主义者(莫尔、斯特恩、贾克林·罗伯逊、阿兰·格林贝尔和吉尔格拉)对所谓"白派"(新现代主义者)的批评。斯特恩在一篇题为《在萨伏依起舞》(Stompin at the Savoye)的文章中批评柯林、罗伊等人忠于"二十年代温室美学"和"勒·柯布西耶哲学中最糟糕的部分"[163]。此外,他还声称海杜克只会做"纸上建筑";艾森曼的房子则"充满了多余的墙、梁和柱",它们不是"深刻的结构",而是"幽闭的恐怖";他称格雷夫斯及麦尔为"强制的现代",并发现麦尔还能干"迟钝的、令人讨厌的"工作。[164]

就这样,汤姆·沃尔夫(Tom Wolf)在《从包豪斯到我们的房屋》(From Bauhaus to Our House, 1981)中,表达了对美国现代主义运动的类似谴责。而建筑师罗伯特·简森和帕特里夏·康韦观察了当代的装饰复兴现象,写了《装饰主义:建筑和设计的新装饰》(Ornamentalism: the new decorativeness in architecture and design, 1982)。在文中,作者指出了装饰复兴的原因所在:"装饰运动的中心是长时间受到压抑的装饰冲动的觉醒以及重新给予源于这种冲动的快乐以合法性的愿望。"[165]

这种"装饰复兴"的力量不仅存在于后现代设计批评中,实际上在现实生活中就一直存在。出于民族主义的兴起以及对全球化的反抗,后现代批评理论获得了继续生长的空间。多元化的价值观为每一种设计风格都预留了站立的土壤,而这一切不得不感谢后现代批评理论的贡献。虽然孟菲斯的家具或拉斯维加斯的建筑并不总是吸引人(图7.76),但作为一种批评理论,后现代主义已经完成了任务。它让人们看到任何一元的价值导向都会给生活带来破坏,世界本来就是一个多元综合的复杂体。

【独裁者和异装癖】

后现代主义批评的出现在现代主义设计师和批评家中激起了轩然大波。他们通过各种演讲和评论文章对后现代主义者发起了一波又一波的攻击,其言语之刻薄、观点之尖锐相对于后现代主义者而言不遑多让。

美国著名的艺术批评家、现代主义艺术的拥趸克莱门特·格

图7.76 从上至下分别为后现代主义设计师汉斯·霍莱因设计的店面、亚历山德罗·曼蒂尼设计的沙发、索特萨斯设计的家具(作者摄)。

林伯格（Clement Greenberg, 1909—1994）将1979年的后现代主义定义为现代主义的标准对立面。他认为，后现代主义艺术的危险在于使得各种艺术评判不再有高低之分（图7.77）。另一个艺术批评家沃尔特·达比·班纳德（Walter Darby Bannard）则写道："后现代主义没有目标、无法无天、乱七八糟、自我放纵、无所不包、水平低下，而且就想讨好大众"[166]。

建筑批评家肯·弗兰普顿（Ken Frampton）更进一步，在后现代主义的罪名清单上又加上了一个"纳粹的民粹主义"的标签。这是一件非常有意思的事情：现代主义者与后现代主义者互相指责对方为"纳粹主义"或者"极权主义"——批评的历程总是家家相似，褒扬的过程却是各各不同，或者如查尔斯·詹克斯所说："确实，针对后现代主义的辱骂偶尔听上去像是1920年代保守分子泼在勒·柯布西耶和沃尔特·格罗皮乌斯头上的硫酸，也就是纳粹的非难。"[167] 比如著名的意大利批评家布鲁诺·赛维（Bruno Zevi）将后现代主义看做一种"大杂烩……费力地复制古典主义"，并且像法西斯主义那样"令人压抑"[168]。现代主义建筑师贝特洛·莱伯金（Berthold Lubetkin）在英国皇家建筑师学会接受金质奖章时，曾把后现代主义者与同性恋者、希特勒等独裁者归为一类。他在巴黎和英国皇家建筑师学会召开会议上不依不饶，继续将后现代主义与纳粹的庸俗文化相提并论。但是显然，说后现代主义"讨好大众"或者"复制经典"都很容易让人理解，但是"纳粹主义"的帽子却给人一种"甩锅"的感觉。后现代主义毕竟是一种"怎样都行"的无指向态度，实在是和自上而下的集权统治以及上下一体的风格规训风马牛不相及。

在另一种批评视角中，后现代主义几乎成为"性变态"的代名词。贝特洛·莱伯金在攻击菲利普·约翰逊和约翰·伯吉（John Burgee）设计的纽约电话电报大楼时曾将其称为"这是异装癖者的建筑"，"是男扮女装的赫普尔怀特和奇彭代尔"[169]。同样，澳大利亚建筑师哈里·赛德勒（Harry Seidler）用有关性倒错、性别模糊和疾病等比喻来谴责这一运动，把后现代主义称为"建筑艾滋病"[170]。这一"疾病的隐喻"让人敏感地回忆起现代主义时期批评家经常将那些不够现代的设计（比如说那些还"残存"着装饰的设计）称之为"妓院"或是"野蛮人"的隐喻——比如对于约瑟夫·弗兰克建筑的批评，以及阿道夫·卢斯对于装饰还有女性服装的批评。

图7.77 后现代主义设计常常被批评为杂乱无章和庸俗不堪，与现代主义的精英主义追求之间可谓大相径庭。图为后现代主义风格的厨具和家具（作者摄）。

【老鼠、后学分子和其他害虫】

1981年10月，法国《世界报》（*Le Monde*）曾耸人听闻地向

其读者们宣告了一个"后现代主义的幽灵"正在欧洲出没。既然现代主义者"发现"了后现代主义设计如此众多的"罪恶",那么该如何对待它们呢?该如何消灭这个无处不在的"幽灵"呢?其方法与希特勒的手段之间并无本质不同。

1981年,荷兰建筑师阿尔多·凡·艾克(Aldo van Eyck, 1918—1999,图7.78)在一次荷兰的会议上发表了题为"老鼠、后学分子(Posts)和其他害虫"的演讲。从这个题目中我们能发现,在现代主义者眼中,后现代主义已经成为人人喊打的过街老鼠。凡·艾克在演讲中建议听众:"女士们和先生们,我请求你们,放狗追捕他们,再让狐狸吞了。"[171]这种灭绝式的清除手法让我们感到似曾相识,它让我们想起未来主义在面对前现代设计时的"大清洗"态度。现代主义设计批评具有强烈的排他性,这取决于其相对统一的设计价值取向,这与后现代主义的多元价值取向大相径庭。"多元化"就意味着设计师和批评家对于那些低于平均水准的审美情调的容忍和默许。甚至仅仅是出于该设计作品的特殊性,而不得不对其秉持鼓励的态度。对于现代主义批评来说,这毫无疑问就是"媚俗"。

图7.78 荷兰建筑师阿尔多·凡·艾克。

查尔斯·詹克斯认为在整个1980年代和1990年代的早期,现代主义设计师和批评家们由于控制了当时大多数的学院,参加大多数美学评论会议,因此他们借助这种权力尽可能多地压制后现代艺术家和建筑师。但是,"许多有创造力的年轻人既不感兴趣于打压,也不在乎以前的正统观念,而横向结构的市场构成了开放的多元主义的背景"[172]。查尔斯·詹克斯的观点为我们概述了现代主义和后现代主义在评论斗争中的基本面貌:即现代主义在学术批评中占据了主导地位,但是后现代主义则依靠着商业竞争的推动和市场的认可获得了发展。"媚俗"对于现代主义者来说是不合理性的,而对于后现代主义者来说是合理性的。在后现代主义批评看来,现代主义者已经成为"传统派"甚至是"保守派"了。

第二节 绿色设计批评

如果说"后现代批评"是现代设计发展中内部矛盾运行的结果,是学术观点与批评意识的差异所铺成的"否定之否定"的观念道路,那么,"绿色设计批评"则是现代设计发展中外部矛盾积累的产物。"绿色设计批评"与现代主义设计之间没有必然联系,是对工业革命以来设计发展的重新反思,是建立在不同价值立场上认识设计的批评态度,同时也是环境压力造成的设

计自我批评。

【每一个人都不能置身事外】

在一般情况下设计师的道德问题很少会受到关注。因为设计的权力掌握在设计委托者手中，设计师在表面上看来只负责执行。环境伦理学的发展促使设计活动被放在人类整体的创造语境中并进行评判。设计师即便只负责最后产品形式的处理，也在这种评判体系中难辞其咎。尤其是在"绿色"要求成为设计发展的趋势甚至是常识或规范时，设计作品必然会在绿色设计批评的体系中遭受检验。

环境伦理意识的萌发大约在19世纪中叶到20世纪30年代。1864年，美国学者G.P.马什（G.P.Marsh, 1801—1882）在他的著作《人与自然》中，较早开始反思技术、工业、人类活动对自然的负面作用。梭罗（H.D.Thoereau, 1817—1862，图7.79）则批判西方传统的反自然观念和人生价值观，追求自然和简朴的生活。像梭罗一样被大自然那神奇魅力感召的还有被称为美国"国家公园之父"的J·缪尔（John Muir, 1838—1914），1864年3月被加拿大荒野的神奇和美丽所感召，他开始抨击人类自以为是的自我中心主义和践踏破坏自然的无知。梭罗和缪尔思想的特点是带有尊崇原始自然和返朴归真的倾向，开启了对自然之伦理感情和意识的先河。

图7.79 《瓦尔登湖》的作者梭罗。

被称为"现代环境伦理学之父"的李奥帕德（Aldo Leopold, 1887—1948）首次提出了"土地伦理"，这是一种建立在生态科学基础之上的典型的整体论环境伦理。环境伦理学的发展也逐渐呈现百花齐放、多元发展的面貌。而绿色设计则是环境伦理学和环境保护运动的延续，是从社会生产的宏观角度对人的活动与自然和社会之间关系的思考与整合。"绿色设计"（green design）虽然在80年代后才作为一个广泛的设计概念引起人们的关注。但有关绿色革命的思想运动与设计批评理论却早在五六十年代就已经出现了。

绿色设计批评有不同的类型，有的关注设计的环保材料与制造或施工的规范（图7.80）；有的强调设计对减少材料及流通过程的积极作用；也有的通过对自然生态的研究来重新看待人类社会的生产方式，在本质上，绿色设计批评都是对西方工业社会价值观的重新思考与批判。因此，绿色设计批评的批评主体也非常广泛，从普通的环保主义者到政策研究者、设计批评家，绿色设计批评已经成为衡量设计优劣的常见批评方式。

图7.80 竹子材料制成环保面料。

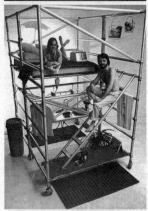

图7.81 设计批评家维克多·帕帕奈克(上),他不仅写作了大量的批评文章,还在《游牧家具》(中)提出了很多新的绿色设计方法。

【流浪地球】

在特殊的物资匮乏时期,比如战争时期,"节约"一直成为设计批评的重要甚至带有政治性的标准。但是在物资丰裕的时候,人们则常常忘记了丰裕背后的潜在危机。美国汽车设计师厄尔(Harley Earl,1893—1969)与通用汽车公司总裁斯隆一起创造的汽车设计的新模式"有计划的废止制度"(planned obsolescence)便在绿色设计批评的标准下受到了普遍的怀疑与批评。同样,美国广告界先驱克里斯蒂娜·弗雷德里克(Christine Frederick,1883—1970)提出的"逐步废止"(progressive obsolescence)即"在旧产品被用坏之前就购入足够的新产品"[173],也在美国1929年的大萧条中受到了极大嘲笑。

"有计划的废止制度"在促进消费的同时带来了巨大的浪费。企业仅仅通过造型设计与广告促销就能扩大销售市场,并快速地根据企业的意愿来调整产品的生命周期,用不断推出的新款造型和稍加改进的功能来吸引喜新厌旧、追逐新潮的消费者。因此,这种设计体系在理论上不被设计界推崇,并不断遭到环境保护主义者的抨击。

设计批评家维克多·帕帕奈克(Victor Papanek,1927—1999)所著的《为了真实的世界而设计——人类生态学和社会变化》(Design for the Real World: Human Ecology and Social Change,1971)、《游牧家具:如何制造以及哪里可以买到便于折叠、压缩、堆积、膨胀或是能够抛弃和再循环的轻型家具》(合著)(Nomadic furniture: how to build and where to buy lightweight furniture that folds, collapses, stacks, knocks-down, inflates or can be thrown away and re-cycled,1973)和《绿色当头:设计和建筑中的生态学和道德规范》(The Green Imperative: Natural Design for the Real World,1995)为绿色设计思想的发展做出了重要的贡献。他强调设计工作的社会伦理价值,认为设计师应认真考虑有限的地球资源的使用问题,并为保护地球的环境服务。设计的最大作用并不是创造商业价值,也不是在包装及风格方面的竞争,而是创造一种适当的社会变革中的元素。

一方面,帕帕奈克的"绿色设计批评"带有很强的实践色彩,能够和一些具体的设计方法相结合。尤其是他在《游牧家具》中所尝试的"低技派"设计方法,便建立在一种朴素的、嬉皮士般的生活方式之上(图7.81)。与他的绿色设计批评相对应,他在设计实践中提倡简易的、低成本与多功能的设计。他奉劝设计师不要忙于创造那些成年人的玩具,而应该关注那些实际存在的、与人有关的问题。在对经典设计进行批判的同时,帕帕奈克指出了为残疾人、老年人、穷人提供设计以及生态保护的重

要性。

【附庸风雅的现代主义】

另一方面，帕帕奈克的"绿色设计批评"是对现代主义设计之不彻底性的反思，或者说是一种超级现代主义。帕帕奈克在《为真实的世界而设计》一书中，对纽约现代艺术博物馆（MOMA）关于现代主义的设计展览进行了批评。认为MOMA关注的现代主义设计作品几乎一件也没有流行起来。即便一两件展览品获得了发展，也因为其售价昂贵而成为富人纯粹的玩物。相比较，伍尔夫的批评更多地是一种复古主义及民粹主义，而帕帕奈克则认为MOMA没有真正地为大众谋福利。换句话说，与帕帕奈克同时代的绿色主义者实际上是一种超级现代主义者（包括富勒及嬉皮士们，图7.82），他们对现代主义表示不满，认为他们没有将"为人民服务"落到实处。他在书中曾这样批评：

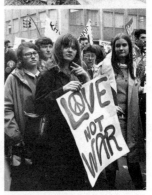

图7.82　60年代曾经活跃的嬉皮士运动，不仅带有强烈的反战政治诉求，他们也会通过生活方式的重塑和反抗来表达对现代性生活的不满。

但是，我们社会的趣味制造者却曾经有一个非常糟糕的挑选纪录。纽约的现代艺术博物馆通常被认为是设计作品良好趣味的最佳仲裁者。为此，在最近的36年中，这家博物馆曾经出版过一本书和两本小册子。在1934年，它出版了《机器艺术》（*Machine Art*）。书中有很多插图，是为了配合展览所作，这个展览想让机器生产的产品为大众所喜爱，而且博物馆还把这些产品说成是"美学上有效"。当时有397件作品被认为具有持久的价值，但其中的396件现在已经留不下来了。只有科罗拉多的库尔斯（Coors）制造的化学上用的烧瓶和烧杯在今天的实验室里仍然还在用（博物馆的展览引发了一阵短暂的流行，在此期间，知识界人士用它们做盛葡萄酒的细颈瓶、花瓶和烟灰缸）。

1939年，博物馆举办了第二届展览：展览的小册子《有机设计》（*Organic Design*，图7.83），囊括了各种各样参展作品的图片。在70多种设计中，只有沙里宁和埃姆斯设计的A-3301号参展作品后来有了进一步的发展。1939年展览的分数是0分。好在A-3501号参展作品后来被成功地利用和改进，变成了1948年的"沙里宁子宫椅"和1957年的"埃姆斯休闲椅"，它们都派生自这个展览上的那件参展作品。

第二个小册子是关于1950年的一个称为"现代家具设计奖"的国际性展览。在46项设计作品中只有1件今天还在用。由于前面提到的沙里宁和埃姆斯的椅子售价超过500美元，所以它们对于大众生活的真正影响可以忽略不计。但是当我们面对现代艺术博物馆组织（apparat）的趣味制造时，只有3项设计

图 7.83 1939年，MOMA 博物馆举办的第二届展览的小册子《有机设计》的封面以及 A-3501 号参展作品。

作品留了下来，其他的 510 项都失败了，这太难以让人树立信心了。更令人震惊的是博物馆曾经犯的一个错误：密斯·凡·德·罗在 20 世纪 20 年代设计的"巴塞罗那椅"。诺尔国际公司在 50 年代重新生产了这种椅子，售价（只一对一对地卖）是每把 750 美元；其售价还曾达到过每把 2000 美元，已经成了一些大公司身份地位的重要象征，而且它被摆在很多企业的入口大厅里，成了全世界老总们附庸风雅的玩物。

把许多博物馆的"优秀设计作品"目录比较一下是很有趣的。无论是在 20 世纪 20 年代、30 年代、50 年代、70 年代还是在 80 年代，对象总是一样的：几把椅子，一些汽车、餐具、灯具、烟灰缸，可能甚至还有一张现在的 DC-3 飞机的照片。新产品的发明创新似乎总是冲着研发每年圣诞礼品市场上那些艳俗的垃圾去的，冲着发明成年人的玩具去的。当 20 世纪 20 年代用上第一个电烤箱的时候，没有人会预见到在短短的 50 年里，同样的技术能把人送上月球，也能给我们一个电动剃须刀，用电能做一种为烤准备的使用电池组的切刀，还能做程序化的人造阴茎。但也有真正的发明家，我敢说，已故的彼得·施伦博姆（Peter Schlumbohm）博士设计的东西没有一件不是在设计和工艺上精心考究、费尽心思的，每一件都是全面的突破，而且有着不同寻常的、吸引人的美感。[174]

【从摇篮到摇篮】

1993 年，英国学者奈吉尔·崴特利（Nigel Whiteley）在《为了社会的设计》（Design for Society）一书中进行了相似的探讨，即设计师在设计与社会和自然环境的互动中究竟应该扮演一种什么样的角色。类似的绿色设计批评均强调设计与社会之间的关系，以及设计在生活中应该承担的道德责任。他们批判设计师通过工业设计来推动大量生产，促进大量购买，吸引大量消费，最终大规模地毒害数不清的环境。

绿色设计的批评观点使人们认识到在工业生产中存在的很多问题。比如对"有计划商品废止制度"中存在的刻意促进消费的怀疑与批判、对大排量汽车的限制、对传统建筑材料的重新思考等等。它抵制高度工业化社会的要求，寻找一种对用具、住房和食品生产的自我满足的适度方式，企望通过国家政策以及设计师的努力调整生产与消费，建立"友好的"人与环境的关系。

在绿色设计批评的引导下，许多在物资紧缺年代出现的设计原则又被重新提出并获得发展。20 世纪 80 年代中期，瑞士工业分析家瓦尔特·斯泰海尔（Walter Stahel）和德国化学家米切

尔·布郎格阿特（Michael Braungart）分别提出了一个新的工业模型。这个模型就是以"租借"而不是"购买"为特征的"服务经济"（service economy）。他们的目标是通过出售产品的服务即产品的使用结果延长产品的实用周期（Product Life Extension）。例如，消费者可以交纳一定的月租费获得清洁衣服的服务而不是购买洗衣机。这种工业模式是对传统的"购买—使用—抛弃"模式的扬弃，由于它强调产品能被反复修理和反复使用从而不断焕发出新的生命力，斯泰海尔将其称为"从摇篮到摇篮"（cradle to cradle）。[175] 也有人将其称为"共享原则"（图7.84）。这样，绿色设计批评就成为推动设计理论发展的重要力量，实现了批评与理论研究之间的良性互助作用。

但是对于那些真正的批评家而言，"绿色设计"的现状一直是不容乐观的。或者说，理想和现实之间一直存在着巨大的鸿沟。设计艺术的发展受到商业和利益的巨大影响，而绿色设计批评却希望通过给人带上"紧箍咒"而实现一种道德约束，最终改变设计的价值指向。这显然是比较理想主义的态度，"自从20世纪70年代开始起，经过在设计学院的学习和各种专业会议的磨炼，富勒和帕帕奈克以及托马斯·马尔多纳多（Tomas Maldonado）、约翰·克里斯·琼斯（John Chris Jones）和盖伊·邦塞佩（Gui Bonsiepe）的批评意识和洞察力不断地成熟起来，但从未对现有设计实践活动潜在的基础形成强有力的威胁，这个基础是指：设计师的任务仅仅是在消费者文化系统中为他们的客户提供服务。这种局面让许多设计师感到沮丧，特别是可持续发展问题的提出使他们的压力也越来越大。"[176]

尽管如此，"绿色设计批评"一旦成为设计中的某种道德高地，就产生了长期的、不可回避的影响。今天的诸多商品，在进行商品宣传或产品定位时，有时候不得不强调自己的"绿色属性"来迎合中产阶级价值观和整个市场的口碑。不管这种定位和宣传是否"言不由衷"，也不论最终的产品是否真的做到了绿色和环保，但至少绿色设计作为正确的发展方向已然成为共识，这毫无疑问都来自于绿色设计批评产生的综合影响。

图7.84 各种共享的交通工具（作者摄）已经成为交通系统里的一个重要组成部分。尽管这些共享设施在管理上普遍存在一些问题，但从理论上来看，它们是减少能源消耗的一种有效方式。

第三节　设计批评的多元化阶段

现代主义设计批评是1851年以来影响最大、最持久的设计批评理论。现代主义批评理论虽然包含着复杂性与差异性，但

其总体的批评特征仍然是明显的：就是追求自上而下的设计控制、强调设计的功能性与经济性、崇尚设计中的理性与设计大师的主导性。因此，现代主义设计批评在根本上是一种价值一元论，对其他的设计批评思想具有排斥与对立的天然属性。

随着设计理论的发展，建立在社会研究与哲学研究基础上的设计批评理论必然走向多元化的发展阶段。各种设计批评理论之间将是共生的、互益的。在设计批评的多元化阶段，每一种设计批评理论都从不同的角度来观察设计、分析设计，根本改变了自上而下评价设计创作并将设计师置之神坛的单向批评路径。

设计批评多元化的首要原因就是社会价值观的多元化。在多元化的价值认识中，设计批评表现出越来越强的适应性与重要性，已经成为文化与艺术批评领域中非常重要的部分。

一、设计批评的多学科化

图 7.85　富勒（上）及其提出的汽车及未来城市设计方案。

从20世纪30年代开始，富勒（Richard Buckminster Fuller，1895—1983，图7.85）等设计师就开始批判包豪斯的设计观念中所体现出来的单一性，即对产品背后的经济问题的忽视。富勒对设计中科学的关注与乌尔姆设计学院的设计科学通识教育有异曲同工之处。它们都对设计背后的诸多问题进行了思考，因而认为设计是一个复杂的行为过程。一直到赫伯特·西蒙从管理科学的角度入手来理解与研究设计，这种设计认识成为了众多有关设计和社会的批评性文章的基础。在这种批评视角中，设计成为众多学科的交叉点，因而也吸引了不同学科领域的研究者进行参与。

多学科化丰富了设计批评的出发点与立足点，使设计批评变得更加开放、更加活跃。也让设计摆脱了极度商业化与设计明星体制的限制，成为更加吸引人的综合学科。

二、设计成为文化批评的核心内容

消费批评的视角考察的设计与社会发生关系的过程中，必须注意消费对设计的引导作用以及消费的消极与积极意义。在消费批评的视角中，符号学作为方法论将设计批评从就事论事转向了对设计进行纵深的理解。新闻记者凡斯·帕克德（Vance Packard，1914—1996）的著作《看不见的捐客》（*The Hidden Persuaders*，1957，图7.86）和《垃圾制造者》（*The Waste Makers*，1960）批判了产品废止制和广告对消费者的控制。此外，作家阿

尔文·托夫勒（Alvin Toffler, 1928—）在《未来的震撼》（*Future Shock*, 1970—）一书中也讨论过类似的消费问题。拉尔夫·纳德（Ralph Nader, 1934—）在他揭示产品消费和风格的著作《多快都不安全》（*Unsafe at Any Speed*, 1965）对美国汽车的设计进行了批判，认为美国汽车的设计满足了人们对于产品更新的心理需要，而忽视了安全性。加拿大记者娜奥米·克莱恩（Naomi Klein, 1970—）继承了这种批判传统，在《不要标志：关注商标霸权》（*No Logo: Taking Aim at the Brand Bullies*, 2000）中更深入地探讨了发达国家通过品牌消费实现的资本扩张。类似的批判传统带有一定的法兰克福学派的色彩，对过度消费与奢侈消费都持怀疑与批判的态度。相比较而言，设计史学者则更多地重视消费主义在设计发展中的积极意义。既然消费主义不可避免，那么与其回避或作无法改变事实的批判，还不如去研究消费发生威力的机制。

图 7.86 凡斯·帕克德的批评著作《看不见的捎客》。

三、设计批评关注内容的多元化

而女性主义设计批评则开启了观察设计的新的通道，受到设计批评领域忽视的对象开始受到重视。比如陶瓷、纺织品等等被认为低下的、女性从事的设计活动浮出水面，让批评家发现传统的设计批评在日常设计及非创新性、非大师设计领域研究的缺失，让人们去关注"大师""帝王将相"之外的普通设计作品的意义。实际上，现代主义时期一直受到建筑师讽刺并使其疑惑的服装设计领域就在一直提示着批评界，设计从来就不能在脱离消费者、脱离社会关系的情况下发展。服装设计并没有表现普遍真理和高尚趣味野心，它通过与消费者复杂而合理的互动而发展。不注重理性、甚至不符合功能、而热爱装饰的服装设计总是反复出现，似乎并不遵守自上而下的设计管制。在服装设计中，美是相对变化的，这恰恰是多元化的表现。

在多元化的设计批评环境中，对同一个设计作品与设计现象的解释会变得更加多样化。不同观点之间也未必要争个你死我活。相反，不同阐释的出现会让设计批评本身带有更加重要的学术意义。也许这就是为什么罗伯特·文丘里的批评文本要比他的设计作品更加重要的原因。他永远都不会比柯布西耶更伟大，他的作品也远不如后者丰富，但他们表现出不同的批评姿态，而这些姿态各自回应了他们的时代。

[注释]

[1] [古希腊]柏拉图:《理想国》,庞燨春 译,北京:九州出版社,2007年版,第89页。

[2] 同上。

[3] 关于功能美的论述详见黄厚石、孙海燕:《设计原理》,南京:东南大学出版社,2005年,第79-81页。

[4] 色诺芬:《回忆录》卷三第八章。

[5] 广州美术学院设计研究室:《中国工业设计怎么办》,《装饰》,1988年第2期,第4页。

[6] [清]李渔:《闲情偶寄》,西安:三秦出版社,1998年版,第29页

[7] [美]大卫·瑞兹曼:《现代设计史》,[澳]王栩宁 等译,北京:中国人民大学出版社,2007年版,第141页。

[8] William Hogarth. *The Analysis of Beauty*. London: Variety, 1810, p.14.

[9] 详见黄厚石、孙海燕:《设计原理》,南京:东南大学出版社,2005年,第89页。

[10] 《马克思恩格斯选集》,第2版,第41卷第42页。

[11] [德]马尔库塞:《单向度的人》,张峰、吕世平 译,重庆:重庆出版社,1988年版,第23页。

[12] 同上,第25页。

[13] [美]大卫·瑞兹曼:《现代设计史》,[澳]王栩宁 等译,北京:中国人民大学出版社,2007年版,第51页。

[14] Adrian Forty. *Objects of Desire: Design and Society 1750—1980*. London: Thames and Hudson, 1986, p.42.

[15] Charles Eastlake. *Hints on Household Taste in Furniture, Upholstery and Other Details. the Second Edition*. London: Longmans, Green, and Co., 1869, p.94.

[16] Adrian Forty. *Objects of Desire: Design and Socirty 1750—1980*. London: Thames and Hudson, 1986, p.43.

[17] 来自吉迪翁的讽刺,参见 Siegfried Giedion. *Mechanization Takes Command*. New York, 1948, p.352.

[18] [美]斯蒂芬·贝利,菲利普·加纳:《20世纪风格与设计》,罗筠筠 译,成都:四川人民出版社,2000年版,第16页。

[19] Nikolaus Pevsner. *Pioneers of Modern Design: from William Morris to Walter Gropius*. New Haven: Yale University Press, 2005, p.18.

[20] William Morris.《建筑之复兴》,1888年; Kenneth Frampton. *Modern Architecture: A Critical History*. London: Thames and Hudson Ltd., 1992, p.36.

[21] Nikolaus Pevsner. *Pioneers of Modern Design: from William to Walter Gropius*. New Haven: Yale University Press, 2005, p.38.

[22] Adrian Forty. *Objects of Desire: Design and Socirty 1750—1980*. London: Thames and Hudson, 1986, pp.42-56.

[23] Nikolaus Pevsner. *Pioneers of Modern Design: from William Morris to Walter Gropius*. New Haven: Yale University Press, 2005, p.27.

[24] [美]斯蒂芬·贝利,菲利普·加纳:《20世纪风格与设计》,罗筠筠 译,成都:四川人民出版社,2000年版,第17页。

[25] Nikolaus Pevsner. *Pioneers of Modern Design: from William Morris to Walter Gropius*. New Haven: Yale University Press, 2005, p.15.

[26] [英]弗兰克·惠特福德:《包豪斯》,林鹤 译,北京:三联书店,2001年版,第18页。
[27] Joseph Wickham Roe.*English and American Tool Builders*. Lindsay Publications Inc,2001, pp.129,140-141.
[28] David A.Hounshell.*From American System to Mass Production.1800—1932*. Baltimore: The Jones Hopkins University Press,1984,pp.25-28.
[29] Ibid,pp.5-10.
[30] Adrian Forty.*Objects of Desire: Design and Society 1750—1980*. London: Thames and Hudson,1986,p.33.
[31] Gottfried Semper. *The Four Elements of Architecture and Other Writing*. Cambridge: Cambridge University Press,1989,pp.133-134.
[32] John Heskett.*Industrial Design*. New York: Oxford University Press,1980,p.88.
[33] Ibid.
[34] Nikolaus Pevsner.*Pioneers of Modern Design: from William Morris to Walter Gropius*.1960,p.15.
[35] Ibid,p.12.
[36] Ibid,p.15.
[37] [英]雷纳·班纳姆:《第一机械时代的理论与设计》,丁亚雷、张筱膺 译,南京:江苏美术出版社,2009年版,第79页。
[38] John Heskett.*Industrial Design*. New York: Oxford University Press,1980,p.89.
[39] Edited by Carma Gorman.*The Industrial Design Reader*. New York: Allworth Press,2003, p.89.
[40] Ibid,p.90.
[41] Ibid,p.89.
[42] Ibid,p.91.
[43] Ibid,p.91.
[44] Edited by Carma Gorman.*The Industrial Design Reader*. New York: Allworth Press,2003, p.73.
[45] [英]雷纳·班纳姆:《第一机械时代的理论与设计》,丁亚雷、张筱膺 译,南京:江苏美术出版社,2009年版,157、158页。
[46] 也有学者从当时意大利的国情进行了解释,"但是当时亚得里亚海北岸的意大利仍然没有统一,对大多数意大利爱国者来说,复国运动仍然还是正在进行着的战争,想起这些,这就是可以理解的了。"参见[英]雷纳·班纳姆:《第一机械时代的理论与设计》,丁亚雷、张筱膺 译,南京:江苏美术出版社,2009年版,第125页。
[47] Louis H. Sullivan.*Kindergarten Chats*.New York: George Wittenborn,revised 1918,p.170.
[48] Edited by Robert Twombly. *Louis Sullivan: The public Papers*.Chicago: The University of Chicago Press,1988,p.80.
[49] Ibid.
[50] 转引自[美]史坦利·亚伯克隆比:《建筑的艺术观》,吴玉成 译,天津:天津大学出版社,2001年版,第107页。
[51] Edited by Robert Twombly.*Louis Sullivan: The public Papers*.Chicago: The University of Chicago Press,1988,p.82.
[52] Paul Laseau, James Tice.*Frank Lloyd Wright: Between Principles and Form*. New York: Van Nostrand Reinhold,1992,p.6.
[53] Adolf Loos.*Ornament and Crime: Selected Essays*.Translated by Michel Mitchell.

Riverside: Ariadne Press, 1998, p.11.

[54] Ibid, p.6.

[55] Ibid, p.7.

[56] Leslie Topp. *Architecture in Fin-de-siècle Vienna*. Cambridge: Cambridge University Press, 2004, p.132.

[57] Kenneth Frampton. *Modern Architecture: A Critical History*. London: Thames and Hudson Ltd., 1992, p.92.

[58] Adolf Loos. *Ornament and Crime: Selected Essays*. Translated by Michel Mitchell. Riverside: Ariadne Press, 1998, p.171.

[59] 参见黄厚石,孙海燕:《设计原理》,南京:东南大学出版社,2005年版,第136至137页。

[60] Adolf Loos.*Ornament and Crime: Selected Essays*.Translated by Michel Mitchell. Riverside: Ariadne Press, 1998, p.168.

[61] 参见阿道夫·奥佩尔为卢斯文集所作的序言,选自 Adolf Loos.*Ornament and Crime: Selected Essays.* Riverside: Ariadne Press, 1998, p.1.

[62] Kurt Lustenberger. *Adolf Loos*. Zurich: Artemis Verlags AG, 1994, p.19.

[63] Debra Schafter.*The Order of Ornament, the Structure of Style: Theoretical Foundations of Modern Art and Architecture.* Cambridge: Cambridge University Press, 2003, p.14.

[64] 卢斯和维特根斯坦都承认受惠于克劳斯。参见 Allen Janik and Stephen Toulmin. *Wittgenstein-s Vienna.* New York: Simon & Schuster, 1973, pp.92, 93.

[65] 卢斯和维特根斯坦的第一次会面在1914年7月,关于他们的关系以及相似的哲学认识参见 Paul Wijdeweld. *Ludwig Wittgenstein, Architecture*. Cambridge: MIT Press, 1994, pp.30-36.

[66] Debra Schafter.*The Order of Ornament, the Structure of Style: Theoretical Foundations of Modern Art and Architecture.*Cambridge: Cambridge University Press, 2003, p.193.

[67] Kurt Lustenberger. *Adolf Loos*. Zurich: Artemis Verlags AG, 1994, p.16.

[68] Janet Stewart.*Fashioning Vienna: Adolf Loos's Cultural Criticism*. London: Routledge, 2000, p.6.

[69] Panayotis Tournikiotis. *Adolf Loos*. New York: Princeton Architectural Press, 1994, p.30.

[70] Kurt Lustenberger. *Adolf Loos*. Zurich: Artemis Verlags AG, 1994, p.23.

[71] Adolf Loos.*Ornament and Crime: Selected Essays*. Riverside: Ariadne Press, 1998, p.175.

[72] *Ornament and Education*.1924//Adolf Loos.*Ornament and Crime: Selected Essays*. Riverside: Ariadne Press, 1998, pp.185-186.

[73] 卢斯在这里指的是德意志制造同盟的设计师们。参见 *Cultural Degeneration*. 1908; Adolf Loos. *Ornament and Crime: Selected Essays*. Riverside: Ariadne Press, 1998, p.163.

[74] Kurt Lustenberger. *Adolf Loos*. Zurich: Artemis Verlags AG, 1994, p.24.

[75] [德]瓦尔特·本雅明:《机械复制时代的艺术作品》,王才勇 译,北京:中国城市出版社,2002年版,第64页。

[76] 转引自[德]阿尔布莱希特·维尔默:《论现代和后现代的辩证法——遵循阿多诺的理性批判》,钦文 译,北京:商务印书馆,2003年版,第126页。

[77] 同上。

[78] [法]勒·柯布西耶:《一栋住宅,一座宫殿——建筑整体性研究》,治棋、刘磊 译,北京:中国建筑工业出版社,2011年版,第172-173页。

[79] 同上,第195页。

[80] 同上,第172-173页。

[81] S.基提恩:《空间、时间、建筑》,王锦堂、孙全文 译,台北:台隆书店,1986年版,第588页。

[82] [法]勒·柯布西耶:《一栋住宅,一座宫殿——建筑整体性研究》,治棋、刘磊 译,北京:中国建筑工业出版社,2011年版,第194页。

[83] 按照柯布西耶自己的说法,他共出版了20本书。参见"我做设计,做演讲,写书。在我的二十本书和三本杂志中,居住无可更改地成为建筑和规划的首要目标。"Le Corbusier. *Le Corbusier Talks with Students*. New York:Princeton Architecture Press, 1999,p.26.

[84] 参见陈志华为《走向新建筑》所做的"译后记";[法]勒·柯布西耶:《走向新建筑》,陈志华 译,西安:陕西师范大学出版社,2004年版,第258页。

[85] 同上,第81页。

[86] 同上,第248-249页。

[87] Le Corbusier. *Le Corbusier Talks with Students*. New York:Princeton Architecture Press, 1999,p.26.

[88] [法]勒·柯布西耶:《明日之城市》,李浩、方晓灵 译,北京:中国建筑工业出版社,2009年版,第17-18页。

[89] Le Corbusier. *Le Corbusier Talks with Students*. New York:Princeton Architecture Press, 1999,p.79.

[90] Ibid,p.80.

[91] Ibid,p.78.

[92] Le Corbusier. *The Decorative Art of Today*. London:The Architectural Press,1987,p.91.

[93] Le Corbusier. *The City of Tomorrow and it's Planning*. London:John Rodker Publisher, 1929,p.274.

[94] [美]尼古拉斯·福克斯·韦伯:《包豪斯团队:六位现代主义大师》,郑炘、徐晓燕、沈颖 译,北京:机械工业出版社,2013年版,第67页。

[95] Margret Kentgens. *The Dessau Bauhaus Building* 1926—1999. Princeton:Princeton Architectural Press,1998,p.10.

[96] Frank Whitford. *Bauhaus*. London:Thames and Hudson,1984,p.52.

[97] Ibid,p.120.

[98] Edited and with an introduction by Walter Gropius. *The Theater of the Bauhaus*. Middletown Connecticut:Wesleyan University Press,1971,p.7.

[99] Frank Whitford. *Bauhaus*. London:Thames and Hudson,1984,p.116.

[100] [英]雷纳·班纳姆:《第一机械时代的理论与设计》,丁亚雷、张筱膺 译,南京:江苏美术出版社,2009年版,第240页。

[101] Ibid.

[102] 转引自[英]尼古斯·斯坦戈斯著:《现代艺术观念》,侯瀚如 译,成都:四川美术出版社,1988年版,第159页。

[103] Vassiliki Kolocotroni,Jane Goldman,Olga Taxidou. *Modernism:An Anthology of Sources and Documents*. Chicago:University Of Chicago Press,1999,pp.299-300.

[104] Walter Gropius. *The New Architecture and the Bauhaus*. Cambridge:Massachusetts Institute of Technology,1965,p.54.

[105] Ibid,p.53.

[106] Frank Whitford. *Bauhaus*. London:Thames and Hudson,1984,p.132.

[107] Ibid,p.136.

[108]［美］尼古拉斯·福克斯·韦伯:《包豪斯团队：六位现代主义大师》,郑炘、徐晓燕、沈颖 译,北京：机械工业出版社,2013年版,第69-70页。

[109] Frank Whitford. *Bauhaus*. London: Thames and Hudson, 1984, p.146.

[110] Ibid.

[111] Ibid, p.136.

[112]［美］尼古拉斯·福克斯·韦伯:《包豪斯团队：六位现代主义大师》,郑炘、徐晓燕、沈颖 译,北京：机械工业出版社,2013年版,第69-70页。

[113]［英］弗兰克·惠特福德:《包豪斯》,林鹤 译,北京：三联书店,2001年版,第35页。

[114] 同上。

[115] 同上, 194-195页。

[116]［德］鲍里斯·弗里德瓦尔德:《包豪斯》,宋昆 译,天津：天津大学出版社,2011年版,第22页。

[117] 范路:《梦想照进现实——1927年威森霍夫住宅展》,《建筑师》,2007年第6期,第31页。

[118] Schulze F.Mies Van der Rohe. *A Critical Biography*. Chicago: The University of Chicago Press, 1985. 参见史永高、仲德崑:《建筑展览的"厚度"(上)——重读威森霍夫住宅博览会》,《新建筑》,2006年第1期,第84页。

[119] 同上。

[120]［英］雷纳·班纳姆:《第一机械时代的理论与设计》,丁亚雷、张筱膺 译,南京：江苏美术出版社,2009年版,352页。

[121] Henry-Russell Hitchcock and Philip Johnson.*The International Style: Architecture Since 1922.* New York: W. W. Norton & Company, 1932, p.18.

[122] Ibid, p.18.

[123] Thomas S. Hines. *Richard Neutra and the Search for Modern Architecture*. California: University of California Press, 1994, p.220.

[124] Ibid, p.287.

[125] Kenneth Frampton. *Modern Architecture: A Critical History*. London: Thames and Hudson Ltd., 1992, p.278.

[126] Lionel March, Judith Sheine. *RM Schindler: Composition and Construction*. London: Academy Press, 1995, p.156.

[127] Ibid, p.64.

[128] H. H. Arnason, Maria F. Prather, Marla F. Prather, and H. Horvard Arnason. *History of Modern Art: Painting, Sculpture, Architecture*. New York: Harry N. Abrams, Inc., 1997, p.224.

[129] Ulrich Conrads. *Programs and Manifestoes on 20th Century Architecture*. Massachusetts: The MIT Press, 1971, p.56.

[130] 吕富珣:《苏俄现代建筑先驱——弗·塔特林》,《世界建筑》,1989年第1期,第72页。

[131] 克里斯蒂娜·洛德:《塔特林与第三国际纪念碑》,林荣森、焦平、娄古 译,《世界美术》,1986年第4期,第40页。

[132] Edited by Charles Harrison and Paul Wood. *Art in Theory, 1900—2000: An Anthology of Changing Ideas*. Malden: Blackwell Publishing Ltd., 2003, p.341.

[133] Roger Lipsey. *The Spiritual in Twentieth Century Art*. Dover Publications, 2004, p.162.

[134] Ibid.

[135]［俄］金兹堡:《风格与时代》,陈志华 译,西安：陕西师范大学出版社,2004年版,"译

[136] 同上,第161页。
[137] 同上,第172页。
[138] Victor Margolin. *The Struggle for Utopia: Rodchenko, Lissitzky, Moholy-Nagy, 1917—1946.* Chicago: University Of Chicago Press,1997,p.49.
[139] Ibid,p.53.
[140] Edited by Carma Gorman. *The Industrial Design Reader.* New York: Allworth Press, 2003,p.102.
[141] Ibid,pp.102-103.
[142] [英]赫伯特·里德著:《现代绘画简史》,刘萍君等译,上海:上海人民美术出版社, 1979年版,第113页。
[143] Jonathan M.Woodham. *Twentieth Century Design.* Oxford: Oxford University Press.1997, p.183.
[144] [美]维克多·马格林:《人造世界的策略:设计与设计研究论文集》,金晓雯、熊嫕 译, 南京:江苏美术出版社,2009年版,第265页。
[145] Jonathan M.Woodham. *Twentieth Century Design.* Oxford: Oxford University Press. 1997,p.183.
[146] [美]查尔斯·詹克斯:《现代主义的临界点:后现代主义向何处去?》,丁宁、许春阳、章华 等译,北京:北京大学出版社,2011年版,第61页图23的注释。
[147] 同上。
[148] 沈语冰:《20世纪艺术批评》,杭州:中国美术学院出版社,2003年版,第237页。
[149] [德]沃尔夫冈·韦尔施:《我们的后现代的现代》,洪天富 译,北京:商务印书馆,2004 年版,第144页。
[150] Nina Stritzler Levine. *Josef Frank, Architect and Designer: An Alternative Vision of the Modern Home.* New Haven: Yale University Press,1996,p.13.
[151] Ibid,p.16.
[152] [德]沃尔夫冈·韦尔施:《我们的后现代的现代》,洪天富 译,北京:商务印书馆,2004 年版,第30页。
[153] 同上,第143页。
[154] 同上,第29-30页。
[155] 同上,第133页。
[156] [德]阿尔布莱希特·维尔默:《论现代和后现代的辩证法——遵循阿多诺的理性批判》,钦文 译,北京:商务印书馆,2003年版,第133页。
[157] 同上。
[158] "现代建筑于1972年7月15日下午3时32分在美国密苏里州圣路易斯城死去"。参见Charles Jencks.*The New Praradigm in Architecture: The Language of Post Modernism.* New Haven and London: Yale University Press,2002,p.9.
[159] [英]戴维·弗里斯比:《现代性的碎片》,卢晖临、周怡、李林艳 译,北京:商务印书馆, 2003年版,第204页。
[160] James Trilling.*Ornament: a Modern Perspective.*Washington: the University of Washington,2003,p.23.
[161] Robert Venturi.*Complexity and Contradiction in Architecture.*London: The Architectural Press Ltd.,1977,p.16.
[162] 文丘里喜欢的设计元素是"混杂的"而不是"纯粹的",是"妥协的"而不是"干脆的",

是"变形的"而不是"直接的",是"朦胧的"而不是"清楚的",是"任性的"而不是"冷漠的",是"令人厌烦的"而不是"有趣的",是"传统的"而不是"被设计的",是"包容的"而不是"排外的",是"丰富的"而不是"简单的",是"遗留的"而不是"革新的",是"矛盾和双关的"而不是"直接和清楚的"。

[163] [美]汤姆·沃尔夫:《从包豪斯到现在》,关肇邺 译,北京:清华大学出版社,1984年版,第99页。

[164] 同上。

[165] Patricia Conway and Robert Jensen. *Ornamentalism*: *the New Decorativeness in Architecture and Design*. New York: Clarkson N. Potter, Inc., 1982, p.2.

[166] [美]查尔斯·詹克斯:《现代主义的临界点:后现代主义向何处去?》,丁宁、许春阳、章华 等译,北京:北京大学出版社,2011年版,第42页。

[167] 同上,第45页。

[168] 原载于《后现代建筑师严肃的吗? 保罗·波尔托盖西和布鲁诺·赛维的谈话》,载《建筑设计》1982年第1期,第20-21页。

[169] 同上,第43页。

[170] 同上。

[171] 《RPP——老鼠、后学分子和其他害虫》(*Rpp-Rats*, *Posts and Other Pests*),发表于《英国皇家建筑学会学报:莲花》(*RIBA Journal*, *Lotus*),而最全的文本发表于《广告新闻》(*AD News*)1981年第7期,第14-16页。转引自[美]查尔斯·詹克斯:《现代主义的临界点:后现代主义向何处去?》,丁宁、许春阳、章华 等译,北京:北京大学出版社,2011年版,第43页。

[172] 同上,第45页。

[173] Susan Strasser. *Waste and Want*: *A Social History of Trash*. New York: Metropolitan Books, 1999, p.16

[174] [美]维克多·帕帕奈克:《为真实的世界设计》,周博 译,北京:中信出版社,2013年版,第129页。

[175] Paul Hawken, Amory Lovins, and L.Hunter Lovins. *Natural Capitalism*: *Creating the Next Industrial Revolution*. New York: Little, Brown and Company, 1999, p.17

[176] [美]维克多·马格林:《人造世界的策略:设计与设计研究论文集》,金晓雯、熊嫕 译,南京:江苏美术出版社,2009年版,第111-112页。

参 考 书 目

● **中文译著**

1. [英]阿德里安·福蒂.欲求之物:1750年以来的设计与社会.苟娴煦,译.南京:译林出版社,2014.
2. [德]阿尔布莱希特·维尔默.论现代和后现代的辩证法:遵循阿多诺的理性批判.钦文,译.北京:商务印书馆,2003.
3. [加]阿尔维托·曼古埃尔.意像地图:阅读图像中的爱与憎.薛绚,译.昆明:云南人民出版社,2004.
4. [英]埃得蒙·利奇.文化与交流.郭凡,邹和,译.上海:上海人民出版社,2000.
5. [德]埃德蒙德·胡塞尔.伦理学与价值论的基本问题.艾四林,安仕侗,译.北京:中国城市出版社,2002.
6. [美]艾琳.后现代城市主义.张冠增,译.上海:同济大学出版社,2007.
7. [英]艾伦·科洪.建筑评论:现代建筑与历史嬗变.刘托,译.北京:中国水利水电出版社,2005.
8. [美]安·兰德.源泉.高晓晴,赵雅蔷,杨玉,译.重庆:重庆出版社,2013.
9. [英]安东尼·吉登斯.现代性的后果.田禾,译.南京:译林出版社,2000.
10. [德]奥特弗利德·赫费.作为现代化之代价的道德:应用伦理学前沿问题研究.邓安庆,朱更生,译.上海:上海译文出版社,2005.
11. [古希腊]柏拉图.理想国.庞燨春,译.北京:九州出版社,2007.
12. [美]保罗·福赛尔.恶俗:或美国的种种愚蠢.何纵,译.北京:中央编译出版社,2000.
13. [美]保罗·康纳顿.社会如何记忆.纳日碧力戈,译.上海:上海人民出版社,2000.
14. [德]保罗·兰德.设计是什么?:保罗·兰德给年轻人的第一堂启蒙课.吴莉君,译.台北:原点出版社,2010.
15. [德]鲍里斯·弗里德瓦尔德.包豪斯.宋昆,译.天津:天津大学出版社,2011.
16. [英]贝维斯·希利尔,凯特·麦金太尔.世纪风格.林鹤,译.石家庄:河北教育出版社,2002.
17. [英]彼德·福勒.艺术与精神分析.段炼,译.成都:四川美术出版社,1988.
18. [加]卜正民.维米尔的帽子:17世纪和全球化世界的黎明.黄中宪,译.长沙:湖南人民出版社,2017.
19. [美]培里.价值和评价.北京:中国人民大学出版社,1989.
20. [美]查尔斯·詹克斯.现代主义的临界点:后现代主义向何处去?.丁宁,许

春阳,章华,等译.北京:北京大学出版社,2011.
21. [美]查里斯·怀汀.战争中的德国.熊婷婷,译.北京:中国社会科学出版社,2004.
22. [美]大卫·瑞兹曼.现代设计史.王栩宁,等译.北京:中国人民大学出版社,2007.
23. [英]戴维·弗里斯比.现代性的碎片.卢晖临,周怡,李林艳,译.北京:商务印书馆,2003.
24. [美]黛安·吉拉尔多.现代主义之后的西方建筑.青锋,译.北京:清华大学出版社,2012.
25. [法]蒂博代.六说文学批评.赵坚,译.北京:三联书店,2002.
26. [德]恩斯特·卡西尔.人论.甘阳,译.北京:西苑出版社,2003.
27. [瑞]菲尔迪南·德·索绪尔.普通语言学教程.高名凯,译.北京:商务印书馆,2004.
28. [英]费瑟斯通.消费文化与后现代主义.刘精明,译.南京:译林出版社,2000.
29. [英]弗兰克·惠特福德.包豪斯.林鹤,译.北京:三联书店,2001.
30. [奥]弗洛伊德.达·芬奇及其童年的回忆.张杰,等译.上海:上海文化出版社,2006.
31. [美]葛凯.制造中国:消费文化与民族国家的创建.黄振萍,译.北京:北京大学出版社,2007.
32. [德]哈贝马斯.公共领域的结构转型.曹卫东,译.上海:学林出版社,1999.
33. [德]汉斯·贝尔廷,等.艺术史的终结?:当代西方艺术史哲学文选.常宁生,编译.北京:中国人民大学出版社,2004.
34. [英]赫伯特·里德.现代绘画简史.刘萍君,等译.上海:上海人民美术出版社,1979.
35. [德]赫伯特·林丁格尔.乌尔姆设计:造物之道(乌尔姆设计学院1953-1968).王敏,译.北京:中国建筑工业出版社,2011.
36. [美]亨利·佩卓斯基.器具的进化.丁佩芝,陈月霞,译.北京:中国社会科学出版社,1999.
37. [英]J.C.亚历山大.国家与市民社会.邓正来,编.北京:中央编译出版社,2002.
38. [美]基思·惠勒.太平洋战场的较量(上):太平洋底的战争.顾群,译.北京:中国社会科学出版社,2005.
39. [加]简·雅各布斯.美国大城市的死与生.金衡山,译.南京:译林出版社,2005.
40. [美]杰克·斯佩克特.艺术与精神分析:论弗洛伊德的美学.高建平,等译.北京:文化艺术出版社,1990.
41. [英]金·格兰特.超现实主义与视觉艺术.王升才,译.南京:江苏美术出版社,2007.

42. ［俄］金兹堡.风格与时代.陈志华,译.西安:陕西师范大学出版社,2004.
43. ［日］鹫田清一.古怪的身体:时尚是什么.吴俊伸,译.重庆:重庆大学出版社,2015.
44. ［英］卡尔·波普尔.通过知识获得解放.范景中,李本正,译.杭州:中国美术学院出版社,1996.
45. ［美］卡尔·休斯克.世纪末维也纳.李锋,译.南京:江苏人民出版社,2007.
46. ［奥］卡米诺·西特.城市建设艺术:遵循艺术原则进行城市建设.仲德崑,译.南京:东南大学出版社,1990.
47. ［美］凯伦·W.布莱斯勒,等.世纪时尚:百年内衣.秦寄岗,等译.北京:中国纺织出版社,2000.
48. ［法］柯布西耶.东方游记.管筱明,译.上海:上海人民出版社,2006.
49. ［法］勒·柯布西耶.明日之城市.李浩,方晓灵,译.北京:中国建筑工业出版社,2009.
50. ［法］勒·柯布西耶.一栋住宅,一座宫殿:建筑整体性研究.治棋,刘磊,译.北京:中国建筑工业出版社,2011.
51. ［法］勒·柯布西耶.走向新建筑.陈志华,译.西安:陕西师范大学出版社,2004.
52. ［美］雷内·韦勒克.批评的概念.张今言,译.杭州:中国美术学院出版社,1999.
53. ［德］李凯尔特.文化科学和自然科学.涂纪亮,译.北京:商务印书馆,1996.
54. ［美］理查德·桑内特.匠人.李继宏,译.上海:上海译文出版社,2015.
55. ［美］琳达·诺克林.女性,艺术与权力.游惠贞,译.桂林:广西师范大学出版社,2005.
56. ［美］刘易斯·芒福德.城市文化.宋俊岭,李翔宁,周鸣浩,译.北京:中国建筑工业出版社,2009.
57. ［美］罗伯特·J.托马斯.新产品成功的故事.北京新华信管理顾问有限公司,译校.北京:中国人民大学出版社,2002.
58. ［美］罗伯特·赖特.非零年代:人类命运的逻辑.李淑珺,译.上海:上海人民出版社,2003.
59. ［美］罗伯特·温尼克.闪电战.杨晋,译.北京:中国社会科学出版社,2005.
60. ［英］罗素.西方哲学史:下卷.何兆武,李约瑟,译.北京:商务印书馆,1981.
61. ［英］马丁·阿尔布劳.全球时代.高湘泽,冯玲,译.北京:商务印书馆,2001.
62. ［英］马尔科姆·巴纳德.理解视觉文化的方法.常宁生,译.北京:商务印书馆,2005.
63. ［德］马尔库塞.单向度的人.张峰,吕世平,译.重庆:重庆出版社,1988.
64. ［美］马克·波斯特.第二媒介时代.范静哗,译.南京:南京大学出版社,2000.
65. ［法］马克·第亚尼.非物质社会:后工业世界的设计、文化与技术.滕守尧,译.成都:四川人民出版社,1998.
66. ［德］马克思·舍勒.伦理学中的形式主义与质料的价值伦理学.倪梁康,

译.北京:三联书店,2004.
67. [英]马特·马尔帕斯.批判性设计及其语境:历史、理论和实践.张黎,译.南京:江苏凤凰美术出版社,2019.
68. [美]迈克尔·别拉特.设计随笔.李慧娟,译.上海:上海人民美术出版社,2010.
69. [美]麦金太尔.德行之后.龚群,戴扬毅,等译.北京:中国社会科学出版社,1995.
70. [英]梅莉·希可丝特.建筑大师赖特.成寒,译.上海:上海文艺出版社,2001.
71. [法]莫里斯·哈布瓦赫.论集体记忆.毕然,郭金华,译.上海:上海人民出版社,2002.
72. [美]莫什·萨夫迪.后汽车时代的城市.吴越,译.北京:人民文学出版社,2001.
73. [美]纳西姆·尼古拉斯·塔勒布.反脆弱:从不确定性中获益.雨珂,译.北京:中信出版社,2014.
74. [美]娜欧蜜·克莱恩.NO LOGO:颠覆品牌统治的反抗运动圣经.徐诗思,译.台北:时报文化出版社,2015.
75. [美]尼古拉斯·福克斯·韦伯.包豪斯团队:六位现代主义大师.郑炘,徐晓燕,沈颖,译.北京:机械工业出版社,2013.
76. [英]尼古斯·斯坦戈斯.现代艺术观念.侯瀚如,译.成都:四川美术出版社,1988.
77. [英]诺曼·费尔克拉夫.话语与社会变迁.殷晓容,译.北京:华夏出版社,2003.
78. [加]诺思罗普·弗莱.批评的剖析.陈慧,袁宪军,吴伟仁,译.天津:百花文艺出版社,1998.
79. [美]欧内斯特·卡伦巴赫.生态乌托邦.杜澍,译.北京:北京大学出版社,2010.
80. [美]佩德·安克尔.从包豪斯到生态建筑.尚晋,译.北京:清华大学出版社,2012.
81. [英]彭妮·斯帕克.设计与文化导论.钱凤根,于晓红,译.南京:译林出版社,2012.
82. [德]齐奥尔格·西美尔.时尚的哲学.费勇,等译.北京:文化艺术出版社,2001.
83. [英]齐格蒙特·鲍曼.后现代伦理学.张成岗,译.南京:江苏人民出版社,2003.
84. [英]乔纳森·M.伍德姆.20世纪的设计.周博,沈莹,译.上海:上海人民出版社,2012.
85. [比]乔治·布莱.批评意识.郭宏安,译.桂林:广西师范大学出版社,2002.
86. [英]乔治·克劳德.自由主义与价值多元论.应奇,等译.南京:江苏人民出

版社,2006.
87. [瑞]S.基提恩.空间、时间、建筑.王锦堂,孙全文,译.台北:台隆书店,1986.
88. [英]萨迪奇.设计的语言.庄靖,译.桂林:广西师范大学出版社,2015.
89. [俄]什克洛夫斯基.散文理论.刘宗次,译.南昌:百花洲文艺出版社,1994.
90. [法]施纳普,勒布莱特.100名画:古希腊罗马历史.吉晶,高璐,译.桂林:广西师范大学出版社,2007.
91. [美]史坦利·亚伯克隆比.建筑的艺术观.吴玉成,译.天津:天津大学出版社,2001.
92. [美]斯蒂芬·贝利,菲利普·加纳.20世纪风格与设计.罗筠筠,译.成都:四川人民出版社,2000.
93. [美]斯坦利·费什.读者反应批评:理论与实践.文楚安,译.北京:中国社会科学出版社,1998.
94. [美]苏珊·桑塔格.在土星的标志下.姚君伟,译.上海:上海译文出版社,2006.
95. [英]塔克,金斯伟尔.设计.童未央,戴联斌,译.北京:三联书店,2002.
96. [美]汤姆·沃尔夫.从包豪斯到现在.关肇邺,译.北京:清华大学出版社,1984.
97. [德]瓦尔特·本雅明.机械复制时代的艺术作品.王才勇,译.北京:中国城市出版社,2002.
98. [美]威廉·斯莫克.包豪斯理想.周明瑞,译.济南:山东画报出版社,2010.
99. [德]维尔纳·桑巴特.奢侈与资本主义.王燕平,侯小河,译.上海:上海人民出版社,2000.
100. [美]维克多·马格林.人造世界的策略:设计与设计研究论文集.金晓雯,熊嫕,译.南京:江苏美术出版社,2009.
101. [美]维克多·帕帕奈克.为真实的世界设计.周博,译.北京:中信出版社,2013.
102. [德]沃尔夫冈·韦尔施.我们的后现代的现代.洪天富,译.北京:商务印书馆,2004.
103. [美]西尔维亚·比奇.莎士比亚书店.李耘,译.北京:新星出版社,2014.
104. [英]休谟.人性论:下册.关文运,译.北京:商务印书馆,1980.
105. [英]雪莱.雪莱诗选.江枫,译.长沙:湖南人民出版社,1980.
106. [英]以赛亚·伯林.自由论.胡传胜,译.南京:译林出版社,2003.
107. [英]约翰·伯格.观看之道.戴行钺,译.桂林:广西师范大学出版社,2005.
108. [美]约翰·赫斯克特.设计,无处不在.丁珏,译.南京:译林出版社,2013.
109. [瑞]约翰内斯·伊顿.色彩艺术:色彩的主观经验与客观原理.杜定宇,译.上海:上海人民美术出版社,1985.
110. [美]朱丽安·西沃卡.肥皂剧、性和香烟:美国广告200年经典范例.周向民,田力男,译.北京:光明日报出版社,1999.
111. [日]作田启一.价值社会学.宋金文,边静,译.北京:商务印书馆,2004.

- **中文著作**

112. 包铭新.时装评论.重庆:西南师范大学出版社,2001.
113. 保健云,徐梅.会展经济.重庆:西南财经大学出版社,2000.
114. 陈厚诚,王宁.西方当代文学批评在中国.天津:百花文艺出版社,2000.
115. 陈立旭.都市文化与都市精神:中外城市文化比较.南京:东南大学出版社,2002.
116. [明]冯梦龙.醒世恒言·卖油郎独占花魁.北京:同心出版社,1994.
117. 顾城.顾城哲思录.重庆:重庆出版社,2015.
118. 郭于华.仪式与社会变迁.北京:社会科学文献出版社,2000.
119. 黄凯锋.价值论及其部类研究.上海:学林出版社,2005.
120. 姜智芹.傅满洲与陈查理:美国大众文化中的中国形象.南京:南京大学出版社,2007
121. 李彬彬.设计心理学.北京:中国轻工业出版社,2001.
122. 李江凌.价值与兴趣:培里价值本质论研究.北京:中国社会科学出版社,2004.
123. [清]李渔.闲情偶寄.西安:三秦出版社,1998.
124. [南朝宋]刘义庆.世说新语·德行:篇注.刘孝标,注.上海:上海古籍出版社,1993.
125. 刘先觉.密斯·凡·德·罗.北京:中国建筑工业出版社,1992.
126. 鲁迅.鲁迅全集:第七卷.北京:人民文学出版社,2005.
127. 罗钢,王中忱.消费文化读本.北京:中国社会科学出版社,2003.
128. 毛崇杰.颠覆与重建:后批评中的价值体系.北京:社会科学文献出版社,2002.
129. 邵健伟.产品设计新纪元:理论与实践.北京:北京理工大学出版社,2009.
130. 沈语冰.20世纪艺术批评.杭州:中国美术学院出版社,2003.
131. 司马云杰.文化价值论:关于文化建构价值意识的学说.西安:陕西人民出版社,2003.
132. 孙津.美术批评学.哈尔滨:黑龙江美术出版社,1994.
133. 孙伟平.事实与价值:休谟问题及其解决尝试.北京:中国社会科学出版社,2000.
134. 唐军.追问百年:西方景观建筑学的价值批判.南京:东南大学出版社,2004.
135. 王元骧.文学原理.桂林:广西师范大学出版社,2002.
136. 王云骏.民国南京城市社会管理.南京:江苏古籍出版社,2001.
137. 许平.视野与边界.南京:江苏美术出版社,2004.
138. 许平.造物之门:艺术设计与文化研究文集.西安:陕西人民美术出版社,1998.
139. 杨念群.空间·记忆·社会转型.5版.上海:上海人民出版社,2001.

140. 易英. 历史的重构. 石家庄：河北美术出版社，2004.
141. 尹定邦. 设计学概论. 长沙：湖南科学技术出版社，2000.
142. 张爱玲. 张看. 北京：经济日报出版社，2002.
143. 张道一. 工业设计全书. 南京：江苏科学技术出版社，1994.
144. 张德明. 批评的视野. 上海：上海社会科学院出版社，2004.
145. 张鸿雁. 城市形象与城市文化资本论. 南京：东南大学出版社，2002.
146. 赵世瑜. 狂欢与日常. 北京：三联书店，2002.
147. 赵鑫珊. 希特勒与艺术. 天津：百花文艺出版社，1996.
148. 郑时龄. 建筑批评学. 北京：中国建筑工业出版社，2001.
149. 中央美术学院史论部. 设计真言. 南京：江苏美术出版社，2010.
150. 朱铭，荆雷. 设计史. 济南：山东美术出版社，1995.

● 外文著作

151. A.E.U.Lilley, W. Midgley. *Studies in Plant Form and Design.* New York：Charles Scribner's Sons, 1896.
152. Adam Charles Roberts. *Science Fiction.* London：Routledge, 2000.
153. Adolf Loos. *Ornament and Crime：Selected Essays.* Riverside：Ariadne Press, 1998.
154. Adrian Forty. *Objects of Desire：Design and Society* 1750-1980. London：Thames and Hudson, 1986.
155. Aldersey Williams, Hugh. *The Mannerists of Micro-Electronics. The New Cranbrook Design Discourse.* New York：Rizzoli, 1990.
156. Allen Janik, Stephen Toulmin. *Wittgenstein's Vienna.* New York：Simon & Schuster, 1973.
157. Allen S. Weiss. *Unnatural Horizons：Paradox and Contradiction in Landscape Architecture.* New York：Princeton Architectural Press, 1998.
158. André Breton. *Manifestoes of Surrealism.* Ann Arbor：University of Michigan Press, 1969.
159. Barbara Grizzuti Harrison. *Italian Days.* New York：Atlantic Monthly Press, 1989.
160. Brent C. Brolin. *Flight of Fancy：the Banishment and Return of Ornament.* New York：St. Martin's Press, 1985.
161. Carl Schorske. *Fin-de-siècle Vienna：Politics and Culture.* New York：Vintage, 1981.
162. Charles Eastlake. *Hints on Household Taste in Furniture, Upholstery and other Details.* the Second Edition. London：Longmans, Green, and Co., 1869.
163. Charles Jencks. *The New Paradigm in Architecture：The Language of Post Modernism.* New Haven and London：Yale University Press, 2002.
164. Claude Cernuschi. *Re/casting Kokoschka：Ethics and Aesthetics, Epistemol-

ogy and Politics in Fin-de-siècle Vienna. Danvers: Rosemont Publishing & Printing Corp, 2002.

165. Conway Lloyd Morgan. *20th Century Design: A Reader's Guide.* Woburn: Architectural Press, 2000.

166. David A.Hounshell. *From American System to Mass Production.* 1800-1932. Baltimore: The Jones Hopkins University Press, 1984.

167. David Bret. *Rethinking Decoration: Pleasure and Ideology in the Visual Arts.* Cambridge: Cambridge University Press, 2005.

168. Debra Schafter. *The Order of Ornament, the Structure of Style: Theoretical Foundations of Modern Art and Architecture.* Cambridge: Cambridge University Press, 2003.

169. Carma Gorman. *The Industrial Design Reader.* New York: Allworth Press, 2003.

170. Charles Harrison, Paul Wood. *Art in Theory* 1900-2000: *An Anthology of Changing Ideas.* Oxford: Blackwell Publishing, 2002.

171. Charles Harrison, Paul Wood. *Art in Theory*, 1900-2000: *An Anthology of Changing Ideas.* Malden: Blackwell Publishing Ltd., 2003.

172. Joan Rothschild. *Design and Feminism: Re-Visioning Spaces, Places, and Everyday Things.* New Brunswick: Rutgers University Press, 1999.

173. Joy Palmer. *Fifty Key Thinkers on the Environment.* London: Routledge, 2001.

174. Marty Lee. *The Consumer Society Reader.* Malden: Blackwell Publishing Ltd., 2000.

175. Pat Kirkham.*The Gendered Object.* Manchester: Manchester University Press, 1996.

176. Robert Twombly.*Louis Sullivan: The Public Papers.*Chicago: The University of Chicago Press, 1988.

177. Thomas Mical. *Surrealism and Architecture.* New York: Routledge, 2005

178. Frank Whitford. *Bauhaus.* London: Thames and Hudson, 1984.

179. Fredric Jameson. *Archaeologies of the Future: The Desire Called Utopia and Other Science Fictions.* London: Verso Books, 2005.

180. Gottfried Semper. *The Four Elements of Architecture and Other Writing.* Cambridge: Cambridge University Press, 1989.

181. Guy Debord. *Society of the Spectacle.* New Edition. Translated by Ken Knabb. Rebel Press, 2005.

182. H. H. Arnason, Maria F. Prather, Marla F. Prather, et al. *History of Modern Art: Painting, Sculpture, Architecture.* New York: Harry N. Abrams, Inc., 1997.

183. Harold B. Segel. *The Vienna Coffeehouse Wits* 1890-1938. West Lafayette:

Purdue University Press, 1995.
184. Henry Russell Hitchcock, Philip Johnson. *The International Style: Architecture Since* 1922. New York: W. W. Norton & Company, 1932.
185. Herbert Read. *Art and Industry: the Principles of Industrial Design.* London: Faber and Faber Limited, 1934.
186. Ida van Zijl. *Gerrit Rietveld.* New York: Phaidon Press Ltd., 2010.
187. James Trilling. *Ornament: A Modern Perspective.* Washington: the University of Washington, 2003.
188. Janet Stewart. *Fashioning Vienna: Adolf Loos's Cultural Criticism.* London: Routledge, 2000.
189. Jeffrey L.Meikle. *Design in the USA.* Oxford: Oxford University Press, 2005.
190. John A. Walker, Sarah Chaplin. *Visual Culture: An Introduction.* Manchester: Manchester University Press, 1997.
191. John Berger. *Ways of Seeing: Based on the BBC Television Series.* London: Penguin Books Ltd., 1972.
192. John Heskett. *Industrial Design.* New York: Oxford University Press, 1980.
193. Jonathan M.Woodham. *Twentieth Century Design.* Oxford: Oxford University Press, 1997.
194. Joseph Wickham Roe. *English and American Tool Builders.* Lindsay Publications Inc., 2001.
195. Joy Monice Malnar, Frank Vodvarka. *Sensory Design.* Minneapolis: University of Minnesota Press, 2004.
196. Juan Antonio Ramírez. *Architecture for the Screen: A Critical Study of Set Design in Hollywood's Golden Age.* Jefferson, North Carolina: McFarland & Company, 2004.
197. Judith Kerman. *Retrofitting Blade Runner.* // Ridley Scott's Blade Runner and Phillip K. Dick's. *Do Androids Dream of Electric Sheep?.* Popular Press, 1997.
198. Karsten Harries. *The Bavarian Rococo: Between Faith and Aestheticism.* New Haven: Yale University Press, 1983.
199. Karsten Harries. *The Broken Frame: Three Lectures.* Washington, D.C.: The Catholic University of America Press, 1989.
200. Karsten Harries. *The Ethical Function of Architecture.* London: The MIT Press, 1997.
201. Kenneth Frampton. *Modern Architecture: A Critical History.* London: Thames and Hudson Ltd., 1992.
202. Kent Bloomer. *The Nature of Ornament: Rhythm and Metamorphosis in Architecture.* New York: Norton & Company, Inc., 2000.
203. Kurt Lustenberger. *Adolf Loos.* Zurich: Artemis Verlags AG, 1994.
204. Lawrence Alloway. *Adolph Gottlieb: A Retrospective.* New York: Hudson

Hills Press, 1995.
205. Le Corbusier. *Le Corbusier Talks with Students.* New York: Princeton Architecture Press, 1999.
206. Le Corbusier. *The City of Tomorrow and its Planning.* London: John Rodker Publisher, 1929.
207. Le Corbusier. *The Decorative Art of Today.* London: The Architectural Press, 1987.
208. Leslie Topp. *Architecture and Truth in Fin-de-siècle Vienna.* Cambridge: Cambridge University Press, 2004.
209. Lewis Foreman Day. *Every Day Art: Short Essays on the Arts not Fine.* London: B. T. Batsford, 1882.
210. Lewis Kachur. *Displaying the Marvelous: Marcel Duchamp, Salvador Dali, and Surrealist Exhibition Installations.* Massachusetts: Massachusetts Institute of Technology, 2001.
211. Lionel March, Judith Sheine. *RM Schindler: Composition and Construction.* London: Academy Press, 1995.
212. Louis H. Sullivan. *Kindergarten Chats.* New York: George Wittenborn, 1918.
213. Malcolm Barnard. *Fashion As Communication.* New York: Routledge, 2002.
214. Margret Kentgens. *The Dessau Bauhaus Building* 1926-1999. Princeton: Princeton Architectural Press, 1998.
215. Mark Rothko. *Writings on Art.* New Haven: Yale University Press, 2006.
216. Naomi Schor. *Reading in Detail: Aesthetics and the Feminine.* New York: Methuen Inc., 1987.
217. Nicholas Mirzoeff. *An Introduction to Visual Culture.* London: Routledge, 1999.
218. Nikolaus Pevsner. *Pioneers of Modern Design: From William Morris to Walter Gropius.* New Haven: Yale University Press, 2005.
219. Nina Stritzler Levine. *Josef Frank, Architect and Designer: An Alternative Vision of the Modern Home.* New Haven: Yale University Press, 1996.
220. Otl Aicher. *The World as Design.* Berlin: Ernst & Sohn, 1994.
221. Panayotis Tournikiotis. *Adolf Loos.* New York: Princeton Architectural Press, 1994.
222. Pat Kirkham. *Charles and Ray Eames: Designers of the Twentieth Century.* Cambridge: the MIT Press, 1995.
223. Patricia Conway and Robert Jensen. *Ornamentalism: the new decorativeness in architecture and design.* New York: Clarkson N. Potter, Inc., 1982.
224. Patrick W. Jordan. *Designing Pleasurable Products: an Introduction to the New Human Factors.* London: Taylor and Francis, 2000.
225. Paul Hawken, Amory Lovins, L. Hunter Lovins. *Natural Capitalism: Creating*

 the Next Industrial Revolution. New York: Little, Brown and Company, 1999.
226. Paul Laseau, James Tice. *Frank Lloyd Wright: Between Principles and Form*. New York: Van Nostrand Reinhold, 1992.
227. Paul Wijdeweld. *Ludwig Wittgenstein, Architecture*. Cambridge: MIT Press, 1994.
228. Pauline M. H. Mazumdar. *Species and Specificity: An Interpretation of the History of Immunology*. Cambridge: Cambridge University Press, 1995.
229. Reyner Banham. *Theory and Design in the First Machine Age*. London: the Architecture Press, 1960.
230. Richard Martin. *Fashion and Surrealism*. London: Thames and Hudson, 1988.
231. Richard Redgrave. *Manual of Design*. London: Chapman and Hall, 1890.
232. Robert Venturi. *Complexity and Contradiction in Architecture*. London: The Architectural Press Ltd., 1977.
233. Roger Lipsey. *The Spiritual in Twentieth Century Art*. Dover Publications, 2004.
234. Rosalind E. Krauss. *The Optical Unconscious*. Cambridge: MIT Press, 1993.
235. Sara IIstedt Hjelm. *Semiotics in Product Design*. Centre for User Oriented IT Design, 2002.
236. Siegfried Giedion. *Mechanization Takes Command*. New York, 1948.
237. Susan Strasser. *Waste and Want: A Social History of Trash*. New York: Metropolitan Books, 1999.
238. T.Lemon, Marion J.Reis. *Russian Formalist Criticism*. University of Nebraska Press, 1965.
239. Thomas Elsaesser. *Metropolis*. London: British Film Institute, 2000.
240. Thomas Mitchell. *New Thinking in Design: Conversations on Theory and Practice*. New York: John Wiley & Sons, Inc, 1996.
241. Thomas S. Hines. *Richard Neutra and the Search for Modern Architecture*. California: University of California Press, 1994.
242. Thomas Wells Schaller. *The Art of Architectural Drawing: Imagination & Technique*. New York: Van Nostrand Reinhold, 1997.
243. Ulrich Conrads. *Programs and Manifestoes on 20th Century Architecture*. Massachusetts: The MIT Press, 1971.
244. Vassiliki Kolocotroni, Jane Goldman, Olga Taxidou. *Modernism: An Anthology of Sources and Documents*. Chicago: University Of Chicago Press, 1999.
245. Victor Margolin. *The Struggle for Utopia: Rodchenko, Lissitzky, Moholy Nagy*, 1917-1946. Chicago: University Of Chicago Press, 1997.
246. W.J.T.Mitchell. *Picture Theory: Essays on Verbal and Visual Representation*. Chicago: Chicago University Press, 1994.
247. Walter Crane. *The Claims of Decorative Art*. London: Lawrence and Bullen,

1892.
248. Walter Gropius. *The New Architecture and the Bauhaus.* Cambridge：Massachusetts Institute of Technology，1965.
249. Walter Gropius. *The Theater of the Bauhaus.* Middletown Connecticut：Wesleyan University Press，1971.
250. William Hogarth. *The Analysis of Beauty.* London：Variety，1810.